스토리텔링 바이블

스토리텔링 바이블

작가라면 알아야 할
이야기 창작 완벽 가이드

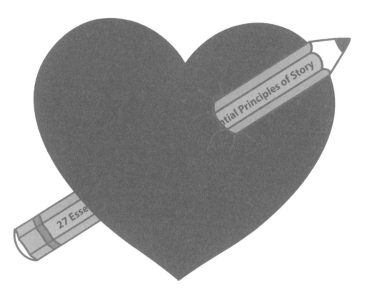

대니얼 조슈아 루빈 지음
이한이 옮김

블랙피쉬
Black Fish

내가 가장 사랑하는 이야기,
캐런과 샐리에게

그리고 팀 얼자벅에게 바친다.
우리 함께 즐거웠지.
언젠가 하늘나라에서 다시 만나기를.

차례

PART 3

" 배경, 대화, 주제의 기본 원칙 "

일러두기

◆ 이 책의 주는 모두 옮긴이의 주입니다.
◆ 책, 음반은 《 》, 영화, 연극, 단편소설, 노래 등은 〈 〉로 표기했습니다.
◆ 외국어 표기는 국립국어원 외래어 표기법을 따랐습니다. 다만 국내 출간되었거나 개봉된 작품의 경우 해당 작품 내에서 음독한 것을 우선적으로 표기했습니다.
◆ 국내 번역 출간, 개봉된 경우 해당 제목으로, 미출간작, 미개봉작이라도 국내에서 통용되는 제명이 있는 경우는 반영해 표기했습니다. 미출간 작품은 한국어 번안을 원칙으로 했으나, 원제를 그대로 읽는 것이 적합한 경우에는 그대로 독음하였습니다.

전통적인 원칙들,
새로운 아드레날린

이 책은 무술 교본에서 영감을 받아 썼다. 일류 학교들은 기초를 다지게 하는 데 끈질기게 매진한다. 자, 여기서 기초라 함은 2100년 전쯤 아리스토텔레스가 제시한 글쓰기의 원칙들, 그러니까 플롯, 등장인물, 배경, 대화, 주제에 관한 전통적인 원칙들을 말한다. 나는 이 원칙들을 약간 보강하고, 여기에 아드레날린 한 스푼을 추가했다. 여러분이 어떤 형태의 이야기를 하든, 그러니까 소설, 영화, 드라마, 팟캐스트, 웹 게시글을 쓰든, 그래픽 노블이나 만화를 그리든, 작사를 하든, 그냥 수다를 떨든, 이 보편적인 원칙들이 적용된다.

고전적인 이야기 구조는 간단하게 구성되어 있다. '고전적인 이야기 구조'라 함은 발단, 전개, 결말로, 이야기에 긴장을 조성하고, 독자들에게 앞으로 무슨 일이 일어날지 계속 추측하게 하고, 강렬한 감정을 일으키며, 그것을 의미 있는 방식으로 해소시킨다.

일관성과 진정성을 갖춘 이야기를 만들고 싶은가? 그렇다면 이 책에서 필요한 걸 찾을 수 있을 것이다. 여러분이 자유로운 영혼의 소유자라면, 각 원칙들을 하나씩 따로 떼어 공부하고, 자신에게 와닿는 원칙 하나만 사용해도 된다. 여기서 중요한 건 '당신 자신'이다. 이야기는 사적인 것이고, 표

현의 예술이다. 우리는 자신이 바라보는 진실을 표현하려고 이야기를 쓴다. 따라서 나는 여러분이 글쓰기의 원칙 하나하나를 자신만의 독자적인 방식으로 사용할 수 있도록 돕고 싶다.

이 책에서는 문학 이론, 학문적 과장, 번지르르한 용어는 찾아볼 수 없을 것이다. 글쓰기의 27가지 원칙들은 모두 평이한 언어로 단순하게 표현되어 있다. 그 이유는 두 가지이다. 하나는 여러분이 각 원칙들을 더 쉽게 이해하고 익히게 하고 싶어서이다. 그동안 익히 들어 보았거나 수업 시간에 배운 대중적인 용어들, 그러니까 '도발적 사건inciting incident'♦이나 '절정climax' 같은 용어에는 문제가 있다. 이야기의 맥락에서는 이 용어들이 정의 그대로 사용되지 않기 때문이다. '절정'은 긴장이 최고조에 달한 상태를 말한다. 하지만 이야기에서 절정이란 '극적 중심 질문central dramatic question'에 답을 하는 순간을 지칭한다. 그 순간이 긴장이 최고조에 달한 상태가 아닐 수도 있다. 그저 독자가 사건이 어떻게 된 것인지 알게 되는 순간일 수도 있다. 두 번째 이유는, 이게 더욱 중요한데, 업계 용어와 복잡한 용어를 들어내는 건 여러분에게 자신만의 고유한 지성과 개성, 마음을 채워 넣을 자리를 만들어주기 때문이다.

이를테면 12장에서 다룰 원칙은 '딜레마를 유발하라'이다. 등장인물의 성격은 극도로 어려운 선택의 상황에 처할 때 드러난다. 이 개념은 무척 간단하기 때문에, 여러분의 정신은 등장인물이 마주하게 될 딜레마를 생각하면서 즉시 작업을 시작할 것이다. 작가가 두 명 있다면 그 둘은 서로 다른 딜

♦ 극 초반에 주인공의 삶을 뒤흔들어 놓는 최초의 사건.

레마를 만들어낸다. 따라서 자기 나름의 방식보다는 이런 영원불변한 기본 원칙을 사용하는 데서 이득을 얻을 수 있다. 여러분은 자기만의 케이크를 가지게 될 것이다.

이 27가지 원칙은 여러분이 길을 잃지 않도록 방향을 제시한다. 여러분의 창조성을 잡아먹는 게 아니다. 이 책을 원하는 방식으로 사용하라. 처음부터 끝까지 정독하지 않아도 되고, 1장부터 읽지 않아도 된다. 어떤 작가들은 대사 한 줄, 아이디어 하나, 어떤 성격에서 영감을 찾기도 한다. 그것도 좋다. 대화나 주제, 혹은 등장인물에 관한 부분부터 읽어도 괜찮다. 여기서 하고 싶은 말은 실용성을 생각하라는 것이다. 이 책은 여러분에게 필요한 걸 제공하려고 존재한다. 만약 이야기를 중반부까지 쓰다가 막힌 상태라면, 그러니까 대사가 날카롭게 벼려지지 않았다거나, 등장인물이 개성이 없는 것 같다거나, 이야기 앞뒤가 딱 들어맞는 것 같지 않다면, 이 책에서 문제의 답을 찾을 수 있을 것이다.

고작 몇 주만이라 해도, 시간을 조금 투자해서 이 책을 주의 깊게 살펴보아라. 그러면 자신에게 얼마나 많은 통찰력이 생겨났는지 놀라게 될 것이다. 주위에서 번드르르한 문예창작 학위를 받은 사람을 찾아서 그 수업에서 실제로 무엇을 배웠는지 한번 물어보라. 그들은 어리둥절한 시선으로 여러분을 쏘아볼 것이다. 숨소리가 거칠어지지 않으면 다행이고.

여기에 관해선 내 말을 믿어도 좋다. 나는 예일대학교 드라마 전문 대학원을 우등으로 졸업하고 극작 전공으로 석사 학위를 받았다. 여러분은 이 멋진 학위에 20만 달러가 넘는 돈을 들이지 않아도 된다. 여러분에게 필요

한 건 기본 원칙들과 그것들을 자기 것으로 습득한 데서 오는 자신감이다.

각 장에서는 한 가지 원칙을 제시하고, 다음과 같은 구성으로 설명할 것이다. 먼저 '훑어보기'에서는 기초 개념을 설명한다. 그다음으로 '원칙'에서는 해당 원칙의 메커니즘을 분해한다. 자동차가 어떻게 작동하는지 보려고 부속들을 분해해 보듯이 말이다. '대가의 활용법'에서는 다양한 매체에서 시대를 초월한 위대한 이야기꾼들이 해당 원칙을 어떤 식으로 활용했는지 낱낱이 살펴본다. 이론이 아니다. 내가 보여줄 건 그들이 '어떻게 썼는지'이다. 그리고 난 뒤 '도전'에서 단계별 정리를 통해, 여러분의 작품 속에서 그 원칙을 실행할 방법을 살펴본다. 이것은 전문 작가들이 이야기를 통해 생각을 표현하는 방법을 가르쳐줄 것이다. 그리고 나면 '연습문제' 하나를 푼다. 그 원칙과 관계된 짧은 이야기를 지문으로 제시한 다지선다형 문제이다. 연습문제의 목표는 원칙을 보충 설명하고, 여러분에게 그 원칙을 다룰 줄 안다는 자신감을 갖게 하는 데 있다. 이게 마지막 단계는 아니다. '보충수업'에서 해당 원칙을 멋지게 실행한 이야기 하나를 더 제시하고 질문 몇 가지를 더 하여 여러분 자신만의 방법론을 생각하도록 한다. 한 장을 다 읽고 나면 머릿속에 각 원칙이 소프트웨어처럼 설치된 듯이 느껴질 것이다.

재차 말하건대 이 책의 방법론은 무술에서 영감을 받았다. 검은 띠의 고단자는 기초 동작을 연습하면서 불평하지 않는다. 고단자들은 숨쉬기, 찌르기, 발차기, 막기, 서기, 인사 등 기초를 연마하는 데 많은 시간을 들인다. 이 점이 무술에서 가장 아름다운 부분이다. 두 사람이 똑같은 기술을 배워

도 똑같은 방식으로 움직이지 않는다. 우리가 하는 일에는 모두 각자의 성격과 개성이 나타난다. 이케아 가구를 조립하듯이 똑같은 결과물이 나오지 않는다. 이 책에서 말하는 건 '자신'의 이야기를 하는 일이다.

이 책을 쓰면서 즐거웠던 일 하나는 '대가의 활용법'을 통해 이야기들을 심층적으로 살펴본 것이다. 그 이야기들은 모두 특별하고 아주 조금도 비슷한 구석이 없다. 글쓰기에 관한 책들 중 가장 다양한 이야기를 다루었다고 생각한다. 여러분은 서구의 고전만이 아니라 다양한 시대, 다양한 계층의 작가가 쓴 다양한 매체와 장르의 이야기들을 접하게 될 것이다. 자, 이제 주노 디아스, 줌파 라히리, 앨리슨 벡델, 사만타 슈웨블린, 에미넴 등 새로운 대가들을 만나보자. 연령, 국적, 성별, 성적 지향성, 피부색이 어떠하든, 여러분은 이 책에서 하나쯤 크게 와닿는 이야기를 만나게 될 것이다. 이렇듯 다양하게 작품들을 선정한 것은 정치적 공정성 때문이 아니다. 정말이지 그딴 게 아니다. 나는 지구상에서 정치적 공정성이 가장 낮은 놈이다. 이렇게 한 건 그저 인간이란 어떤 존재인지에 관해 보다 완벽한 그림을 그리고 싶어서다.

자, 이제 여러분은 나라는 인사가 어떤 놈팡이인지, 이야기에 관해 사방팔방 떠들어댈 권리를 누가 내게 주었는지 궁금할 터이다. 나는 스티븐 킹도 아니고, 대스승이 되는 데도 관심 없다. 그렇지만 나는 이 일로 돈을 벌었다. 뭐, 꽤 벌었다. WB와 NBC의 TV 작품을 몇 개 썼고, 시카고의 스테픈울프 극장에서 입주 작가로 일했으며, 다국적 투자 회사이자 미디어 회사인 모틀리 풀 The Motley Fool 이 투자한 비디오 시리즈를 몇 개 제작했고, 한

때 ⟨내서널 램푼National Lampoon⟩♦과 함께 블록버스터 개발도 했다. 하하하.
진짜다. 우리는 코미디 센트럴 방송국에 쇼 프로그램의 시놉시스를(로데오
장에서 맥주 가판대를 운영했던 내 경험에 관해 썼다) 팔기 직전까지 갔었다. 나
는 크게 성공한 많은 작가, 감독, 배우와 함께 공부하고 일했다. 로욜라대
학교에서 시나리오 작법을 가르치기도 했다. 일리노이주 에번스턴에 작가
스튜디오 '스토리 27'을 설립했다. 뉴욕주립대학교 퍼체이스 칼리지에서
극작 연구로 학사 학위를, 예일대학교에서 극작 전공으로 석사 학위를 받
았다.

　무엇보다도, 어쨌든 나는 25년 이상 작가로 살았다. 정말로 끝내주는 작
품들도 좀 했고, 큰 실수도 좀 저질렀다. 그러면서 무엇이 필수이고, 무엇
이 중요하지 않은지 배웠다. 이야기는 예술이다. 물론 예술은 주관적인 것
이다. 나는 가급적 객관적 진실에 가까운 원칙들에 집중하고자 최대한 애
썼다. 독자의 예상과 현실을 충돌시키고(6장), 등장인물의 진정한 자아에
가면을 씌우고(16장), 변화를 이루는(17장) 이야기를 쓴다면, 더 멋지고 영
리하고 진정성 있는 이야기가 될 것이다. 약속한다.

　여러분이 이 책을 읽기 전에 마지막으로 경고 한마디하겠다. 여기에 소
개된 원칙들은 켄터키 공원 피크닉존에 모인 사람들보다는 서로 연관성이
있으며, 궁극적으로 같은 목표를 지향한다. 바로 여러분이 보다 근본적인
무언가를 쓸 수 있도록 도와준다는 것이다. 이 책을 읽다 보면 '필요성, 진
정성, 영감을 주는, 강도 높은, 지적인, 감정적인, 드러내는, 잘 벼려진, 열

♦ 1970년부터 1998년까지 발간됐던 미국 코미디계에 큰 영향을 미친 유머 잡지.

정적인, 필수적인, 중대한' 같은 단어들을 반복해 마주칠 것이다. 이 책은 슈나우저를 파트너로 삼은 경찰관에 관한 이야기로 돈방석에 앉고 싶은 사람들을 위한 것이 아니다. 물론 이것도 괜찮다. 돈을 벌고 싶은 그대에게도 건투를 빈다. 이 책은 중요한 무언가를 말하고 싶은 작가들, 진지하게 이야기를 만드는 작가들, 의미 있는 것을 써서 펴내기를 꿈꾸는 작가들, 뱃속에 총알처럼 박혀 있는 이야기를 끄집어내지 않고서는 평생 만족하지 못할 것 같은 작가들, 자신의 재능을 최대로 발휘하여 글을 쓰고, 운이 따른다면, 그것으로 세상을 한바탕 뒤흔들어 놓고 싶은 작가들을 위한 것이다.

이런 감정들을 느끼고 있다면, 작가라는 종족에 합류한 것을 환영한다.

"

작은 일을 잘해냈다면
더 큰 일도 잘해낼 수 있다는 자신감을 가져라.

데이비드 스토리, 극작가

플롯의 기본 원칙

여기서는 플롯의 10가지 원칙을 배운다. 이 원칙들은 여러분 고유의 시각을 지적이고 강렬한 이야기로 표현하도록 도울 것이다. 잘 만들어진 이야기들의 각 부분(도입, 전개, 결말)이 어떻게 작동하는지 배우면, 이야기를 힘 있게 시작하고, 추진력을 만들고, 강력하고 감동적으로 마무리할 수 있게 될 것이다. 이것이 전통적이고 고전적인 이야기 구조이다.

이 파트의 중심 목표는 여러분이 기초를 완전히 숙지하여 자신감을 갖게 하는 것이다. 여기에서 소개할 글쓰기의 기초는 위대한 작가 제임스 볼드윈이 《빌 스트리트가 말할 수 있다면》을 집필할 때도, 메리 셸리가 《프랑켄슈타인》을 집필할 때도 사용되었다. 나는 이야기들을 이해하기 쉬운 개념들로 쪼개어 여러분이 즉시 활용할 수 있게 했다. 자신이 뭔가를 할 수 있다는 자신감이 생겨나면—잘 만들어진 이야기를 한 편 완성하는 일—완전히 다른 마음가짐으로 새 문서창에 접근할 수 있게 된다. 그리고 스스로 독자들을 고양시키는 글을 쓰는 사람으로 여기게 될 것이다.

1

망치를 내리쳐라

> "
> 시작이 좋으면 절반은 해낸 것이다.
> "
> 아리스토텔레스, 철학자

훑어보기

인물을 설정하고 이야기 속에 끌어넣으려면, 주인공을 소개한 뒤 망치처럼 그들의 존재를 때려박을 사건을 구축하라. 그 사건은 주인공의 인생을 근본적으로 변화시키는 일이어야 한다. 비행기 사고처럼 극적인 일일 수도, 강박에 불을 지필 시선 한 자락처럼 미묘한 일일 수도 있다. 어느 쪽이든 중요하고 의미 있으며, 주인공의 감정 상태를 변화시키고, 즉각 다루어야 하는 일이어야 한다.

일단 망치를 내리쳤으면, 이야기의 시작부터 결말까지 선로를 깐 셈이 된다. 이는 어떤 종류의 이야기인지, 무엇에 관한 이야기인지를 견고하게 세워준다. 또한 작가에게는 글을 쓸 때 안정적인 틀이 되고, 관객에게는 자리를 뜨지 않고 그 이야기를 경험하게 해준다.

효율적으로 망치를 떨어뜨리는 일의 중요성은 아무리 말해도 지나치지 않다. 수많은 작가들이 번뜩이는 영감 한 줄기에서 이야기를 시작한다. 하지만 이야기 설정을 제대로 못 해서가 아니라 길을 잃어서 그만두게 된다. 이 말인즉, 몇 달, 어쩌면 몇 년의 시간을 낭비하고 좌절하게 된다는 말이다. 망치를 내리치는 법을 배

우면 일관성 있는 결말을 쓰고, 고생에 보답 받을 가능성이 높아진다. 그리고 신의 가호가 있다면, 그러니까 그 글이 관객들의 마음을 움직인다면 출판되거나 영화나 드라마로 제작될 것이다.

△ | 원칙

글 쓰는 일이 정신적으로 힘든 이유 하나는 배경, 등장인물, 사건 등 거의 무한한 선택지가 존재한다는 점 때문이다. 첫 줄을 쓸 때, 특히나 아무것도 정해지지 않은 상태라면 더욱 그러하다. '망치'를 내리치는 사건(순간)으로 시작하면, 문제가 해결된다. 도입부가 쓰인다는 말이다. 초록 실과 흰 실로 푸들에게 입힐 스웨터를 뜨기로 했다면, 그 스웨터는 다른 어떤 종류, 어떤 색상의 스웨터보다 훨씬 간단하게 뜰 수 있다. 이제 '망치를 내리친다'는 말이 정확히 무슨 말이고, 어떻게 그것을 설정하는지 살펴보자.

망치 내리치기

망치가 내리쳐진 순간, 주인공에게는 어떤 엄청난 일이 일어난다. 다음은 이야기의 시발점이 될 대사건의 여덟 가지 기본 요소이다.

1. **놀라워야 한다. 충격적일 수도 있다.** 관객 혹은 주인공이 그 사건이 일어나리라는 사실을 알지 못해야 한다. 이는 주인공의 감정 상태를 고조시킨다.

2. 주인공의 감정을 고조시킬 뿐만 아니라 태도를 변화시키고, 운의 변화를 시사해야 한다. 주의할 점은 망치가 긍정적인 것일 수도 있다는 점이다. 주인공은 미친 듯이 사랑에 빠질 수도, 복권에 당첨될 수도 있다.

3. 주인공에 대한 연민이나 공감대를 쌓아야 한다. 독자들이 왜 하필 '그 순간' '그 사건'이 '그'에게 일어나서 큰 영향을 미치는지 느껴야 한다. 이런 사건이 일어난 이후에 독자들은 주인공에게 무슨 일이 일어날지 더욱 신경을 쓰게 된다.

4. 긴급성이 있어야 한다. 즉 주인공은 망치에 즉시 반응해야 한다. 지연되어서는 안 된다. 망치가 집을 부수는 태풍 수준이든, 한 여인이 기억을 잃었음을 깨닫는 일처럼 미묘한 수준이든, 이 새로운 현실은 즉시 다루어져야 한다.

5. 어떤 종류의 이야기인지, 다시 말해 장르와 분위기를 분명하게 정해야 한다. 코미디인지, 드라마인지, 코믹 요소가 약간 가미된 텔레비전 드라마인지, 비극인지 말이다. 이것은 무슨 일이 일어나게 될 알려주는 건 아니지만 결말을 보고 우리가 어떤 감정을 느껴야 할지 준비를 시킨다. 이야기가 끝날 때 마음 아파할지, 즐거워할지, 스릴을 느낄지, 공포스러워할지를 안배한다는 말이다. 그리고 관객이 도중에 자리를 뜨지 않게 해준다.

6. '욕망의 대상'을 설정해야 한다. 이는 인물이든 사물이든 행위든, 혹은 주인공의 상태든, 새로운 현실에서 살아가려면 획득해야 하는 대상이다. 엄마가 잃어버린 아이를 찾는 일일 수도, 소년이 야구 카드를 찾는 일일 수도, 운동선수가 세계 기록을 깨는 일일 수도, 은퇴한 인물이 말기 암에

걸려 평온을 찾아야 하는 일일 수도 있다.

7. 관객의 마음에 극적 질문을 던져야 한다. "주인공이 욕망의 대상을 획득하게 될까?" (극적 질문은 다음 장에서 자세히 살펴볼 것이다.) 현재로서 스토리텔링에 관한 가장 간단한 정의는 이러하다. '극적 질문을 던지고, 그 질문에 대답하는 것.' 망치를 내리치는 것으로 우리는 극적 중심 질문을 던지고, 그로써 이야기에 불이 붙게 된다.

8. 가능성 있는 결말들을 반영해야 한다. 극적 질문이 제시되면, 우리의 마음은 답을 제공한다. 아내가 남편에게 자신이 그를 사랑하는지 더 이상 확신할 수가 없다고 말하면서 망치가 떨어지면, 우리는 다양한 결말을 머릿속에 그리게 된다. 부부가 이혼을 한다, 결혼할 때 했던 약속을 수정해본다, 애정 없는 결혼 생활을 지속한다 등을 말이다. 이야기가 어떻게 끝날지 정확히 모르고 있는 동안에 우리는 대략적인 상황만을 알 뿐이며 궁금증이 일기 시작한다.

너무 많은 것 같은가? 실제로 많다. 이야기 속의 모든 순간은 잘 쓰여야 하며, 그 외에는 없다. 그게 기본이다. 앞에서 나는 '망치 내리치기'란 이야기에 선로를 까는 것이라고 말했다. 이 여덟 가지 요소 하나하나는 그 선로를 튼튼하게 해준다. 선로에 흠이 있으면 이야기는 탈선한다. 누구나 가장 질 좋은 강철로 선로를 놓고 싶을 것이다. 독자들에게 '이 이야기 재미있을 것 같아'라는 생각을 마음 깊이 심어주고 싶을 것이다. 망치를 내리치는 순간은 작가가 독자에게 당신은 내 손아귀 안에 있다고 말하는 것이다. 독자에게 이 이야기가 재미있고 의미 있을 거라는 점을 알게

해야 한다. 시간 낭비가 되지 않을 거라는 확신을 주어야 한다.

설정

어떤 이야기든 그 이야기에 꼭 필요한 것들이 있고, 어떤 이야기꾼이든 자신만의 스타일, 취향, 선호가 있다. 주인공, 장르, 배경, 이야기의 길이, 매체 모두가 망치를 배치하는 데 필요한 시간에 영향을 미친다. 주인공이 다면적이고 모순적인 인물이라면, 그의 과거를 보다 정교하게 만들고, 많은 시간을 들여 그를 소개해야 한다. 아무도 본 적 없는 저 먼 은하계의 5437구역에서 벌어지는 이야기는 현대극보다 더욱 많은 설정이 필요하다. 그리하여 망치를 내리치는 '때'에 관해서라면 꼭 언제 내리쳐져만 한다거나 빨리 내리쳐야 한다는 등의 원칙이 존재할 수 없다. 망치에 필요한 설정이 극히 적다면, 망치가 이야기의 극 초반에 떨어지기도 한다. 이를테면 사랑하는 사람이 죽었다든지 말이다. 어떤 망치는 이야기의 중반, 심지어 거의 후반에 떨어지기도 한다. 많은 경우 망치가 떨어지는 시기는 대략 이야기의 3분의 1 지점이다. 〈니모를 찾아서〉(다음 장에서 자세히 살펴볼 것이다) 같은 경우는 망치가 두 번 떨어지는데, 첫 번째 망치는 두 번째 망치의 주요 설정이 되기도 한다.

여기에서의 목표는 여러분이 이야기의 구조를 세울 수 있도록 충분한 정보를 주는 것이다. 창조성의 숨통을 조이려는 게 아니다. 오직 당신만이 자기 이야기에 꼭 필요한 게 뭔지 안다.

여러분의 망치가 어떤 효과를 내야 할지 생각하는 건 도움이 된다. 코미디물을 쓰고 있다면 관객들이 웃음을 터트리게 해야 한다. 공포물을

쓰고 있다면 관객을 공포로 몰아넣어야 한다. 하지만 무엇보다도 관객들이 주인공과, 앞으로 무슨 일이 일어날지에 관심을 갖게 해야 한다. 효율적인 망치를 만들려면 먼저 두 가지 사항에 초점을 맞춰라.

1. 사건을 완벽히 이해하기 위해 가장 필수적인 정보는 무엇인가?
2. 사건이 미치는 영향을 더 크게 하려면 어떤 일을 할 수 있을까?

사고로 반신불수가 된 남자에 관한 이야기를 쓴다고 해보자. 관객들이 그 사건에 깊이 관심을 가지게 하려면 무엇을 알려줘야 하는가? 남자가 잘나가는 프로 운동선수라면? 아니면 스스로의 외모에 강박관념을 지닌 모델과 사랑에 빠진 상태라면 어떨까? 그가 지독하게 독립적인 사람이라면? 자녀를 다섯 둔 경비원이라서 걸어야만 밥벌이를 할 수 있다면? 아이들을 키우는 홀아버지로서 사고를 극복해야만 한다면 남자가 직장에 있는 모습을 보여주어야 한다. 직업은 배관공이나 전화선 수리기사 같은 육체노동이어야 할 것이다. "이 사람 이름은 네드고, 소방관이에요"라고 단순하게 설명해선 안 된다. 그의 정체성과 직업에 있어 근력과 활동성이 얼마나 중요한지 보여주는 망치를 만들어야 한다. 그래야만 망치가 떨어졌을 때 관객들이 '아, 안 돼! 저 사람 앞으로 일은 어떻게 하지?'라고 생각하게 된다. 그에게 자녀가 다섯이 있다는 사실이 중요하다면 남자가 아이 다섯을 학교에 보낼 준비를 하느라 땀 흘리는 모습을 보여줄 수도 있다. 필요한 정보가 다 갖춰졌다면, 거기에 날씨, 시간, 등장인물의 과거, 사는 지역 등 적절한 뉘앙스와 깊이, 결을 덧붙일 수 있다.

적절한 배경을 만들고, 망치를 내리쳤다면, 이제 출발선에서 뛰쳐나간 셈이다. 엉성한 망치—영향력도 없고, 행동에 불을 지피는 것도 아닌—를 휘두르면, 안타깝게도 글을 쓰는 과정 내내 힘겨워서 몸부림치다가 결승선에 도달하기 전에 그만둬버리게 될 것이다. 끝까지 쓴다 해도 대개 지루하고 관객을 혼란에 빠트리는 이야기가 탄생할 터이다. 따라서 시간을 들이고, 이 작업을 즐겨라.

대가의 활용법

〈햄릿〉 (1600년경)
윌리엄 셰익스피어

제1장

막이 오르면 바나도와 프란시스코라는 경비병 두 명이 등장한다. 늦은 밤, 덴마크 성 망루에서 두 사람이 만난다. 칠흑 같은 바다에서 밀려온 안개가 두텁게 깔려 서로의 모습을 알아볼 수가 없다. 이들은 스트레스를 심하게 받고 있다. 이틀 밤을 연달아 (최근 승하한 햄릿 왕의 모습을 한) 유령이 나타난 것이다. 하지만 유령은 아무 말이 없다. 바나도가 오늘 밤에도 다시 유령이 나타날까 묻는다. 유령은 아직 나타나지 않았다. 그가 프란시스코와 교대를 하는데, 또 다른 경비병 마셀러스가 햄릿 왕자의 친구이자 학자 허레이쇼와 함께 나타난다. 일전에 유령을 본 적이 있는 그는 유령의 정체가 무엇인지, 왜 나타났는지 알아내고자 허레이쇼와 함께 온 것

이다. 허레이쇼는 이들의 이야기에 의구심을 품고 있다.

그런데, 물론, 유령이 나타난다. 허레이쇼는 충격을 받고 겁에 질린다. 그가 유령에게 정체를 밝히라고, 왜 나타났느냐고 소리친다. 유령은 감정이 상한 듯 사라진다. 허레이쇼는 하얗게 질려 몸을 벌벌 떨고, 가치관의 혼란을 겪는다. 유령은 경비병들이 묘사한 대로이다. 허레이쇼는 유령이 노르웨이와의 전쟁에서 선왕이 걸친 군장 차림임을 확인해준다. 얼마 전 노르웨이 왕 포틴브라스가 덴마크 영토를 자기 땅이라고 주장하여 전쟁이 벌어졌는데, 선왕이 참전하여 승리를 거두었다. 또한 유령은 전투에 나가기 전의 선왕처럼 얼굴 한쪽을 찡그리고 있다. 그것은 햄릿 왕이 덴마크에 가져다 준 영광과, 왕이 지닌 용기의 표상이다.

마셀러스가 어째서 나라 전체에 긴장감이 감돌고, 대포와 배를 만드는 사람들이 일요일에도 일하고, 경비병들 모두가 과도한 업무에 시달려야 하느냐고 묻는다. 허레이쇼는 포틴브라스 왕과 이름이 같은 아들 포틴브라스 왕자가 아버지의 설욕전을 하려고 이를 갈고 있다고 말한다. 그가 언제든 군사를 징집하고 용병을 모아 쳐들어올 수 있다는 것이다. 허레이쇼는 또한 율리우스 카이사르가 암살당하기 전에 땅 속에서 시체들이 일어나서 대지를 걸으며 흉사가 일어나리라고 경고했다면서, 지금의 유령 역시 흉사를 경고해주러 나타난 것이라고 확신한다. 유령이 다시 나타나고, 허레이쇼는 유령에게 앞으로 무슨 일이 일어날지, 그 일을 어떻게 피해야 할지 알려달라고 말한다. 유령은 가만히 서서 불가사의하게 침묵을 지킨다. 정신이 혼란스러워진 허레이쇼가 단검으로 공격하자 유령이 다시 사라진다. 이들은 선왕의 아들 햄릿 왕자에게 가기로 한다. 유

령이 그에게라면 입을 열 것이라고 확신하면서.

제2장

새로 왕위에 오른 클로디어스 왕이 귀족들 앞에서 연설을 하고 있다. 몇몇 귀족들, 조카 햄릿 왕자, 햄릿의 어머니 거트루드 왕비가 자리하고 있다. 거트루드 왕비가 왕권이 그에게 있음을 천명한다. 그는 요구받은 일들을 모두 해냈다. 왕위에 오르기 위한 준비는 물론, 한 달 전에 형이자 선왕인 햄릿 왕의 왕비 거트루드와 결혼까지 했다. 그는 포틴브라스 왕자가 노르웨이의 땅들을 돌려달라고 요구해왔지만 자신은 포기할 생각이 없다고 가신들에게 말한다. 젊은 포틴브라스 왕자는 그를 과소평가하고 있다. 클로디어스는 그 땅은 전쟁을 치러 공정하게 손에 넣은 것이므로 반환하지 않겠다고 확언한다.

왕이 햄릿 왕자에게 시선을 돌린다. "이제 조카 햄릿은 내 아들이기도 하다." 햄릿의 방백이 이어진다. "친척보다는 조금 더 가까운 사이지만, 종류kind가 조금 다르지." 이는 넘치기 직전의 물과 같다. 햄릿은 조카이자 아들이라는 지나치게 중첩된 관계를 언급함과 동시에, 클로디어스가 그렇게 친절한kind 사람이 아니며, 자신과 다른 종류kind의 사람이고, 고결한 아버지 햄릿 왕과도 실제로 핏줄이 다르다는 말을 하고 있는 것이다. 클로디어스와 거트루드는 햄릿에게 상복을 벗고, 아버지를 그만 애도하라고 말한다. 클로디어스는 지나치게 오래 비탄에 빠져 있는 건 남자답지 못하다면서 새아버지를 받아들여 달라고 청한다. 거트루드는 죽은 왕역시 아버지를 잃었고 그 아버지는 또 그 아버지를 잃었다면서, 그것은

인간의 숙명, 피치 못할 일이라고 말한다. 햄릿도 어머니의 말에 동의한다. 거트루드가 햄릿에게 그의 상실감이 유난스러워 '보인다'고 말하자, 햄릿은 '보인다'는 말에 발끈하여 겉으로 드러난 눈물과 비통함은 실제 고통의 10분의 1도 표현하지 못한다고 반박한다. 클로디어스와 거트루드는 비텐베르크에서 학업 중이던 햄릿에게 독일로 돌아가지 말고 가장 신뢰하는 가신으로서 옆에 남아 도와달라고 한다. 햄릿은 존경받는 왕의 아들이자 정당한 후계자이다. 클로디어스가 민중의 지지를 얻고 정당성을 확보하려면 햄릿의 지지가 필요하다. 햄릿이 궁에 머물겠다고 하자 두 사람은 크게 기뻐하고, 클로디어스는 자신이 왕위를 계승했으며, 국가가 원상회복되었음을 알리는 주연을 열겠다고 선포한다.

햄릿은 홀로 남겨진다. 셰익스피어는 그의 감정, 생각, 기분을 명확하고 상세하게 펼쳐놓는다. 햄릿은 형언할 수 없는 충격을 받았다. 그는 이 악몽이 현실임을 받아들일 수가 없다. 대죄만 아니라면 자살을 하리라. 아버지는 어머니의 얼굴에 바람 한 점 닿는 것도 못 견딜 정도로 어머니를 사랑했고, 어머니 역시 장례식에서 고통으로 몸부림치며 통곡할 정도로 아버지를 사랑했다. 그런 어머니는 장례식에서 신었던 신발이 채 닳기도 전에 두 달도 못 되어 그 신을 신고 결혼식을 올렸다. 그는 숙부 클로디어스를 역겨워하면서, 자기가 헤라클레스와 태생적으로 다른 인간이듯이 숙부 역시 형인 자기 아버지를 조금도 닮지 않았다고 자조한다. 또한 어머니가 클로디어스와 잠자리를 했을 거라는 생각에 진저리 친다. 그것은 근친상간이다. 아이를 데리고 잠든 부모라면 비정상적이고 혐오스러운 짓이다. 그는 자신의 진짜 기분을 드러낸다. 하지만 계속 좌절하고만 있

을 수는 없다. 왕자로서 자기 기분보다 늘 최선의 일을 고려하고 국가적 사무를 적절히 처리하는 일이 훨씬 중요하다는 사실을 알기 때문이다.

허레이쇼, 바나도, 마셀러스가 무엇을 보았는지 고하려고 햄릿에게 온다. 햄릿은 꼬치꼬치 캐묻고 나서 그들이 본 유령이 아버지임을 확신 하고는 비밀을 지킬 것을 다짐받는다. 무슨 추악한 일이 일어난 게 틀림 없지만 단서가 없다. 그는 그날 밤 성의 망루에서 유령을 만나게 되면 말 을 걸어볼 것이다. 그것이 설령 지옥문을 여는 일일지라도. 해선 안 되는 일일지라도.

제3장

원로 귀족 폴로니우스는 딸 오필리아와 함께 아들 레어티즈를 만난 다. 폴로니우스는 프랑스의 대학으로 돌아가는 레어티즈에게 짧은 훈계 를 한다. 짧은 고별사, 독백 한마디에는 인생의 조언이 담겨 있다. 그러 고 나서 두 사람은 오필리아에게 햄릿과 너무 많은 시간을 보내지 말라고 경고한다. 햄릿이 그녀를 진정으로 사랑하는 게 아니라 그저 잠자리를 하고 싶을 뿐이라면서 말이다. 오필리아에 대한 햄릿의 사랑은 부차 줄 거리로 여기에서는 다루지 않겠다. 여기에서 주제와 깊게 연관되고 감정 을 흔드는 장면이 하나 있는데, 바로 폴로니우스와 레어티즈가 아버지와 아들 사이의 유대를 느끼는 부분이다. 이는 햄릿이 잃어버린 것이다. 젊 고 순진한 오필리아는 아버지와 오빠의 말을 믿고 햄릿을 만나는 것을 삼 가겠다고 약속한다.

제4장

늦은 밤, 성벽 망루, 햄릿과 허레이쇼는 유령이 나타나기를 기다리고 있다. 트럼펫 소리와 대포 소리가 들린다. 왕과 가신들이 먹고 마시고 춤을 추고 있다. 햄릿은 신왕의 즉위를 축하하는 주연을 여는 전통에 입맛이 쓰다. 덴마크, 특히 자기 아버지 치하에서의 덴마크는 수없이 위대한 업적을 세웠는데, 저런 주연은 덴마크의 위상을 낮출 뿐이다.

유령이 나타난다. 햄릿은 공포에 질려 "천사들과 은혜로운 천군들이여, 나를 지켜주소서!"라고 소리친다. 그리고 유령에게 천사인지 악마인지, 자신의 아버지가 맞는지, 무엇을 원하는지 말하라고 재촉한다. 유령이 배회하다가 햄릿에게 따라오라고 손짓한다. 허레이쇼와 마셀러스는 유령이 햄릿을 바다에 내던지려는 수작일 수도 있다고 염려하며 가지 말라고 간청한다. 햄릿은 이를 물리친다. 두 사람이 앞을 가로막으려 하자, 햄릿은 검을 빼들고 자기 앞을 가로막는 자는 귀신으로 만들어버리겠다고 위협하고 자리를 뜬다. 허레이쇼는 이것이 무슨 의미인지 궁금해한다. 이에 대한 마셀러스의 대답은 연극 역사상 가장 유명한 대사 중 하나이다. "덴마크라는 나라에 뭔가가 썩어 있다는 거죠."

제5장

햄릿과 단둘이 있게 된 유령은 자신이 선왕이며, 지금 연옥에 갇혀 상상할 수도 없이 고통스러운 나날을 보내고 있노라고 말한다. 죄를 완전히 회개하기 전에 예기치 못하게 죽음을 맞이해서 천국에 갈 수 없었노라고 말이다. 하지만 그는 모두들 생각하듯이 독사에 물려서 죽은 것이 아

니다. 독사로 인해 죽은 건 맞다. 그 독사는 바로 동생이다. 동생이 그가 잠든 사이에 귀에 독을 흘려 넣어서, 끔찍하고 고통스럽게 죽음을 맞이했다. 햄릿은 이 사실을 미심쩍어 하는 한편, 사랑하고 존경하는 아버지가 그토록 참혹한 일을 당했고, 아직도 그러하다는 말에 큰 충격을 받는다. 유령은 자신을 죽인 자에게 복수하되 왕비에게는 아무런 행동도 하지 말라고 당부한다. 햄릿은 그러겠노라고 맹세한다.

　　그는 놀람, 공포와 화, 분노, 비애, 의심을 사실로 확인한 통쾌하고도 음울한 기쁨, 갈등을 느끼면서 허레이쇼와 마셀러스에게 돌아온다. 무엇보다도 아버지를 죽인 자에게 보복하겠다고 단단히 결심한 상태다. 그는 유령이 존재한다고 말한다. "허레이쇼, 천지간에는 자네의 철학으로 상상하는 것보다 많은 것들이 존재한다네." 그리고 덴마크에 악당들이 있다는 수수께끼 같은 주장을 한다. 숙부에 관해 유령이 한 말은 함구한다. 또한 자신이 조만간 미치광이가 된 듯이 보일 수도 있다고 경고하고, 그래도 자신이 유령과 만났던 일을 발설해서는 안 된다고 강조한다. 이 사건을 비밀로 하라는 햄릿의 명에 두 사람은 망설인다. 유령이 "맹세하라!"라고 소리치자 두 사람은 재빨리 맹세를 한다. 그리고 햄릿의 대사와 함께 첫 번째 막이 끝난다. "뒤틀린 시대로다. 오, 저주받은 운명이여, 그것을 바로 잡으러 내가 태어났는가. 아니다, 오라! 함께 가자꾸나!"

　　자, 이제 잘 구축된 망치에 담긴 요소들을 살펴보고, 햄릿이 아버지의 죽음에 관해 알게 되는 순간이 어떻게 차곡차곡 쌓여갔는지 살펴보자.

1. 놀라워야 한다. 충격적일 수도 있다.

햄릿은 뭔가가 잘못된 것 같다고 의구심을 품으면서도 유령이 아버지라는 사실을 듣고 놀란다. 또한 아버지가 살해되었다는 사실—심지어 사랑하는 아버지가 연옥에 떨어져 고통받고 있다는 무도하고 잔인한 사실—에 충격을 받는다.

2. 주인공의 운을 변화시키고, 감정 상태를 고조시킨다.

제2장에서 셰익스피어는 햄릿이 비통해하고, 낙담하고, 자살하기 일보 직전임을 분명하게 밝힌다. 햄릿은 덫에 걸렸다. 그것은 그의 아버지가 처한 것과 같은 일종의 연옥이다. 그는 경멸하는 숙부가 왕의 자리만이 아니라 어머니까지 차지하는 모습을 맥없이 바라봐야만 한다. 그리고 목적 없는 인간에서 신성한 임무를 띤 인간으로 급격하게 선회한다.

3. 주인공에 대한 연민이나 공감대를 쌓아야 한다.

햄릿은 도덕적으로 올바르고, 다정하고, 예민하며, 지적이고, 열정적이고, 진지하며, 유쾌한 인물이다. 그는 등장인물로서 보일 수 있는 모든 걸 내보인다. 우리는 자신의 숙부가 배덕자이며, 아버지가 살해당하고 연옥에서 고통받고 있으며, 어머니는 악당과 근친상간을 저질렀다고 생각하는 이 젊은이에게 연민을 느낀다. 이는 견디기에 너무 무거운 짐이다. 이 사건이 하필 '그때' '그 인물'에게 발생하는 바람에 생겨난 영향, 그 특수성에 주목하라. 만약 햄릿이 아버지가 살해당한 뒤 두 달 후가 아니라 2년 후에 이 사건을 겪었더라면 그 충격이 얼마나 희석되었을까? 아니면 햄릿이 아는 게 적었다거나, 지능이 낮다거나, 알코올 중독자였다면 어땠을까?

4. 긴급성이 있어야 한다.

햄릿은 이 사건을 즉시 다루어야 한다. 아버지의 영혼, 자신의 명예와 국가, 어머니의 몸이 훼손당했으며, 그가 이 상황에 대처하지 않는다면 유령이 되돌아와 그를 벌할 것이다.

5. 어떤 종류의 이야기인지, 즉 장르와 분위기를 분명하게 정해야 한다.

이 극은 비극이다. 망치는 한밤중, 안개 낀 시커먼 바다 근처에서, 주인공이 고통받고 있는 죽은 아버지의 유령을 만나게 되면서 떨어진다. 그에게는 귀족들의 지지를 한몸에 받는 왕을 죽여야만 하는 임무가 부여된다. 그 임무는 왕자 자신의 죽음으로 끝날 확률이 높다.

6. '욕망의 대상'을 설정해야 한다.

우리는 햄릿이 무엇을 달성해야 하는지 정확히 알고 있다. 바로 숙부를 죽이는 것이다.

7. 관객의 마음에 극적 질문을 던져야 한다.

햄릿이 숙부를 죽이게 될까?

8. 가능성 있는 결말들을 반영해야 한다.

우리는 이 이야기의 결말을 알고 있다. 햄릿은 숙부를 죽여야만 한다. 그가 숙부를 죽일 시도를 하든지, 아니면 숙부를 죽이는 걸 그만두든지, 결말은 둘 중 하나다. 우리가 정확히 알지 못하는 건 결말이 어떻게 진행되느냐다. 다만 몇 가지 가능성 있는 선택지들을 좁힐 수는 있다.

자, 이제 셰익스피어가 설정으로 사용한 주요 선택들 몇 가지를 검토해보자.

역사상 가장 위대한 이야기꾼 셰익스피어는 이야기의 시작만이 아니라 결말까지 영리하게 설정했다. 이 극은 비극이다. 우리는 햄릿이 죽게 되리라는 걸 안다. 이 사실을 중심으로 극은 삶과 죽음의 본질을 탐구한다. 특히나 인간이란 존재가 죽음을 맞이할 때 잃게 되는 것들을 말이다. 정신, 의식, 생각, 개념, 성격, 감정, 욕망, 인생, 인간관계 등 모든 것이 결말을 향해 나아간다. 물론 상식적으로 생각할 때, 작가는 이야기의 설정에서 관객들에게 분명한 내용들을 말해주어야만 한다. 그러니까 이야기가 어디에서 시작되고, 누구에 관한 것이며, 어떤 종류의 이야기인지 말이다. 이는 누구나 잘 아는 사실이다.

하지만 우리는 더 큰 게임을 하고 있다.

이것이 내가 역사상 가장 복잡한 극중 인물인 햄릿으로 시작한 이유이다. 셰익스피어가 이 위대한 이야기의 설정부, 즉 제1막에서 한 일은 관객에게 정신적으로 죽은 인물을 소개하고 주인공을 산산이 부서뜨릴 만한 어떤 사건을 주도면밀하게 구축한다. 유령이 살해당했음을 폭로하고 살인자에게 보복하라고 지시한 순간, 햄릿은 돌연 열정적이고 진실되며 최대한 인간적으로 삶에 임하게 된다. 힘, 성적 욕망, 가족, 연옥, 클로디어스가 지닌 종교적 상징성(형이 정원에서 평온하게 잠이 든 사이에 뱀에 물렸다는 사실) 등 모든 것이 이 순간과 관계되어 있다. 셰익스피어는 생의 의미, 그리고 죽음으로서 잃게 되는 것이 무엇인지를 탐구하고자 가장 살아 있는 인물을 만들어냈다.

- 목적에 집중하라. 여러분이 지금 할 일은 독자의 주의를 얻고, 관심을 끌고, 여정에 동참하고 싶은 마음을 불러일으킬 만한 사건을 만들어내는 것이다.

- 등장인물을 간략히 그려보라. 이 시점에서는 간단히 적어라. '중년의 경찰이며, 결혼을 했고, 브루클린 출신이며, 요리를 사랑하는 남자'라는 식으로 말이다.

- 등장인물들의 기본적인 심리 상태를 정하라. 행복한지, 행복하지 않은지, 기계적으로 살아가는지, 상황이 좋은지, 나쁜지, 아무 일 없이 평범한 일상을 누리고 있는지 말이다. 이를테면 브루클린 출신 형사는 신문에 실리게 된다거나 상을 받게 될 수도 있다. 그는 아직 젊지만(고작 40대 후반이다) 고생스럽게 일하며 돈을 차곡차곡 모아 몇 달 후면 20년 경력을 채우고 은퇴할 예정이다. 그리고 시내 병원 응급실을 통솔하고 있는 아내를 무척 사랑한다. 두 사람은 약간 지쳐 있으며 은퇴하여 노스캐롤라이나주로 갈 계획이다. 부부의 꿈은 자그마한 시골 식당을 지어서 오전에 조식을 팔고 난 뒤 문을 닫고 골프를 치고, 보트를 타고, 낚시를 하고, 일몰을 바라보며 사는 것이다.

- 등장인물에게 충격을 가할 사건을 만들라. 그 사건은 아주 사소한 일일수도 있고(노숙하는 아이를 본다든지, 이성으로부터 관심 어린 시선을 받는다든지 등), 대격변일 수도 있다(소행성 충돌, 괴물의 공격, 테러 등). 중요한 건그게 무엇이든 등장인물의 심리 상태를 근본적으로 뒤바꾸는 일이어야

한다는 점이다. 주인공이 행복하다면, 이제 그는 슬퍼지게 될 것이다. 무기력하게 살아가고 있거나 삶을 순조롭게 다스리고 있다면, 이제 삶의 파고에 뛰어들 때이다. 브루클린의 경찰은 다가올 은퇴 생활을 기대하며 만족스럽게 살아가고 있지만, 이제 그 앞에 시체가 나타난다. 시체는 갓스물한 살이 된 그의 아들이다. 이 사건은 망치가 되어 그의 성격을 무너뜨리고, 그가 알고 있던 삶을 산산이 부서트린다.

 • 망치의 결과로 일어나게 될 일의 필요성을 확실히 규정한다. 경찰은 아들의 살인자를 잡아야만 한다. 이런 필요가 욕망의 대상이다.

 • 이제 행동으로 만들어보자. 이것을 극적 질문으로 표현해보라. 주인공은 욕망의 대상을 획득하게 될까? 경찰이 아들의 살인자를 잡게 될까?

 • 망치를 어떻게 떨어뜨릴지 확실하게 정하고 나면, 그것이 가혹한 일이 되도록 설정하는 데 초점을 맞추라. 작가가 등장인물을 위협하는 방식은 근본적으로 잔인하다. 작가는 관객들에게 이렇게 말한다. "이 경찰 보여? 이 친구는 자신이 곧 은퇴해서 멋지게 살 거라고 생각하고 있어. 자, 잘 봐." 이제 망치가 떨어지기 전에 일어날 사건들을 열심히 생각해보라. 망치의 감정적 효과를 강하게 하는 사건이어야 한다. 날씨, 사소한 대화, 대사 한 줄, 새로운 소식이 망치와 직접적인 연관이 있어야 한다는 말이다. 경찰이 아들을 데리고 저녁을 먹으러 나갈 거라고 아내에게 말한다면, 그는 아들을 걱정하고 있다는 말이며, 이는 그가 아들을 진정으로 사랑한다는 사실을 간단하게 보여줌으로써 망치의 효과를 강화한다. 몸이 얼어붙을 만큼 추운 날씨라면, 이 날씨는 더 따뜻한 노스캐롤라이나로 가고자 하는 주인공의 욕망을 부추기며, 이 꿈은 망치가 떨어진 뒤 미뤄지게 된

다. 여기서 우리가 해야 할 일은 독자들이 '신경 쓰게' 만드는 것이다. 관객이 '이런, 왜 하필 지금, 저런 식으로, 이 인물에게 저런 일이 일어난 걸까! 큰일이야'라고 생각하게 만들어야 한다.

• 여러분은 이야기의 도입부를 쓰고 있는 중이다. 즐겁게 쓰기를! 일관성 있고 고무적인 이야기를 완성할 수 있다는 생각이 들면, 그리하여 자신감이 올라온다면, 이 원칙을 해낸 것이다.

연습문제

다음의 지문을 읽고, 아래의 질문에 답하라.

나이가 지긋한 여인이 제법 오랜 시간 공원을 산책하고 있다. 그러다 한 사람을 보게 된다. 그는 죽은 친구를 떠올리게 한다. 그녀는 새에게 먹이를 주고, 벤치에 앉아 다리를 주무른다. 정말로 아프다. 차를 몰고 집으로 돌아가는 길에 그녀는 저녁거리를 사고, 교통체증에 시달린다. 아파트로 돌아오자, 아들이 전화를 걸어오고, 서둘러 할 말을 쏟아낸다. '할 일 목록'을 점검하기라도 하는 투이다. 그녀는 뭔가 말하려고 하다가 그냥 넘긴다. 그녀는 차를 끓인다. 창밖에 비가 내리는 것을 본다. 정치 토크쇼를 보면서 잠이 든다. 여행 팸플릿 몇 개를 훑어보지만, 관심 가는 상품이 없다. 자신과 남편의 앨범을 본다. 산 정상에서, 해변에서, 결혼기념일을 축하하면서 찍은 사진들이다. 행복했던 순간이다. 그녀는 옛날에 사용하던 전화번호부를 본다. 손으로 하나하나 쓴 것이다. 하지만 전화를 걸 만한 사람이 없다. 이름 몇 개에 작은 가위표가 쳐 있는데, 그건 그 친구가 죽었다는 의미이다. 마지막으로 그녀는 커다랗게 한숨을 쉬고, 무기력하게 일몰을 바라본다.

• 이 이야기에서 다음에 등장할 가장 강력한 망치는 무엇일까?

a 여인이 피부암에 걸렸다는 사실을 알게 된다.

b 이웃이 와서 마작 시합을 하자고 권한다.

c 여인은 죽은 남편이 동성애자였음을 알게 된다.

d 누가 보냈는지 알 수 없는 편지가 한 통 도착한다. 편지에는 사진이 한 통 동봉되어 있고, 죽은 줄 알았던 남편이 실은 비엔나에 살고 있다고 쓰여 있다.

e 미용실에 갔더니 미용사가 가발을 써 보라고 권한다. 결과는, 무척 멋지다!

보충수업

1891년 토머스 하디가 쓴 고전 소설《테스》를 보자. 주인공 테스 더비필드는 10대 여성으로, 아버지의 생각에 부유한 친척인 더버빌가로 보내진다. 상냥하고 성실하며 사랑스러운 아가씨 테스가 더버빌가의 연줄로 부유한 신랑을 만나게 되리라는 희망에서 말이다. 그곳에서 그녀는 한 남자에게 관심을 갖게 되지만 그는 결혼에는 관심이 없다. 남자가 그녀에게 무슨 짓을 할까? 이 사건이 어떻게 테스에게 망치가 되어 떨어지고, 그녀의 인생을 근본부터 뒤바꾸어 놓을까? 주인공에 대한 연민을 어떻게 쌓아나갈 것인가? 어떻게 독자들이 그녀에게 무슨 일이 일어날지 관심을 갖게 만들까? 19세기 후반 사회가 여성을 바라보는 방식에 대해 어떤 식으로 정치적 입장을 표명할까? 각 장들이 이 순간을 향해 나아가고 있는지 살펴보라. 우리가 테스를 존중하게 하는 동시에, 그녀가 어째서 더버빌가를 떠나 스스로 세상을 헤쳐나가는 편이 더 낫다고 느끼도록 작가가 어떻게 상황을 구축해나갔는지 모조리 적어보라.

해답

가장 좋은 답은 d. 이 정보는 무시할 수 없는 것이며, 질문을 던지고, 여인의 상태를 근본적으로 바꾸고, 그녀에게 행동을 촉구한다.

극적 질문을 제시하라

훑어보기

이야기를 가장 간단히 정의하자면 이러하다. '극적 질문을 제시하고, 거기에 답하라.' '반지의 제왕' 3부작은 전체적으로 "프로도가 반지를 파괴하게 될까?"라는 질문으로 묶여 있다. 도입부에서 우리는 그 반지에 대해, 그러니까 반지가 어째서 그토록 강력하며 반드시 파괴되어야만 하는지 알게 된다. 종결부에서 우리는 반지의 운명을 알게 된다. 이렇듯 이야기 전체에 불을 붙이는 지배적인 질문, 이것을 '극적 중심 질문'이라고 한다. 극적 중심 질문은 꼭 명시적으로 제기되어야 하는 것은 아니며, 꼭 그 질문을 따라가야만 하는 것도 아니다. 이야기가 끝난 뒤에도 중심 질문이 무엇인지 독자들이 인식하지 못하는 작품도 있다. 중심 질문이 보다 내밀한 부분, 주인공의 내면에만 존재하는 작품들도 있다. 중심 질문은 새로운 발견으로 인해 전환되거나 변화할 수도 있다. 극적 질문의 형태는 다양하지만, 잘 만들어진 이야기는 독자들이 다음에 무슨 일이 벌어지게 될지 신경 쓰게 만드는 질문들로 인해 불이 붙는다.

극적 질문은 서사narrative를 앞으로 나아가게 하고, 이야기 전체에 관여하고, 만족스러운 해답을 주는 데 사용되어야 한다. 크게 세 가지로 나눌 수 있다.

- **극적 중심 질문**Central Dramatic Questions 중심 질문은 이야기의 전체 구조를 세우고, 주요 줄거리에 불을 지핀다. 주로 "주인공이 과연 욕망의 대상을 획득하게 될까?"라는 형태를 취한다. 중심 질문은 외적 질문, 내적 질문, 전환적 질문, 소급적 질문의 네 가지로 나뉜다.
- **극적 부차 질문**Secondary Dramatic Questions 부차 질문은 주요 줄거리의 핵심 개념과 분위기를 보충하는 부차적인 줄거리를 만들어서 이야기에 뉘앙스, 깊이, 결을 더해준다. 또한 이야기의 구조를 세우는 걸 돕는다.
- **극적 하위 질문**Subordinate Dramatic Questions 하위 질문은 뉘앙스와 깊이, 결을 덧붙이고, 이야기를 이루는 작은 부분들을 만들어준다.

극적 질문의 기본 구조는 '설정, 질문, 구축, 해답'으로 이루어진다. 질문은 주인공의 감정 상태를 분명하게 함으로써 설정된다. 여러분이 망치를 내리치면, 주인공의 상태가 변화하고, 극적 질문이 유발된다. 위험도가 증가하고, 관객들이 질문의 답을 추측하게 하여 긴장을 조성한다. 그후 질문에 대한 해답을 준다. 간단한 이야기로 이 기본 개념을 설명해보겠다. 연습을 할 때는 가급적 간단하게 시작하라. 그리고 나서 복잡하게

살을 붙여라.

• 설정 우리 주인공은 성공한 사업가로, 여자 친구를 만나 저녁을 먹을
예정이다. 이번 주는 길고 힘들었고, 맛있고 간단한 음식을 즐기며 쉴 수
있어서 기분이 좋다. 여자 친구가 나타나서 그와 포옹을 하는데, 그녀의
눈동자에 어딘가 이상한 기미가 어려 있다. 그가 무슨 일이 있느냐고 묻
지만 그녀는 미소로 답할 뿐이다.

• 질문 그는 뭔가 잘못되었다는 생각이 든다. 놀랍게도 여자 친구가 한
쪽 무릎을 꿇고, 반지를 꺼낸다. 망치가 떨어졌고, 극적 질문이 유발되었
다. "그가 프러포즈를 받아들일까?"

• 구축 사실 식당 전체가 그의 대답을 기다리고 있었다. 그는 이런 이야
기는 사적인 곳에서 해야 했다고 그녀에게 말한다. 그녀는 이제 사랑하
는 남자가 약혼자로 승격되어 함께 자리를 뜰지, 아니면 혼자 남겨질지
알고 싶다. 충분히 기다렸다. 이제 때가 되었다.

• 해답 그가 그녀의 눈을 빤히 들여다본다. 무슨 대답을 할지 그 자신도
모른다. 그러고 나서, 기쁘게도, 그는 프러포즈를 받아들인다. 식당 전체
에서 박수가 터져 나온다. 문제에 대한 해답이 나왔다.

서사를 구축하고, 극적 질문을 다루는 방식은 여러분이 무엇을 쓰
고 있느냐와 개인의 스타일에 좌우된다. 이야기가 확실하고도 극적인
climactic 해답을 주지 않고 끝날 수도 있다. 각 장(혹은 장면)이 몇 차례 긴
장을 조였다 풀었다 하면서 긴장을 쌓아나갈 수도 있다. 이 원칙을 가지

고 놀면서 연습해보라. 극적 질문의 원칙을 습득하는 걸 마치 직소 퍼즐의 가장자리 부분을 조립하는 것이라고 생각해보자. 아직 조립할 부분이 많이 남아 있지만, 서사가 형태를 이루게 되리라는 걸 알면 점점 더 신이 날 것이다. 그동안의 고생이 마침내는 출판사나 제작사에 들이밀 '일관성 있는' (그리고 바라건대, 영감을 북돋는) 최종 상품을 손에 쥐게 해주리라고 느껴지기 때문이다.

극적 중심 질문

극적 중심 질문은 중심 줄거리에 불을 지핀다. 그리고 작가에게는 이야기의 전체적인 구조를 세워주고, 관객들에게는 이야기에 집중할 거리를 던져준다. 중심 질문에는 네 가지가 있다. 외적 질문, 내적 질문, 전환적 질문, 소급적 질문이다. 이 네 가지 질문은 상호 배타적인 것이 아니다. 하나의 이야기도 이 네 가지 질문으로 인해 다양한 지점으로 나아가게 될 수 있다.

외적 중심 질문은 물리적 혹은 외적 욕망의 대상을 얻으려는 주인공의 시도를 다룬다. 실종자를 찾는다거나, 숨겨진 보물을 찾는다거나, 시합에서 승리한다거나 말이다. 이런 것들이 가장 일반적인 유형의 극적 중심 질문이다. 그토록 많은 이야기가 경찰서, 병원, 법정에서 시작되는 이유가 이 때문이기도 하다. 경찰이 범죄자를 잡는다거나, 의사가 환자를 살린다거나, 변호사가 사건에서 승소한다거나 하는 이야기는 따라가기 쉽지 않은가.

내적 중심 질문은 주인공이 내적 욕망의 대상을 얻어내 더 큰 마음의

평화를 누리려는 시도와 관계있다. 주인공이 스스로를 사랑하는 법을 배우고 죄책감을 내려놓게 될까? 이런 유형의 극적 질문은 소설에서 보다 공통적으로 탐색된다. 소설이라는 매체가 등장인물의 내면에 직접 들어가기가 쉽기 때문이다.

많은 이야기가 외적 질문과 내적 질문을 모두 지니고 있다. 이 두 가지는 서로 밀접하게 연결되어 있으며 근본적으로는 하나의 질문이라고도 할 수 있다. 영화 〈그래비티〉에서 주인공인 우주 비행사는 딸을 잃고 비탄에 빠져 있는 엄마이다. 그녀는 사고를 당해 우주에서 옴짝달싹 못하는 상태가 된다. 여기에서 외적 중심 질문은 "그녀가 지구로 돌아갈 수 있을까?"이다. 내적 중심 질문은 "그녀가 삶에 대한 애정을 회복하게 될까?"이다.

전환적 중심 질문은 하나의 질문에서 다른 질문으로 전환되는 것이다. 앨프리드 히치콕 감독의 1960년 영화 〈싸이코〉는 "매리언이 사장의 돈을 훔쳐 달아나는 데 성공할까?"에서 "노먼이 매리언의 시체를 잘 처리할까?"로, 다시 "노먼이 무슨 짓을 했는지 매리언의 가족이 알게 될까?"로 전환된다. 이 작품에서 전환적 질문은 특히 효과적이다. 영화의 주제가 정신분열증을 앓는 남자에 관한 것인데, 전환적 질문의 특징인 혼란스러움이 이 주제와 잘 부합하기 때문이다.

소급적 질문은 이야기가 끝난 뒤에야 관객의 마음속에 다시 소구되면서 분명해지는 질문이다. 안톤 체호프의 1891년 단편 소설 〈결투〉는 중심인물인 라예프스키가 자기 화를 못 이기는 미숙한 나르시시스트에서 보다 책임감 있는 진정한 성인으로 발전하는 이야기이다. 하지만 우리는

이 작품을 읽는 동안에는 극적 중심 질문이 "라예프스키가 성장할까?"라고는 생각하지 않는다. 라예프스키와 자유로운 영혼을 지닌 여자 친구 나타샤와의 로맨스, 라예프스키의 생활 방식을 죽을 만큼 혐오스러워하는 독일인 동물학자 폰 코렌과의 결투가 성사될까 등의 외적 질문들에 시선을 두게 된다.

———————◇———————

재차 말하건대 이 수칙들은 창작의 즐거움과 즉흥성의 숨통을 조이기 위한 게 아니다. 여러분이 이야기의 구조를 세울 수 있도록 정보를 제공하여, 전문가 수준의 이야기를 완성할 수 있다는 자신감을 느끼게 하기 위한 것이다. 도움이 조금 더 필요하다면, 이야기의 윤곽을 만드는 아주 간단한 방법을 알려주겠다. 주인공을 고안하라. 망치를 내리치고, 극적 중심 질문을 일깨워라. 이를테면 이런 것이다. 한 여인이 어머니와 휴가를 떠났다가 집으로 돌아왔는데, 남편이 납치되고 없다. 중심 질문은 "그녀가 남편을 찾게 될까?"이다. 이제 이야기가 기차라고 생각해보자. 이 기차는 세 곳의 목적지 중 한 곳으로 갈 수 있다.

1. 주인공이 욕망의 대상을 획득한다. (그녀가 남편을 찾는다.)
2. 주인공이 욕망의 대상을 획득하는 데 실패한다. (그녀가 남편을 찾지 못한다.)
3. 주인공이 욕망의 대상을 일부만 획득한다. (그녀가 남편을 찾았지만, 남편은 이전과 완전히 다른 사람이 되어 있다.)

이 기차 비유는 꽤나 효과적이다. 관객들이 목적지는 모르지만 이 이야기가 의미 있는 방향으로 나아갈 것이라고 느끼게 해주기 때문이다. 이것이 중요한 이유는 출판이나 제작을 고려할 때 서사가 일관성 있고 쫀쫀하게 잘 짜여야—이야기가 어떤 종류이고, 어떤 내용인지 쉽게 보이는 서사—편집을 하고, 재미를 더하고, 더 좋은 작품이 되도록 수정하는 게 훨씬 간단하기 때문이다. 또한 이야기를 선로에서 이탈시킬지 말지 결정하기도 쉬워진다. 모든 장면은 중심 질문과 긴밀하게 연결되어야 한다. 이를테면 남편이 납치된 여인이 엄마와의 관계가 다소 복잡하다고 하자. 그녀의 엄마는 무척이나 까다롭고 비판적인 사람이다. 두 여자가 돈을 두고 벌이는 논쟁은, 비록 플롯과 관계없는 내용일지라도 주인공에게 개성을 깊이 부여해준다. 하지만 여기에서 여인이 남편을 구하는 데 필요한 5만 달러를 엄마에게 받아내야 하는 상황이 된다면, 이 논쟁은 보다 의미 있는 장면이 된다.

극적 부차 질문

텔레비전에서는 극적 부차 질문을 '이야기 B'라고 부른다('이야기 A'는 중심 질문이다). 부차 질문 역시 중요하지만 중심 질문만큼은 아니며, 이야기에서 차지하는 시간도 적다. 부차 질문이 필요한 이유는 오직 하나뿐이다. 바로 이야기가 탐구 중인 아이디어에 뉘앙스와 깊이를 덧붙여주기 때문이다. 선수 생활 마지막으로 윔블던에 서는 나이 든 테니스 스타의 이야기를 쓴다고 해보자. 그녀는 테니스계의 전설이지만, 윔블던에서는 한 번도 우승해본 적이 없으며, 자신의 명성이 변색될까 봐 두렵다. 경

쟁심이 강한 그녀는 자신이 더는 역사상 가장 위대한 테니스 선수라고 불리지 않게 될까 봐 두렵다. 중심 질문은 간단하다. "그녀가 윔블던에서 우승할까?"

자, 이제 여러분이 경쟁의 본질을 탐구하고, 첫 번째 줄거리를 보완할 부차 줄거리를 추가하고 싶다고 해보자. 그리하여 여러분은 주인공에게 테니스계의 신성인 열일곱 살 난 딸을 안겨준다. 딸은 윔블던에 출전하는 수준 정도가 아니라 우승 후보이다. 그렇다면 우리가 따라가게 될 부차 질문은 이러하다. "딸이 윔블던에서 우승할까?" 또한 엄마가 역사상 그 어떤 선수보다 오랫동안 혹독하게 훈련을 해온 융통성 없는 인물인 것과 달리, 딸은 인생에는 테니스 시합 우승보다 더 좋은 것들이 많다고 생각하는 '파티걸'이다. 딸은 엄마에게서 타고난 재능을 물려받았지만 인생은 즐겨야 한다고 여긴다. 엄마는 딸을 사랑하지만 딸이 재능을 낭비하고 있다고 느껴 씁쓸한 한편 분개한다. 확연히 다른 두 성격과, 이들이 시합을 대하는 방식을 살펴봄으로써 우리는 더 큰 통찰력을 얻게 된다. 하나의 줄거리에서 다른 줄거리로 옮겨가게 하면 이야기의 리듬, 결, 스타일이 흥미로운 방식으로 전환된다.

극적 하위 질문

극적 하위 질문은 중심 질문 혹은 부차 질문과 직접적인 관계가 있지만, 이 두 질문보다는 시간이 덜 할애되며 이야기의 중심 아이디어에 결, 뉘앙스, 깊이를 더해준다. 하위 질문은 시퀀스♦나 장면, 때로 장면 일부

♦ 연관된 장면 몇 가지가 이어져 하나의 사건을 이루는 내용상의 단위.

를 이루기도 한다. 테니스 선수인 엄마와 딸의 이야기를 계속해보자. 엄마가 승리하기 위해서는 시속 160킬로미터의 서브를 쳐야만 한다. 그러면 하위 질문은 물론 "엄마가 시속 160킬로미터짜리 서브를 날릴 수 있게 될까?"이다. 이제 우리는 그녀가 엄청나게 몸값이 비싸고 까다로운 코치와 함께 연습하면서 수없이 서브를 날리고 또 날리는 모습을 본다. 연습을 마치면서 그녀는 통증이 심해 팔을 들어 올리지조차 못한다. 여기서 극적 질문은 부차적이지만, 서브를 완성시켜서 "그녀가 윔블던에서 우승할까?"라는 중심 질문과는 직접적인 연관이 있다. 극장 맨 뒷줄에서 관객들이 소곤거리고 있다면, 바로 여러분이 쓴 이야기가 관객들에게 극적 질문을 계속 일깨우고 있다는 말이다. 즉 이야기가 추진력을 쌓아나가고, 긴장감이 높아지며, 등장인물을 깊이 있게 만들고, 결론을 향해 나아가고 있다는 의미이다.

대가의 활용법

〈니모를 찾아서〉(2003)
앤드루 스탠턴, 밥 피터슨, 데이비드 레이놀즈

픽사의 애니메이션 〈니모를 찾아서〉를 살펴보자. 작은 오렌지빛 흰동가리 말린은 이제 막 '낭떠러지'라는 곳에서 아름다운 새 보금자리를 찾는다. 앞이 탁 트여 전망이 훌륭한 곳이다. 마을은 밝은색 물고기들로 소란스럽다. 아내 코랄은 새 보금자리가 맘에 쏙 든다. 알 속에서 잠을

자고 있는 수백 마리의 새끼들을 키우기에 완벽한 장소이기 때문이다. 말린은 새끼들이 자기를 좋아하지 않을까 봐 걱정한다. 코랄은 아기들이 무척 많이 태어날 테니 말린을 좋아하는 아이가 하나쯤은 있을 거라고 말해준다. 말린은 코랄과 장난을 치다가 갑자기 얼어붙는다. 삶에 대한 기쁨으로 충만하던 동네가 갑자기 황량해져버린 것이다. 모두들 어디로 갔지? 그는 몸을 돌린다. 코랄이 낭떠러지 밖에 숨어 있던 창꼬치를 내려다보고 있다. 여기에서 망치가 설정되었다.

말린이 코랄에게 몸을 피하라고 말하지만 코랄은 알들을 지키려고 보금자리 아래로 쏜살같이 헤엄쳐 간다. 창꼬치가 속도를 높여 그녀에게 달려들어 이로 잡아챈다. 말린은 창꼬치에게 달려들지만 그만 창꼬치 꼬리에 맞아 정신을 잃고 쓰러진다. 밤이 되어 깨어난 말린은 절망하여 코랄을 찾아다닌다. 하지만 그녀는 사라지고 없다. 알들도 모두 사라졌다. 창꼬치에게 잡아먹힌 것이다. 홀로 된 말린이 울부짖는다. 망치가 떨어진 것이다.

그러다가 말린은 아래쪽에서 빛나는 오렌지빛 물체를 보게 된다. 그는 그쪽으로 미끄러져 간다. 새끼 한 마리가 살아 있다! 작은 알 속에서 조용하게 깊이 잠들어 있다! 말린은 새끼에게 코랄이 원하던 '니모'라는 이름을 붙여주고, 니모에게 그 어떤 일도 일어나지 않게 하겠노라고 맹세한다. "말린이 니모를 보호할 수 있을까?"라는 중심 질문이 분명하게 제기되고 오프닝 크레디트가 올라간다.

망치가 무척이나 쉽게 떨어진 지 몇 분 지나지 않아서 즉시 또 다른 망치가 배치되기 시작한다. 알에서 깨어난 니모가 즐겁게 말린을 깨운다.

"오늘 학교 가는 첫날이에요! 학교에 간다고요!" 아직 과거의 기억에서 자유롭지 못한 말린은 니모를 바깥세상에 내보낼 준비가 안 되어 있다. 말린은 니모를 설득하지만 니모는 완강하다. 집을 나서기 전에 말린은 바깥이 안전한지 확인하러 집을 세 번이나 들락거린다. 그리고 바다는 위험한 곳이라고 단호하게 말한다.

말린은 니모를 학교에 데려가지만 다른 아이들 앞에서 과보호하여 니모를 당황하게 한다. 마을 아빠들은 말린이 마침내 낭떠러지에서 멀리 떨어진 그의 집에서 떠나는 모습을 보고 놀란다. 커다란 푸른색 노랑가오리 레이 선생님이 모험을 즐기라는 노래를 부르면서 나타난다. 아이들이 모두 그의 등에 올라탄다. 말린은 니모가 거칠고 푸른, 깊은 물속으로 떨어질까 봐 신경이 곤두선다. 아이들이 낭떠러지로 견학 가는 것을 알게 된 말린은 완전히 공포에 질려 그 뒤를 쫓는다.

레이 선생님의 등에 올라탄 니모는 눈앞에 펼쳐진 아름다운 풍경과 지나가는 물고기들에 눈을 반짝인다. 모두들 낭떠러지에 도착하고, 레이 선생님이 수업을 하는 동안 니모와 친구 셋이 살금살금 낭떠러지 위로 향한다. 넷은 더 멀리 나아가도록 서로를 부추긴다. 머리 위로 저 멀리 해수면에서 끄덕끄덕 움직이는 작은 보트 밑바닥이 보인다. 말린이 "니모!"를 외치며 달려오고, 새 친구들 앞에서 니모는 창피함을 느낀다. 말린은 니모에게 "넌 네가 이런 일을 할 수 있다고 생각하겠지만, 못 해!"라고 말한다. 니모는 지느러미가 한쪽 밖에 없다. 건강한 행운의 지느러미라고 부르지만, 그렇다, 기형이다. 따라서 말린은 니모의 능력에 더욱 의구심을 품을 수밖에 없다. 말린이 니모에게 집으로 가야 한다고 말하자, 니모

는 "아빠가 미워"라고 말한다. 말린은 충격을 받고 멍해진다. 자식에게 사랑받지 못하는 존재가 되리라는 공포감이 진실이 된 것이다.

니모는 보트를 향해 헤엄쳐 간다. 말린은 보트를 건드리지 말라고 경고한다. 니모는 해수면까지 올라가서 보트 밑바닥을 지느러미로 친다. 니모가 등을 돌려 화가 난 아빠를 본 순간, 스쿠버 다이버가 나타나 니모를 잡는다. 말린은 아이를 구하려고 몸부림치지만 다른 다이버의 수중 카메라 플래시에 순간 시야를 잃는다. 보트가 막 속도를 높여 떠날 때에야 그는 정신을 차리고 절망적으로 그 뒤를 따라간다. 하지만 몇 킬로미터 가지 않아 보트의 흔적이 사라진다. 물 위로 머리를 내밀어보지만 아무것도 보이지 않는다. 그저 망망대해만 펼쳐져 있을 뿐이다. 아들은 사라졌다. 이로써 두 번째 망치가 떨어졌다.

첫 번째 망치도 속이 뒤틀리는 것이지만, 두 번째 망치는 최악이다. 유일하게 살아남은 가족, 아들을 보호하겠다는 말린의 시도는 아이가 그를 싫어하고, 납치되고, 알 수 없는 곳으로 쓸려가게 만들었다. 그곳에서 니모는 고통받을 것이다. 어쩌면 죽을지도 모른다. 아내와 아이들을 창꼬치의 공격으로 잃고 끔찍한 슬픔 속에 있음에도 최소한 그의 의식은 명료하다. 이 순간은 그의 잘못이다. 그는 죄책감에 '더해' 자기 아이가 어디에 있는지, 아이에게 무슨 일이 일어날지 모른다는 공포를 지니고 살아가게 될 것이다.

이제 극적 중심 질문은 "말린이 니모를 보호할 수 있을까?"에서 "말린이 니모를 찾을 수 있을까?"로 바뀐다. 극적 질문이 얼마나 간단한 형태인지에 주목하라. 두 문장 모두 몇 안 되는 단어로 표현된다. 그리고 인

간에게 가장 심오하고도 중요한 질문 하나를 탐색한다. "부모는 아이의 안전을 어떻게 지켜주어야 하는가?" 이 질문은 2003년 〈니모를 찾아서〉가 개봉했을 때 특히나 사람들의 가슴을 저미게 했다. 2001년 9·11 테러로 인해 수천 명의 무고한 사람들이, 그리고 아이들까지도 희생당한 지 얼마 지나지 않은 시점이었기 때문이다. 몸이 긴 은색 창꼬치가 비행기의 역할을 한 것은 우연은 아니리라.

개인적으로 나는 이 영화가 개봉했을 때 네 살짜리 아이를 둔 아버지였고, 코랄이 영화 시작 5분 만에 알들과 함께 살해당하는 모습에 어마어마한 충격을 받았다. 한 어머니는 울고불고 하는 아이를 데리고 밖으로 나갔다. 우리 어린 딸도 겁을 집어먹었다. 그 당시 했던 생각이 아직도 기억난다. '이 짐승들은 자기들이 뭘 하는지 잘 알고 있어.' 이렇듯 작가들이 어떻게 극적 질문으로 관객의 마음속에 강렬한 반응을 불러일으키면서 이야기를 벼리는지 살펴보자.

보트가 사라지고 난 뒤 이야기의 하위 질문은 "보트가 어디로 갔는지 말린이 알아낼 수 있을까?"가 된다. 이것이 '하위' 질문인 까닭은 "말린이 니모를 찾을 수 있을까?"라는 중심 질문에 부속된 질문이기 때문이다. 따라서 이 질문은 "보트가 어디로 갔는지 말린이 알아내면, 니모를 찾을 수 있을까?"라는 식으로 작동한다. 자, 이제 제2막의 도입부를 간단히 살펴보면서, 작가들이 어떻게 극적 질문을 제기하고 답하면서 이야기를 끌고 나가는지 살펴보자.

• 푸른 물고기가 말린에게 자기를 따라오라고 말한다. 그녀는 보트가

어디로 갔는지 알고 있다. 말린은 그녀의 말을 따른다. 그런데 갑자기 그녀가 몸을 돌리고는 왜 자신을 따라오느냐고 말한다.

→ "푸른 물고기에게 무슨 문제가 있나?"

• 알고 보니 푸른 물고기는 단기 기억 상실증을 앓고 있다. 하지만 그녀만이 말린의 유일한 희망이다. 그때 거대한 백상아리가 나타나 무시무시한 이빨을 번뜩인다. 그는 둘에게 자신과 함께 가자고 주장한다.

→ "백상아리는 누구인가? 그가 원하는 것은 무엇인가? 그는 둘을 어디로 데려가는 걸까?"

• 셋은 버려진 잠수함 주변에 있는 수직 갱도를 따라 내려간다.

→ "갱도가 폭발하진 않을까?"

• 백상아리는 둘을 다른 상어들이 있는 공간으로 데리고 가는데, 이 상어들 옆에는 각각 작은 물고기들이 붙어 있다. 둘을 데려간 백상아리는 브루스이고, 그는 물고기들이 다른 물고기를 잡아먹는 걸 그만두게 돕는 '살생 금지 갱생회'의 일원이다. 작은 초대 손님들은 겁에 질린다.

→ "말린과 푸른 물고기가 상어들에게 잡아먹히진 않을까?"

• 말린은 니모를 데려간 다이버가 떨어뜨리고 간 스쿠버 마스크를 발견한다. 근처에 튀어나온 바위 위에 떨어져 있다. 마스크에는 주소도 쓰여 있다. 하지만 말린은 인간의 글자를 읽을 수가 없다. 푸른 물고기 도리는 자신이 읽을 수 있다고 말한다.

→ "그런데 도리가 어떻게 글을 읽을 수 있는 거지?"

• 도리와 말린은 마스크를 붙들고 실랑이를 벌인다. 그러다 마스크가 도리의 코를 정통으로 치고, 코피가 쏟아진다. 피가 브루스의 콧속으로

흘러들어가고, 브루스는 욕망으로 날뛴다. 다른 상어가 "물고기는 우리의 친구다, 음식이 아니다"라는 구호를 외친다. 말린과 도리는 마스크 속으로 달아나고 브루스가 그 뒤를 바짝 쫓는다.

→ "브루스가 도리와 말린을 잡아먹을까?"

• 말린과 도리는 버려진 잠수함 속으로 달아나고, 브루스가 그 뒤를 쫓다가 우연히 폭발하지 않은 어뢰를 작동시킨다. 어뢰가 폭발한다!

→ "말린과 도리가 죽었을까?"

• 이제 니모로 장면이 전환된다. 니모는 무시무시해 보이는 어항에 떨어졌다. 니모를 잡은 사람은 스쿠버 다이빙을 하는 치과 의사이다. 그가 니모를 넣은 어항에는 좁은 환경 탓에 분노와 절망을 오락가락하는 이상한 물고기들로 가득하다. 여기서 부차 질문이 설정된다.

→ "니모가 어항을 탈출할 수 있을까?"

이야기의 리듬은 이러하다. 질문이 제기되고, 답이 나온다. 영화는 "말린이 니모를 찾을 수 있을까?"와 "니모가 어항을 탈출할 수 있을까?"라는 관련 질문을 연료로 삼아 두 가지 경로로 나아간다. 부차 질문은 니모의 새로운 아버지상인 길을 통해 이야기를 깊이 있게 만들어준다. 길은 위험에 맞서라고 가르침으로써 니모가 자신감을 쌓아나갈 수 있도록 돕는다. 그는 니모를 믿어준다. 이는 말린에게는 없는 자질이다.

니모에게 가기 위한 말린의 고투와 어항을 탈출하기 위한 니모의 고투는 내적 질문을 드러낸다. "말린이 위험을 감수하는 태도를 배우게 될까?"와 "니모가 자신을 믿는 법을 배우게 될까?"이다. 니모의 자신감은

신경증적인 아버지로 인해 산산조각 난 상태이다. 아버지 말린은 세계는 위험하며 그로 인해 죽게 될 것이라고 확신하면서 니모가 아무것도 할 수 없다고 가르쳤다.

작가들은 이 '모든' 극적 질문들을 완벽히 통제하고 있다. 〈니모를 찾아서〉를 본 사람들이라면 파도타기 하는 거북이들, "상어가 뛴다, 후하하"라고 의식처럼 노래 부르는 물고기, "내 거야!"라고 외치는 갈매기들 등 모든 장면이 기억날 것이다. 왜 그럴까? 모든 장면이 완벽하게 구성된 짧은 이야기로 이루어져 있으며, 극적 질문을 제시하고 영리하게 답하기 때문이다. 다 보고 난 뒤, 이 영화가 역사상 가장 높은 수익을 올리며 크게 사랑받은 영화 중 하나임을 알고 난 뒤에는, 작가들이 그토록 폭력적인 장면으로 도입부를 시작하는 위험을 감수했다는 사실을 잊기 쉽다. 하지만 그 장면은 효과적이었고, 첫 장면에서 충격을 받았던 나 같은 부모들은 작가들이 자기가 무슨 짓을 하고 있는지 정확히 알고 있었음을 깨닫게 된다.

기술을 완벽하게 숙달하는 일은 이래서 무척이나 중요하다. 관객 누구도 〈니모를 찾아서〉를 보다가 중간에 자리를 뜨지도 않고, '정말 잘 짜인 이야기야!'라고 의식하지 않는다. 우리는 위험의 본질을, 전인적 인간과 사랑을 주는 부모가 된다는 게 무엇인지 생각하며 자리에서 일어난다. 인생이 얼마나 연약하고도 아름다운지 느끼며 자리에서 일어난다. 극도로 도전적인 질문을 할 용기를 지닌, 우리가 더욱 충만하고, 용기 있고, 품위 있게 살도록 도와준 작가들에게 감사하며 자리에서 일어난다. 이야기라는 묵직한 기계를 운용하는 능력과 이야기를 정교하게 다듬는

노력으로 작가는 극단적인 상황을 일깨워 우리에게 어떻게 살아야 하는
지를 가르친다.

🎯 | **도전** 다음은 여러분이 이 원칙을 숙고하고, 실행하도록 도와줄 사항들이다.

• 첫 장에서는 극적 질문이 형성되어야 한다. 이것은 망치가 떨어짐으로써
상기된다. 기본 형태는 "주인공이 욕망의 대상을 얻어내게 될까?"이다.
이를테면 "경찰이 아들의 살해범을 잡게 될까?"이다. 극적 질문은 최대
한 간결하고 분명하게 써라. "말린이 니모를 찾을 수 있을까?"는 간단명
료하면서도 능동적이다.

• 극적 중심 질문을 가다듬을 때 이야기의 주제, 이야기를 전달할 매체(소설인
지, 영화 시나리오인지, 비디오 게임 시나리오인지), 중심 아이디어를 고려하라. 인생
을 하루의 일에 비유하고 싶어서 어떤 상점 주인의 일생에서 24시간을
묘사하는 소설을 쓴다고 하자. 이 이야기는 '내적' 질문을 연료로 삼을 것
이다. "남자가 만족감을 느끼게 될까?" 같은 질문 말이다. 다음과 같이
개략적으로 써볼 수 있다.

극적 중심 질문 상점 주인이 만족감을 느끼게 될까?
중심 질문의 유형 내적 질문
매체 소설
주요 아이디어 하루가 어떻게 인간의 일생을 망라하는가

극적 중심 질문, 전달 매체, 주요 아이디어가 일관성 있는지 확인하라. 상점 주인의 일생 중 하루를 다루는 건, 소설이라면 적합하겠지만 아마 비디오 게임에는 잘 맞지 않을 것이다.

• 강력한 중심 질문은 중요한 하위 질문들을 많이 떠올릴 수 있게 해준다. 아들을 죽인 범인을 찾는 경찰관에 대한 이야기라면, 그가 증거를 모으고, 목격자를 탐문하고, 추적하는 일 등이 쉽게 머릿속에 그려지지 않는가?

• 필요하다면 부차 질문을 덧붙여라. 〈니모를 찾아서〉의 경우 두 가지 질문이 있다.

중심 질문 말린이 니모를 찾을 수 있을까?
부차 질문 니모가 어항을 탈출할 수 있을까?

어항에서 니모는 아버지상이라고 할 수 있는 길을 만난다. 그는 니모가 위험을 감수할 만큼 강하다는 사실을 알려준다. 이는 작가에게 양육의 본질을 탐구하고, 위험을 다양한 시각에서 탐구할 수 있게 해준다. 길은 말린과는 무척이나 다른 유형의 아버지이다.

• 외적 중심 질문이 있다면 내적 질문과 함께 다룰 수 있다. 〈니모를 찾아서〉를 통해 살펴보자.

말린이 니모를 찾을 수 있을까?
말린이 위험을 받아들이는 법을 배우게 될까?

여러분이 외적 중심 질문을 가지고 있다면, 거기에 깊이를 더하고, 주인공에게 통찰력을 제공해줄 내적 질문을 더해보라.

• 역동적인 극적 질문을 설정하고, 제기하고, 구축하고, 거기에 대답하라. 극적 질문을 만들라. 질문을 설정하고, 점진적으로 긴장을 조성해나가고, 질문에 대답하라. 이는 다음과 같은 방식으로 작동한다.

설정 한 외로운 영업사원이 있다. 그녀는 매일 밤을 홀로 보낸다. 길거리, 호텔, 공항, 비행기를 거쳐 마침내 빈 아파트로 돌아온다.

질문 어떤 고객이 그녀에게 유혹하는 시선을 던진다.

구축 그녀는 그와 열렬히 사랑에 빠지며, 독립적인 성격임에도 그의 마음을 얻어낼 때까지 먹지도, 자지도 못한다.

대답 두 사람은 꿈같은 데이트를 하고, 그날 밤 도망쳐서, 오래도록 행복하게 산다. 때로 현실은 동화 같을 때가 있다.

• 서사를 다듬어 나갈 때는 중심 질문, 부차 질문, 하위 질문, 이 모든 극적 질문들을 계속 따라가라. 질문을 목록으로 만들면 기본에 충실할 수 있다. 질문들이 분명하게 제기되었는지, 흥미로운 아이디어들을 탐색하고 있는지, 긴장을 조성하는지 확인하라. 그리고 여러분이 그 이야기를 하고 싶은지도.

다음의 지문을 읽고 아래의 질문에 답하라.

우리의 주인공 슈무엘 핀켈바인은 '위대한 군악대'의 리더이다. '위대한 군악
대'는《미친놈들은 신경 쓰지 마》라는 데뷔 앨범으로 대박을 내며 군악대로
는 처음으로 주류 음악계를 뒤흔들었다. 하지만 녹음실에서 2집 앨범을 녹음
하며 일이 꼬여간다. 견딜 수 없이 스트레스가 커지고, 드러머 유발 '유켈' 골
드파브는 비트를 틀리고, 악기는 좌우 소리가 이상하며, 모티 보르콥스키는
덜시머 연주를 못 하겠다고 말한다. 심지어 슈무엘이 특별히 덜시머를 위해
조율한 곡마저 말이다! 긴장이 최고조로 치닫는다. 슈무엘은 잠시 휴식을 선
언하고 밴드에게 모이라고 한다.

- 이 장면의 마지막 부분을 쓴다고 해보자. 다음은 모두 슈무엘이 말로 감정을 표현
 하는 문장이다. 그중 무엇이 질문을 제기하고, 다음 장면에 대한 호기심을 가장 크
 게 불러일으키는가?

a "대체 무슨 일이야? 우리는 음악의 혁명가들이고 완벽한 천재였어! 하지만 이젠
 아무것도 아니야! 아무것도 아닌 놈들이라고! 난 갈래. 너희들은…, 맘대로 해."

b "모티, 마음이 아프구나. 덜시머가 얼마나 중요한지 알잖아. 그런데 지금, 지금, 연
 주를 안 하겠다고? 나를 괴롭게 하고 싶어? 부끄럽지도 않아?"

c "자, 여기 내 클라리넷 보여?" 슈무엘이 클라리넷을 부순다. "자, 이제 안 보이지!"
 그러고는 자리를 박차고 나간다.

d "잠깐 쉬었다가〈유대의 밤〉을 다시 연주해보자. 영감이 안 생기면 니들 엉덩이를
 불나게 두들겨줄 테다."

e "그거 알아? 나한테는 이 밴드를 이끌 능력이 없어. 그냥 밖에 나가서 샌드위치랑
 수프나 사 먹자."

보충수업

넷플릭스 드라마 〈러시아 인형처럼〉의 도입 장면을 보자. 뉴욕시를 배경으로, 주인공 나디아 불보코브는 자신의 생일파티를 기다리고 있다. 그녀는 세상물정에 밝은 컴퓨터 프로그래머이며, 부스스한 붉은 머리칼에 골초이고 털털한 성격이다. 그녀는 세상 바보들 때문에 힘들어하지 않으며, 그들이 바보 같다고 주저 없이 말한다. 한편 마음 깊은 곳에서는 불안정함을 느낀다. 그녀는 파티에서 한 남성에게 계속 끌리고, 결국 그와 함께 파티장을 나선다. 그 후 그녀는 길을 건너다가 과속하는 택시에 치인다. 그녀에게 이제 무슨 일이 일어날까? 왜 이런 일이 일어난 걸까? 이 사건은 무슨 의미일까? 시청자가 나디아에게 더욱 연민을 느끼고, 한 회가 아니라 전체 시리즈에서 다음에 무슨 일이 일어날지 신경 쓰게 만들려면 어떻게 해야 할까?

해답

정답은 d. 이는 다음에 벌어질 일을 간단명료하게 만들어주고, 차곡차곡 재료를 쌓아나가고, 긴장을 조성하고, "다음 장면에서 밴드에 무슨 일이 벌어질까? 제대로 못 하면, 누가 잘릴까?"라는 분명한 극적 질문을 제기한다. 독자들이 책장을 넘겨 다음에 무슨 사건이 벌어질지 보고 싶게 만드는 가장 좋은 보기이다.

가능성 있는 결말을
모조리 생각하라

훑어보기

이야기를 들으면 우리는 가장 먼저 이런 의문을 품게 된다. "그래서 요지가 뭔데?" 이야기의 결말은 이 의문에 대한 대답이다. 그리고 그 대답이 이야기의 주제이자 주요 아이디어이며, 그것을 전달하고자 전체 이야기를 공들여 만드는 것이다. 간단한 분석을 통해 이를 살펴보자. 두 형제가 있다. 두 사람이 서로의 죄를 용서하려고 발버둥치다가 결국 포옹을 하며 끝난다고 해보자. 주제는 '분노는 넘어설 수 있는 것이다'가 된다.

결말은 그동안의 여정이 우리가 시간을 할애할 가치가 있었는지 결정하는 지점이다. 위대한 결말은 논리와 감정, 두 가지의 도화선이 된다. 이야기는 신문사 독자투고란의 칼럼이 아니다. 에세이도 아니다. 독자가 강도 높은 감정을 느끼도록

설계된 것이다. 공포에 질려 뒷걸음치고, 눈물을 펑펑 쏟고, 누군가를 죽이고 싶고, 박장대소하고, 개인을 넘어선 큰 힘에 연결된 느낌을 주는 것이다.

우리는 늘―그렇다, 늘―강한 결말을 바란다.

이 원칙은 이를 악물고 훈련해야 하는 종류의 것이다. 작가는 온당한 범위 내에서 가능성 있는 모든 결말들을 시간을 들여 탐구하여, 이야기가 한 약속들을 지켜야 한다. 그게 공포심이든, 깨달음이든, 충격이든, 감동이든, 영감이든, 독자가 그 극한을 경험하게 해야 한다. 글쓰기의 결말은 의미 있고, 필연적이며, 놀랍고, 공정하고, 감정을 이끌어내며, 진정성이 있어야 한다.

☍ | 원칙

어떤 작가들은 글쓰기란 이야기를 하는 과정을 통해 자신이 믿는 바를 발견하는 것이라고 느낀다. 어떤 작가들은 마음속에 결말을 품고 시작한다. 표현하고자 하는 아이디어가 있고, 독자들이 그와 동일한 결론에 이르게 되길 바라기 때문이다. 결말을 언제 마음속에 떠올리느냐는 차치하고, 어쨌든 여러분은 그것이 가급적 가장 영향력 있고 통찰력 있는 결말인지 확인하고 싶을 것이다. 그렇게 하려면 이야기의 설정과 다음에 무슨 일이 일어날지 독자가 예상하는 바를 주의 깊게 생각하고, 그 예상을 뛰어넘을 방식을 찾아야 한다.

웨이터가 접시를 잔뜩 쌓아 들고 가고 있다. 그 앞에는 우유가 엎질러져 있다. 그가 나자빠진다. 이러면 재미는 있겠지만 정확히 독자의 예상에 부합하는 결과이다. 출판사나 제작자들에게 예상에 딱 들어맞는 사건을 제시해서는 절대 성공할 수 없다(이에 관해서는 6장 '예상과 현실을 충돌시

켜라'에서 더 자세히 살펴보겠다). 하지만 웨이터가 발레를 하듯 한 발을 축으로 삼아 한 바퀴 돈 뒤 공중제비를 넘어 날아간 접시들을 모두 낚아챈다거나, 난로 위로 엎질러져서 불꽃이 확 튀어 오른다거나, 혹은 나자빠졌다 해도 예상하지 못한 방식—이를테면 미친 듯이 웃었다가 갑자기 어찌할 바 모르고 울음을 터트린다는 식—으로 반응한다면, 그 원고는 팔 수 있다.

설정—대사 한 마디, 행동, 장면, 장, 그리고 이야기 전체와 마찬가지로—에 있어서, 대가들은 분명한 결론을 찾아보고 배제시킨다. 나쁜 소식은 이 사실이 여러분의 일을 더 힘들게 하리라는 점이다. 소설가 토머스 만은 이렇게 말했다. "작가란 글쓰기를 누구보다 더 어려워하는 사람이다." 좋은 소식은 이 사실이 여러분에게 자기 고유의 재능을 완전히 깨닫도록 이끌고, 세상을 보는 진실한 방식을 발견하게 도와주리라는 점이다.

접시를 들고 가는 웨이터와 엎질러진 우유의 한판 승부를 어떻게 다루느냐는 작가가 어떤 사람인지를 드러낸다. 웨이터가 접시를 다 깨뜨리고 넘어져서 이마를 깨고 해고당하는 장면을 쓰는 작가와, 동료들(요리사, 그릇 치우는 점원, 다른 웨이터 등)이 모두 달려와 접시가 바닥에 떨어지기 전에 다 잡아채고 나서 한데 얼싸안는 장면을 쓰는 작가는 세상에 대한 관점이 다를 수밖에 없다.

가능한 최고의 결말을 선택하기 위해서는 먼저 '최고'라는 의미를 정의할 기준이 필요하다. 위대한 결말은 여섯 가지 특성을 지니고 있다. 유의미성, 필연성, 놀라움, 공정성, 감정, 진정성이다.

유의미성

사건들의 시퀀스는 논리적 결론으로 이어져야 한다. A사건과 B사건이 일어났으므로, C라는 의미가 생겨난다. 영화 〈조스〉에서 경찰서장 브로디는 애미티라는 작은 마을로 이주하는데, 뉴욕시는 남자 한 사람이 차이를 만들어낼 수 없는 공간이기 때문이다. 그가 마침내 상어를 죽인다는 사실은 우리에게 '한 사람'이 차이를 '만들어낼 수 있다'는 점을 말해준다. 차이를 만들어낼 수 없는 남자는 자신이 차이를 만들어낼 수 있는 마을로 이동한다. 그리고 차이를 만들어낸다. 그리하여 한 사람이 세상에 차이를 만들어낼 수 있다는 의미가 생겨난다.

필연성

주인공, 적대자, 사건, 세계의 본질을 제시하고 나면, 이야기의 결말은 그것 말고는 상상할 수 없는 것이어야 한다. 느슨한 결말은 쫀쫀하게 묶이고, 논리적 결함은 없어야 한다. 위대한 이야기꾼들은 필연성이 느껴지게 만드는 장면이나 대사(때로는 둘 다)를 집어넣는다. '복선'이라고 불리는 이것은 관객들에게 다음에 무슨 일이 벌어질지 살짝 단서를 준다. 복선은 관객들이 그것을 알아차릴 수 있을 만큼 인상적이어야 하지만, 결말을 떠먹여줄 만큼 노골적으로 드러나서는 안 된다. '반지의 제왕' 시리즈에서 주인공들이 모험을 시작할 때, 간달프는 프로도에게 골룸이 반지를 파괴하는 역할을 하리라 느껴진다고 말한다. 그리고 그렇게 된다. 골룸은 프로도가 세상을 구할 최후의 순간에 어떤 일을 한다.

이야기를 마칠 때 우리의 정신은 모든 것을 확인하러 앞으로 달음질한

다. 골룸이 마지막 행동을 취할 때 우리는 간달프의 대사를 떠올리게 되며, 그것은 이 최종 순간이 필연적으로 도래한 것이라고 느끼게 한다.

놀라움

어떤 이야기를 듣는데, 그 결말이 곧 나올 거라는 것을 눈치챈다면 어떨까? 듣기 힘들 것이다. 장면을 쓸 때 넘어야 할 큰 산은 필연성과 놀라움, 이 두 가지를 동시에 느끼게 해야 한다는 것이다. 독자에게 값싼 놀라움을 안겨서는 안 된다. 그러니까 "지금까지 죄다 꿈이었다!"고 말하는 건 책임 회피이다.

장난을 치거나 얄팍한 술책을 쓰지 않고 놀라운 결말을 만드는 데는 두 가지 방법이 있다. 여러분은 독자가 어떤 일이 일어날 거라고 생각하게 유도하여 속일 수도 있다. 혹은 그 일이 일어난 과정을 통해 독자를 놀라게 할 수도 있다. 접시를 나르는 웨이터가 우유가 쏟아진 바닥으로 다가가는 장면이라고 해보자. 그에게 무슨 일이 벌어질지 혹은 그가 어떻게 반응할지가 결말을 놀랍게 만들 수 있다.

공정성

결말은 공정성이 있어야 한다. 이 말은 이야기의 맥락 안에서 공정해야 한다는 것이다. 등장인물에게 일어난 일이 반드시 공정해야 한다는 말이 아니다. 삶이란 게 늘 공정하지는 않다. 외려 불공정투성이다. 이야기에서 공정성이란 일반적인 의미의 공정성과 다르다. 여기에는 약간 차이가 있다. 이는 등장인물과 독자에게 무슨 일이 일어날지에 관한 것이

다. 가족용 채널에서 토요일 오전에 방영되는 만화 영화라고 해보자. 엄마가 주방에서 추수감사절용 저녁 식사를 준비하고 있다. 발아래에서는 장난꾸러기 고양이가 실 뭉치를 가지고 논다. 엄마가 고양이 배를 간질이자 고양이가 손에서 난 냄새를 맡고 위를 올려다본다. 그러자 오븐에서 갓 나온 거대한 칠면조 요리가 보인다. "네 거 아냐, 야옹이." 엄마가 경고한다. 고양이는 이해했다고 예의 바르게 고개를 끄덕인다. 그러고는 조리대로 뛰어 올라가 작은 두 앞발로 간신히 매달린다. 마침내 그는 조리대 위로 올라서고, 칠면조 고기 한입을 베어 문다. 그 맛이 그를 완전히 사로잡는다. 한입 더 먹으려고 다가가는데 갑자기 고양이의 머리가 산산조각이 나서 날아가고 벽에 피가 튄다. 엄마가 AR-15 소총을 가지고 들어온 것이다. 그리고 그녀는 냉혹하게 시체를 쓰레기통에 던져 넣는다.

이 이야기는 세 단계에서 불공정하다. 첫째, 이 만화 영화는 가족용 채널에서 토요일 오전에 방영되는 것이다. 이 말인즉, 전 연령대가 시청하기에 적당하며 폭력적인 묘사를 포함하지 않아야 한다는 말이다. 둘째, 이 이야기 속에는 우리가 여성이 사소한 잘못을 저질렀다는 이유로 고양이를 죽일 만큼 스트레스를 받고 있다고 생각하게 할 만한 내용이 없다. 셋째, 본능적인 행동을 했다는 이유로 고양이가 죽임을 당해도 되는 건 아니다. "하지만 그게 인생인걸. 나쁜 일은 일어난다고"라고 작가가 주장한다고 하자. 이는 잘못이다. 약속을 깨는 일이기 때문이다. 이야기를 할 때, 우리는 관객에게 '왜' 그 일들이 일어났는지에 대한 시각을 제공하기로 약속한다. 무분별한 폭력을 보고 싶으면 신문을 집어 들어 아무데나 펴라.

감정

자신이 정말로 좋아하는 이야기 하나를 떠올려보라. 영화든 소설이든 상관없다. 자, 이제 그 이야기의 결말에서 어떤 감정을 느꼈는지 떠올려보라. 기쁨, 비통함, 분노, 충격, 상처, 궁금증, 안도, 환희 등 강렬한 감정을 느꼈을 것이다. 극장을 박차고 나가거나 책을 덮거나 게임기를 치워버리고 〈스타트렉〉의 스팍처럼 무감정하게 행동하거나 그 이야기의 의미에 관해 아무 감정 없이 주절거리지 않았을 것이다. 뱃속 깊은 곳에서 우러나오는 감정을 느꼈을 것이다. 작가라면 최종 결말의 순간에 독자의 감정을 동요시키고 싶은 법이다. 독자에게 그 경험을 오래도록 간직하게 만드는 뭔가를 안겨주고 싶을 것이다.

진정성

진정성은 전류와 같다. 이것은 이야기에 창조성과 생명력을 더해준다. 진정성은 작가, 등장인물, 그리고 작품이 쓰인 시점이 나란히 조화를 이룰 때 생겨난다. 무엇보다도 작가는 자신이 쓴 이야기의 결말이 인생에 관한 무언가를 말하고 있다고 믿어야만 한다. 가벼운 코미디를 좋아하고, 쾌활한 성격이며, 매일이 선물 같다고 생각하는 작가가 모든 인물이 도륙당하는 갱스터 영화를 쓸 수 있을 것 같진 않다. 자신이 가장 좋아하는 작가(감독)와 그의 작품 중 최고라고 여겨지는 것을 잠시 생각해보라. 그들이 어떤 사람인지, 그에게 무슨 일이 일어났는지, 그의 시선이 어떠한지 혹은 어떻게 인생을 바라보는지, 그리고 그가 쓴 이야기의 결말이 어떠한지가 밀접한 연관이 있음을 알게 될 것이다.

엘리자베스 스트라우트의 단편 소설 〈작은 기쁨〉✦의 종결부를 보자. 며느리에게 상처를 입은 올리브 키터리지는 며느리의 방에 들어가, 스웨터를 꺼내 매직펜으로 줄을 긋고는 다시 잘 개켜 놓는다. '그것이 최소한 며느리 수잔이 언젠가 스스로를 의심하게 되는 순간이 있을 거라고 생각하도록 만들어주기' 때문이다. 가슴 저미면서도 희극적이고, 또 비극적인 장면이다. 이 이야기는 올리브가 핸드백을 움켜쥐고, 결혼 피로연에서 자리를 뜨고는, 자신의 심장을 "꽃무늬 원피스 아래서 쿵쾅대는 커다란 붉은 근육"으로 묘사하면서 끝난다. 이 순간은 무척이나 강렬하고, 중첩적이며, 현실의 장소에서 생겨난 것이다.

♺ | **대가의 활용법**

〈더 나이트 오브〉(2016)
리처드 프라이스, 스티브 잴리언

〈더 나이트 오브〉는 HBO에서 제작한 8회짜리 텔레비전 드라마이다. 주인공 나시르 '나즈' 칸은 뉴욕 퀸스 잭슨하이츠의 고등학교 3학년 학생이다. 그는 이슬람계 미국인이며, 파키스탄 이민자인 노동자 가정 출신이다. 엄마는 옷 가게에서 일을 하고, 아빠는 두 친구와 택시 한 대를 공동으로 소유하여 운전한다. 나즈는 9·11테러 시기에 성장하면서 학교에서 '테러리스트'라며 끔찍한 괴롭힘을 당한다. 크고 슬퍼 보이는

✦ 《올리브 키터리지》에 수록.

갈색 눈에, 공부는 잘하지만 꺼벙한 모범생이다. 그는 학교에서 잘나가는 잘생긴 아프리카계 미국인 농구부 친구의 개인 교습을 해주는데, 그에게서 친구와 함께 맨해튼에서 열리는 파티에 초대를 받는다. 나즈와 친구에게는 대단히 멋진 일이다. 학교에서 처지가 제법 나아지고, 처음으로 예쁜 여자애들을 만나볼 기회이기 때문이다.

저녁 식탁에서 나즈의 부모는 나즈가 문제에 휩쓸리게 될까 봐 걱정하며 파티에 가지 못하게 한다. 다음 장면에서 나즈는 친구가 데리러 오기를 기다리고 있다. 그는 긴장해서 여자애들에게 자신을 소개할 말을 연습한다. 하지만 친구가 못 간다는 전화를 걸어온다. 나즈는 간절히 가고 싶은 나머지 아버지의 택시를 훔쳐 타고 맨해튼으로 향한다. 사람들이 택시를 잡으려고 신호를 보내다가 그가 무시하고 지나치자 욕설을 퍼붓는다. 그는 택시 지붕에 '미운행' 표시등을 켠다. 그렇게 가고 있는데 한 젊은 여성이 택시 뒷좌석으로 뛰어든다. 그는 지금은 영업 중이 아니라고 설명하다가 칠흑 같은 머리칼의 여인이 몹시 아름다워 강하게 끌린다. 안드레아라는 여자는 어퍼웨스트사이드에 있는 해변으로 데려다달라고 말한다. 목적지로 가는 동안 우리는 CCTV에 택시 사진이 찍히는 장면을 보게 된다. 안드레아는 나즈에게 이것저것 묻고는 그가 파티보다 자신을 택했다는 걸 알게 된다. 그녀의 어깨가 으쓱해진다. 그녀는 앞좌석과 뒷좌석을 나누는 창으로 머리를 내밀고 나즈와 어깨를 나란히 한다. 나즈는 여자에게 완전히 반한다. 두 사람은 해변을 찾아가 조지워싱턴 다리 아래 앉는다. 휘영청 뜬 보름달 아래, 허드슨강의 잔물결들이 다리에서 나오는 불빛에 반짝인다. 그녀는 나즈에게 사는 게 어떤지, 가족

은 어떤지 묻고 나즈의 이야기를 듣는다. 그리고 돌아가신 자기 아버지 이야기도 한다. 나즈는 자신 역시 늘 그녀처럼 사람들이 원하는 것을 해야 한다는 압박감을 느낀다고 말한다. 두 사람은 서로에게 반한다. 여자가 엑스터시를 꺼내 그에게 한 알 건넨다. 나즈는 망설인다. 무슬림으로 자란 그는 마약을 하지 않는다. 하지만 잠시 후 약을 털어넣는다. 그녀가 혼자 있기 싫다고 말한다. 나중에 우리는 그녀가 선친의 부동산을 관리하는 한 수상한 남자로부터 뒤를 밟히고 있었음을 알게 된다.

나즈는 약기운에 눈이 흐리멍덩해진 채 씩 웃으며 그녀를 차에 태우고 브루클린으로 간다. 그녀의 집으로 가는데, 두 남자가 그를 "무스타파"라고 부르며 빈정거리고, 나즈는 긴가민가하며 멈춰 선다. 남자들은 그를 폭탄 테러범에 비유한 인종 차별적 농담을 하고 있다. 나즈의 바보 같은 웃음은 남자들을 자극하는 신호가 될 수도 있다. 나즈가 안드레아를 따라 그녀의 집으로 들어가는 모습을 남자 하나가 악의 어린 눈길로 응시한다. 이 세계는 위협과 위험으로 가득 차 있다.

거대하고—무려 4층짜리다!—사치스러운 집에서 여자는 혼자 살고 있다. 집은 어둡고, 외로움이 물씬 풍긴다. 그녀는 음악을 연주하고, 함께 테킬라를 들이켜고, 칼 하나를 꺼내든다. 그녀가 탁자 위에 한 손을 올리고 다섯 손가락을 쫙 펴고는, 보란 듯이 손가락 사이를 칼로 찌르는 놀이를 한다. 그러고는 나즈에게도 권한다. 나즈는 순순히 따른다. 그녀는 나즈에게 한 번 더 해보라고 말한다, 자신의 손에. 그는 그 말에 따라 장난을 치다가 그녀의 손가락을 칼로 찌르고 만다. 피가 흐른다. 그녀는 흥분하여 그에게 열정적으로 키스를 한다. 두 사람은 위층, 그녀의 침실로

달음질쳐 올라가 사랑을 나눈다.

얼마 후 나즈는 티셔츠와 트렁크 팬티 차림으로 주방에서 홀로 깨어난다. 냉장고 문은 열려 있다. 반쯤 잠에 취한 채 나즈는 컴컴한 침실로 올라가, 침대에 앉아서 이제 가보겠다고 말한다. 대답이 없다. 그는 침대에서 일어나 스탠드 불을 켠다. 그의 두 눈에 공포가 서린다. 벌거벗은 안드레아가 도륙당해 피에 흥건히 젖어 있다. 사방 천지에 피가 뿌려져 있다. 수없이 칼에 찔린 것이다. 나즈는 공포에 질려 계단을 달려 내려와 코트를 걸치고는 전날 밤 둘이 가지고 놀던 피 묻은 칼을 쥔다. 그는 문을 박차고 나와 자신의 택시로 질주하고, 그 뒤에서 집 문이 잠긴다. 그런데 택시 열쇠를 집에 두고 나왔다. 나즈는 다시 집으로 달려가지만 문은 잠겨 있다. 그가 문 유리를 깨는데 그 모습을 이웃 사람이 창가에서 목격한다. 나즈는 문을 열고, 열쇠를 찾아서, 다시 달려 나와, 택시를 몰고 떠난다.

공포에 질린 데다 아직 약기운이 남아 있는 상태에서 나즈는 불법 유턴을 하다가 경찰에게 잡힌다. 나즈는 술을 마시지 않았다고 말하지만, 경찰은 그의 숨결에서 풍겨오는 테킬라 냄새를 맡는다. 거짓말을 들어줄 마음이 없는 그녀는 나와서 양손을 차 위에 올리라고 말한다. 나즈가 양손을 차 위에 올리자 차 지붕에 피가 묻는다. 그는 손을 살짝 움직여서 그 피를 감춘다. 그 순간 경찰 무전이 들어온다. 근처에서 살인 사건이 일어났다는 무전이다. 경찰은 음주 운전 조사를 하려고 일단 나즈를 뒷좌석에 태우고 살인 사건 현장으로 간다.

경찰차가 안드레아의 집 앞에 서고, 나즈가 놀라 눈이 휘둥그레진다. 경찰들은 안드레아의 집을 조사한다. 영겁 같은 시간이 지나고, 나즈는

관할 경찰서로 간다. 경찰들이 바삐 움직이고 있다. 냉담한 뉴욕에서조 차 부유한 백인 소녀가 잔혹하게 살해된 사건은 큰 뉴스거리다. 나즈는 재킷 안에 숨겨둔 칼이 그대로 있는지 더듬거린다. 마침내 그가 조사받 을 차례가 왔다. 그를 체포한 경찰은 교대 시간이 한참 지나서 기분이 안 좋은 상태이다. 그녀는 꼼꼼히 몸수색을 하다가 충격적이게도 피 묻은 칼을 발견한다. 나즈는 소리를 지르며 달려 나가지만, 잡혀서 체포되고, 조사를 받는다. 강력계의 데니스 박스는 베테랑 형사이며 좋은 남자로, 나즈에게 칼과 시체와 사건 현장에서 그의 DNA가 나왔고, 또한 그에게 서 피해자의 DNA가 나왔다고 설명한다. 나즈는 자신은 죽이지 않았다 고 항변한다. 하지만 그의 말은 설득력이 없다. 심지어 스스로도 확신할 수가 없다. 박스는 나즈에게 1급 살인죄로 기소될 것이라고 말한다. 망 치가 떨어지고, 이 드라마 전체의 중심 질문이 제기되었다. "나즈가 유죄 선고를 받을까?"

자, 이제 우리는 시간을 들여서 다양한 결말들을 살펴보고, 그들이 선 택한 결말과 그것이 어째서 효과적인지 살펴볼 것이다. 물론 가장 유력 한 결말은 두 가지이다. 나즈가 유죄 판결을 받느냐, 아니면 그가 유죄가 아님을 배심원단이 알아내느냐. 이 두 결말은 다음과 같이 이루어질 수 있다.

유죄

• 배심원단이 나즈에게 유죄를 선고한다. 그가 유죄임이 입증되었기 때문이다.

- 배심원단이 나즈에게 유죄를 선고한다. 하지만 그는 무죄일지도 모른다.
- 배심원단이 나즈에게 유죄를 선고한다. 하지만 그는 무죄이다.

무죄
- 배심원단이 나즈에게 무죄를 선고한다. 그가 무죄임이 입증되었기 때문이다.
- 나즈에게 죄가 있을 수도 있지만, 배심원단은 무죄를 선고한다.
- 나즈에게 죄가 없음이 밝혀진다. 하지만 그는 죄가 있다.

자, 이제 예측하기 힘든 결말을 살펴보자.

- 불일치 배심♦이 떨어진다. 나즈는 재심리를 받게 된다.
- 불일치 배심이 떨어진다. 그러나 나즈는 재심리를 받지 않을 것이다.
- 재판을 기다리는 도중에 나즈가 감옥에서 살해당한다.
- 나즈가 감옥을 탈출하여 새 신분을 얻는다.
- 경찰/검사의 직권 남용으로 기소가 중지된다.
- 모든 일은 나즈가 약에 취해 꾼 꿈이다.

자, 이제 작가들이 무엇을 했는지 살펴보고, 어째서 그것이 효과적인지 보자.

♦ 배심원단의 의견이 엇갈려 만장일치 합의가 이루어지지 않은 것.

• 불일치 배심이 떨어진다. 그러나 나즈는 재심리를 받지 않을 것이다.

언뜻 이 선택은 전혀 와닿지 않는다. 하지만 위대한 결말의 기준을 살펴보고 나면 이 선택이 어째서 강력한 결말인지 알게 될 것이다.

유의미성

이 드라마는 사법 체계가 인간에게 가하는 비인도적인 영향력을 다룬다. 사건들은 정확히 이 주제와 관련이 있다. 영리한 남자애가 범죄 혐의로 기소되고, 사법 체계를 경험하고, 엄마도 못 알아보는 빡빡머리와 함께 약물 중독에 빠진다. 나즈가 홀로 상점에 앉아 옛 친구를 바라보는 장면은 무척이나 마음을 아프게 한다. 그는 나즈에게 불리한 증언을 했다. 나즈의 크고 아름다운 갈색 눈은 이제 친구를 죽일 것 같은 시선으로 응시한다. 나즈는 이제 전으로 돌아갈 수 없을 만큼 완전히 변했다.

필연성

작가들은 세 가지 이유에서 이 결말을 필연적으로 만들었다. 첫 번째는 증거가 너무 많아서 나즈가 유죄임이 확실해 보인다는 점이다. 하지만 드라마 후반부에 그는 법정에 서서, 배심원단을 바라보고, 자신이 그랬을 가능성도 있다고 인정한다. 그는 사건에 관한 기억이 없다. 그렇지만 안드레아를 좋아했다. 무척이나. 그에게는 안드레아를 죽일 만한 동기가 없다. 자신이 그랬을 거라고는 생각하지 않는다는 그의 말은 설득력이 있어 보인다.

두 번째는 다른 용의자들의 존재이다. 그중 한 용의자는 나즈보다 안드레아를 죽일 동기가 훨씬 강하다. 그는 안드레아에게 마음도 있고, 그녀의 돈도 노린다.

세 번째는, 나즈에 대한 기소가 예외적이리만큼 확실하지만 거기에는 한편 합리적인 의심도 존재한다. 지방검사는 염세적인 현실주의자이다. 그녀는 첫 번째 재판에서 손에 쥔 걸 모두 쏟아부어 나즈를 추궁한다. 하지만 그녀는 그가 유죄일지 점점 의구심을 품게 된다. 배심원단이 교착 상태에 빠진 뒤, 그녀는 나즈의 재조사에 한정된 자원을 투입할지, 이 사건을 포기할지 결정해야만 한다. 이번에 그를 교도소에 집어넣지 못하면, 다음번에는 운이 더 따르지 않을 것이다. 따라서 그녀는 그를 놓아준다. 이런 선택으로 이어지는 논리에는 결함이 없으며, 이야기가 다 끝난 뒤에는 필연적으로 느껴진다.

놀라움

이 결말은 놀랍다. 우리는 유죄가 선고되든가, 무죄 평결이 나는 걸 기대하고 있었기 때문이다.

공정성

〈더 나이트 오브〉는 네오 누아르인 한편 성장담이다. 그리고 HBO에서 방영되었다. ♦ 따라서 우리는 이 드라마가 어둡고 날카로울 것이라고

♦ HBO는 미국의 케이블 방송국으로, 범죄물이나 사회 비판적인 분위기를 띤 드라마를 많이 방영한다. 이런 드라마적 특성상 욕설, 외설적인 장면이 많은 편이다.

예상하게 된다. 작가진 역시 네오 누아르 형사물을 여러 편 쓴 리처드 프라이스와, 극도로 어두운 영화 〈한니발〉과 〈밀레니엄: 여자를 증오한 남자들〉을 쓴 스티브 잴리언이다. 〈더 나이트 오브〉('살인 사건이 일어난 날 밤 어디에 있었는가?'라는 의미이다)라는 제목도 이 드라마가 범죄물임을 분명히 한다. 방송국, 작가진, 제목이 우리에게 이 드라마가 인간 본성의 어두운 측면을 탐색하리라는 점을 말해준다.

누아르라는 장르에서는 주인공, 주로 온순해 보이는 사람이 잔혹하게 비틀린 운명으로 인해, 깊이 도사리고 있던 무언가로 인해 충격적인 범죄 세계 속으로 밀려들어 간다. 안드레아는 고전적인 팜 파탈로, 치명적으로 매혹적이다. 또 다른 등장인물—외부자라는 이유로 9·11 시기에 괴롭힘을 당하고 상처 입었지만 그로 인해 억압된 분노를 지니고 있지 않다—은 안드레아에게 내재된 위험을 감지하고 그녀와 엮이지 않았어야 한다.

안드레아가 살해당하던 날 밤에 나즈는 몇 가지 실수를 저지른다. 먼저 그는 아버지의 택시를 훔쳐 타고 나온다. 위험에 처한 위험한 여자애에게 걸려든다. 뭔지도 모르면서 마약을 한다. 칼로 손가락 룰렛을 하고, 안드레아에게 상처를 입힌다. 열쇠를 집 안에 두고 택시로 달려간다. 집 안으로 다시 들어간다. 불법 유턴을 하다가 경찰에게 걸려서 거짓말을 한다. 시체를 발견한 뒤 경찰에게 전화를 하고 즉시 사실을 말했어야 했는데 말이다. 어째서 그렇게 하지 않았는지는 이해가 되지만, 현실은 그가 계속 잘못된 결정을 하고 있다는 것뿐이다.

이 이야기는 공정하다. 작가들이 사법 체계에 관한 네오 누아르 장르를 통해 인간 본성의 어두운 측면을 살펴보겠다는 약속을 지키고 있기 때

가능성 있는 결말을 모조리 생각하라

문이다. 작가들은 첫 화에서 극적 질문을 던지고, 줄곧 그 질문을 따라가며, 마지막 화에서 의미 있는 답을 전달한다. 이들은 약속을 했고, 그것을 이행했다.

감정

마지막 순간 우리가 보게 되는 나즈의 모습은 겉껍데기뿐이다. 그는 가족으로부터 가망 없이 배척당한다. 그는 파이프로 헤로인을 태우고 있다. 그리고 안드레아에 관한 기억에 사로잡혀 있다. 그녀와 함께 앉아 있던 다리 옆 벤치에 홀로 앉아서, 자기 옆에 앉은 그녀의 모습을 상상한다. 카메라가 와이드숏으로 바뀌고, 나즈는 다리 아래 강가 옆 홀로 앉은 작은 형상이 된다. 한때 순진한 아이였고, 장래가 촉망되던 학생이었던 사랑받는 착한 아들은 이제 사라졌다. 그는 영원히 용의자일 것이며, 미래는 어둡기만 할 따름이다.

진정성

1996년 〈파리 리뷰〉 봄 호의 인터뷰에서 리처드 프라이스는 '신이 당신을 싫어하신다면, 당신의 가장 간절한 소망을 들어줄 것이다'라는 말을 종종 생각한다고 말했다. 나즈가 안드레아를 만나기 전 그의 간절한 소망은 예쁜 여자애를 만나는 것이었다. 소망은 이루어졌지만 그의 인생은 파괴되었다. 이 결말이 효과적인 이유는 바로 이 점이다. 작가의 시각과 결말이 완전히 일치한다는 것이다. 이 이야기의 아이디어는 20년 이상 그의 마음속에 간직되어 있던 것이다. 〈쉰들러 리스트〉로 오스카상을

수상한 이 두 작가의 인터뷰들을 본다면 이들이 어마어마한 에너지를 가지고 있음을 느낄 수 있다. 무엇이 진정성이 있고 무엇이 없는지 판단하는 일은 과학이라기보다는 예술에 훨씬 가깝지만, 나는 이 두 작가가 어두운 면을 탐구하는 일을 훨씬 쉽게 할 거라고, 가벼운 코미디보다는 네오 누아르 장르를 훨씬 잘 쓸 거라고 생각한다.

Ⓖ | **도전** 다음은 여러분이 이 원칙을 숙고하고, 실행하도록 도와줄 사항들이다.

• 목표는 감정을 동요시키는 결말을 찾는 것이다. 유의미성, 필연성, 놀라움, 공정성, 감정, 진정성, 이 여섯 가지 특성에 초점을 맞춰라. 진정으로 감정을 불러일으키는 결말은 이 여섯 가지 사항을 모두 충족한다. 놀라움은 오직 '결말이 어떻게 될 것인가'와만 관련 있다. 주노 디아스의 소설 《오스카 와오의 짧고 놀라운 삶》은 작가가 제목에서부터 우리에게 주인공이 죽게 될 것이라고 말해준다. 따라서 그는 예기치 못한 방식으로 주인공의 죽음을 직조해야 한다.

• 극적 중심 질문은 최대한 짧은 문장으로 써라. 경찰이 아들의 살인범을 잡게 될까? 말린이 니모를 찾게 될까? 연인들이 끝까지 함께할까? 결말에 관한 아이디어(혹은 중심 질문의 답)를 만들 때는 비교적 간단한 문장으로 시작하라. 이야기의 결말이 될 수 있는 세 가지 매우 기초적인 방법이 있다. 행복하거나, 슬프거나, 복합적이거나. 주인공이 욕망의 대상을 획득하든가(행복), 욕망의 대상을 획득하지 못하든가(슬픔), 욕망의 대상은 획

득하지만 큰 대가를 치르거나, 욕망의 대상을 획득하진 못하지만 가치 있는 교훈을 얻어내는 것이다(복합적).

• 가능한 결말들을 브레인스토밍 하라. 최대한 많이 생각하는 걸 목표로 하라. 판단을 내리지 말고 일단 벌려라. '쓸데없는' 아이디어를 탐구한다고 해서 해될 건 없다. 크게 생각하라. 그리고 브루스 스프링스틴의 말을 기억하라. "최악의 아이디어와 최고의 아이디어는 종이 한 장 차이다." 더 많이 생각할수록 좋은 아이디어를 찾을 확률이 높아진다. 이게 전부이다.

> 이야기가 행복한 결말이 될 수 있는 방법을 거듭 생각하라.
>
> 이야기가 슬픈 결말이 될 수 있는 방법을 거듭 생각하라.
>
> 이야기가 복합적 결말이 될 수 있는 방법을 거듭 생각하라.

• 가능성 있는 결말들을 적은 목록을 살펴보고, 자신의 직감을 믿어라. 자신이 어떤 사람인지 생각하라(이에 대해서는 24장 '큰 사냥감을 노려라'에서 더 자세히 다룰 것이다). 어떤 아이디어가 여러분 자신의 내면 깊숙한 곳을 휘젓는가? 여러분에게 진정성 있고, 탐구해야 할, 혹은 맞서야 할 아이디어는 무엇인가? 이 기준에 들어맞는 게 없다면 아이디어를 계속 내라. 여러분 자신을 뒤흔들 아이디어, 행복감을 안겨줄 아이디어를 추구하라. 그리고 그 아이디어가 효과적일 것 같은지 생각하라.

• 해냈다는 생각이 들면, 한숨 돌리고, 여섯 가지 기준을 대입해보라. 의미 있고, 필연적이며, 놀랍고, 공정하며, 감정을 불러일으키고, 진정성 있는가? 여러분 자신에게 와닿고 감동적인가? 그렇지 않다면 어떤 기준을 충족시키지 못하는가? 그 부분을 충족시킬 때까지 궁리하라.

연습문제

다음의 지문을 읽고 아래의 질문에 답하라.

여러분은 평범한 미국 가정을 겨냥한 멜로드라마적인 영화—종교에서 영감을 받은 이야기—를 쓰고 있다. 직장을 다니며 아이를 홀로 키우는 여자가 신경이 곤두선 채 아이의 열을 잰다. 열이 38.9도이다. 뭔가 크게 잘못되었다는 것이 온몸으로 느껴진다. 아이는 한 주 동안 평소와는 다른 모습이고, 눈동자는 흐리멍덩하다. 살갗도 민감해져 있다. 소아과 의사에게 전화를 걸어보니 의사는 단순한 감기일 뿐이라고 말한다. 독실한 신자인 그녀는 아이를 위해 열심히 기도한다. 하지만 아무 도움이 되지 않는다. 아이는 울고, 잠을 제대로 이루지 못하고 온몸을 뒤틀어댄다.

더 이상 참을 수 없어진 그녀는 아이를 꽁꽁 싸매고 카시트에 앉혀 응급실로 간다. 당직 의사가 몇 가지 검사를 하고는 마침내 아이가 치명적인 병에 걸렸음을 알아낸다. 그는 여자를 전문가들에게 보내는데, 전문가들은 하나같이 아이가 다음 생일을 맞이하면 기적이라고 말한다. 여자는 치료법을 찾아달라고 애원하지만, 전문가들은 치료법이 없다고 말한다. 간혹 이 병에 맞서 싸워 이긴 아이들도 있지만 1퍼센트도 되지 않는다. 그녀는 아이를 잃고는 살 수가 없다. 의사들은 마지막 한 사람까지 변변찮은 유감을 표명하고, 그녀는 자신이 아이를 살리겠노라고 맹세한다.

• 이 설정을 토대로 여섯 가지 기준을 충족시킬 가장 효율적인 결말은 무엇인가?

a 희망이 완전히 사라진 뒤, 그녀가 아이를 데리고 강으로 가서, 주머니에 돌을 잔뜩 집어넣고, 함께 물속으로 걸어 들어간다.

b 아이가 죽고, 그녀는 아이를 담당했던 잘생긴 의사 한 명과 결혼을 하고, 평온을 되찾는다.

c 아이가 죽고, 엄마는 알코올 중독자가 되어서 남은 일생을 신을 저주하며 살아간다.

d DNA 테스트 결과 아이가 그녀의 자식이 아닌 것으로 판명 나고, 그녀는 아이를 고아원에 버린다.

e 아이의 빛이 사그라지는 것을 감지하며, 그녀는 그 어느 때보다 절실하게 기도에 매달린다. 아이의 얼굴에 화색이 돌고, 눈이 빛난다. 그녀는 아이를 병원으로 다시 데리고 간다. 아이의 상태에 가장 회의적이던 의사조차 아이가 회복되는 모습에 놀라움을 금치 못한다.

보충수업

마크 볼이 각본을 쓰고 캐스린 비글로가 메가폰을 잡은 2008년 영화 〈허트 로커〉를 보자. 윌리엄 제임스 병장은 이라크에 파병된다. 그의 임무는 폭발물 제거로, 폭발물 처리 과정에서 잃은 팀장을 대신해 합류했다. 제임스 병장은 폭발물을 제거할 때 완전히 그 일에 몰입하며, 사선 끝에 있을 때 도리어 안도감을 느낀다. 사실 그는 일부러 위험 속에 있으려 현장으로 가서 스스로를 위험 속에 몰아넣는데, 이는 때때로 팀에 위협이 된다. 영화는 다음과 같은 말로 시작한다. "전쟁은 마약 같다."

결말에서 제임스는 대다수의 사람들이 하지 않을 결심을 한다. 그는 무엇을 하기로 결심한 걸까, 그리고 그의 결심은 도입부의 대사와 어떤 관계가 있을까? 슈퍼마켓에서 시리얼 코너를 응시하던 순간이 어떻게 그에게 그런 결심을 하게 만든 걸까? 영화를 보고 난 뒤, 결말에 관한 여섯 가지 기준을 조심스럽게 살펴보라. 결말이 의미 있고, 필연적이며, 놀랍고, 공정하고, 감정을 불러일으키며, 진정성 있는가?

해답

답은 e. 이 이야기는 '기도의 힘에 대한 믿음'이라는 유의미성을 지니고 있다. 이것이 필연적으로 느껴지는 건—비록 과학이라기보다는 예술의 영역이지만—엄마가 시작부터 무척이나 헌신적인 모습으로 그려지기 때문이다. 놀라움을 주는 건 최후의 열렬한 기도가 아이를 구원했다는 부분이다. 이는 감동적인 종류의 이야기이며, 순수한 아이는 생을 지속할 자격이 있다는 이야기이다. 어린아이가 고통스러워하고, 죽음으로 한발 다가가고 있는 모습은 감정을 자극한다. 진정성은 여기에서 판단하기는 어렵다 할지라도, 여인의 믿음은 이 결말을 납득시킨다.

4

'그리고'가 아니라
'그리하여'로 연결하라

> " 장면들을 '그리고'로 연결했다면, 크게 실수한 것이다. "
>
> 트레이 파커, 시나리오 작가

훑어보기

이 원칙은 인과 관계의 힘을 끌어올린다. 이 원칙을 통해 이야기는 목적과 일관성을 갖추고 추진력을 구축하고 의미 있는 결말로 다가가게 된다. 다이너마이트에 연결된 전선을 생각해보자. 다이너마이트는 '결말'이라 할 수 있다. 전체 줄거리의 결말뿐 아니라 대화, 장면, 장 등 모든 결말이 해당된다. 전류가 다이너마이트로 직접 흘러야 폭발이 일어난다. 전선이 헤져 금방이라도 끊어질 것 같다거나 연결이 느슨하다면, 전류가 흐르다 피식 연기가 나고, 다이너마이트가 터지지 않을 것이다. 이와 마찬가지로 이야기에서도 장면과 장들이 반향을 일으키지 못하고 결말이 용두사미가 될 수도 있다.

대사 한 마디 한 마디, 장 하나하나, 장면 하나하나가 인과관계로 촘촘히 연쇄되어 있다면, 이야기에 생명력이 돌고 핵심 아이디어로 깊숙이 들어가게 된다. '촘촘한 연쇄'란 A가 B를 직접 유발하고, B가 C를 직접 유발한다는 의미이다. A라는

사람이 친구에게 자신이 돈을 가지고 있음을 상기시킨다. 이 일은 그 친구가 모욕을 받아 다시는 1원도 빌리지 않겠다고 맹세하는 사건을 유발하며, 또다시 대출기관으로부터 수모를 겪는 사건을 유발하고, 또 이 일이 두 사람이 서로 한 방씩 주고받는 사건을 유발한다. A가 일어나고, '그리하여' B가 일어나고, '그리하여' C가 일어난다. 자, 이제 어린아이들이 말하는 것처럼 느슨하게 연결된 이야기와 이것을 비교해보자. 아이들은 '그리고'로 사건들을 연결한다. "그리고 이 일이 일어났고, 저 일이 일어났고, 이 일이 일어났어"라는 식으로 말한다. 사랑스럽긴 하지만 이런 식으로 계속 이어진다면 당최 무슨 소리인지 알아들을 수 없게 된다.

원칙

사건들을 '그리고'가 아니라 '그리하여'로 연결하면 선택지가 줄어든다. 조가 더그를 한 대 친다. '그리고'로 다음 행동을 연결하면 그다음에 어떤 일이든 일어날 수 있다. 조가 더그를 한 대 치고, 그리고 몽골인들이 켄터키를 침략했다. 하지만 '그리하여'로 연결한다면 논리의 틀 속에서 작업을 해야만 한다. 조가 더그를 한 대 쳤다. '그리하여' 더그가 ① 그를 무시했다, ② 그를 나무랐다, ③ 그에게 한 방 되돌려주었다, ④ 자리를 박차고 나갔다, ⑤ 그에게 화를 낸 일을 사과했다, ⑥ 의식을 잃고 쓰러졌다. 우리에게는 여전히 많은 선택지가 남아 있으며, 이것들은 모두 의미 있는 결말로 이어질 가능성이 크다.

이는 우리에게 각 선택지가 의미하는 바를 생각함으로써 아이디어를 탐구하고 등장인물들의 본성을 발견할 여지를 준다. 하지만 더욱 중요한 건, 이런 작업을 하면 '나 자신'이 어떤 사람인지 발견하게 된다는 점

이다. 여러분이 스스로를 화가 많고 공격적인 사람이라고 생각한다고 하자. 하지만 조와 더그 사이의 상호 작용을 탐색하면서 더그가 조의 폭력을 연민 어린 시선으로 바라본다는 아이디어에 감동을 받았다고 하자. 그렇다면 더그가 한 대 치려고 덤벼드는 이야기가 아니라 친구를 화나게 해서 미안하다고 사과한다는 이야기가 좋을 것이다. 이는 더그가 어떤 사람인지 여러분에게 말해주며, 또한 여러분이 무엇에 가치를 두고, 무엇을 갈망하는지, 그리고 연민의 특성에 관해 의미 있는 무언가를 말해준다.

약간 더 융통성을 발휘하여 대화나 행동을 이행시킬 때 '하지만'이나 '한편' 등으로 연결할 수도 있다. '조가 더그를 한 대 쳤지만, 더그가 수수께끼처럼 사라져버렸다'라는 식으로 말이다. '한편'을 사용하여 하나의 줄거리에서 다른 줄거리로 이행시킬 과도기적 사건을 만들어낼 수도 있다. 조가 더그를 한 대 치고, '그리하여' 더그가 그를 화나게 해서 미안하다고 사과를 한다. '한편' 마리가 길에서 싸움하는 모습을 보았다고 제인에게 말한다. 여기에서는 마리에게 싸움을 언급시키면서 첫 장면과 두 번째 장면을 결합시켰다. 행동을 자연스럽게 이어서 삐걱대지 않고 두 번째 줄거리로 이행할 수 있게 되었다. 이를 '결합 조직connective tissue'이라고 부른다. 약간의 결합 조직을 더해주면 하나의 줄거리에서 다른 줄거리로 넘어가도 여전히 한 가지 아이디어를 탐색하고 있는 듯 보이게 된다. 줄거리가 매끈하게 이행되는 것이다. 〈니모를 찾아서〉는 가히 장인이라 할 만큼 이 기술에 통달해 있다. 말린의 이야기에서 니모의 이야기로 왔다 갔다 하는 솜씨를 보라!

전반적인 줄거리를 짜는 동안에는 연결 고리들을 완벽하게 만들려고

너무 매달리지 마라. 꼬리가 개를 흔들게 놔둬라. 여기에서 관건은 이야기의 초점을 유지하고, 추진력을 만들고, 등장인물을 보여주고, 아이디어들을 더 깊이 탐구하기 위해 인과관계의 힘을 지렛대로 사용하는 것이다.

↻ 대가의 활용법

〈사우스 파크〉 '유방암' 편(2008)
트레이 파커

〈사우스 파크〉 '유방암' 편을 보자. 초등학교 4학년생 웬디 테스터버거는 유방암에 관해 발표할 때 자신을 비웃은 동급생 에릭 카트먼을 흠씬 두드려 패기로 결심한다. 이 편은 12시즌 9화로, 이 시점에서 카트먼은 인종 차별주의자이자 성차별주의자이며, 반항아에, 급진적인 반유대주의자이다. 또한 광적인 나르시시스트이기도 하다. 그는 자기를 놀린 친구를 속여 부모의 시신으로 만든 요리를 먹게 하는 보복을 한 적도 있다. 그간 자행한 수많은 충격적인 사악한 행동들을 보면, 이 토실토실한 열 살짜리 꼬맹이는 사상 초유의 악당 캐릭터이다.

웬디는 카트먼과 완전히 대척점에 선 인물로 규칙에 따라 행동하는 모범생이다. 공공연한 페미니스트이자 사회활동가인 그녀가 이번 편의 주인공이다. 그녀의 목표는 카트먼의 사악함이 퍼지지 않도록 꽁꽁 묶어두는 것이다. 카트먼은 적대자이다. 그의 목표는 웬디가 자신을 쫓아내는 걸 막고, '쿨한 애'라는 자신의 명성─물론 자기만의 생각이다─을

망치지 못하게 하는 것이다. 그는 자신의 입지를 확신하며, 그것을 유지하기 위해서라면 무슨 짓이든 한다. 무엇보다도 그는 규칙이나 자신을 속박하는 것들을 참지 못한다. 그런 시도가 있으면 격렬히 반응하며, 때로 폭력적인 행동도 서슴지 않는다. 그 사람이 설혹 자신의 홀어머니든, 교사든, 정치가든, 친구든, 그 누구라 해도 상관없다.

이 이야기의 기본 개요를 살펴보고, 이제 작가가 사건들을 어떻게 '그리하여'로 연결하여 초점을 흐트러트리지 않고 효율적이고도 통찰력 있는 이야기를 하는지 알아보자.

• 교실에서 웬디가 유방암에 대한 인식을 높이기 위한 발표를 시작한다. 그리하여

• 카트먼이 치기 어린 농담으로 발표를 방해한다. 그리하여

• 웬디가 선생님에게 카트먼의 끔찍한 행동에 뭔가 조치를 취해달라고 호소한다. 그리하여

• 선생님이 카트먼을 가볍게 꾸짖는다. 그리하여

• 카트먼은 벌을 받지 않으리라고 생각하고 더 불쾌한 농담으로 수업을 끝장낸다. 그리하여

• 카트먼의 모욕과 공격이 제지되지 않은 데 분개한 웬디는 카트먼에게 하교 후 두드려 맞을 줄 알라고 선포한다. 그리하여

• "해봐, 계집애야!" 카트먼이 비웃는다. 그리하여

• 카트먼과 웬디가 한판 붙을 거라는 말이 교내에 파다하게 퍼진다. 그리하여

- 카트먼은 끔찍한 실수를 저질렀음을 깨닫는다. 그는 싸움을 못한다. 친구들 앞에서 여자애에게 맞기라도 하면 그보다 더한 망신이 없을 터이다. **그리하여**
- 카트먼은 몰래 웬디에게 사과를 하고, 싸우지 말고 자기를 봐줘달라고 말한다. **하지만**
- 웬디는 그에게 공개 사과를 요구한다. **하지만**
- 카트먼은 그러면 자기가 정말로 겁쟁이로 보일 거라면서 거절한다. **그리하여**
- 그 어느 때보다 분노한 웬디는 하교하자마자 그를 흠씬 패주겠다고 맹세한다.

어떻게 긴장이 조성되고 위험이 커졌는지 느껴지는가? 이 얼마나 깔끔하고, 군더더기 하나 없으며, 시간 낭비가 없는 이야기인가! 여기에는 느슨한 전선이라곤 없다. 전류가 전선을 타고 강력하게 흘러갈 뿐이다. 원인-결과-원인-결과이다. 웬디가 공개 사과를 요구하고, 그 요구를 카트먼이 거절하고, 그 거절이 웬디를 열받게 하고, 그로 인해 카트먼은 더욱 참혹한 상황에 빠진다. 드라마 한 편이 시작부터 끝까지 이런 연쇄를 구축하여 하나의 줄거리를 이룬다. 그리고 이는 매우 중요한 두 가지 장면으로 이어지는데, 하나는 중반부, 다른 하나는 종결부에 등장한다.

결전의 순간을 향해 시계가 째깍거리고, 카트먼은 간절히 싸움을 피하고 싶은 나머지, 어기적대며 교실 앞으로 나가, 교탁 위에 올라가, 진짜로, 똥을 싼다! 이 일로 방과 후 벌을 받게 되어 싸움을 모면하자 카트먼

'그리고'가 아니라 '그리하여'로 연결하라

은 긴장이 풀리고, 기뻐하며, 자기가 천재라고 으쓱해 한다. 하지만 친구들은 그가 벌칙을 수행하고 있는 도서관에 와서 그가 싸움을 피하려고 교탁에 똥을 쌌다는 걸 안다고, 그가 겁쟁이라고 말한다. 카트먼은 자기는 그저 반항아일 뿐, 아직도 전적으로 웬디와 싸울 마음이 있다고 늘어놓는다. 아이들은 좋아하면서 내일 오전으로 싸움을 미루었다고 대답한다. 웬디가 도서관 창문을 두드리고 분노에 찬 목소리로 외친다. "내일 아침이야, 나쁜 놈아!"

그날 밤, 카트먼은 웬디의 집에 나타나 괴롭힘 당한 모범생 흉내를 낸다. 그는 흐느끼면서 웬디의 부모님에게 웬디가 자기를 때리지 못하게 해달라고 호소한다. 테스터버거 부부는 카트먼의 잔꾀에 넘어가 웬디에게 폭력이 얼마나 나쁜 짓인지 훈계한다. 웬디는 카트먼이 어떤 애인지 설명하려 들지만 아버지가 그녀의 말을 자른다. "학교에서 싸웠다는 소리만 들리면, 끝장날 줄 알아!" 웬디는 싸우지 않겠다고 약속한다.

이 장면은 중요하다. 현대 문명을 풍자한다는 〈사우스 파크〉의 핵심 가치로 이야기를 나아가게 하기 때문이다. 각본가 트레이 파커는 정치적으로 자유주의자이며, 할리우드의 자유주의를 가짜라고 역겨워하는 사람이다. 여기에서 그는 멍청한 어른들의 무지와 위선을 조롱하는데, 특히 웬디의 아버지를 통해서 이를 보여준다. 그는 자기 딸을 무례하게 대할 뿐 아니라, 딸이 어째서 평소답지 않게 카트먼에게 그토록 화가 나 있는지 묻기조차 성가셔한다. "끝장날 줄 알아!"라는 언사 역시 무척이나 폭력적이다. 이런 촘촘한 인과적 연쇄는 등장인물들, 특히 카트먼을 더욱 깊이 있게 해주고, 더 많은 행동을 하게 만들고, 다른 인물들을 포함

시켜 이야기를 확장한다. 이는 파커의 신념 한가운데로 서사를 나아가게 하고, 작가가 해당 장르, 즉 '풍자'가 지닌 잠재력을 발휘하게 해준다. 하지만 대가들이 흔히 그러하듯, 파커 역시 여기서 한 발짝 더 나아가고, 더 깊이 파고든다.

이 이야기는 여기서 끝났어야 했다. 극적 중심 질문에 관한 답이 나왔기 때문이다. 카트먼이 웬디에게 늘씬하게 얻어맞지 않을 것이라는 말이다. 하지만 자신의 사악한 두뇌와 통제되지 않은 힘에 취한 카트먼은 다음 날 아침 일찍 학교에 가서 웬디를 기다린다. 모든 아이들이 두 사람의 대대적인 결투를 기다리고 있다. 웬디가 나타나서 싸움을 거부하자 그는 겁쟁이 닭처럼 꽥꽥거린다. 그녀는 모두에게 카트먼이 이제 무슨 짓을 했는지 말하지만—카트먼이 그의 엄마에게 아가처럼 훌쩍거렸다—카트먼은 그 말을 부정하며, 친구들도 그녀의 말을 믿어주지 않는다. 그녀는 싸움에 지고, 망신을 당했다.

하지만 카트먼은 여기서 끝내지 않는다. 교실에서 상처 입은 웬디가 책상에 머리를 기대고 있다. 힘이 억제되지 않고 간이 커진 카트먼은 자리에서 일어나 발표를 한다. 바로 유방암에 관해서이다. 카트먼이 유방암은 유두 사이가 멀어지게 된 기억♦이라는 질 나쁜 농담을 한다(이 부분만이 예외적으로 저속한 삼류 코미디의 틀에서 벗어나지 못하고 있다). 웬디는 망연자실하여 숨도 쉬지 않고 소리친다. "너 이 자식! 날 한 방 쳤으면 됐지, 그만하지 못해!" 그녀는 카트먼을 질책하고, 흔들고, 그만하라고 요

♦ distant mammory, mammary(유방의)와 memory(기억)의 철자와 발음이 유사한 것을 빗대 말장난을 하고 있다.

구한다. 그리고 교장실로 보내진다.

사건들이 점점 더 연쇄적으로 나타나면서, 긴장이 꾸준히 구축되고, 이야기는 핵심 아이디어로 나아간다. 교장실에서 웬디는 교장 선생님이 벌을 주지 않아 놀란다. 빅토리아 교장은 웬디가 그린 포스터를 학교에서 보았으며, 자신 역시 유방암을 극복했다고 말해준다. 그리고 암은 '작은 지방 용종'이며, 어떤 대가를 치르더라도, 부모님을 거스르는 일이 될지라도, 암에 맞서 싸워야 한다고 설명한다. 그렇지 않으면 그것이 우리에게서 모든 것을 앗아갈 것이기 때문이다. 웬디는 교장 선생님의 말을 카트먼과 싸우라는 말로 이해한다. '그 자식'은 암이다. 네가 이기든 지든 상관없다. 중요한 건 악마 같은 인간이 네게 무력감을 느끼게 두지 말라는 것이다. 너는 싸워야만 한다.

이 말에 웬디는 교장실에서 달려 나와 놀이터로 간다. 쉬는 시간이라 아이들이 모두 모여 있다. 그녀는 그 앞에서 카트먼에게 도전장을 내민다. 그는 웬디에게 문제를 일으키지 말아야 한다는 사실을 가련하게 상기시키지만, 그녀는 개의치 않는다. 두 사람은 맞붙고, 웬디는 카트먼을 납작하게 두드려 패고, 그의 얼굴을 정글짐에 처박는다. 카트먼의 이가 날아간다. 지칠 때가 되어서야 웬디는 심한 벌을 받게 되리라는 점을 떠올린다. 그녀가 슬픈 목소리로 선언한다. "난 끝났어." 그리고 비틀거리며 떠난다. 흠씬 두들겨 맞고 멍이 든 카트먼은 신경질적으로 흐느낀다. 그는 모두가 자신을 이제 '쿨한 애'라고 생각하지 않으리라고, 명성이 망가졌다고 여긴다. 친구들은 그에게 싸움으로 바뀐 건 아무것도 없다고 말한다. 자기들은 한 번도 카트먼이 쿨하다고 생각해본 적이 없다고 말

이다. 사실 아무도 카트먼보다 못하다고 생각하지 않는다. 카트먼은 그의 기분을 좀 나아지게 해주려고 한 말이라고 자기 합리화를 한다. 아이들이 여전히 자기를 쿨하게 생각한다는 뜻이라고 여긴다. 여자애에게 얻어맞은 지금 이 순간에조차. 그가 한 그 어떤 짓에도 그는 '지질해'지지 않았다! 그는 '쿨한 녀석'이다! 카트먼이 기쁨에 차 점프하는 장면으로 이 이야기는 끝이 난다.

트레이 파커는 인과 관계가 쫀쫀하게 이어진 서사를 구축함으로써, 22분짜리 만화 영화 한 편으로 비판적 관념을 완벽하게 표현했다. 우리는 결코 사악한 인간을 변화시킬 수 없다. 논리적으로 설득할 수도 없다. 그들과는 평화롭게 지낼 수도 없다. 친절해서는 그들을 이길 수 없다. 우리가 어떻게 하든지 그들은 늘 자신에게 이득이 되게 할 것이다. 힘으로 제어하지 않는 한 그들은 계속 나아가 모든 걸 집어삼킬 것이다. 우리가 바랄 수 있는 최선은 무력감을 조금이라도 덜 느끼는 것이다.

Ⓖ | **도전** 다음은 여러분이 이 원칙을 숙고하고, 실행하도록 도와줄 사항들이다.

• 목표는 행동을 만들고, 서사의 초점을 흐트러트리지 않고 도입부터 결말까지 순조롭게 나아가는 것이다.

• 등장인물들이 이야기에서 필요로 하는 것으로 돌아가라. 등장인물들의 욕망의 대상은 무엇인가? 그들은 왜 그것을 얻어내야만 하는가? 이를 분명히 규정하라. 앞서 아들이 살해당한 경찰관—빌 맥그레이비라고 하

자—은 브루클린 베이리지 출신의 원기왕성한 아일랜드인으로, 아들을 살해한 범인을—설령 자신이 죽더라도—잡아야만 한다.

• 등장인물의 핵심에서 시작하라. 그 인물이 '돼라'. 메소드 연기♦를 하라. 그러니까 여러분 자신이 가장 원하는 것이 무엇인지 생각해보고—직장을 구하는 것이든, 진정한 사랑을 찾는 것이든, 대학에 들어가는 것이든—그 기분을 등장인물에게 부여하라. 여러분은 자신의 이야기를 쓰고 있는 것이지 시장 볼 목록을 적고 있는 게 아니다. 그 안으로 들어가라. 셰익스피어, 쿠엔틴 타란티노, 트레이시 레츠Tracy Letts 등 수많은 위대한 작가들이 배우에서부터 시작했다는 사실은 우연이 아니다. 이들은 감정을 느끼는 방법을 안다.

• 자, 이제 등장인물들이 필요로 하는 게 뭔지 분명하게 알았다면, 이제 그 앞길을 막는 게 무엇인지 정해야 한다. 먼저 주인공에게 욕망의 대상을 획득하게 해주는 아주 작은 행동을 고안하라. 그 후 온힘을 다해 그것을 얻어내게 하는 일 혹은 결정적으로 실패하게 하는 일을 생각하라. '이 일이 일어났고, 그리하여…'라는 간단한 문장에서 시작하라. 그리고 나서 무슨 일이 벌어질지 덧붙여라. 우리는 연쇄적인 인과 관계를 만들고 있다. 최소한 20개는 써보자. 그리고 거기에 어떤 '감정'을 불어넣어라.

주인공을 힘들게 하라. 한계까지 몰아붙여라. 육체적, 정신적, 영적으로 주인공에게 도전적인 상황을 부여하라. 이 도전을 이루어내는 여러분의 능력—등장인물 속에서—을 시험하라. 스스로를 놀라게 하라.

• 이 일을 다 해내면, 이야기가 얼마나 자연스럽게 앞뒤가 딱딱 맞아떨

♦ 극중 인물에 동일시되어 몰입하는 극사실주의 연기 방식.

어지는지 놀라게 될 것이다. 자신의 직감을 믿어라. 이 일을 이뤄냈는지는 머리가 아니고 감으로 알게 될 것이다. 하지만 원인과 결과가 직접적이고 쫀쫀하게 연결되어 있는지 확인하라.

연습문제

- 다음은 스릴러의 개요 일부분이다. 이야기의 흐름을 방해하는, 플롯에서 가장 취약한 부분 두 곳을 들어내라.

1. 빌과 메리는 동료인데, 서로 사랑에 빠진다. 하지만,

2. 메리는 해병대 병사와 결혼한다. 그리하여,

3. 그녀는 애국심이 필요성을 느낀다. 그리하여,

4. 그녀는 빌에게 자신들은 함께할 수 없다고 말한다. 그리하여,

5. 빌은 그녀에게 강렬한 연애 편지를 쓴다. 그리하여,

6. 메리는 모텔에서 빌을 만난다. 하지만,

7. 두 사람은 메리의 남편 친구인 빈센트를 우연히 마주친다. 그리하여,

8. 빈센트가 그들에게 함께 강도짓을 하자고 말한다. 그리하여,

9. 메리는 그에게 비밀을 지켜 달라고 애원한다. 그리하여,

10. 빈센트는 그녀에게 자신도 그렇게 하고 싶지만 상황이 힘들다고 말한다. 그리하여,

11. 빌은 빈센트에게 500달러를 준다. 그리하여,

12. 두 사람은 빈센트가 자신들의 일을 폭로할지도 모른다는 두려움을 안고 집으로 향한다.

보충수업

1992년 드라마 〈사인펠드〉의 4시즌 11화 '경연 대회'의 첫 장면을 보자. 이 편은 조지 콘스탄자가 자기 어머니에게 일어난 어떤 일에 대해 일레인, 제리, 크레이머에게 이야기를 하면서 시작한다. 조지의 이야기는 조밀하게 연결된

일련의 사건들에 속해 있다. 각각 하나씩 적어보자. 이야기를 마친 후 그는 선언을 하나 하는데, 이 선언은 사람들의 반응을 유발하고, 결국 네 사람이 경연 대회에 참가하기로 동의하는 일로 이어진다. 이 장면이 어떻게 조지의 선언에서부터 경연 대회의 시작까지 나아가는지 살펴보라. 그리고 이 인과 관계 하나하나가 어떻게 코미디 효과를 유발하는지도 보아라.

해답

잘라내야 할 곳은 3과 8이다. 애국심에 대한 메리의 생각이나 강도짓을 하겠다는 빈센트의 욕망은 신경 쓸 가치가 없다. 이 이야기의 흐름은 다음과 같다.

1. 빌과 메리는 동료인데, 서로 사랑에 빠진다. 하지만,

2. 메리는 해병대 병사와 결혼한다. 그리하여,

3. 그녀는 빌에게 자신들은 함께할 수 없다고 말한다. 그리하여,

4. 빌은 그녀에게 강렬한 연애편지를 쓴다. 그리하여,

5. 메리는 모텔에서 빌을 만난다. 하지만,

6. 두 사람은 메리의 남편 친구인 빈센트를 우연히 마주친다. 그리하여,

7. 메리는 그에게 비밀을 지켜달라고 애원한다. 그리하여,

8. 빈센트는 그녀에게 자신도 그렇게 하고 싶지만 상황이 힘들다고 말한다. 그리하여,

9. 빌은 빈센트에게 500달러를 준다. 그리하여,

10. 두 사람은 빈센트가 자신들의 일을 폭로할지도 모른다는 두려움을 안고 집으로 향한다.

위험을 점점 가중시켜라

> 위험을 감수하지 않으면 승리할 수 없다.
> 이는 변치 않는 자연의 법칙이다.
>
> 존 폴 존스, 해군 제독

훑어보기

플롯상 주인공이 목표를 성취하고자 점점 커져가는 위험을 감수하도록 몰아가는 지점들을 만들면, 주인공이 어떤 인물인지 더욱 잘 드러나고, 점점 더 위기감을 키우고 긴장을 조성하여 추진력을 구축할 수 있다. 자신의 삶이나 주변 지인들을 떠올려보고 등장인물이 위험을 받아들일지 거부할지를 생각해보라. 길을 걸어 내려가는데 어떤 사람이 누군가에게 쫓기면서 급박하게 도움을 청한다고 하자. 그런데 그 뒤로 덩치 큰 남자가 보인다. 이때 감수할 위험―받아들일지 거부할지―은 여러분이 어떤 사람인지를 상당 부분 말해준다.

이 원칙에서 위험은 물리적인 수준 이상일 수도 있다. 그러니까 '세계관'이라는 보다 넓은 개념이 위협받을 수도 있다는 말이다. 어떤 종류의 손실―현재의 지위, 직장, 부, 자존감, 신체 등―이 뒤따를 가능성이 있는 행동을 하는 것, 이것이 위험을 감수한다는 의미이다. 딸이 엄마에게 비밀을 털어놓으면, 이때 그녀는 엄마에게 비판당할 위험에 처한다. 신입 사원이 부서 팀장에게 보고서를 제출한다면, 그는 별 볼 일 없는 사원으로 보일 위험에 처하게 된다. 자기 신체를 혐오하는 남자

는 해변에서 셔츠를 벗을 때 위험을 감수한다.

　여기서 관건은 주인공이 받아들일 위험을 점점 가중시켜야 한다는 점이다. 어떤 위험이 발생하고 나서, 그다음에 그것보다 약한 위험이 발생한다면, 이야기는 늘어지게 된다. 영화 〈보통 사람들〉의 종결부에서 남자 주인공은 마침내 아내가 아들을 사랑하지 않는다면서 그녀와 대립한다. 이는 그들의 결혼 생활을 가장 큰 위험으로 몰아넣는다. 누구도 입 밖에 꺼내려 하지 않는 비밀인 것이다. 이 장면은 영화의 가장 마지막에 나온다. 이 다음에 보다 위험이 덜한 상황이 나타나면, 그게 뭐든 아무런 호응을 얻지 못할 것이기 때문이다.

⚂ │ 원칙

　인류는 수렵 채집의 시대로부터 수만 년에 걸쳐 진화해왔다. 이 장에서 중요하게 고려하는 인류의 육체적 발전은 두 가지 방식으로 일어났다. 한 가지는 우리에게 에너지를 보존하는 성향이 있다는 점이다. 조시 카우프만은 《퍼스널 MBA》에서 이렇게 썼다.

　인간 본성에 대한 보편적인 진실은 이러하다. 인간은 대개 게으르다. 대단히 중요한 사실은, 게으름이 하나의 특성이지 오류(버그)가 아니라는 점이다. 이렇게 생각해보자. 고대 우리의 선조가 합당한 이유 없이 지쳐 쓰러질 때까지 하루 종일 달리고 있다면 어떤 일이 벌어질까? 포식자나 적이 등장했을 때 그 위협에 대응할 힘이 남아 있지 않을 것이다. 최악의 상황이 되는 것이다. 결과적으로 우리는 전적으로 필요하지 않는 경우 에너지 낭비를 피하도록 진화해왔다.

따라서 우리는 에너지를 보존하고 위험을 회피하면서 일을 해내려고 애쓴다. 수만 년 전, 거주지 바로 앞에 있는 냇가에서 물을 얻을 수 있다면, 물을 얻으려고 험한 날씨와 야생동물, 부상을 입고 목숨의 위협을 받을 수 있는 평원을 열심히 가로지르지 않을 것이다. 온기를 얻을 짐승 가죽, 약초, 부족 내 지위 등 뭔가 가진 게 있다면 인생에서 그것을 지킬 것이다. 여기에는 실수할 여지가 없다. 가진 것을 잃거나 질병을 치료하지 못하면, 무리에서 쫓겨나면, 죽게 된다. 우리는 태생적으로 힘을 투사하고, 지위를 지킨다. 이런 사실은 어째서 그토록 많은 사람들이 대중 연설을 겁내고, 소셜미디어에 좋은 모습을 드러내려고 그토록 애쓰는지를 설명해준다. 우리는 손실을 끔찍하게 여긴다. 다음과 같은 상황에서 어떤 기분이 느껴지는지 생각해보라.

- 팀원들 앞에서 상사에게 공개적으로 비판받는다.
- 의사로부터 심각한 질병에 걸린 것 같다는 이야기를 듣는다.
- 누군가가 관계를 깬다.

기분이 나쁠 것이다, 그렇지 않은가? 정말로 나쁠 것이다. 지나고 나서 보면 정말 별것 아닌 것을 잃었다 해도, 그 일이 일어났을 당시에는 기분이 훨씬 나빴을 것이다. 이런 경우들도 있다.

- 속도위반 딱지를 끊었다.
- 가장 좋아하는 스포츠 팀이 큰 경기에서 졌다.

• 중요한 회의에서 바보 같은 발언을 했다.

　자, 이제 에너지 보존, 손실에 대한 혐오, 가중되는 위험이 이야기에서 어떻게 작용하는지 살펴보자. 한 남자가 주말 동안 숲속 오두막에 간다. 눈 덮인 산을 지나 오래도록 운전을 한다. 숲에 도착했을 때는 굶어 죽을 지경이다. 채소를 꺼내고, 저녁거리로 두 가지를 떠올린다. 샌드위치나 소고기 스튜이다. 샌드위치는 2분이면 만든다. 스튜는 훨씬 오래 걸린다. 하지만 그는 정말로 스튜가 먹고 싶다. 스튜가 45분 준비하고, 한 시간 요리한 보상으로 가치 있을까? 빵에 치즈를 대충 넣어서 샌드위치를 해 먹는지, 세심하게 조리법을 따라 스튜를 만드는지는 인물의 성격을 말해주는 일례가 된다.

　다음 날 눈보라가 몰아치고 강풍으로 전기가 끊어진다. 인터넷도 안 되고 휴대전화 충전도 할 수 없다. 스튜를 싹싹 긁어 먹었고 샌드위치는 굳어서 먹을 게 충분치 않다. 잡화점은 10킬로미터도 넘는 곳에 있다. 그는 창밖을 내다본다. 눈이 3미터까지 쌓여 흩날리고 있다. 신경이 곤두선다. 오두막이 얼어붙고 있다. 1킬로미터 남짓 떨어진 이웃까지 가야 할까? 이웃이 집에 없다면 어쩌지? 어쩌면 친절한 이웃이 아닐 수도 있다. 바보 취급을 당할 수도 있다. 이틀이 지났지만 전기는 여전히 들어오지 않고, 길도 아직 다닐 수 없는 상태이다. 음식은 떨어졌고, 배가 고프다. 눈은 아직 거세게 내리고, 바람이 이웃집으로 향하는 그의 뺨을 때린다. 이제 그는 신체적 상해를 입을 위험, 구걸하는 부끄러운 기분을 느낄 위험에 처했다. 그는 주변을 빙빙 돌다가, 손으로 성에 낀 창을 닦고, 안

을 들여다본다. 창을 깨도 될까? 이웃집 사람들은 집에 없는 것 같다. 그들은 이해할 것이다. 문을 부순 비용을 치르면 된다.

그는 문을 발로 걷어찬다. 한 번 더 걷어찬다. 더욱 세게, 또 한 번 더 걷어찬다. 나무 문이 쪼개진다. 문이 활짝 열리고, 수염이 덥수룩한 골리앗 같은 집주인이 총을 들고 그를 겨누고 있다. 그는 겁을 먹고 움찔한다. "그쪽이 생각하는 그런 게 아니에요." 그가 말을 더듬으며 설명한다. 골리앗이 총을 쏜다. 총성이 세상을 뒤흔든다. 하지만, 믿을 수 없게도, 총알이 골리앗의 이마를 강타하여, 골리앗은 즉사한다. 우리의 주인공에게 무슨 일이 일어난 걸까?

위험이 어떻게 점점 커져가는지 보자. 그는 위험의 순간에서 시작하여(샌드위치냐 스튜냐), 육체적 위해를 겪고(눈보라 속을 헤치고 걷는다), 여기에 음식을 구걸할 당혹스러움이 추가되며, 그리고 나서 이웃집 문을 부수고 침입하여, 그에 따른 가능성 있는 결과 중 하나로 이제 불법 침입의 결과로 유발된, 바닥에 쓰러진 시체와 함께하게 되었으며, 감옥에서 남은 생을 보내거나 사형 당할 위험에 처했다. 주인공이 처하는 위험의 강도가 점점 커지는 것은 독자를 이야기에 붙들어두는 데 필수이다.

이 이야기에서는 등장인물이 자기가 처한 위험을 인지하고 있으며, 그 위험을 양적으로 확장하기도 쉽다. 하지만 늘 이런 건 아니다. 〈니모를 찾아서〉에서 말린은 니모에게 "넌 네가 이런 일들을 할 수 있다고 생각하지만, 못 해!"라고 소리칠 때 아들의 사랑을 잃을 위험에 처할지도 모른다는 사실을 깨닫지 못한다. 그리고 첫 장면에서 말린이 아내와 알들을 지키고자 자기 목숨을 거는 일은, 나중에 스쿠버 다이버에게 아들 니모가

잡히는 걸 막으려고 하는 일보다 훨씬 큰 위험으로 '보인다'. 엄밀히 말하면 배우자와 자녀들을 구하려고 목숨을 거는 편이 자녀 하나를 구하려고 목숨을 거는 일보다는 훨씬 위험이 크다는 말이다. 하지만 말린이 니모를 구하고자 택한 위험이 훨씬 크다. 니모는 말린에게 남겨진 단 하나뿐인 가족이기 때문이다. 그는 니모를 지키겠다고 맹세했다. 그리고 어쨌든 우리는 알에서 부화하지 못한 새끼들은 보지 못했고, 니모는 눈으로 보았다. 니모에게 친근감을 느끼고도 있다. 또한 창꼬치의 공격은 말린의 잘못이 아니다. 하지만 이번에는 말린의 행동이 니모가 헤엄쳐 나가 보트를 건드리고 오는 원동력이 되었다. 그리고 니모가 잡혔다. 위험이 더욱 감정적이고, 더 높은 수준에서 이루어지고, 관객들에게 사적으로 다가갈 때, 그 수준이 커진 것처럼 느껴진다.

대가의 활용법

〈펄프 픽션〉(1994) '전도사의 아들' 시퀀스
쿠엔틴 타란티노, 로저 에버리

빈센트 베가는 냉정한 청부업자로, 조직폭력단의 두목인 잔혹한 마셀러스 월리스 아래에서 일한다. 소문이 하나 있는데, 바로 월리스가 자기 아내 미아를 미친놈처럼 보호한다는 것이다. 빈센트는 월리스가 전 동업자인 토니 로키 호러를 미아의 발마사지를 해주었다는 이유로 4층 창밖으로 내던졌다는 이야기를 듣는다. 월리스는 자신이 출장 간 동안

빈센트에게 하룻밤 미아를 데리고 나가 동행해주라고 말한다. 빈센트의 목적은 완벽한 신사를 연기하며 미아에게 멋진 시간을 보내게 해주고 사고 없이 헤어지는 것이 된다. 이는 무척 위험한 상황이다. 두목의 제안은 이상하다. 그래서 빈센트는 두목이 충성심을 시험하려는 것이 아닌가 의구심을 품는다.

존 트라볼타가 연기한 빈센트는 말도 안 되게 잘생기고, 카리스마를 내뿜는 위험한 사내이다. 우마 서먼이 연기한 미아는 섹시하고, 흥미롭고, 지적이며, 잘나가는 갱단 두목과 결혼 생활을 영위하기에는 정신적으로 불안정한 여인이다. 빈센트는 미아를 데리러 가는 것이 큰 위험임을 뼛속 깊이 안다. 그는 잘못된 일을 입 밖에 꺼낼 수도 있다. 그녀의 유혹에 넘어갈 수도 있다. 그녀는 그와 사랑에 빠질 수도, 그를 깊은 나락으로 떨어뜨릴 수도 있다. 이 상황에는 걱정거리가 넘쳐난다. 그런데도 빈센트가 두목에게 '못 한다'라고 말하지 못하는 건 위험을 키운다. 이 심복 부하가 겁이 조금 더 많고, 자기 확신이 덜했더라면 그 임무를 거절했을 것이다. 빈센트는 자신이 이 상황을 다룰 수 있다고 확신한다. 그것도 너무 확신에 차 보인다.

검은 실크 양복을 입고 텍사스 타이를 맨 빈센트가 헤로인을 가지러 마약상의 집에 들르면서 그날 밤이 시작된다. 그는 직접 마약을 주사하고, 남은 걸 챙겨서 1964년형 빨간색 셰비 말리부를 끌고 로스앤젤레스 거리로 나아간다. 약효가 돌면서 그의 얼굴에 따뜻한 미소가 걸린다. 그는 자신이 처한 위험을 가늠한다. 윌리스의 집에 도착한 그는 문 앞에 붙은 쪽지를 읽는다. 미아가 옷을 갈아입고 있을 테니 아무거나 꺼내 마시

고 있으라고 써둔 것이다. 그는 쪽지에 놀라고, 집 안으로 들어가서 신중하게 스카치위스키 병 하나를 고른다. 그는 마약과 술을 제어할 수 있다. 의심할 바 없다. 하지만 헤로인 약효가 아직 강하게 돌고 있어서 판단력이 흐리다.

그러는 동안 미아가 모니터로 그를 바라보며 코카인을 한다. 인터폰을 통해 그녀는 붉게 빛나는 입술로 좀 가까워지자고 빈센트에게 말한다. 두 사람은 마약에 찌들고, 섹시하며, 세련되고, 잘 차려입고, 단둘이 토요일 밤을 보내게 되었다.

빈센트가 그녀를 차에 태운다. 미아가 가장 좋아하는 식당 잭 래빗 슬림스에 차가 설 때, 두 사람은 분명한 화학 반응을 일으킨다. 화사하고 다채로운 저녁이다. 그곳 종업원들은 에드 설리번, 버디 홀리, 마릴린 먼로 등 전설적인 할리우드 인물들로 분장하고 있다. 이 모든 장면들이 연결되면서, 빈센트가 재앙 수준으로 나쁜 결정을 내리게 할 위험이 증폭된다. 빈센트의 위험을 더해주는 각각의 비트♦에 ✚ 표시를 해보겠다.

잭 래빗 슬림스에서 미아는 빈센트가 암스테르담에서 돌아왔다는 사실에 흥미를 느끼고 얼마나 있었느냐고 묻는다. 그는 3년이라고 대답한다. 그녀는 자신도 3년 동안 매년 한 달씩 그곳에서 머리를 식혔다고 말한다. 이 말은 그에게 큰 인상을 준다. ✚ 두 사람은 동질감을 느낄 만한 공통점을 갖게 되었고, 이는 이들 두 사람이 서로에게 매혹되고, 친밀한 감정을 갖고 끌리게 될 만한 가능성을 어느 때보다 높여준다. 그는 그녀가 예전에 출연했다

♦ 인물이 사건에 대해 보이는 행동 혹은 반응. 이야기의 최소 단위로, 비트가 모여 장면을 이루고, 장면이 모여 시퀀스를 이룬다.

고 들은 드라마에 대해 묻는다. 〈폭스포스 5〉라는 드라마로, 미아는 주인공인 다섯 요원 중 한 사람이었다. 그녀는 자기가 맡은 배역이 매 편 농담을 던지는데, 재미없으면 민망하니 그 농담들을 말해주진 않겠다고 말한다. 바보 같다고 말이다.

그는 그녀가 주문한 비싼 밀크셰이크가 값어치를 하는지 궁금하다면서 한번 먹어보고 싶어 한다. 그녀가 물었던 빨대를 그가 옆으로 치우자 그녀는 그걸 사용하라고 말한다. 그는 망설인다. 그녀는 특별히 구취는 없다고 안심시킨다. 그는 그녀의 빨대로 셰이크를 마시고, 이 셰이크가 특히 맛있다고 동감한다. 그녀는 즐거워한다. **+ 두 사람은 키스를 나누고 있는 셈이다.**

침묵의 순간이 흐르고, 그녀가 입을 연다. "잠깐 주둥이를 닥치고도 편안하게 침묵을 나눌 수 있는" 특별한 사람을 발견한 기분을 아느냐고 묻는다. 그는 대답한다. "음, 우리가 아직 그 정도는 아닌 것 같지만, 기분 나빠지진 말아요, 우린 이제 막 만났잖아요." **+ 함께 침묵을 나누는 것은 친밀감을 키워주지만, 이 상황에서는 위험한 일이다.**

그녀는 이야깃거리나 생각해두라고 말하고 '코에 분칠을 하러' 화장실로 간다. 그는 수긍하고 화장실로 걸어가는 그녀의 늘씬하고 멋진 다리를 주시한다. 그리고 마릴린 먼로 분장을 한 직원의 스커트가 날리는 모습으로 시선을 돌린다. **+ 빈센트는 미아에게 끌리고 있으며, 이 장소, 고동치는 맥박, 전설적인 배우들이 그의 욕망에 불을 지핀다.**

화장실에서 미아는 코로 코카인 분가루를 흡입한다. 아직 코카인이 체내에 많이 남아 있는데 말이다. **+ 이로 인해 그녀의 판단력은 더욱 흐려지**

고, 비록 빈센트가 위험을 무시하고 있지만 위험이 더욱 증폭된다. 그녀는 자리로 돌아온다. 그는 짓궂게 킥킥대면서 토니 로키 호러 사건을 묻는다. 자신이 토니와 잠자리를 했다고 생각하는 거냐고 그녀가 묻자, 그는 발마사지를 해준 사실을 들었다면서 웃는다. 그녀는 그 사실을 부인하고 그에게 수다쟁이라고 놀린다. ✚ 빈센트는 바람피울 가능성을 물음으로써 그녀가 남편을 속일 수 있는지, 바람피울 만한 여자인지를 탐색한다.

에드 설리번 분장을 한 종업원이 댄스 경연을 개최한다고 말한다. 미아가 빈센트에게 댄스 경연에 나가 우승하고 싶다고 말한다. 그에게는 선택의 여지가 없다. ✚ 빈센트는 미아의 기분을 상하게 하여 두목의 신뢰를 잃든가, 춤을 추어야 하는 위험에 처해 있다. 두 사람은 무대에 올라가서 신발을 벗고, 함께 춤을 춘다. 여기서 주목해야 할 점은 존 트라볼타(〈토요일 밤의 열기〉와 〈그리스〉에도 출연했다)가 영화사상 최고의 춤꾼이라는 사실이다. 두 사람은 천천히 춤을 추고, 서로를 마주 보고 몸을 흔든다. ✚ 두 사람 사이에 흐르는 성적 에너지가 눈에 띄게 드러난다.

두 사람은 미아의 집으로 돌아간다. 미아는 그의 트렌치코트를 입고 있고, 두 사람은 집으로 즐겁게 춤을 추며 들어간다. 두 사람은 마약에 취한 상태에서 경연 대회 트로피를 쥐고 낄낄댄다(나중에 밝혀지지만 두 사람은 우승을 한 것이 아니라 트로피를 훔쳤다). ✚ 두 사람은 마약뿐만 아니라 인생에도 도취되어 흥분한 상태이다. 두 난봉꾼은 완전히 마음이 통했다. 두 사람은 춤을 멈추고, 눈을 맞추고, 침묵 속에 빠진다. 그는 그녀에게 이것이 '편안한 침묵'이냐고 묻는다. ✚ 자신들이 서로에게 특별한 사람이 되었느냐는 물음이다. 그녀는 "뭘 말하는 건지 모르겠군요"라고 말한다. ✚ 성적 긴장감이

다시 한번 고조된다.

그녀가 술을 더 마시고 음악을 더 듣자면서 긴장을 깨뜨린다. 그는 소변이 마렵다고 욕실로 향한다. 그녀가 고급 음향 시스템으로 어지 오버킬이 리메이크한 닐 다이아먼드의 유혹적인 노래 〈당신은 곧 여자가 될 거야〉를 따라 부른다. 음악이 방 안을 가득 채우고, 그녀는 기타 치는 흉내를 내면서, 느른하게 춤을 추고, 눈을 감는다. 그녀의 움직임이 점점 더 관능적으로 변해간다. ✚ 그녀가 선택한 곡을 들어보라. 그리고 앞서 분출되었던 성적 호르몬들이 더욱 휘저어지고, 불륜 관계를 생각하는 모습을 떠올려 보라.

화장실에 있는 빈센트는 실은 소변이 급하지 않다. 그는 성욕을 진정시키고, 어마어마하게 위태로운 현재의 상황에서 자신을 빼내야 한다. 그는 그녀와 잠자리를 하고 마셀러스에게 들켜서 그녀와 함께 목숨의 위협을 받든가, 그녀에게 거부당한 기분을 느끼게 해서 쫓겨나고 수작을 걸었다는 거짓 고자질을 당할 위험에 처하든가, 둘 중 하나를 선택해야 한다.

그는 거울 속의 자신에게 충성심은 중요하다고 설교한다. 이 장면에 광적으로 치달아가는 미아의 춤추는 장면이 삽입된다. 앞 장면에서 미아는 소파에 파묻혀 빈센트의 트렌치코트 주머니에서 발견한 은색 라이터로 담뱃불을 붙인다. ✚ 그녀는 노래에도 취했지만, 평소보다 많은 양을 들이킨 마약에도 취해 흥분한 상태이다. 그는 자신에게 경고한다. "자, 이제 잘 있으라고 말하고, 집으로 가서, 자위나 해. 그게 네가 할 일이야!" 미아는 또한 빈센트의 주머니에서 헤로인 봉지를 발견하고는, 그것이 코카인인 줄 알고 많은 양을 코로 흡입한다. 헤로인이 그녀의 머리를 직격한다. 그녀

는 고통에 움찔한다. 코로 피가 뿜어져 나오고, 입에 거품이 인다. **+++** **빈센트가 처한 위험이 핵폭탄 수준으로 커진다.** 빈센트는 그녀에게 자신은 가보겠다고 말하기로, 즉 올바른 일을 하기로 결심한다. 욕실에서 나오자 충격적인 장면이 펼쳐져 있다. 그는 그녀가 죽었을까 봐 겁에 질린다. 그녀를 깨워보지만 일어나지 않는다. 하지만 병원에 데려갈 수도 없다. 그렇게 한다면 마셀러스가 분명 알게 될 것이고, 그는 죽은 목숨이다.

장면이 바뀌어서 빈센트가 셰비를 몰고 도로를 질주한다. 조수석에는 의식을 잃은 미아가 있다. 그는 절망적으로 마약상 랜스에게 전화를 건다. 랜스는 만화 영화를 보면서 시리얼을 먹느라 바빠 끊임없이 울리는 전화를 무시한다. 마침내 전화를 받은 그는 빈센트에게 상황을 듣고 자기 집에 그 유명한 여자를 데리고 올 생각은 하지도 말라고 경고한다. 그 순간 빈센트의 붉은색 64년식 말리부가 끽 소리를 내면서 랜스의 집 잔디밭으로 돌진해 집을 들이박는다. 빈센트는 랜스에게 도와주지 않으면 너도 죽은 목숨이라고 설득한다. 랜스는 화를 내고, 미아에게 소리를 질러보기도 하는 등 실수 연발 코미디를 한바탕 치른 후 의학책을 찾는다. 미아의 목숨을 살리려면 가슴에 아드레날린 주사를 직접 찔러 넣어 심장으로 들어가게 해야 한다. 주사가 효과가 있다면 그녀는 괜찮아질 것이다. 하지만 효과가 없다면 그녀는 죽게 될 것이다. 랜스는 미아에게 주사를 놓는 것을 반대하지만, 빈센트는 주사를 준비한다. 그가 공중으로 주사를 높게 치켜든다. 겁에 질린 채 그는 용기와 힘을 끌어모은다. **+ 빈센트가 미아를 죽일 수도 있다.** 그는 미아의 가슴에 주사를 찔러 넣고, 심장으로 약이 돈다. 그녀가 소생한다. 정신이 멍하지만 다행스럽게도 살아나

서 말을 한다. 약이 효과를 발휘했다.

시간이 흐른 뒤 빈센트와 미아는 충격 받은 상태로 그녀의 집으로 돌아간다. 두 사람은 현관 문 옆에 멈춰 서서 이 일을 어떻게 할지 이야기를 나눈다. "제 생각엔, 두목이 죽을 때까지 알 필요가 없는 일인 것 같아요." 빈센트의 말에 미아도 동의한다. 잠시 후 그녀는 〈폭스포스 5〉에서 했던 농담을 던지고, 두 사람은 헤어진다.

———————◇———————

시작부터 끝까지 두 사람이 하는 모든 행동은 위험을 증대시킨다. 약을 하고, 고주망태가 되고, 서로 추파를 던지고, 침묵하면서 함께 있는 것에 관해 이야기를 나누고, 토니 로키 호러와의 불륜설을 말하고, 마릴린 먼로 분장을 한 점원의 생생한 성적 매력이 그의 욕망에 불을 지피고, 더 많은 마약을 하고, 댄스 경연 대회에 나가고, 트로피를 훔치고, 그녀가 그의 코트를 걸치고, 집으로 오는 길에 춤을 추고, 시시덕거리고, 약을 하고, 늦은 밤, 외설적인 노래가 흘러나오고, 술을 더 마시고, 약을 더 한다. 작가들은 둘이 주고받는 대사와 행동 하나하나로 점점 더 빈센트가 처한 위험 수치를 높이고 또 높인다. 그녀가 마약 과다 복용을 한 뒤에 그는 그녀를 병원으로 데려가야만 했지만, 그러면 발각되었을 때 마셀러스의 분노라는 위험에 처하게 된다. 혹은 부적절한 대처로 인해 그녀를 죽게 하는 위험에 처할 수도 있다. 그리고 이런 것들로도 충분치 않은지, 빈센트는 거대한 주삿바늘을 미아의 심장에 박아넣어, 그녀를 아예 죽여버릴 위험에 처한다. 그날 밤은 빈센트가 미아를 집에 데려다주고, "심장 마비를

지 작가들이 빈센트가 처하는 위험을 계속 키워나갔기 때문에, 이 순간은
마치 앞의 사건들이 거짓말인 것처럼 느껴지게 하는 효과를 발휘한다.

◎ | **도전** 다음은 여러분이 이 원칙을 숙고하고, 실행하도록 도와줄 사항들이다.

• 이 시점에서 여러분은 주인공에게 필요한 것이 무엇인지 알고 있다.
이제 주인공이 욕망의 대상을 획득하지 못한다면 무엇을 잃게 될지에 초점을 맞
춰보자. 아들의 시체를 발견한 맥그레이비 경관은 아들을 죽인 짐승을 잡
을 수 있다면 모든 것을 기꺼이 위험에 빠트릴 수 있다. 연금, 결혼 생활,
집, 돈, 인생 모두를 말이다.

• 주인공이 기꺼이 감당할 유형의 위험이 무엇인지 정하라. 로맨스를 쓰고
있다면 주인공은 굴욕을 당하고 자존감을 위협받을 상황에 처할 수도
있다.

• 보통 사람이라면 받아들이지 않을 것이지만 주인공이라면 받아들일 위험은
어떤 것일까? 반대로 주인공은 어떤 위험을 받아들이지 않을까? 주인공
에게 가장 고통스러울 위험은 무엇일까? 스필버그의 영화에서 주인공은
종종 자기 내면 깊숙한 곳의 공포를 마주하는 위험에 처한다. 〈인디아나
존스〉의 주인공 인디아나 존스는 뱀을 끔찍이 두려워하지만, 십계명이
담긴 계약의 궤를 찾기 위해 뱀이 우글거리는 갱도로 들어간다.

• 재차 말하지만 이야기란 감정을 연료 삼아야 한다. 주인공(작가 자신)에

게 그 위험이 설득력이 있어야 그 위험을 감수하지 않으면 '안 되게' 만들 수 있다. 우리는 에너지를 보존하고, 돈, 시간, 지위, 우정, 사랑하는 사람, 혹은 목숨 등의 손실은 피하려는 경향이 크다. 이런 것들이 모두 느껴지는지 확인하라.

- 주인공이 목표를 달성하기 위해 감수해야 할 위험들을 적어보라. 일단 많이 적어라. 최소한 10가지 정도는 생각해보라. 많으면 많을수록 더 좋고.

- 가장 위험이 적은 일에서 가장 위험이 큰 일로 순차적으로 배치하라. 등장인물이 한밤중에 어떤 소리를 듣고, 무슨 일인지 알아보려고 자리에서 일어난다. 이때 잠을 제대로 못 잔다는 위험이 생겨난다. 그가 총을 움켜쥐자, 총을 쏠 위험이 생겨난다. 갑자기 자기 쪽으로 다가오는 형상에 총을 쏜다. 그리하여 생명과 자유가 위험에 처하게 된다.

- 위험을 점차 키워나가는 과정에서 그 위험들을 잘 쌓으라. '쌓으라'는 것은 다양한 수준에서 위험을 실행시키라는 말이다. 한 여성이 패러글라이딩을 하러 간다. 그러면 그녀의 목숨이 위험해진다. 그녀는 자신의 일거수일투족을 존경 어린 시선으로 보는 딸을 데리고 갔다. 이때 중도에 포기하면 딸을 실망시킬 위험이 생겨난다.

연습문제

다음의 지문을 읽고 아래의 질문에 답하라.

중년의 성공한 중역이 출근 지하철에서 〈뉴욕 타임스〉를 읽고 있다. 그녀는 지구 반대편에 있는 위태로운 난민 수용소를 메운 전쟁고아들의 사진에 시선이 고정된다. 특히나 겁에 질린 한 소녀의 사진이 그녀의 마음 깊은 곳을 울린다. 그녀는 몇 주 동안 그 소녀에 대해 생각한다.

마침내 그녀는 소녀를 찾기로 결심하고, 가능하다면, 소녀를 입양하고자 한다. 이는 그녀의 경력을 후퇴시키고, 심한 비행 공포증에 맞서며, 전쟁으로 갈가리 찢겨 성공의 기회가 거의 없는 나라를 여행해야 한다는 의미이다. 그녀는 인권 협회 지부에 연락을 하고, 소녀가 있음직한 수용소 몇 군데를 뒤진다. 23시간 동안 비행기를 타고, 완전 무장을 하고, 보디가드를 대동한 채 그녀는 아직 전투가 격렬하게 벌어지고 있는 산악 지대를 지난다. 절망과 폭력, 질병에 시달리는 난민 캠프 안으로 들어간다. 그리고 그 소녀를 찾아내어 친구가 된다. 그리고 입양 문서의 승인을 받고자 부패한 관료에게 뇌물을 먹인다. 하지만 그녀가 공식적으로 소녀에게 딸이 되어주겠느냐고 묻기 전에 엄마가 된다는 일의 무게감이 덮쳐오고, 그녀는 끔찍한 불안에 시달리게 된다. 또 소녀가 제안을 거절하면 어쩐담?

며칠간 고통스러운 시간을 보내고 나서 그녀는 수년 동안 불신과 거절로 얼룩져 있던 소녀에게 질문을 할 용기를 그러모으고, 긍정적인 대답을 듣는다. 두 사람은 지프를 타고 불안에 떨며 총성이 난무하는 길을 지나 공항으로 향한다. 비행을 하면서는 난기류를 겪는다. 두 사람의 관계가 시작되는 이때 거짓말을 하고 싶지 않아서 여인은 소녀에게 자신의 공포를 드러낸다. 소녀는 동

요하지 않고, 비행기가 매끄럽게 착륙할 때까지 떨고 있는 그녀의 손을 잡아 준다. 두 사람은 미소를 나눈다. 눈물이 여자의 눈에서 흘러내린다. 그녀는 이제 엄마가 되었고, 뭐든 할 수 있다.

- 위의 글에 대한 올바른 설명을 고르시오.

a 여자가 취한 위험이 올바른 순서로 배치되어 있다.

b 마지막 위험은 그녀가 소녀에게 자신을 '엄마'라고 불러달라고 청하는 것이다.

c 가장 큰 위험은 언제나 죽음의 위험이다. 따라서 여성은 집으로 가는 비행기에서 쓰러져 죽어야 한다.

d 여성에게는 로맨스가 필요하며, 이는 다른 수준에서 그녀의 마음을 위험에 처하게 한다.

e 소녀가 감수하는 위험이 없기 때문에 이 이야기는 효과적으로 성립되지 않는다.

보충수업

스티븐 킹의 원작, 롭 라이너 감독, 윌리엄 골드먼 각본의 1990년 영화 〈미저리〉를 보자. 폴 셸던은 유명 로맨스 소설가로, 차 사고가 나서 애니 윌크스라는 팬에게 구조된 뒤 감금당한다. 애니는 강하고 다부진 외모에, 간호사로 일한 경력이 있고, 겉보기에는 활발하고 친절하게 보이는 여성이다. 하지만 그녀는 연쇄 살인범이다. 그리고 폴이 쓴 로맨스 소설, 그중에서도 미저리 채스테인을 여주인공으로 한 작품들에 푹 빠져 있다.

영화의 도입부에서 폴이 직업적으로, 즉 작가로서 처한 위험은 무엇인가? 그리고 이 위험이 그와 그의 작품에 대한 애니의 생각에 어떤 영향을 미치는가?

폴이 이 상황에서 탈출하기 위해 하는 일들을 하나씩 적어보자. 그 일의 결과로 그가 감수해야 할 위험도 함께 적어보자. 그가 처한 위험들이 얼마나 커져가는지, 그리고 그 위험들이 어느 수준에서 일어나는지, 다시 말해 신체적 위험인지, 정신적 위험인지, 더 나아가 영적 위험인지 살펴보자. 영화 마지막 순간에 폴이 감수한 위험은 무엇이고, 이것은 명성의 본질과 반대급부에 대해 무엇을 말하고 있는가?

해답

정답은 a. 이 이야기는 감동적인 절정부, 즉 여성이 마지막 위험—심한 난기류를 겪으면서 느끼는 공포와 나약함을 소녀에게 가감 없이 보여주는 일—에 직면하는 순간으로 나아가고 있으며, 이는 적절하게 느껴진다. 여기에서 그녀는 난기류로 목숨이 위험에 처했을 뿐만 아니라, 아이에게 거부당할 위험에도 처해 있다. 혹은 소녀가 차가운 성격임을 발견하고 모든 일이 끔찍한 실수였음을 깨닫게 될 위험도 있다. 여인이 공포에 질려 떨고 있는데 아이가 그 모습을 경멸 어린 시선으로 보고 있다면 얼마나 끔찍하겠는가. 따라서 그녀가 아이 앞에서 자신의 나약한 모습을 드러내는 일은 무척이나 큰 위험이 되며, 마지막 위험으로 작동한다.

6

예상과 현실을 충돌시켜라

> " 하나님을 웃게 하고 싶은가?
> 그럼 먼저 하나님께 당신의 계획을 말하라. "
>
> 우디 앨런, 영화감독

훑어보기

여러분이 요리사이고, 요리를 무척이나 사랑한다고 하자. 이 사실은 인간으로서 여러분을 정의한다. 여러분은 누군가를 만나 반하고, 그 사람을 저녁 식사에 초대한다. 내면 깊은 곳에서 직감이 그 사람이 바로 단 하나의 사랑이라고 속삭인다. 여러분은 며칠 동안 조리법을 연구하고, 장을 보고, 향초를 사고, 음악을 고른다. 자신이 어떤 사람인지 모조리 보여주고 싶고, 그렇게 할 것이다.

대망의 그날이 다가왔다. 식탁은 완벽하게 차려졌고, 여러분이 야심차게 준비한 음식에서 풍기는 냄새가 공간을 가득 채우고 있다. 좋은 와인 한 잔을 나누고 나서, 그 순간이 다가온다. 데이트 상대가 자리에 앉고, 여섯 시간이나 공들여 만든 캐서롤을 포크로 쿡 찍어 입으로 가져간다. 침묵이 흐른다. 두 사람은 얼굴을 찌푸리고, 구역질을 한다. 토기가 올라올 것만 같다. 이 순간에 대해 생각해보자. 그러니까 예상과 현실이 충돌하는 시점을 말이다. 이 순간은 우리의 의식 수준을 최고조로 끌어올리기 시작한다. 다음에 일어날 일은 의미로 가득 차 있다. 사건에 대

한 반응이 여러분이 어떤 사람인지 규정하고, 여러분의 관계에 빛을 비춰줄 거라는 말이다. 상대에게 침착하게 자리에서 일어나자고 말한다면, 여러분은 그 상황을 재미있게 받아들이고, 유머를 날리며, 음식을 주문하는 유형의 사람은 아닐 것이다.

'반전'이라는 단어를 들어본 적 있을 것이다. 보통 예상과 현실 사이의 충돌을 반전이라고 칭한다. 1609년 스페인의 극작가 로페 데 베가는 《새로운 희극 작법 Arte nuevo de hacer comedias en este tiempo》에서 이렇게 썼다. "늘 예상을 뒤엎어야 한다. 그러나 약속한 것에서 벗어나는 일에 대해 모조리 설명하지 못한다면 문제가 발생할 것이다."

우리는 삶의 의미에 관한 통찰력을 주고자 이야기를 한다. 예상과 현실의 충돌은 이야기에 실체와 의미를 부여하는 효율적인 방식이다. 인생이 계획대로 흘러가지 않을 때, 우리는 자신이 어떤 사람인지 알게 된다.

△ | 원칙

이야기에서는 매혹적인 사건들이 일어난다. 우리는 감동을 받고, 등장인물에 이입한다(대체로 주인공이다). 때로 우리는 이야기와 등장인물에 완전히 빠져서, 예상과 현실이 다를 때 마치 그 일이 자신에게 일어난 것처럼 반응한다. 주인공이 정원에 물 뿌리기용 호스처럼 생긴 물체로 다가가고 있는데, 실은 독사가 이빨을 드러내고 있다면 우리의 심장은 방망이질하고, 뱀이 등장인물에게 달려들기라도 한다면 비명을 내지를 것이다. 진짜로 책을 집어 던지거나 먹고 있던 팝콘을 엎어버릴 수도 있다. 우리와 등장인물 사이에 거리가 존재할 때도 있다. 희극은 결함 있거나 맹점을 지닌(탐욕, 성욕, 대식 등) 등장인물이, 관객에게는 보이지만 그

에게는 보이지 않는 어떤 문제에 빠지는 것을 보면서 즐기는 극이다.

반전의 유형과 그것을 몇 번 사용할지는 작가 개인의 취향과 장르에 좌우된다. 반전은 때로 너무나 미묘해서 대사 한 줄에서 드러날 때도 있고, 반대로 깨달음을 얻은 어떤 등장인물의 생각으로 나타날 때도 있다. 만화 영화 〈로드러너〉는 반전 말고 아무것도 없다. 와일 E. 코요테는 로드러너를 죽일 수 있다고 생각하지만, 그의 사악한 전략은 역효과를 내어 가해자인 자신만 다치게 한다. 예상과 현실 사이의 충돌은 자주, 갑자기, 폭발적으로 일어난다. 가족 드라마에서는 이야기 전체에서 딱 하나의 반전이 서서히 드러나기도 한다. 좋은 반전은 늘 어떤 의미를 품고 있다. 와일 E. 코요테로 지칭되는 바보는 광신의 부조리함을 대변한다. 어떤 등장인물이나 이야기가 오랫동안 생명력을 발휘하는 이유는 거기에 보다 깊은 의미가 담겨 있기 때문이다(와일 E. 코요테는 1949년에 만들어져서 아직까지 미국인의 문화 의식 속에 남아 있다).

소포클레스의 비극 〈오이디푸스 왕〉은 기원전 430년에 쓰였다. 오이디푸스는 한 나라의 왕으로, 나라에 전염병이 돌아 비탄에 빠져 있다. 그는 그 이유가 자신이 모르고서 아버지를 죽이고 어머니와 결혼했기 때문임을 알게 된다. 그 순간의 충격은 2400년이 지난 지금에도 마음 깊이 와닿을 만큼 거대하다. '경악'이라는 개념을 설명하기에 알맞은 수준의 충격이다. 하지만 이야기 초반에서 오이디푸스 왕이 "내가 어머니와 결혼해서 전염병이 발생한 게 아니길 바란다"라고 말했더라면, 이 이야기가 얼마나 달라졌을지 생각해보라.

성경에 나오는 아담과 하와의 이야기를 보자. 최초의 남성과 여성이

아름다운 에덴동산에서 실오라기 하나 걸치지 않고, 야훼와 함께하는 완전한 평화를 누리며 살고 있다. 그러다 어느 날 야훼로부터 선악의 나무에 대한 이야기를 듣고, 그 나무의 열매를 따먹지 말라는 경고를 받는다. 과실을 따먹을 나무들이 충분해서 선악과를 먹지 않기란 그리 어려운 일도 아니다. 하지만 야훼가 사라지자 뱀 한 마리가 나타난다. 뱀은 하와에게 하나님의 명령을 어기라고 속살거리고, 하와는 아담에게 함께 선악과를 먹자고 말한다. 선악과를 베어 문 순간 두 사람은 자신들이 발가벗고 있다는 사실을 깨닫는다. 그때 야훼가 나타나자 두 사람은 부끄러워한다. 야훼는 그들이 무슨 짓을 한지 알게 되고 에덴동산을 떠나라고 말씀하신다. 쫓겨난 두 사람은 에덴으로 돌아가려고 애쓰지만 천사들이 불타는 검을 들고 길목을 막고 있다. 수천 년 동안 이 이야기는 창조주와 다시 연결되기를 바라는 인류의 절망적인 욕망을 표현한 것으로 여겨졌다.

　이 이야기의 분위기가 〈오이디푸스 왕〉과 얼마나 다른지 보자. 이 이야기의 반전은 수수께끼 같다. 어째서 아담과 하와는 야훼의 명령을 어겼을까? 야훼는 두 사람이 자신의 명령을 따르리라고 생각한 걸까? 만일 그렇다면, 야훼가 실수를 저지른 것일까? 어째서 모든 것을 아는 야훼가 그 같은 실수를 저질렀을까? 어째서 인류는 선악과를 먹는 행동을 제어하지 못했을까? 어째서 야훼는 무슨 일이 일어날지 말해주지 않았을까? 예상과 현실 사이의 충돌이 없다면 이야기가 지닌 모든 힘이 사라지고, 우리는 이런 질문들을 떠올리지조차 못하게 될 것이다. 시작 지점에서 야훼가 "너희 바보 같은 두 사람이 내 말을 듣지 않으리라는 걸 안다. 하지만 내가 성모 마리아를 여기로 보낼 것이며, 너희들이 선악과를 먹지

않기를 바라노라. 재차 말하노니, 저기 있는 저 나무의 과실을 따 먹지 말라. 그렇지 않으면 너희는 에덴에서 쫓겨날 것이고, 감히 상상치 못할 고통을 알게 될 것이다. 뱀이 무슨 말을 속삭이든 듣지 말지어다. 뱀은 너희의 친구가 아니다"라고 말했더라면 어땠을까? 그랬더라면 등장인물과 독자들이 무슨 일이 일어날지를 정확히 예측하게 되고, 이 이야기는 수수께끼와 힘을 잃게 되었을 것이다.

분석

1. 등장인물들이 예상하는 바를 수립한다. 등장인물의 편견 혹은 결점으로 인해 그 예상에는 결함이 있다. 하지만 그들의 인물상을 생각하면 합당한 일이다.

2. 충돌은 그럴듯하면서도 충격적이어야 한다. 반쪽짜리 충격은 싸구려 충격이며 독자를 놀리는 것밖에 안 된다. 독자에게 전혀 그럴듯해 보이지 않고 지루함만 느끼게 할 수도 있다. 그럴듯하면서도 놀라운 사건을 쓰는 게 기본이다.

3. 충돌은 등장인물이 어떤 사람인지를 드러내는 것이어야 한다. 오이디푸스가 자신의 눈을 찌르고 방랑길에 올랐을 때, 이 행동은 그가 자신의 원죄를 받아들이고 책임을 지는 인물임을 보여준다.

4. 충돌은 실체와 의미가 있어야 한다. 주인공이 햄치즈 샌드위치를 기대하며 점심 도시락을 열었는데 참치 샌드위치가 나왔다. 그런데 그녀가 햄치즈 샌드위치만큼 참치 샌드위치를 좋아한다면, 어떤 독자가 여기에 관심을 주겠는가? 충돌은 기억될 만한 것이어야 한다.

5. 충돌—충격이나 놀람의 강도—은 이야기의 유형 및 탐색 중인 아이디어들에 부합하는 것이어야 한다.

거듭 말하지만 원칙이란 반드시 준수해야 하는 것도, 창조성을 목 조르려고 있는 것도 아니다. 여기에서 핵심은 두 가지이다. 예상—독자의 예상이든, 등장인물의 예상이든, 둘 다든—이 현실과 충돌할 때, 그것은 의미 있어야 하고, 물론 재미도 있어야 한다. 끔찍한 것이든, 우스운 것이든, 깜짝 놀라게 하는 것이든, 반전이 주는 놀라움은 자연스럽게, 혹은 서서히 일어난다. 그리고 시사점을 주어야 한다. 독자의 감정을 달아오르게 하고, 통찰력을 주어야 한다는 말이다.

♺ | 대가의 활용법

〈브레이킹 배드〉 '메틸아민 화물 차량' 편(2012)
조지 마스트라스, 빈스 길리건

텔레비전 드라마 〈브레이킹 배드〉를 보자. 주인공 월터 화이트는 고등학교 화학 교사이다. 그에게는 장애를 지닌 십 대 아들과 주부인 아내가 있는데, 아내는 갑작스러운 임신을 한 상태이다. 그는 지쳐 있다. 극도의 우울증에 빠져 있는 것처럼 보이기도 한다. 우리가 그를 처음 만날 때, 그는 벽에서 떨어진 자리에서 스테퍼를 밟으면서 운동하고 있다. 이 장면은 어느 곳으로도 가지 못하는 남자에 관한 강력한 시각적 상징

이다. 그가 가르치는 아이들은 대부분의 장면에서 화학에서 거의 관심이 없는 모습으로 그려진다. 아니, 오히려 적잖은 아이들이 노골적으로 그를 무시한다.

월터는 한때 노벨상을 받은 과학자 팀에서 연구를 했던 뛰어난 화학자이다. 그는 친구 엘리엇과 여자 친구 그레천과 함께 그레이 매터라는 회사를 공동으로 창업했다. 그러다 어떤 사건으로 그는 그레천과 관계가 깨지고 회사를 떠나게 된다. 이때 엘리엇에게 쥐꼬리만 한 돈을 받고 자기 주식을 넘기는데, 엘리엇은 나중에 그레천과 결혼을 하고, 이 두 사람은 그레이 매터를 수십억 달러짜리 기업으로 성장시킨다. 월터가 고작 수천 달러를 받고 판 주식들은 이제 수억 달러의 가치를 지니고 있다. 월터는 후회 속에서 분노를 꾹꾹 누르며 살아간다. 그는 엘리엇과 그레천이 자기 연구를 가로채고 자신을 속여 부를 빼앗아갔다고 확신한다.

파일럿 에피소드에서 그는 학교 수업이 끝난 후 아르바이트로 일하던 자동차 세차장에서 쓰러지고, 자신이 폐암 말기라는 사실을 알게 된다. 그는 죽음을 받아들일 수도 없을뿐더러, 남겨진 가족들이 지독한 경제적 궁핍에 시달리리라고 예상한다. 아내와 아들에게 돈을 만들어주기로 결심하고, 그는 현재는 마약상이 된 제자 제시 핑크먼과 팀을 꾸려 메스암페타민, 즉 마약을 제조하기로 한다. 월터가 마약 제조 기술이 늘고, 경쟁 마약상들—그리고 법률—과 맞서게 되면서 범죄에도 재능이 있음이 드러난다. 그는 야심만만하고, 교활하며, 무자비하기 이를 데 없는 '하이젠버그'라는 가상 인물을 만들어낸다. 가족에게 돈을 만들어줄 계획으로 시작했던 일은 이제 힘과 존경에 관한 욕망으로 변질된다. 자신의 탁월

한 능력을 스스로를 비롯해 세상에 입증하고, 마약 제국을 건설할 절실한 욕구가 생긴 것이다.

월터는 드라마 역사상 최고의 악당 주인공일 터이다. 그의 재능은 그가 계획에 들이는 어마어마한 노력과 그의 예상이 현실과 수없이 충돌하면서 드러난다. 다섯 시즌 동안 월터는 높아진 지위에 과하게 시간을 할애하고 극단으로 나아가는데, 여기에서 그의 지성, 도덕성, 용기, 재능, 자존심, 취약점, 하찮음, 복수심, 잔혹함이 드러난다.

———————◇———————

'메틸아민 화물 차량' 편(5시즌 5화)에서 월터와 동료들은 자신들이 독일의 한 창고에서 훔쳐 왔던 메틸아민(메스암페타민을 만드는 데 필요한 화학 물질) 통들을 FBI가 추적하고 있다는 사실을 알게 된다. 수백만 달러 어치의 어마어마한 양이다. 그게 없으면 사업을 할 수가 없다. 이제 원료에 접근할 수 없어서 빨리 다른 것을 손에 넣어야 한다.

이 편 역시 〈브레이킹 배드〉의 다른 편들과 마찬가지로 추후의 어느 시점에서 시작해 과거로 되돌아가는 기법을 쓴다. 열두 살쯤 되어 보이는 한 아이가 더러운 오토바이를 끌고 사막을 가로질러 질주한다. 아이는 수풀을 휩쓸고 지나고 언덕을 넘어 질주하다 갑자기 멈춰 선다. 뭔가가 눈길을 사로잡은 것이다. 거미다. 아이가 헬멧을 벗고 거미 옆에 무릎을 꿇는다. 맨손을 내밀자 거미가 손바닥을 지나 팔 위로 올라간다. 아이는 웃옷 주머니에서 병 하나를 꺼내서 뚜껑을 열고, 털이 부숭부숭한 거미를 그 안에 떨어뜨린다. 그러고는 먼 곳을 응시한다. 기차가 지나가는

소리가 들리고, 아이가 오토바이를 끌고 사라진다.

주제곡이 흐르고 오프닝 크레디트가 올라간다.

메틸아민 운송 담당자인 리디아는 메틸아민이 통에 담겨 독일로 운송되기 전에, 열차로 캘리포니아 롱비치의 공장에서 애리조나의 플래그스태프 외곽 조차장으로 운반된다고 월터에게 말한다. 뉴멕시코 시골을 따라 죽 나아가다 보면 외진 구간이 나오는데, 그곳은 통신이 마비되는 '암흑 구간'이다. 리디아는 기차 운행 시간과 어느 차량에 화학 물질이 실렸는지 알고 있다. 바다보다 많은 양의 메틸아민. 수억 달러가 아니라 수십억 달러어치이다.

탐욕에 몸을 떨며 월터는 메틸아민을 탈취할 계획을 짠다. 어떻게 할 것인가? 월터는 사업 파트너인 제시 핑크먼과 늙은 경찰 마이크 어만트라우트를 불러 강탈 계획을 짠다. 그들은 기차를 세게 들이받은 뒤, 관리자와 기관사를 죽여 목격자를 없애고, 물건을 빼낼 시간을 확보한다는 안을 생각한다. 하지만 피를 보고 싶지 않은 제시는 다른 안을 내세운다. 기차 선로 옆에 1000갤런짜리 통 두 개를 묻어두고, 통 하나는 물로 채운다. 그런 뒤 교차로에서 트럭으로 기차를 가로막아 승무원들의 주의를 끈다. 기차가 멈춰선 사이에 차량으로 들어가 메틸아민을 빈 통에 주입하고, 다른 통에 든 물은 메틸아민과 바꿔치기한다. 그러면 차량의 무게 변화에 따라 울리는 경보가 작동하지 않게 된다. 제시의 계획은 완벽하고, 월터는 그 계획을 따르기로 한다. 이 계획을 성사시키려면 한 사람이 더 필요하다. 상냥한 젊은이 토드가 영입된다. 그는 예전에 함께 일했던 믿을 만한 사람이다.

결전의 날. 쇼가 시작된다.

마이크가 훔친 덤프트럭을 기차 선로로 몰고 가 시동이 꺼진 척한다. 기차가 정차한다. 탈취자들이 행동에 돌입하고, 심장을 달음박질하게 만드는 음악이 흘러나온다. 월터는 땅 속에 묻힌 통에 호스 여러 개를 끌어다 붙인다. 제시는 기차 아래로 기어가 화학 물질을 뽑아낼 호스 하나를 연결한다. 토드는 기차 꼭대기로 뛰어올라 통을 물로 채운다. 모든 것이 완벽하게 이루어진다. 선한 사마리아인이 나타나서 자기 트럭을 이용해 그들의 트럭을 선로 밖으로 밀어내주겠다고 말하기 전까지는. 이로 인해 작업 시간이 상당히 줄어든다. 마이크는 월터에게 대포폰으로 전화를 걸어 서두르라고 소리친다. 월터는 아직 안 끝났다고 대답한다. 마이크가 그에게 끝내라고 강조한다. 기차가 움직이기 시작하고 속도를 높인다. 토드가 목숨을 걸고 기차 꼭대기에서 뛰어내린다. 하지만 제시는 호스를 다 분리하지 못하고 기차 아래에 남는다. 기차 바퀴 사이에 깔리기 직전, 제시는 기적적으로 죽음을 모면한다. 기차가 출발하고, 상황은 끝난다. 이들은 메틸아민을 손에 넣었다. 거금을 손에 쥔 것이다. 이들은 크게 축하한다.

그리고 나서 더러운 오토바이를 탄 작은 소년이 나타난다. 소년이 헬멧을 벗고 손을 흔들며 인사를 한다. 남자들은 시선을 교환한다. 토드가 미소를 짓고, 소년에게 손을 흔들어준다. 그리고 나서 총을 꺼내 아이를 날려버린다. 거미가 담긴 유리병이 사막 모래 위로 떨어진다. 아이를 사랑하는 제시는 경악하고, 드라마가 끝난다.

열차 탈취가 타당해 보이지 않는다고 비판하는 사람들도 있지만, 이 시퀀스는 이 드라마 전체에서 최고의 장면 중 하나로 꼽힌다. 이 2분짜리 장면은 순수한 아드레날린 그 자체이다. 열차 탈취가 신빙성이 없다고 비꼬는 사람이라 해도 스토리텔링 솜씨만은 부정할 수 없을 것이다. 이 반전이 어째서 효과적인지 분석해보자.

예상이 명확하게 형성된다. 주인공들은 기차를 막아서서, 화학 물질을 빼내고, 빈 탱크에 물을 채우고, 철수한다. 일은 다음 세 가지 중 하나의 방식으로 이루어질 것이다. ① 기차 승무원에게 들키지 않고, 화학 물질을 성공적으로 탈취할 것이다. ② 기차 승무원에게 들켜, 아마도 폭력을 사용해 탈출해야 할 것이다. ③ 잡힐 것이다.

계획은 독창적이다. 이들은 하나하나 꼼꼼히 살펴보고 온갖 노력을 다 기울이며, 예기치 못한 착한 사마리아인의 등장조차 가까스로 처리한다. 이는 시청자들이 경계심을 풀게 만든다.

아이가 나타나고 토드가 총을 쏘는 장면은 벌어질 법한 일이다. 아이는 첫 장면에서 나온 바 있다. 그럼에도 우리가 이 장면에 놀라는 이유는 기차 탈취 장면에서 솟구친 아드레날린 덕에 그 아이를 이미 잊었기 때문이다. 또한 주인공들에게 사막 한가운데서 더러운 오토바이를 타고 아이가 나타난다는 최악의 상황은 절대로 예상할 수 있는 게 아니다. 토드—온순해 보이는 청년—가 아이를 쏴 죽이는 건 충격적이지만, 그 장면에서는 합당하다. 진실은, 우리는 토드가 어떤 사람인지 알지 못하며 무엇보다도 그가 천사 같은 성가대 소년이 아니라는 점이다. 아이는 목격자

이다. 아이 때문에 주인공들 모두 체포될 수도 있다.

　충돌은 등장인물의 성격을 드러낸다. 이 일의 결과는 다음 편에서 나타난다. 월터, 마이크, 제시는 토드와 시체를 어떻게 처리할지 결정해야만 한다. 우리는 제시와 마이크가 아직 인간적인 면을 가지고 있다는 걸 알게 된다. 순진한 아이를 죽이는 건 지나쳤다. 제시는 토드의 얼굴을 한방 후려치고 토드를 처형해야 한다고 주장한다. 마이크는 토드가 대가를 치르기를 바라지만, 처형은 월터의 결단에 달려 있다고 생각한다. 월터는 자기 역시 그 살인 때문에 고통스럽다고 주장하지만 진짜 관심 있는건 사업뿐이다. 그래서 현재는 신뢰할 만한 팀원이, 그러니까 토드가 필요하다고 마이크와 제시를 납득시킨다. 토드 또한 자신에게는 감옥에 강력한 숙부가 있다고 말함으로써 희미하게 위협을 가한다. 월터는 자신들이 현재 이 행동의 도덕성을 숙고할 여력이 없다고 말한다. 그들은 돈을 손에 넣기 일보직전이다. 그는 돈을 바란다. 나중에 이 일에서 빠져 나와 각자의 영혼을 돌볼 수 있을 것이다. 이 드라마 전체에서 가장 충격적인 장면 중 하나는 월터가 제시와 이 일에 대해 의논한 뒤, 일을 하러 돌아가서 제시가 아직 거기에 있는 줄 모르고 휘파람을 불며 일을 하는 장면이다. 그는 죽은 아이에게는 눈곱만큼도 관심이 없다. 그는 사악하다. 제시의 생각보다 훨씬 더.

　충돌은 의미 있는 것이어야 한다. 악마와의 식사 자리에는 긴 숟가락을 가져가는 수밖에 없다. ♦

♦악마처럼 믿을 수 없는 대상은 피하는 게 최선이지만 그럴 수 없다면 조심해야 한다는 뜻.

• 첫 번째 단계는 물론 예상을 수립하는 것이다. 바쁜 여성이 방해받지 않고 편안하게 잠을 이룰 수 있으리라는 사소한 예상부터 독실한 사람이 천국 문 앞에 당도하여 전능하신 주님께 두 팔 벌려 환영받으리라는 예상까지, 뭐든 가능하다. 어떤 일이든 등장인물들이 예상하는 바를 분명하고 가시적으로 설정해야 한다. 그것도 설명이 아니라 보여주는 편이 이상적이다. 연인은 외설적인 작품에 대한 이야기를 나눌 때와 불륜에 관해 논쟁할 때 매우 다른 식으로 행동하기 마련이다.

• 등장인물들의 예상은 전적으로 합리적이어야 한다. 자주 가는 식당에서 회를 먹고 식중독에 걸린 남자에게는 건강한 음식이 나올 거라는 기대밖에는 없었을 것이다. 만일 그가 문에 식약청 경고가 붙은 더러운 쓰레기장 같은 곳에서 회를 먹고 식중독에 걸린다면, 우리는 그에게 신경 쓰지 않을 것이다. 어떤 일이 벌어질지 알 수 있기 때문이다.

• 대포의 화약을 다져라. 다시 말해 무슨 일이 일어날지 독자가 신경 쓰게 만들라. 〈브레이킹 배드〉를 예로 들면 월터와 동료는 막대한 시간과 노력을 들여 계획을 짠다. 이는 우리에게 그들이 성공할 것이라는 믿음을 심어준다. 그리고 완전히 거기에 몰입해 있기 때문에 반전에 허를 찔리게 된다(이에 관해서는 15장 '등장인물은 최대한 머리를 굴려야 한다'에서 더 다룰 것이다).

• 다른 방향으로 이야기를 이끌어 앞으로 벌어질 사건을 숨겨라. 아내가 남편으로부터 큰 계약을 성사시켰다는 전화를 받는다. 그녀는 정말로 기뻐하

며 남편에게 줄 꽃을 사고, 하와이로 호화로운 휴가를 갈 준비를 마친다. 그녀는 꽃을 들고 남편의 디자인 사무실 뒤편 주차장에 차를 대는데, 검은 옷차림의 매력적인 여인 하나가 살그머니 걸어오더니, 옷매무새를 만지고, 허둥지둥 차에 올라타 떠나는 모습을 목격한다. 이런 나쁜 자식 같으니라고! 그녀는 꽃다발을 내던지고, 사무실로 성큼성큼 걸어가서, 소파에 누워 있는 남편을 본다. 머리에 총을 맞은 남편을….

• 진정성 있는 복선을 깔라. 돌이켜보았을 때 모든 것은 그럴 듯해야 한다. 예상과 현실이 충돌하면 독자들은 배심원이 된다. 반전이 공정하게 설정되었는지 이전의 행동들을 모두 검토해보게 된다는 말이다. 우리는 남편의 사무실을 떠나는 여인의 모습을 보았다. 이때 이 여인은 전체적으로 막 살인을 저지른 사람으로 그럴 듯해 보여야 한다. 신나게 놀고 온 뒤의 유쾌한 분위기나 가벼운 에너지를 발산해선 안 된다. 이는 관객들에 대한 기만이며, 기만은 멋지지 않다. 절대로.

• 자신의 직감을 믿어라. 대단한 경험이 될 거라는 생각이 든다면 그렇게 될 것이다. 하지만 그런 생각이 들지 않는다면, 그런 생각이 들 때까지 장면을 비틀어라. 최종 결말이 아니라면, 거대한 충돌은 한 사건의 끝이자 다른 사건의 시발점이 되어야 한다. 극적 질문은 "남편이 이걸 알면 좋아할까?"(그녀는 하와이행 비행기표를 끊었다!)에서 "저 사악한 여자는 누구고, 어째서 내 남편을 죽인 거지?"로 바뀐다.

• 무엇보다도, 반전을 쓰는 일을 즐겨라. 지난 장에서 다룬 〈펄프 픽션〉의 한 장면을 보자. 빈센트는 미아가 모욕감을 느낄까 우려하면서 작별 인사를 하려고 준비하지만, 실제로는 헤로인에 취한 그녀를 발견하게 된

다. 이 장면에서 쿠엔틴 타란티노는 예상과 현실의 충돌을 끔찍하게 설정했다. 빈센트가 욕실 거울에 비친 자신에게 충성심에 관해 주절대는 유명한 장면을 생각해보면, 타란티노가 앞으로 다가올 충돌을 공들여 만들며 무척이나 즐거워하고 있다는 게 느껴진다. 반전을 쓰는 일을 즐겨라. 이야기를 하는 최고의 즐거움 중 하나이다.

연습문제

다음의 지문을 읽고 아래의 질문에 답하라.

아홉 살쯤 된 한 소년이 있다. 그는 시카고의 작은 아파트에서 사랑하는 엄마와 단둘이 산다. 아버지는 일 년쯤 전에 집을 나갔는데, 두 사람이 들은 말로는 플로리다에서 십 대 여자애와 함께 살고 있다고 한다. 엄마는 굳세고 독립적인 여성으로, 로저스 파크의 중학교에서 아이들을 가르친다. 그런데 남편을 잃은 충격에 더해, 사춘기 애들을 다루는 일도 삐걱대기 시작한다. 소년은 엄마를 걱정한다.

밸런타인데이가 다가오고, 소년은 엄마에게 뭔가 특별한 일을 해주고 싶다. 그래서 학교에 갈 때마다 건물 밖의 꽃을 따서 커다란 꽃다발을 만들어서 크레이프 종이로 포장을 한다. 많은 시간을 들여 장미, 튤립, 엄마가 가장 좋아하는 수선화까지 한 송이 한 송이를 공들여 매만진다. 마침내 결전의 날이 다가오고, 소년은 꽃을 그러모으고, 아홉 블록을 지나 집으로 돌아온다. 영겁 같은 시간이 흐르고 엘리베이터가 맨 위층에 도착한다. 소년은 전속력으로 아파트 복도를 뛰어가고, 조심스럽게 꽃다발을 등 뒤로 숨긴다. 초인종을 누르자 엄마가 문으로 다가오는 소리가 들린다. 문이 열린다. 소년은 꽃다발을 내밀며 외친다. "짜잔! 밸런타인데이 선물이에요, 엄마!"

• 다음 중 예상과 현실을 충돌시키는 가장 효율적인 방법은?

a 엄마가 기쁘게 미소를 지으며 아들을 꼭 안아준다.

b 엄마가 기쁨의 눈물을 터트린다.

c 엄마의 얼굴이 밝아지지만 아이의 심장은 덜컥 내려앉는다. 엄마 뒤로 집 안이 온통 값비싼 장미꽃들로 뒤덮여 있기 때문이다. 엄마에게 새 남자 친구가 생긴 것이다.

d 엄마가 꽃에 감동받지 않는다. 소년의 입술이 떨리고, 그녀는 아들에게 계집애 같
 은 짓은 그만두라고 말한다.
e 엄마가 아들의 행동에 너무 놀라 급성 심장발작을 일으켜 죽고 만다.

보충수업

1999년 나온 서스펜스 영화 〈식스 센스〉를 보자. 브루스 윌리스는 아동심리
학자 맬컴 크로 박사 역을 맡았다. 어느 날 밤 맬컴은 아동심리학에 공헌한 상
을 받고, 집으로 돌아와 아내와 함께 와인을 마시며 낭만적인 시간을 보낼 준
비를 한다. 그러다 침실 창문이 깨져 있는 것을 발견한다. 그가 예전에 맡았
던 환자가 팬티 바람으로 침실에 침입한 것이다. 어린 시절 문제 아동으로 맬
컴에게 보내졌던 그 환자는 치료에 실패하여 해묵은 원한을 품고 있다. 맬컴
이 그를 안심시키려고 애쓰지만 남자는 갑자기 총을 꺼내 맬컴의 배를 쏘고
자살한다.

시간이 흐른 뒤 맬컴은, 우리가 추측하기로, 총상에서는 회복되었다. 하지만
첫 장면에서 온기 넘치던 그의 결혼 생활은 그 온기를 잃고 부부 사이가 벌어
져 있다. 그는 현재 죽은 사람들이 보인다는 이상한 주장을 하는 문제 아동 콜
을 맡고 있다. 맬컴은 콜이 환상을 본다고 생각하지만, 시간이 흐르면서 소년
이 진실을 말하고 있다는 생각이 들고, 소년에게 죽은 사람들이 찾아오면 무
서워하지 말고 말을 걸어보라고 조언한다. 콜은 그렇게 하면서 서서히 자신
의 능력과 삶을 통합시키기 시작한다. 이는 맬컴이 콜에게 가르쳐준 것이다.
그렇다면 콜은 맬컴에게 무엇을 가르쳐주는가? 어째서 이 일이 예상과 현실

간에 충돌을 일으키는가? 그리고 죽음의 본질과 그것을 받아들이는 우리의 능력(혹은 무능력)에 대해 무엇을 말하고 있는가?

정답은 c. 이는 놀랍고, 있음직하며, 의미 있는 사건이다. 또한 아이의 삶에서 중심 사건이 된다. a와 b의 경우는 있음직하지만 놀랍지는 않다. d와 e는 놀랍지만 있음직하지는 않다.

7

전개부를 최고조로 끌어올려라

> 66
>
> 더 크게 연주해.
>
> 밥 딜런, 가수♦
>
> 99

훑어보기

이야기를 쓰는 건 어느 부분이든 어렵다. 모두 무한한 선택지가 존재하기 때문이다. 이 장면을 어디에 넣을지, 등장인물에게 무슨 말을 시킬지, 무슨 사건이 벌어질지, 어떻게 반응할지 다 다르다. 이 중 쉬운 건 하나도 없다. 다만 일반적으로 전개부보다는 도입부와 종결부의 서사를 만드는 게 상대적으로 더 간단한데, 전개부보다는 목적이 비교적 간단하기 때문이다. 도입부에서는 극적 중심 질문을 설정하고 제기한다. 종결부에서는 그에 대해 답을 한다. 그렇다면 전개부에서는 무엇을 할까?

이야기를 독자가 경험하게 만들라. 독자에게 순수한 형태의 경험을 제공하겠다고 약속하라. 드라마 장르를 쓰고 있다면 독자의 가슴을 찢어지게 해야 한다. 코미디 장르를 쓰고 있다면 폭소를 터트리게 해야 한다. 공포 장르를 쓰고 있다면 공포심을 느끼게 해야 한다. 감정을 증폭하고, 멋진 구경거리를 만들어내야 한다. 독

♦ 밥 딜런은 포크 음악으로 명성을 얻었지만, 밴드를 만들고 로큰롤적인 음악을 하자 팬 일부로부터 상업주의에 물든 배신자라는 비난을 받는다. 이 말은 한 공연에서 팬으로부터 '배신자'라는 야유를 받은 뒤 그가 대꾸한 말이다.

자들은 강의를 들으려는 게 아니다. 느끼고 싶은 것이다. 여기에 이야기의 핵심이 있다. 독자들을 세게 후려쳐야 한다는 것이다. 이것이 이야기가 늘어지지 않게 하고, 독자가 예상하는 바를 제공할 수 있게 한다.

♻ | 원칙

브루스 스프링스틴은 혁신적인 앨범《본 투 런Born to Run》을 만들 때 이 앨범으로 성공하든가 음악 인생이 끝장나리라는 걸 알았다. 데뷔 앨범《그리팅스 프롬 애즈버리 파크, Greetings from Asbury Park, N.J.》와 두 번째 앨범《와일드The Wild, the Innocent & the E Street Shuffle》는 비평가들의 찬사를 받았지만 돈은 되지 않았다. 컬럼비아 레코드가 네 번째 기회를 주지는 않을 것이었다. 이 앨범은 크게 성공해야 했다. 그리고 그는 〈선더 로드Thunder Road〉, 〈백스트리트Backstreets〉, 〈정글랜드Jungleland〉 같은 흥분되고 감정을 폭발시키는 곡들을 만들었다.

그는 자서전에서《본 투 런》을 제작할 때 느꼈던 두려움과 수없이 녹음을 반복하면서 얼마나 밴드와 제작자를 몰아붙였는지 말했다. 가까운 친구이자 공동 제작자인 존 랜도가 이 말을 하기까지 그에게 적당히란 없었다. 랜도는 예술이라는 것의 수수께끼 같은 특성을 설명하고는 이렇게 말했다. "위대한 작품을 만드는 건, 어쩌면 작품에 담긴 약점일 수도 있어."

유대인들의 축제인 부림절 기간 동안 참가자들은 스스로 광란 상태로 빠져들어 도취되고 난봉을 피운다. 이들은 저주와 축복의 차이를 알지

못한다. 이것이 '전개부를 최고조로 끌어올려라'라는 말의 지표이다. 그러니까 할 수 있는 일을 한계까지 몰아가야 한다는 말이다. 여러분 자신이 생각하는 한계 이상으로 더 크고, 악하고, 본능적이고, 광분하고, 열정적이 되도록 도전하라.

서사의 온갖 제약에서 벗어나 날것인 감정들이 지닌 힘을 만들어내는 데 집중해야 할 부분이 있다면, 그건 전개부이다. 크게 벌려라. 특히나 초안에서 말이다. 초안은 언제든 바꿀 수 있다. 극적 중심 질문을 적절히 설정하고, 주인공과 독자 사이에 공감대를 만들어냈다면, 독자에게 신뢰를 얻고, 열광시킬 수 있을 것이다.

쓸데없는 것들은 날려버리고, 최고 속도로 골짜기를 지나고, 산을 질주하라. 항구에 폭풍을 몰아치고, 비행기에서 뛰어내리고, 버튼을 눌러라. 사랑 이야기라면 연인들을 갈라놓아라. 원초적이고, 더럽고, 잘못된 정사 장면에 그들을 던져넣을 수도 있겠다. 이는 감정의 강도에 관한 것이다. 내성적인 과학자가 홀로 고독하게 기약 없는 연구를 하며 자신의 이론과 생각에 갇혀 있는 잔잔한 드라마를 쓰고 있다면, 그가 결코 상상도 할 수 없는 수준으로 고립시켜라.

그것은 여기에서 여러분이 느끼고 있는 감정들을 포괄한다. 자, 이제 여러분들이 '고려'할 수 있는 다소 어렵지만 체계적인 선택지들에 대해 말해보자. 나는 '고려한다'라고 말했다. 거듭 말하지만 숫자들로 범벅이 되어 창조성을 목 졸라 죽이고 독창성을 억눌러선 안 되기 때문이다. 모든 이야기는 고유한 것이며, 작가는 가급적 자유로워야 한다.

두 가지 고전적인 수단(속임수라고도 한다)은 다음과 같다. 이는 종종

효과가 있다.

- **중간 절정** 반전으로 인해 행동이나 감정이 최고조에 달한 순간을 말한다. 다시 말해 주인공의 운이 좋았다가 나빠진다든가, 나빴다가 좋아지는 것이다. 여기에 대해서는 '예상과 현실을 충돌시켜라'에서 다룬 바 있다.
- **가짜 승리 혹은 가짜 패배** 여기에서 말하는 건 이야기가 어떤 방식으로 끝날 것이라고 독자들이 생각하도록 속이는 것이다. 실제 결말은 다른 방식으로 이루어져야 한다. 이야기가 긍정적인 분위기로 끝날 것이라면, 이 시점에서는 '모든 희망이 사라진 순간'을 보여주어야 한다. 이야기가 비극으로 끝날 것이라면, 이 시점에서는 가장 희망적인 순간을 보여주어야 한다.

역사상 오늘날처럼 많은 이야기가 소비된 시대는 없다. 우리는 휴대전화, 스트리밍 서비스, 개인 출판, 팟캐스트, 비디오 게임 등 수많은 이야기들에 둘러싸여 있다. 때문에 이 같은 속임수들이 아직도 얼마나 효과적인지는 놀라울 따름이다. 똑똑한 독자들은 이야기의 중간부인데 주인공이 죽음의 문턱에 가 있다면 종국에는 다 잘될 것임을 안다. 이야기가 잘 쓰였다면, 그러니까 등장인물들이 잘 묘사되고, 상황이 합당하며, 사건들이 인물들의 성격을 보여주고, 주제를 탐구하고, 감정을 뒤흔든다면, 독자들은 그 이야기에 끌리고, 수준 높은 스토리텔링에 사로잡히며, 작가가 의도적으로 이끄는 곳에 시선을 집중한다.

'반지의 제왕' 3부작의 마지막《반지의 제왕: 왕의 귀환》을 보자. 전개

부분은 절망적이다. 주인공 프로도는 거대한 거미줄에 꽁꽁 묶여 잡아먹힐 위험에 처해 있다. 프로도는 거미에게 쏘여 마비되었다. 피부는 창백하고, 눈은 퀭하고, 앞서 두 편에서 지옥 같은 여정을 거쳐 오느라 지쳐 있다. 우리는 그동안 프로도에게 완전히 몰두했고, 세상의 운명이 끔찍하게도 곧 거대 거미에게 잡아먹힐 지경에 처했다고 생각하게 된다. 이 순간 거미 말고는 결말이든 이야기의 구조든 아무 생각도 들지 않는다.

작가로서 여러분의 성향, 성격, 하고 있는 이야기, 표현하고 싶은 생각이나 관점을 토대로 이 원칙에 접근하라. 자유로워져라. 하지만 너무 자유롭게 쓰진 말아라.

♻ | **대가의 활용법**

《빌 스트리트가 말할 수 있다면》(1974)
제임스 볼드윈

300여 쪽의 이 짧은 소설은 장 구분 없이 총알처럼 날아간다. 어린 연인 티시와 포니, 두 사람의 가족들은 부패하고 포악한 체제에 맞서 고통을 겪는다. 포니가 저지르지도 않은 강간죄로 감옥에 갇힌 것이다. 예민한 감수성을 지닌 스물한 살의 조각가 청년은 폭력적이고 지옥 같은 감옥에 갇힌다. 화자인 열여덟 살의 티시 역시 포니의 수감으로 완전히 무너지지만 최선을 다해 싸우기로 결심한다. 어린 시절부터 사귄 두 사람은 모든 면에서 잘 통하며, 진정한 사랑을 나눈다. 하지만 그들이 사

는 곳은 1970년대의 뉴욕시이다. 경찰과 지방 검사들은 부패해 있고, 반항적이거나 순응하지 않는 흑인 아이들에게 이를 간다. 개중에는 잘못된 시간, 잘못된 장소에 있는 흑인 아이도 있다. 강간 사건 하나가 벌어지고 나서, 어느 날 밤 경찰이 포니를 조그만 아파트에서 끌어내 강간 용의자들 사이에 세우고—그중 흑인은 포니밖에 없다—피해자는 포니를 지목한다. 나쁜 일은 이것만이 아니다. 이 와중에 티시는 임신을 한다.

절망스럽게도 가족들에게는 돈도, 쓸 만한 연줄도 없다. 극의 전반적인 행동은 간단한 극적 중심 질문으로 촉발된다. "가족들이 사법 체제에서 포니를 구할 수 있을까?" 포니는 더럽고 시시때때로 역류하는 변기 하나가 딸린 조그만 감방에 처박힌다. 주위에는 포식자들이 우글거리며, 시계는 째깍째깍 돌아간다. 그는 평범한 세계에서 떨어져 나왔으며, 수감 기간이 길어질수록 정신적으로든 육체적으로든 혹은 둘 다든 공격받을 가능성이 높아진다. 그는 나가야만 한다.

작품을 읽는 내내 이 모든 등장인물들에 대한 무거운 감정이 우리를 짓누른다. 흡족한 결말을 보기는 어려워 보인다. 그들에게는 좋은 직업을 찾는 것도, 살 만한 곳을 찾는 것도, 모든 면에서 나쁜 카드만 있어서 분노를 통제할 방법을 찾기조차 힘들어 보인다. 티시(원래 이름은 클레멘타인이다)에게는 사랑하는 부모님이 있다. 아버지 조는 강건하고 세상물정에 밝은 사내이고, 엄마 샤론은 염세적이지만 영적으로는 살아 있는 여성으로, 어린 나이에 두 딸을 낳아서 지금은 40대 초반이다. 티시의 언니 어네스틴은 가족을 무척이나 사랑하며, 강경한 사회복지사로 체제에 대항해 싸운다.

포니의 엄마 헌트 부인은 무척 독실하지만, 무식하고, 남 탓을 잘하는 끔찍한 여인이다. 그녀는 절대로 포니와 엮이고 싶어 하지 않으며, 오직 예수님께서 포니를 받아들여 주시기만을 바랄 뿐이다. 딸인 에이드리엔과 실라 역시 그녀보다 나을 바가 없지만, 에이드리엔은 다소 인간적인 부분이 있다. 가족들의 유일한 희망은 어네스틴의 도움으로 포니를 변론할 그럭저럭 괜찮은 백인 변호사 청년 아놀드 헤이워드를 구한 것이다. 아놀드는 진심으로 이 사건에 신경을 써주지만, 그에게는 돈이 별로 없고, 포니와 관련한 소송은 거의 기밀 취급을 받고 있다. 그리고 피해자는 포니를 범인으로 지목한 뒤 푸에르토리코로 이사했다. 이들의 유일한 희망은 피해자를 만나서 강간 사건이 벌어진 날 밤에 포니는 티시와 친구 대니얼과 함께 있었으며 선량한―이제 곧 아버지가 될 예정인―청년이라고 설명하고는, 그녀가 포니에 대한 증언을 철회해주는 것뿐이다. 극적 중심 질문이 상기시키는 이야기는 두 가지이다. 한 가지는 외적 질문으로 "가족들이 포니를 구할 수 있을까?"이다. 두 번째는 내적 질문으로 "스트레스와 압박으로 등장인물들이 무너지고, 희망이 파괴되고, 서로에게 등을 돌리게 될까?"이다.

여기서 우리가 주목해야 할 점은 작가 제임스 볼드윈이 전개부에서 무엇을 하느냐는 것이다. 볼드윈은 여기에 감정을 날것 그대로 주입한다. 분노, 기쁨과 슬픔의 눈물, 폭력, 절망, 두려움, 진정한 우정, 가족애 등을 말이다. 이 온갖 감정들은 전개 부분과 전적으로 연결된다. 때때로 작품을 읽어나가기가 어려운 순간이 온다면, 그건 지면에 표현된 분노와 고통이 너무 통렬해서이다.

한 장면에서, 티시의 부모 조와 샤론은 큰딸 어네스틴과 함께 포니의
가족, 즉 프랭크와 헌트 부인(볼드윈은 그녀를 거의 이름으로 부르지 않는
다), 딸들인 실라와 에이드리엔을 초대한다. 티시의 임신 소식을 전하려
는 것이다(나는 이들의 이름을 반복해 언급하고 있는데, 집단이 되면 이야기를
따라가기 어렵기 때문이다). 백화점의 화장품 코너에서 일하며 쥐꼬리만 한
봉급을 받는 티시는 이제 아무리 잘 쳐줘도 십 대 미혼모가 되게 생겼다.

샤론과 조는 티시와 포니의 아기가 두 가족을 하나로 만들어줄 것이
며, 따라서 함께 힘을 합쳐 포니를 구해내게 될 거라고 생각한다. 이들은
헌트 부인이 동참해주기를 바란다. 하지만 티시는 그러지 않으리라고 생
각한다. 그 여인은 한 번도 진정으로 포니를 사랑했던 적이 없다. 포니의
독특한 개성과 예술가적인 영혼을 이해해준 적도 없고, 감옥에 면회도 거
의 가지 않았으며, 심지어 그곳을 '무덤'이라고 칭하기까지 했다. 아버지
프랭크는 가족 내에서 포니를 사랑하는 유일한 사람으로, 아들이 감옥에
수감된 일과 자신이 할 수 있는 게 없다는 무능함에 크게 좌절하고 있다.
포니의 가족이 도착하자 티시의 엄마와 언니는 칵테일, 소다수, 아이스
크림을 대접한다. 조와 프랭크, 즉 남자들은 잘 어울리지만, 반대로 여자
들 사이에는 긴장감이 두드러지게 나타난다. 헌트 부인과 딸들은 무례하
고, 티시의 가족을 깔본다.

에이드리엔은 빨리 거기서 벗어나려고 간단명료하게 핵심만 말하길
원한다. 티시는 언니에게 포니네 식구를 초대하지 말았어야 했다고 비난
하고, 자신의 임신 소식을 알린다. 이 소식은 프랭크를 당황시키고, 감동
시키는 한편, 일반적으로는 기뻐야 할 소식이지만 오직 그의 무력감을 한

층 더 악화시킬 뿐이다. 그러고 나서 믿을 수 없게도 헌트 부인이 티시를 비난한다. "넌 네 욕정에 찬 행동을 사랑이라고 부르겠지…. 난 그걸 그렇게 부르지 않는다. 난 네가 우리 아들을 망칠 거라는 걸 알고 있었어. 네 안엔 악마가 있어. 난 그것도 늘 알았지. 하느님께서 내게 몇 년 전에 그 사실을 알려주셨거든. 성령께서 네 자궁 안에 있는 그 아이의 씨를 말릴 거다. 하지만 우리 아들은 용서받을 거야. 내 기도가 그 아이를 구원할 테니까." 이토록 증오스러운 말을 쏟아내며 손자를 저주하는 그녀의 행태에 모두 경악한다. 프랭크는 넌더리를 내며 그녀를 손등으로 후려치고, 그녀는 바닥으로 쓰러진다. 조가 프랭크를 밖으로 데리고 나가 동네 술집에서 대화를 나눈다.

헌트 부인과 그 딸들이 배 속 아기에게 아무 도움도 주고 싶지 않다는 것이 명확해진다. 샤론은 경악한다. 티시는 에이드리엔을 모욕하지만, 에이드리엔은 꿋꿋하다. 볼드윈은 이렇게 쓰고 있다. '진정한 혐오감에 질식할 듯하다.' 어네스틴은 에이드리엔을 맹렬히 공격하고, 목을 잘라 버리겠다고 위협하며, 헌트 부인과 딸들을 집 밖으로 쫓아낸다. 그녀는 그들을 따라 복도로 내려가서 헌트 부인에게 불경스러운 말을 맹렬하게 되풀이한다. "네 태의 열매에 복이 있으라.♦ 그 열매가 당신 자궁의 암덩어리이길 바라요." 그녀는 자기 조카에게 그녀들을 한 발짝도 접근시키지 않을 거라고 선포하고, 우연히 길에서 마주치면 죽여버리겠노라고 으르렁댄다. 마침내 엘리베이터가 열리고, 헌트 부인과 딸들은 엘리베이터에 타고, 어네스틴은 헌트 부인의 얼굴에 침을 뱉고, 엘리베이터 통로에

♦ 누가복음 1장 42절의 변형.

그들에 대한 분노를 쏟아낸다. "당신 혈육들은 저주받고, 병에 걸리고, 씨를 배지 못할 거야! 당신의 그 잘난 성령에게는, 내 옆에 얼씬도 말라고 전하시지!" 그러고 나서 그녀는 눈물을 줄줄 흘리며 집으로 돌아간다.

작가 볼드윈은 티시의 입을 빌어 이렇게 말한다. "엄마, 아무 말도 하지 마세요. 언니는 나 대신 저런 거예요. 엄마는 그러지 못했잖아요. 전 감동받았어요. 언니는 멋진 일을 해줬어요. 절 붙잡아주고, 제정신을 유지하게 해줬어요. 제게 손 하나 대지 않고요."

사랑하는 하느님의 이름으로, 절망에 빠지고 임신 중인 십 대 소녀에게, 그것도 자기 아들의 친구이자 애인이고 아직 태어나지 않은 손자의 엄마가 될 여자애에게 저주를 퍼붓은 행동만큼 비열한 짓은 상상할 수 없다. 또한 그냥 감옥이 아니라, 더럽고 폭력과 성폭행이 난무하는 감옥이 남자애를 파괴하리라는 건 의심의 여지가 없다. 이것이 볼드윈이 이야기의 전개부를 시작하는 방식이다. 그렇지만 그는 여기에서 멈추지 않는다. 다음 부분에서 티시는 자신과 포니가 처음으로 관계를 맺었던 밤을 회상한다. 사랑하는 누군가와 관계를 맺는다는, 고통과 두려움과 호기심과 경외감과 아름다움을 지닌, 부드럽고, 생생하고, 강렬한 장면이다. 이 장면은 복잡한 감정이 들게 하는 첫 번째 부분인데, 포니가 얼마 안 있어 체포되리라는 것을 우리가 이미 알고 있기 때문이다.

뒤이어 티시는 자신이 포니의 아파트로 옮겨간 다음에 포니의 친구 대니얼이 들렀던 날 밤을 떠올린다. 두 사람은 다시 만나서 기뻐하고, 티시는 대니얼에게 친근감을 느낀다. 아마도 대니얼이 포니의 많지 않은 친구이기도 하고, 포니가 그를 만나 너무나 기뻐했기 때문일 것이다. 대니

얼은 체격이 큰 흑인 청년으로, 마리화나(나중에 그들은 회상하면서 그걸 '풀'이라고 부른다)를 소지해서 단속에 걸리고, 악의를 품은 경찰들은 차를 훔쳤다는 다른 죄목으로 그를 때렸다. 선량한 청년 대니얼은 2년간 사라졌다. 그리고 그날 밤, 그는 목 놓아 울지 않을 수가 없다. 포니와 티시는 몸을 돌려 그를 안아준다. 그는 무슨 일이 일어났는지 말한다. 성폭행을 당한 것이다. 이 사실은 여기서도 분명히 드러나지만 나중에 확실히 언급된다. 또한 다른 젊은 재소자들의 입을 빌어 가해자가 아홉 명이나 된다는 사실이 밝혀진다.

이 장면 역시 여러 감정들이 중첩적으로 느껴지는 부분으로, 읽기에 너무나 고통스럽다. 우리는 세 사람을 보는데, 이 셋은 근본적으로는 아직 아이이며, 선량하고, 서로에 대해 마음을 쓰고 고통스러워하고 있다. 우리는 이들이 보여주는 부드럽고 사랑스러운 장면을 보면서 현재 어떤 일이 벌어져 있는지를 떠올린다. 포니가 감옥에 갇혔다는 사실 말이다. 제임스 볼드윈은 대가들이 으레 그렇듯이 정보를 품어두고 있지 않는다. 물론 모든 이야기가 이런 강도를 지니는 건 아니다. 볼드윈은 한 가지 임무를 가지고 있다. 고통, 괴로움, 기쁨, 창조성, 사랑 등 등장인물들이 지닌 온갖 인간적인 면모를 표현하겠다는 임무이다. 그리고 그는 전개부에서 모든 것을 분출시킨다.

- 이야기의 중심에서 다룰 가장 근원적인 감정을 분명히 규정하라. 물론 수많은 감정들이 존재하겠지만, 한 가지 감정을 맨 앞과 중심에 두어라. 그게 무엇인지 분명하게 만들어라. 이야기를 쓴다는 건 여러분이 독자에게 그들 안에 있는 어떤 특정한 감정을 휘저을 거라고 약속하는 일이다.

- 여러분이 표현해야 할 감정을 각 장, 장면, 순간들에서 반복적으로 표현하라. 언제나 그렇듯이, 많을수록 좋다. 그러면서도 주인공과 그의 욕망의 대상에 초점을 유지하라. 그가 필요로 해서 얻어내야 할 대상 중 가장 강도 높은 것은 무엇인가? 아니면 그가 처할 법한 가장 거대한 혼란은 무엇인가?

- 적어놓은 아이디어들을 살펴보고 자신의 직감을 믿어라. 어떤 아이디어가 가장 강렬하게 느껴지는가? 그 아이디어들을 취하고, 부풀릴 방법을 생각하라. 더 깊이 생각하고, 더 많이 느껴라.

- 앞 장에서 우리는 예상과 현실의 충돌에 대해 이야기했다. 주인공이 충격적인 사건을 겪고, 그로 인해 감정을 폭발시키는 어떤 장면을 만드는 데 이 원칙을 지렛대로 사용한다고 생각하라.

- 크게 가라. 인상적인 장면을 만들어라. 이는 여러분이 만든 이야기를 이루는 요소—물리적 요소, 규칙, 분위기 등—에 부합해야 한다. 여러분이 생각할 수 있는 가장 요란하고, 거대하고, 광적이고, 강도 높은 사건은 무엇인가? 1995년 영화 〈히트〉에서는 로버트 드니로의 수하들—총을 든 은행 강도들—이 로스앤젤레스 중심가에 쫙 갈린 경찰들과 전면전을

벌인다. 여러분이 택한 장르에서 생각할 수 있는 가장 충격적이고, 장관이며, 극도로 감정을 끌어올리는 사건은 무엇인가?

• 작가로서, 한 인간으로서, 여러분 자신에게 불편하게 느껴지는 극한의 감정을 느껴보라. (흥미롭게도 바로 이것이 작가로서 가장 큰 장벽이 될 수도 있다. 그런데 이것이 장벽이 아니라 단지 두려움일 뿐이라면?) 전에는 가보지 않았던 곳으로 가보라. 작가를 나약하게 만드는 감정을 느껴라. 두려워하고, 고조되고, 전전긍긍하라. 어째서 큰 한 방을 노리며 사력을 다하지 않는가? 대범한 선택을 하고 스스로 바보가 되는 위험을 감수하라. 그렇게 하지 않으면, 아무 모험이 없다는 위험에 빠진다. 그러니까 어느 쪽이든 작가로서 큰 위험에 처하게 된다는 말이다. 기억하라. 시도해보고 틀려도 언제든 돌이킬 수 있다는 사실을.

연습문제

다음의 지문을 읽고 아래의 질문에 답하라.

공장 조립라인 노동자 한 무리에 관한 코미디 소설을 쓰고 있다고 하자. 작은 잭과 큰 잭(덩치가 크다), 슈퍼 제인, 얀 반 햄 네 사람이 주인공이다. 이들은 하키를 어마어마하게 좋아하며, 작품 안에서 스탠리컵 결승에 일곱 번이나 오른 가상의 팀 에지시티 드래곤의 팬이다. 당연히 이들은 시합에 가고 싶어 미칠 지경이지만 표를 살 형편이 안 된다. 점심시간에 공장 사장의 아들 드레이크가 그들의 가난한 처지를 조롱한다. 그에게는 앞 열 표 두 좌석이 있다. 하키를 별로 좋아하지도 않으면서 7천 달러나 주고 표를 산 것이다. 그는 주인공들에게 가고 싶냐고 묻는다. 이들은 움찔한다. 한 사람만이 갈 수 있다. 누가 그 행운을 잡을 것인가? 드레이크는 시내 어딘가에 표 한 장을 숨겨두었다고 말한다.

어째서 그랬을까? 드레이크는 이 네 사람이 그 표를 얻고자 서로 물고 뜯는 모습이 보고 싶다. "누구든 그 표를 찾으면, 그게 누군지 내가 경기장에서 볼 수 있겠지. 못 찾으면 나도 신경 안 쓸 거고." 넷은 그에게 욕을 퍼붓는다. 그는 "자, 마음이 바뀌면 해봐. 그건 노란 개에 붙어 있다고"라며 조롱한다. 네 사람은 술집에 모여 함께 경기를 보기로 약속한다. 누구도 '노란 개'가 무슨 의미인지 모른다. 갑자기 큰 잭의 머릿속에 어떤 생각이 퍼뜩 떠오른다. 경기장 근처 작은 공원에… 노란 개의 동상이 있었는데! 이들은 서로 시선을 교환한다. 슈퍼 제인은 화장실에 가보겠다고 말하고는 뚜벅뚜벅 걸어서—그리고 나서 달린다—문 밖으로 나간다. 나머지 세 사람은 그녀의 뒤를 허둥지둥 따라가며 서로 밀치고, 발을 헛디디고, 서로에게 발을 건다. 게임이 시작되었다!

145

- 다음 중 전개 부분을 최고조로 고조시키기에 가장 힘없는 장면은 무엇인가?

a 작은 잭과 슈퍼 제인은 임시 동맹을 맺고 노란 개를 향해 질주하다가, 지난 2년 동안 쌓인 열정적인 감정이 마침내 분출되어, 격정을 이기지 못하고 골목으로 들어가 서로를 향해 달려든다.

b 네 사람은 다중 충돌 사고를 유발한다. 버스들, 차들, 오토바이 한 대, 트럭 한 대가 뒤엉킨다. 트럭에는 에지시티 동물원으로 향하는 침팬지들이 실려 있다. 침팬지들이 도망쳐 나오고, 작은 잭은 사고 잔해 사이에서 큰 잭을 깔아뭉개 질식시켜 죽이기 일보직전이다. 슈퍼 제인이 탄 차에서 불꽃이 튀어 오른다. 얀 반 햄은 드레이크를 죽여버릴 거라고 맹세한다.

c 네 사람 모두 동시에 노란 개 동상 앞에 도착하고, 서로에게 으르렁거리며 싸움판을 벌인다. 큰 잭이 승리하고, 노란 개를 보자, 거기에는 '티켓은 내 책상에 있어'라고 쓰인 쪽지가 있을 뿐이다. 얀 반 햄은 눈물을 터트린다. 네 사람은 자신들이 한심한 패배자임을 슬프게 인정한다.

d 슈퍼 제인이 훔친 오토바이를 타고 속도를 높여 노란 개에게로 달려가고, 큰 잭과 작은 잭은 헬리콥터를 얻어 탄다. 그런데 헬리콥터 회전 날개가 통제 불능 상태가 된다. 얀 반 햄은 떨어지기 일보 직전에 "그가 총을 가지고 있어!"라고 외친다. 아수라장이 벌어진다.

e 네 사람은 각기 다른 수단을 타고 교차로에서 멈춰 서 있는데, 트레일러 트럭에 거대한 노란 개의 동상이 실려 운반되고 있다. 개 꼬리에는 커다란 흰 봉투가 테이프로 붙어 있다. 이들은 트럭을 따라잡으려고 유턴을 하고, 지그재그로 달리고, 속력을 높여 교차로를 통과하다가, 큰 잭의 애마인 카마로66이 망가지고, 다중 추돌 사고가 일어난다. 큰 잭은 슈퍼 제인에게—이 모든 일을 시작한 인물—더 이상 자기 친구가 아니라고 말한다. 모두 우정이 깨졌다는 사실을 안다.

보충수업

2004년 스크루볼 코미디*〈앵커맨〉은 거만한 아나운서 론을 중심으로 한 이야기이다. 그는 1970년대 샌디에이고라는 작은 연못에 있는 큰 물고기이다. 그와 친한 친구들로는 여성들의 선망의 대상인 리포터 브라이언 팬터나, 무례한 스포츠 리포터 챔프 카인드, 멍청한 기상 캐스터 브릭 탬랜드 등이 있다. 중심 플롯은 이들이 속한 뉴스 팀에 베로니카 커닝스턴이라는 여자가 오면서 일어나는 소동이다. 론은 남성 우월주의자임에도 그녀한테 홀딱 빠진다. 스트레스 가득한 직업 환경으로 신경이 곤두선 상태에서, 론의 팀은 새 옷들을 좀 사러 제법 먼 길을 걸어가게 된다. 이들이 황폐해진 공장 지대를 지나가는데 경쟁 뉴스 프로그램의 웨스 맨투스와 그 팀이 다가와 말을 건다. 이 장면에서 어떤 일이 일어나겠는가? 이 이야기에서 해야 할 일은 무엇일 것 같은가? 이 상황은 어디까지 확장될 수 있을까? 스크루볼 코미디라는 장르를 고려할 때 이 소동은 어떻게 될까? 이를테면 풍자 코미디나 가벼운 코미디와 비교해서 말이다.

해답

정답은 **a**. 이 장면은 전개부를 '고조시켜라'라는 원칙을 효과적으로 활용하기에는 가장 힘이 없다. 이 원칙을 실행하는 데 필요한 수준의 감정과 구경거리가 결여되어 있기 때문이다. 격정적인 정사 장면은 될지언정 우리에게 필요한 희극적 과장이 없다.

♦ 등장인물들의 우스꽝스럽고 바보스러운 행동으로 코미디 요소를 살린 영화.

8

결정적인 결심으로
결말을 시작하라

> " 2막 커튼이 떨어질 때 일어나는 사건은
> 결말의 방아쇠가 되어야 한다. "
>
> 빌리 와일더, 시나리오 작가·감독

훑어보기

공연, 영화, 텔레비전 드라마 등에서는 종종 이야기를 '막'으로 나눈다. 막은 폭력, 갑작스러운 키스, 예기치 못한 인물의 당도 등 절정 순간으로 끝나는 행동 단위라고 할 수 있다. 고전적인 3막 구조는 도입-전개-결말을 다르게 표현한 말이다. 이 장을 시작할 때 인용한 빌리 와일더 감독의 말에는 '2막 커튼이 떨어질 때'라고 표현되어 있는데, 이는 과거 극장에서 커튼이 두 번 떨어졌기 때문이다. 커튼은 1막이 끝나고 한 번, 2막이 끝나고 한 번 떨어진다. 이런 막간 혹은 휴식 시간은 관객들에게 화장실에 다녀오고 다리를 쭉 펼 시간을 준다. 관객의 관심을 계속 붙들어두기 위해—그러니까 휴식 시간에 집에 가지 않게 하기 위해—작가들은 커튼이 내려가기 전에 충격적인 사실을 폭로하고, 노골적인 반전을 사용하고, 놀라운 효과를 사용한다. 세 가지 다 사용하기도 한다. 하지만 여기서 핵심은, 와일더의 말마

따나, 2막 커튼이 내려갈 때 발생한 사건은 이야기의 결론을 추동해야 한다는 점이다.

이를 개인적인 상황으로 생각해보자. 누군가가 오랫동안 당신의 신경을 긁고 있는데, 어느 순간 그 정도가 지나치게 된다. 그래서 그 사람에게 사려 깊게 물어보지만 도리어 그는 사람들 앞에서 당신에게 창피를 준다. 그러면 당신은 더 이상 참지 못하고 이렇게 말하게 될 것이다. "지금까지로 충분해." 지켜보는 사람 모두가 그 싸움이 어떻게 시작되었는지 안다. 결정적인 결심에는 2단계적인 특성이 있다. 뭔가 큰 사건이 전개부(혹은 2막)가 끝날 때 일어난다는 것이다. 종종 주인공이 예상한 것과 현실이 크게 어그러지는 상황이 되기도 한다. 이런 이유로 이제 우리 주인공은 위험을 감수하기로 결심하고, 사건을 마무리 짓는다.

♧ | 원칙

전개에서 결말로 넘어가는 순간은 극도로 중요하다. 여기에서 작가는 독자에게 한 호흡을 고르고, 결말을 향해 갈 채비를 하게 해주어야 한다. 이 순간은 망치를 내리친 직후와 유사하다. '다 잘되겠지'라고 생각하는 독자에게 서서히 강렬한 느낌을 주입시켜야 한다.

언젠가 아내와 함께 휴가를 다녀오는 길이었다. 우리는 비행기에 타고 있었다. 허리케인이 플로리다를 강타한 직후였다. 새벽 4시쯤 비행기 기장이 기내 방송을 내보냈다. 애틀랜타로 선회할 거라고 방송을 했었는데 그렇게 하지 않고 예정대로 마이애미에 착륙할 것이라는 공지였다. 그는 정확히 이렇게 말했다. "허리케인 대부분을 피하겠지만 전부 다는 피하지 못할 겁니다. 거짓말을 하진 않겠습니다. 동체가 흔들릴 겁니다."

그는 승무원들에게 자리에 착석하라고 지시했다. 그리고 승객들에게 아침 기내식을 제공하지 못할 것이며, 자리에서 일어나지 말고, 안전벨트를 무릎 위로 단단하게 매라고 경고했다. 그래야 "머리가 천장에 부딪치지 않을 것"이라고 말이다. 차가운 침묵이 객실 위로 떨어졌고 비행기 동체가 세게 흔들렸다. 먹구름이 가득하고, 몰아치는 빗줄기가 창을 후려쳤다. 번개가 번쩍번쩍했다. 어떤 남자가 흐느끼며 비닐봉투를 입에 대고 구역질을 했다. (나는 아니다. 나는 팔걸이를 꼭 잡고 눈을 질끈 감았다. 눈을 뜨는 건 기적이나 매한가지다.)

이 비행을 이야기에 견주어보자. 중심 질문은 "기장이 안전하게 비행기를 착륙시킬 것인가?"이다. 기장이 허리케인 *끄트머리*를 지나 비행하기로 하는 중대한 결심을 내린 순간이 결말의 시작점이다. 기장, 즉 주인공은 이야기를 마무리하는 행동을 취한 것이다. 동체가 흔들리고 요동치는 건 무척이나 끔찍한 일이며, 우리가 착륙할 수 있을지 장담할 수 없다. 하지만 결국 우리는 착륙했다. 이는 중심 질문에 대한 답이고 이야기의 마무리이다. 이야기꾼의 일은 이런 것이다. 기장처럼 우리 역시 독자들이 이야기의 결말을 짐작하게 할 뿐만 아니라 독자들에게 어떤 경험을 주어야 한다.

이 원칙은 '**결정적인 결심으로 결말을 시작하라**'이다. 메리엄 웹스터 사전은 '결정적인critical'이라는 단어를 '신중한 판단, 평가하여 판단하는 일 혹은 판단을 실행하는 일'이라고 설명하고 있다. '판단'과 관계된 일인 것이다. 그리고 '전환점 혹은 특히 중요한 분기점이거나 그와 관련 있는 것'이라고도 정의되어 있다. 이는 '결정적'인 단계를 말한다.

주인공은 결정적인 결심을 하는 사람이어야 한다. 그 결심은 우연한 것이어서는 안 되며, 다른 사람에 의해 일어나서도 안 된다. 주인공은 유의미한 경험을 향해 나아가는 실질적인 존재이다. 이런 결심은 대개 이야기의 3분의 2 지점에서 내려지며, 주인공들은 이 결심에 뭐가 걸려 있는지 안다. 자기 행위가 어떤 의미인지 잘 알고 있으며, 다른 선택지들은 다 써버린 상태이다. 이야기는 결말을 향해 나아가야 한다. 그리고 이제 시작이다.

이 순간은 엄청난 장면이 펼쳐지는 와중일 수도 있다. 우리의 주인공이 스타파이터 전투기를 최고 속도로 몰고 가 악당들의 은신처에 폭탄을 퍼붓기로 결심할 수도 있다는 말이다. 혹은 조용하고 내적인 순간일 수도 있다. 나이 든 홀아비가 홀로 치매에 걸리느니 삶을 마무리하기로 결심하는 것같이 말이다. 그리고 이 순간은 되돌릴 수 없다. 일단 행동이 취해지면, 그걸 되돌리는 일은 주인공에 대한 근본적인 무언가를 드러내게 된다. 1976년 영화 〈록키〉는 이 순간부터 한 차원 높이 올라선다. 결전의 날이 오기 전날 밤, 록키는 여자 친구 에이드리언에게 자신은 아폴로 크리드와 맞붙을 수 없다고 말한다. 그는 상태가 좋지 않다. 하지만 결정적인 결심을 내린다. 역사상 최고의 복서 크리드의 코앞까지 다가간 첫 번째 복서가 되기로 한 것이다. 그렇게 된다면, 마지막 종이 울릴 때까지 서 있을 수 있다면, 록키는 구원받을 것이다. 자신이 단순히 '이웃집 놈팡이'가 아니라고 스스로 납득할 수 있는 것이다. 그는 여기에 걸린 판돈을 정확하게 알고 있다. 이 일로 이웃집 놈팡이인 자신이 구원받을 수 있다는 것이다. 그는 언제든지 포기할 수도 있고 아무도 그에게 링에 올

라가라고 하지 않았지만, 이렇게 결심한 뒤 그만두게 된다면 그것은 전환점이 되지 못하며, 삶의 의미를 바꾸어 놓을 수 없다. 그는 이웃집 놈팡이로 남게 될 것이다.

이것은 무슨 일이 벌어질지, 그러니까 이 이야기의 결말이 행복할지, 슬플지, 두 가지를 조금씩 다 가지고 있을지를 알려주지 않으면서도 진정성이 담긴 복선이다. 〈록키〉는 구원에 관한 이야기이다. 이 영화는 친절하지만 동네 고리대금업자의 하수인 노릇을 하면서 쉽게 돈을 벌어, 결국 경력을 쌓을 기회를 낭비한 이 복서에게 우리가 빠져들게 한다. 그는 아무것도 아닌 사람이 되기로 선택했지만, 아직 특별한 사람이 될 한 방이 남아 있다. 본능적으로 우리는 록키가 싸움을 끝까지 하리라는 것을 안다. 그렇지 않으면 역사상 가장 잔혹한 영화가 될 터이다. 이런 돌이킬 수 없는 순간들은 종종 조용하게 나타난다. 혼돈의 한가운데에서는 어떤 사건의 중요도를 깨닫기란 쉽지 않기 때문이다. 이 순간은 강도 높은 감정과 현란한 연출이 이루어지는 중간 지점과, 극적 중심 질문에 대한 대답이 나오면서 강렬한 인상을 주어야 하는 결말 사이에 삽입된다.

이것은 등장인물 측면에서는 주인공이 그 순간의 중대성을 이해하고 있음을 독자에게 보여주는 일이다. 이야기 설계 측면에서라면 독자들이 대단원을 맞이할 준비를 하게 해주는 것이라고 말할 수 있다.

《프랑켄슈타인》(1818)
메리 셸리

빅터 프랑켄슈타인은 젊은 의학도로, 어머니가 돌아가신 충격에서 회복되고 있는 중이다. 비통함에서 벗어나고자—그리고 어쩌면 심리적으로 그 비애의 원인인 죽음에 맞서 싸우고자—그는 연구에 몰두한다. 그의 평생 숙업은 자연의 원칙, 죽은 조직을 어떻게 재생시키는가를 알아내는 것이다. 그는 상상할 수 없는 일을 저지르려 한다. 시신 조각들을 모아서 하나의 종족을 만들어내려는 것이다. 그는 죽고 부패한 시신 조각을 모아서 강하고, 활력 있고, 아름다운 것으로 바꾸어 놓을 생각이다. 그 피조물은 크고 튼튼한 몸집을 지니게 될 것이다. 거처에 홀로 틀어박혀서 그는 생명의 비밀을 발견하고자 밤낮 없이 연구하고, 광기에 빠져든다. '새로운 종'을 만들어내는 몽상에 빠진다. 그는 신처럼 새로운 종의 조물주가 되고, 그들의 경애를 받을 것이다.

어느 날 밤 빅터는 생명 탄생 작업을 마무리한다. 한데 그 피조물은 아름답지 않다. 눈은 탁하고 죽어 있으며, 살갗은 누리끼리하고 핏줄이 얼룩덜룩 비친다. 머리는 시커멓고, 입술 역시 시커먼데, 치아는 그와 대조적으로 진주같이 하얗다. 팔다리는 고통으로 몸부림치듯 휙 뒤틀리고 경련한다. 이 '참사'에 공포에 질린 빅터는 '그것'에 시선조차 두지 못하고 방 밖으로 뛰쳐나간다. 피조물은 밖으로 나가 어디론가 사라진다.

빅터는 지치고, 소름끼치는 경험을 하고, 신경 쇠약 상태가 되어 죽을

만큼 앓는다. 건강이 회복되기까지는 넉 달이 걸린다. 그러는 동안 피조물은 세상을 떠돈다. 사람을 피해 다니고, 또 마주치는 사람을 공격하기도 한다. 그는 숲에 숨고, 먹을거리를 찾아 쓰레기통을 뒤진다. 그러다 다정한 한 가족이 사는 집을 마주하고, 그 집을 몇 주 동안 관찰한다. 그는 그 집에서 책 한 권을 훔치고, 시간이 흐르면서 읽고 말하는 법을 스스로 터득한다. 그러면서 지적으로 깨어나고, 애정을 갈망하게 된다. 어느 날 물에 비친 자신의 모습을 본 그는 흉물스러운 그 모습에 자지러진다. 그럼에도 그동안 지켜보았던 가족과 관계를 맺고자 애쓴다. 그는 그 집에 선물을 놓고 오고, 가족들이 외출한 동안 집안일을 해놓는다. 그 집의 할아버지는 마음씨가 따뜻하고, 눈이 보이지 않는다. 이 피조물을 받아들이고 사랑해줄 누군가가 있다면, 분명 그 친절한 노인일 것이다. 피조물은 그에게 자신을 소개하고 받아들여지지만, 나머지 가족들은 집에 돌아와 그의 모습을 보고 놀라 공포에 질려 소리를 지르고 그를 내쫓는다. 가족은 피조물에게 겁을 집어먹고, 집을 팔고 이사를 한다. 피조물은 희망 없이 홀로 남겨진다.

피조물은 분노에 차서 빅터에게 복수하기로 결심하고 그곳을 떠난다. 그는 빅터의 본가를 찾아가 빅터의 가족들을 지켜본다. 그러다 빅터의 남동생이 숲에서 혼자 놀고 있는 것을 보고는, 소년의 애정을 구하다가 우발적으로 소년을 목 졸라 죽이고, 소년이 지니고 있던 어머니의 목걸이를 가져간다. 가는 길에 그는 가족의 간병인인 저스틴이라는 아가씨가 숲에서 잠들어 있는 모습을 보게 된다. 잃어버린 소년을 찾으러 나섰다가 그만 숲에서 잠이 든 것이었다. 피조물은 저스틴에게 목걸이를 놓

고 온다. 그녀는 살인이 일어나던 시간에 어디 있었는지, 어째서 자신이 목걸이를 지니고 있는지 제대로 설명하지 못한다. 결국 그녀는 그 목걸이 때문에 살인죄로 체포되어 교수형에 처해진다.

피조물은 빅터를 찾아 대면한다. 빅터는 그의 모습에 구역질을 일으키고, 그 사악한 영혼에 몸서리를 친다. 괴물은 자신이 무슨 일을 겪었는지 설명한다. 외롭고, 비통하고, 세상에 거부당하여 결국 분노하게 되었노라고 말이다. 빅터는 죄의식으로 괴로워한다. 피조물은 여성 피조물을 하나 더 만들어서 자신의 외로움을 종식시켜 달라고 간청한다. 그녀와 함께 남아메리카의 적막한 정글로 가서 다시는 빅터를 괴롭히지 않겠다고 말이다. 빅터는 피조물을 하나 더 만들 생각이 없다. 피조물은 빅터에게 괴로움을 안겨주리라고 선포한다. 그는 빅터의 친구와 가족을 모두 죽이고, 빅터를 완전히 몰락시킬 것이다. 빅터는 공포에 질리고 절망한 채 피조물의 짝을 만들어주겠노라고 약속하고, 피조물은 빅터를 계속 지켜보겠다고 으름장을 놓는다. 그리고 그렇게 한다.

피조물의 추적을 받는 상황에서 빅터는 먼 섬으로 떠나 피조물의 짝을 만드는 데 착수한다. 하지만 여자 피조물이 완성되어 갈수록 그는 점점 더 혐오감에 빠진다. 그 작업 자체에 역겨움을 느끼고, 이제 그로 인해 일어날 법한 온갖 결과들을 떠올리게 된다. 이 작업으로 악마를 만들어낸다면 어쩌나? 여자가 피조물에게 겁을 집어먹으면 어쩌나? 아니면 피조물이 이 여인을 받아들이지 못하고 분노만 더 커지면 어쩌나? 그녀가 피조물만큼 사악하고 교활해서 둘이 짝을 맺으면 어쩌나? 이 괴물 같은 짐승들이 인간을 괴롭히는 새로운 종을 만들게 될 수도 있다. 그는 자신이

결정적인 결심으로 결말을 시작하라

작업이 언젠가 인류를 파괴할 수도 있다는 생각, 자신의 자아, 이기심, 교만에 두려워진다.

빅터는 이런 악몽 같은 상황들을 생각하며 후회의 진창에 빠져 있다가 자신을 감시하는 존재를 느낀다. 주변을 두리번거려 보니 피조물이 창문을 통해 그를 응시하고 있다. 달빛 아래 그의 입술에는 악의적인 미소가 걸려 있고, 빅터는 격정과 광기 사이에서 몸을 떨며 여성 피조물을 갈가리 찢어버린다. 피조물은 동반자가 생기고 행복해지리라는 희망이 눈앞에서 파괴되자 분노에 차서 울부짖고 그곳을 떠난다.

그날 밤 빅터는 물가 근처에 빌린 집으로 돌아간다. 그는 망을 보고, 공포에 질린다. 피조물은 돌아올 것이 틀림없다. 보트 한 대가 노를 젓는 소리가 들린다. 소리는 점점 집으로 다가오지만 보이진 않는다. 발걸음 소리가 점점 가까워짐에 따라 그의 심장이 두방망이질한다. 피조물이 문을 열고 들어온다. 그는 빅터에게 자신과의 약속을 상기시키고 다시 생각해달라고 애원한다. 피조물은 상상치 못한 고통에 괴로워하며, 짝을 만나고자 어마어마하게 먼 거리를 왔다. 빅터는 그의 말을 거절한다. 피조물은 분노하고, 그 자신이 빅터의 진정한 주인이라고 선언하며 자신의 짝을 만들 것을 명한다. 하지만, 다시, 빅터는 거부한다. 두 사람은 위협을 주고받는다. 피조물은 자신은 이제 살 이유가 없으며, 그리하여 자기의 조물주인 빅터에게 극한의 고통을 주리라고 선언한다. "난 교활한 뱀처럼 지켜보고, 그 독으로 찌를 것이오. 인간이여, 너에게 가해진 상처들로 뉘우치게 될 것이다."

빅터는 대꾸한다. "악마야, 그만하라. 그런 사악한 말로 공기를 더럽

히지 마라. 난 이미 내 결심을 너에게 전했다. 나는 말 뒤에 숨는 겁쟁이가 아니다. 나를 내버려 두라. 나는 변하지 않을 것이다."

피조물은 빅터가 집으로 돌아가 약혼녀 엘리자베스와 결혼하려는 계획을 알고 있다. "좋다. 가겠다. 하지만 기억하라. 너의 결혼식 날 밤 내가 네 곁에 있으리란 걸."

빅터는 그를 빤히 내려다보고 말한다. "악마여, 네가 내 사형 집행장에 서명하기 전에 너 자신이 안전한지 먼저 확인해야 할 것이야."

이제 대결이 시작된다.

빅터가 당장이라도 달려들려고 하자, 피조물은 밖으로 달려 나가 보트에 올라타고 달빛 비추는 호수를 쏜살같이 내달린다. 빅터는 피조물이 세상에 가할 공포에 몸서리치면서 왔다 갔다 하고, 자신이 사실상 살해된 것이나 마찬가지임을 깨닫는다. 그는 엘리자베스가 '폭력적으로 빼앗긴' 배우자를 발견하게 되는 모습을 떠올리고는 눈물을 쏟아낸다. 그러고는 두 번째 결정적인 결심을 한다. 싸우기로 하는 것이다. "적에게 쓰라린 고통을 주기 전에는 쓰러지지 않으리."

주인공과 적대자는 모두 똑같이 중대한 결정을 내리며, 각각 서로를 죽일 계획을 세운다. 이것이 결말의 시작점이다. 또한 이는 독자의 시선을 다른 곳으로 돌리고, 다른 결말을 기대하게 만든다. 빅터는 막 피조물의 짝을 갈기갈기 찢어버렸다. 피조물이 빅터를 죽인다면, 그는 짝을 가질 마지막 희망이 사라지게 된다. 따라서 피조물이 빅터의 결혼식 날 밤에 하게 되는 일은 빅터를 죽이는 것이 아니다. 아내 엘리자베스를 죽이는 것이다. 빅터의 죽음에 초점을 맞추고 강렬하게 보여줌으로써 셸리는

실제 일어나게 될 사건에서 우리의 주의를 돌린다.

완전히 지쳐 깊이 잠들었던 빅터는 다음 날 마치 영화를 본듯 생생한 기분을 느끼며 잠에서 깨어난다. 그는 자신이 '인류에 속했었던 것' 같은 기분을 느낀다. 그리고 나서 또 다른 중대한 결심을 한다. "나는 결심했다. 내가 만들었던 그 악마와 똑같은 것을 한 번 더 만드는 짓은 근본적으로 가장 저열하고 이기적인 행동이 되었을 것이다. 이와 다른 결론으로 이끌 법한 생각은 모조리 내 정신에서 몰아낼 것이다." 이는 마지막 대치를 위한 설정이다. 복수를 결심하고 분노한 괴물과, 오직 자기 여인을 사랑하고 인간에게 봉사하고 평화롭게 살고자 하는 완성된 인간의 대립 말이다.

셸리는 두 등장인물이 갈등으로 기진맥진한 상태에서도 자기들의 지력을 쥐어짜게 했다. 그녀는 우리에게 결말이 가까워졌음을 알게 하고, 빅터나 피조물 둘 중 하나가 죽게 될 거라고 생각하도록 속임수를 썼다. 사실 죽는 사람은 엘리자베스인데 말이다. 셸리는 자신이 전달할 서사를 완벽하게 직조했다. 위대한 작품은 우연히 태어나는 게 아니다. 절대로.◆

◆ 메리 셸리의 《프랑켄슈타인》은 작가 본인이 여러 번 수정하여 발행한 탓에 다양한 판본이 존재한다. 따라서 여기서 소개하는 내용은 전체 줄거리는 동일하나, 세부적으로 독자들이 읽은 것과 상이한 부분들이 존재할 수 있다.

• 결말의 시작은 주인공이 극적 중심 질문을 일단, 그리고 모두 해소하기로 '의식적'으로 결심하는 순간이다. 날씨가 험해지고 비행기 한쪽 날개가 부서질 수도 있는 상황이 발생하고, 가시적으로 나타나지 않더라도 이 시점에서 파일럿이 착륙을 시도하기로 결심한다. 스포츠 이야기라면 주인공이 결승 시합을 하러 경기장으로 들어서는 때이다. 사랑 이야기라면 연인들이 일요일 저녁에 장래를 약속하거나 갈라서게 되리라는 것을 아는 상태에서 주말에 여행을 떠나는 시점이다. 서부극이라면 선량한 보안관이 마을 주민 아무도 자기편을 들지 않으리라는 사실을 깨달은 상황에서 홀로 악한들과 최종 승부를 벌여야 하는 순간이다.

• 주인공이 욕망의 대상을 획득하고, 극적 중심 질문을 해소하게 만들 행위를 특정하라. 그리고 주인공의 결심이 그 상황에서 가장 영리한 선택이었는지 확인하라.

• 이 원칙을 잘 적용해 쓰기 위해서는 적절한 마음가짐이 필요하다. 당신이 나이 먹는 일을 두려워한다고 생각해보자. 자신의 죄악을 고백하고, 누군가와 관계가 무너지고, 비밀이 드러나고, 실직하는 일을 두려워하고 있을 수도 있다. 어떤 일이 일어나고, 그 일로 인해 당신은 마침내 '이걸 일단, 그리고 모두 끝내야만 해'라고 깨닫게 된다. 이 장면을 쓰는 데 필요한 마음가짐은 이런 것이다.

• 주인공이 '지금' 행동해야만 하는 특별한 이유를 확실히 규정하라. 왜 이 결정을 다른 때로 미룰 수는 없는 건가? 이를테면 비행기 연료가 떨어져가

고 있다거나, 악한들이 마을에 막 도착했다거나, 그날이 결승날 밤인 것이다. 연인들이 서로 없이는 1초도 살 수 없는 사람들일 수도 있다. 어째서 등장인물이 '지금' 자기가 처한 상황을 해소해야 하는가?

• 등장인물들이 곧 일어날 일에 대한 결과를 인식하고 있도록 하라. 주인공들이 자각하지 못하면 안 된다. 자기 운명으로 두서없이 나아가선 안 된다. 노골적으로 "운에 맡길 따름이지"라고 말할 필요 없이, 그걸 행동으로 보여주는 것이다. 아들이 살해당한 맥그레이비 경관은 누가 아들을 죽였는지 알아내기로 결심한다. 그는 상사로부터 자네는 사건 관계자이니 뒤로 물러나 있으라는 이야기를 듣는다. 하지만 그는 범인을 알아내기 위해 행동을 개시하고, 살인범들을 죽여버릴 거라고 아내에게 말한다. 독실한 가톨릭 신자인 아내는 그를 열심히 말리지만 그는 아내의 영혼마저 어둠 속에 끌어들인다. 죽은 아들을 위해 이 일을 해야만 한다고 말이다. 그녀는 그 결정에 크게 동조하진 못하지만 남편을 돕기로 결심한다.

• 독자 입장에서 생각하려고 노력하라. 독자가 되었다고 가정하고, 만일 독자가 이야기를 완전히 받아들이고 정말로 주인공을 신경 쓰게 된다면, 사건이 나쁜 쪽으로 흘러갈 때 어떻게 느끼게 될지 생각하라.

연습문제

다음의 지문을 읽고 아래의 질문에 답하라.

온라인에 올라온 '리로이 젠킨스'라는 영상을 보자. MMORPG게임 〈월드 오브 워크래프트〉의 캐릭터들이 비춰진 컴퓨터 모니터 화면이 클로즈업된다. 캐릭터들은 '검은 바위 첨탑'이라는 지하 던전 바로 앞에 모여 있다. 방어구를 갖춰 입은 캐릭터들은 각각 다른 플레이어들이 움직이지만 팀으로 함께 행동한다. 모든 캐릭터들이 욕망하는 대상이 동일하기 때문에—맡은 임무를 성공시켜야 한다—이들은 집단형 주인공이라 할 수 있다. 이들의 목표는 플레이어 중 한 명인 리로이가 특수한 방어구를 획득하도록 돕는 것이다. 리로이는 잠시 자리를 비우는 바람에 팀이 계획을 짤 때 참여하지 못하게 된다. 팀원들은 꼼꼼하게 계획을 짠다. 이들은 '위협의 외침'과 '천상의 보호막' 같은 강력한 주문을 사용하기로 한다.

많은 계획을 세운 후에 이들은 자신들의 생존 확률은 32.3퍼센트쯤 될 거라고들 말한다. 그 확률을 좀 더 높이고 싶은 이들은 미로 안으로 들어갈지 말지 고민하고 있다. 바로 그때 리로이가 돌아와서 "자, 나 왔어. 해보자"라고 말하고는, 갑자기 "리이이이이로이이 젠킨스!"라고 소리치며 돌진한다. 팀원들은 선택의 여지없이 그 뒤를 따른다. 즉시 비행 펫들을 준비하고 용맹하게 싸워보지만 아무 소용이 없다. 리로이가 거칠게 미로로 달려가는 동안 나머지 팀원들은 우후죽순 쓰러진다. 누군가는 다른 이에게 "부활 주문 써줘!"라고 외쳐대고, 또 다른 이는 '영혼석' 아이템을 사용한다. 하지만 아무 소용이 없다. 이들은 자신들의 노력을 모두 허사로 만들었다면서 리로이에게 온갖 욕을 퍼붓는다. 이 임무는 리로이가 죽으면서 공식적으로 끝장난다. 한 플레이어가

화가 나서 멍청한 자식이라고 욕하자 리로이는 (나중에 유명해질 대사인) "그래도 나한텐 치킨이 남아 있어"라고 대꾸한다. 팀원들이 열심히 전략을 짜는 동안 그는 치킨을 데우는 데 여념이 없었던 것이다.

- 이 이야기에서 결정적인 결심이 이루어지는 순간은 어디인가?
a 플레이어들이 성공 가능성을 점치면서, 그것이 32.3퍼센트임을 깨닫게 되는 순간
b 한 플레이어가 '영혼석'을 사용하는 순간
c 플레이어들이 리로이를 뒷받침해주려고 검은 바위 첨탑 입구에 모였을 때
d 리로이가 자신은 치킨을 데우러 가기로 했다고 말했을 때
e 리로이가 자기 이름을 외치면서 검은 바위 첨탑 안으로 돌격해 팀원들 모두가 따라가게 만들었을 때

보충수업

푸드 네트워크의 〈춥트Chopped〉는 네 명의 전문 요리사들이 경연을 하는 요리 쇼 프로그램이다. 이 경연은 3라운드로 구성되어 있는데, 각 라운드에서 참가자들은 각기 다른 내용물이 담긴 '미스터리 가방'을 받는다. 거기에는 대체로 음식 재료들이 담겨 있다. 1라운드에서 이들은 전채요리를 만들고, 2라운드에서는 본 요리, 3라운드에서는 후식을 만든다. 각 라운드 후에 참가자는 세 명의 유명 요리사 심사위원들에게 '다져지고Chopped' 난도질당한다. 마지막 라운드에서는 두 명의 참가자가 생존하여 후식을 만든다.
생존한 두 명의 참가자가 후식을 만드는 최종 경합할 때와 같은 에너지는 무엇일까? (단서: 공들여서 후식을 다 만들어야 하는데, 심판들이 마지막 10초

를 세면서 끝나기도 한다.) 두 명의 경쟁자는 한 방에 함께 앉아서 심판들의 최종 결정을 기다린다. 이들의 대화에는 '결정적인 결심으로 결말을 시작하라'는 원칙이 어떤 식으로 구현되어 있는가? 심판들의 결정은 참가자들에게 얼마나 중대한가? 이 순간의 분위기는 후식을 만드는 결선 장면과 얼마나 대조적인가? 마지막으로, 심판들 사이의 토론이 쇼의 최종 결과를 보고 싶어 하는 시청자의 욕구를 어떻게 키워나가는가? (보너스로 이 프로그램이 다음 원칙인 '결심을 확인하라'를 어떻게 보여주는지 생각해보자. 이 두 원칙은 밀접한 관계를 가지고 있다.)

해답

정답은 e. 이는 이야기를 결론, 즉 중심 질문에 대한 해답으로 나아가게 하는 행위이다. 그러니까 팀이 임무에 실패할 거라는 말이다.

결심을 확인하라

훑어보기

용을 죽이는 일이든, 괴롭힘을 견디는 일이든, 불붙은 비행기를 착륙시키는 일이든, 가정 폭력에서 벗어나기로 하는 일이든, 신을 믿기로 하는 일이든, 주인공이 결정적인 결심을 하는 것이 끝이 아니다. 첫 번째 결심은 이야기의 종결부를 시작하게 한다. 그리고 이 첫 번째 결심이 이루어지는지 '두 번째 결심'으로 확인해야 한다. 거듭 말하지만 주인공들은 중대한 결정을 대강 하지 않는다. 만일 그렇게 한다면 이 결정들에는 의미가 결여된다. 따라서 이 시점, 이야기의 최종 결말, 주인공이 마지막 행동을 취할 때, 중심 질문에 대한 대답이 나오는 순간, 또 다른 마지막 전능한 망치가 떨어진다. 울상인 주인공의 눈동자를 빤히 들여다보며 훈련 담당 교관처럼 "자네 '정말로' 그렇게 할 건가? 확실한가?"하고 그들의 직관을 확인하듯이 말이다. 주인공이 행하기로 결심한 일, 주인공의 최종 행위는 그 인물의 본질을 규정한다. 그리고 이야기는 끝난다.

지난 장 '**결정적인 결심으로 결말을 시작하라**'에서 우리는 영화 〈록키〉의 주인공 록키가 그냥 '이웃집 놈팡이'가 아님을 스스로 입증하고자 끝까지 싸우기로 결정적인 결심을 하는 순간을 살펴보았다. 이 장면은 록키가 그 싸움에 자기의 모든 것을 거는 단순한 몽타주로 이어지지 않는다. 그랬더라면 결심만 하면 그 일이 이루어지리라는 거짓말, 김 빠진 클리셰♦가 되었을 것이다. "꿈은 이루어진다!" 같은 상투적인 대사처럼 말이다. 그는 일생일대의 싸움에서 승리하지 못한다. 오히려 14라운드에서 엄청나게 두들겨 맞고 쓰러진다.

록키가 야만적으로 두들겨 맞는 모습에 매니저는 "일어나지 마!"라고 소리친다. 하지만 그는 후들거리는 다리로 일어나 싸움을 계속한다. 14라운드가 끝나고 이제 한 라운드만 남았다. 그는 링 구석에 휘청거리며 기댄다. 눈은 부풀어 올라 뜨이지도 않는다. 보이지 않으면 싸울 수도 없다. 수건을 던지고 시합을 포기해야 할 것이다. 하지만 록키는 으르렁댄다. "이 싸움을 그만둘 순 없어. 내가 저 자식을 죽일 거야." 그는 시야를 확보하려고 한쪽 눈을 절개해달라고 말한다. 트레이너가 록키의 눈꺼풀을 절개한다. 피가 뿜어져 나온다. 록키는 싸움을 마무리하기 위해 죽음의 위험, 맹인이 될 위험, 뇌 손상을 일으킬 위험 등 그 무엇도 무릅쓸 준비가 되어 있다. 그리고 자신의 결심을 확인하고, 마지막 15라운드 경기

♦ 많은 영화나 드라마, 이야기에서 반복적으로 나타나는 대화, 구성, 줄거리, 수법, 표현 등을 지칭하는 말. 상투적 혹은 진부하다고 여겨지기도 하지만, 장르의 법칙처럼 쓰이는 클리셰도 많으며, 클리셰를 이용해 관객을 안심시키기도, 놀람을 주기도 한다.

를 펼친다. 끝까지 가는 것이다.

영국 작가 가즈오 이시구로의 소설《남아 있는 나날》을 보자. 주인공 스티븐스 씨는 주인을 위해 평생을 바친 충직한 집사로, 늘 마음속에 품고 있던 여인 켄턴 양을 만나러 가겠다는 중대한 결심을 한다. 예전에 함께 일했던 켄턴 양은 그를 매우 사랑했지만, 그는 오래전에 그 감정을 거부하고 그녀를 떠나보냈다. 편지를 주고받으면서 그는 여인이 남편과 헤어지고, 자신을 만나고 싶어 한다는 것을 알게 되고, 그녀를 찾아가 보기로 결심한다. 먼 지방까지 가는 긴 여행이다. 그는 그녀가 자신과 함께 오래 전 같이 일했던 영지로 돌아오기를 바란다. 그의 꿈은 잃어버린 시간을 보상하고, 그의 인생에 의미를 부여할 것이다.

오후, 두 사람이 만난다. 이제 늙고, 세상사에 시들었지만, 여전히 무척이나 사랑하고 있는 두 사람은 즐겁게 식사를 나눈다. 결말로 다가가면서 그녀는 딸이 임신 중인데, 손자가 태어나면 자신이 도와줘야 한다고 그에게 말한다. 남편은 그녀 없이 아무것도 할 수 없는 사람이라 그녀는 남편에게 돌아가야 한다. 스티븐스 씨의 마음은 산산이 부서진다. 이 순간 그는 두 번째 결심을 한다. 아무 말도 하지 않고 그녀를 떠나보내기로. 그는 첫 번째 결심을 실행하지 못했다.

이 두 순간, 그러니까 록키가 눈꺼풀을 절개해달라고 요구하는 순간과 스티븐스 씨가 조용히 앉아서 아무 말도 하지 않는 순간은 분위기가 완전히 다르다. 하지만 극적 구조는 동일하다. 이 순간들은 최종 시험이다. 다시 말해 두 번째이자 마지막 결정을 내림으로써 주인공에게 패기를 입증할, 그들의 진정한 본성을 드러낼 마지막 기회인 것이다. 두 번째 결심

은 그 자체로 답이거나, 극적 중심 질문에 대한 답이 나오고, 이야기의 마무리로 직접 이어진다. 록키는 끝까지 가보기로 한 자신의 결심을 확인하고, 그 자신이 이웃집 놈팡이에 불과하지 않다는 사실을 입증한다. 스티븐스 씨는 켄턴 양을 돌려받겠다는 결심을 실천에 옮기지 못하고, 자신의 인생이 헛되었음을 받아들인다.

이런 순간들을—망치를 내리치는 순간, 결정적인 결심 기타 등등—목걸이를 꿴 구슬들로 생각해보자. 우리는 자기만의 방식으로 이야기를 꿰기 위해 구슬을 다시 배치할 수도 있고, 슬쩍 미끄러뜨릴 수도 있다. 이를테면 이시구로는 이야기 초반에서 스티븐스 씨가 켄턴 양을 찾아가보기로 결심하게 만들지만, 실제 방문은 나중에 이루어진다. 두 사람 사이의 관계는 많은 부분 그 사이사이에 회상 형식으로 언급된다. 여러분은 자신에게 맞는 방식으로 이런 규칙들을 융통성 있게 갖고 놀아도 된다. 그 융통성이 과해도 된다.

첫 번째 결정적인 결심은 결말의 시작점이 되며, 대개 이야기의 3분의 2에서 4분의 3 지점쯤에서 이루어진다. 여기서 주인공이 첫 번째 결심을 실행할지 말지에 대한 기회인 두 번째 결심으로 이어지는 일련의 행동들에 불이 붙는다. 이런 것들은 의식적인 결정이다. 주인공은 무슨 일이 벌어지고 있는지, 그게 뭘 의미하는지 정확히 알고 있다. 〈록키〉에서 록키는 어느 늦은 밤 다 무너진 방에 딸과 단둘이 남아서, 침대에 누워 끝까지 싸워보기로 조용하게 결심한다. 그리고 2만 5천 명의 팬들이 시합 종료를 외치는, 그의 목표에 다가가지 못하게 하는 어마어마한 압력에 맞서서 피범벅이 된 채 이 결심을 실행한다.

3장 '가능성 있는 모든 결말을 생각하라'에서 나는 이야기의 결말이 얼마나 중요한지 강조했다. 잠시 앞으로 돌아가서 이 원칙의 핵심을 다시 짚어보자. 결말은 이야기의 의미를 드러낸다. 모든 것이 잘되었다고 해도—망치를 효과적으로 내리치고, 인과 관계를 쫀쫀하게 엮고, 등장인물들이 최대한 머리를 굴리게 썼다 해도—결말이 엉망이면 모든 일이 수포로 돌아간다. 이것이 진부하고, 이전의 모든 행동으로 뒷받침되지 않고, 논리적이지 않다면, 여러분의 이야기는 기억에서 잊히게 될 것이다. 관객들은 실망하며 자리를 뜰 것이다. 독자들은 책을 집어던질 것이다. 플레이어들은 게임을 컴퓨터에서 삭제할 것이다. 주인공이 결정적인 결심을 실현하거나 부인하는 순간에 모든 걸 쏟아부음으로써 작가는 자신이 쓴 결말에 책임을 진다. 주인공은 결과가 좋지 않을지라도 이 결심을 '의식적'으로 해야 한다. 이 순간이 주인공들의 진정한 모습 혹은 그들이 이루어낸 것을 드러낸다. 그리고 이런 마지막 행동에 대한 탐구로부터 합리적으로 추론된 이야기의 의미를 받아들인다.

⟳ | 대가의 활용법

〈대부 II〉(1974)
마리오 푸조, 프랜시스 포드 코폴라

2017년에 프랜시스 포드 코폴라 감독의 영화 〈대부〉의 콘셉트 아트북이 출간되었다. 마리오 푸조의 원작 소설에 코폴라가 쪽마다 메모

를 해둔 책이다. 이 메모들은 〈대부〉의 이야기에 관한 코폴라의 생각을 깊이 이해할 수 있는 통찰력을 준다. 그는 표지에 이렇게 썼다. '두 번째로 읽자, 대부분의 내용이 마음속에서 사라지고, 세 아들을 둔 위대한 왕의 이야기에 미국 자본주의에 대한 은유가 담겨 있음이 드러났다. 장남은 열정과 공격성을 받았다. 둘째는 부드러운 천성과 아이 같은 기질을 지녔다. 셋째는 영리하고, 교활하며, 냉혹하다.'

여기에 두 가지 중요한 핵심이 있다. 첫 번째는 코폴라가 〈대부〉의 이야기를 자본주의에 대한 은유로 보았다는 점이다. 원작은 1970년대 초반에 출간되었는데, 당시는 미국이 베트남 전쟁이라는 수렁에 빠져 있던 시기였다. 이 전쟁으로 수백만 명의 베트남 사람과 5만 명 이상의 미국 군인이 죽었고, 그중 많은 이들이 스무 살도 채 되지 않은 젊은이들이었다. 국가 전역이 침통함에 빠지고 허무한 정서가 깔려 있었는데, 특히나 젊은이들이 그러했다. 미국은 더는 이상理想에 부응하지 못하는 국가가 되었다. 두 번째 핵심은 코폴라가 위대한 왕의 아들들 중에서 부드러운 천성에 아이 같은 기질을 지닌 아들과 차갑고 교활한 아들을 보았다는 점이다. 이는 그가 이 이야기에 사용한 주요 요소이다. 위대한 왕은 돈 비토 콜리오네이다. 부드러운 천성을 지닌 아들은 둘째 아들 프레도이다. 그리고 차갑고 교활한 아들은 막내 아들 마이클이다. (장남 소니는 1편에서 총격으로 죽는다.) 〈대부 Ⅱ〉의 결말에서 확인되어야 할 중요한 결심은 마이클이 형 프레도를 죽이기로 한 것이다. 다시 말해 비토의 유산은 차갑고 냉혹한 아들이 사랑스럽고 아이 같은 아들을 죽이는 것이 될 터이다. 이는 미국에 대한 은유로서, 비대해지고 부패한 자본주의의 본성을 고발

한다.

'결심을 확인하라'라는 이 원칙이 〈대부 II〉에서 어떻게 적용되는지 보려면, 도입부에서 시작하여 마이클이 프레도를 죽이기로 결심하는 순간으로 가야 한다.

이 영화에서 중심 질문은 "콜리오네 패밀리가 힘을 회복할 수 있을까?"이다. 우리가 콜리오네 패밀리에게 신경을 쓰는 이유는, 비토가 도둑질과 살인을 저지르기 충분한 범죄자이지만 다른 조직 두목들처럼 새디스트거나 피에 굶주린 인물이 아니라서이다. 그는 자신을 도박과 매춘이라는 서비스를 소비자에게 제공하는 사업가로 여기며, 그의 마음속에서 이것은 피해자가 없는 범죄이다. 그는 시칠리아인이고, 자신이 거느린 두 가족에게 헌신한다. 하나는 미국 내에서 가장 힘 있는 조직인 콜리오네 패밀리이고, 다른 하나는 아내와 소니, 프레도, 마이클 세 아들과 손자 코니, 양자 톰 하겐이다. 가족은 비토에게 '전부'이며, 이들은 모두 무척이나 끈끈하다. 그에게 하나의 규칙, 하나의 계율이 있다면 그건 바로, 절대, '절대로' 가족을 배신하지 않는 것이다.

망치는 비토가 다른 폭력 조직으로부터 마약 거래를 함께하자는 제안을 거절하면서 떨어진다. 그들은 비토가 지닌 정치가와 경찰 연줄을 이용하고 싶어 한다. 하지만 비토는 마약을 쓰레기 같은 사업으로 생각하며, 또한 자신이 마약을 취급한다면 자기 연줄들이 반기를 들고 공격해올지도 모른다고 우려한다. 이 결정에 분노하여 상대 조직은 비토를 친다. 비토는 총알을 다섯 발 맞지만 극적으로 구사일생한다. 이야기는 이제 비토에게서 마이클로 힘이 전환되는 방향으로 나아간다. 소니는 살해당

하고, 두목이 되기에 나약한 프레도는 카지노 사업을 배우라며 베가스로 보내지고, 마이클이 '돈don', 즉 패밀리의 수장이 된다. 비토는 총상에서 회복되지만 나중에 심장 마비로 죽는다. 마이클은 재빠르고 결단력 있게 행동하며, 콜리오네 패밀리는 여전히 강건하다. 그는 다른 조직 두목들을 모두 처단하고 '대부'가 된다.

이런 왕좌 탈환 과정은 비토가 마이클을 자신의 가장 큰 희망, 즉 가족 사업을 적법하게 만들어줄 인물로 보았다는 사실로 인해 특히 비극성을 띤다. 비토는 범죄자가 되려던 게 아니었다. 그 일은 가난한 이민자가 자기 운명을 스스로 꾸려나가기 위한, 줄에 매달린 꼭두각시가 되어 다른 사람들의 변덕에 놀아나지 않기 위한 유일한 선택지였을 따름이다. 그의 꿈은 마이클을 뒷받침해 콜리오네 상원의원 혹은 콜리오네 주지사로 만드는 것이었다. 마이클이 아버지에게 하는 마지막 말은 이러하다. "우린 그렇게 될 거예요, 아빠. 그렇게 될 거라고요." 마이클은 당대 미국에 대한 은유이다. 젊고 전도유망했지만 영혼을 잃어버린 미국.

〈대부 II〉는 1950년대 후반의 이야기이다. 마이클은 네바다의 리노로 조직의 거점을 옮긴다. 거대한 카지노 사업도 함께 옮겨간다. 패밀리는 타호 호수가 내려다보이는 멋진 곳에 지어진 여러 채의 집에서 모두 함께 거주한다. 마이클은 뉴잉글랜드계 와스프◆인 아내 케이와의 슬하에 어린 아들 하나와 딸 하나를 두고 있다. 딸은 그에게 매일같이 적법한 일을 하겠다고 약속해달라고 한다.

영화 속 또 다른 줄거리는 아버지 비토가 힘을 얻는 과정에 관한 것이

◆ WASP, 앵글로색슨계 백인 신교도를 지칭하는 말로, 미국 사회의 주류 계층을 의미하기도 한다.

다. 그리하여 우리는 비토와 마이클을 동시에 번갈아 보게 된다. 아버지가 가족을 건사하기 위해 고투했듯이 아들 역시 그 나이가 되어 똑같은 일을 하고 있다. 여기에서 비토의 이야기는 20세기에 접어들던 무렵, 단순하고, 보다 덜 무자비했던 미국에 관한 언급 이상으로는 말하지 않을 것이다. 자신의 가치를 충실히 따르는 비토는 가족들과 함께 가장 많은 시간을 보낸다. 가슴 뭉클한 장면 중 하나는 엄마에게 안겨 열이 올라 끙끙 앓는 갓난애 프레도를 젊은 시절의 비토가 바라보는 장면이다. 비토는 아들이 아파하는 모습에 자신이 더 아픈 듯이 힘들어한다. 가족에 대한 비토의 헌신과, 마이클의 타락 및 소원해지는 가족들과의 관계는 영화 전반에 걸쳐 대조적으로 제시된다.

마이클은 과거 비토의 동업자이자 거물 범죄자 하이먼 로스와 함께 큰 사업을 한다. 표면상 로스는 은퇴한 유대인의 가면을 쓰고 있다. 그는 플로리다의 수수한 집에서 살며, 야구를 본다. 그는 비토에 대한 존경심으로 마이클을 신경 써주는 체한다. 하지만 그 가면 아래에는 힘에 대한 한없는 욕망을 품은 소시오패스가 자리하고 있다. 로스는 수많은 하원의원들과 다국적 기업을 운영하는 기업가들을 손아귀에 쥐고 있다. 쿠바의 카지노 사업권을 장악하고자 쿠바 정부와도 거래 중이다. 여기서 안전하게 만들어진 돈은 범죄 조직의 돈줄이 된다. 이 일 때문에 로스가 마이클에게 수백만 달러를 퍼부을 필요가 생겨난다. 콜리오네 패밀리는 카지노 사업에 대해 잘 알고 있으며, 그 사업에는 거금을 투자할 가치가 있다. 물론 부패시켜야 할 필요도. 마이클의 계획은 로스와 이 거래를 성사시킨 뒤 최종적으로 콜리오네 패밀리의 사업을 합법적인 '호텔과 레저' 사업으

로 탈바꿈시키는 것이다. 로스의 목표는 돈을 대서 어떤 인물을 백악관에 입성시키고 자신의 제국을 키우는 것이다.

작품 전반에 걸쳐서 마이클은 상상할 수 없는 압박을 받는다. 로스만한 위상을 지닌 인물과 거래를 하는 스트레스는 이루 말할 수 없다. '두 범죄자들이 머리를 최대한 굴리며 대립하고 있다' 정도로 표현하는 건 너무 약소하다. 생사를 건 두뇌 게임이고, 상대의 말을 하나도 믿을 수 없다. 한편 로스는 살인 청부업자 두 사람에게 마이클의 암살을 지시하고 그의 침실로 보낸다. 이 공격은 마이클의 아내와 아이들을 죽일 수도 있느니만큼 체면과 겉치레를 벗긴다. 암살은 실패하지만 청부업자가 침실까지 침범해왔다는 사실은 우려할 만하다. 다시 말해 콜리오네 패밀리에 배신자가 존재하여 로스에게 정보를 넘겼다는 말이다.

이 세계에는 적법한 일 같은 건 존재하지 않는다는 게 분명해진다. 그러면서 "마이클이 콜리오네 패밀리를 적법하게 만들 수 있을까?"에서 시작된 〈대부 Ⅱ〉의 중심 질문은 "마이클이 자신의 영혼을 구할 수 있을까?"로 바뀐다. 모두가 부패해 있다. 그리고 마이클에게 가해지는 압박도 점점 커져간다.

마이클의 여동생 코니는 한때 사랑스러운 아가씨였지만 이제는 완전히 망가졌다. 술을 퍼마시고, 자식들을 등한시하고, 오빠를 사사건건 아버지와 비교하며 비난을 퍼붓는다. 아내 케이는 유산을 하는데, 유산된 아이는 마이클이 그토록 바라 마지않던 아들이다. 이런 온갖 난장판들의 정점에서, 미 사법부가 조직 범죄를 도청하여 콜리오네 패밀리의 간부인 프랭크 펜탄젤리(프랭키 파이브 에인절스)를 확보하게 된다. 충성스러운

간부의 배반은 상상할 수조차 없는 일이다. 마이클이 진정으로 사랑하고 잘 대해주었던 인물이 그를 밀고하고, 패밀리의 이름을 국영방송에서 폭로한다. 영화가 진행되면서 마이클의 고통(분노와 상처)은 기하급수적으로 쌓여간다. 그가 따뜻한 수건으로 눈을 꾹 누르는 장면에서, 우리는 그가 얼마나 힘겹게 이런 온갖 일들을 처리해야만 하는지 느낀다. 실제로도 마이클 역을 맡은 알 파치노가 과한 스트레스로 병원 신세를 지는 바람에 퇴원할 때까지 촬영이 며칠 중단되기도 했다.

하지만 아직 최악의 한 방은 날아오지 않았다. 마이클이 술책으로 정부 청문회를 물리치고 나자, 케이가 새로운 파고를 일으킨다. 아이비리그 출신의 해군이었던 그녀의 남자 마이클은 이제 그가 결단코 하지 않으리라고 맹세했던 온갖 일들을, 심지어 더욱 악독하게 저지르는 인간이 되어 있다. 케이는 홧김에 자신이 자연유산을 한 것이 아니라 낙태를 한 것이라고 말해버린다. 마이클은 그녀의 뺨을 때리고, 그녀를 쫓아낸다. 그의 마음속에서 아내는 자신을 증오한 나머지 둘의 아이를 살해해버린 것이다. 가족에 대한 비토의 이상이 이보다 더 크게 왜곡된 부분은 없으리라. 마이클은 연방 정부, 부패한 지방 경찰, 하이먼 로스, 충직한 부하, 여동생, 아내로부터 공격을 받고 있다. 이 사건들 하나하나는 마이클에게서 인간성을 빨아낸다.

이런 장면들은 궁극적으로 마이클의 영혼이 나락으로 떨어지는 줄거리로 이어진다. 바로 형 프레도를 살해하기에 이르는 것이다. 영화 중반부에서 마이클과 프레도는 쿠바에서 로스와 함께 사업을 진행한다. 프레도는 이권을 얻으려고 와 있는 국회의원을 즐겁게 해주고 있다. 쇼 공연

이 펼쳐지는 동안 마이클은 프레도가 로스의 심복 조니 올라와 친구라고 말하는 것을 우연히 듣게 된다. 그때까지 두 사람은 처음 만난 사람들인 척하고 있었다. 마이클은 조직 내 배신자가 프레도임을 깨닫게 된다. 우리는 프레도가 무슨 짓을 했는지 정확히는 알 수 없지만, 허술한 그가 속아서 가족에 대한 정보를 발설하고 다녔으리라는 걸 안다. 마이클과 케이, 조카들까지 거의 죽을 뻔하게 만든 그 정보 말이다. 쿠바에서 공산당 혁명가들이 새해 전날 정부를 전복시키면서 지옥문이 열리는 순간, 마이클이 프레도의 얼굴을 움켜잡고 말하는 유명한 장면이 나온다. "형인 거다 알아. 그래서 내 마음이 찢어질 것 같아." 프레도는 겁을 집어먹고 뛰쳐나가고, 마이클은 무너져가는 나라에서 프레도 없이 빠져나와야만 한다. (혼란스럽고도 극도의 감정이 분출되는 이 장면이 이야기의 딱 중간 지점임을 주목하라. 앞서 제7장 '전개부를 최고조를 끌어올려라'에서 말한 바 있지 않은가.)

마이클은 형제를 해치지는 않을 거라고 프레도에게 전하지만, 영화의 종결부는 네바다의 가족 영지에서 두 사람이 대화하는 장면으로 시작된다. 두 사람은 추운 방에서 대화를 나눈다(마이클의 숨결이 눈에 보인다). 바닥부터 천장까지 이어진 큰 창문들을 통해 눈과 얼음으로 하얘진 세상이 내다보인다. 이 장면은 영화의 3분의 2 지점이다. 프레도가 방 안쪽 소파에 어색하게 누워 있고, 마이클이 방으로 들어온다. 프레도는 마이클을 쳐다보지 못한다. 마이클은 무엇 때문에 배신이 일어났는지, 그리고 그보다 중요하게도, 프레도가 로스를 치는 데 도움을 줄 수 있을지 알아야만 한다. 프레도는 자신이 로스의 수하에게 정보를 준 건 사실이지만 그것이 암살에 이용될 줄은 몰랐노라고 맹세한다. 그는 측은하게 울

부짖는다. 바보 취급을 당하고, 어린 동생에게 무시당하면서 느꼈던 온갖 감정들과 분노가 담긴 울부짖음이다. 그러고 나서 그는 마이클에게 로스에 대해 알고 있는 것을 모두 말한다. 이 말은 그가 마이클의 가장 큰 적과 친밀한 관계라는 사실을 보여주기에는 충분하지만, 마이클이 이기도록 도울지 알려주기엔 충분치 않다. 마이클은 프레도가 더 이상 형제도, 친구도, 그 무엇도 아니라고 말하고는 자리를 뜬다. 그러고 나서 어두운 방으로 들어간다. 그 방에는 살인청부업자 알 네리가 조용히 기다리고 있다. "어머니가 살아 계신 동안에는 형에게 어떤 일도 일어나길 바라지 않는다." 마이클이 한 말의 의도는 분명하다. 어머니가 돌아가시면 곧바로 형을 죽여라. 이는 제2막 결론에서의 결정적인 결심이며, 영화의 최종 결말로 직접 이어진다.

마지막 장면까지 30분쯤 남은 시점에서 어머니의 장례식이 열리고, 열린 관에 대고 프레도는 흐느껴 운다.(주목할 점은 이 장면에서 젊은 비토의 이야기로 디졸브◆되는 부분이다. 비토는 어린 마이클을 안은 채 아이의 조막만한 손을 쥐고 기차 차창 밖을 향해 흔들면서 "마이클, 인사해라" 하고 말한다. 가족이 이탈리아를 떠나던 순간이다.) 코니는 간신히 서 있는 프레도를 끌어안는다. 프레도는 톰에게 마이클과 이야기를 나눌 수 있느냐고 묻지만, 톰은 단호하게 내친다. 코니는 몹시 당황하여 마이클에게 이야기를 하러 간다. 이 장면은 정말이지 마음을 움직인다. 마이클의 내면, 영혼은 죽어 있다(한 인터뷰에서 코폴라 감독은 마이클을 '살아 있는 시체'라고 묘사했다). 그는 온갖 압박들로 인해 산산이 부서졌고, 육신만 간신히 끌고 다닐 따

◆ 앞의 장면이 서서히 사라지면서 다음 장면으로 전환시키는 기법.

름이다. 코니는 마이클 앞에서 무릎을 꿇고 사죄하고, 자신이 오빠를 중오해왔음을 인정한다. 이제는 마이클이 가족을 위해 강해지려고 얼마나 힘들게 일했는지 이해한다고도. 그녀는 마이클에게 프레도를 용서해달라고 애원한다. 프레도 없이는 무척이나 슬프고, 상실감에 젖게 될 그에게. 마이클은 그녀의 손을 잡고 조용히 일으켜 세우고는 어머니의 관이 놓인 방으로 간다. 프레도는 테이블에 앉아 있다. 그가 프레도 앞에 냉담하게 선다. 프레도가 고개를 들고 마이클의 눈을, 엄마 잃은 아이를 보고는, 두 팔로 마이클의 허리를 끌어안는다. 오케스트라 음악이 점점 더 웅장하게 울려 나오고, 마이클은 천천히 고개를 들어 알 네리와 눈을 맞춘다. 청부업자 네리조차 당혹한 듯이 보인다. 마이클은 눈으로 살짝 '하라'는 신호를 보낸다. 이 조용한 신호는 마이클이 형을 죽이겠다는 결정을 실현한 것이다.

이 죄의 무게는 이루 말할 수조차 없다. 마이클은 형의 살해를 지시했을 뿐만이 아니라 그 일이 실행되는 것을 지켜본다. 그는 아버지가 가장 신성시하던 계율을 범했다. 하지만 이번 장에서 다루는 원칙에서 핵심은 코니가 프레도를 용서해주라고 간청할 때, 우리가 이야기꾼의 이런 목소리를 듣게 된다는 점이다. "마이클, 자네 정말 형을 죽이고 싶은 건가?" 마이클은 그렇게 한다. 주인공들(때로 적대자들)은 자기 감정에 부합하지 않는 최종 행위를 하기도 한다. 중심 질문에 대한 대답은 늘 의식적으로 이루어져야 한다. 주인공은 자신이 뭘 하는지 완전히 알고 있어야 한다는 말이다. 마이클은 형을 죽이기로 결심했고, 그것을 냉정하게 실현했다. 그는 스스로 영혼을 망가뜨리고 자기 운명을 결정지었다.

• 이야기의 중심 질문을 써라. 아들의 살해범을 찾는 경찰에 대한 이야기라면, 중심 질문은 "그가 아들의 살인자를 잡을 수 있을까?"가 된다.

• 주인공이 결정적인 결심을 하는 순간을 규정하라. 위의 경찰은 누가 그런 짓을 했는지 알아내기로 결심한다. 찾으면 그를 죽일 것이다. 독자나 관객은 어째서 주인공이 그 행동을 중심 질문의 답이라고 생각하는지 알아야 한다. 자세하고, 분명하게 규정하라. 경찰이 아들의 살인자를 죽인다면, 그는 욕망의 대상을 획득한 것이며, 이는 이야기에 만족스런 결말을 줄 것이다.

• 주인공에게 가해지는 압력을 높여라. 그들의 결심을 인력으로 확인하기 어렵게 만드는 것은 무엇인가? 여기서 중요한 건, 주인공은 '의식적'으로 자기 운명을 결정하여 결심을 확인해야 한다는 점이다. 경찰관의 아내는 남편에게 스스로 영혼을 파괴하지 말라고 애원한다. 하지만 그는 아들의 복수를 하지 않고는 살아갈 수가 없을 것 같다고 확언한다. 그는 지옥으로 갈 것이다. 그리고 그녀는 동의한다.

• 결심이 이루어질 때와 그 결심을 확인할 때의 분위기를 대조적으로 만들라. 작가라면 이 두 순간이 반복적으로 느껴지지 않고, 두 순간 모두 가급적 눈을 뗄 수 없이 강렬하게 만들고 싶을 것이다. 이를테면 한 장면은 혼란 속에서 벌어지고, 한 장면은 조용하고 사색적인 상황에서 벌어지게끔 할 수도 있다. 분위기, 색조, 음악, 소리, 배경 등을 사용해 각각의 순간이 고유한 경험이 되도록 만들라.

· 주인공이 결심을 확인하는 순간 관객을 놀라게 해야 한다. 결심이 이루어질 때 관객들이 예측했던 결말과 실제 일어나는 일 혹은 일어나는 방식이 달라야 한다. 경찰이 살인범을 잡기로 결심한 순간 아내를 동조자로 끌어들이리라고 우리는 예상하지 못한다.

· 진정성이 있는가? 여러분은 이 주인공이 행동을 취하리라고 믿는가?

· 주인공의 결심이 의미 있으며, 공감대를 형성하는지 확인하라. 그 결심이 여러분의 세계관을 전달한다면, 진정성을 가지고 있는 것이다. 아들의 살인범을 쫓던 경찰이 실수로 다른 사람을 죽여버린다고 하자. 이 사건은 한 가지 유의미한 메시지를 전달한다. 그릇된 이야기가 사람을 죽일 수도 있다는 것이다.

연습문제

다음의 지문을 읽고 아래의 질문에 답하라.

여러분이 트리트먼트◆를 쓰고 있다고 하자. 고등학교 3학년 남학생의 이야기이다. 주인공은 천성적으로 유약한데, 3학년이 되면서 자살을 생각하며 괴로워하고 있다. 부모님은 이혼 소송 중이다. 누나는 자신의 좌절감을 그에게 발산한다. 또한 그는 자신의 존재조차 눈치 못 채는 여자애를 무척이나 좋아한다. 시시때때로 마리화나를 피우고, 종일 비디오 게임을 하며, 불면증에 시달린다.

학교에서 한 교사가 그에게 성적이 떨어졌다고 말하다가 아이가 사색이 된 것을 보고는, 방과 후에 남아서 상담을 하고 가라고 말한다. 하지만 그는 말을 하지 않는다. 자신이 느끼는 감정이 뭔지 스스로도 잘 모르기 때문이다. 교사가 팔뚝에 칼로 자해한 상처를 보고 묻자, 아이는 개와 놀다가 생긴 것일 뿐이라고 우긴다. 교사는 부모님과 대화를 나눠보라고 권하지만 아이는 부모님에게 전화만은 하지 말아달라고 애원한다. 교사는 기분이 침울할 때 자신에게 전화를 하겠다고 약속하면 그러지 않겠다고 답한다. 아이는 약속한다. 교사는 아이에게 휴대전화 번호를 건네고, 아이가 걱정되니 휴대전화를 손에서 놓지 않겠노라고 말한다. 그날 밤 아이는 끔찍한 불안에 시달린다. 그는 시계를 본다. 아직 9시 45분밖에 안 됐다. 이 밤을 무사히 넘길 수 있을지 짐작도 안된다. 하지만 그는 살고 싶다고, 결정적인 결심을 한다.

◆ 하나의 이야기가 영화 각본이 되기까지는 시놉시스→트리트먼트→각본(시나리오)의 단계를 거친다. 시놉시스는 4~5쪽 분량으로 이야기의 주제, 기획의도, 등장인물, 줄거리 등을 작성한 것이다. 트리트먼트는 15~20쪽 분량으로, 시놉시스에서 다루었던 줄거리보다 구체적으로 이야기를 발전시킨 것으로서 장면scene별 줄거리라고 볼 수 있다.

- 다음 중 주인공의 결정적인 결심을 확인(혹은 거부)하도록 하는 가장 적합한 보기는 무엇인가?
a 살기로 결심하고, 그는 엄마와 누나를 놀라게 하려고 거대한 케이크를 굽고 장식하는 일로 그 결심을 확인한다.
b 교사에게 전화를 걸었지만, 전화를 받지 않자, 불안 증세가 더욱 커진다. 눈에서 눈물이 흐르며, 아이는 집에 있는 알약을 모두 싱크대 오물통에 넣고 갈아버리고, 엄마의 총에 있는 총알을 모두 빼내 던지고, 분노가 사라질 때까지 전력을 다해 기타를 연주한다.
c 교사가 온다는 말도 없이 나타나서 아이에게 문제가 있음을 감지하고, 심리학자에게 데려간다. 두 사람은 끌어안는다. 교사는 아이의 진정한 친구가 되었다.
d 좋아하는 여자애에게 만나자는 문자를 받고 아이의 자신감이 올라간다. 이제 살아야 할 이유가 되는 사람이 생겼다.
e 아이가 자살을 시도하고, 의식을 잃은 그를 엄마가 발견한다. 엄마는 비명을 지르고, 소리치며 제발 일어나라고 그에게 애원한다.

보충수업

1953년 영화 〈셰인〉을 보자. 주인공 셰인은 수수께끼의 총잡이 이방인으로, 1890년대 무렵 와이오밍에 있는 어느 계곡 작은 마을에 홀연히 말을 타고 나타난다. 술 달린 사슴 가죽 재킷은 잘생긴 이 사내에게 다소의 화려함을 더해 주지만, 마을의 우락부락한 목장 주인들에게는 비웃음거리이다. 셰인은 조 스터렛이라는 목장 주인과 친해져 그의 목장에서 일하게 된다. 조는 아내 메리언과 어린 아들 조이와 함께 살고 있다. 이들은 함께 잘 지내고, 셰인은 조

부부를 대단히 좋아한다. 조이는 셰인을 우러러본다. 조가 지역 유지 루퍼스 라이커라는 자에게 괴롭힘을 당하자(조를 목장에서 내쫓으려고 한다), 셰인이 여기에 개입한다.

이 작품에는 다음의 극적 질문으로 촉발된 두 개의 줄거리가 있다. 셰인은 조 가족의 목장을 구할 수 있을 것인가? 셰인은 그 마을에서 정착할 곳을 찾을 것인가? 궁극적으로 셰인은 머물 것이냐 떠날 것이냐를 두고 무척이나 감정적인 결심을 한다. 영화 마지막에서 어린 조이는 어떤 강력한 방법으로 셰인이 그 결심을 확인하게 만들까?

해답

정답은 b. 교사와 연락이 되지 않자, 분노가 커지고, 버림받은 기분을 느끼면서, 그는 악령에게서 벗어나기 위해 깊이 파고들어가도록 이끌린다. 이런 일련의 행위들은 살려는 의식적 결심을 확인하게 한다.

신속하게 마무리하라

힘 있게 시작하고, 그 힘을 유지하라.
그러면 다 잘될 것이다.
크리스 팔리, 코미디언

훑어보기

극적 중심 질문의 답이 나온 후에, 느슨한 매듭들을 조여 묶고, 가급적 신속하게 거기에서 손을 털어라. 거기서 너무 오래 미적거리면, 요점을 이해했는데도 계속 주절거리는 소리를 듣는 것과 다를 바 없다. 제아무리 좋은 이야기일지라도 너무 길어지면 그 효과가 사라지게 된다. 그러니까 결말을 맺는 순간이 얼마나 중요한지 생각하라는 말이다. 그 순간이 독자의 가장 마지막 경험이기 때문이다. 가급적 효율적으로 마무리 짓고 빠져나와야 하지만, 작가인 여러분은 경계를 늦추지 말고 수화기를 들고 있어야만 한다.

극적 중심 질문에 대한 답은 이야기에 담긴 의미를 드러낸다. 자, 이제 여러분은 독자들이 어떤 감정을 '느끼게' 하고 싶은지 결정해야 한다. 이 순간은 자녀의 생일 파티에 온 친구들에게 선물로 뭘 들려 보낼지 결정하는 일과 같다. 손님들을 빈손으로 내쫓어선 안 된다. 독자들이 현실로 부드럽게 돌아가도록 자그마한 뭔가를 들려 보내야 한다는 말이다. 이야기라는 선물 상자에 넣어야 할 것은 '감정'이

며, 그 감정은 작가가 만들어낸다. 가장 좋아하는 이야기 하나를 떠올려보라. 단순히 마지막 장면을 떠올리지는 않을 것이다. 장담하건대, 분명히 아직도 그때의 감정이 느껴질 것이다.

이야기를 받아들이면, 우리는 주인공과 극적 중심 질문에 이입한다. 주인공이 욕망의 대상에 가까워질수록 우리는 슬펐다가 기뻤다가 마음이 가라앉았다가 스트레스를 받았다가 분노했다가 체념하는 등 감정이 널을 뛰고, 몸을 꼿꼿이 세웠다가 긴장을 풀었다가 한다. 그리고 마침내 중심 질문에 대한 답이 나온다. 감정이 차오르고, 이야기에 이입되는 순간이다. 중심 질문에 대한 대답은 무척이나 조용하고 절제되게 이루어진다 해도, 의미로 가득하기 때문에 무척 강렬하다. 오즈 야스지로의 걸작〈만춘〉처럼 말이다.

따라서 이야기의 가장 일반적인 리듬은 중심 질문에 대한 대답이 나오는 순간에 긴장이 정점에 달했다가(흔히들 '절정'이라고 부르는 부분), 다시 조용해지고 사색적인 분위기로 마무리되는 것이다. 여기에는 분명한 이유가 있다. 독자가 막 일어난 사건이 어떤 의미인지 처리하려면 약간의 여유가 필요하다. 성적인 흥분이 최고조에 달한 것을 표현할 때 '절정'이라는 단어를 사용하는 건 우연이 아니다. 대부분의 사람들은 성적 접촉의 대단원에서 다른 동작을 길게 이어 나가지 않는다. 몸이 한순간에 무너지고, 몇 번 심호흡을 하고는, 멍한 시선을 교환하거나 함께 낄낄거리

거나 끌어안거나 등에 기대거나 아득히 먼 곳을 응시한다.

중심 질문에 대한 답이 나오면, 대가들은 수백만 달러짜리 목걸이를 훔쳐 달아나는 길에 경찰을 마주친 도둑마냥 후다닥 이야기에서 빠져나온다. 이런 결말 부분은 자체적인 극적 질문을 지닌 하나의 완결된 작은 이야기로 바꿀 수도 있다. 이를테면 법정 드라마가 끝난 뒤 피고가 유죄임을 밝히는 것이다. 그러면 이 마지막 순간은 또 하나의 극적 질문으로 인해 불이 붙을 수 있다. "주인공이 어떻게 죽음을 맞이하게 될까?"

위대한 이야기들은 해당 장르에 적절한 감정을 독자들에게 남기며 신속하게 마무리를 한다. 2015년에 제작된 공포 영화 〈더 위치〉는 누군가가 한밤중에 숲속에서 보이는 불빛을 향해 걸어가면서 끝난다. 무척이나 충격적인 결말이다. 표도르 도스토옙스키가 1879년에 쓴 가족 드라마이자 범죄 드라마인 고전 소설 《카라마조프가의 형제들》은 청년이 한 무리의 소년들에게 서로를, 전사한 친구들을 잊지 말라고 촉구하면서 끝난다. 이 결말은 슬프고도 아름다우며, 희망적인 감정을 남긴다. 텔레비전 드라마 〈브레이킹 배드〉의 마지막 편은 한 남자가 차 속력을 높여 문을 향해 달려가면서 웃음을 터트리고 고함을 지르고, 다른 남자는 죽으려고 누워 있고, 배경 음악으로는 배드핑거스의 애절한 록발라드 〈베이비 블루〉가 통곡하듯이 흘러나오며 끝난다. 감정적으로 복잡한 이 장면은 우리에게 아주 약간의 희망과 깊은 상실감을 남긴다.

<h3 align="center">〈만춘〉(1949)</h3>
<h2 align="center">오즈 야스지로</h2>

오즈 야스지로의 작품들은 마음에 사무친다. 이는 인간적인 배우들, 단순한 음악, 최소한의 카메라 이동, 작가이자 감독인 오즈의 온화한 성품이 결합해 만들어진 것이다. 1949년 고전 영화 〈만춘〉을 보자. 이야기는 단순하다. 슈키치는 일에 한평생을 바친 노교수이다. 그는 아내를 잃고 딸 노리코와 함께 살고 있다. 두 사람은 무척이나 사이가 좋다. 노리코는 음식을 하고, 집을 정돈하고, 아버지를 돌보며 가사 일을 맡고 있다. 슈키치는 돈을 벌어온다. 오늘날에는 성차별적인 모습으로 비춰지겠지만, 이 영화는 1949년에 만들어진 것으로 당대 일본에서는 아버지의 역할과 전통적인 가족의 가치가 아직 굳건하게 자리하고 있었다. 여성이 직업을 갖는다는 건 평범한 일이 아니었고, 여성은 결혼을 하고 집안일을 하고 아이들을 키우고 남성은 직장에서 일을 하는 것이 기대되었다. 하지만 노리코는 결혼할 마음이 없다. 그녀는 아버지를 돌보며 사는 데 만족한다. 노리코가 아버지를 떠나면 요리도 청소도 못 하는 아버지 혼자 남게 될 텐데, 그러면 그녀의 가슴이 찢어질 것이다. 두 사람은 둘만의 방식대로 행복하게 살아간다.

노리코의 고모 마사는 걱정이다. 노리코도 20대 중반이라 곧 결혼을 하지 않으면 아무도 그녀를 데려가지 않을 것이라고 말이다. 슈키치가 죽으면 노리코는 어떻게 될까? 슈키치는 노리코에게 신랑감을 찾아주려

는 마사의 행동을 마지못해 내버려둔다. 마사는 노리코에게 신랑감 후보로 핫토리라는 남성을 소개한다. 두 사람은 데이트를 한다. 핫토리는 잘생겼고, 친절하며, 두 사람은 잘 맞는다. 하지만 나중에 노리코는 아버지에게 그에게 약혼 상대가 있다고 말한다. 핫토리가 노리코와 함께하려고 약혼을 기꺼이 깼다고 해도 그녀는 관심이 없다. 자신은 아버지를 홀로 두고 가지 않을 것이기 때문이다. 그녀는 핫토리와 함께한다는, 자기 행복을 찾을 기회를 기꺼이 포기한다.

마사는 이에 굴하지 않고 슈키치가 재혼한다는 거짓 패를 내민다. 미와라는 젊은 과부가 있는데, 슈키치와 완벽한 짝이라고 말이다. 노리코가 자신이 방해물임을 깨닫는다면, 남편을 찾고 자기 인생을 꾸려 나가야 한다는 사실을 받아들이게 될 것이다.

〈만춘〉은 사랑 이야기이다. 두 사람의 '애인'이—'애인'이라는 말을 서로를 깊이 사랑하는 사람이라고 풀이한다면—아버지와 딸일 뿐이다. 사랑 이야기의 중심 질문은 궁극적으로 "애인들이 함께하게 될까?"이다. 아버지와 딸의 사랑 이야기라고 하면 옳지 못한 일처럼 들리지만, 슈키치와 노리코의 사랑은 근친상간도 아니고 기이한 이야기도 아니다. 두 사람은 그저 서로의 동반자로서, 자신들의 작은 집을 자신들만의 방식으로 꾸려 나가는 일을 즐거워할 따름이다.

노리코는 미와 부인에 관한 이야기에 상처를 받고, 아버지가 재혼에 흥미를 보인다는 걸 믿지 못한다. 어느 오후, 두 사람은 함께 극장에 가서 전통극 노 공연을 본다. 공연을 보는 동안 슈키치는 미와 부인을 보고, 두 사람은 미소를 교환한다. 노리코는 심란한 마음으로 극장을 떠난다. 아

버지에게는 더 이상 자신의 돌봄이 필요 없는 것이다.

　마사 고모는 노리코에게 또 다른 남자를 소개한다. 하지만 우리에게는 그의 모습이 비춰지지 않는다. 그저 그가 잘생긴 남자이며, 얼굴이 영화배우 게리 쿠퍼를 닮았다는 설명만 나올 뿐이다. 노리코는 거절할 분위기를 풍기고 별 마음도 없지만, 그 남자와 결혼하겠다고 한다. 그녀는 아버지와 휴가를 간다. 가면서 아버지에게 자신을 그 집에 살게 해달라고 애원한다. 자신은 결혼을 원치 않으며, 아버지가 재혼해도 개의치 않겠다고 말이다. 그녀는 그저 아버지 곁에서 살고 싶을 뿐이다. 슈키치는 딸에게 언젠가 너도 신랑과 함께 진정한 행복을 찾게 될 거라고 설명한다. 행복이란 우리가 시간을 들여 이루는 것이라고. 그리고 노리코의 엄마도 처음 결혼했을 때는 노리코처럼 행복해하지 않았지만 점차 함께 인생을 이루어나갔노라고. 노리코는 이기적이라 미안하다고 사과하고, 결혼하여 행복을 찾겠노라고 약속한다. 그러고 나서 아버지를 떠난다.

　노리코가 결혼하기 전 슈키치는 마지막으로 딸을 찾아간다. 그는 위층으로 올라가 전통 혼례복을 입은 노리코를 본다. 노리코는 수심에 잠겨 있지만, 헤어지기 전에 친절하고 정 많은 아버지가 되어주셔서 감사하다고 인사한다. 그리고 슈키치는 딸을 배웅한다. 노리코는 멀리 떠나 자신의 인생을 살게 될 것이다. 두 사람은 다시는 서로를 쳐다보지 않는다. 이는 극적 중심 질문에 대한 대답이다. "두 사람은 함께하지 못할 것이다"라는.

　슈키치는 노리코의 어린 시절 친구 아야와 함께 술을 마신다. 아야는 슈키치에게 정말로 재혼할 계획이냐고 묻는다. 그녀는 노리코가 그 일을

무척이나 싫어한다고도 말한다. 슈키치는 재혼하지 않을 거라고 대답해 준다. 딸을 결혼시키기 위한 유일한 방편으로 거짓말을 한 것이다. 밤이 되고, 슈키치는 집으로 홀로 걸어간다. 이 남자, 일평생 엄마, 아내, 딸로 부터 보살핌을 받았던 사내는 처음으로 빈 집으로 들어간다. 그는 제 손 으로 힘없이 겉옷을 털고 걸어둔다. 자리에 앉아 느릿느릿 사과를 깎는 다. 과도가 나아가며 껍질이 힘없이 바닥으로 떨어진다. 비애감을 견딜 수 없어 그는 고개를 떨군다. 장면은 한밤중의 바다로 넘어간다. 조수가 밀려오고 다시 밀려난다. 영화가 끝난다.

중심 질문에 대한 대답이 이루어진 뒤, 오즈는 하나의 느슨한 매듭을 당겨 묶었다. "슈키치가 정말로 재혼할까?"라는 매듭이다. 그는 재혼하 지 않는다. 그리고 나서 오즈는 우리에게 정확히 주인공이 어디에 있으 며, 어떤 감정을 느끼는지 보여준다. 그는 홀로 남겨져 있고, 마음이 산 산이 부서졌다. 오즈는 바다 장면으로 끝을 맺는다. 세상은 언제나 그렇 게 돌아가고, 또 앞으로도 죽 그러할 것이라는 의미로. 엔딩 크레디트가 올라간다. 시간 낭비나 쓸데없는 군더더기는 전혀 없다. 이야기의 의미 는 분명하고 감동적이다. 우리가 서로 얼마나 사랑하든지 간에, 우리가 함께하는 것이 얼마나 행복하든지 간에, 우리가 얼마나 잘 지내는지 간 에, 결국 헤어져야만 한다.

• 극적 중심 질문에 대한 대답을 한 뒤, 되돌아가서, 독자들에게 아직 남아 있을 질문들을 모조리 생각해보라. 주인공의 감정 상태, 다른 등장인물들, 작품 속 세상, 독자들이 궁금해할 만한 일들을 말이다. 이런 정보들은 모두 분명히 전달되어야만 한다.

• 효율적으로 써라. 이야기는 근본적으로 끝이 났다. 우리의 목표는 가급적 신속하고 분명하게 추가 정보를 전달하는 것이다. 사건에 대한 핵심 정보가 있다면, 그것을 설명하거나 장면으로 보여주고 빠져나와라.

• 어떤 마술을 부리고 싶은지 그 이미지를 상상하라. 안톤 체호프는 역사상 가장 위대한 단편 소설 작가로 꼽힌다. 체호프 작품의 마지막 이미지는 늘 힘들게 착륙한다는 것이다. 〈키스〉에서는 군인이 낙담한 채 한겨울의 강가를 홀로 걷고 있고, 그다음에 쓸쓸하게 파티에 오라는 초대를 거절한다. 그는 삶을 포기한다. 〈구세프〉에서는 시체가 물고기들 사이를 지나 바다 깊은 곳으로 수장된다. 〈초원〉에서는 한 소년이 낯선 노파와 단둘이 남겨지고, 이제 그녀와 함께 살아가야만 한다. 독자들에게 남기고 싶은 감정을 제련하는 데 초점을 맞추라. 그 감정을 증폭할 시각적 이미지는 무엇인가? 그 이미지를 분명히 하고, 그것을 키워라.

• 삶의 본질에 대해 여러분이 말하고 싶은 궁극적인 메시지를 생각하라. 영화 〈보통 사람들〉은 아버지가 아들의 옆에 앉는 장면으로 끝이 난다. 이들이 겪어온 일들이 있기에 이 이미지는 부모의 사랑과 남자가 자기 아이를 구하기 위해 치른 대가가 얼마나 중요한지를 포착하여, 슬프고도 아름다

우며 강력하다. 표현하고 싶은 생각이 있는가? 그럼 그 생각을 어떻게 해야 가급적 신속하고, 의미 있고, 감정적으로 표현할 수 있을지 고민하라.

• 하나 더. 여러분이 좋아하는 이야기 세 가지를 생각하고, 그 마지막 장면을 떠올려보라. 그 이야기들에서 어떤 감정을 느꼈는지 생각해보고, 거기에서 무엇을 훔쳐낼 수 있을지 꼼꼼하게 살펴보라.

연습문제

다음의 지문을 읽고 아래의 질문에 답하라.

"캐나다 올림픽 하키 팀의 젊은 스타 골키퍼는 팀이 금메달을 따게 할 수 있을
까?"가 중심 질문인 스포츠/성장담을 쓰고 있다고 해보자. 그녀는 열정적이
고, 경쟁심이 과하고, 우울증과 약물 문제, 심한 의존증을 겪고 있다. 그녀의
자부심은 오직 승리에서만 온다. 훈련을 하고 올림픽을 치르면서 그녀는 삶을
돌아보게 된다. 화와 분노를 다스리고자 심리 상담을 받으러 가고, 술을 끊고,
자신을 괴롭혔던 이웃에게 맞서고, 여러 차례 나쁜 남자들을 만난 끝에 좋은
사람과 사랑에 빠진다. 올림픽 결승에서 팀은 최선을 다하지만 세 번째 연장
전까지 가서 주인공이 득점을 허용하는 바람에 숙적인 상대팀에게 지고 만다.

- 다음 중 중심 질문에 대한 대답—주인공은 팀에 금메달을 가져오지 못한다—이
 되면서 가장 효율적으로 이야기를 끝내는 것은 무엇인가?

a 할머니의 유령이 나타나서 우리 가족은 늘 패배자였다고 말한다. 그녀는 자신의
 운명, 그리고 모든 사람의 운명이 결정되어 있음을 깨닫는다.

b 그녀가 팀원들에게 사죄한다. 주장은 그녀에게 사과할 필요가 없다고 말해준다.
 그녀가 없었더라면 결코 여기까지 오지 못했을 것이라고 말이다. 팀원들은 그녀
 에게 기립박수를 보내고, 그녀는 패배를 받아들일 수 있게 된다.

c 우승팀이 축하하는 동안 그녀의 얼굴이 참담하게 일그러진다. 그녀가 정말로 원
 했던 일이기 때문이다. 비참함으로 무너지기 전에 그녀는 간신히 빙판을 떠난다.

d 패배감에 몸부림치면서 그녀는 술과 마약에 다시 빠진다. 그 대가로 그녀는 다음
 올림픽에서 오점이 된다. 그녀는 야간 대학에 가서 회계를 공부하고, H&R 블록
 사에 취직한다. 몇 차례 실패를 경험하고 나서 상황이 정리되고, 그녀는 마침내
 신에게 귀의해 내면의 평화를 찾는다.

e 그녀가 잠에서 깨고, 모든 게 꿈임을 깨달으며 전율한다. 경기는 그날 저녁이다!

보충수업

마틴 스코시즈의 1990년 범죄 영화 〈좋은 친구들〉을 보자. 헨리 힐은 아일랜드계 이탈리아 혼혈 소년으로, 마피아를 동경하며 자란다. 청년이 된 헨리는 폴 시세로라는 마피아 조직원 아래로 들어간다. 지미 '더 겐트' 콘웨이와 토미 드비토라는 친구들과 함께, 헨리는 본격적으로 범죄자의 삶을 살게 된다. 세 사람은 원하는 것을 취하고, 걸림돌이 되는 사람은 두드려 패거나 죽여버린다. 그리고 함께 뉴욕시 역사상 가장 큰 강도 사건을 벌인다. 하지만 셋은 서로 맞서게 된다. 중심 질문은 "헨리가 마피아의 삶에서 살아남을 수 있을까?"이다. 그 대답은 헨리가 배반을 하고 친구들에게 불리한 증언을 하는 장면에서 나온다.

헨리는 증언대를 떠나는 장면에서 카메라를 직접 응시하며 설명함으로써 우리에게 이 이야기가 끝났음을 알려준다. 중심 질문에 대한 대답은 이루어졌다. 이 결말은 복합적인데, 헨리가 살아남았다는 점에서는 긍정적이고, 그가 친구들을 배반해야만 했고, 자신이 사랑하던 짜릿한 삶을 포기해야만 했다는 점에서는 부정적이다. 감독 스코시즈와 공동 각본가 니컬러스 필레기는 헨리가 증언대를 내려온 뒤로 상황이 어떻게 될지 우리에게 알게 해줘야 한다. 다시 말해서 헨리가 정확히 어떤 결말을 맞게 되는지 말이다.

헨리가 증언대로 올라간 뒤 엔딩 크레디트가 올라가기까지 시간이 얼마나 걸리는가? 작가들은 우리에게 어떤 감정을 남기는가? 그들은 이 부분을 어떻게 강렬하게 만들었는가? 그리고 어째서 헨리의 마지막 대사가 그토록 기억에 남는 걸까?

해답

정답은 b. 짧은 장면으로 흡족한 결말을 얻기 위해 필요한 정보를 우리에게 준다. 잘 쓰인다면(잘 연기한다면) 감동적이고 의미 있는 장면이 될 수도 있다. 그녀는 이 패배를 극복할 것이다. 인간적인 성장을 겪었기 때문이다. 다른 보기들은 이전의 행동을 고려할 때 적절하지 않고, 너무 길거나 의미를 담고 있지 않다.

"

현실 세계에서 수수께끼가 인물의 폭로로 드러나듯이,
어떤 수수께끼는 작중 인물의 폭로로 드러나야 한다.
수수께끼가 그 인물 자신에 관한 것이라 해도 말이다.

테네시 윌리엄스, 극작가

등장인물의 기본 원칙

이제 이야기를 목표로 나아가게 하고, 여러분의 성격, 지성, 열정, 상상력을 정확하게 표현하는 역동적인 등장인물을 만들게 도와줄 아홉 가지 원칙을 배워볼 것이다. 작중 인물들은 실제 살아 있는 인간이 아니다. 이야기에서 활동하는 것 말고는 존재하지도 않는다. 그러니 등장인물을 알기 위해 그의 삶 전체를, 털끝 하나까지 묘사해야만 한다는 강박에서 벗어나라. 그건 에너지를 고갈시키고, 자신감을 죽일 뿐이다.

그보다는 여기서는 다루는 원칙들 중 여러분의 이야기에 필요한 것—딜레마를 유발하라, 주인공은 능동적이고 결단력이 있어야 한다, 등장인물은 최대한 머리를 굴려야 한다 등—을 사용하라. 이 간단한 아홉 가지 원칙들을 완전히 습득하면, 여러분이 만든 등장인물들은 흥미롭고, 독자는 이야기에 빠지며, 시사점을 주고, 개성을 갖추게 된다. 무엇보다 이야기에 가장 필요한 요건을 갖추게 된다. 바로 진정성, 다시 말해 자신의 운명을 헤쳐 나갈 완벽한 동기를 지닌 설득력 있는 등장인물이 될 것이다.

주인공은 능동적이고
결단력이 있어야 한다

훑어보기

주인공이 능동적이면, 이야기가 계속 나아가고, 설명이 아니라 행동으로 보여줄 수 있으며, 이야기가 더욱 흥미로워진다. 주인공이 결단력 있다면, 스스로의 행동에 책임을 짐으로써 이야기에 의미를 불어넣는다. 능동적이고 결단력 있는 인물은 위대한 이야기에 필수적이다. '능동적'이라는 말은 단순히 물리적인 행동을 뜻하지 않는다. 이는 주인공이 운명적인 결말로 나아가는 용감한 행위들을 계속해나간다는 것으로, 여기에는 생각과 말도 해당된다. 주인공이 시간을 들여 사건을 이해하고, 질문을 하고, 자신의 마음에서 일어난 일을 말하는 것, 이것이 행동이다(이에 대해서는 22장 '행동을 끌어내는 대화를 만들라'에서 더 자세히 살펴볼 것이다). 어떤 경찰이 용의자를 심문 중이라면, 달래도 보고 회유도 하고 위협도 하는 등 자리에서 일어나지 않고도 취할 수 있는 행동이 스무 가지는 될 것이다.

주인공은 필수적으로 욕망의 대상을 획득해야만 한다. 따라서 이들은 그 일이 결판날 때까지 멈출 수가 없다. 그리고 모든 것이 제자리에 놓일 때, 주인공은 보다 강해지며, 자신이 한 일과 그 이유를 완전히 인지하게 된다. 주인공은 결심을 하고, 그 결심을 행동으로 옮기고, 또 다른 결심을 하고, 그 결심을 행동으로 옮긴다. 이 것이 주인공의 인생을 충만하게 만들어준다. 오직 능동적이고 결단력 있는 인물만이 이야기를 끌고 나가는 데 필요한 실체와 진지함을 갖출 수 있다.

♧ │ 원칙

두 인물이 있다고 하자. 한 사람은 능동적이고 결단력이 있고, 다른 한 사람은 수동적이고 우유부단하다. 한밤중에 두 사람의 집에 누군가가 침입한다. 침대에 누워 있는데 유리가 깨지는 소리가 들려온다. 수동적인 쪽은 일어나 앉아서 바들바들 떤다. 다른 쪽은 응급전화를 건다. 그런데 전화가 먹통이다. 그는 무기가 될 만한 것을 찾아 뛰어다니지만 아무것도 나오지 않는다. 다시 수동적인 사람에게로 가보자. 그는 여전히 몸만 떨고 있다. 능동적인 인물을 보자. 그는 창문을 열려고 애쓰고 있다. 하지만 창문이 얼어붙기라도 한 듯 열리지 않아서, 그는 주먹으로 창유리를 깨뜨린 뒤 손가락 사이에 유리 조각을 끼워 무기 대용으로 쓴다. 수동적인 인물은 침입자가 침실로 걸어오는 소리가 들리지만 여전히 벌벌 떨고 있다. 능동적인 인물은 이제 유리가 찔러 주먹에서 피가 흐르는데도 문 뒤에 몸을 숨기고 주기도문을 외고 있다. 한 인물은 한 가지 행동을 취했고, 다른 인물은 다섯 가지 행동을 취했다. 새로운 행동들은 제각각 이 인물에 관해 말해준다.

이 원칙은 있음직한, 믿을 만한 일과 관련된 게 아니다. 위험이 닥쳐오면 우리는 몸이 얼어붙기도 하고, 싸우기도 하고, 도망치기도 한다. 몸이 얼어붙는다는 사실은 완전히 있음직한 일이다. 다만 그래서 꼼짝 않고 있으면 더 많은 것을 보여주지도, 더 재미를 줄 수도 없다.

독자들은 세상을 이해하려고 우리 이야기를 듣는 것이다. 등장인물들이 능동적이고 결단력이 있어야 이야기에 의미가 생겨난다. 인물들의 결정과 행동은 제각각 무언가를 드러내 보인다. 주먹을 약하게 휘두르는 것으로 대응했다면, 그는 성미가 급한 사람이라는 의미이다. 성미 급한 사람에게 창피를 준다면 한 방 얻어맞을 것이다.

이 책에 소개한 스물일곱 가지 원칙들은 모두 밀접하게 연결되어 있다. 하지만 이 원칙은 특히 '위험을 점점 가중시켜라'(5장)와 '예상과 현실을 충돌시켜라'(6장)와 특히나 잘 어우러진다. 우리의 주인공은 결심을 하고, 행동을 취한다. 그다음에 어떤 예기치 못한 일이 일어난다. 이 예기치 못한 사건 혹은 세상의 응답에는 의미가 담겨 있으며, 주인공이 욕망의 대상을 얻어내기 위해 더 큰 위험을 감수하도록 몰아간다. 망치를 내리친 순간부터, 주인공은 삶으로 뛰어들고, 결심을 하고, 행동을 취하고, 더 큰 위험에 연루되고, 운명이 결판날 때까지 계속 나아간다. 이야기 구조란 능동적이고 결단력 있는 주인공이 일으키는 산사태의 도화선으로 볼 수 있다.

〈레드 데드 리뎀션〉(2010)
댄 하우저, 마이클 언스워스, 크리스천 캔타메사(록스타 게임스)

〈레드 데드 리뎀션〉은 1911년 가상의 미 서부를 배경으로 한 비디오 게임이다. 우리는 전과자 존 마스턴으로 게임을 하게 된다. 전체 게임 시간은 대략 35시간으로, 경험이 쌓여감에 따라 (어떤 게임 팬의 말에 따르면) 우리는 주인공과 강한 유대를 맺게 된다. 이는 존이 특히나 묘사가 잘 되어 있는 덕분이다. 그는 격정적이고 활동적이며, 시작부터 끝까지 결정을 강요당한다.

존은 길거리 출신이다. 존의 어머니는 매춘부였는데, 어쩌면 아버지는 고객이었을 가능성이 크다(존 자신도 확실히는 모른다). 어머니는 존을 낳다가 죽었고, 아버지는 존이 아직 어린아이였을 때 바에서 싸움을 하다 맹인이 되고, 상처 입어 죽는다. 존은 고아원에 보내지지만 탈출하여 길거리에서 살아간다. 그는 문제에 휘말려 사람을 죽이고, 교수형을 당할 뻔하는데, 그 순간 한 남자가 나타나 그를 구명하고 입양한다. 더치 반 더 린드라는 이 남자는 문명이란 태생적으로 사악하다고 믿는 급진적 자유주의자이다. 더치의 꿈은 자기 사회를 건설하여 부패와 압제, 정부의 폭압, 대기업 족벌 체제로부터 자유로워지는 것이다. 더치는 지식인이고, 미국 원주민, 흑인, 여성까지 모든 사람을 동등하게 대해야 한다는 견지에서 시대를 앞선 사람이다. 더치의 새 사회에서는 이 모든 이들이 평등하다.

더치는 존의 하나뿐인 진정한 아버지이고, 존은 더치를 수년 동안 진심으로 따른다. 반 더 린드 갱단은 일정 기간 동안 진정한 가족으로 지낸다. 하지만 이들에게 먹고산다는 말은 은행과 열차를 턴다는 말이고, 살인도 적잖이 일어난다. 슬프게도 더치는 증오에 지쳐 정신이 오락가락하기 시작한다. 정권에 맞선 끝없는 싸움은 그들에게 타격을 입힌다. 존은 그의 가장 충실한 군인으로, 사나운 총잡이이며, 필요하다면 냉혹하게 살인도 할 수 있게 된다. 시간이 지나면서 존은 끝없이 이어지는 폭력에 지쳐간다. 그리고 매춘부였던 동료 갱단원 애비게일 로버츠와 사랑에 빠진다. 그녀는 갱단에 있는 남자들 대부분과 잠자리를 했지만, 살아남기 위해 한 일이었다. 존은 진심으로 그녀를 사랑하고, 두 사람은 함께 더치 무리에서 나와서 아들 잭을 낳는다. 그리고 작은 농장을 사들여 착하게 살아간다.

하지만 존은 에드거 로스와 아처 포덤이라는 두 명의 연방 요원들에게 걸린다. 요원들은 애비게일과 잭을 납치하고, 존이 자신들의 제의에 응하지 않는다면 두 사람을 죽이겠다고 협박한다. 이들은 그에게 전 동료인 빌 윌리엄슨을 추적하라고 요구한다. 거물 악당이 된 빌은 새 갱단을 꾸려 마을을 공포에 떨게 하고 있다. 로스와 포덤은 뛰어난 청부업자인 존이 무슨 수로든 윌리엄슨을 제거해주길 바란다. 존이 임무를 완수하면, 가족이 돌아와 농장에서 다시 평화롭게 살아갈 수 있다.

게임은 연방 요원들이 존을 아르마딜로행 열차에 태우면서 시작된다. 그는 버려진 포트 머서에서 빨리 윌리엄슨을 찾아내야 한다. 존이 윌리엄슨에게 이야기나 하자며 소리쳐 부르자, 윌리엄슨이 문 위에 나타나 꺼

지라고 대꾸한다. 진짜 악당인 윌리엄슨은 건장하고 수염이 덥수룩한 사내이다. 존은 그들이 이 전투에서 더는 이길 수 없을 것이니 포기해야 한다고 말한다. 하지만 존은 윌리엄슨의 총에 맞아 쓰러지고, 윌리엄슨은 떠나버린다. 방치된 존은 한 목장 주인의 구명과 간호로 건강을 회복한다. 존은 그녀에게 보답을 하고, 상처가 회복되자마자 소규모 용병단을 조직해 윌리엄슨 갱단을 처단하러 포트 머서로 간다.

중심 질문은 이러하다. "존이 아내와 아이를 구하고, 농장을 돌려받게 될까?" 그러려면 존은 동료들을 찾고, 돈을 모으고, 완전 무장을 한 윌리엄슨의 갱단과 대적할 만한 화력을 갖추어야 한다. 이 말은 이러저러한 일들을 하고, 탈주한 범죄자들을 잡아들이는 현상금 사냥꾼 노릇을 하고, 강도를 끌어내야 한다는 의미다. 이야기의 기본 줄거리는 다음과 같다.

• 존은 오합지졸 반란군 일당에 합류한다. 이들은 의사의 수송 마차 뒤쪽에 거대한 기관총들을 숨기고, 트로이 목마처럼 포트 머서로 잠입하여 윌리엄슨의 갱단을 살육한다. 하지만 윌리엄슨은 멕시코로 빠져나간다. 윌리엄슨이 멕시코에서 옛 친구인 하비에르 에스쿠엘라와 손을 잡았다는 소문이 돈다.

• 멕시코까지 추적한 존은 멕시코 혁명에 휘말린다. 그는 알렌드 대령으로부터 혁명군에 대항해 자기편에서 싸운다면 윌리엄슨과 에스쿠엘라를 잡을 수 있게 도와준다는 제안을 받고 그 밑으로 들어간다.

• 존이 군대에 들어가 전쟁을 승리로 이끈 뒤 알렌드 대령이 그를 배반한다. 처형당하기 일보 직전, 카리스마 있는 반란군 수장 에이브러햄 레

예스가 그의 목숨을 구해준다. 존은 몇 차례의 전투에서 레예스가 승리하도록 돕고, 두 사람은 에스쿠엘라를 사로잡는다. 우리는 여기서 에스쿠엘라를 제거할지, 그를 연방 요원들에게 넘길지 선택할 기회가 생긴다.

• 존과 레예스는 마침내 알렌드와 윌리엄슨의 위치를 확보하고 두 사람을 죽인다.

• 두 남자는 각자의 길로 간다. 존은 애비게일과 잭을 돌려받으려고 로스와 포덤 두 연방 요원에게로 간다. 따라서 그는 농장을 돌려받고 평화롭게 살 수 있을 것이다. 하지만 로스가 말을 번복한다. 그들은 더치 반더 린드의 위치를 확보하고, 존이 그를 추적해서 데려오길 바란다.

• 존은 더치를 찾아서 산을 뒤지고 다니며 지옥을 맛본다. 더치는 미군과 싸우는 미국 원주민 부족에 은신하고 있다. 존은 폐광을 지나 더치를 뒤쫓고, 눈 쌓인 절벽 꼭대기에서 그를 궁지에 몬다. 크게 상처를 입은 채로 시간을 보낸 더치는 무기를 떨구고, 존에게 자신을 싸움을 그만둘 능력이 없다는, 그러니까 그것은 자신의 본성에 반하는 일이라는 달콤한 일장연설을 하고, 절벽 뒤쪽으로 뒷걸음질쳐 떨어진다.

• 존은 아내와 아들을 되찾고, 그가 아저씨라고 부르는 노인이 운영하는 목장에서 살아가게 된다. 이들은 열심히 새 집을 짓고, 가축을 사서 기르며 먹고산다. 하지만 이야기는 다시 어두운 방향으로 선회한다. 어느 날 존이 목장에서 일하고 있는데, 노인이 멀리서 군인 한 무리가 다가오고 있다고 말한다. 그는 애비게일과 잭을 재빨리 말에 태워 가까스로 탈출시킨다. 노인은 마지막 저항을 하다가 군인들이 쏜 총에 맞아 쓰러진다. 존이 헛간 밖을 살피자, 로스 요원과 한 줄로 길게 늘어선 군인들이

전투 준비를 하고 있다. 그가 너무 많은 것을 알고 있어서일지도 모른다. 어쩌면 로스가 지난밤 단잠을 자다가 반 더 린드 갱단의 마지막 사람을 잡았다는 것을 알아차렸을지도 모른다. 어쨌든 이들은 존을 죽이러 온 것이다. 그는 밖으로 나와서, 총을 쏘고, 가급적 많은 군인들을 처리하고는, 한 다발의 총알에 불을 붙인다. 로스는 시가에 불을 붙이고, 피범벅이 되어서 무릎을 꿇고, 마지막으로 고통스럽게 크게 숨을 쉬며, 무너져 죽는 존을 지켜본다.

〈레드 데드 리뎀션〉의 세계는 세부 내용들이 경이로우리만큼 잘 구축되어 있다. 이 초현실적인 세계가 믿을 수 없으리만치 구체적이라는 말이 많이 회자되긴 하지만, 이 게임을 수백만 달러짜리 프랜차이즈로 만든 것은 이 때문만은 아니다. 이 프랜차이즈의 성공은 존 마스턴이라는 인물 구축에 있다. 그는 부도덕한 세상에서 비천하게 태어났고, 살아남기 위해 뭐든 하도록 내몰린다. 이야기 전체에 걸쳐 그는 범법자, 살인자, 도둑, 군인, 반란군, 보안관, 미국 원주민, 선량한 사람, 악한, 그 사이에 있는 모든 사람을 죽인다. 그는 강하고, 용맹하지만, 지치고 상처 입었다. 자기 자신만 신경 쓰고, 훨씬 괜찮은 사람이 될 수도 있었지만 이 세상은 매 순간 그를 배반했다. 그의 엄마는 죽임을 당했다. 아버지 역시 죽임 당했다. 그는 자신을 죽이려 드는 거리에, 사회에 내던져졌다. 그를 돌봐준 유일한 사람은 생각이 깨어 있으면서 또한 거의 정신 나간 듯 보인다. 그리하여 어처구니없을 정도로 팔자가 사나운 그는 명예롭게 살수 있는 일을 한다. 하지만 그런 삶을 손에 넣자마자 이번에는 '법'이 그

주인공은 능동적이고 결단력이 있어야 한다

를 배반한다.

하지만 플레이어와 등장인물 사이에 예외적이리만치 강한 유대를 맺어주는 건 존의 배경이 풍부하게 제시되고 복합적인 감정을 일으키게 하는 점뿐만 아니라, 무엇보다 존이 무척이나 능동적인 인물이라는 점에 있다. 우리는 존이 되어서 수많은 일들을 행하고 수많은 결정을 내린다. 우리는 현실 세계에 살고 있는 것처럼 느낀다. 비디오 게임을 해본 적이 없다면, 그냥 임무를 완수하기 위해 수많은 행동과 결정을 해야만 한다는 사실을 생각하면 된다. 기차를 강탈하고, 반역군을 처단하고, 범법자를 잡아야 한다. 존이 되어서 우리는 오랫동안 갖은 고생을 하고, 마침내 거대하고 추악한 세상에서 자신만의 작은 공간을 얻어낸다. 하지만 이 모든 게 다 허사가 되었음을 보면, 마침내 빚을 다 갚았는데 전부 산산이 흩어지는 모습을 보면, 진정으로 마음이 아파진다. 비디오 게임의 역사를 쓴다면 존 마스턴의 죽음은 주요 사건으로 기록될 것이다. 수천, 어쩌면 수백만 플레이어들이 아마 처음으로 게임을 하다가 울어보았을 것이다. 부디 편안히 잠들기를, 존.

◎ | **도전** 다음은 여러분이 이 원칙을 숙고하고, 실행하도록 도와줄 사항들이다.

• 주인공의 세계관과 가치관을 분명히 하라. 등장인물의 행동과 결심은 한눈에 이해할 수 있는 논리와 일관성을 갖추어야 한다. 《시계태엽 오렌지》는 영국의 디스토피아적 세계를 배경으로 한다. 십 대 문제아들의 대

장격인 알렉스 드라지는 인생이란 누군가는 칼로 찌르고 누군가는 칼에 찔리는 것이라고 믿고, 자신이 찌르는 편을 선호한다. 이런 태도는 그의 행동과 결심의 원동력이 된다. 주인공이 지닌 세계관을 간단한 문장으로 정리해보라. 예를 들면 '알렉스는 칼에 찔리는 것보다 칼로 찌르는 편이 더 낫다고 믿는다'가 된다.

• 망치가 떨어진 순간부터 주인공은 욕망의 대상을 획득하고자 움직인다. 이 행동은 조용하게 이루어질 수도, 대화로 나타날 수도 있다. 인물들은 각자의 욕구를 충족시키고자 행동한다. 한 남자가 살인을 계획하고, 자신이 선택할 수 있는 것들을 분석하면서 먼 길을 걸어간다고 하자. 말처럼 생각 역시 행동이 될 수 있다. 목표를 달성하기 위해 이 인물이 할 수 있는 행동을 모조리 적는 데서 시작하라. 여기서는 질보다 양이 중요하다.

• 이야기를 써 내려가면서 주인공에게 중요한 결심들을 하도록 만들라. 주인공이 행위를 하고 주요 실마리들을 만들어내도록 몰아붙여라. 〈브레이킹 배드〉에서 월터 화이트는 큰 결심들을 하며, 시트콤 〈30 록〉에서 리즈 레몬 역시 그러하다. 《오스카 와오의 짧고 놀라운 삶》에서도 오스카 역시 종종 가망 없고 효과적이지 않다 해도, 자신의 운명을 결정지을 최종 결심을 한다.

• 이 원칙을 연습해볼까? 한 여인이 이종 종합격투기 대회에서 스트로급 챔피언이 되겠다는 목표를 가지고 있다고 하자. 목표에 다가가기 위해 그녀가 취할 수 있는 행동을 세 가지 적어보고, 그녀가 최소한 한 가지 큰 결심을 하도록 몰아가라. 이를테면 그녀의 남편이 그녀에게 가족(남편과 두 아이)과 꿈 사이에서 선택하라고 강요할 수도 있다.

주인공은 능동적이고 결단력이 있어야 한다

• 즐겁게 등장인물을 만들어라. 게임하듯이 하라. 주인공의 욕구가 단단히 새겨지면 주인공이 목표를 달성하기 위해 취할 수 있는 행동이 50가지는 생각날 것이다. 여러분은 할 수 있다. 아들의 살인범을 뒤쫓는 경찰관이라면 목격자를 만나 이야기를 들을 수도 있다. 이때 목격자는 강하게 반발할 수도, 큰 도움을 주는 인물일 수도, 기인일 수도 있다. 경찰은 또한 범죄 현장을 다시 가보거나 전문가와 이야기하거나 집과 상점들에 있는 보안 카메라를 분석할 수도 있다. 아들의 전화, 서랍장, 주머니를 뒤져볼 수도 있다. 서장에게 그 사건 수사에 자신을 끼워달라고 간청할 수도, 부서 동료들과 협력할 수도, 사건을 담당하는 다른 경찰과 대치할 수도 있다. 아들의 죽음이라는 엄청난 상실로 인한 고통을 없애고자 상담이 필요할 수도, 일에 매달릴 수도, 술에 의존할 수도 있다. 할 수 있는 한 많은 행동을 열심히 적어보라. 50개를 채울 때까지 써라.

• 행동 목록을 작성했다면, 주인공이 해야 할 중대한 결심 몇 가지를 확실하게 정하고, 흥미롭지 않은 것들은 과감히 삭제하라. 이제 순서대로 해보고, 이야기의 시작부터 끝까지 구조를 세워보자. 할 수 있는 한 끝까지 해보라. 많은 작가들이 주인공이 취할 개별 행동들을 인덱스카드로 정리하고, 각각 그들에게 얼마나 적합한지 한번 써본다. 그리고 늘 그렇듯이 이 원칙은 다른 원칙들과 함께 사용된다. 이를테면 '그리하여'로 사건들을 연결함으로써 연속적인 행위를 세워나가는 것이다. '이 일이 일어났고, 그리하여 저 일이 일어났다.'

다음의 지문을 읽고, 아래의 질문에 답하라.

연쇄 살인마가 한 남자를 꽁꽁 묶어 지하실에 가둔다. 남자는 연쇄 살인마에게 10만 달러를 주고, 아무것도 묻지 않을 테니 자신을 보내달라고 한다. 당장 은행 계좌를 앱으로 보여줄 수 있으니, 돈을 송금하고, 그것으로 끝내자고 말이다. 연쇄 살인마는 아무 말이 없다. 남자는 살인마가 자기 아버지를 닮았는데, 두 사람이 무슨 관계가 있는 것 아니냐는 농담을 던진다. 살인마는 씩 웃고는 담배에 불을 붙인다. 남자는 살인마에게 어디 출신이냐고 묻고, 더 말도 안 되는 일들이 일어났었다고도 말한다. 그리고 딸에게 작별 인사를 할 수 있게 전화를 걸고 싶다고 한다. 살인마는 이 말에 반응하지만—심금을 울리는 장면이다—거절한다. 남자는 살인마에게 신을 믿느냐고 묻는다. 살인마는 몸을 돌리고는, 천천히 지하 계단을 걸어 올라가다가 우뚝 선다. 남자는 살인마에게 꼭 대가를 치르게 하겠노라고 소리를 지르지만, 이때 하이든의 오라토리오 〈천지창조〉가 흘러나와 그의 외침을 묻어버린다. 호른이 생명의 탄생을 기리며 요란하게 울리고, 정신병자가 손에 도끼를 든 채 계단을 내려온다.

• 다음 중 남자의 성격으로 알맞은 것을 골라라.

a 소극적이다. 몸을 움직이지 않았기 때문이다.

b 활동적이다. 그는 목적을 달성하기 위해 여섯 가지의 다른 일들을 시도했기 때문이다.

c 활동적이기도 하고, 소극적이기도 하다.

d 존경받을 만하다. 자신의 목적을 위해 무척이나 힘든 싸움을 했기 때문이다.

e 결단력 있다. 그는 모든 행동을 세심히 계획하고 용감하게 행했다.

보충수업

1960년대에 출간된 아동 고전문학 《초록 달걀과 햄 Green Eggs and Ham》은 딱 50개의 단어를 사용해 만든 간단한 이야기이다. '샘 아이 엠'이라는 이름의 털이 북슬북슬한 작은 괴물이 더 나이가 많아 보이는 괴물에게 초록 달걀과 햄을 먹어보라고 권한다. 샘의 전략은 목적을 달성할 때까지 끈덕지게 목표 대상의 평온한 마음을 흐트러트리는 것이다. 샘이 자신의 전략을 실행할 행동(술책)은 몇 가지나 있을까? 샘이 시도할 수 있는 감정적 강도, 코미디, 이야기의 범주는 몇 가지나 될까? 이 이야기가 어째서 전 세계적으로 사랑받는 아동문학이 된 걸까? 그리고 이는 무슨 의미일까? 샘이 목표 달성을 위해 한 행동이 현재의 절반도 안 된다면 이 책이 '고전'의 반열에 오를 수 있었을까?

해답

정답은 b, d, e이다. 남자는 무척이나 활동적이다. 이 짧은 이야기에서 그는 계속해서 목표를 달성하려고 시도하고, 열심히 행동한 데 대한 존중을 받을 만하며, 결단력이 있다. 그는 한 가지 전략이 실패하면 새로운 전략을 사용하기로 의식적으로 결정한다.

12

딜레마를 유발하라

> " 압력 없이는 다이아몬드가 만들어지지 않는다. "
> 토머스 칼라일, 철학자

훑어보기

대가들은 등장인물들에게 감내할 수 없는 압박을 준다. 대개는 주인공에게 특히 압박이 부여된다. 작가들은 이야기에 어느 것도 선택할 수 없는 상황을 끼워넣는다. 최악과 차악 중의 선택이라든가, 두 가지 멋진 일 중 주인공이 오직 하나만 선택할 수 있다든가. 우리는 등장인물들이 극도로 어려운 선택에서 어떤 결정을 하는지 보면서 그가 어떤 사람인지를 알게 된다. 등장인물이 출근을 하고 있는데 노부인이 길에서 쓰러진다고 해보자. 이것은 딜레마가 아니다. 물론 그녀는 가던 길을 멈추고 부인을 도울 것이다. 하지만 새로 부임한 폭압적인 상사가 그녀에게 게으름은 해고 사유에 속한다며 으름장을 놓는다면 사건은 보다 흥미로워진다. 그녀는 누군가 도와주겠지 생각하며 재빨리 그곳을 지나가 정시에 출근을 한다. 그녀는 쓰러진 노부인에게 달려가 얼굴과 손에 묻은 피를 닦아주고 구급차가 올 때까지 함께 있어주는 인물과는 무척이나 다른 사람일 것이다.

등장인물을 딜레마에 맞서게 하는 이야기는 훨씬 더 시선을 끌며, 그에 대해 더 많은 내용을 알려주고, 훨씬 더 오락성이 크다. 이것이 이야기를 활성화시키기 때문이다. 딜레마는 무시할 수 없는 것이다. 등장인물이 동시에 두 명의 멋진 이성에게 미친 듯이 끌린다면, 이 상황에 대처하는 방식을 통해 필연적으로 본성을 드러내게 된다. 글을 쓰다가 막혔는가? 지금까지 쓴 이야기가 두서없이 진행되고 있는가? 대화가 초점이 없고 클리셰로만 가득한가? 그렇다면 위험이 충분히 크지 않고, 등장인물이 해야 하는 선택들이 지나치게 단순하기 때문이다. 이야기는 딜레마에 의해 장전된다. 등장인물이 해야 하는 결정이 어려우면 어려울수록 독자는 이야기에 더욱 빠지게 된다.

⟁ | 원칙

여러분은 이야기 하나를 읽고 있다. 주인공은 젊은 마케팅 임원으로 이제 막 대학원을 졸업했다. 그녀는 두 곳에서 일자리를 제안받았다. 한 곳은 무척이나 흥미로운 사업을 하는 다국적 기업이다. 연봉도 좋고, 집에서도 한 블록 거리에 있다. 다른 곳은 전통 있지만 따분한 보험회사로, 연봉도 절반이고, 뭘 타고 가도 출퇴근에 한 시간이나 걸린다. 그녀는 어디를 선택할까? 여러분이라면 어떤 선택을 하겠는가? 제정신이라면 어떤 선택을 할까? 이는 분명하고, 충분히 예상이 가능한 일이다. 우리는 그녀가 선택을 하기 전에 그 결과를 알고 있다. 우리가 알게 될 건 아무것도 없고, 지루함을 느끼게 될 것이다. 끔찍하다.

자, 이제 그녀가 다음의 두 가지 제안을 받았다고 해보자. 한 곳은 그녀의 예상보다 연봉을 세 배나 더 주고, 그녀에게 큰 이득이 되고, 회사

는 들불처럼 크게 일어나고 있는 중이다. 그녀의 성공은 사실상 보장된 것이나 마찬가지이다. 그녀는 세계 최고의 정유 회사에서 일하게 될 것이다. 다른 곳은 연봉이 3분의 1밖에 안 되지만 환경을 보호하는 일을 한다. 그녀는 기후 변화가 당대 가장 중요한 사안이라고 생각하며, 대학원 시절 내내 수없이 화석 연료가 나쁘다는 욕을 하며 밤을 지새웠다. 그런 한편 학자금 대출의 구렁텅이에 빠져 있으며, 나이가 들어가고 있고, 적은 연금으로 근근이 살아가는 병든 부모님이 계시며, 작은 아파트에서 불쾌한 룸메이트와 살고 있다. 혼자만의 공간으로 이사를 가지 않으면 죽을 지경이다. 이 상황에서 무엇을 선택하느냐가 그녀가 어떤 사람인지 말해준다.

그녀는 정유 회사 임원들을 만나서 그 회사가 환경에 신경을 쓰고 있다고 납득할 수도 있다. 기후 변화에 대한 증거들을 뒤져보고는 기후 변화의 위협이 과장되어 있다고 생각을 고쳐먹을 수도 있다. 부모님에게 상황을 설명하고 연봉이 더 낮은 곳으로 가도 괜찮겠냐고 상의할 수도 있다. 부모님의 생활비를 드릴 수가 없게 되지만 보다 큰 대의, 세상을 위하는 최선의 방법이라고 말이다. 이런 행동들은 모두 그녀가 어떤 사람인지, 무엇을 가장 가치 있게 여기는지를 말해주고, 그녀의 마음이 어떤 식으로 움직이는지 '보여준다'. 무엇을 하든지 괴로움은 존재한다. 그녀는 그중 어떤 괴로움을 감수하기로 결심할까? 그녀에게는 무엇이 더 중요할까? 자신을 길러주고 사랑해주는 부모님? 미래 세대가 살아갈 수 없게 될 환경에 대한 우려?

대가들은 이 선택을 최대한 어렵게 만든다. 그녀가 정유 회사에서 미

래의 상사를 만난다고 해보자. 그가 냉정하고 오만방자한 악당이라면 선택은 더 쉬워질 것이다. 그녀는 이미 이 회사에 부정적인 감정을 품고 있다. 하지만 그가 세상에서 가장 착한 남자에다 자기 팀을 위하는 사람이라면 선택은 더욱 어려워진다. 이 선택을 공기가 꽉 찬 풍선을 통해 생각해보자. 어떤 선택은 풍선에서 공기를 내보내는 것일 터이고, 어떤 선택은 공기를 더 집어넣는 것일 터이다. 풍선이 터지기 일보직전까지 공기를 계속 채워나갈수록 이야기는 더욱더 재미있어질 것이다.

작가에게 이 일이 힘든 점은 등장인물들에게 가하는 압력을 키울수록, 여러분은 더욱더 고되게 일하고, 더욱 깊이 생각하고, 등장인물의 반응과 과정, 결과를 직접 느끼게 된다는 점이다. 현실 세계에서 우리는 딜레마를 꺼린다. '나 자신의 진정한 모습을 알고 싶어! 오늘 그렇게 해줄 잔인한 선택들을 하게 되기를!'이라고 바라며 아침에 일어나는 사람은 거의 없을 것이다. 등장인물을 어려운 선택으로 괴롭히는 것보다야 차고를 청소하고, 운동을 하러 가고, 책을 제목순으로 정리하는 편이 좋을 것이다. 하지만 이건 당면한 과업이다. 여러분은, 그러니까 작가는 자기가 만든 이야기의 주인공이다. 여러분의 이야기에서 중심 질문은 "나는 의미 있고, 잘 벼려진 이야기를 끝마칠 수 있을 것인가?"이다. 여러분 자신과 이야기의 주요 등장인물이 단단히 연결되어 있는가? 여러분 역시 딜레마에 직면해야 자신이 어떤 사람인지 그 진실을 똑바로 볼 수 있다.

'최고의 시기, 최악의 시기'(2003)
앤서니 그리피스

코미디언 앤서니 그리피스는 2003년 2월 28일 아스펜에서 열린 미 코미디 축제에서 '최고의 시기, 최악의 시기The Best of Times, the Worst of Times'이라는 연설을 했다. 이 이야기는 유튜브나 모스◆의 홈페이지에서도 들을 수 있다. 10분짜리 이야기지만 듣고 있노라면 시간 가는 줄 모를 정도며, 어떤 시놉시스 한 편을 읽는 것보다 훨씬 더 풍부한 경험을 안겨준다.

그리피스는 키가 크고 잘생긴 아프리카계 미국인 코미디언이다. 그는 시카고의 사우스 사이드에서 가난하게 자랐으며, 1990년에 아내와 두 살난 딸과 LA로 넘어갔다. 스탠드업 코미디언으로서 명성을 얻고 부를 거머쥘 기회를 찾기 위해서였다. 당시는 네트워크 텔레비전*이 지금보다 훨씬 더 컸으며, 심야 코미디의 제왕은 NBC〈투나잇 쇼〉의 진행자 조니 카슨이었다. 조니 카슨에게 출연 요청을 받는 건 코미디언으로서 경력의 정점에 서게 된다는 의미였다. 넷플릭스 코미디 특집 프로그램도, 유튜브나 웹사이트나 DVR도 없던 시대였다. 카슨의 쇼에 출연하는 것은 수백만 명의 청중들 앞에 나아가는 일반적인 방법이었다. 거기서 시선을

◆ Moth, 스토리텔링을 탐구하는 비영리 단체.
✻ 브로드캐스트 TV, 라이브 TV, 네트워크 TV라고도 불리며, 과금 없이 송출되는 전통적인 텔레비전 네트워크이다. ABC, CBS, FOX, NBC, PBS 등이 여기에 포함된다. 오늘날에는 케이블 방송 때문에 시청자가 많이 줄어들었다.

끈다면 재능을 펼치고, 코미디언으로서 입지와 수입이 치솟을 터였다.

LA에 도착하자마자 그리피스는 두 통의 전화를 받았다. 한 통은 그의 기도에 대한 응답이었다. 〈투나잇 쇼〉 담당자가 출연 요청을 해온 것이다. 두 번째 전화는 딸의 주치의가 건 것으로, 아이의 암이 재발했다는 소식이었다. 딸은 암을 앓았다가 회복되었는데, 그리피스는 자신들이 그것을 한 번 이겨냈으니 한 번 더 이겨낼 수 있으리라고 자신했다. 그의 생활은 정신없었다. 그와 아내는 아이를 집에서 보살피고 싶었는데, 이는 심폐소생술 방법이나 아이의 약 먹을 시간을 챙겨주는 일 등 의학적인 훈련을 받아야만 하고, 아이의 상태에 대한 전문 지식을 갖춰야 한다는 의미였다. 밤에 그는 코미디 클럽에서 공연을 하고, 〈투나잇 쇼〉의 담당자와 함께 자신의 역할을 완성시켜야 했다. 그는 LA의 최고 클럽들에서 공연하면서 제리 사인펠드나 로잰 바 같은 세상에서 가장 유명한 코미디언들을 만났다. 크게 긴장해 나중에 하나도 기억을 못할 정도였는데, 어쨌든 그는 〈투나잇 쇼〉에 출연했고, 여섯 차례나 박수갈채 때문에 공연이 중단되는 사태가 벌어졌다. 촬영이 끝난 뒤 그가 차로 걸어가는데 조니 카슨이 다가왔다. 두 사람은 따로 이야기를 나누었다. 조니 카슨은 그에게 재미있었다면서 다시 초대하겠다고 말했다. 그러니까 고통스럽던 지난날, 끈기 있게 해온 공연들, 좌절했던 모든 순간들, 먹고살기 위해 감내해야 했던 온갖 고난들이 이제 보상을 받게 되었다는 의미였다. 그는 〈투나잇 쇼〉에 출연했을 뿐 아니라 조니 카슨이라는 거물을 자기편으로 만든 것이다.

하지만 축하할 시간이 없었다. 딸의 암이 재발했는데, 이전보다 상태

가 심각했다. 어린 딸은 소아과 암 병동에 입원했다. 치료는 힘들었고, 화학 치료, 방사선 치료 등 모든 치료가 이루어졌다. 아이의 머리칼도 빠졌다. 먹는 음식은 족족 게워냈다. 그리피스의 마음은 무너졌다. 그는 이해할 수가 없었다. 자신이나 아내가 뭘 잘못했는지 생각했다. 그는 어째서 죄 없는 어린아이가 저토록 극심한 고통에 시달려야 하는지 가늠할 수 없었다. 아이는 돌이 되기 전에 암에 걸렸고, 채 두 돌이 되기도 전에 암이 재발했다. 그는 자신이 아무것도 할 수 없다는 사실이 참담했다. 키가 195센티미터나 되고, 인생의 웬만큼 험난한 일들을 극복할 수 있는 사내였지만, 어린 딸을 지키기 위해 할 수 있는 일은 아무것도 없었다. 누구도 도와줄 수 없었다. 그는 흑인 사회에서는, 특히 남자들은 병원에 가지 않는다고 말한다. 그건 부유한 백인들이나 하는 일이었던 것이다. 하지만 그는 최대한 돈을 마련하고, 딸이 계속 치료받을 길을 찾았다. 병원 청구서가 계속 쌓여갔다. 청구서 하나를 제때 처리하지 못하면 집에서 쫓겨나거나 차가 압류될 수 있었다.

두 번째로 〈투나잇 쇼〉에 출연할 무렵 그의 코미디는 어두워져 있었다. 그는 극도로 고통스러운 상태였고, 그에게 공연은 공포, 분노, 비통함을 표출할 유일한 출구였다. 담당자는 그에게 공연 내용을 조금 부드럽게 해달라고 말했다. 하지만 그리피스는 반발했다. 그는 분노로 가득차 있었고, 자신이 고통받는 만큼 세상도 고통받길 바랐다. 그는 누군가—누구든지 상관없었다—에게 자신의 어린 딸이 견뎌야 하는 고통을 되돌려주고 싶었다. 그의 코미디에는 그래서 진정성이 있었다. 그가 무대에 올라가 행복한 척을 하고, 명랑하고 일상적으로 행동한다면 그건 거

짓말일 터였다.

이야기를 흥미롭게 만들고, 등장인물의 본성을 폭로하고, 의미로 가득 채우는 것은 힘든 선택이다. 그리피스는 자기가 경험한 진실을 더욱 끌어올리고, 자신의 고통을 코미디로 전환하고, 자신의 고통에 존경을 표하게 하는 비판적인 설정을 할 수도 있었다. 그렇게 하면 그는 자신이 본 진실을 말하고자 스스로를 악당, 아웃사이더 코미디언으로 이미지화하고, 커다란 명성과 부를 자기 손으로 날리게 될 것이었다. 그러고 나면 무명 극장의 텅 빈 객석 앞에서 공짜 공연이나 하는 신세로 돌아갈 수도 있었다. 대신 진정성 있게 예술을 계속 해나갈 수 있을 것이었다. 반면 〈투나잇 쇼〉에서 능숙하게, 기분 좋은 설정으로 공연을 한다면, 그는 청구서를 제때 처리할 돈을 벌고, 가족들이 함께 볼 만한 공연을 한 데 대한 엄청난 갈채와 존경을 받을 것이었다. 여기에서 문제는 그 공연이 의미가 결여된 일회용이라는 점이었다.

그는 공연을 순화하고 〈투나잇 쇼〉에서 공연하는 걸 선택한다. 그는 주목을 받고, 세 번째 출연 요청을 받았고, 어린 딸이 세상을 뜬 뒤에도 훌륭하게 공연을 해냈다. 긍정적인 부분은 그가 큰 무대에서 탁월하게 공연함으로써 자신감을 얻게 되었다는 점이다. 그 잔인했던 해에 한 번도 아니고 무려 세 번이나 말이다. 그 대가는 그가 더 이상 자신의 예술에 대해 신경 쓰지 않게 되었다는 점이었다. 이 이야기는 고통스럽다. 우리가 내내 그리피스라는 남자가 어떤 사람인지 보았기 때문이다. 다른 모든 부모들처럼 열정적이고, 애정이 많고, 굳세고, 분노하고, 꿋꿋하게 다시 일어서고, 내면 깊은 곳은 연약한 사람 말이다. 등장인물들이 겪을 딜

레마가 클수록 이야기는 더욱 강렬해진다.

◎ | **도전** 다음은 여러분이 이 원칙을 숙고하고, 실행하도록 도와줄 사항들이다.

• 지난 장에서도 말했지만, 주인공의 세계관을 분명히 하라. 몇 개의 간단한 단어로 문장으로 만들어보라. 1950년대 시트콤 〈허니무너스The honeymooners〉에서 랠프 크렘던은 언젠가 한탕하리라고 확신하는 노동자 계층의 청년이다. 그는 모든 일에 승부를 건다. 평범한 것, 천천히 성공을 쌓아나가는 일은 얼간이들이나 하는 짓이기 때문이다.

• 이제 딜레마를 만들어보자. 주인공이 간절히 바라는 일을 생각해보라. 그러고 나서 주인공이 간절히 원하는 또 다른 일을 생각해보라. 주인공에게 두 가지를 모두 다 얻어낼 무척이나 실질적인 기회를 주자. 하지만 그중 한 가지만 선택할 수 있다. 이를테면 한 여인이 꿈에 그리던 직장에 출근할 기회와 일생에 한 번뿐인 여행길에 오를 기회가 동시에 생긴다. 다만 두 가지는 같은 날 이루어진다.

• 이제 다른 종류의 딜레마를 만들라. 이것은 비싼 대가를 치르게 하는 일이어야 한다. 주인공이 바라는 또 다른 긍정적인 것을 생각해보자. 이를테면 고교 시절부터 끌리던 상대와 함께 밤을 보내는 것이다. 주인공에게 그 꿈을 실현할 기회를 주라. 이때 그 대가는 크다. 그 사람은 친구와 결혼한 사람이다.

• 세 번째 딜레마를 만들어보자. 이번 것은 최악과 차악 중 그나마 나은 것

을 선택하는 일이다. 일어나면 끔찍할 일을 생각해보라. 주인공은 직장에서 큰 실수를 해서 해고당할지도 모른다. 이때 가까운 친구에게 그 실수를 전가할 수도 있다.

• 결정에 대한 압박을 높여라. 주인공의 아내가 아프고, 주인공은 건강보험을 상실해도 될 만한 여력이 없다. 하지만 그의 친구는 빚이 있다. 그에게 직업을 잃는다는 것은 집을 잃는다는 말이다.

• 이런 결정들을 할 때 작가로서 자신의 직감을 믿어라. 주인공들이 '여러분'의 세계관에 부합하는지 확인하라.

다음의 지문을 읽고, 아래의 질문에 답하라.

여러분은 2차 세계대전에서 싸운 미 보병 칩 웨일러슨에 관한 드라마를 쓰고 있다. 독일 탱크가 시시각각 밀고 들어옴에 따라 칩의 부대는 전장에서 후퇴한다. 뒤에서 수류탄이 터지고, 그는 몸을 돌려 뒤를 본다. 절친한 친구인 스포칸 출신 월리 월크래프트와 옥스퍼드 출신 거스 피켓이 수류탄 폭발로 부상을 입는다. 그들의 몸뚱어리가 저 멀리 3미터 밖으로 날아가 진흙 도랑으로 사라진다. 칩은 치명적인 부상을 입고 충격에 빠진 두 사람을 찾으러 내달린다. 그는 두 사람 사이에 서서 이 친구에게서 저 친구로 시선을 옮긴다. 병장이 그에게 수송기가 90미터 앞에 와 있으니 서두르라고 소리친다. 당장 이곳에서 벗어나야만 한다! 눈물이 칩의 얼굴 위로 흐른다. 두 친구를 모두 데려갈 방법은 없다. 하지만 그는 두 친구를 모두 무척이나 사랑한다!

• 다음 중 칩의 압박을 증가시키고, 딜레마를 한층 강도 높게 만드는 일은 무엇인가?
a 월리의 눈이 두개골 안쪽으로 푹 꺼진다. 그가 죽어가고 있다.
b 거스는 월리를 구하라고 간청하고, 월리는 거스를 구하라고 말한다.
c 거스가 "날 구하지 않으면, 신께서 널 죽이실 거야!"라고 위협한다.
d 월리가 피를 쏟으며 기침을 하고는 농담을 하며 별것 아닌 일로 치부한다.
e 거스가 자신에게 죽음의 천사가 내려오고 있다고 말한다.

보충수업

1967년 멜 브룩스의 코미디 영화 〈프로듀서스〉를 보자. 제로 모스텔은 불경

기에 추락한 나이 든 공연 제작자 맥스 비알리스톡을 연기한다. 그는 돈이 없고, 어둡고 비좁은 허름한 사무실에서 일하면서 공연 제작비를 받을 수 있을까 싶어 부유하고 늙은 미망인들과 잠자리를 한다. 어느 날, 중년의 회계사 리오 블룸이 회계 감사차 비알리스톡의 사무실에 온다. 소심하고 겁쟁이에 우울한 표정의 블룸은 비알리스톡이 부정직한 사람이라면 공연을 성공시키기보다는 망하게 해서 많은 돈을 벌 수 있다는 사실을 발견한다. 공연을 제작하는 데 필요한 돈보다 더 많이 투자를 받은 뒤 공연이 망하면 남은 돈을 모조리 차지할 수 있다는 것이다. 어떤 투자자도 망한 공연에서 수익금 정산을 기대하지 않기 때문이다. 비알리스톡은 탐욕에 몸을 떤다. 천재적인 아이디어다! 그는 이 사기를 치는 데 블룸의 도움을 요청한다. 블룸은 자신은 그저 농담한 것뿐이라고 강조한다. 비알리스톡이 블룸을 밀어붙이는 건 얼마나 힘들까? 그리고 이 일은 블룸에게 어떤 감정을 일으킬까? 딱 봐도 블룸에게는 딜레마가 없다. 그가 해야 할 일은 오직 그 자리를 뜨는 것뿐이다. 비알리스톡은 블룸이 어떻게 최악과 차악 중 그나마 나은 것을 선택하게끔 딜레마를 유발할 계략을 짤까?

해답

정답은 b. 이는 칩에게 훨씬 큰 딜레마를 유발한다. 두 친구가 모두 선량한 사람들이고, 모두 구원할 만한 가치가 있는 진정한 영웅들이기 때문이다. 누구를 두고 가도 비극이 된다. 이들이 서로를 위협하거나 어느 한쪽의 상태가 악화되고 있다면 칩에 대한 압력이 줄어든다. 한쪽에 대한 호감이 떨어지거나 살아남기 어려워지니, 선택이 보다 단순해지는 것이다.

갈등을 층층이 쌓아라

> **"** 친절하라.
> 당신이 마주치는 사람 모두가 힘겨운 싸움을 하고 있다. **"**
>
> 알렉산드리아의 필로, 철학자

훑어보기

인간을 활쏘기 과녁이라고 생각해보자. 과녁 중심은 존재의 핵심, 즉 중심 생각과 감정일 것이다. 다음의 바깥쪽 층(원)은 친구, 가족, 이웃, 직장 동료 등 사적인 관계이다. 그 다음 층은 종교, 기업, 정부 등 세상을 움직이는 사회 전체 혹은 집단이다. 그 너머에는 물리적 세계, 배경, 자연적인 환경과 인위적 환경이 있다. 이 층에는 바람, 비, 동물, 지나가는 차들, 눈에 보이는 온갖 것들과 소리 등 우리가 지나치면서 상호 작용하는 모든 것이 해당된다.

때때로 이 모든 층위들이 조화를 이루고, 강하고, 건강하고, 편안하게 느껴진다. 사랑하는 사람이 편안하고, 평온하고, 자기편에 있다. 여러분에게 의미 있는 일이 생기면 친구들이 모인다. 해가 비추고, 바람이 잔잔하다. 모든 것이 예상대로 잘 이루어진다.

하지만 어느 순간 갈등이 일어나는 때도 있다. 그 갈등은 존재의 층위 중 어느 한 곳에서 일어난 것일 수 있다. 뼈가 부러지거나, 갑자기 공황 발작이 일어난다. 상사로부터 성과가 낮다고 욕을 먹는다. 엄마가 말을 걸지도 않고 대답도 해주지

않는다. 여러분이 믿는 종교가 여러분을 죄인이라고 부르고, 내면을 지옥으로 만들어 영혼을 어지럽힌다. 차가 빙판 조각을 치고 길에서 미끄러진다. 이런 역동성, 즉 평온에서 혼돈으로 왔다 갔다 하는 상태는 인물이 지닌 본성을 드러낸다. 등장인물을 개략적으로 구상할 때 자신과의 갈등, 인간관계, 세상을 이루는 사회 전반과 환경(자연적 환경 및 주변 사람들 모두), 이 네 가지 층위를 모두 고려하라.

△ | 원칙

등장인물이 마주치는 갈등의 유형과 수는 이야기의 종류와 길이, 작가가 지닌 성향에 따라 달라진다. 모든 것에 딱 들어맞는 단 하나의 공식은 없다. 십 대를 주인공으로 한 슬래셔 영화를 쓰고 있다면, 호색한에 대한 증오, 마약을 남용하고 숨는 데 서투른 십 대들보다 전기톱을 든 미치광이에게 더 큰 갈등을 부여할 필요는 없을 것이다. 엘머 J. 퍼드가 루니툰스 만화 영화를 쓸 때, 그가 어머니에게 어떤 감정을 느끼는지를 쓸 필요는 없다. 1천 쪽이 넘는 《안나 카레니나》를 쓰고 있다면, 여주인공의 모든 갈등들과 주요 등장인물들의 삶을 탐구해야 할 것이다. 그들의 성적 지향성, 배우자, 애인, 가족, 종교, 급격하게 변화하는 사회 등과 함께 말이다. 그렇지 않으면 19세기 후반 무척이나 고루한 러시아 독자들 몇몇만이 그 이야기를 읽게 될 것이다.

이야기의 중심에 자리해야 하는 건, 인간 경험에 대한 탐구, 분노, 인간 경험을 고결하게 만드는 것이다. 누구에게도 쉬운 일이 아니다. 이 장의 첫머리에서 '친절하라. 당신이 마주치는 모든 사람이 힘겨운 싸움을

하고 있다'라는 구절을 인용했다. 이 말은 우리 모두가 모든 존재적 충위에서 수많은 갈등을 겪고 있다는 말이다. 사랑하는 사람을 보살피고, 행복하고, 건강하고, 안전하고, 관계를 맺고, 분별력 있게 행동하기 위해서 말이다. 등장인물들이 다양한 충위의 갈등과 씨름하는 모습을 통해, 작가는 그들이 어떤 사람인지, 어떤 일을 겪었는지 보여주고, 우리의 고통을 인정하고, 우리에게 어떻게 살아갈지 이해하게 해준다.

　이런 원칙들이 현실과 동떨어진 어느 곳에 있는 게 아님을 염두에 두고, 이야기를 쓰면서 그 거리감을 해소시켜라. 한 중년 여성이 이를 닦다가 입술에 살짝 주름이 생긴 것을 발견했다고 하자. 그녀가 자기 자신과 갈등을 빚게 되든, 환경과 갈등을 빚게 되든, 그 갈등을 형식적으로 분류하는 일은 중요하지 않다. 주름은 스트레스 때문에 생겼을 수도 있고, 유전적인 것일 수도, 노화 때문일 수도 있으며, 햇빛에 노출이 많이 되어 생겼을 수도 있다. 중요한 것은 그것이 그녀에게 어떤 의미인지, 그것이 그녀의 성격에 대해 무엇을 말해주는지, 그녀가 '하는' 일에 어떤 영향을 미치는지이다. 이런 갈등들이 이야기를 어떻게 앞으로 나아가게 하는지, (6장에서 살펴보았듯이) 어떻게 이것들이 예상과 현실 사이의 충돌을 불러오는지에 관심을 두어야 한다. 그녀가 특별한 사람과의 첫 데이트를 위해 꾸미면서 즐거워했는데, 그 옅은 주름 때문에 급격히 의기소침해지고 자신이 하찮아진 것 같은 기분을 느끼면서 약속을 취소하기에 이르렀다면, 이는 무척이나 흥미롭다. 그녀가 사랑스럽고 영리하며 유머감각도 있는 여성이라면, 이것은 마음 아프고, 부조리하고, 의미 있는 장면이 될 것이다. 이 때문에 이야기에 갈등을 채우는 것이 그토록 중요한 것이다.

옅은 주름 하나에서 얼마나 나아갔는가?

자신과의 갈등

우리는 마음, 신체, 정신 면에서 자기 자신과 씨름하고 있다. 우리의 정신은 분노, 공포, 화, 상처, 수치심, 혼란, 욕망, 질투, 나쁜 기억들, 죄의식, 후회, 깨진 꿈 등 수많은 갈등들로 가득 차 있다. 우리는 스스로도 이해하지 못하는 여러 생각과 감정을 가지고 살아간다. 자신의 도덕성을 염려한다. 무엇이 현실이고, 무엇이 그저 상상 혹은 편집증이 만들어낸 허구인지 확인하고자 몸부림친다. 신체 역시 갈등으로 가득하다. 머리, 치아, 위장, 발이 아프고, 붓고, 열이 난다. 팔을 올리거나 다리를 내릴 때 갑작스럽게 움직이면 통증이 엄습한다. 정신—삶의 의지—을 갑자기 잃기도 한다. 어느 날 눈을 떴는데 침대에서 일어날 기운조차 없거나 전혀 그럴 마음이 들지 않기도 한다. 아무리 애를 써도 더 이상 자신을 추스를 수가 없다.

관계적 갈등

우리는 가족, 친구, 동료, 상사, 직원과 스트레스 없이 잘 지내기를 바란다. 하지만 그들은 이해할 수 없는 행동이나 말로 우리를 슬프고, 극도로 화나고, 당혹하고, 감정을 상하게 만든다. 신뢰를 배반한다. 실망시킨다. 이들은 하늘나라로 떠나기도 하고, 아프기도 하고, 나락으로 떨어지기도 하는 등 수천 가지 일들로 우리의 마음을 갈가리 찢어놓는다. 그리고 우리 역시 그들에게 똑같은 일을 한다.

사회와의 갈등

우리는 회사, 지자체, 정부, 다른 국가의 정부, 뉴스, 엔터테인먼트, 광고, 종교 기관, 자선 단체 등을 다루어야만 한다. 이들은 법률을 통과시키고, 단속을 하고, 세금과 과태료를 부과하고, 법을 집행하고, 세금을 올리고, 고용을 하고, 해고를 한다. 물건을 팔고, 우리에게 시간과 돈을 요구하고, 우리가 느끼는 방식과 하는 일에 영향을 미친다. 이들은 우리를 분노하고, 흥분시키고, 흥미를 끌어내고, 위협을 느끼게 만든다. 죄책감을 들끓게 하고, 부적절한 기분, 결핍된 기분, 배고픔을 느끼게 한다. 우리가 자신들이 만든 물건을 사고, 서비스를 이용하고, 텔레비전 프로그램을 보고, 그들의 필요를 충족시키길 바란다. 우리를 위협하고, 현실과 허구, 상상을 일으킨다. 우리에게 '세계' 달려든다. 우리의 몸을 망가뜨리고, 마음의 평화를 흐트러뜨리고, 미래를 겁내라고 말한다. 우리의 정신, 영원히 안식에 들 장소를 위협한다. 이들은 우리를 걷어차 동요하게 만든다.

환경과의 갈등

세상으로 나아가면, 물리적 공간을 지나가면, 우리는 얼어붙은 길, 뜨겁게 타오르는 태양, 맹렬하게 달려드는 열기를 다루어야 한다. 섬광이 번쩍이기도 하고, 무지막지한 소음이 들려올 때도 있다. 황무지, 악취가 나는 곳, 구덩이, 난기류를 만나기도 한다. 우리는 그것들이 어떻게 작동하는지 희미하게나마 이해할 따름이지만, 그런 우리의 능력을 능가하는 로봇, 기계, 인공지능도 있다. 세상의 것들은 썩고, 쇠락해간다. 사물들

은 고장 나고, 생각대로 작동하지 않는다. 이 모든 것들이 우리의 인지와 감정은 물론, 스트레스, 고통, 손상당하지 않고 세상을 경험하는 능력에 영향을 미친다.

———◇———

작가가 하는 가장 중요한 선택 중 하나는 '매체'이다. 대단한 성공을 거두었을지도 모를 작가들이 슬프게도 얼마나 많이 매체를 잘못 선택하는지 모른다. 그러니까 영화 각본에 적합한 내용을 소설로 쓴다든가, 텔레비전 드라마에 적합한 내용을 만화로 그린다는 말이다. 매체를 결정하는 데는 작가의 성격이랄지 살고 싶은 곳, 다른 사람과의 협력을 즐기는지 끔찍해하는지 등 수많은 요인들이 작용한다. 텔레비전 드라마라면 단편 소설보다는 훨씬 많은 사람들과 작업을 해야 한다.

하지만 이 결정에서 가장 중요한 요소는 아마도 작가가 가장 흥미를 느끼는 갈등 층위가 무엇인지이다(이런 갈등은 작가 자신이 개인적으로 경험한 가장 큰 갈등과 부합할 수도, 아닐 수도 있다). 늘 생각이 많고, 자신의 여러 측면들과 종종 씨름을 하는 작가라면 아마도 소설을 쓸 것이다. 소설은 우리에게 등장인물의 생각과 감정을 탐구하게 해주기 때문이다. 《오만과 편견》, 《죄와 벌》, 《빌러비드》 같은 걸작들을 탐구한다면, 등장인물들의 정신 깊숙한 곳으로 파고 들어가게 된다. 연극이나 텔레비전 드라마를 쓰는 작가들은 종종 친구, 가족, 동료 등 사람들 사이의 갈등에 가장 큰 흥미를 느낀다. 〈인형의 집〉, 〈유리 동물원〉, 〈어거스트, 가족의 초상〉 같은 위대한 연극이나 〈올 인 더 패밀리All in the family〉, 〈소프라노

스〉, 〈30 록〉 같은 텔레비전 드라마는 긴밀한 관계를 맺고 있는 한 집단의 사람들에게 초점을 맞춘다. 한편 영화는 사람과 사회, 그리고 세상 전체와의 대립에 초점을 맞추는 경향이 있다. 슈퍼히어로 영화들에는 특정한 차림의 영웅이 하늘로 돌진하고, 군대 및 정부와 싸우는 내용을 다루곤 한다. 혹은 한 사람을 특정 집단과 맞붙게 하기도 한다. 〈그래비티〉에서 샌드라 불럭, 〈마션〉에서 맷 데이먼이 우주에서 지구로 돌아오려고 애쓰는 일을 생각해보라. 물론 영화도 일상적인 괴로움이나 인생의 복잡성에 초점을 맞춘, 보다 조용한 주제를 탐구할 수도 있다.

거듭 말하건대 이 원칙을 반드시 고수해야 하는 게 아니다. 아서 밀러의 연극 〈시련〉은 한 남자가 사회 집단에 맞서는 이야기이다. 잭 런던의 소설들은 인간이 자연에 맞서는 이야기이다. 이런 '규칙들'에는 많은 예외가 있는 법이다. 이것들은 일반적인 지침일 뿐이다. 뭐든 자신이 좋아하는 매체를 통해 좋아하는 이야기를 할 수 있다. 각 매체가 지닌 고유한 강점들을 알고, 자신이 하려는 이야기에 대입해보면 도움이 될 것이다.

♻ | **대가의 활용법**

《미즈 마블 Vol. 1: 비정상》(2013)
G. 윌로 윌슨

《미즈 마블》은 비평가들의 극찬을 받으며 2015년 휴고상 '최고의 그래픽노블 부문'을 수상했다. 이 만화는 정체성 위기를 겪고 있는 열여

섯 살 난 여자아이 카말라 칸이 슈퍼히어로인 미즈 마블로 거듭나는 이야기이다. 이 이야기가 잘 쓰인 이유는 카말라가 계속 확장되는 네 층위의 갈등을 겪기 때문이다. 첫 장을 살펴보면서 어떻게 작가가 연민을 구축하고, 인물을 발전시켜 나가기 위해 갈등을 끌어올리는지 살펴보자. (다른 마블 시리즈에서는 다른 미즈 마블이 등장한다. 카말라 칸 이전의 미즈 마블은 풍만한 가슴에 금발, 푸른 눈의 공군 장교로 그려지며, 종종 도발적이고 노출이 심한 복장을 하고 있다.)

장면 1

첫 번째 컷에는 BLT 샌드위치가 그려져 있다. 저지시티의 한 식료품점 진열장 앞, 카말라가 즐거운 신음을 내뱉는다. "맛있겠다, 이교도의 고기 빵." 그녀 곁에는 가장 친한 소꿉친구 티키가 있다. 티키는 터키계 무슬림 소녀로, 자신을 나키아라고 불러달라고 주장하며, 카말라보다는 신앙심이 깊다. 두 사람의 친구 브루노가 카운터 뒤에서 일하고 있다. 우리는 짧은 시간에 이 예의바르고, 열심히 일하는 백인 남자아이가 '문화적 충돌만 없다면' 카말라에게 완벽한 남자임을 알 수 있다.

조이 지머가 얼뜨기 남자 친구 조시를 데리고 걸어온다. 조이는 금발에 푸른 눈의 여자아이로, 노출이 심한 옷차림을 하고 있다. 수동적 공격 성향에 자기 자신만 알며 거들먹거리는 유형의 인물이다. 조이는 나키아의 머릿수건을 칭찬하면서, 한편으로 강요받아서 그걸 쓴 건 아니냐는 무례한 질문을 한다♦. 나키아는 부모님들이 자기 머리에 이런 걸 쓰는 걸

♦ 머릿수건을 히잡에 비유한 것이다.

원치 않는다고 대답한다. 조이는 브루노와 시시덕거린다. 브루노와 나키아는 카말라가 미국인의 이상적인 외모를 지닌 조이를 뚫어져라 쳐다보며 그녀의 인기를 부러워하는 것을 알아챘다. 조시와 조이가 해안가에서 열리는 파티에 그들을 초대하지만 카말라는 갈 수가 없다. 부모님이 허락하지 않을 게 뻔하기 때문이다. 나키아 역시 거절하지만, 그녀는 술을 비롯해 수많은 유혹이 도사리고 있는 파티에 가지 않기로 스스로 결심한 것이다.

도입부 세 쪽만으로도 카말라의 세상은 갈등투성이다. 내적 갈등(카말라는 금발에 푸른 눈을 지닌 조이처럼 되고 싶어 한다), 개인적 갈등(나키아는 그녀와 달리 신앙심이 두텁다), 서구 문명권에 사는 무슬림으로서의 갈등이다. 그녀는 금지된 음식 냄새가 스며들어 있는 공기를 들이마신다. 나키아가 똑같은 갈등을 다루는 모습을 보면, 세속적인 서구 문명에서 무슬림의 존재, 카말라가 지닌 종교와의 갈등을 더욱 잘 이해할 수 있게 된다. 나키아는 카말라보다 자신의 문화와 신앙에서 안정을 느낀다.

장면 2

그날 밤 방에서 카말라는 홀로 좋아하는 슈퍼히어로들인 '어벤저스'에 대한 팬픽션을 쓰면서 즐거워한다. 파키스탄 이민자인 엄마는 숙제도 안 하고 저녁 식사 시간도 지났다면서 꾸짖는다. 카말라가 쓴 글이 프리킹쿨닷컴에서 '좋아요'를 수없이 받았다는데도 칭찬이나 대단하다는 말을 하지 않으며, 카말라에게는 평일 저녁보다 금요일 저녁이 훨씬 더 신난다는 사실 역시 상상하지 못한다.

저녁 식탁, 카말라의 오빠 아미르가 식전 감사 기도를 올리고 있다. 아미르는 독실한 무슬림으로 조심스럽게 수염을 손질하고, 전통 복장에 모자를 쓰고 있다. 그와 아버지 아부 잔은 논쟁 중이다. 아미르는 백수인데, 은행에서 일하는 아버지에게 고리대금업을 성업시키며 알라를 배반하고 있다고 비난한다. 아부 잔은 아미르의 독실한 신앙심을 좋지 않게 바라보며, 아미르가 일을 하려 들지 않는다며 유감스러워한다. 엄마는 아들 편이다(분명 가장 사랑하는 자식이다). 때가 되면 아들이 제대로 된 직장을 구하리라고 믿고 있다.

매일 저녁 똑같은 언쟁이 지루하고, 지치고, 피곤하게 이어지는 와중에, 카말라는 조시와 조이와 함께 파티에 가도 되느냐고 묻는다. 아버지가 안 된다고 말하면서 브루노처럼 성실한 친구와 다니는 게 좋겠다고 한다. 카말라는 자기가 남자였으면 아버지가 보내주었을 거라고 반박한다. 다툼이 일어나고, 아버지는 넌더리를 내면서 카말라에게 나가보라고 한다.

여기에서 카말라는 지루함과 좌절감이라는 내적 갈등에 더해, 자신의 창조성에 관한 어머니의 무관심, 아미르를 편애하는 부모님들의 남아 선호 사상이라는 개인적 갈등을 겪고 있다. 오빠와 아버지 사이의 갈등은 저녁 식사 분위기를 망친다. 아미르의 독실함은 가족 전체에 갈등의 물결을 퍼트린다. 아미르의 인물상은 독실하고, 실직 상태이고, 미국에 사는 젊은 무슬림 청년으로, 갈등을 일으킬 화근을 품고 있다.

아부 잔의 성격 역시 아들의 신앙심과 관련한 갈등을 다루는 데서 드러난다. 그는 독실한 무슬림이지만, 온건주의자이고, 무슬림 문화와 가

족의 필요 사이에서 균형을 맞출 줄 아는 인물이다. 또한 심리적으로 세련되고, 아들을 비난하지 않고 정직하게 대한다. 이들은 모두 현대적 삶이 지닌 모든 층위에서 갈등을 겪는 다면적인 인물들이다.

장면 3

카말라가 방에 혼자 앉아서 자기 처지를 한탄한다. 어째서 자신은 늘 점심에 남들과 다른 도시락을 가지고 가야 하는지, 이슬람이 정한 이상한 휴일을 지켜야 하는지, 보건 수업에 빠져야 하는지 말이다. 그녀는 다른 사람들처럼 '평범해지고 싶어서' 슬프다. 그녀는 내적, 개인적, 사회적 갈등에 순진무구함(그녀는 조이의 진정한 본성을 보지 못한다), 부모님과 이슬람에 대한 존경심, 십 대의 반항적 기질로 맞선다.

그녀는 살그머니 창문으로 빠져나가 파티에 간다. 해안가에 다다랐을 때 그녀는 파티가 생각보다 너무 성대하고 끈적끈적한 분위기라서 겁을 집어먹는다. 음악이 공기를 뒤흔든다. 조이가 그녀를 발견하고 뛰어와 "이교도들이랑 어울리자"고 말한다. 술 취한 건장한 남자애 둘이 그녀를 속여서 술을 한 모금 마시게 한다. 카말라는 술을 내뱉고 당황한다. 브루노가 그녀에게 문제에 휘말리기 전에 집으로 돌아가라고 재촉한다. 그녀는 브루노에게 부모님처럼 굴지 말라고 소리를 치고는 뚜벅뚜벅 걸어나간다.

그녀는 어두운 길가를 홀로 걸어간다. 두터운 초록빛 안개가 도시를 뒤덮고 있다. 점점 걷는 게 힘들어지고, 머리가 어지럽다. 보드카를 바로 뱉었는데 취한 건 아닐까 걱정이 된다. 스스로를 질책한다. '아무리 애를

써도 나는 희한한 음식을 먹어야 하는 계율과 머리가 이상한 가족들과 사는 불쌍한 카말라일 뿐이야.' 기이한 안개가 그녀를 감싸오고, 그녀는 전신주에 기댄다. 거기에는 손수 쓴 미아 찾기 포스터가 하나 붙어 있다. 표면상 우리는 '십 대 소녀가 파티에 왔다 집으로 돌아간다'는 단순한 장면을 보고 있다. 하지만 그녀는 온갖 층위의 갈등으로 인해 소진된 상태이다. 종교, 문화, 부모, 친구들, 그 자신의 마음, 유해한 공기, 이 모든 것들이 그녀를 무겁게 짓누른다. 포스터의 내용은 그녀의 잃어버린 영혼에 대한 상징이자, 현대 사회의 가혹한 현실에 대한 표상이다.

그녀는 갈등의 무게를 감당할 수 없고, 더 이상 버틸 수 없게 되어 무너진다. 멀리서 우리는 그녀가 길바닥에서 기절하고 안개에 휩싸이는 모습을 본다. 이제 그녀의 손이 슬프게도 전신주를 붙잡고 있는 모습만 보인다. 그녀의 연민을 구축했다. 우리는 그녀의 고통을 우리의 고통으로 느끼게 되었다. 우리 모두가 부모님, 형제나 자매와 다투고, 그들에게 맞춰나가 본 적 있지 않은가.

장면 4

거친 빛 한 줄기가 그녀의 몸 위로 떨어진다. 아이언맨, 캡틴 아메리카, 캡틴 마블의 환영(아니, 실제인가?)이 그녀를 맞이한다. 기이한 새들과 북슬북슬한 생물체들도 함께 있다. 캡틴 마블이 파키스탄에서 쓰이는 아랍어의 변종인 우르두어로 말을 한다. 이들은 그녀에게 자신들이 신앙 자체, 그녀가 보아야만 하는 것이 형상화된 모습이라고 알려준다. 캡틴 아메리카는 그녀가 부모님, 종교, 문화를 거슬렀다면서 나무란다. 그

녀는 파키스탄계의 유산과, 지금껏 자신이 살아본 유일한 장소인 저지시티를 고향으로 느끼면서 마음의 분열을 겪는다. 카말라는 캡틴 마블에게 자신이 어떤 사람이 '될'지는 모르지만, '되고 싶은' 사람은 있다고 말한다. 바로 긴 부츠와 아찔한 하이힐을 신은, '정치적으로 부당한' 차림새의 섹시한 슈퍼히어로로. 캡틴 마블은 카말라에게 부츠 성애자냐고 농담을 하고, 그녀에게 소원이 이루어질 테지만 '네 생각과는 많이 다를 것'이라고 경고한다.

장면 5

초록빛 안개가 검어지고 카말라 주변을 고치처럼 에워싼다. 안개 속에서 성난 주먹 하나가 튀어나오면서 그녀가 밖으로 나온다. 그녀의 피부는 이제 하얗고, 머리카락은 긴 금발이다. 그리고 허벅지까지 오는 부츠에, 등만 간신히 덮은 웃옷 등 매끈한 차림새다. 새로운 외모에 대한 카말라의 첫 반응은 '마음을 돌이키기엔 늦었겠지?'이다.

이 모든 갈등들이 카말라의 기분을 바꾸고, 그녀의 결정에 영향을 미치고, 그녀가 달리 하지 않았을 행동을 취하게 만든다는 사실을 주목하라. 갈등이란 진공 상태에서 홀로 존재하지 않으며, 종종 한 가지 갈등이 다른 갈등에 영향을 미친다. 첫 장에는 81개의 컷이 있는데, 각 컷에서 카말라는 다중적인 갈등을 다룬다.

• **자신의 갈등** 그녀는 자신의 갈색 피부, 어두운 색 머리, 보수적인 옷차림을 불편해한다. 따돌림을 당하는 것 같은 기분을 느끼며, 금발 머리에 푸른 눈을 갖고 싶고, 아이들에게 인기를 끌고 싶다. 취미 생활에 무척이나 많은 시간을 쓰며, 지금과는 다른 사람이 되길 간절히 바란다.

• **관계적 갈등** 그녀의 엄마는 적대적이고, 까다롭다. 오빠는 극단적이다. 아버지는 친절하고, 차분하지만, 그녀의 감정을 이해해주진 못한다. 그녀는 나키아처럼 신앙심이 솟구치지도 않는다. 부르노는 완벽한 남자애지만, 무슬림 여자애에게는 아니다. 조이는 인기가 많은 자기중심적인 못된 여자애이다. 근육질 남자애들은 카말라를 속여서 술을 먹인다. 그녀가 사랑해 마지않는 슈퍼히어로들은 그녀의 선택에 비판적인 태도를 취한다.

• **사회와의 갈등** 보건 수업에 들어가지 못하고, 이상한 냄새를 풍기는 음식을 먹고, 예배에 참석해야 하는 무슬림이라는 사실은 지속적인 스트레스 요인이 된다. 그녀는 자기 신앙과 문화에 대한 의문 없이 가게에 갈수도, 파티에 참석할 수도, 학교에 편안하게 앉아 있지도 못한다.

• **환경과의 갈등** 그녀의 시선이 닿는 모든 곳에서 여자애들은 딱 달라붙은 옷을 입고, 애들은 신경을 긁는 음악을 듣고, 술을 마시고, 데이트를 하고, 혼전 성관계를 맺는다. 모두 그녀는 할 수 없는 일들이다. 그녀는 계속 '불결한' 일들을 하고 싶은 유혹에 빠진다. 이를테면 BLT 샌드위치를 먹는 일같이 말이다. 그리고 안개가 도시를 감싸고, 그녀를 지치게 한다. 그녀가 속한 뉴저지의 중산층 마을은 아슬아슬하다.

빅데이터 시대니만큼 이를 수학 공식으로 따져보겠다. 카말라는 81개의 컷에 등장하는데, 각 컷에서 그녀는 네 층위의 갈등에 처할 수 있다. 즉 그녀에게 지워질 갈등은 총 324가지(81×4)가 될 수 있다. 이론적으로 그녀는 각 단계에서 1조 개의 갈등을 겪을 수 있지만, 합리적으로 한 단계에 하나의 갈등을 유지하도록 하자. 갈등의 수를 정확히 산출하는 게 중요하진 않다. 다만 여러분이 다룰 수 있는 갈등의 수가 그만큼 많다는 것을 염두에 두라. 그리고 그 수가 많을수록 성공할 확률이 높아진다.

바로 이 점 때문에 《미즈 마블》이 유명 문학상을 수상하고, 엄청나게 팔리고, 강력한 이야기가 된 것이다. 하지만 이야기에 아무 생각 없이 갈등을 한 트럭 쑤셔 넣기만 하면 된다는 말은 아니다. 갈등은 여러분 자신에게 진정성 있고, 흥미로우며, 개인적으로 받아들여지고, 마음을 다해 깊이 있게 탐구되어야만 한다. 카말라 칸이 마블에 다양성을 더하기 위한 애처로운 시도가 아니라 강력한 캐릭터가 된 데는, 그 클리셰에도 불구하고, 작가 G. 윌로 윌슨이 그 대상과 깊은 연관이 있기 때문이다. 윌슨은 뉴저지 출신 백인 여성으로 이슬람으로 개종했으며, 이집트에서 저널리스트로 일하며 많은 시간을 보냈다. 그녀는 자신이 쓰는 세상에 대해, 그리고 아웃사이더로 살아간다는 일에 대해 잘 알고 있으며, 그리하여 이야기는 진정성을 내뿜게 된다.

NPR 라디오 프로그램 〈올 싱스 컨시더드 All Things Considered〉와의 인터뷰에서 윌슨은 아프리카계, 아랍계, 파키스탄계 이민자 가족들과 함께 귀화한 사람들의 정체성에 대해 수없이 이야기를 나누어보았다고 했다. 이런 조사는 그녀에게 지식의 간극을 채워주었다. 개인적 경험과 조사로

그녀는 카말라에게 내적, 개인적, 사회적, 환경적 갈등을 다양하고 폭넓게 부여했다. 이런 갈등들은 그저 그 수가 많은 것 때문만이 아니라 진정성까지 갖추고 있기 때문에 효과를 발휘했다. 이는 그녀에게도 의미 있는 갈등이었다.

◎ | **도전** 다음은 여러분이 이 원칙을 숙고하고, 실행하도록 도와줄 사항들이다.

• 일반적으로 이야기가 길어질수록 주인공이 다루어야 할 갈등은 더 많아진다. 〈브레이킹 배드〉의 월터 화이트는 파일럿 에피소드에서 모든 층위의 갈등에 둘러싸여 있다. 그가 드라마 시리즈 전체를 이끌고 가야 하기 때문이다. 또한 이 편은 다섯 시즌을 끌고 가는 것뿐만 아니라, 그것들이 순차적으로 이어지게 해야 한다. 근본적으로는 거의 48시간짜리 이야기인 셈이다! 믿기는가? 월터를 시청자들에게 기억시키려고 제작자 빈스 길리건은 그를 문제와 곤경의 홍수에 휩쓸리게 해야 했다.

• 등장인물에게 지나치리만큼 온갖 수준의 갈등을 퍼붓고, 그것이 어떻게 느껴지는지 한번 보자. 그것이 어떻게 등장인물에게 통찰력을 부여하는지, 어떻게 서사를 전개하는 아이디어들을 튀어나오게 하는지를 보라.

• 기본적인 일대기에서 시작하라. 마흔다섯 살의 농장 일꾼이자 네 자녀의 아버지, 출근 첫날인 쓰레기 수거인, 워싱턴 DC의 고급 사립학교에서 아이들을 25년간 가르친 경험이 있는 교사 등을 말이다. 물론 여러분의 직업을 등장인물에게 부여할 수도 있다.

• 내부에서 시작하여 쌓아 나가라. 동심원을 그려라. 등장인물은 자신에 대한 문제를 가지고 있다(이것이 정중앙에 위치한다). 어쩌면 그녀는 자기 몸을 싫어할 수도, 병으로 고통을 겪을 수도, 자신이 어리석다고 생각할 수도, 방탕한 지난날을 후회할 수도, 자신이 더욱 재미있어져야 한다고 생각할 수도, 간담 서늘한 악몽을 꾸고 있을 수도, 알레르기로 고생하고 있을 수도, 혹은 자신이 어느 방면에서든 더 성공할 거라는 긍정적인 생각을 지녔을 수도 있다. 그게 뭐든 그녀의 머릿속에 단단히 박혀 있어야 한다.

• 다음 원은 가족, 조부모, 친구, 이웃, 직장 동료 등 그녀 인생에 존재하는 사람들과의 갈등이다. 갈등들을 어렵게 만들라. 아픈 인척, 돈이 필요한 친구, 다 커서 집에 얹혀사는 아들 기타 등등 갈등을 확실히 정하고, 그것을 심화시켜라. 해당 인물의 문제가 특히나 주인공을 힘들게 하는 이유는 무엇일까? 이를테면 그녀는 한때 엄마와 무척이나 가까웠고 엄마의 영민한 정신을 우러러보았지만, 이제 엄마는 기억을 잃어가고 있다.

• 다음 원에는 다국적 기업, 교회, 정부, 언론사 등 사회 집단들이 포함된다. 시트콤 〈올 인 더 패밀리〉를 보자. 아치 벙커는 자유주의적 문화, 빨갱이, 공산당을 못 견뎌 한다. 등장인물이 세상에 존재하는 거대 단체와 어떤 갈등을 겪고 있는가? 이를테면 그녀는 자본주의를 증오하는 사회주의자일 수도, 교회에 분노한 무신론자일 수도, 공교육 기관에서 '하나님'에 대해 가르쳐야 한다고 믿는 종교적인 사람일 수도 있다.

• 다음 원은 환경이다. 여기에 우리는 날씨, 풍경(자연적, 인공적), 바다 경치, 그리고 우리에게 갈등을 유발할 법한 온갖 외부적인 대상들 ─현대

사회의 테크놀로지, 무너지는 보도, 떨어지는 피아노— 과 인간 아닌 대상들을 포함시킬 것이다. 코엔 형제의 영화 〈파고〉에는 어둡지만 매력적인 장면이 하나 있다. 한겨울, 외롭게 뻗어 있는 고속도로에서 마지 건더슨 경찰서장이 끔찍한 살인자를 추적한다. 만삭의 몸인 그녀가 뒤뚱뒤뚱 걸어간다. 커다란 부츠에 큰 모자가 달린 두터운 재킷, 커다란 벙어리장갑 차림이다. 차가운 눈을 헤치고 걸어가던 그녀는 갑자기 몇 인치 아래로 주저앉고, 쓰러질 뻔한다. 바람은 차갑고, 땅은 꽝꽝 얼었으며, 사방이 눈으로 하얘서 그녀를 더욱 힘들게 만든다. 걷는 일만 해도 큰 도전이 된다. 이로 인한 반응은 그녀의 인물 특성을 드러낸다. 예를 들면, 우스꽝스러운 동작으로 거의 넘어질 뻔한 뒤에 그녀는 우스운 얼굴을 해 보인다. 그녀가 끔찍한 범죄 장면 한가운데 있다는 걸 생각하면 주목할 만한 장면이다. 이렇게 혹독한 환경에서 살아가면 어떤 일도 극복하는 법을 배우게 될 것이다.

• 내적, 개인적, 사회적, 외부적·환경적이라는 존재적 층위 중에서 등장인물에게 최소한 세 가지 갈등을 부여하라. 그렇게 했을 때 인물과 일반적인 삶에 관해 어떤 생각이 드는가? 막히면 그것을 개인적인 것으로 생각해보라. 지금 당장 자신, 사랑하는 사람, 사회, 세상에 대해 여러분이 지닌 모든 갈등을 적어보라.

연습문제

이 문제에서 여러분은 갈등, 등장인물, 플롯 사이의 관계를 알아볼 것이다. 《미즈 마블 Vol. 1: 비정상》 중 다음의 시퀀스를 읽어보고, 아래의 질문에 답하라.

1. 카말라는 '어벤저스'에 관한 팬픽션을 쓰다가 저녁 식사에 늦었다.

2. 엄마가 들어와서, 저녁 식사에 늦은 데다 팬픽션 따위나 쓰면서 시간을 낭비한다고 나무란다.

3. 카말라는 툴툴거리며 저녁 식사를 하러 내려오고 아버지와 말다툼을 한다. 그녀는 용서를 구하고, 아버지는 화가 난 채로 사과를 받아들인다.

4. 카말라는 방으로 올라가, 아웃사이더라는 자기 신세를 한탄한다. 그러고 나서 집을 빠져나와 파티가 열리는 해안가로 간다.

5. 카말라는 속아서 술을 마시고, 파티장을 황급히 빠져 나온다.

6. 카말라는 안개에 휩싸이고, 캡틴 마블의 환영이 인사를 건넨다.

7. 카말라는 젊고 섹시한 슈퍼히어로로 변신한다.

- 두 번째 컷은 '엄마가 들어와서, 저녁 식사에 늦은 데다 팬픽션 따위나 쓰면서 시간을 낭비하고 있다고 나무란다'이다. 그 대신 엄마가 그녀의 창작열을 북돋우며 지지하고, 그녀가 사랑하는 사람이라고 해보자. 엄마와의 갈등이 제거되었을 때 무슨 일이 벌어지는가? 다음 보기에서 해당하는 것을 모두 골라라.

a 카말라가 집을 빠져나가게 하는 동력이 사라진다.

b 독자가 카말라와 그녀의 고통에 공감하지 못하게 된다.

c 이야기에 아무 영향을 끼치지 않는다.

d 이야기에 경솔함을 더해주어 이야기가 더욱 흥미로워진다.

e 캡틴 마블의 등장이 불필요하게 느껴진다.

보충수업

비평가들의 극찬을 받은 텔레비전 드라마 〈소프라노스〉와 〈브레이킹 배드〉의 파일럿 에피소드는 각기 주인공답지 않은 주인공 토니 소프라노와 월터 화이트가 등장한다. 두 사람은 모두 지나친 갈등에 짓눌려 있는 상태이다. 이 인물들이 지닌 갈등들을 생각나는 대로 모두 적어보라. 정신적 측면, 건강, 가족, 동료, 법, 환경에 이르기까지 자연적인 것이든 인위적인 것이든 모두 써보라. 갈등을 제거하는 것이 어떻게 이야기의 아이디어들을 사장시키고, 인물에 대한 흥미를 떨어뜨리는지 생각해보자.

해답

정답은 a, b, e. 거듭 말하지만 여기에서 관건은 갈등, 인물, 플롯 사이의 관계를 살펴보는 일이다. 엄마가 딸을 지지하는 사람으로 만드는 건, 작가적 용어로 '실을 뽑아버리는 일'이다. 실을 뽑아버리면 옷 전체의 올이 풀릴 수 있다. 엄마가 딸을 지지하면, 카말라는 기분 좋게 저녁 식사 자리로 내려와서 아버지와 다툼을 벌일 확률도 낮아지며, 따라서 a를 답으로 고를 수 있다. 이에 더해 엄마가 비판 대신 지지를 보낸다면, 카말라와 그녀가 겪는 고통에 우리가 연민을 덜 느끼게 되므로 b 역시 답이 된다. 마지막으로 캡틴 마블은 어떤 목적을 가지고 카말라의 인생에 등장한다. 그녀가 자신의 진정한 자아를 찾는 걸 돕는다는 목적이다. 카말라의 엄마가 그 역할을 충실히 해낸다면, 캡틴 마블의 등장은 불필요하게 느껴진다. 따라서 e 역시 답이다.

양파 껍질을 벗겨라

> 진리를 찾아가는 여정에서
> 우리가 저지를 수 있는 실수는 오직 두 가지이다.
> 중도에 포기하거나, 시작조차 하지 않는 것이다.
> 부처

훑어보기

잘 만들어진 이야기는 등장인물을 보여주고, 그 뒤 그가 어떤 인물인지 그 핵심에 도달할 때까지 양파 껍질을 벗기듯이 한 층 한 층 벗겨낸다. 이야기가 전개됨에 따라 우리는 등장인물들이 어떤 생각을 하는지, 그에게 필요한 것이 무엇인지, 그가 가진 것을 보호하거나 필요한 것을 얻어내려고 어디까지 나아갈 것인지 점점 더 많은 사항을 알게 된다. 새로운 행동 하나하나, 밝혀지는 사실 하나하나가 우리에게 새로운 관점을 전하고, 그들을 다시 판단하도록 몰아간다. 인물의 성격이 드러나는 모습을 지켜보는 건 흥미를 불러일으키고 즐거움을 준다. 특히나 그것이 놀랍고도 흡족한 방식으로 이루어질 때는 더욱 그렇다.

이 원칙은 네 가지 층위를 거침으로써 더욱 전체적인 관점에서 등장인물을 설계하고 그들의 존재적 핵심을 꿰뚫는 서사를 구축하도록 해준다. 네 가지 층위는 다음과 같다. 물리적 층위(인물의 모습, 기본적인 인물 정보), 정신적 층위(인물이 생각하는 방식), 영적 층위(가치관과 믿음), 핵심 층위(최종 행동으로 그 인물이 어떤 사

람인지 규정된다)이다. 등장인물의 핵심에 가닿는 것은, 모든 사람과 사물이 끊임없이 변화하는 현실 세계에서 우리가 늘 할 수는 없는 일이며, 그래서 위로가 되는 일이다.

△ | **원칙**

'양파'를 벗기는 일은 시간의 흐름에 따라 누군가를 알아나가는 일반적인 과정과 같다.

누군가를 처음 만나면 우리는 외모를 먼저 본다. 키는 얼마인지, 체격은 어떤지, 머리색과 모양, 눈, 피부색, 자세는 어떤지, 무슨 옷을 입고 있는지, 어떤 식으로 행동하고, 어떤 버릇이 있는지 말이다. 종종 그들의 인생 여로에 대한 정보를 약간 얻기도 한다. 이름은 무엇인지, 어디 출신인지, 가족은 있는지, 소중한 사람이 있는지, 무슨 일로 먹고사는지 말이다. 그리고 이런 첫인상에 기초해 그 사람을 추측한다. 이것이 물리적 층위이다.

시간이 지나면서 우리는 그 사람이 어떤 식으로 생각하는지 알게 된다. 어떤 식으로 문제에 접근하는지, 정보를 어떻게 처리하는지, 어떻게 결정하는지 느낀다. 어떤 사람들은 천천히 움직이고, 행동하기까지 오랜 시간이 걸린다. 또 어떤 사람들은 직관적으로 뭔가를 추진한다. 어떤 사람들은 환상적이고 창조적으로, 늘 독창적인 방식으로 문제에 접근하고 해결한다. 이와 달리 체계적으로 문제를 해결해나가는 사람도 있다. 물론 지적 수준은 모두 다르다. 쉽게 말하자면 바보부터 천재까지 온갖 사

람이 있다는 말이다. 그리고 앞서 말한 것처럼 어떤 분야에서는 천재적인 사람이 다른 분야는 전혀 모르기도 한다. 이는 정신적 층위이다.

다음의 층위는 윤리, 도덕성, 가치관에 관한 것이다. 무엇이 옳고 그른지 어떻게 결정하는가에 관한 일이다. 6장 '예상과 현실을 충돌시켜라'에서 길게 말했듯이, 삶은 필연적으로 우리에게 변화구를 던지며, 강도 높은 압박 아래서 결단을 내리도록 만든다. 여기에서 우리는 성숙한 사람 혹은 미성숙한 사람이 어떠한지, 따뜻하고 열정적인 사람과 냉담한 사람이 어떠한지 알게 된다. 우리의 영적 본질은 각자의 성격, 유전, 결정적인 경험에 따라 형성된다. 험악하고 경쟁이 치열한 가정에서 자란 사람은 자기 마음대로 할 수 있다면 뭔가가 이루어지리라고 생각할 수 있다. 또 어떤 사람은 새벽 3시, 길에 차 한 대 다니지 않더라도 신호등이 바뀌기를 기다렸다가 길을 건넌다. 그게 법이라면서 말이다. 이런 면모들은 영적 층위이다.

이런 층위 밑에 핵심 층위가 있다. 핵심 층위는 오직 위험도가 높을 때 그가 취하는 행위를 통해서만 드러난다. 그러니까 큰돈, 마음, 존엄성이 위태로워질 때 나타나는 것이다. 여러분에게 강렬한 감정—좋은 감정과 나쁜 감정—을 들게 한 사람에 대해 생각해보자. 그런 감정은 우리가 그 사람의 진짜 본성을 알고 있다고 믿기 때문에 생겨난다. 그리고 이런 본성은 두 사람이 감정적으로 격해졌을 때 하는 행동으로 드러나게 된다. 이 때문에 오래 싸우며 지낸 친구들이 서로를 무척이나 아끼는 것이다. 그들은 적의 총구에 둘러싸였을 때 서로를 믿을 수 있다는 사실을 '안다'. 회사에서 정리 해고가 막 시작되었을 때 어떤 동료가 당신에게 잘못된 험

의를 씌운다거나, 당신이 회사에 간 사이 배우자가 바람을 피운다면, 이런 행동들은 그가 근본적으로 어떤 사람인지를 분명히 말해준다.

이런 층위들은 모두 서로 영향을 미친다. 겉모습은 종종 감정 상태를 반영한다. 사람이란 모두 서로를 망치려 든다고 생각하는 이와 태생적으로 사람을 믿는 이는 다른 행동을 할 수밖에 없다. 초안을 작성하면서 등장인물의 형태를 그려나갈 때, 그 인물들을 각각의 층위에 두고, 언제 무엇을 드러낼지 따라가보라. 그럴 만한 가치가 있을 것이다. 이는 등장인물에 관한 세부적인 내용을 풍성하게 해주고, 이야기의 전체적인 모습을 그려나갈 수단들을 끌어내게 해준다. 이를테면 어떤 사건을 전개할 때, 어떤 인물은 더욱 영리하게, 또 다른 사람은 그보다는 비윤리적이게, 세 번째 사람은 더욱 매력적으로 만들어야 한다.

♻ 대가의 활용법

〈질병 통역사〉(1999)
줌파 라히리

〈질병 통역사〉는 줌파 라히리가 펴낸 첫 번째 단편소설집의 표제작이다[♦]. 1990년대 중반 인도를 배경으로 헛된 꿈과 문화적 소외감의 본질을 탐구하는, 감동적이면서도 냉정한 풍자 소설이다.

카파시 씨는 중년의 인도인 남자이다. 그는 뉴저지에서 온 젊은 인도

♦ 국내에서는 《축복받은 집》에 수록되었다.

게 미국인 가족—다스 부부와 어린 자녀 세 명—에게 운전사로 고용되어 호텔에서 고대 태양신 사원까지 데려다준다. 오랜 시간을 운전을 하면서 카파시 씨는 다스 부인에게 끌린다. 그는 병원에서 환자들을 위해 통역해주는 일도 하고 있는데, 그녀가 그 일이 '낭만적'이라고 언급한 뒤로 마음속으로 그녀의 마음을 얻어내는 이야기를 상상한다.

이제부터 작가가 이런 사실들을 어떻게 점진적으로 제시하고, 물리적, 정신적, 영적으로 하나씩 하나씩 껍질을 벗겨, 등장인물들의 특성을 드러내는 모습을 살펴보자. 정확하고, 열정적이고, 가슴을 훅 찌르는 유머 감각과 함께 서사를 구축해 나감으로써, 라히리는 우리에게 자기 삶의 현실을 도저히 마주볼 수 없게 하는, 수치심으로 괴로워하게 되는 순간을 보여준다. 이 층위들이 발전하는 과정이 늘 명확하게 기술되는 것은 아니지만, 물리적 층위에서 정신적 층위로, 다시 영적 층위에서 핵심 층위로 깔끔하고 맵시 있게 옮겨 가는 모습을 잘 보라. 이야기란 실제로는 이론만큼 깔끔하고 맵시 있게 쓰일 수가 없다. 이 층위들은 서로에게 영향을 미치고, 또 중첩된다.

우리가 각각의 등장인물에 대해 완전히 이해하게 되는데, 그 진행 과정을 통해 가장 분명하고 완전하게 변화하는 인물은 늘 주인공이다. 이 이야기에서 그 인물은 카파시 씨이다. 이야기는 그의 관점에서 3인칭으로 쓰였다.

물리적 층위

이야기는 산들산들한 바닷바람이 불어오고 화창한, 여행하기 완벽한

어느 날에 시작된다. 육중한 흰색 앰버서더를 몰고 있는 카파시 씨는 다스 씨의 딸 하나가 화장실에 가야 할 것 같다고 말하는 바람에 즉시 차를 세운다. (주목할 부분은 힌두스턴 모터스에서 생산된 앰버서더가 한때 영국 차를 모델로 한 인도 차의 상징적인 존재였다는 점이다. 이 차는 인도의 정치가들이 타고 다니는 유일한 차였다. 힌두스턴 모터스는 어려운 시기를 겪고 브랜드의 명성을 잃었다. 현대 서구적 규격에 따른 앰버서더 외관은 멋지지만 다소 유치한데, 마치 폭스바겐 비틀을 크게 늘려놓은 것만 같다.)

카파시 씨는 누가 아이를 화장실에 데려갈 차례인지를 두고 다스 부부가 싸우는 모습을 바라본다. 아버지가 이긴다. 그가 전날 밤 딸을 목욕시켰던 것이다. 다스 부인은 의자에서 맨다리를 끌어당겨 차를 빠져나가, 아이의 손도 잡아주지 않고 데려간다. 카파시 씨가 다스 부인에게 양손을 합장하며 인사를 했을 때, 그녀는 그의 손을 잡고 악수를 하면서 어깨까지 저릿저릿하도록 세게 비틀었다.

다스 가족은 인도인처럼 생겼지만 옷차림은 외국인 같다. 아이들은 알록달록한 옷차림이다. 딸은 리본이 달린 보라색 드레스를 입고, 머리칼이 싹둑 잘린 금발 인형을 들고 있다. 아들들은 반투명 선바이저 모자를 쓰고, 치아에는 '번쩍이는 은색 치아 교정기를 끼고' 있다.

깔끔하게 면도를 한 다스 씨는 큰아들 로니와 많이 닮았다. 반바지에 티셔츠 차림에다 아들처럼 선바이저 모자를 썼으며, 목에는 거대한 망원용 렌즈를 끼운 큼지막한 카메라가 걸려 있다. 그리고 《인도》라는 제목의 여행 책자로 머리를 가리고 있다.

다스 부인은 붉은색과 흰색 체크무늬 스커트 차림에 굽이 네모난 하이

힐을 신었다. 딱 달라붙은 블라우스 가슴팍에는 딸기 모양의 아플리케가 붙어 있다. 짧은 머리칼은 옆으로 가르마를 탔다. 그녀는 살짝 통통한 편이고, 선글라스와 립스틱 색에 맞추어 분홍색 매니큐어를 발랐다. 손에는 큼지막하고 둥그런 라탄 핸드백이 들려 있다. 라히리는 그녀의 손을 작은 '앞발' 같다고 묘사한다. 간단히 말해서 이들은 모두 미국 여행객의 모습이다.

20대인 부모들은 라지와 미나라는 전통적인 인도식 이름을 지니고 있지만, 아이들의 이름은 로니, 보비, 티나이다. 다스 씨는 중학교에서 과학을 가르치고, 다스 부인은 전업 주부이다. 이들은 뉴저지에 산다. 두 사람은 모두 미국에서 태어났다. 몇 년 전 인도로 돌아온 부모님을 찾아뵈러 온 것이었다.

카파시 씨는 마흔여섯 살에, 은발과 황갈색 '스카치 캔디색 살결'을 지니고 있다. 그는 자기 외모가 어떻게 보이는지 많이 의식한다. 그래서 이마에는 오일 밤을 바르고, 합성섬유이기는 하지만 맞춤옷을 입는다. 운전을 오래 해도 구김이 잘 가지 않기 때문이다. 회색 바지에, 허리가 잘록하고 셔츠 깃이 크고 뾰족한 반팔 '재킷 스타일' 셔츠를 입었다. 이렇듯 외모와 옷차림에 공을 들였음에도 고객들은 그에게서 멋진 구석을 발견하지 못한다. 오히려 이런 옷차림은 그에게 어색함과 우아함이 뒤섞인 독특함을 준다.

차가 다시 출발한다. 다스 씨와 어린 아들 보비는 앞쪽에, 다스 부인은 티나, 로니와 함께 뒤쪽에 앉는다. 카파시 씨는 기어를 바꾸면서 보비가 다른 가족들보다 피부색이 희다는 사실을 알아차린다. 아이들은 제멋대

로 군다. 껌을 짝짝 씹고, 잠금 장치를 만지작거리고, 서로의 이름을 소리쳐 부른다. 부모들은 아무 제지도 하지 않는다. 다스 부인은 매니큐어를 바르면서, 자기도 매니큐어를 발라달라는 딸에게 혼자 두고 갈 거라며 성난 소리로 으름장을 놓는다.

원숭이들이 나무에 줄지어 늘어서 있었다. 한 놈이 자동차 후드 위로 뛰어오르고 다른 한 놈이 길을 막아서는 바람에 카파시 씨는 경적을 울린다. '윤이 나는 검은 얼굴에, 은색 몸뚱이, 일자 눈썹을 한' 원숭이들은 '검은 가죽 같은 손으로 몸을 긁고 있다.' 원숭이들이 차가 지나가는 모습을 물끄러미 내려다본다. 이 원숭이들은 나중에 다시 등장한다.

라히리는 이야기의 3분의 2를 인물의 신체적 특징을 묘사하는 데 사용했다. 우리는 상냥하고, 자의식이 강한 중년의 운전사 카파시 씨와 제멋대로인 다스 가족을 보았다. 작가는 이 층위를 유머를 섞어 마무리한다. '차가 먼지 이는 도로를 달려가는 것처럼 제법 많이 흔들렸고, 안에 탄 사람들이 그때마다 위로 튀어 올랐다.' 평탄치 않은 운행이 될 터이다.

정신적 층위

카파시 씨는 가족을 살펴보고, 다스 부부가 부모라기보다는 남매들의 큰형이나 큰언니처럼 보인다고 생각한다. 다스 부인이 차에 에어컨이 없다며 불평한다. 그녀는 고작 몇 푼 아끼려고 돈을 '바보같이' 쓴다면서 남편을 비난하고, 남편은 그녀에게 곧바로 응수한다. 하지만 그녀의 말은 카파시 씨를 모욕하려는 건 아니다. 다스 씨는 우마차에 앉아 있는 수척한 남자의 사진을 찍으러 차 밖으로 뛰쳐나간다. 그 남자에게 관심이 있

어서가 아니라 그저 멋진 사진을 찍고 싶어서이다.

다스 부인이 흘러가는 구름을 응시하고, 다스 씨는 카파시 씨에게 매주 같은 경로로 운전을 하면 지겹지 않느냐고 물었다. 카파시 씨는 그렇지 않다고 대답한다. 그는 투잡으로 하는 일에 대한 보상으로 태양신 신전을 방문하기를 고대하고 있다. 그는 관광 안내 말고도 병원에서 일한다. 의사는 구자라트어를 할 줄 모르고, 이 지역의 많은 사람들은 구자라트어를 하기 때문에 통역을 해줄 사람이 필요한 것이다. 카파시 씨의 아버지는 구자라티◆였고, 그래서 그는 구자라트어를 배웠다. 다스 씨가 그런 직업은 들어본 적이 없다고 말하자 카파시 씨는 어깨를 으쓱한다. "다른 직업과 다를 바 없습니다." 다스 부인이 대답한다. "하지만 무척 낭만적이군요." 여기에서 망치가 떨어진다. 카파시 씨는 그녀의 말에 쓰러진다. 그녀가 선글라스를 들어올려 머리 위에 '왕관'처럼 쓴다. 카파시 씨가 백미러로 그녀와 시선을 마주하고, 그녀가 그에게 껌을 건넨다. 그녀는 튀긴 쌀을 아삭거리면서 병원 일을 더 말해달라고 한다. 카파시 씨는 목에 긴 빨대가 걸린 느낌을 호소한 어떤 환자의 이야기를 해준다. 카파시 씨가 증상에 대해 자세히 이야기해주어 의사는 그 환자를 치료할 수 있었다. 다스 부인은 그의 역할이 의사보다 더 중요한 것 같다면서 감동한다. 그의 적절한 통역이 없었더라면 치료를 할 수 없을 것이라고 말이다.

카파시 씨는 그녀가 자신의 일에 관심을 보이자 또 한 번 감동한다. 지금껏 자기가 직업적으로 실패했다고 생각했기 때문이다. 그는 대부분의 나날들을 작고 퀴퀴한 병원에서 자기 나이의 절반밖에 안 되고 개성 없는

◆ 인도의 카스트 계급 중 구자라트어를 사용하는 상인 계층.

의사와 함께했다. 환자들은 관절이 붓고, 위경련, 복통 등으로 고통스러워한다. 그는 한때 외교관이나 고위 관료의 통역을 하는 것을 꿈꿨다. 젊은 시절 단어의 어원을 분석하면서 늦은 시간까지 홀로 공부할 수 있었더라면, 프랑스어, 러시아어, 프랑스어, 이탈리아어 등 수많은 언어를 통역할 수 있으리라고 생각하던 때가 있었다.

하지만 어느 것도 이루어지지 않았다. 부모님이 그를 결혼시켰고, 젊은 부부는 아들을 낳았지만 아들은 무척이나 아팠다. 카파시 씨는 문법학교에서 교사로 일했지만, 아들의 병원비를 대기 위해서는 일을 더 해야 했고, 그래서 병원에서 통역 일을 하게 된 것이었다. 슬프게도 아이는 죽었다. 카파시 씨는 잠결에도 종종 훌쩍이는 아내를 부양하기 위해 모든 일을 했다. 두 사람 사이에서는 아이들이 더 태어났다. 그는 더 큰 집을 장만해야 했고, 멋진 옷과 교사들에게 돈을 지불해야 했다. 하지만 아내는 그가 아들을 살리지 못한 의사 밑에서 일하는 것을 못마땅하게 여겼다. 그녀는 다른 사람들에게 그에 대해 '의사 조수'라고 말하고, 그는 그 말에 자신이 통역사가 아니라 하인 같은 기분을 느꼈다.

아이들은 지나가는 원숭이들에게 정신을 빼앗기고 다스 씨는 관광 안내 책자에 정신이 팔려 있어서, 카파시 씨는 자신과 다스 부인이 사적으로 대화하고 있는 듯 느껴진다. 그녀는 그의 이야기들을 들을 수 있도록 눈을 감은 채로 머리를 계속 좌석에 기대고 있다. 그는 그녀에게 다스 씨와의 결혼 생활은 긴장의 연속이 아닐까, 두 사람도 자기 부부처럼 잘 안 맞는 게 아닐까 생각한다. 점심을 먹으려고 차를 세우자 다스 부인은 카파시 씨에게 합석을 권한다. 아이들이 자리를 뜨자 다스 씨는 그녀에게

사진을 찍게 카파시 씨 옆으로 가라고 말한다. 여학생에게 홀딱 반한 남학생처럼 그는 그녀에게 땀 냄새를 풍길까 봐 걱정한다. 사진을 찍은 뒤 그녀는 그의 주소를 물었다. 그래야 사진을 보내줄 수 있다고. 그는 깜짝 놀라는 한편 흥분한다.

그녀가 연인들이 포옹하고 있는 장면이 실린 영화 잡지 한 쪽을 찢어서 준다. 그는 거기에 자기 이름과 주소를 또렷하게 적으면서 편지를 통해 그녀와 관계를 발전시켜 나가는 공상을 한다. 두 사람은 서로의 실패한 결혼 생활에 관해 이런저런 이야기를 나누고 친구가 된다. 그는 자신의 일에 대해 이야기하고, 그녀는 그의 이야기를 듣고 웃음을 터트린다. 그녀가 그에게 관심을 보이자 그는 새로운 언어를 처음 배웠을 때 느꼈던 감정을 다시 느낀다. 마치 인생이 공평한 것 같고, 고생이 보상받은 것 같다. 그는 아내 눈에 띄지 않게 그 사진을 어디에 숨길까 생각한다.

그의 생각에는 아이같이 순진한 구석이 있다. 자신의 땀 냄새를 걱정하고, 다스 부인에게 구애한다는 생각이 얼마나 가능성이 적은지 눈곱만큼도 모른다. 그의 소심한 꿈과 어떤 바람둥이가 유부녀를 따라다니는 방식을 비교해보라.

영적 층위

차가 고대 태양신 사원에 도착하면 이야기는 영적 범위로 넘어간다. 이는 우연이 아니다. 직관적이든 의식적이든, 작가는 이야기가 진행됨에 따라 이들이 더욱 심오한 영역으로 나아가야 한다는 것을 알고 있다. 이제 태양을 숭배하기 위해 13세기에 지어진 전차 형상의 대규모 신전이

등장한다. 카파시 씨는 수없이 여기에 왔고, 이 위엄 있는 건축물에 대해 전문적 지식을 갖추고 있다. 그는 이 신전이 왕의 승전을 기리기 위해 세워졌으며, 건설에 참여한 직공은 1200명에 달한다는 사실, 조각과 설계에 담긴 풍성한 의미에 이르기까지 설명한다.

다스 씨는 여행 책자를 큰 소리로 읽는다. "수레바퀴들은 인생의 주기를 상징화한 것으로 추측된다. 이는 창조, 보존, 깨달음이라는 순환 주기를 나타낸다." 그가 "멋진데" 하고 덧붙이고는 상세하게 읊어나간다. "화려하게 조각된 여인들은 자연적인 에로티시즘을 광범위하게 보여준다." 다스 씨는 여행 책자와 카메라라는 여과막 없이는, 열정도, 깊이도, 직접적으로 그것을 경험할 깜냥도 없는 사람이다. 아이들에게 역사 감각을 일깨운다든가 고향에 대한 유대감을 심어주는 것보다, (기독교도도 아닌 주제에) 크리스마스 카드로 사용할 가족사진을 찍는 데 더 관심 있을 뿐이다.

튀어나온 엉덩이, 드러낸 가슴, 연인에게 감고 있는 다리 등 신전에 새겨진 여성들의 형상이 지닌 원시적 섹슈얼리티는 카파시 씨에게 영향을 미친다. 그토록 많이 보았는데, 오늘은 다른 느낌이다. 그는 아내를 떠올린다. 한 번도 벌거벗은 모습을 본 적이 없는 아내를. 아내는 성관계를 하는 동안에도 상의를 입고 있는 여자다. 그의 시선이 다스 부인과 그녀의 맨다리를 배회한다. 그는 지금껏 수많은 외국 여성의 맨다리를 보았다. 하지만 그녀들은 그에게 관심을 준 적이 없다. 그의 일에 신경 쓴 적도 없다. 다스 부인만은 달랐다. 자식을 신경 쓰지 않는 그녀를, 사진을 찍게 서보라는 남편의 제안을 거부하는 그녀를 보면서, 그는 마치 그녀가

자기를 보라고 걸어가고 있다고 느낀다. 잠시 후에 그는 석양을 상징화한 조각 하나를 응시한다. 그 지쳐 보이는 태양신 조각은 그가 가장 좋아하는 것이다. 그는 뒤에 선 다스 부인을 발견하고 깜짝 놀라고는 그 조각에 대해 설명해준다. 그녀는 "깔끔하군요" 하고 대답한다. 그는 그 말의 의미가 뭔지 모르지만 그럴 수도 있다고 생각한다. 그는 그녀의 가방을 바라보고, 그녀의 소지품 사이에 자기 주소가 적힌 쪽지가 있으리라는 생각에 아찔해진다. 그녀를 끌어안고 싶다. 서로를 향해 보내게 될 편지를 생각한다. 그녀에게 인도에 대해 알려주고 싶다. 그녀는 미국에 대해 그에게 알려줄 것이다. 그리고 이는 국가와 국가 사이에서 통역을 한다는 그의 꿈을 충족시켜 줄 것이다.

차로 돌아와 다시 호텔까지 가는 긴 여정 동안 카파시 씨는 백미러로 다스 부인을 훔쳐본다. 집으로 돌아가기가 싫다. 아내가 말없이 차를 내오는 그 집으로. 더 이상 외롭고 소통 없는 밤을 보내고 싶지 않다. 다스 부인과 더욱 많은 시간을 보내고 싶은 간절한 마음에 그는 또 다른 장소, 숲 깊은 곳에 있는 수도자의 석굴로 데려다주겠다고 다스 가족을 설득한다.

우리는 이제 카파시 씨의 감정, 내면 깊은 곳을 알게 되었다. 그는 외롭고, 자신을 하찮게 여긴다. 그는 사물이고, 하인이다. 가족을 부양하고 있지만, 아내는 그에게 말을 걸지 않고, 자유롭지도 않다. 관광객들은 오직 그가 자신들을 A지점에서 B지점으로 데려다주는 데만 신경 쓴다. 환자들은 자기 말을 전달하기 위해 그를 이용할 뿐 실제로는 의사에게 말을 하고 있다. 그는 보이지 않는 사람이며, 존중받고 싶다.

핵심 층위

카파시 씨는 기회를 보아 자기 감정을 다스 부인에게 전하기로 계획한다. 그는 그녀의 미소를, 셔츠의 딸기 아플리케를 칭찬하고, 나아가 그녀의 손을 잡을 것이다. 이들은 다음 장소에 도착한다. 양쪽으로 나무가 줄지어 늘어서 있는 가파른 골짜기를 사이에 두고 황폐한 석굴들이 마주보고 있다. 나무가 무성하게 우거진 이곳은 태양이 지면서 이제 여행객들로부터 자유로워졌다. 십수 마리의 원숭이들이 길가에 줄지어 있기도 하고, 나무들 사이에서 처다보고 있기도 하다. 다스 부인은 차에서 나오려 하지 않는다. 원숭이들이 그녀를 향해 깍깍대고 그녀의 발을 할퀸 탓이다. 다스 씨는 그녀에게 왜 하이힐을 신고 왔냐고 질책하고 아이들과 함께 나오지 않으면 안 된다고 나무란다. 카파시 씨가 막 차에서 나가려고 하는데 다스 부인이 그의 옆자리로 오면서 차에 있어달라고 부탁한다. 그의 심장이 두근거린다. 이것이다.

햇빛이 내리쬐는 날, 다섯 사람이 호텔과 레스토랑에서 바쁘게 움직이는 데서 시작한 이 이야기는 이제 주요 인물 두 사람으로 좁혀진다. 두 사람은 어두운 숲속에서 나란히 앉아 있다. 카파시 씨는 원숭이들이 다스 부인과 아이들을 따라와 둘러싸는 모습을 지켜본다. 피부가 하얀 막내아들 보비가 나뭇가지 하나를 집어 들고 앞뒤로 흔들면서 원숭이에게 장난을 건다. "애가 용감하네요." 카파시 씨가 말한다. 이때 충격적이게도 다스 부인이 그 아이는 아버지가 다르니 놀라운 일도 아니라고 불쑥 내뱉는다.

그녀가 튀긴 쌀을 먹으면서 자신이 아주 어린 시절부터 남편 라지를

알았다며 입을 연다. 두 사람의 부모들이 가까운 친구였던 탓이다. 십 대 시절 두 사람은 부모님들이 사교 모임에 간 사이 위층에서 관계를 맺곤 했다. 그녀는 인생에서 많은 시간을 라지와 단둘이서만 보낸 데다 어린 나이에 아이를 가져서 친구가 없다. 8년이나 자신을 괴롭힌 비밀을 말할 사람도 없다. 언젠가 라지의 친구 하나가 일자리를 구하려고 런던에서 와서 함께 지낸 적이 있다. 어느 날 라지가 출근한 사이에 두 사람은 소파에서 잠자리를 했다. 갑작스럽고, 의미 없는 관계였다. 그 남자는 라지보다 잠자리 기술이 좋았고, 소파에 놓여 있던 아이 장난감들이 그녀의 등을 찔러 왔다. 아들 로니가 아기 놀이울 안에서 울음을 터트렸다. 남자는 미국에서 직장을 구하지 않았다. 그는 보비가 자신의 아들인지 모르고, 앞으로도 모를 것이었다.

카파시 씨는 저렇게 어린 여인이 이미 생을 포기했었고 자기 아이들을 사랑하지 않는다는 사실을 생각하자, 마음이 언짢고 침울해졌다. 그가 왜 자기에게 비밀을 털어놓느냐고 물을 때, 그녀는 자신을 '다스 부인'이라고 부르지 말라고 한다. 그녀만 한 자녀가 있을 법한 카파시 씨에게 어린 자신이 부인 소리를 듣고 싶지 않다는 말이다. "그렇진 않습니다." 그는 그녀가 자기를 부모님 연배로 본다는 데 다소 화가 나서 대답한다. 그녀는 그에게 자기를 고통에서 벗어나게 해달라고 애원한다. 그가 직업상 만나는 환자들에게 해주듯이 말이다. 그는 모욕당한 기분을 느끼고, 그녀의 불륜과 자기 환자들의 고통을 비교할 권리가 그녀에게 없다고 생각한다. 그래도 아직 그녀를 돕고 싶은 충동이 일고, 나아가 그녀에게 남편과 논의할 수 있도록 중재해주겠다고 말할까 싶은 생각마저 든다. 그

는 가장 분명한 주장으로 입을 연다. 그녀가 고통이 아니라 죄책감을 느끼고 있노라고. 그녀는 그를 혐오스러운 눈빛으로 노려보지만 입을 열진 않는다. 그녀의 멸시 어린 시선은 그가 모욕할 가치도 없는 사람임을 분명히 드러낸다.

그녀가 자리를 박차고 일어난다. 그녀가 지나가는 자리에 튀긴 쌀 과자가 떨어지고 원숭이들이 그 주위로 모여든다. 보비가 울음을 터트린다. 겁에 질린 그를 원숭이들이 둘러싼다. 한 놈이 소년의 다리를 막대기로 후려친다. 카파시 씨는 일어나서 원숭이들을 몰아내고 겁에 질린 애를 엄마에게로 데려다준다. 다스 부인이 핸드백에서 밴드를 꺼내자 카파시 전화번호가 적힌 작은 종이쪽지가 날아올라 원숭이들이 앉아 있는 나무들 사이로 올라간다. 그 모습을 카파시 씨가 응시한다.

이야기는 분명하게 끝난다. 그는 다스 부인과 어떤 층위에서도 연결되지 못할 것이다. 각 등장인물의 핵심 층위는 드러났다. 그는 그의 능력으로는 감당할 수 없는 큰 꿈을 가진 인정 많은 인물이다. 그녀는 이기적이고, 자기 인생에 책임지지 않는 미성숙한 젊은 여자이다. 카파시 씨가 다스 부인의 마음을 얻을 수 있으리라는 생각은 말도 안 되는 일이다. 적절한 교육도 받지 못하고 연줄도 없는 그가 외교관들에게 주목받는 통역사가 되리라는 꿈을 꾸는 것도 마찬가지이다. 두 사람 모두 불행하게, 사랑 없는 결혼의 덫에 갇혀 계속 살아가게 될 것이다. 이들은 이 여정을 통해 무척이나 분명하게 발전해나간다. 그럼으로써 소통의 부재라는 주제와, 세상이 실제로 어떻게 돌아가는지가 아니라 보고 싶은 것만 보는 행위에 담긴 위험이라는 주제가 완전히 심화된다.

🎯 **도전** 다음은 여러분이 이 원칙을 숙고하고, 실행하도록 도와줄 사항들이다.

• 우리는 등장인물을 창조하고, 그들의 외적 혹은 물리적 층위부터 핵심 층위까지 하나하나 벗길 것이다. 등장인물의 외면에서부터 시작하라. 처음 그들을 만났다고 상상해보라. 그들은 어떤 느낌인가, 첫인상은 어떠한가? 스스로에 대해 편안하게 느끼는가, 안절부절 못하고 있는가? 패션에 관심이 많은가, 잘 어울리게 입었나, 아니면 옷차림이 엉망인가? 머리는 어떤 모양이고 피부는 어떠한가? 어떤 냄새를 풍기는가? 불안함을 내뿜는가, 자신만만한가, 공격적인가, 조용한가, 명랑한가, 분노에 차 있는가?

• 어떤 생각을 하고 있으며, 문제가 생기면 어떻게 해결하는가? 순수한가, 비열한가? 얼마나 똑똑한가? 우주과학자만큼 똑똑한가, 멍청이인가, 평범한 사람인가? 기억하라, 사람들은 자기 인생의 어느 부분에서는 영리하지만, 다른 부분에서는 바보 같을 수 있다. 나는 투자의 세계에는 정통하다고 자부하지만, 내게 공구 상자를 주면 렌치가 뭔지 찾는 것만으로도 다행인 지경이다.

• 인물들의 도덕적 특성을 분명히 하라. 그는 무엇을 옳고, 무엇을 그르다고 믿고 있는가? 스스로 믿는다고 주장하는 일과 실제 행동은 얼마나 부합하는가? 믿고 비밀을 털어놓을 만한 사람인가? 따뜻하고, 연민이 많고, 자기가 믿는 바를 말하는가, 아니면 기회가 생기면 여러분을 배반할 뱀 같은 인물인가? 아니면 그 중간에 있는 인물, 이를테면 때에 따라 여러분을 도울 수도 있고, 스스로 할 수 없는 일은 일축하는 사람인가?

• 이야기의 마지막에는 등장인물의 핵심 층위에 도달해야 한다. 영화 〈조스〉

에서 브로디 서장은 실수로 해변을 개방하고, 이 일은 어린 소년의 죽음으로 이어지며, 소년의 엄마가 상복을 입고 서장의 얼굴을 후려친다. 여기에서 브로디의 핵심 층위는 나타나지 않는데, 그가 최종 행위를 통해 스스로를 구원할 때가 아직 도래하지 않았기 때문이다. 즉 상어를 죽이고자 목숨을 걸어야 하는 일 말이다. 작가라 해도 이야기를 다 쓸 때까지 그 결말을 모를 수도 있다. 그저 마지막에 인물이 할 일이 무엇인지, 긴급한 상황이 되면 그 일이 그가 어떤 사람인지 알려주리라는 사실만 알면 된다.

• 오래된 격언 하나. '보여주라. 말로 하지 마라.' 등장인물이 똑똑하다면, 그가 문제를 해결하는 모습을 보여주라. 등장인물이 선량한 인물이라면, 그가 누군가를 보살피거나 아무도 보지 않을 때도 올바른 일을 하는 모습을 보여주라. 자기 외모에 크게 신경 쓰는 인물이라면, 두 시간에 걸쳐 옷주름 하나까지 정돈하는 모습을 보여주라.

연습문제

다음의 지문을 읽고, 아래의 질문에 답하라.

여러분은 지금 등장인물을 개략적으로 그리고 있다. 그는 레슬링 선수이고, WWE 챔피언이 되겠다는 꿈을 가지고 있다. 뉴잉글랜드의 넓은 영지에서 성장했다. 부모님은 대대로 이어 내려온 최상위층 와스프이고 사교계 명사이다. 아버지는 군복무를 했고, 투자 은행가이며, 모든 문제에 엄격하게 형식을 따지는 사람이다. 어머니는 항상 술에 취해 있고, 결혼을 후회하며, 늘 괴로워한다. 주인공은 밝고 푸른색 눈에 구불구불한 금발을 지닌 자부심이 가득한 남성이다.

그의 어머니가 전직 미식축구 선수와 바람이 났었다는 소문이 있다. 상대는 미식축구 포지션 중에서도 체격이 가장 큰 수비수인 디펜시브 태클로, 160킬로그램이나 되는 거구이다. 하지만 그에 대한 증거는 없다. 그의 아버지는 늘 그를 남동생이나 여동생보다 거칠게 대하는데, 그가 진짜 아들이 아닐지도 모른다고 의심해서이다. 이유야 어쨌든 아버지는 그가 하는 일이라면 뭐든 흡족해하지 않는다. 하지만 주인공은 친절하고, 연민이 많고, 늘 약한 사람들을 감싼다. 누군가 문제에 휘말리거나 그가 도움을 줄 일이 있다면, 그는 언제나 비용이 얼마가 든 기꺼이 발 벗고 돕는다. 그가 WWE 챔피언이 되고 싶은 이유는 약자를 괴롭히지 않기 위해서이다. 결정적인 경험은 그가 열여덟 살 때 일어났다. 아버지가 술에 취해 그를 때린 것이다. 그는 힘으로 나이 든 남자를 흠씬 두드려 패지도 않고, 어머니에 대한 존중도 잃지 않았으며, 증오의 감정도 느끼지 않았다. 그저 아버지가 가엾을 따름이었다. 그는 계속 조용한 내면을 유지하고, 그대로 살아간다.

- 이 층위에서 빠진 것은 무엇인가?

a 주인공의 핵심 층위

b 주인공의 외모, 혹은 물리적 층위

c 주인공의 사고방식, 혹은 정신적 층위

d 주인공의 윤리, 혹은 영적 층위

보충 수업

시트콤 〈허니무너스〉 '9만 9천 달러짜리 대답' 편(1시즌 18화)을 보자. 뉴욕 브루클린 출신의 버스 운전사 랠프 크램던은 9만 9천 달러의 상금이 걸린 퀴즈쇼 프로그램이 출연한다. 그의 신체적 특성, 분위기, 제복, 그가 생각하는 방식—특히나 상금을 획득하기 위한 전략, 얼마나 그가 열심히 하는지, 궁극적으로 방송에서 행동하는 방식—모두가 그의 성격을 완전히 드러내는 데 기여한다. 물리적, 정신적, 영적, 핵심이라는 네 가지 층위를 조심스럽게 살펴보면, 작가들이 이 기념비적인 인물을 어떻게 만들었는지 알게 될 것이다.

해답

정답은 c. 신체적 묘사는 분명히 이루어졌으며, 그가 전반적으로 영적 층위와 핵심 층위에 이르기까지 좋은 남자라는 게 드러나 있다. 그가 아버지와의 관계, 가장 중요한 마지막 결전에서 평정을 유지하기 때문이다. 하지만 우리는 그가 어떻게 문제를 풀어나가고, 전략을 세우고, 문제에서 벗어나고자 마음을 다스리는지는 알지 못한다.

등장인물은 최대한 머리를 굴려야 한다

> 언제나 최대한 머리를 써서 연기하라.
> 바보 같은 농담을 하고 있다면, 영리한 바보가 되어라.

델 클로즈, 배우·감독

훑어보기

등장인물들이 최대한 머리를 쓰도록 만든다는 건, 그들이 지닌 능력을 끝까지 발휘하여 행동하는 모습을 보여주라는 말이다. 그 인물이 꼭 영리하지는 않아도 된다. 하지만 어떤 상황에 처했을 때 그가 할 수 있는 한 최선을 다해야 한다. 그래야만 그의 행위가 중요해지기 때문이다. 망치가 떨어져 그가 알고 있는 현실이 산산이 부서졌을 때, 작가는 (언제나 그렇듯이) "주인공이 욕망의 대상을 얻어내게 될까?"라는 중심 질문을 일깨운다. 주인공이 욕망의 대상을 얻어내는 데 신경을 쓰면 쓸수록, 독자들 역시 주인공에게 신경을 쓰게 된다. 등장인물이 사건에 대해 '깊이' 신경 쓰는 모습을 보여주는 가장 좋은 방법은, 그들을 열심히 생각하게 만드는 것이다. 등장인물이 최대한 머리를 쓸 때, 그의 진정한 본성이 더 많이 드러나고, 더욱 역동적이 되고 설득력이 생겨난다. 동료 직원이 중요한 프로젝트를 망쳤을

때 어떤 감정이 느껴지는지 생각해보라. 동료가 그 일을 이해하지 못해 벌어진 일이라거나, 그럴 수 있는 직무라서가 아니라 그저 소홀히 해서 벌어진 일인 경우를 말이다. 그 동료에 대한 존경심이 사라질 것이다. 작가가 나태하게 쓴 부분은 이와 비슷하다. 의학 드라마라고 해보자. 한 환자가 희귀한 증상으로 응급실에 실려 들어온다. 영리한 의사가 즉각적으로 그 문제가 무엇인지를 알아내고 치료를 한다. 전혀 흥미롭지 않은 장면이다. 의사에게 자기 머리를 최대한 쥐어짜게 하는 압박이 없기 때문이다. 이는 등장인물이 어떤 식으로 머리를 굴리는지 '보여주기'보다는, 그가 똑똑하다는 사실을 '말해주는' 형태이다.

작가라면, 독자 혹은 관객으로서의 자신이 마음에 품고 있는 인물들을 그 작가가 어떻게 만들어냈을지 늘 궁금해해야 한다. 등장인물이 머리를 최대한 사용하게끔 이야기꾼이 충분히 머리를 굴리지 않는다면, 독자에게 고양감과 의미 있는 경험을 주는 데 충분히 신경 쓰지 않는다는 말이다. 이는 하나도 멋지지 않다. 여러분이 한 선택에 열심히, 머리를 굴려, 더 오래, 더 깊이 생각하라. 그것이 작가로서 최고의 경쟁력이 될 것이다. 여러분은 사람들의 머리 꼭대기에 올라갈 수 있겠는가?

♧ | 원칙

우리가 각종 경연 대회를 즐겁게 시청하는 이유는 그것이 실시간으로 펼쳐지는 '살아 있는 이야기'이기 때문이다. 같은 사건을 두 가지 다른 방식으로 펼쳐보자. 역사상 가장 위대한 체스 마스터 두 사람이 세계 체스 챔피언십 결승전을 펼치고 있다. 두 사람 모두 이 시합이 끝나면 은퇴할 예정이다. 두 사람의 상대 전적은 50승 50패. 이 시합은 두 사람 모두의 경력에서 가장 중요하다. 누가 전설이 될지 결정지을 시합이기 때문이다.

이 이야기의 첫 번째 버전은 이러하다. 시합이 시작되고 우리는 즉시 한 선수가 컨디션이 좋지 않다는 것을 알게 된다. 왜 그런지는 모른다. 어쩌면 전날 밤 잠을 설쳤을 수도 있고, 생각하지 못한 아침 식사가 나와서일지도 모른다. 아무도 모른다. 다만 경기를 하기에 좋은 상태가 아닐 뿐이다. 몇 수가 오간 후 그녀가 어이없는 실수를 하고 패배한다. 우리는 승자가 더 실력이 좋다고 합리적으로 말할 수 있다. 반면 여러분이 패자에 대해 중요한 뭔가를 알게 된다고 해도—그녀가 신경이 곤두섰다거나, 몸이 약하다거나 혹은 운이 없다거나 등—다음의 두 번째 버전만큼 흥미진진하다고도, 밝혀지는 내용이 더 있다고도 할 수 없다.

두 번째 버전은 도입부부터 강렬하다. 두 선수가 각자 개성을 드러내는 옷차림으로 등장한다. 두 사람은 맹렬하게 서로의 뒤를 쫓고 쫓으며, 한 수 한 수 놓일 때마다 컴퓨터가 예측 모형을 내놓는다. 서로를 향해 기발한 덫을 놓고, 수수께끼를 영리하게 풀고, 빠져나오고, 엎치락뒤치락한다. 전 세계 모든 팬들은 흥분으로 달아오른다. 두 여성은 곤두서는 신경을 다스리고 최고의 시합을 펼쳐나간다. 몇 시간 후, 마침내 한 선수가 영리하기 그지없으며 예측하지 못한 놀라운 수를 두고, 상대가 자신의 킹을 뒤집고는 경의를 표하며 인사한다.

두 번째 버전이 훨씬 의미 있고, 오락적이다. 우리는 이제 두 선수가 실행한 전략들, 그들이 놓은 최고의 수, 놓친 기회, 스트레스를 다룬 방법, 펼친 심리 게임, 그들의 신체 언어, 각각의 지독한 승부욕, 그들의 예상을 벗어난 전략 등을 살펴볼 수 있다. 우리는 한 선수가 그날 컨디션이 좋지 않았다는 것으로 그 경기를 일축해선 안 된다.

재차 말하건대 등장인물의 지능지수가 낮아서는 안 된다는 말이 아니다. 이 원칙은 인물들이 '자기 수준에서' 지능을 최고로 발휘하여 행동하라는 것이다. 코미디 영화 〈덤 앤 더머〉에는 유명한 대사가 있다. 로이드 크리스마스는 리무진 운전기사로, 어느 날 자기 차에 서류 가방을 놓고 내린 한 여인에게 홀딱 반한다. 그는 그 여인을 찾으려고 전국을 뒤지고, 그녀와 시간을 조금 보낸 뒤에 자기 감정을 고백한다. 그는 그녀에게 '자기와 같은 여자'가 '그녀와 같은 남자'의 마음을 얻어낼 확률을 솔직히 말해달라고 한다. 그녀는 "별로 없을걸요"라고 말한다. 그의 마음은 가라앉는다. 그녀의 말이 이어진다. "별로, 100명 중의 한 명? 아, 100만 명 중 한 명이 더 맞겠네요." 그는 이 말을 받아들이고 멍해진다. 그러고 나서 미소를 지으며 외친다. "그러니까 지금 저에게 기회가 있다는 말이네요!" 이 대사는 무척이나 효과적인데, 로이드가 그녀가 한 말의 의미를 자기 수준에서 가장 천재적으로 해석한 것이기 때문이다.

　　똑같은 개념을 조금 어두운 방향으로 돌려볼까? 슬래셔 영화를 보자. 이런 류의 영화에는 자기 머리를 가장 잘 쓰는 데 실패한 인간, 바로 십 대에 대한 우리의 공격성을 분출하는 블랙 코미디들이 담겨 있다. 우스운 장면들은 마약을 남용하고, 섹스밖에 모르고, 나르시시트적인 얼간이들이 끔찍한 결정을 내리는 데서 나온다. 이들은 공포로 얼어붙고, 계속 소리만 질러대고, 뛰는 것밖에 하지 못한다. 이렇게 뛰어가서, 이들은 전기톱을 든 미치광이에게 붙잡힐 게 분명한, 사방이 막힌 막다른 공간으로 도주한다. 십 대들이 탈출하기에 충분한 영리한 결정들을 계속 내렸음에도 살인마에게 난도질을 당한다면, 그 영화는 견딜 수 없을 만큼 고통스

럽고 비극이 될 것이다. 이런 영화들은 필연적으로 늘 홀로 살아남은 인물과 미치광이의 마지막 결전으로 끝이 난다. 결말이 제대로 쓰였다면, 우리는 마지막으로 여자애가 살아남게 될지에 신경을 쓰게 된다. 그녀가 머리를 최대한 짜내고 있다고 느껴져야만 가능하다.

1976년 고전 슬래서 영화 〈할로윈〉을 보자. 고등학교 3학년생 로리 스트로드는 영화 초반에 가면을 쓴 미치광이 살인마 마이클 마이어스가 자신을 따라다닌다는 사실을 알아차린다. 로리의 친구 애니와 린다는 그녀의 걱정을 딱 잘라 일축한다. 오직 로리만이, 셋 중 가장 걱정이 많고 영리한 이 여자애만이 살아남는다. 관객들이 이런 영화를 진지하게 받아들이지 않는 경우가 많긴 해도, 극에는 중요한 아이디어가 하나 있다. 바로 세계가 위험한 장소라는 것이다. 그리고 우리는 매일 최선을 다 하지 않으면, 최종 대가를 치르게 될 위험을 감수해야 한다.

♺ | 대가의 활용법

〈스탠〉(2000)
마셜 '에미넴' 매더스

〈스탠〉은 에미넴의 세 번째 앨범 《마셜 매더스 LP》에 수록된 싱글로, 에미넴이 슈퍼스타가 된 데 적응하느라 고투하는 모습을 다루고 있다. 그의 이전 앨범 《더 리얼 슬림 섀디 LP》는 어마어마한 성공을 거두며 빌보드 차트 200에서 2위까지 올라갔다. 이는 미국에서만 400만 장이

팔리고 금발의 백인 래퍼인 에미넴을 슈퍼스타 래퍼의 자리로 쏘아올렸다. 〈스탠〉의 가사는 에미넴을 숭배하고, 그에게 간절히 닿고 싶어 하는, 정신 질환자 광팬 '스탠'과 에미넴의 편지로 구성되어 있다.

문제는 스탠에게는 돈도, 연줄도, 힘도 없고, 에미넴 인생에 의미 있는 부분이 될 만한 어떤 것도 줄 수 없다는 데 있다. 그는 온 마음으로 에미넴을 사랑하고, 이 세상에서 자신을 이해하는 유일한 사람은 에미넴이며, 그 반대도 마찬가지라고 생각한다. 스탠은 에미넴 말고는 아무것도 생각할 수가 없다. 그는 분명 정신 질환을 앓고 있으며, 주변 세계에 적절히 대처할 능력이 없고 고통스럽게 살아간다. 자신이 쓸모없고, 무가치하다는 느낌이 커져갈수록 에미넴에 대한 분노도 커져가며, 이는 비극적인 결말로 이어진다.

이제 우리는 스탠이 자기 우상에게 다가가고자 취하는 행동들을 살펴볼 것이다. 그는 적극적이고도 끈덕지게 행동하고, 말을 무기로 사용한다. 이 부분은 22장 '행동을 끌어내는 대화를 만들라'에서 상세히 살펴볼 것이다. 일단 지금은 스탠이 에미넴에게 자신을 인식시키고자 수없이 다양한 관점에서 에미넴을 공격하고 있다는 사실을 아는 게 중요하다. 우리가 친구에게 돈을 빌려달라고 부탁하면서, 그가 잘생겼다고 칭찬하고, 그가 얼마나 성공했는지 모른다며 추켜세우고, 자신에게 얼마나 휴식이 필요한지 호소한다고 하자. 이때 우리는 욕망의 대상을 획득하고자 세 가지 측면의 행위를 취한 셈이 된다. 친구에게 감언이설을 하고, 그가 돈을 빌려줄 능력이 있음을 확인시키고, 그에게 자신이 필요한 것에 대한 연민을 구했다. 스탠이 욕망의 대상을 얻기가 얼마나 불가능한지 생

각하면—이 남자가 에미넴과 연결될 가능성이 극히 적다는 점을 생각하라—우리는 그가 실제로 멋지게 일을 해내고 있음을 알게 된다. 그는 에미넴과 실제 접촉을 이루어낸다. 하지만 그는 절대로 알지 못할 건, 그가 괴로움과 자기혐오로 너덜너덜해진 뒤에야 그 일이 일어난다는 점이다.

〈스탠〉은 에미넴이 가장 중요하게 여기는 곡 중 하나이다. 이 곡은 그래미 시상식에서 공연되었고 1억 회 이상 스트리밍되었다. 옥스퍼드 아메리칸 사전에 따르면 '스탠'이라는 단어에는 '광팬'이라는 의미도 포함되어 있다. 스탠이 이토록이나 강력한 '전형성'을 띠게 된 주요한 이유는, 뛰어난 이야기꾼인 에미넴이 '**등장인물은 머리를 최대한 굴려야 한다**'는 원칙을 아름답게 실행한 덕분이다. 그는 입체적이고, 설득력 있고, 모순되고, 블랙 코미디적이고, 진정성 있고, 비극적인 인물을 만들어냈다. 에미넴에 대한 3절짜리 스탠의 공격에 담긴 깊이와 세부 사항들은 대단히 비범하다. 에미넴은 소외당한 인물, 성공을 꿈꾸지만 절대 도달할 수 없다는 점을 아는 우리 모두에 대한 거의 완벽한 전형을 만들어냈다. 그가 이를 위해 어떻게 등장인물이 머리를 최대한 굴리게 하라는 원칙을 지렛대로 사용했는지 한 절씩 살펴보자.

1절(스탠)

슬림에게, 편지를 썼는데, 당신은 아직 답장이 없네요
내 휴대전화, 삐삐, 집 진화번호를 아래에 남겼는데요
가을에 두 통의 편지를 보냈는데
당신이 아직 못 받은 것이겠지요

아마도 우체국에서 실수를 했거나 뭔가 다른 문제가 있겠죠

가끔 급히 쓰다 보면 내가 주소를 갈겨쓸 때도 있으니까요

하지만 어쨌든, 됐고, 그쪽은 어떻게 지내요?

딸은 잘 있나?

내 여자 친구도 임신했는데, 이제 내가 아빠가 된다는 말이지

나한테 딸이 있다면, 내가 뭐라고 부를 거게요?

보니라는 이름을 지어줄 거예요

당신 삼촌 로니에 대한 글 읽었어요, 유감이에요

내 친구 하나도 자기를 원치 않는 어떤 나쁜 년 때문에 자살했어요

아마 매일같이 이런 말을 듣겠지만

당신을 가장 좋아하는 팬은 저예요

난 당신이 스캠과 언더그라운드 시절에 낸 음반도 가지고 있답니다

내 방은 당신 사진과 포스터로 도배가 되어 있어요

당신이 로커스에서 낸 앨범도 빌어먹게 좋아, 정말 짜증나게 끝내줘

어쨌든 당신이 이 편지를 받길 바라요, 답장해줘요

그냥 잡담이나 하자고요, 그럼, 당신의 최고의 팬, 스탠으로부터

시작하자마자 스탠은 자신이 바라는 바를 정확하게 선언한다. 에미넴과 직접 소통하고 싶다는 것이다. 스탠은 에미넴이 곡 중에서 드러내는 또 다른 자아 슬림 셰디, 즉 슬림으로 에미넴을 부른다. 그리고 자신이 그에게 연락하고자 한 일을 모두 알려준다. 즉 두 통의 편지를 썼고, 자신의 연락처를 남겼으며, 몇 달째 인내심 있게 답신을 기다리고 있는데, 아직

아무것도 받지 못했다고 말이다. 그는 답신하지 않은 에미넴에게 죄책감을 느끼게 하려고 애를 쓰지만, 별달리 성과를 내지 못한다.

그러고 나서 그는 자기 탓으로 돌리면서 성숙한 모습을 보여준다. 글씨를 너무 작게, 갈겨쓴 자기 잘못일 거라고 말이다. 그는 자신이 수백만 명의 팬 중 하나임을 알고 있지만, 자신의 편지들이 수천 통의 팬레터 더미에 끼어 읽히지 않고 있다는 것, 최악의 경우 에미넴이 그 편지를 읽기는 했지만 답장할 만큼은 신경 쓰지 않는다는 점을 참을 수가 없다. 따라서 그는 스스로에게 거짓말을 하고, 우체국에서 편지를 잃어버렸을 것이라는 망상을 만들어낸다.

그는 에미넴에게 마치 두 사람이 가까운 친구라도 된 듯이 속된 표현을 쓴다. 그는 에미넴에게 자기 자신을 인간적으로 느끼게 하고, 그와 공통점이 많다고 보이게 하려고 애쓴다. 자기 여자 친구도 임신을 했다고도 말한다. 딸의 이름을 '보니'라고 지을 거라는 말은 에미넴의 곡 〈97 보니 앤드 클라이드〉를 언급한 것으로, 보니는 에미넴의 딸 할리를 말한다. 이 곡은 에미넴에게 아직 아내가 있고, 트렁크에서 죽은 어머니가 살아 계시던 때에 딸을 데리고 해변에 갔던 일에 관한 어두운 환상이다. 딸의 이름을 보니라고 짓겠다는 말은 고백이자, 자기 마음 한구석에 잠복한 어둠에 대한 비밀스러운 경고이다. 도움을 청하는 것이기도 하고, 위협의 시작이기도 하다. 그리고 이는 하나의 전조이다.

스탠이 '자기를 원치 않는 어떤 나쁜 년 때문에 자살한' 에미넴의 삼촌 로니에게 애도를 표하는 것 역시 사실을 참조한 것이다. 에미넴은 사랑하는 삼촌 로니를 자살로 잃었다. 스탠은 연민을 보여주고, 자신이 그

저 받는 것만이 아니라 주는 사람임을 입증하고자 애쓰고 있다. 그는 자기가 에미넴의 진정한 친구라고 여긴다. 그리고 에미넴의 '최고의 팬'이라고 언급할 때 그에 대한 증거를 제시한다. 자신의 방이 그의 포스터와 사진들로 뒤덮여 있다는 것이다. 또한 광팬들만이 알고 있는 옛날 앨범들을 알고 있다. 그는 차분함으로 포장하고 있는데, 이는 자신이 너무 세게 나가는 것처럼 보인다는 점을 알기 때문이며, 에미넴에게 겁을 주고 싶지 않아서이다. 따라서 그는 자신이 원하는 건 오직 '수다' 떠는 것뿐인 체한다. 그러고 나서 영업 사원처럼 '답장 줘요'라는 요청으로 편지를 끝맺는다.

2절(스탠)

슬림에게, 여전히 전화도, 답장도 없네요

당신이 그럴 기회가 있길 바라요

화난 건 아니에요, 그냥 팬에게 답을 하지 않는다는 게 엿 같은 짓이라고 생각할 뿐이지

콘서트장 밖에서는 나와 말하고 싶지 않은 거라면

그렇게 하지 않아도 돼요

하지만 매슈에게 사인 한 장은 해줄 수도 있었을 텐데 말이죠

매슈는 내 동생이에요, 고작 여섯 살이죠

우리는 엄청나게 추운 날씨 속에 당신을 기다렸어요

무려 네 시간이나요, 그런데 당신은 "안 됩니다"라는 말뿐이었죠

그건 정말 거지같은 짓이야, 이봐, 당신은 그 애의 엿 같은 우상이라고

그 앤 그쪽처럼 되고 싶어 해, 그 앤 나보다 그쪽을 더 좋아한다고

내가 그렇게 화가 난 건 아니에요, 그냥 속는 게 싫을 뿐이죠

우리 덴버에서 만났을 때 기억해요?

당신은 내가 당신에게 편지한다면, 답장을 주겠다고 말했었죠

봐요, 난 어떤 면에서는 당신과 무척이나 비슷해요, 나 역시 아빠를 본 적이 없거든요

그 사람은 늘 엄마를 속이고 때리곤 했었죠

난 당신이 노래를 통해 말하고 있는 게 뭔지 알 수 있다고요

그래서 거지같은 날엔, 도망쳐서 음악을 듣죠

뭐 사실 다른 거지 같은 것도 없으니까

그게 우울할 땐 도움이 되죠

난 가슴에 당신 이름 문신까지 했다고요

가끔은 피가 얼마나 날지 보고 싶어서 칼로 자해도 해요

그건 아드레날린 같죠, 고통이 급속도로 밀려오거든요

당신이 말하는 게 모두 진실이라는 걸 알아요

그래서 당신을 존경해요

내 여자 친구는 내가 하루 종일 당신 이야기만 한다고 질투해요

하지만 그녀는 당신을 나만큼은 몰라요, 슬림, 아무도 몰라요

그 애는 우리 같은 사람들이 자라면서 어떤 일이 있었는지 모른다고

이봐, 내게 전화해

그렇지 않으면 최고의 팬을 잃게 될 거야, 친애하는 스탠

추신, 우리는 함께해야만 해요

스탠은 자신이 화나지 않았다고 거짓 주장을 한다. 그는 계속 침착함을 유지하려고 애쓸 만큼 머리가 좋긴 하지만, 상처와 수치심이 너무 강하다. 그는 에미넴이 팬을 무시한다고 비난한다. 자신의 여섯 살짜리 남동생 매슈가 네 시간이나 '혹독한' 추위 속에서 기다렸는데 그걸 무시했다면서 에미넴이 죄책감을 느끼게 하려고 애쓴다. 이는 영리하지만 말도 안 되는 이야기다. 대체 어떤 여섯 살짜리 꼬맹이가 얼어붙을 만큼 추운 오밤중에 늦게까지 잠도 안 자고 일어나 있다는 말인가? 어떻게 아이에게 섹스, 폭력, 그 밖의 어른의 주제를 다루는 에미넴이 가장 좋아하는 가수일 수 있단 말인가? 애는 고작 여섯 살이다. 스탠은 그러고 나서 에미넴이 자기에게 거짓말을 했다고 비난한다. 언젠가 공연이 끝난 후에 그가 답장하겠다고 말했다는 것이다. 스탠은 자신이 수백만 명의 팬 중 하나일 뿐임을 알고 있지만, 그는 그 생각을 참을 수가 없다. 에미넴의 눈으로 세상을 보기에 그는 자기애가 너무 강하다.

그는 전략을 바꾸어, 더 많은 비밀을 공유함으로써 두 사람의 유대를 다지고자 한다. 그의 아버지는 엄마를 속이고 때리곤 했다. 그러고 나서 에미넴의 아버지와 똑같이 집을 나간다. 그는 단계를 높여서, 자기가 자해를 한다고, '가슴에 그의 이름을 문신했다'고 고백했다. 그는 자신의 깊은 헌신을 더 이상 감출 수가 없다. 그는 에미넴이 깨어 있는 시간에 대해 생각한다.

마지막으로 그는 한 번 더 단계를 높여서 가장 충격적인 고백을 한다. 자신이 성적으로 에미넴에게 끌리고 있으며, 그의 연인이 되고자 꿈꾼다는 것이다. 이는 감동적이지만 블랙 코미디이다. 에미넴이 이성애자이

274

PART 2 등장인물의 기본 원칙

며, 이런 수준의 유혹을 싫어할 거라는 점을 생각하면 말이다. 하지만 스탠의 발악은 이제 끝을 모르고 내달리고, 그는 현실과 단절한다. '넌 최고의 팬을 잃게 될 거야'라고 위협할 때, 그는 자신이 가진 가장 큰 폭탄을 던진 것이다. 물론 에미넴은 최고의 팬을 잃고 싶지 않을 것이다. 이는 또한 이중적인 의미를 지닌다. 그는 자신이 자살을 심각하게 생각하고 있다고 말하려고 애쓴다.

3절(스탠)

너무 잘나서 팬 따위에게는 편지나 전화도 할 수 없는 양반에게

이게 네놈에게 보내는 마지막 편지가 될 거다

여섯 달이나 지났지만, 아직 아무 말이 없어, 내가 그것밖에 안 돼?

네가 지난 두 통의 편지 받은 거 알아

주소를 완벽하게 썼다고

그래서 지금 너에게 테이프를 보낸다, 듣길 바란다

난 지금 차 안에 있어, 고속도로에서 90마일을 달리고 있지

이봐, 슬림, 내가 보드카를 좀 마셨는데, 나랑 달려볼 텐가?

필 콜린스가 부른 〈그날 밤 공기 중에〉라는 곡 알 거야, 물에 빠지는 다른 남자를 구해주지 않은 남자에 대한 노래 말이야

그런데, 필이 그 모든 걸 목격하고 나서, 자기 공연에서 그를 봤다지?

바로 지금이 딱 그런 상황이야, 당신은 물에 빠진 날 구할 수 있었는데

하지만 너무 늦었어, 난 지금 진정제를 천 알이나 먹었거든, 이제 졸려

그리고 내가 원한 건 그저 망할 편지 한 통, 아니면 전화 한 통뿐이었

다고

내가 벽에 붙은 당신 사진을 벽에서 죄다 찢어발겼다는 걸 알길 바라

사랑해, 슬림, 우리는 함께할 수도 있었어, 생각해보라고!

이젠 네가 망쳤어, 네가 밤에 잠도 못 자고, 꿈에 시달리길 바라

꿈속에서 비명을 지르길 바라, 그래서 잠도 못 이루길 바라

네가 네 생각들에 좀 먹히길 바라

나 없이는 숨도 쉬지 못했으면 좋겠어

봐, 슬림, 닥쳐 이 년아, 내가 말을 하고 있잖아

이봐, 슬림, 트렁크 속에서 비명을 지르는 건 내 여자 친구야

하지만 난 저 여자 목을 따진 않았어, 그냥 묶어만 놨지, 봐, 난 너랑
달라

저 여자는 숨이 막히면 더 고통스러워하고

그러다 죽게 되겠지

자, 이제 가야겠어, 다리에 거의 다 왔다

아, 이런, 잊어버렸네, 이 빌어먹을 걸 어떻게 보낸담?

마지막 편지에서 스탠의 증오는 포물선처럼 올라갔다가 뚝 떨어진다.
그는 격렬히 분개하여 에미넴을 이제 '너무 잘나서 팬 따위에게는 편지나
전화도 할 수 없는 양반'이라고 부른다. 자신의 남성성과 효용성을 주장
하고자, 에미넴의 머릿속에 각인되고자 하는 간절한 시도로 그는 술에 취
한 채 고속도로를 질주하고, 임신한 여자 친구를 묶어 트렁크에 싣고는
에미넴에게 보내는 메시지를 테이프에 녹음한다. 그는 자신의 상황을 필

콜린스의 노래 〈오늘 밤 공기 중에In the Air Tonight〉에 비견한다. 하지만 그는 제목을 〈그날 밤 공기 중에In the air in the Night〉라고 잘못 쓴다. 스탠은 그것이 필 콜린스가 물에 빠져 죽어가는 남자를 보고도 내버려둔 남자를 목격했으며, 그 남자를 공연장에서 본 것에 관한 노래라는 소문을 그대로 믿고 있는 것이다. 스탠은 이 노래에 비유해 자신이 익사해가고 있는 걸 에미넴이 내버려둔다고 말하고, 자신이 원하는 건 오직 '편지 한 통 아니면 전화 한 통'임을 가련하게 강조한다. 이 역시 진실이기도 하고, 진실이 아니기도 하다. 기술적으로는 그가 요청한 것이 편지 한 통 아니면 전화 한 통이 맞지만, 그가 정말로 바라는 건 자신에 대한 입증, 가장 친한 친구, 진정한 사랑, 영혼의 동반자이다. 자기가 익사하고 있다는 스탠의 말은 그냥 비유가 아니다.

그는 맹렬하게 에미넴의 영혼을 저주하고, 잠도 자지 못하고, 숨도 못 쉬게 되라고 저주한다. 그 자신이 우월하다고 선언하고 이전에 했던 모든 말들을 뒤집는다. 이제 그는 '난 당신을 좋아하지 않는다'고 주장한다. 완전히 강경해진 것이다. 그는 살인자가 될 거라고 쓰는 데 그치지 않고 진짜 살인자가 되었다. 더구나 보통 살인자도 아니다. 자신의 희생자, 즉 여자 친구를 트렁크에 가두고 최대한의 고통을 가해 공포에 찬 비명을 지르게 하는 극악무도한 살인자이다. 그는 그녀의 목을 가르지는 않았으나 그녀가 극도의 고통 속에 질식당해 죽어가길 바란다. 에미넴이 숨도 못 쉬게 되었으면 좋겠다는 그의 소망은 그녀에게 기괴한 방식으로 전이된 것이다. 그리고 이는 모두 에미넴의 잘못이다. 지옥으로의 하강은 스탠이 차를 몰고 다리 아래 강물로 떨어져서 여자 친구와 함께 익사하는 것

으로 끝난다.

이 세 통의 짧고 시적인 편지에서 스탠은 자신이 필요로 하는 것을 선포한다. 그는 죄책감을 느끼고, 연민하고, 유대감을 느끼고, 인정하고, 표현하고, 폭로하고, 고백하고, 애원하고, 맹세하고, 분노하고, 저주하고, 위협하고, 여자 친구와 아직 태어나지 않은 자식을 살해하고, 결국 자살한다. 수많은 실수들을 저질렀음에도, 완전히 악마가 되었음에도, 그는 자신이 할 수 있는 가장 지능적인 계획을 실행했다. 그리고 이 시점에서 목적이 이루어진다. 마지막 절에서 에미넴은 그에게 답신을 한다. 심리 상담을 받아보라고 말이다. 또한 스탠의 동생 매슈에게 사인한 모자를 보낸다. 그리고 애정을 담아, 조심스럽고, 정직하고, 존중하는 태도로 영리하게 스탠과 연락을 한다. 스탠을 그토록 비극적이게 만든 것은, 그가 감정적으로 안정되기만 하면 성공할 수 있는 기술과 열정을 갖고 있다는 것이다. 그가 열정을 지니고, 열심히, 더욱 생산적인 방식으로 설득력 있게 일을 해나가는 모습을 상상하기란 어렵지 않다.

에미넴은 빈민가에서 나서 슈퍼스타가 되기까지 자신의 어떤 힘겨운 도전들을 표현하려고 했다. 가장 열광적인 팬들, 대부분 젊고, 분노에 차 있고, 인간에게 반감을 품은 팬들에게 직접적으로 그 일을 말할 배경을 깔았다. 그는 자신에 대한 팬들의 감정을 인정하고, 그 지지에 대해 감사를 표하고자 한다. 또한 자신이 쓴 가사를 모방하지 말라고, 편안해지라고, 그 지지를 되돌려 받는데 지나치게 집착하지 말라고 경고하려 한다. 그가 정신적으로 문제가 있는 팬이라는 렌즈를 통해 이런 일을 한 것은 영리하고 흥미롭다. 하지만 이를 다음 단계로 넘어가게 하는 것은 팬의

날카로운 지성이다. 에미넴을 실질적이고, 매력적이고, 진정한 비극적 형상으로 만든 것은 스탠의 지성이다.

이는 잔혹하게 들릴지 모르지만, 진실이다. 어리석은 사람들은 무시 당한다. 누군가가 당신에게 정치, 직업, 결혼 생활 혹은 함께 아는 지인 에 대해 이야기를 한다거나, 심지어 당신을 모욕한다 해도, 그 말이 그냥 일반적인 논리거나 어설픈 생각에서 나온 것일 때, 우리는 그 말에 신경 을 쓰지 않는다. 하지만 그 말이 통찰력 있고, 교훈적이고, 어떤 주제에 대해 다르게 생각하게 만든다면, 그것은 기억에 남겨진다. 머릿속에서 덜거덕거리고, 그 말을 생각하도록 몰아간다. 등장인물이 똑똑해질수록 그들은 더욱 흥미롭고 역동적인 인물이 될 것이며, 대화가 더 살아나고, 장면들이 더 설득력 있어지고, 주제가 더욱 풍성해질 것이다.

◎ | **도전** 다음은 여러분이 이 원칙을 숙고하고, 실행하도록 도와줄 사항들이다.

• 이 원칙은 모든 등장인물에게 적용된다. 모두가 자기 이야기의 주인공이 고, 자기만의 욕망의 대상을 가지고 있다. 누군가가 어떤 행동(물리적 혹 은 대화를 통해)을 취할 때, 그가 무엇을 필요로 하는지가 분명해진다.

• 지능에는 여러 종류가 있다. 우리는 어떤 특정 분야에는 강하지만 그 밖 의 다른 분야에서는 취약할 수 있다. 이에 관한 전형적인 클리셰는 여자 에게 말도 못 붙이는 우주과학자이다. 누군가는 행동에서 영민함을 발산 한다. 쿼터백은 미식축구 경기장에서 달리면서 엄청난 속도로 계산을 해

등장인물은 최대한 머리를 굴려야 한다

낸다. 또 어떤 사람은 감정을 잘 읽는다. 등장인물이 언제 최고의 능력을 발휘하는지, 어디에서 괴로워지는지를 알아두라.

• 등장인물이 바라는 것, 생각하는 방식, 그들을 실수하게 만들 가능성이 있는 일이 뭔지 파악했다면, 그 인물이 되어서 앞에 놓인 선택지들에 대해 열심히 생각하라. 그 인물로서 여러분의 목표는 최소의 노력으로 가능한 필요한 것을 얻어내는 일, 최대한 영리한 결정을 하는 일이다.

• 물론 등장인물들은 바보 같은 일을 저지를 수도 있다. 하지만 그렇게 행동한 이유가 분명하고, 거기에 의미가 있어야만 한다. 기업가가 중요한 벤처 투자자들 앞에서 프레젠테이션을 한다고 해보자. 투자자들이 날카로운 질문을 했을 때 그는 분개할 수도 있고, 감당 못 할 만큼 긴장할 수도 있다. 이는 그 인물에 대한 근본적인 정보를 주며, 사업의 본질에 관한 통찰력을 준다.

• 어떤 장면이 효과적이지 않다면, 되돌아가서 등장인물이 무엇을 필요로 하는지, 어떻게 그 일을 하는지 탐구해보라. 영리한 결정은 영리한 선택을 낳는다. 여러분에게 선택지가 주어졌다고 하고, 그 인물이라면 어떻게 했을지 모조리 적어보라.

• 자긍심을 가지고 이 작업을 하라. 여러분이 만든 인물들은 전체적으로 '여러분 자신'의 지성을 반영하고 있다. 셰익스피어의 작품에서 등장인물들은 모두 — 문지기부터 리어왕에 이르기까지 — 무척이나 흥미로운데, 그것은 이들 모두가 할 수 있는 한 최선을 다해 행동하기 때문이다.

연습문제

다음의 지문을 읽고, 아래의 질문에 답하라.

십 대 소녀 매디는 남자 친구의 집에서 하룻밤을 보낼 계획을 세운다. 남자 친구의 부모님이 집을 하루 비울 예정이고, 그녀는 그와 함께 있고 싶다. 하지만 부모님이 절대 허락하지 않으실 것이다. 때문에 엄격한 엄마에게 잘 보이려고, 매디는 해야 할 일들을 모두 완수하고, 방을 치우고, 성적이 잘 나왔다는 이야기를 하고, 내년에 대학에 갈 일이 얼마나 기대되는지 모른다고 말한다. 그러고 나서 친구 노엘의 집에서 하룻밤을 자기로 했다고 입을 맞춰둔다. 가장 우려되는 일은 매디의 엄마가 노엘의 엄마에게 전화를 걸어 아이들이 잘 있는지, 집에는 별일 없는지 확인하는 것이다. 두 사람은 노엘의 엄마에게 거짓말을 해줄 수 있느냐고 물을까 생각하지만, 노엘의 엄마가 오히려 자기들의 계획을 일러바치리라는 사실을 깨닫는다. 매디 엄마의 휴대전화를 훔칠까도 생각하지만, 곧 엄마가 아빠의 휴대전화를 쓸 수도 있다는 데 생각이 미친다. 매디의 엄마를 죽일까도 생각하지만, 감옥에 갈 크나큰 위험이 있다. 마침내 결전의 밤이 오고, 매디는 무엇을 할지 결정한다. 그녀는 엄마에게 노엘의 집에서 자기로 했다고 거짓말을 하고, 남자 친구의 집에 가서 엄마가 전화하는 걸 잊어버리기만을 바란다.

- 다음 중 등장인물이 머리를 쓰지 않아 이야기의 흐름을 끊는 것은 무엇인가?

a 매디가 친구 노엘을 끌어들인다.

b 매디와 노엘이 노엘의 엄마에게 도움을 청할 것을 생각한다.

c 매디는 엄마의 휴대전화를 훔칠까 생각한다.

d 매디가 들킬 가능성을 감수하고, 남자 친구의 집에서 하룻밤을 보낸다.

e 매디와 노엘이 매디의 엄마를 죽일까 생각한다.

보충수업

헨리크 입센이 1879년에 발표한 극 〈인형의 집〉을 보자. 주인공 노라는 주부이고, 세 자녀의 엄마이다. 남편 토르발은 은행에서 일한다. 두 사람은 마을 사람들이 모두 가깝게 지내는 작은 사회에서 살고 있으며, 이곳 사람들은 도덕성과 명예에 큰 가치를 둔다. 극이 시작되기 전, 토르발은 병에 걸려 따뜻한 지역에서 요양을 해야 하지만 집에 돈이 없는 상황이다. 남편을 돕고 싶어서 그녀는 토르발의 서명을 위조해 은행에 담보를 잡히고, 아버지가 돈을 빌려주었다고 거짓말을 한다. 토르발의 직장 내 경쟁자인 크로그스타드는 노라의 비밀을 알고 그들을 협박한다. 토르발은 노라가 자기 명성을 망쳤다고 맹렬하게 비난한다.

마침내 크로그스타드가 그들의 비밀을 지키기로 하고, 이들은 재앙에서 벗어난다. 그 소식을 듣고 토르발은 "노라! 노라! 나는 살았어! 나는 살았어!" 하고 소리친다. 노라는 자신이 더 이상 남편을 지지하지 않음을 깨닫고, 가족을 떠나 자기 자신을 찾기로 결정한다. 토르발은 말이 없다. 1879년 당시는 여자가 남편과 아이들을 버리고 떠난다는 것은 생각조차 할 수 없던 시절이다. 마지막 장면에서 그는 다시 생각해보라고 노라에게 애원한다. 하지만 이 시도는 실패한다. 마지막 순간 노라가 문을 쾅 닫는 장면은 연극 역사상 가장 음향 효과가 강력하게 발휘된 장면일 것이다. 토르발이 노라에게 떠나지 말라고 애원하는 장면을 꼼꼼히 읽어보라. 그가 그녀의 마음을 되돌리기 위해 하는 말과 행동을 모두 살펴보라. 인물상을 토대로 그가 어떤 일을 더 할 수 있을지 생각해보라. 그는 극 내내 자기밖에 모르는 사람이지만, 그런 그가 어떻게 우리의 연민을 얻어내고, 자신의 결정을 더욱 영향력 있게 만들 수 있을까?

해답

정답은 **e**. 이 이야기에는 매디가 좋은 아이가 아니라는 그 어떤 단서도 없다. 그녀가 실제로 엄마를 죽일 거라는 생각, 남자 친구와 하룻밤을 보내기 위해 인간성을 상실하고, 일생을 감옥에서 보내는 위험을 감수하는 건 비합리적이다. 또한 이전에 이 행위에 대한 배경이 될 만한 그 어떤 행동도 보이지 않았으므로 스토리텔링으로서도 취약하다.

16

모든 인물에게 가면을 씌워라

" 우리는 모두 가면을 쓴다.
그리고 피부 껍질을 벗겨내지 않고는
그 가면을 벗을 수 없는 때가 오게 된다. "

앙드레 베르티옴, 작가

훑어보기

여러분이 기차에 타고 있다고 하자. 이른 아침이고, 주위는 조용하다. 출근 중인 사람들의 옷차림은 깔끔하다. 전형적인 출근 복장이다. 그런데 한 사람이 가면을 착용하고 있다. 핼러윈 가면, 하키 헬멧, 론 레인저 가면, 수술용 마스크 등 종류는 상관없다. 이 가면은 경고 신호를 보낸다. 우리는 그 사람에게 무슨 일이 있는 건지 알아내야 한다. 정신이 불안정한 사람인가? 위험한 사람인가? 장애가 있는가? 아니면 그냥 웃기려는 건가? 플롯의 원칙을 다루면서 처음에 우리는 극적 질문에 대해 이야기했다. 등장인물에게 가면을 씌우면, 그들의 성격에 관한 극적 질문을 이야기에 주입할 수 있다. "그는 누구인가?"

물론 여기에서 '가면'은 물리적인 것만이 아니다. 행동 방식, 옷차림, 등장인물이 집착하는 대상 등은 숨은 욕망이나 의도를 감추는 가면이 될 수 있다. 심지어 가장 순수한 사랑에조차도 가면을 씌울 수 있다. 등장인물이 겉보기와 다르다

는 사실을 알게 되고, 이야기가 진행될수록 그가 쓴 가면이 점차 벗겨지는 모습은 우리를 끌어당기고 즐겁게 해준다. 따라서 작가라면 인물의 겉모습과 진정한 자아 사이의 관계를 통제하고 싶을 것이다. 독자들에게 이렇게 말하고 싶을 것이다. "자, 이 말쑥하고, 부드러운 말씨에, 미소가 따뜻한 이 남자, 어때 보여? 그는 이제 막 출감한 범죄자라고.", "자, 수업 중에 워싱턴 DC에 있는 정부 청사들을 보여주는 저 역사 선생은 어때 보이지? 사실 저 여잔 테러를 계획하고 있어."

가면이 살짝 미끄러져 흘러내리면 사물은 훨씬 흥미로워진다.

♧ | 원칙

거듭 말하지만 이 원칙들은 누구나 똑같은 그림을 맞춰나가는 퍼즐 조각이 아니다. 그저 흉터 있는 얼굴에 눈을 이글거리며 "자, 집중!" 하고 소리치는 헐크 유치원 교사를 만들어선 안 된다. 어떤 것은 통하고, 어떤 것은 통하지 않는다. 등장인물에 가면을 씌울 때 고려해야 하는 요소들을 살펴보자.

- 가면이 어떻게 발견되고, 유지되는가? 혹은 벗겨지는가?
- 왜 가면을 쓰는가?
- 가면은 등장인물에 대해 무엇을 드러내는가?
- 해당 장르에서 그 가면은 어떤 작용을 하는가?
- 가면은 무엇을 의미하는가? 다시 말해 어떻게 주제를 설명하는가? 혹은 확장시키는가?

가면이 어떻게 발견되고, 유지되는가?

혹은 벗겨지는가?

우리는 먼저 독자에게 그 가면의 진정성을 납득시켜야만 한다. 제인 오스틴의 《오만과 편견》을 보자. 남자 주인공 다시 씨의 첫인상은 냉혈한에 거만하고 잔인하다. 여주인공 엘리자베스와 춤을 추면서 상처 주는 말을 하고, 엘리자베스의 언니와 자기 친구 빙리 사이에 피어나는 감정을 모욕한다. 엘리자베스는 또한 뻔뻔스러운 위컴 씨로부터 다시의 인간성에 대해 한바탕 공격적인 소리를 듣는다. 다시 씨는 매력적이며 두 사람이 분명 서로에게 끌리고 있음에도, 독자가 그를 부정적인 인물이라고 인식할 만한 증거는 한 무더기나 된다.

다시 씨가 실제로는 마음이 따뜻하고, 내면 깊이 도덕적인 인물이며, 아주 약간 교만할 뿐이라는 사실을 독자가 너무 빨리 알아채면 이 소설은 실패했을 것이다. 그리하여 가면의 존재를 드러내는 순간은 등장인물이 보이는 모습 그대로가 아님을 독자들이 깨달을 수 있도록 조심스럽게 다루어져야 한다. 가면은 이야기가 진행되고 인물에 대한 새로운 정보를 누설하면서 조심스럽게, 점차적으로 벗겨져야만—혹은 궁극적으로 유지되어야만—한다. 가면 한 조각이 떨어져 나오는 순간, 이 순간이 서사를 나아가게 한다. 다시 씨는 엘리자베스에게 자신이 전에 왜 그런 행동을 했는지 자세히 설명하는 열정적인 편지를 쓰고, 우리는 이 남자에게 보이는 것 외에 다른 면이 있음을 잽싸게 깨닫게 된다.

자신의 숨겨둔 자아를 보호하려는 인물의 투쟁은 매력적이고도 재미있다. 주디스 게스트의 1976년 소설 《보통 사람들》을 보자. 베스 재럿은

겉보기에 사랑스럽고 헌신적인 아내이자 엄마, 딸, 친구, 이웃이다. 하지만 내면 깊은 곳에 상처를 지니고 있다. 이상한 제약에 묶여 있다고 할 수 있는데, 그 제약이 그녀가 어린 자식 콘래드를 사랑하지 못하게 만든다. 가장 사랑했던 큰아들 버키를 잃은 보트 사고에서 콘래드가 살아남은 것이다. 서사는 "베스와 남편 캘빈, 아들 콘래드가 베스의 가면 배후에 있는 진정한 모습과 함께 살아갈 수 있을까?"라는 질문을 중심으로 구축된다. 그 가면이 궁극적으로 벗겨지고 파괴되는 것은 이야기가 끝나는 순간이다. 우리는 가면이 계속 유지될지 벗겨질지에 대한 질문을 중심으로 전체 플롯을 짤 수 있다.

이야기의 결말이 긍정적인지 부정적인지는 종종 주요 등장인물이 자신의 진정한 모습을 받아들일 수 있느냐 없느냐에 따른다. 다시 씨는 엘리자베스가 자신을 어떻게 여기는지 귀 기울여 듣고, 그녀의 감정을 직시하는 게 가능하다. 베스 재럿은 자신에게 어린 아들을 사랑할 능력이 결여되어 있다는 진실을 받아들일 수가 없다. 그녀는 자신의 복잡한 감정을 다루지 못한다. 남편이 그녀에게는 삶의 비루한 현실을 다룰 능력이 없다고 소리친 순간, 그녀는 떠난다.

어떤 사람들은 진실이 드러나는 것을 극도로 두려워하며, 그리하여 자신의 고통을 다룰 수가 없다. 이들은 자신이란 인물의 진실을 똑바로 응시하기보다는 모든 것—사랑하는 배우자, 아름다운 집, 자기 아들—을 포기하는 걸 택한다.

왜 가면을 쓰는가?

먼저 고결한 이유로 가면을 쓰는 인물들이 있다. 위장 수사 중인 형사는 연쇄 살인마를 잡으려고 신분을 가장한다. 또한 상처나 자신의 취약함을 보호하려고 가면을 쓰기도 한다. 엄마는 제아무리 두려워도 힘든 시기를 겪는 아이에게 도움을 주고자 뭐든 할 수 있는 사람인 척한다. 사악한 이유로 가면을 쓰기도 한다. 한 기업의 임원이 기밀을 빼내려고 다른 회사에 잠입하는 것이다. 어떤 특정 상황에서만 가면을 써야 하는 경우도 있다. 록 스타, 정치인, 기업 대표 등이라면 일을 할 때 공적인 가면을 써야 할 것이다. 밥 딜런—진짜 이름은 로버트 지머맨—은 언젠가 이렇게 말했다. "나는 내가 밥 딜런이어야 할 때 밥 딜런이다." 또 어떤 인물들은 자신이 어째서 가면을 썼는지 모르기도 한다. 가면을 쓰고 있다는 사실조차 모르기 때문이다. 1987년 스릴러 영화 〈엔젤 하트〉에서 미키 루크는 어두운 비밀을 지니고 있으며, 그 비밀과 관련된 일에서 멀어지고자 정체성을 다시 세운 사립 탐정 역을 맡았다. 등장인물이 자기 가면의 존재를 아는지 모르는지는 상관없다. 작가인 여러분만 그 인물이 어째서 가면을 썼는지, 그리고 그들이 가면의 존재를 어떻게 인지하는지 알면 된다.

가면은 등장인물에 대해 무엇을 드러내는가?

무엇을 숨기는지, 어째서 숨기는지, 어떻게 자신의 비밀을 숨기는지는 그 등장인물이 어떤 사람인지를 말해준다. 우리가 숨기고 있는 것은 세상에 내보이는 것보다 더욱 많은 의미를 함축하고 있다. 소셜미디어에

자신이 일하는 모습, 산을 타는 모습, 오토바이를 타거나 무술을 하는 모습 등을 끝없이 올리는 인물은 실상 자신이 약하고, 상처받기 쉽다고 느끼면서 그 모습을 숨기는 것일지도 모른다. 괴로운 경험을 감추려는 시도일 수도 있다.

이야기에 등장하는 가면에는 늘 커다란 대가가 딸려 있다. 사람들은 내면 깊숙한 곳에 들어앉은 심리적인 이유로 인해 가면을 쓴다. 그 이유가 드러나는 일은 고통스럽고 두렵다. 그런 한편 극도의 해방이 될 수도 있다. 하지만 어느 쪽이든 쉽지는 않다. 누군가가 세상으로부터 숨기고 싶은 것―과거의 행동, 사건, 흔적 등―이 있어서 가면을 써야 하는데, 그 일로 문제를 겪는다면 숨기는 대상은 분명 중요하다. 나초가 맛있다고 생각한다는 사실을 감추려고 가면을 쓰는 사람은 없다. 그리고 가면은 그것을 쓴 사람만이 아니라 다른 등장인물들에 관한 시각도 준다.

가면에 대한 반응을 통해 그 인물이 어떤 사람인지 알 수 있다. 이런 역학은 가족이나 직장 내에서, 또한 정치적으로 늘 잘 작동한다. 이를테면 전형적인 모습의―키가 크고, 잘생기고, 반짝이는 경력을 지닌―CEO가 부패하고 무능한 인물로 드러난다. 어떤 임원들은 냉정하게 이 사실을 이용해 잇속을 채우는 반면, 또 다른 임원들은 자기 위치가 위험해지는 걸 감수하고 그 가면을 벗기려고 한다. 아서 밀러의 1947년 연극 〈모두가 나의 아들〉은 한 아들이 아버지가 자신이 생각했던 대단한 인물이 아님을 깨닫는 과정을 다룬다. 아버지는 군에 고장 난 비행기 부품을 납품했고, 그로 인해 제2차 세계대전에서 미군 파일럿들을 죽게 만들었다. 가면이 벗겨질 때, 우리는 그 사실을 대하는 방식을 통해 그들이 어떤

인물인지 알게 된다.

해당 장르에서 그 가면은 어떤 작용을 하는가?

이번 장을 시작할 때, 나는 여러분에게 단순히 흉터 있는 얼굴에 눈을
이글거리면서 "자, 집중!" 하고 소리치는 헐크 유치원 교사를 만들지 말
라는 말로 한 방 먹이며 시작했다. 이 말을 한 이유는 작가라면 자신이 어
떤 유형의 이야기를 쓰고 있는지 완전히 파악해야 하기 때문이다. 어떤
선택이 어떤 장르에서는 완벽하게 기능하지만, 다른 장르에서는 기능하
지 않을 수 있다. 스크루볼 코미디라면 문신을 한 헐크가 사실 유치원 교
사임이 드러나는 순간은 재미있을 수 있다. 코미디 드라마에서는 매력적
인 장면일 수 있다. 하지만 정통 드라마라면 껄끄럽고 인위적으로 보일
수 있다.

가면은 이야기의 장르에 맞추어 사용되어야만 한다. 1949년 누아르
영화 〈화이트 히트White Heat〉를 보자. 제임스 카그니가 연기한 코디 재럿
은 깊이 상처 입은 중년의 갱 두목으로, 두통을 앓고 있으며, 엄마에게 무
척이나 의존한다. 그의 엄마는 혐오스럽고 비열한 노파지만 아들을 진심
으로 사랑하고, 아들에게 '세계 최고'가 될 거라고 입버릇처럼 말한다. 이
야기는 FBI 요원 행크 팰런을 중심으로 진행된다. 행크는 범죄자의 가면
을 쓰고 감옥에 들어가 코디와 친구가 된다. FBI는 코디가 감옥에서 나온
뒤 곧장 큰일을 저지를 계획임을 알고 그것을 저지하기 위해 행크를 보낸
것이다. 두 사람의 우정이 쌓여감에 따라, 우리는 코디의 부드럽고 온화
한 면모를 보게 되며, 그가 엄마 외에는 진정한 친구를 가져보지 못했음

을 알게 된다. 당시에 간질 발작은 정신 질환으로 여겨졌고, 그 때문에 코디는 따돌림을 당하고 친구를 만들지 못한 것이다.

코디가 행크의 배반을 알게 되는 장면은 무척이나 유명하다. 그는 쓰게 웃고는 광적으로 "짭새라고!"를 반복해 말한다. 자신이 누군가를 믿을 만큼 어리석었다는 사실, 자신이 진정한 친구를 가질 수 있으리라고 믿었다는 사실이 도무지 믿기지 않는 것이다. 이 장면은 고통스럽고 복잡한 감정을 불러일으킨다. 코디가 비록 살인자이기는 하지만, 그토록 깊은 배신을 당하는 모습을 보는 건 마음을 아프게 한다. 이 장면이 효과적인 이유는 이 작품이 누아르 영화이며, 누아르 장르에서는 이런 사건들이 벌어지기 때문이다. 이는 경계를 모호하게 만든다. 누가 진짜 선인이고, 누가 진짜 악인인지를 가늠하는 우리의 능력에 의문을 표하는 것이다.

가면은 무엇을 의미하는가?
다시 말해 어떻게 주제를 설명하는가? 혹은 확장시키는가?

인물들이 어째서 가면을 쓰는지, 그 일의 필요성에 어떻게 반응하는지, 다른 인물들이 그들에게 어떻게 반응하는지, 그 가면이 벗겨질지 아닐지, 이런 일들은 모두 의미가 있다. 〈엔젤 하트〉에서 사립탐정 헨리 에인절은 자신의 가면을 뜯어내고―그 자신의 악에 의해―지친 얼굴 위로 눈물을 흘리면서 거울로 다가간다. 그는 자기 눈을 들여다보며 측은하게 "난 내가 누군지 알아"라고 되뇐다. 그러면서 플래시백으로 그가 저지른 냉혹한 살인 장면들이 지나간다. 그는 자신이 어떤 인물인지, 그 진실을 받아들일 수가 없다. 여기에서 가면이 벗겨진 순간은, 인간이란 자신의

죄악을 진실로 마주하는 일을 견뎌낼 수 없음을 의미한다.

가면이 벗겨지는 순간은 늘 우리를 놀라게 한다. 놀라움이 가면이 벗겨지는 방식에서 오든, 인물이 그에 반응하는 방식에서 오든, 그 순간 감정이 격양된다. 가면이 벗겨지는 순간은 예상과 현실이 충돌하는 순간이다. 가면을 쓴 인물은 그 가면을 계속 유지할 수 있으리라고 생각한다. 아니면 가면을 언제, 어떻게 벗을지 자신이 통제할 수 있다고 생각한다. 가면이 언젠가는 벗겨지리라는 사실을 알고 있어도, 그것이 어떤 기분일지, 세상이 거기에 어떻게 반응할지는 알지 못한다. 따라서 그 순간은 의미로 가득하다. 이런 고조된 상태에서 하는 행동과, 자신이 완전히 드러난 순간은 그 인물의 진짜 모습을 규정한다. 이것은 이야기의 주제를 벼리고 강조하는 강력한 방식이다.

♺ | 대가의 활용법

《해리 포터와 아즈카반의 죄수》(1999)
J. K. 롤링

이 소설은 '해리 포터' 시리즈의 세 번째 작품이다. 호크와트 마법 학교는 끔찍한 뉴스로 소란스럽다. 사상 초유의 대량 학살자인 시리우스 블랙이 아즈카반 감옥을 탈출한 것이다. 블랙은 해리의 부모를 비롯해 친구들을 배신하고 볼드모트를 섬긴 인물로, 소문에 따르면 해리를 죽이러 호그와트로 향하고 있다. 학교는 아즈카반 감옥의 간수 디멘터들로

둘러싸인다. 썩은 듯한 회색 살갗을 지닌 인간 비슷한 존재인 이들은 앞을 보지 못하지만 대신 인간의 존재를 감지하며, 인간에게 '키스'를 하여 행복감을 빨아들인다. 영혼을 빨아먹는 것이다.

긴장감이 맴도는 가운데 어둠의 마법 방어술 교수로 리무스 존 루핀이 새로 부임한다. 그의 임무는 사악한 마법과 그로 인해 탄생한 사악한 생물체들로부터 스스로를 보호하는 방법을 가르치는 것이다. 여기서 우리의 흥미는 루핀이라는 인물에게로 향한다. 여기서는 플롯 전체가 아니라 루핀을 중심으로 한 주요 줄거리를 먼저 간단히 소개해보겠다.

루핀은 해리의 아버지 제임스의 동창이자 절친한 친구로, 해리에게 무척이나 신경을 써준다. 그는 지금 호그와트를 둘러싼 디멘터들의 공격을 받았을 때 자신을 지키는 주문인 패트로누스 마법을 가르친다. 디멘터들은 탈출한 죄수 시리우스 블랙을 검거하러 왔지만, 원래 비열하고 위험한 생명체들로서 방해가 되는 사람은 누구든 추격한다. 패트로누스 주문은 마법사가 자신의 행복한 기억을 소환해 그 힘으로 발동시키는 것이다. 성공하면 주문을 외친 자와 직접 관계가 있는 은빛 수호령 동물이 나타나서 디멘터의 공격을 막아준다.

그리고 충격적인 반전이 등장한다. 시리우스 블랙은 짓지도 않은 죄로 12년이나 아즈카반에 수감되어 있었던 것이다! 그는 친구인 피터 페티그루 때문에 감옥에 끌려가, 자기 의지로 미치광이 연쇄 살인마의 가면을 쓸 수밖에 없었다. 그리고 자신의 오명을 벗고 해리 포터를 보호하려고 탈옥한 것이다. 이 이야기의 절정이자 종결부에서 해리는 시리우스를 디멘터 무리로부터 구해내고자 패트로누스 주문을 외친다.

모든 사람에게 가면을 씌워라

'해리 포터' 책과 영화의 팬이라면 알겠지만, 이 시리즈에서 등장인물들의 세계, 마법사, 마녀, 머글, 동물들은 모두 보이는 모습 그대로가 아니다. 돌로레스 엄브리지는 예의 바르고 상냥한 중년 여인의 가면을 쓰고 있지만 실상은 악의 화신이며, 론 위즐리의 애완 쥐 스캐버스는 배반자 피터 페티그루이고, 아이들의 친구 네빌 롱바텀은 쓸모없는 멍청이로 보이지만 사실은 용감한 전사이다. 이렇듯 이 작품에는 외견상 드러난 가면 뒤에 진정한 자아를 숨긴 인물들이 부지기수로 등장한다. 이 시리즈의 성공에는 수많은 요인이 있겠지만, 그중 한 가지는 외견과 다른 복잡한 인물을 그려 내는 J. K. 롤링의 능력일 것이다. 폴 매카트니가 노래 〈리브 앤드 렛 다이Live and let die〉에서 말한 '우리가 살고 있는, 끊임없이 변화하는 이 세상'을 다루는 일은 무척이나 어렵다. 이 시리즈는 이런 사실을 입증하고, 아이들에게 자신이 믿고 있는 바를 주의하라고 가르친다.

롤링은 한 인터뷰에서 좋아하는 등장인물 중 하나로 루핀을 꼽았다. 그는 비극적인 인물이다. 키가 크고, 창백하고, 이른 나이부터 머리가 하얗게 셌으며, 아파 보이고, 실제 나이보다 더 들어 보이며, '몇 군데를 기운, 다 낡아빠져 누더기가 된 마법 망토'를 입고 다닌다. 소설은 전체적으로 루핀에게 비밀이 있다는 단서를 계속 준다. 그는 종종 수업을 건너뛰고, 힘이 다 빠져 기진맥진한 모습으로 창백해져서 되돌아온다. 한 수업에서 그는 학생들에게 내면 가장 깊숙한 곳의 공포를 상상해야 하는 주문을 가르치는데, 이때 그 자신의 공포가 드러난다. 그가 두려워하는 대상은 '공중에 매달려 있는 은빛 구체球體'이다. 한번은 그 대신 심술궂은 세베루스 스네이프 교수가 수업에 들어간다. 스네이프는 학생들에게 수

업 진도를 건너뛰고 교과서에서 늑대인간을 다룬 부분을 보라고 한다. 또 다른 부분에서 해리는 스네이프가 루핀에게 약 봉투 하나를 주는 모습을 목격한다. 해리는 스네이프가 뭘 준 건지 걱정하지만 루핀은 그에 대해 전혀 의심하지 않는다.

이 소설에서 절정은 헤르미온느가 루핀이 늑대인간임을 밝히는 장면이다. 루핀은 크게 감명 받는다. 헤르미온느 말이 맞다. 언제나 최대한 자기 머리를 굴리는 헤르미온느는 루핀이 가장 두려워하는 대상이 달이며, 그가 보름달이 뜬 뒤에 꼭 수업에 빠진다는 사실을 알아낸다. 해리가 목격한 장면, 스네이프가 루핀에게 주었던 풀은 늑대인간으로 변신하는 데 따르는 고통을 누그러뜨리는 약이었다. 그리고 스네이프는 아이들에게 수업 진도를 건너뛰어 늑대인간에 관한 부분을 가르쳤다. 그것은 루핀이 변신한 동안에 자신을 제어하지 못하고 아이들에게 해를 끼칠 수도 있기 때문이다. 사실 이 소설의 결론부에서 그 말은 사실이 된다. 블랙과 맞서고, 론 위즐리의 쥐가 실은 옛 친구 피터 페티그루라는 사실을 알아내는 등 사건에 휘말리면서, 루핀은 달이 뜨는 시간을 놓쳐 늑대인간으로 변신하여 해리와 헤르미온느를 거의 도륙할 뻔한다.

자, 이제 롤링이 등장인물에게 가면을 씌우는 다섯 가지 요소를 어떻게 다루었는지 살펴보자.

- 가면이 어떻게 발견되고, 유지되는가? 혹은 벗겨지는가?
- 왜 가면을 쓰는가?
- 가면은 등장인물에 대해 무엇을 드러내는가?

- 해당 장르에서 그 가면은 어떤 작용을 하는가?
- 가면은 무엇을 의미하는가? 다시 말해 어떻게 주제를 설명하는가? 혹은 확장시키는가?

가면이 어떻게 발견되고, 유지되는가?
혹은 벗겨지는가?

루핀이 늑대인간임이 밝혀지는 것은 플롯에서 필수적인 부분이며, 독자들은 이것이 그의 비밀이었다는 단서를 계속 받았다. 그리고 마침내 가면이 벗겨지자 그는 여느 늑대인간만큼 끔찍해진다. 롤링은 그의 친절한 모습, 학생들이 가장 좋아하는 선생님이자 가장 능력 있는 교사라는 외면에 그의 가장 어두운 비밀을 숨겼다. 비밀이 드러난 뒤 그는 사임을 한다. 호그와트에 늑대인간이 교사로 재직한다는 사실을 학부모들이 알게 되었을 때 생겨날 엄청난 혼돈을 방지하기 위해서이다.

왜 가면을 쓰는가?

마법 세계는 인간(머글), 세상만큼이나 광기로 인한 발작을 일으키기 쉬우며, 늑대인간이 되어 고통받는 사람들을 무서워하고 따돌린다. 특히나 아이들을 가르치는 교사라면 더욱 그러하다. 제아무리 그가 고결하고 선량한 의도를 지니고 있다고 해도 말이다.

가면은 등장인물에 대해 무엇을 드러내는가?

루핀은 자신의 고통을 감추는 데 어마어마한 에너지를 들인다. 변이

를 할 때의 신체적 고통은 극한에 달한다. 그의 가면 뒤에 숨겨진 야수는 친절한 인간인 루핀과는 완전히 대조적이다. 그가 자신이 진짜 어떤 존재인지 숨기는 데 엄청난 에너지를 소모하는 점, 그리고 그 일부가 괴물이라는 점은 무척이나 전형성이 있다. 우리는 모두 친절한 사람들이 어떤 정신적인 타격을 받으면 분노를 폭발시킬 수 있다는 것을 안다. 루핀이 자신이 할 수 있는 일에 기여하려 애쓰는 모습, 절대로 괴물이 일깨워질 환경, 적개심을 갖게 될 상황에 놓이지 않으려는 모습은 그의 진실됨, 용기, 인내심을 말해준다.

헤르미온느가 루핀의 비밀을 알게 되고 그에게 언급하는 것은 그녀의 지력과 존경심을 보여준다. 스네이프는 루핀에게 약초를 주어서 변신에 따른 고통을 없애주려고 하는 한편으로 사람들에게 그의 존재를 알게 하는 행동을 한다. 이는 스네이프의 복잡한 본성을 드러내는 행동이기도 하다. 호크와트의 교장 알버스 덤블도어는 루핀의 상황을 알고서도 어린 그에게 입학을 허가했고, 교사가 되어 학교로 올 수 있도록 해주었다. 이는 인간에 대한 덤블도어의 믿음을 보여준다. 우리는 또한 루핀이 학창 시절 늑대인간으로 변신하며 고통을 겪을 때 친구인 제임스 포터(해리의 아버지), 시리우스 블랙, 피터 페티그루가 함께 시간을 보내려고 동물로 변신하는 법을 배웠다는 사실도 알게 된다. 포터의 세계에서 늑대인간은 동물을 공격하지 않는다. 이 사실은 이 친구들이 학창 시절 얼마나 가까웠는지를 말해준다. 그리고 페티그루의 배반을 정말로 파렴치한 짓이 되게 한다.

해당 장르에서 그 가면이 어떤 작용을 하는가?

'해리 포터' 시리즈는 판타지이자 드라마이다. 이 장르는 동물로 변신하는 인간, 마법 동물들, 괴물 이야기들이 많이 등장한다. 루핀이 늑대인간이라는 사실을 감추는 가면은 롤링의 판타지-드라마라는 하이브리드 장르의 핵심에 딱 들어맞는다. 이는 (초자연적 감각에서) 판타지적이며, 복잡한 감정을 불러일으키고, 감동적이다.

가면은 무엇을 의미하는가?
다시 말해 어떻게 주제를 설명하는가? 혹은 확장시키는가?

루핀의 고통은 질병이나 장애를 이해받지 못한 사람들에 대한 상징이다. 덤블도어는 학생들에게 해를 끼칠 수도 있다는 처지로 고통받는 인물에게 선의 본질을 이야기하게 한다. 좋은 사람, 고귀한 리더가 된다는 것은 어려운 결정들을 내려야 한다는 의미이다. 덤블도어는 루핀이 학교에서 교편을 잡는 일의 이득—이는 루핀에게도 이득이 된다—과, 학생들에게 실제로 해를 입힐 가능성을 모두 고려해야 한다. 흥미롭게도 덤블도어는 학부모들에게 이런 사실을 공지하지 않는 것이 최선이라고 결정한다.

롤링은 윤리적 사회라면 비록 위험하다 해도 고통받는 사람들을 내쫓지 말아야 한다는 주제를 다룬다. 그녀는 선량함에는 힘이 있다고 말한다. 선량한 사람들이 서로를 위해 위험을 감수하고 튼튼히 연대를 만들어 나감으로써 말이다. 설사 그런 면이 있다 해도, 악으로 대변되는 볼드모트는 자신이 생각하기에 약하고, 불완전하고, 장애가 있는 사람들을

모두 배척한다. 이는 그가 절대로 루핀 같은 사람들이 줄 이점을 취할 수 없다는 의미이다. 롤링은 인권 기관인 국제앰네스티에서 일하는 동안에 '해리 포터' 시리즈에 대한 영감을 받았다. 힘없는 자, 가장 간절한 욕구를 지닌 자에게 그녀가 관심을 두고 있다는 사실은 의심할 바 없을 것이다. 루핀의 이야기, 즉 루핀이 계속 가면을 쓰고 있으려 하는 모습을 통해 롤링은 연민의 가치와 실제로 선을 취한다는 것이 무엇인지 대담하게 언급한다.

◎ | **도전** 다음은 여러분이 이 원칙을 숙고하고, 실행하도록 도와줄 사항들이다.

- 늘 그렇듯 이 원칙을 개인적으로 생각해보라. 올바른 마음가짐을 가지면 된다. 기억하라, 가면을 쓰고, 유지하는 데는 막대한 에너지가 든다. 가면이 벗겨지는 순간은 위협적인 순간이 될 수 있다. 여러분의 외면과 진정한 자아가 충돌할 때는 언제인가?
- 인물이 감추고 있는 것이 무엇인지, 왜 감추고 있는지 정하라. 그것은 감정일 수도, 과거의 행적일 수도, 또 다른 자아일 수도 있다. 인물의 외면과 그들이 숨기고 있는 것이 밀접한 관계가 있는지 확인하라. 이를테면 어린 시절 학대를 당했지만 자신이 망가지지 않았음을 입증하고자 싸우는 종합격투기 선수랄지, 죄를 저지르길 갈망하는 주일학교 교사랄지 말이다.
- 가면을 팔아라. 서두르지 마라. 독자들은 이야기에 빠져들면 세부적인 내용들을 샅샅이 뒤진다. 레드라는 이름의 인물이 십자가를 목에 걸고,

포르셰를 몰며, 익힌 채소를 먹는 사람이라면, 이 모든 사항들은 독자들을 온갖 결론을 끌어내도록 이끌 것이다. 인생의 방향을 잡기 위해 우리는 지름길에 의존한다. 누군가 우체부의 껍데기를 쓰고 있다면 그가 우체부라고 추정한다는 말이다. 이런 점을 이용해 독자들이 가면을 사도록 속여라.

• 작은 어긋남을 즐겨라. 살면서 누군가가 생각했던 것과는 다른 사람이라는 점을 깨닫게 되면 우리의 마음은 무장 해제된다. 이야기에서도 마찬가지이다. 다만 훨씬 더 재미있을 뿐이다. 영화에서 어떤 장면의 끄트머리에 괴상한 음악이 연주되면서 선량해 보이는 사람이 서서히 눈을 가늘게 뜨는 건 전형적인 클리셰이다. 그러니까 그 인물이 나쁜 놈이라는 말이다! 첫 번째 불협화음을 즐겨라.

• 장르를 고려하라. 코미디, 호러 등 이런 선택들이 먹히는 특정 장르가 있다. 다른 장르, 특히 드라마에서는 보다 섬세하고 정도를 걸어야 한다. 독자가 충분히 알아차릴 수 있도록 단서들을 던져주어야 하지만, 그렇다고 해서 그 단서가 가면 뒤에 숨겨진 것을 드러낼 만큼 지나치게 커서도 안 된다. 《해리 포터와 아즈카반의 죄수》에서 롤링은 수업 중 아이들이 자기가 지닌 공포를 대면하는 혼란스러운 장면에 루핀이 가장 두려워하는 사물이 은빛 구체라는 비트 하나를 삽입했다. 그리고 나서 라벤더가 교실을 빠져나가면서 "난 루핀 선생님이 어째서 수정 구슬을 무서워하는지 모르겠어"라고 말하게 함으로써 한 번 더 그 사실을 건드린다. 그리고 이 말은 다시 "헤르미온느가 가장 무서워하는 건 과제에 10점 만점 중 9점을 받는 것"이라는 론의 농담에 잽싸게 묻힌다.

• 가면과 관련해 모든 순간을 추적하라. 그러니까 가면이 벗겨질지 계속 유지될지에 대해 점층적으로 다가갈 방법을 생각하라. 똑같은 말을 되풀이하는 건 아닌지, 그 속도가 너무 느리거나 빠른 건 아닌지 확인하라. 이야기 전체에 단서를 나눠 배치하라.

• 가면의 의미를 숙고하라. 어째서 가면을 쓰고 있는가? 어째서 그 가면이 벗겨져야(혹은 유지되어야) 하는가? 그 가면은 여러분에게 어떤 의미인가?

• 궁극적으로 가면이 벗겨질 것인가, 아니면 절대 벗겨지지 않을 것인가? 그 목표는 놀라움과 설득력을 부여하는 것이다. 예상과 현실을 충돌시키는 것이다. 이 점이 중요하다.

연습문제

다음의 지문을 읽고, 아래의 질문에 답하라.

뉴욕시의 한 작은 아파트. 40대 중반의 엄마가 모타운 음악*을 틀어놓고, 손이 많이 가는 음식을 하면서 즐겁게 춤을 추고 있다. 십 대 딸들은 식탁을 차리면서 서로 불편한 시선을 교환한다. 사실 엄마는 요리를 싫어하기 때문에 이 상황은 기묘하다. 엄마는 춤을 추면서 즐겁게 딸들에게 몸을 부딪쳐온다. 둘째 딸은 낄낄대지만, 첫째 딸은 짜증을 낸다. 엄마는 으스대는 걸음으로 다시 주방으로 들어가 이탈리아 스타일의 빵을 다소 공격적으로 큼직하게 자르고 나서, 끔찍해하는 큰 딸의 시선으로 눈을 돌리고는 음악을 끈다. "좀 즐겁게 할 순 없어? 조금만 말야!" 아빠가 돌아와서 오늘 막 끝낸 거래에 대해 침을 튀며 이야기를 하다가 이상한 기류를 감지한다. "무슨 일 있어?" 엄마가 손으로 아빠의 허리를 움켜쥐고는, 함께 춤을 추며 키스를 한다. 그가 뭐라 뭐라 하는 딸에게 입모양으로 말한다. "그만하렴."

가족은 그럭저럭 괜찮은 식사 시간을 보낸다. 옥에 티라면, 대화다. 딸들이 식탁을 치우는데, 엄마가 디저트를 만들면서 휘파람을 분다. 아빠의 시선이 딸들에게로 향하면서 그녀들의 우려를 입증한다. 엄마가 이상한 행동을 하고 있다는 점 말이다. 둘째 딸이 복부를 움켜쥐고 갑자기 신경이 곤두선다. 디저트를 내오는 엄마의 얼굴에 악의적인 미소가 번지고, 음산한 침묵이 방 안을 습격한다. 가족은 모두 앉아 있지만 아무도 음식에 손을 대지 않는다. 아빠가 조용하게 묻는다. "무슨 일 있어?" 엄마가 아빠를 향해 활짝 웃는다. 작고 약하고 상처받은 미소다. 그리고 나서 자신은 괜찮다고 주장한다. 아무도 움직이지 않는다. 다시 엄마가 간단명료하게 덧붙인다. "나 암이야."

♦ 1960~70년대에 흑인 음악을 전문으로 하는 디트로이트 음반 회사가 유행시킨 음악.

- 엄마가 일부러 활기찬 척하며 두려움을 숨기는 행위는 이 장면에 어떤 이점을 주는가?

a 긴장을 고조시킨다.

b 인물의 성격을 드러낸다.

c 감정을 고조시킨다.

d 결말을 더욱 충격적으로 만든다.

e 모두 다.

보충수업

2005년 영화 〈브로크백 마운틴〉을 보자. 잭 트위스트와 에니스 델마는 여름철 동안 몬태나의 한 양떼 방목장에서 일을 하게 된다. 두 사람은 거친 황야, 혹독한 폭풍, 고된 노동과 씨름한다. 영화는 1960년대에 시작해서 1970년대를 거쳐가며, 우리는 트위스트와 델마 사이의 관계를 뒤쫓게 된다. 두 사람은 술에 취해 하룻밤을 보내고, 마침내 수년간 관계를 지속하게 된다. 하지만 두 남자는 서로를 사랑하면서도, 제각기 여인과 결혼을 하고, 아이를 낳고, 서로 떨어져서 각자의 삶을 살아간다.

과거 미국의 카우보이라는 정체성은 이들이 지닌 본래의 성질과 두 사람의 관계에 어떤 영향을 미치는가? 어째서 두 사람은 개인으로서의 행동과 겉으로 드러나는 행동이 달라야만 한다고 생각하는가? 두 사람의 관계와 성적 지향성이 결혼 생활에 어떤 영향을 미치는가? 두 사람의 외면과 성적 지향성 간의 갈등은 얼마나 극심한가? 두 사람은 자기 행동, 외적인 모습, 정체성을 얼마나 잘 이해하고 있는가? 그들은 자신의 가면을 어떻게 인식하고 있는가?

해답

정답은 e. 엄마가 활기찬 태도로 두려움을 숨김으로써 이 장면은 더욱더 긴장감이 넘쳐나게 되며, 그녀의 평소답지 않은 행동에 대한 반응을 통해 각 인물들의 깊은 감정이 드러나고, 그들의 감정이 고조되며, 그들이 느끼는 고통이 더욱 잘 전달된다. 또한 장면의 끝날 때 폭로되는 사실은 엄마가 아버지에게 직접 사실을 전달하는 것보다 더욱 충격을 준다.

17

변형을 이루라

> 엄밀하게 말해 화학은 물질에 관한 학문이지만,
> 나는 변화에 관한 학문이라고 생각하고 싶다.
>
> 월터 화이트, 〈브레이킹 배드〉의 주인공

훑어보기

우리는 사물이 어떻게, 왜 변하는지 탐구함으로써 이야기 속에서 의미를 찾는다. 아무것도 변화하지 않는다면, 실제로 아무 일도 일어나지 않은 것이다. '옛날 옛적에 고귀한 왕이 있었는데, 고결한 삶을 살다가 똑같이 고결하게 죽음을 맞이했다.' 이런 이야기는 통하지 않는다. 사뮈엘 베케트의 존재론적인 걸작 〈고도를 기다리며〉에서 극 내내 두 부랑자가 절대 오지 않는 존재, 알 수 없는 존재인 고도를 기다리기만 함에도, 그들의 절박감에는 깊은 변화가 일어난다. 이들은 한 줄기 희망을 가진 인간에서 아무것도 가지지 못한 인간으로 변화한다. 아무것도 하지 않는 것처럼 보이는 이들조차 계속 변화하는 세상의 지배를 받는다.

이야기를 완벽히 지배하려면, 작가인 여러분과 등장인물이 변형을 이뤄내야 한다. 변형은 '설득력 있는' 방식으로 이루어져야 한다. 전체 이야기는 물론 장 하나하나, 장면 하나하나에서, 심지어 짧은 대화나 비트같이 여정 전반에서 일어나는 아주 작은 변화들이 변형을 일으킨다. 두 여성이 바에서 서로를 주시한다. 그리고 나

변형을 이루라

서 낯선 이방인이었던 이들은 애정의 상대가 된다. 이런 변형이 설득력이 있으려면 인물들이 움직여야 한다. 즉 한 여성이 미소를 짓는데 아무 응답을 받지 못하자, 술을 한 잔 보내고, 술을 받은 상대가 답례로 고개를 까딱인다. 그러고 나서 재미있는 혹은 흥미를 끄는 어떤 일을 해서 미소를 얻어낸다. 그리고 우리는 이 두 여자들이 이렇게 서로 신호를 주고받고, 변형이 일어났다는 사실을 납득하게 된다.

마이클 콜리오네는 〈대부〉 1편에서 훈장을 받은 해군이었다가 대부로 거듭나고, 2편에서는 생기 있는 인물이었다가 영혼의 죽음을 맞이한다. 우리의 마음은 가라앉는다. 이 변화가 너무나 설득력 있기 때문이다. 그는 궁극적으로 냉혹한 인물로 변화한다. 우리는 자신에게 주어진 일을 감내해야만 했던 이 남자가―아버지, 형, 아내, 태어나지 못한 자식, 둘째 형의 배신, 정권의 부패―영혼을 잃어가는 모습을 납득한다.

♤ | 원칙

이 원칙이 어떻게 작용하는지 살펴보기 전에 변형을 이뤄내는 게 어째서 그토록 중요한지 말하겠다. 위대한 작가들이 세계적인 사랑을 받는 이유는, 그들이 혼돈을 마주하고 우리에게 삶이란 그저 의미 없고 흐릿하기만 한 것이 아님을 말해주기 때문이다. 삶이란 "의미 없는 소음과 분노로 가득 찬 바보들이 하는 이야기, 유의미한 것은 아무것도 없다"라는 맥베스의 말은 틀렸다. 좋은 이야기는 의미로 가득하며, 그저 무작위적인 사건들의 총합이 아니다. 니콜러스 스파크스의 《노트북》의 결말에서 노아가 앨리와 함께 침대에 드는 것은, 진정한 사랑은 절대 사라지지 않는다는 의미이다. 《죄와 벌》에서 라스콜니코프는 증오하던 노파의 머

리에 도끼를 박아 넣은 후에 광기로 완전히 너덜너덜해진다. 이는 살인이란 잘못된 일임을 의미한다. 심지어 극악무도하리만큼 비열한 인물의 목숨을 취했다 할지라도, 그건 인간성을 포기한 행위이다. 해리 채핀의 노래 〈요람 속의 고양이 Cat's in the Cradle〉의 마지막 부분에서 아버지는 아들이 자기를 위해 내줄 시간이 없음을 깨닫는데, 이는 우리가 삶의 다른 쓸데없는 일들 말고 서로를 먼저 생각해야 한다는 의미이다. ♦ 이런 변화들이 이루어지지 않는다면 속은 듯한 기분이 들 것이다.

우리는 진실을 찾아 나선 이야기꾼에게 다가간다. 이들은 우리가 필연적인 변화들을 이해하고 다룰 수 있게 도와준다. 제아무리 부유하고, 굳세고, 아름다운 사람일지라도 이런 변화들을 감내해야만 한다. 세계적인 사랑을 받는 작가들은 우리를 고무시키는데, 그건 이들이 우리의 경험을 인정해주기 때문이다. 이들은 고통을 격상시킨다. 그건 변화를 위한 상처이다. 신체, 직업, 집, 관계, 재주 등 뭐든 간에 진정한 변화에 따르는 감정, 방해물, 적응을 다루는 일은 쉽지 않다.

우리는 앞서 이야기의 '산술'에 대해 이야기했다. 뭔가가 유의미하게 변화하는 순간, 우리는 그 일이 지금까지 제시된 모든 사항들이 합산된 결과임을 믿을 수 있어야만 한다. A라는 인물이 B, C, D라는 사건을 겪은 결과 E라는 결과가 나온 것이어야 한다는 말이다. 여기에서 고려할 것들은 세 가지이다.

♦ 이 곡은 한 남자의 독백이다. 아들이 태어나고 자라던 시기에 남자는 바빠서 아들에게 시간을 내주지 못했는데, 이제 나이 들어 아들에게 시간을 내달라고 하자 아들로부터 애들을 돌보아야 하는 데다 일도 바빠서 시간이 없다는 말을 듣게 된다.

- 지금까지 지나온 여정
- 변화가 어려워진다
- 심리적 통찰력

지금까지 지나온 여정

강경한 무신론자가 신부로 변화하는 이야기는 예수 그리스도를 사랑하는 남자가 변화하는 이야기보다 그 여정이 훨씬 길 것이다. 여기에는 옳고 그름이 없다. 등장인물은 모두 자기만의 고유한 여정을 가지며, 이야기에는 저마다 필요한 것이 따로 있다. 어떤 이야기는 기나긴 여정을 거치며 변화가 일어나는 모습을 그린다. 이를테면 부랑아 청년이 밑바닥부터 억만장자가 되기까지를 다루는 것이다. 그런 한편 불안한 영혼이 도움을 청하게 되는 일같이 지극히 짧은 여정을 다루는 이야기도 있다. 어느 쪽이든 변화는 그 여정에 따라 설득력 있는 단계들을 거쳐 이루어져야 한다. 부랑아 청년이 수학에 탁월한 재능을 가지고 있고, 최고 학교에서 장학금을 받고, 스승을 발견하고, 상품에 투자하고, 벤처 회사를 세우고, 판매를 촉진하고, 회사를 법인화하면—이 모든 단계가 믿음직하다면—이 이야기는 효과적으로 움직인다. 짧은 여정의 변화를 좇는 이야기라면, 우리는 현미경을 조금 낮춰서 그 여정을 이루는 각각의 단계들을 탐구해야 한다. 이를테면 등장인물이 완전히 희망을 잃고 무기력하게 살아가고 있다면, 단지 침대에서 나와 샤워를 하고 옷을 입고 회사를 가는 일만 해도 초인적인 힘이 필요할 것이다. 이런 단계를 거쳐 삶이 계속 이런 식으로 이어져서는 안 된다는 사실을 깨닫고 도움을 요청하는 단계에

이른다면, 이는 강력하고도 설득력이 있다.

또한 장르에 맞는 요소가 필요하다. 대작 액션 모험 이야기는 가족 드라마보다는 훨씬 더 대단한 여정을 거치기 마련이다. 《미즈 마블 Vol. 1: 비정상》에서는 갈등 많은 십 대 카말라 칸이 미즈 마블로 변화한다. 유진 오닐의 연극 〈밤으로의 긴 여로〉에서는 한 가족이 하룻밤 동안 무척이나 어두운 장소에서 더 어두운 장소로 이동하면서, 서로에게 분노하고, 약물 중독과 알코올 중독으로 생겨난 자신들의 상처를 누그러뜨리려고 시도한다. 여기에서 관건은 주인공이 변형에 이르기까지 얼마나 걸릴지 알아야 한다는 점이다. 그래야 그것을 진정성 있게 만들기 위해 필요한 것을 알 수 있다.

변화가 어려워진다

5장 '위험을 점점 가중시켜라'에서 인간이란 에너지를 보존하고 손실을 피하려는 특성을 타고난다고 했다. 변화가 이루어지려면 상황이 무척이나 나빠져야만 한다. 회사원은 상사가 인생을 참을 수 없는 지경까지 몰아세우기 전에는 다른 직장을 찾지 않는다. 부부는 아이들 앞에서 무자비하게 싸우는 모습을 보이기 전에는 가족 상담사를 찾아가지 않는다. 변화가 우리를 더 낫게 만들어준다 해도 우리는 변화를 두려워한다. 변화는 불편하고, 미지의 것이며, 사랑하는 사람들이 나를 다르게 보게 만들 수 있기 때문이다. 식습관이나 기상 시간을 바꾸는 것조차 얼마나 힘든가! 조금 앞으로 나아갔다고 해도 우리는 곧 뒤로 미끄러진다. 변화는 A에서 B로 죽 나아가는 법이 거의 없다.

앞서 예로 들었던 부부의 경우, 아내가 자신이 이혼을 바라고 있음을 깨닫게 된다면, 그녀는 남편이 참을 수 없을 만큼 야만인이라는 이유로 단순하게 결심을 하고, 이혼 변호사에게 전화를 걸지도 않을 것이다. 남편이 그런 끔찍한 사람이라면 그 결혼 생활은 아마도 글로 쓸 가치도 없을 것이다. 어쩌면 그는 자기 자신만 아는 사람일지도 모른다. 그런 한편 친절한 사람이고, 좋은 아버지일 수도 있다. 남편에게 이혼을 말하기로 결심한 날 밤, 그녀는 남편이 아들들과 함께 놀아주는 모습을 보고 아이들에게서 아빠를 떼놓는 생각을 한 데 죄책감을 느낀다. 우리는 자신에게 필요한 것을 향해 나아가지만 곧 뒤로 물러난다. 우리는 변화 주변에서 춤을 추지만 곧 다시 몸을 움츠린다. 시트콤 〈사인펠드〉에서 제리가 일레인에게 말하듯이 "헤어진다는 건 코카콜라 기계를 자빠뜨리는 거야. 그건 한 번에 자빠뜨릴 수 없지. 몇 번 반복해서 쳐야 기계가 넘어간다". 이는 서사에도 적용된다. 우리는 사건이 어떻게 판명 날지 독자들이 계속 추측하게 해야 한다.

심리적 통찰력

프로이트의 심리학 이론을 깊이 있게 다루는 건 이 책의 범주를 넘어선 일이다. 하지만 인물들이 왜, 어떻게 변화하는지(혹은 변화에 실패하는지) 현실적으로 탐구하려면, 마음이 어떻게 움직이는지 약간 알아둘 필요가 있다. 여러분의 이야기에 맛을 가미하기 위해 간단하게 조금만 언급해보겠다. 프로이트에 따르면 우리는 의식, 잠재의식, 무의식을 가지고 있다. 의식에는 우리가 인지하는 층위, 부분적으로 인지하는 층위, 전혀

인지하지 못하는 층위가 있다는 말이다. 우리는 본능적으로 촉발된 비밀스러운 욕망을 지니고 있는데, 그 욕망에는 건설적인 것도 있고, 파괴적인 것도 있다. 이 욕망들은 부정적인 결과를 피하여 징벌이나 굴욕을 당하지 않도록 관리되고 통제되어야만 한다. 우리는 스스로를 지키고자 가장 끔찍하고 불편한 생각들을 억압하고, 위협적인 현실을 부정하며, 아이 상태로 퇴행하기도 한다. 받아들일 수 없는 욕망을 받아들일 만한 욕망으로 바꿈으로써 분노를 승화시킨다. 이를테면 공격적인 사람이 외과의사가 되어서 죄를 짓지 않고 사람 몸을 가를 수 있게 되는 것이다. 우리는 자신의 불안과 공포를 다른 사람들에게 투사하고, 자신이 두려워하는 일을 한 사람들을 비난한다. 예수 그리스도에게 의혹을 품은 목회자는 내면에 지옥을 지닌 사람들을 위협하는 구세주가 된다. 자신의 약점을 두려워하는 남자는 남성성을 입증하고자 가혹하리만큼 운동을 한다. 다시 말하지만 이는 무척이나 단순화된 설명이다. 하지만 기본적인 심리학 내용—잠재의식, 억압, 퇴행, 승화, 투사—은 무척이나 유용하다.

그런데 거기에 성공하면, 즉 여러분이 쓴 이야기에서 일어난 변화가 '진실로' 이루어진다면 어떻게 될지 아는가? 이를 고려할 때 두 가지 유용한 단어가 있다. '초월성'과 '공명'이다. 여러분의 이야기에 진정한 변형의 모습이 담겨 있다면, 등장인물은 그 이야기를 초월해 존재하는 것처럼 보이고, 그 의미는 마음을 울리게 된다. 이야기의 결말에서 그 인물은 인간 경험이 지닌 원초적인 측면을 대변하는 전형성을 획득하게 된다. 아담과 하와는 에덴동산에서 쫓겨나고, 뒤에서 불타오르는 검을 들고 문을 가로막고 있는 천사들을 보게 된다. 이들은 신과 단절된 인간의 화신

으로 느껴진다. 22장 '행동을 끌어내는 대화를 만들라'에서 우리는 〈세일즈 맨의 죽음〉의 한 장면을 분석할 것이다. 주인공 윌리 로먼이 직업을 잃으면서 자신의 존엄성을 빼앗기는 장면이다. 여기서는 한 남자가 자신을 가치 있게 여기던 것에서 자신을 무가치하게 느끼게 되는 몹시 고통스러운 변화를 겪는다. 그는 자신이 폐물이 되었다고 느끼는 인물에 대한 상징이다.

------ ◇ ------

기억하라. 이 원칙들은 걸작을 구워내기 위해 반드시 따라야 할 매뉴얼 같은 게 아니다. 버튼을 몇 번 누르고, 도르래를 몇 번 잡아당겨 걸작을 쓸 수 있다면, 뭐가 재미나겠는가? 거기에서 여러분이 어떤 관점을 얻을 수 있겠는가? 자, 그러면 설득력 있는 변형이 담긴 이야기를 썼는지는 어떻게 알까? 여러분 자신의 판단, 지력, 취향, 스타일에 의존하라. 여러분 자신에게 그 이야기가 진정성 있게 느껴진다면, 그것으로 충분하다.

♻ | **대가의 활용법**

《펀 홈 : 가족 희비극》
앨리슨 벡델

장기 연재 만화 《다이크 투 워치 아웃 포The Essential Dykes to Watch Out For》 의 작가 앨리슨 벡델은 자신을 더 잘 이해하고자 아버지와의 문제 많은

관계를 설명하는 《펀 홈》을 썼다. 이 자전적인 짧은 만화는 심리적으로 복잡한 등장인물들, 고전 문학을 내포한 우아한 문장, 날카롭고 통찰력 있는 대화로 가득하다. 독특하고 깊이 있는 사생활 폭로는 만화, 소설, 순수 예술 작품이 모두 똑같이 느껴진다. 이 책의 모든 면이 그렇듯이 제목과 부제는 중첩적인 의미를 지니고 있다. 제목은 그녀와 두 남동생들이 어린 시절 놀고 지낸, 가업인 장의사를 의미하는 동시에♦, 이 가족이 무척이나 불행한 결혼 생활에 중심에 있으며 결코 재미있지 않은 일이 자주 일어난다는 사실을 반영한 것이다. '희비극 tragicomic'이라는 부제는 감동적이면서도 때로 블랙 코미디라는 데서 두 가지 장르를 포함하고 있음을 의미하는 한편, 희극적 comic인 동시에 만화 comic이라는 형태를 일컫는다. 이 이야기는 화자인 주인공의 내면 깊숙한 곳에서 일어나는 변화를 중심으로 흘러간다.

벡델은 성장하면서 세 가지 변화를 경험하는데, 이 변화들은 마치 강 줄기들이 바다로 흘러가듯이 한데로 합쳐진다. 먼저 그녀는 신체적으로 아이에서 젊은 여인으로 변화한다. 자신의 성정체성, '성적인 진실'에 대한 인식은 무지에서 이해로 옮겨간다. 아버지에 대한 감정은 비판에서 연민으로, 더 나아가 사랑으로 변화한다. 2017년 11월 〈가디언〉과의 인터뷰에서 벡델은 이렇게 말했다. "버지니아 울프가 《등대로》를 씀으로써 머릿속에서 엄마를 몰아내게 되었다는 글을 읽었을 때 얼마나 흥분했는지 생각납니다. 《펀 홈》을 그린 뒤 저 역시 그 같은 감정을 느꼈습니다. 전 아버지에 대한 생각에 사로잡혀 있었지만, 이제는 그렇지 않습니다."

♦ 장의사 funeral home을 '펀 홈 fun home'이라고 부르기도 한다.

벡델이 7년 동안 그린 1천 컷에 가까운 이 만화를 읽고 있노라면 저 인터뷰의 내용이 진실임을 알 수 있다.

이 작품은 순수한 인물 탐구로—플롯 때문에 책장을 넘기게 하는 종류와는 정반대이다—벡델이 아버지의 일생을 살펴보고 자신의 정체성을 찾아나가는 여정을 다룬다. 이야기는 펜실베이니아 중앙의 비치 크리크라는 작은 마을에 있는 크고 오래된 집에서 벌어진다. 벡델의 아버지 브루스는 병적으로 집을 고치고 꾸미는 데 열중한다. 결혼을 한 세 아이의 아버지이지만, 그는 양성애자 혹은 동성애자로, 매력적인 젊은 남자들과 수없이 바람을 피웠다. 또한 장식 많은 가구나 꽃무늬 천 등 전통적으로 여성적이라고 일컬어지는 것들 쪽으로 갑자기 취향을 선회한다. 이에 더해 전통적으로 남성적으로 여겨지는 벡델의 취향을 적극적으로 억압한다. 아버지는 마흔네 살의 나이에 시골길에서 트럭에 치여 사망한다. 작품 전반을 통해 벡델은 아버지의 삶과 수수께끼 같은 죽음을 이해하려고 노력하면서 점차 자신의 성정체성을 깨달아간다(그녀는 동성애자이다). 아버지는 아무래도 엄마가 이혼 이야기를 꺼낸 뒤, 고의로 트럭 앞으로 뛰어들어 자살한 것 같다고 화자는 생각한다.

자, 이제 이 이야기에서 일어나는 변화를 살펴보자. 이 변화는 벡델의 신체, 자아상, 아버지에 대한 시각을 한층 성숙시킨다.

신체적 변화가 분명하게 드러나기 시작하고—모든 소녀는 대략 아홉 살에서 열아홉 살에 이르기까지의 이야기를 통해 소녀에서 여성으로 변화한다—벡델은 이를 불편하고, 혼란스럽고, 거북해하고, 고통스러워하고, 두려워하고, 경이로워한다. 이 이야기에서 이런 2차 성징은 주요한

기능을 가지고 있다. 이를테면 어떤 장면에서 그녀는 욕실에서 얼룩진 속옷을 바라보며 홀로 앉아 있다. 또 어떤 장면에서는 봉긋 솟아오른 가슴을 막대기 끝으로 때리면서 고통을 느낀다. 또 어떤 장면에서는 의자에 몸을 비비는데, 그것이 절정에 이른 순간 일어나는 일인 줄 알지 못한다. 그녀는 생리를 시작하게 된 걸 무척이나 당혹스러워하고, 자기만의 암호로 그 일을 일기에 써둔다. 그리고 오래전 엄마가 준 생리대 상자를 벽장 속에 숨겨두고 사용한다.

이런 순간들은 연민을 자아낸다. 그녀에게 이런 사실을 이야기할 사람, 그러니까 친한 친구나 언니가 없기 때문이다. 이 변화는 심리적, 감정적 상처가 된다. 마침내 그녀가 생리를 한다는 사실을 엄마에게 털어놓을 용기를 끌어올린 순간, 엄마는 나쁜 소식을 전한다. 아버지가 미성년자에게 맥주를 사주어 체포되었다는 것이다. 아버지는 이 일로 고등학교에서 영어를 가르치던 부업 자리를 잃게 될 것이다. 또한 가족은 그 마을을 떠나야 할지도 모른다. 이 순간은 아이들이 꿈꾸는 순간, 그러니까 헌신적인 부모가 애정 어린 목소리로 삶에서 벌어지는 변화의 순간들을 설명하는 모습과는 괴리가 있다. 벡델의 욕구는 결함 있는 부모들의 욕구에 밀려난다. 그리고 그녀는 자기 몸에 일어난 변화들을 스스로 다루어야만 한다.

벡델이 자신의 성적 지향성을 알아내는 시도는 점점 더 힘들어진다. 독신주의자가 되어가고, 대놓고 억압을 받는다. 가장 어린 시절 떠오르는 기억은 그녀가 머리를 짧게 자르고 남자애 같은 옷을 입고 싶어 하고, 여성스러운 것들을 거부한 일들이다. 하지만 아버지는 그녀에게 원피스

를 입히고, 머리에 핀을 꽂도록 강요한다. 심지어는 원피스를 벗고 핀을 떼면 맞을 줄 알라며 위협까지 한다. 또 그녀는 남자 아이들이 하는 놀이를 좋아했다. 경찰 놀이랄지, 손가락으로 총 쏘는 시늉을 하는 것 말이다. 사촌은 그녀를 '부치'♦라고 불렀다. 그녀는 아버지가 늘 장식해두던 꽃들을 증오스러우리만큼 싫어한다. 언젠가 건설 현장에 갔을 때는 앨버트라는 이름의 남자애라고 일꾼들에게 말하고 싶은 마음에 사로잡힌다.

언젠가 아버지가 그녀를 필라델피아 출장길에 데리고 갔을 때의 일이다. 두 사람은 점심을 먹으러 한 레스토랑에 들어갔다. 플란넬 셔츠에 청바지를 입고, 머리를 바싹 자른 몸집 두툼한 여자가 들어왔다. 어린 벡델은 놀란다. 그녀는 이렇게 쓰고 있다. '나는 남자 옷을 입고, 남자처럼 머리를 자른 여자가 있다는 사실을 알지 못했다. 외국에 나간 여행자가 고국에서 온 사람을 마주했을 때처럼—한 번도 말을 섞어본 적이 없지만 한눈에 알 수 있다—나는 그녀가 즐겁다는 사실을 알아차렸다.' 아버지는 비꼰다. "'저게' 네가 하고 싶은 모습이니?" 그녀는 겁을 먹고 "아니요"라고 말하지만, 이렇게 부연 서술한다. '트럭 운전을 하는 여자들의 모습이 몇 년이나 뇌리에서 떠나지 않았다.'

변화는 어려워진다. 여기, 아버지의 출장길에 동행해 대도시에 온 사랑스러운 어린 소녀가 있다. 서로에게 집중하고, 마음을 나누고, 마음이 누그러들기에 이상적인 시간이다. 그런 한편 이 시간은 그녀에게 새로운 것을 깨달은, 즐거운 한때이다. 그녀는 자기와 동류를 찾았다. 그런데 아버지는 어떻게 했는가? 그는 그녀를 '비난했다'. 이 선고는 그녀에게 몇

♦ butch, 복장이나 말투에서 소위 '남성적인' 방식으로 표현하는 레즈비언.

년간 고립과 혼돈의 시기를 겪게 한다. 당시가 1970년대였다는 사실을 기억하라. 그때는 자신과 같은 영혼을 지닌 사람을 찾게 도와줄 인터넷도 없고, 텔레비전 쇼 프로그램에서 여성 동성애자가 등장하지도 않았으며, 그런 일들을 알게 도와줄 '깨어 있는' 교사도 없었다. 벡델의 성정체성은 크게 억압되었고, 그녀는 대학에 들어간 뒤 읽은 책에서 레즈비언에 대해 접하기 전까지 자신이 동성애자임을 전혀 깨닫지 못했다. 그녀는 마침내 대학 동성애자 모임에 가입하고, 한 여자를 만나고, 사랑에 빠지고, 첫 경험을 하게 된다. 그리고 마침내 십여 년 간이나 오래도록 고통스러운 과정을 겪은 끝에 긍정적인 자기 발견에 이른다.

신체 변화와 같이 이 변화 역시 설득력 있게 묘사되고 이루어진다. 벡델이 매 컷 복잡한 심리를 담아내고 연민을 자아내기 때문이다. 이를테면 그녀가 아버지의 비꼼에 "아니요"라고 대답하는 컷에서, 그녀는 아버지에게 몸을 돌리고 자기 뒤로 칸막이 너머에 있던 여성 트럭 운전사를 응시한다. 거기에는 눈물도, 과장도, 기대도 없다. 그녀는 그게 어떤 의미인지를 이해하기엔 너무 어리다. 어린 시절 소녀가 되고 싶었던, 동성애 성향을 숨기고 있는 그녀의 아버지는 어떤 부분에서는 자신의 정체성을 드러낸 트럭 운전사를 질투하고 있다. 어느 순간 그는 딸이 소녀이길 바란다. 자신은 결코 될 수 없었던 그 존재가. 이야기꾼으로서 벡델은 각 컷들에서 무척이나 감정들을 비틀어대며, 우리는 그녀가 나아가는 단계 하나하나를 완전히 깨닫게 된다. 그녀는 자기 발견을 '이루어냈다'. 그저 어린 시절부터 꾸준히 스스로에게 진실된 태도를 유지함으로써 말이다.

이는 벡델과 아버지의 이야기를 우리에게 전달한다. 앞머리에서 그는

page number and footer

317

변형을 이루라

집을 꾸미는 데 집착하는 재능 있고, 의욕 넘치는 남자로서 등장한다. 하지만 그는 부정적이고, 압제적이고, 나르시시스트적이며, 종종 부조리한 모습을 보인다. 그는 누군가 자신의 외모에 대해 한마디를 하면 갑자기 초조해지며, 아무 이유 없이 부적절하게 아이들의 엉덩이를 때린다. 누구도 그들의 집이 어떤 모습인지 아무 말도 하지 않으며, 아이들은 자기 방에서 투덜대지도 않는다. 그는 아이들과 카드놀이를 하고 다른 여러 일들을 함께하지만 거기에는 애정이 없다. 그는 아내를 건드리는 것조차 힘겨워한다. 벡델은 가족들 사이에서 신체적인 애정 표현이 극히 드물었다고 회상한다. 언젠가 그녀는 아버지에게 입을 맞추려고 시도하는데, 그저 서투르게 아버지의 손을 잡고 가볍게 스치듯 입술을 맞추고 당황한 채 방 밖을 달려 나간다.

이런 두 사람의 관계는 그녀가 고등학교에 진학해 아버지의 수업을 듣게 되면서 변화를 겪는다. 두 사람은 열정적인 리더이고, 고전을 토론하는 것을 좋아한다. 아버지는 딸이 가르칠 가치가 있는 유일한 학생임을 느끼고, 딸은 아버지가 최고의 스승이라고 느낀다. 그는 딸을 문학에 대한 자신의 애정을 나눌 수 있는 친구 혹은 제자로 바라보기 시작한다. 그녀는 아버지의 애정에 기뻐한다. 하지만 그녀가 대학에 진학해 문학을 공부하게 되자, 책에 대한 아버지의 강박적이고도 과민한 태도는 극단으로 치닫는다.

중심 사건은 벡델이 부모님에게 편지를 보냄으로써 벌어진다. 부모님에게 자신이 동성애자라고 밝힌 것이다. 그녀는 엄마의 반응에 크게 충격을 받는다. 엄마가 다시 생각해보라고 차갑게 말한 것이다. 아버지는

평범하게 '어떤 입장을 표명'하지 않기로 결정했다는 편지를 보내온다. 이는 이상한 일이다. 두 사람은 공식적으로 아버지의 성적 지향성에 대해 의논해본 적이 없다. 그는 그저 딸이 알겠거니 추측한다. 이는 그녀에게 아버지가 자라온 과정을 재고해보게 만든다. 1950년대와 60년대에 작은 마을 출신의 어린 청년에게 커밍아웃을 하는 것이 얼마나 어려웠을지 말이다. 아버지가 대학에 진학했을 시절에는 동성애적 기질을 안전하게 표현할 만한 어떤 출구나 단체가 존재하지 않았다. 자신이 더 이른 시기에 성년이 되었다면, 그리고 훨씬 더 억압적인 시대에 살았더라면 어떻게 되었을지 그녀는 생각해보게 된다.

　대학에서 집으로 돌아와 한동안 지낼 때 벡델은 아버지와 은그릇을 닦으면서 그 주제를 입에 올린다. 하지만 그녀는 아버지의 얼굴에 떠오른 공포를 본다. 무척이나 미세하지만 아버지의 눈이 커진 것이다. 그래서 그녀는 그냥 넘어간다. 한 주 후 아버지가 그녀에게 영화나 보러 나가자고 말한다. 그녀는 다시 공격을 시도해보기로 마음을 다잡는다. 이 장면은 두 쪽에 걸쳐 동일한 크기의 작은 컷 24개로 진행된다. 스테이션왜건의 지붕은 모두 검은 색으로 그려져 있다. 아버지의 너머로 차창 밖에는 빈 밤하늘 외에는 아무것도 없다. 차가 움직이고 있지만 여전히 같은 시간인 것처럼 느껴진다. 그녀는 자신이 동성애자라는 사실을 알아서 동성애자 작가인 콜레트의 책을 자신에게 보낸 거냐고 묻는다. 처음에 그는 부인한다. 그리고 나서 인정한다. 그러고는 '추측'을 했다고 말한다. 그리고 그 자신의 표현에 따르면, '멋지게 생긴' 농장 일꾼과 첫 경험을 한 일을 이야기해준다. 그리고 대학에서 있었던 또 다른 경험도 입에 올

린다. 어린 시절 자신이 여자애가 되고 싶었고 여자 옷을 입곤 했다는 고백이 이어진다. 깨달음과 흥분이 섬광처럼 스쳐 지나가고 그녀는 소리친다. "난 남자애가 되고 싶었어요! 남자애들 옷을 입어봤고요!" 하지만 아버지는 대답을 하지 않고 그저 차갑게 앞을 응시하고 있을 따름이다. 그녀는 약하게 묻는다. "기억하세요?" 그러고 나서 자기들의 삶을 신학과 문학에서의 등장인물들에 비견하는 독백이 이어진다.♦ 이는 두 사람이 가까워지게 되리라는 의미다.

벡델은 학교로 돌아간 뒤에 아버지와 몇 통의 편지를 더 주고받는다. 그리고 마지막으로 집에 돌아갔을 때 아버지는 그녀를 데리고 술을 한잔하러 동성애자들이 모이는 술집으로 가는데, 두 사람은 들어갈 수 없어당황하게 된다. 집에서 보낸 마지막 날 밤에 두 사람은 피아노로 바흐의곡을 '열과 성을 다해' 함께 연주한다. 벡델 가족과 친구처럼 지내는 한어른이 두 사람이 연주하는 것을 보고 "부자연스럽게 가깝다"고 말하는데, 그러고 나서 다시 "평소 같지 않게 가깝다"고 말을 정정한다. 그녀는두 사람이 가까운지 생각하는데, 그렇게 많이 가까운 것 같진 않다. 종결부에서 그녀는 가깝다는 느낌을 깨닫는다. 하지만 이는 간단하지 않다. 흑백논리처럼 딱 잘라 재단할 수 있는 문제가 아닌 것이다. 아버지는 그녀의 경험을 결코 인정하지도, 자신의 행동을 사과하지도, 도움이 될 만한 조언을 하지도 않는다. 오히려 그녀는 자기가 '아버지'의 부모가 된 듯한 기분을 느낀다. 두 사람 사이의 관계에 대한 복잡한 심리는 설득력 있

♦ 제임스 조이스의 《율리시스》에 빗대어 두 사람의 관계가 표현된다. 이 작품에서 두 부녀는 이런 식으로 문학적 인용과 변용을 많이 하는데, 이런 행동은 두 사람이 동질감을 느끼게 되는 부분으로서 사이가 가까워질수록 이런 인용이 더욱 잦아진다. 특히나 《율리시스》는 아버지가 좋아하는 작품이다.

게 묘사되고, 진정성을 내뿜는다. 어마어마한 카타르시스가 있지도, 신의 계시 같은 인위적인 순간이 있지도, 두 사람의 관계에 근본적인 변화가 있지도 않다. 하지만 그것은 감지된다. 그녀의 눈에 아버지는 이제 한 사람의 인간, 실수를 저지르는 인간일 뿐이다. 이는 그녀의 분노를 사라지게 하고, 아버지의 억압적인 영향력에서 자유로워지기에 충분하다.

이 작품이 수많은 상을 받고 뮤지컬로까지 만들어져 토니상을 받은 주요 이유는, 억압되고 문제 많은 아이에서 자유롭고 자신만만한 젊은 여성으로 거듭나는 그녀의 힘겨운 싸움에 담긴 진정성 때문이다. 이는 우리가 충분히 시간을 들여 좋은 싸움을 한다면, 자신이 누구인지를 찾아가고, 그 진실을 솔직하게 반영한다면, 우리가 부모님과의 관계에서 평화를 찾을 수 있음을, 나아가 더욱 중요하게도, 자기 자신과의 관계에서도 평온해질 수 있다는 것을 말해준다.

◎ | **도전** 다음은 여러분이 이 원칙을 숙고하고, 실행하도록 도와줄 사항들이다.

• 등장인물이 어떤 변형을 이룰지 정하라. 가장 간단한 형태로 끼적여보라. 한 아이가 왕자가 되고, 한 여성이 외로워지고, 한 선량한 남자가 살인자가 된다.

• 노트에 칸을 긋고, 시작과 끝이 있는 짧은 시간표를 적당히 그려라. 첫 번째 칸에 등장인물에 대해 간략히 써라. 간단하게 쓰면 된다. '행복한 결혼 생활을 하고 있고, 약사, 서른다섯 살.' 마지막 칸에도 똑같이 해보라. '서른

일곱 살. 불행하고, 종신형을 선고받고 감옥에 들어간다.'

• '변화가 점점 어려워진다'는 사실을 염두에 두라. 이는 필수적이다. 5장 **'위험을 점점 가중시켜라'**에서 살펴보았듯이, 인간은 에너지를 보존하고, 손실을 피하는 습성이 있다. 우리는 변화할 필요가 있을 때만 변화한다. 그 변화가 제아무리 느리게 진행되더라도 그러하다. 내가 아는 여성 중에 결혼식 날 자신이 실수를 저질렀음을 깨달은 사람이 있다. 그것을 바로잡는 데는 20년이 걸렸다. 그러니까 20년 동안 수없이 외롭게 밤을 보내고, 수없이 싸움을 하고, 몇 년 동안 심리 치료를 받고, 한바탕 죄책감에 시달리고, 다른 남자와 사랑에 빠지고, 마침내 이혼에 이르렀다는 말이다. 변화가 긍정적이든 부정적이든, 그것은 어렵다.

• 이야기의 장르와 변화에 이르는 데 걸리는 시간을 고려하라. 다시 말하지만 어떤 이야기에서는 엄청나게 먼 여정 동안 주인공이 어마어마한 변화를 경험하며, 또 어떤 이야기에서는 아주 짧은 변화가 무척이나 상세하게 탐구되기도 한다. 여러분이 좇는 변화는 어떤 유형인가?

• 필수적인 것들에서 시작하라. 등장인물이 이런 변형을 이루려면 어떤 일이 '반드시 일어나야' 하는가? 만약 등장인물이 살인자가 된다면, 이들은 누군가를 반드시 '죽여야 한다'. 한 부부가 이혼을 한다면, 이들은 헤어지는 데 '이르러야' 하든가, 한쪽이 상대가 떠났음을 '깨달아야만' 한다.

• 필요한 순간들을 중심으로 이야기를 써라. 부부가 이혼한다면, 이별을 유발하는 어떤 일이 일어나야만 하고—한 사람이 거짓말을 하고, 둘이 끔찍한 싸움을 벌이고, 한 사람이 신에게 매달린다—이런 것들이 앞에서 만든 시간표에 더해져야 한다. 싸움은 무엇 때문에 일어나는가? 누가,

어째서 속이게 되는가? 어쩌면 여러분은 한 사람이 집을 나가는 날을 보여주고 싶을 수도 있다. 시간표에 어떤 일을 추가한다면, 보통은 또 다른 어떤 일을 추가해야 한다. 이는 플롯을 계발하는 데 도움이 될 것이다.

• 주요 순간들에 깊이와 결, 세부 내용들을 더하라. 이혼을 하게 될 부부에 관한 이야기를 쓰고 있다면, 시간표상에 '싸움'을 넣어라. 그 싸움은 종국에는 결혼 생활을 종식시키는 순간으로 몰아가는 끔찍한 일이 되어야만 한다.

• 산수를 할 줄 알면 이 원칙을 해낸 것이다. A라는 인물이 B, C, D, E라는 행동을 하고, 이것들이 F를 유발한다는 말이다. 이야기를 발전시키고 시간표를 채워나갈수록 작가는 냉정하리만큼 논리적이 되어야 한다. 법정에 선 검사처럼 사건에 대한 개요를 작성하라. 검사의 주장의 허점을 파고드는 피고 측 변호인을 떠올리라. 사건이 변화에 완전히 딱 들어맞을 때까지 계속 써나가라.

연습문제

다음의 지문을 읽고, 아래의 질문에 답하라.

한 직원이 흥분하여 출근을 한다. 그는 오늘 급여 인상을 요청할 예정이다. 얼마 전 그의 친구가 급여 인상을 받았고, 따라서 그도 오래도록 일을 했으니 회사는 그의 급여를 인상해줄 것이다. 그는 상사가 급여 인상을 수락할 것을 확신하고, 시내의 최고급 레스토랑에 식사 자리를 예약했다. 아내에게 이 소식을 멋들어지게 전하고 싶어서이다. 그는 사장에게 이야기를 나누고 싶다고 말하고, 신경이 죄어오는 것을 느낀다. 그녀가 그를 자기 사무실에 들인다. 두 사람은 자리에 앉는다. 구름이 태양을 가리고 사무실 안이 어두워진다. 그는 자기 경우에 대해 개괄적으로 설명하고 나서 급여 인상을 요청한다. 사장은 솔직히 이야기해줘서 고맙고, 그의 의견을 존중하지만 경기가 나빠져서 그렇게 할 수 없다고 말한다. 그는 자신의 친구는 급여 인상을 해주지 않았느냐고 반박한다. 이는 부당하다. 그가 더 오래 일했기 때문이다. 그녀는 그의 친구가 더 열심히 일하고 일처리도 훨씬 잘한다고 딱 잘라 말한다. 그리고 자신들은 근속 연수에 따라 승진을 시키진 않는다고도 한다. 간신히 화를 삼키고 그는 다른 직장을 알아봐야겠다고 말한다. 그녀는 말이 없다. 두 사람 다 이 도시에 더 나은 직장이 없다는 사실을 안다. 비가 창문을 때린다. 그는 시간을 내줘서 감사하다고 말하고 침울해진다.

• 이 장면은 변화가 없기 때문에 효과적이지 않다. 참인가, 거짓인가?

보충수업

1981년 로맨틱 코미디 공포 영화 〈런던의 늑대인간An American Werewolf In London〉을 보자. 데이비드 케슬러와 친구 잭 굿맨은 대학을 막 졸업하고 영국 여행길에 오른다. 어느 날 밤 황야 지대를 걸어서 지나다가 이들은 멧돼지와 늑대의 중간쯤으로 보이는 야생 동물의 습격을 받는다. 그것은 전설에나 나오는 늑대인간으로, 물리면 피해자는 보름달이 뜨는 날 늑대로 변신하게 된다. 잭은 죽고, 데이비드는 목숨을 구한다. 어느 날 밤 데이비드가 여자 친구의 아파트에 홀로 앉아서 책을 읽고 있는데 보름달이 뜬다. 그는 갑자기 몸이 불타는 듯 뜨거워지고, 벌떡 일어나서 크게 괴성을 지른다. 유쾌하고 잘생긴 청년은 늑대인간으로 완전히 변신한다. 이 장면은 온라인에서 볼 수 있다 (유튜브에 '〈런던의 늑대인간〉 변신 장면'을 검색하면 찾을 수 있다). 데이비드가 변신하는 모습은 2분 31초 동안 세밀하게 모든 요소가 하나하나 나타난다. 이야기 전체를 통해 그의 태도가 점차 어떻게 변화하는지 살펴보자. 이 변화를 그가 어떻게 완전히 인식하게 되는지에 주목하라.

이 장면은 변화를 이루어내는 방법에 관한 훌륭한 은유이다. 변화를 어떻게 느끼느냐에 관한 본능적이고, 감정적이고, 고통스러우며, 아름다운(어쩌면 섬뜩한) 예이다. 작가들은 마지막 한 조각 한 조각까지 공들여 포착해야 한다. 그래야만 변신이 완료되었을 때 설득력을 지닐 수 있다.

해답

거짓. 주인공의 고용 상태는 변화하지 않았을지언정, 자신과 자기 직업에 관한 그의 감정은 변화를 겪었다. 그는 흥분한 상태였다가 좌절하고, 인정받지 못하고 있다는 기분을 느끼게 된다.

적대자에게
강력한 동기를 부여하라

> 비겁한 겁쟁이, 수다쟁이, 찔러도 피 한 방울 안 나올 악당을 고르라.
> 이런 악당을 쓰러뜨리려면
> 주인공은 아주 조금이라도 영웅적인 재능이 있어야만 한다.
> 그 일을 하기 위해 몸을 숙여야 한다.
> 건달이 수하들과 영향력을 산처럼 가지고 있는 타락한 천재라면,
> 주인공은 그 산을 무너뜨리기 위해 무성한 숲을 베어내야만 할 것이다.
>
> 웰스 루트, 시나리오 작가

훑어보기

적대자는 한 가지 목적을 지닌다. 주인공이 욕망의 대상을 획득하지 못하도록 저지하는 것이다. 서툰 작가들은 주인공이 필요로 하는 것을 너무 쉽게 얻게 한다. 한 소년이 지역에서 가장 잘나가는 어린이 야구팀에 들어가고 싶어 하는 이야기를 쓴다고 해보자. 남은 건 딱 한 자리뿐이다. 그래서 아이는 야구장에 내려가서 코치에게로 뚜벅뚜벅 걸어가, 이런 말을 듣는다. "축하한다, 얘야! 네가 들르길 바라고 있었지! 야구팀에 들어온 걸 환영한다." 이러면 이야기가 아니다. 그저 일어난 사건을 지껄인 것에 불과하다. 독자들은 주인공 소년, 코치, 야구팀, 혹은 그곳 사람들

에 대해 아무것도 알아낸 게 없다.

작가로서 우리는 더욱 열심히 일하고, 인물들이 밥값을 하게 만들어야 한다. 야구장에 간 소년은 자기가 원하는 자리를 노리는 아이가 열 명이나 되는 것을 보게 된다. 그중 한 아이는 같은 반 친구로, 주인공을 따돌려 사이가 안 좋지만 마침 야구를 무척 잘하는 아이일 것이다. 우리는 만반의 준비를 갖추어야 한다. 주인공이 해야 할 일이 힘들어질수록 이야기는 더욱 강렬하고, 재미있어지며, 이야기를 필연적으로 만든다. 따라서 적대자에게 강력한 동기를 부여하고, 주인공을 그릴 때와 똑같은 열정, 강도, 깊이, 헌신을 가지고 그들을 묘사해야 한다. 이 두 인물은 총력전을 펼치게 되고, 그 결과 자기들이 진짜 어떤 인물인지를 드러낸다.

♧ | **원칙**

주인공은 욕망의 대상을 얻어내야 한다. 적대자는 주인공과 똑같이 맹렬하게 주인공이 그 일을 못 하도록 저지해야 한다. 주인공은 극한의 결심을 했으며, 따라서 이는 중대한 게임이 된다. 주인공과 그가 욕망하는 대상을 생각해보라. 햄릿은 아버지를 살해한 자에게 복수하려고 하며(《햄릿》), 티시는 포니를 감옥에서 나오게 하려고 하고(《빌 스트리트가 말할 수 있다면》), 앨리슨 벡델은 아버지의 진실한 모습을 알고자 한다(《펀홈》). 여기에는 그들의 명예, 자유, 마음의 평화 등이 걸려 있다.

서로 상반된 대상을 얻어내고자 뭐든 서슴지 않고 할, 능동적이고 결단력 있으며, 머리를 최대한 쥐어짜고, 잃을 게 없어질 때까지 계속 커져가는 위험을 기꺼이 감수하는 두 세력을 충돌시켜야 한다. 이때 여러분 마음 한구석에서 겁이 덜컥 나면, 나아가 두렵기까지 하다면, 이런 이야

기를 쓰기 위해 얼마나 많은 에너지, 생각, 감정을 끄집어내야 할지 깨닫는다면, 반가운 소식이다. 그렇게 할 수 있을 것이라는 말이니까.

이제 여러 유형의 적대자를 살펴보자. 적대자는 선량한 혹은 사악한 의도를 지닌 사람일 수 있다. 사람이 아닌 다른 생명체, 초자연적인 존재, 자연적 요소 혹은 힘, 주인공 자신의 또 다른 자아 등이 될 수도 있다. 때로 적대자는 공식적으로 드러나지 않을 수도 있고, 하나가 아닐 수도 있다. 주인공의 반대편에 선 세력들이 다양할 수도 있고, 한데 합쳐져 적대자로서 기능할 수도 있다. 이제 이런 가능성들을 하나하나 살펴보자.

적대자가 사람 혹은 의식을 지닌 존재라면, 이들 역시 그 자신의 이야기에서 주인공이며, 우리의 주인공을 적대자로 여긴다. 적대자가 자신이 욕망하는 대상을 진짜 주인공이 획득하려 한다는 사실을 깨달을 때 그의 위로 망치가 떨어진다. 적대자 역시 정당한 이유를 가지고 주인공과 동일한 대상을 얻어내고자 한다. 〈록키〉에서 록키의 맞수 아폴로 크리드는 사악한 인물이 아니다. 그는 거짓말이나 비열한 짓을 하지 않는다. 그저 록키를 쓰러뜨리려고 할 뿐이다. 그게 복싱 선수가 하는 일이기 때문이다. 악당은 적대자이지만, 적대자라고 해서 모두 악당인 건 아니다. 다음 장 '악에 맞서라'에서 우리는 그 어두운 측면을 살펴볼 것이다. 여기서 중요한 것은, 적대자들이 얼마나 합리적이냐는 차치하고, 그들은 주인공이 욕망의 대상을 획득하는 것을 저지하는 데 온 힘을 기울인다는 점이다.

영화로도 제작된 소설 《노트북》을 보자. 앤 해밀턴은 딸 앨리가 노아와 결혼하는 것을 막으려고 한다. 노동 계급과의 결혼이 딸에게서 인생의 기회를 제한하고, 행복의 기회를 앗아갈 것이라고 굳게 믿기 때문이

다. 그녀는 연인들에게서 욕망의 대상(서로)을 빼앗는 게 올바른 일이라고 믿는다. 그러다 자신의 동기에 의문을 품게 되고, 행동을 바로잡는다. 그녀는 악당에서 멀어진다.

주인공과 적대자가 진실로 어떤 인간인지 말하기가 어려울 수도 있다. 텔레비전 드라마 〈브레이킹 배드〉에서 주인공 월터 화이트는 그저 암으로 죽기 전에 가족에게 돈을 좀 쥐여주고 싶었을 뿐이다. 마약을 만들어 팔아서 말이다. 그는 마약쟁이들이란 어떻게든지 마약을 하게 될 테니 자신이 하는 일은 아무 잘못이 없다고 믿는다. 그의 마음속에서 동서이자 마약단속국 요원 행크 슈레이더는 적대자이다.

적대자가 꼭 인간이 아니어도 된다. 동물이거나 초자연적 존재, 혹은 외계 종족일 수도 있다. 사람이 갖추어야 할 특성을 똑같이 가지고 있기만 하면 된다. 또한 이들은 주인공의 길을 가로막을 선한 이유를 지니고 선량한 의도에서 행동할 수도 있다. 1968년 스탠리 큐브릭의 고전 SF 영화 〈2001 스페이스 오딧세이〉에서 모노리스는 외계 종족인 인간의 진화를 추적하려고 설치된, 눈에 보이지 않는 인공물이다. 모노리스들은 인간이 영적으로는 우주에 건설적으로 참여할 만큼은 진화되지 않았다고 여긴다. 따라서 헤이우드 플로이드 박사가 달의 전초 기지인 클레비어스 베이스로 이동할 때, 모노리스들은 인간의 귀청이 터질 듯한 소음을 내보낸다. 잘못된 곳에 있으니 돌아오라고 말하는 것이다.

8장 '결정적인 결심으로 결말을 시작하라'에서 살펴보았던 메리 셸리의 《프랑켄슈타인》을 보자. '괴물'은 그저 평화롭게, 사랑받으며, 자신이 할 수 있는 일을 하면서 살아가고 싶을 뿐이다. 그는 창조주인 빅터 프랑켄

슈타인 박사에게 거부당하고, 자신을 사랑하고 이해해주며 극도의 외로움을 달래줄 짝을 만들어달라는 요청마저 거부당한다. 당연히 분노하지 않겠는가.

존 크라카우어의 《희박한 공기 속으로》는 에베레스트 정상에서 내려오면서 죽어 가는 등반가들의 이야기를 담고 있는데, 여기에서 적대자는 산—인간이 견딜 수 없는 고지, 눈보라, 가파른 절벽—이다. 엄청난 인기를 끈 텔레비전 다큐멘터리 시리즈 〈생명을 건 포획〉에서는 대게잡이 어부들이 만선을 꿈꾸며 알래스카 해안에서 출항해 베링해로 향하면서 거센 폭풍우, 휘몰아치는 눈보라, 살을 에는 추위에 맞서 싸운다.

존 베일런트의 《타이거》에는 러시아 극동 지방의 외딴 마을에서 사람을 잡아먹는 호랑이에 맞서 싸우며 살아가는 사람들의 모습이 담겨 있다. 하지만 우리가 그 지역 호랑이들의 역사를 알게 될수록, 외견상 드러난 '정의'만큼이나 호랑이들이 인간의 손에 고통받고 학대받는다는 사실을 알게 될수록, 누가 주인공이고 누가 적대자인지 말하기 어려워진다.

주인공 자신에게서 적대자의 성격이 드러나기도 한다. 2000년 슬랩스틱 코미디 영화 〈미, 마이셀프 앤드 아이린〉에서 짐 캐리는 로드아일랜드의 경찰관 찰리 베일리게이츠를 연기한다. 그는 전 남자 친구에게 폭력을 당하고 쫓기는 젊은 여성에게 푹 빠진다. 하지만 찰리는 자아 분열을 겪는 인물로, 그가 행크라고 부르는 또 다른 어두운 자아 역시 그녀에게 어떤 감정을 느낀다. 행크는 찰리와는 완전히 다른 인물인 듯 행동한다. 이 둘은 그저 같은 몸에 깃들어 있을 뿐이다.

이야기에서 적대자의 역할을 할 수 있는 인간, 다른 존재, 세력은 사실

상 무궁무진하다. 이들은 선량할 수도, 사악할 수도, 활동적일 수도, 수동적일 수도, 주인공의 길을 가로막을 방법을 잘 알고 있을 수도, 모를 수도 있다. 어쨌든 이들이 '해야 하는' 일은 주인공이 욕망의 대상을 반석 위에 올려놓기 위해 극복해야 할 강력한 장애물이 되어야 한다는 점이다. 그리고 온갖 장애물을 극복하느라 투쟁하는 동안 주인공의 진정한 본성이 드러나게 된다. 이런 투쟁을 관찰하고 그것이 암시하는 바를 살펴봄으로써, 우리는 인생의 본질에 관한 진실을 발견하고, 인간이라는 종에 대한 통찰력을 얻고, 더 낫고, 건강하고, 진정성 있게 살아가는 길을 찾게 된다.

대가의 활용법

〈피아노 레슨〉(1936)
오거스트 윌슨

오거스트 윌슨의 희곡 〈피아노 레슨〉은 1936년 피츠버그에 사는 노동자 계층의 흑인을 주인공으로 한 작품으로, 강렬하고 시적인 대사, 마음을 저미는 배경 이야기, 희극, 초자연성, 블루스와 함께 시작된다. 이 극은 공포, 희망, 유대감, 노예 조상을 둔 인물들이 지닌 갈망을 탐구한다. 폭력, 수모, 살인이라는 과거의 유산에 사로잡힌 인물들은 그 과거에 소진되지 않고 맞서 싸우려고 몸부림을 친다. 이야기는 퇴직한 철도원인 도커가 조카 버니스와 열두 살 난 조카손녀 매러사와 함께 사는

집에서 벌어진다. 등장인물은 모두 흑인이며, 저마다 다양한 기질과 배경을 지닌 이들은 돈을 빌리고, 위스키를 나누어 마시며, 성과 로맨스에 관한 이야기를 펼친다. 하지만 우리가 여기에서 중점적으로 다룰 부분은 형제간의 강도 높은 대립이다.

작품은 새벽 5시, 버니스의 남동생 보이 윌리가 미시시피에서부터 곧 주저앉을 것 같은 낡은 트럭을 타고 오면서 시작된다. 농부인 보이 윌리와 친구 라이먼은 트럭에 수박을 한가득 싣고 와서 동이 트면 이웃 백인들에게 팔 생각이다. 과거 선조가 노예로 일했던 땅을 사들일 돈을 마련하기 위해서이다. 버니스와 보이 윌리의 선조들은 뚱뚱한 백인 서터의 선조들 아래서 노예로 일했는데, 서터가 우물에 떨어져 죽으면서 그의 땅을 살 수 있게 된 것이다. 새로운 주인은 보이 윌리에게 제시한 돈을 가지고 올 때까지 기다려주겠다고 약속한다. 보이 윌리에게는 그 금액의 3분의 1밖에 돈이 없다. 그는 나머지 3분의 1은 수박을 팔고, 나머지 3분의 1은 버니스와의 공동 소유인 오래된 피아노를 팔아 마련하려고 한다.

수박은 백인들 마을에서 팔기가 쉬운 것으로 불티나게 팔린다. 보이 윌리는 설탕을 섞은 씨앗으로 키워 특별히 당도가 더 높다는 거짓말을 하며 수박을 판다. 이것은 오거스트 윌슨식의 고전적인 농담이다. 그는 백인들이 오랫동안 흑인들을 정형화하고 모욕할 때 사용한 수박이라는 상징을 택하고, 그래서 그의 주인공은 그들에게 똑같은 상징으로 사기를 친다. 백인들은 흑인들만큼이나 수박을, 마지막 한 쪽까지 좋아한다. 이제 보이 윌리는 수박으로 돈을 마련했고, 피아노를 파는 일만 남았다. 그런데 문제는 버니스가 피아노를 팔고 싶어 하지 않는다는 것이다.

이쯤에서 기본 설정을 빠르게 훑어보겠다. 보이 윌리의 관점에서는 그가 주인공이다. 그의 욕망의 대상은 피아노로, 서터의 땅을 사려면 그 것이 필요하다. 삼촌 도커는 보이 윌리에게 이웃 백인들은 악기 값을 잘 쳐주며, 언젠가 버니스에게 피아노를 팔라면서 돈을 가지고 왔었다는 사 실을 말해준다. 그 액수는 보이 윌리가 바라는 땅을 사고도 남는다. 상황 은 급박해진다. 보이 윌리는 자신이 곧장 남쪽으로 되돌아가지 못하게 되는 바람에 그 땅이 팔려버릴까 봐 걱정된다. 이 측면에서라면 중심 질 문은 "보이 윌리가 피아노를 팔 수 있을까?"가 된다. 그리고 적대자는 버 니스이다. 그녀는 그 어떤 상황에서도 피아노를 팔지 않을 것이다.

버니스의 관점에서는 그녀가 이야기의 주인공이다. 이때의 중심 질문 은 "버니스가 피아노를 지킬 수 있을까?"이다. 버니스에게 보이 윌리는 적대자이다. 욕망의 대상을 지키기 위해 그녀는 보이 윌리를 물리쳐야 한다. 그는 버니스를 사랑하고 존중하며, 폭력을 행사하거나 위협을 하 지는 않지만, 자신이 얻어낸 모든 것을 가지고 그녀를 추격한다.

중립적인 관찰자의 관점에서 중심 질문은 "누가 피아노를 차지하게 될 것인가?"이다. 두 인물은 무척이나 잘 묘사되고, 강력한 동기를 가지고 있으며, 둘 다 피아노에 대해 정당한 주장을 펼치고, 이야기의 진짜 주인 공이 될 수도, 적대자가 될 수도 있다. 이제 두 사람의 전투를 살펴보자.

보이 윌리는 간절히 땅을 사고 싶어 한다. 그것이 자기가 백인들과 동 등해지는 유일한 방법이라고 여기기 때문이다. 그는 인종 차별, 협박, 부 당한 법 적용을 통해 백인들이 흑인들을 발아래 조아리도록 혹은 흑인들 이 범죄자의 삶을 살도록 몰아간다고 느낀다. 그에게 '그' 땅이 다른 어느

땅보다 가치 있는 이유는, 선조들이 거기에서 노예로 일했다는 사실 때문이다. 그 땅으로 돈을 벌 수는 없을 테지만, 그에게는 가족의 존엄성을 사들이는 일인 것이다. 그는 자기 아버지가 물끄러미 손을 들여다보고 있던 모습을 지켜봤던 일에 대해 독백한다. 아버지의 손은 크고 강하고, 어떤 일이든 해낼 수 있지만, 아버지는 그 손을 가치 있게 사용하는 방법을 가지고 있지 않다. 아버지의 얼굴에 떠오른 공허한 표정은 보이 윌리의 세계관을 형성하고, 자기 운명을 스스로 통제하겠다는 강한 욕망을 지니게 한다. 그는 자신이 그 땅을 소유한다면 선조들이 자부심을 가지게 되리라고 믿는다. 또한 그 땅은 해마다 생명을 키우기에 피아노보다는 훨씬 가치가 있다. 그는 키가 크고 건장하며 입이 거칠고, 확고부동한 남성이다. 그가 뭔가를 하겠다고 결심하면 누구도 그 결심을 돌이킬 수 없다.

보이 윌리의 이유는 가치 있고, 고무적이다. 그리고 그는 머리를 최고로 활용한다. 그는 농장 일에 대해 알고 있으며(다른 판매 기술은 모른다), 그 땅을 사들일 만한 돈이 있고, 거기에서 의미 있는 삶을 세워나갈 수 있다. 조상들이 상상할 수 없는 고통을 겪은 그 장소를 되찾고자 한다. 따라서 버니스는 보이 윌리의 길을 가로막는 잔혹한 괴물이 될 것이다, 그렇지 않은가?

아니, 그렇지 않다.

버니스는 영리하고 강철 같은 의지를 지닌 매력적인 인물이지만, 절망적인 분위기를 전달한다. 그녀는 삶에 크게 한 방 먹었고, 그 일은 그녀의 존재 자체에 스며들어 있다. 그녀는 부유한 백인 가정에서 청소부로 일한다. 그들은 부패하고, 옹졸한 인물들로, 그녀가 몇 분만 늦어도 버스

비를 주지 않는다. 그녀가 혼자 아이를 키운다는 사실도 개의치 않는다. 그렇지만 이런 사소한 일들은 그녀가 상실한 것들에 비교하면 고통거리도 안 된다. 몇 년 전 그녀는 지극히 사랑하던 남편 크롤리를 잃었다. 살해당한 것이다. 그녀는 남편을 잃은 비통함에 사로잡혀 있으며, 아직 크롤리의 죽음에 대한 쓰디쓴 분노를 지우지 못하고, 보이 윌리를 비난하고 있다. 사건은 보이 윌리가 크롤리와 함께 백인들에게 고용되어 숲으로 가면서 일어난다. 보이 윌리는 물건을 조금 훔쳐 나중에 팔려고 숲에 숨겨두고는, 밤늦은 시간에 크롤리와 함께 다시 찾아갔다가 붙잡힌다. 보이 윌리는 크롤리가 강하게 맞서다 맞아 죽었다고 주장한다. 크롤리가 자신이 어떻게 될지 알고 있었으며, 스스로 죽음을 유발했다는 것이다. 버니스가 아는 건 그저 크롤리가 보이 윌리와 함께 갔다가 다시는 돌아오지 못했다는 사실뿐이다. 이는 윌슨의 작품에 나타나는 또 다른 핵심 주제이다. 압제가 어떻게 서로에 대한 또 다른 압제를 불러일으키느냐는 것이다. 버니스에게 보이 윌리는 남편을 죽인 인물이다. 실제로 죽인 것은 아니라 할지라도 말이다.

피아노는 그저 단순한 피아노가 아니다. 그것은 남매의 고조모와 증조부가 거래했던 품목으로, 풍부한 역사를 가지고 있다. 벌목꾼인 할아버지는 거기에 가족사를 조각해 새겨넣었다. 할머니는 매일 그 피아노를 광이 나게 닦았다. '말 그대로' 할머니의 피와 땀이 피아노에 스며들어 있다. 버니스는 어린 시절에 그 피아노를 가지고 놀았지만 지금은 손끝 하나 대지 않는다. 그것은 그저 그녀가 소유한 물건일 뿐이다. 그녀는 언젠가 자기 딸 매러사에게 피아노를 가르쳐서 음악 선생님으로 만들 생각이다.

우리가 누구를 주인공으로, 적대자로 생각하든지 간에 두 사람 모두 강력한 동기를 지니고 있으며, 입체적이고, 결함 있는, 완전한 인간이다. 보이 윌리가 무척이나 강경하게 피아노를 팔겠다는 의지를 피력하는 반면, 버니스가 피아노를 치지 못하는 사람이라는 설정은 가족의 과거를 다루지 못한다는 상징이기도 하다. 두 사람은 적극적이고 결단력 있으며 서로를 자기 존재의 장애물로, 극복해야 할 대상으로 바라본다. 그 결과로 두 사람은 경험을 통해 궁극적인 성장을 이룬다.

극이 진행되는 내내 집은 우물에 떨어진 뚱뚱한 백인 남자 셔터의 유령에 사로잡혀 있다. 버니스는 보이 윌리가 땅을 빼앗으려고 모략을 꾸미며 셔터를 우물로 밀어 떨어뜨려, 그 유령이 앙갚음하러 찾아온 거라고 생각한다. 보이 윌리가 집에서 피아노를 끌어낼 때 유령은 분노하면서 보이 윌리를 위층으로 끌어내 싸움을 벌인다. 이들이 엎치락뒤치락 하는 동안 버니스는 피아노에 다가간다. 그녀는 연주를 하고, 노래를 부른다. 윌슨은 이 장면을 '계율과 간청, 두 가지를 노래하라는 오랜 촉구'로 묘사한다. '반복되는 구절은 힘을 얻는다. 이 장면은 귀신을 몰아내는 의식, 싸움에 걸맞은 분장으로 짜여져 있다. 바람이 두 대륙을 몰아치며 바스락댄다.' 남동생이 유령에 맞서 싸울 때 그녀는 선조들에게 울부짖으며 소리친다. "저를 도와주세요." 유령은 사라지고, 보이 윌리는 유령을 다시 돌아오게 하려고 분통을 터트린다. 마침내 그는 분노를 가라앉히고, 남쪽으로 돌아가는 기차를 타러 나간다. 그러면서 누나가 피아노를 치지 않는다면 자기와 셔터의 유령이 돌아올 것이라고 경고한다. 윌슨은 이렇게 쓰고 있다. '집은 다시 차분해졌다.' 버니스는 기운이 다 빠진 채 감사

해하며 마지막 대사를 뱉는다. "고마워."

　이 극이 무척이나 잘 진행되는 이유는 윌슨이 하나가 아니라 두 사람을 주요 인물로 내세웠고, 두 사람 모두 서로를 적대자로 여길 강렬한 동기를 가지고 있기 때문이다. 이들이 좇는 욕망의 대상은 각자에게 가장 사적이면서도 근원적인 측면에서 꼭 필요한 것이다. 버니스에게 피아노는 그녀와 선조들을 이어주고, 그녀 자신을 표현할 기회를 제공하는 대상이다. 그녀는 정신적으로는 죽은 사람이나 마찬가지로 불안정하게 살아가고 있다. 살아서 딸을 길러야 하지만, 그녀는 평생의 연인이 무자비하게 살해당한 뒤 좀비처럼 살아갈 뿐이다. 보이 윌리에게 피아노는 인간적인 존엄성이자, 해방, 성공을 얻는 경로이다. 누나의 방해는 다음 단계로 가기 위해 감수해야 하는 일이다.

　그렇다고 해서 윌슨이 남매를 사나운 적대자로 쓰는 설정을 했다는 말은 아니다. 《현대 미국 극작가들의 목소리In Their Own Words, Contemporary American Playwrights》에서 저자 데이비드 새브런과의 인터뷰 중 윌슨은 이 작품은 "과거를 부정하여 자존감을 얻을 수 있을까?"라는 질문에서 촉발되었다고 말했다. 그리고 〈피아노 레슨〉이라는 그림에서 제목을 따왔다고 했다. 처음 쓰기 시작했을 때 이 작품에는 무대 위로 피아노를 옮기는 네 남자가 등장했다. 그는 창작 과정을 발견 과정으로 여기며, 늘 자신이 쓰고 있는 등장인물과 이야기에 대해 자신이 이해한 것을 신뢰한다. 이 네 남자는 결과적으로 피아노를 사이에 두고 다투는 남동생과 누나로 변형되었다. 그가 '적대자에게 강력한 동기를 부여하라'는 이 원칙을 알고 있었는지는 알 길이 없다. 다만 이 원칙을 실행했을 뿐이라는 것은 안다.

- 적대자를 주인공으로 생각하며 고안하라. 적대자가 자신이 원하는 것을 주인공도 원하고 있다는 사실을 알게 되는 순간 망치를 떨어뜨려라. 적대자가 주인공과 똑같은 것을 원하거나—재차 말하지만 아폴로 크리드에게는 록키를 쓰러뜨리고 싶어 할 권리가 있다—혹은 주인공이 그것을 얻어내는 게 끔찍한 일이라고 믿어야 한다. 그 일이 주인공이나 세상, 혹은 자신에게 상처를 입히게 될 거라고 여겨야 한다. 그게 뭐든 적대자의 관점에서 일어날 수 있는 최악의 일은 주인공이 욕망의 대상을 얻어내는 것이다.

- 이 부분에서 모든 원칙을 살펴보고, 적대자 역시 주인공과 똑같이 머리털 하나까지 꼼꼼하게—진정한 애정을 가지고—만들었는지 확인하라. 적대자 역시 능동적이고 결단력 있어야 하며, 딜레마에 맞서고, 깊이 갈등하고, 최대한 머리를 사용해야 하며, 가면을 쓰고, 이야기의 결과로 변화해야 한다. 적대자는 주인공을 더욱 힘들게 몰아가고, 그들의 진정한 본질을 밝혀낼 만큼 강하게 만들어야 한다. 이야기가 회사라면 이것이 적대자의 직무이다.

- 적대자가 '왜' 주인공이 원하는 대상을 손에 넣지 못하도록 맞서는지 알고, 구체화하라. 이것이 이야기를 더욱 쓰기 쉽게 만들어줄 것이다. 적대자의 동기가 무엇인지, 어째서 그가 주인공을 좌절시키고자 무슨 일이든 서슴지 않게 하는지 우리가 모를 때도 있다. 셰익스피어가 〈오셀로〉를 쓴 지 400년이나 지났는데도 학자들은 아직도 이아고가 왜 오셀로를 파멸시키

기로 결심했는지 논쟁하고 있다. 여러분이 적대자의 동기가 무엇인지 알지 못한다면, 이 정보를 제외하고 다른 것들에는 정당성을 부여해야 한다. 〈오셀로〉의 근본 주제는 우리가 악의 본성을 절대로 이해하지 못하리라는 것이다.

• 이 원칙을 개인적으로 생각해보라. 자신의 경험을 지렛대 삼으라. 여러분이 끔찍해하는 뭔가를 친구나 친척이 원했던 적은 없는가? 이를테면 여러분이 거짓말쟁이라고 생각하는 아이와 자녀가 어울린다든지 말이다. 사랑하는 사람이 여러분이 아니라 친한 친구를 선택하는 모습을 바라보아야만 했던 적은 없는가? 여러분이 지닌 감정이 정당하든 합리적이든 그렇지 않든, 알고 있는 건 오직 자신이 친구가 원하는 것을 얻어내길 바라지 않는다는 점이다. 이런 강렬한 감정을 겪어본 적이 있다면, 그 강도를 더 높여서 적대자에게 그것을 부여하라.

• 마지막으로 기억할 것, 적대자가 사악하다고 해도, 나쁜 놈들은 자기가 사악하다고 여기지 않는다. 히틀러도 자신이 독일의 영광을 회복시키고, 타락한 국가를 없애고 더욱 강력한 인종을 만들어나가고 있다고 여겼다.

• 즐겨라. 기억하라, 이야기 속에서는 누구도 실제로 다치지 않는다. 이는 아수라장을 만들고, 여러분 내면의 문제를 내보내고, 사람들의 심금을 울릴 기회이다. 도덕과 윤리의 제약이 없다면 자신이 어떻게 할지 궁구하라. 그러면 자신에 대한 가장 근본적인 사실을 알게 될 것이다.

연습문제

다음의 지문을 읽고, 아래의 질문에 답하라.

젊은 엄마가 있다. 이벤트 기획자이고, 시골에 사는 친지의 집을 방문하고 가는 길이다. 그녀는 무거운 가방들과 유모차 한 대를 질질 끌고 시외버스에 오른다. 세 살 난 아들 조이가 품속에서 한시도 가만히 있지 않고 꼼지락대서 그녀는 아이를 연신 추켜올리느라 고생 중이다. 버스가 출발할 때마다 그녀는 아이에게 사무실에 "정말, 정말, 정말로 중요한 통화"를 해야 한다고 끈기 있게 설명해준다. 아이는 "시러어어어어" 하며 칭얼댄다. 그녀는 칭얼거리지 말라고 말하며 빨대 컵에 주스를 담지만, 아이는 컵을 탁 쳐낸다. 이번에는 책 몇 권과 자그마한 덤프트럭 장난감 하나를 꺼내보지만, 아이는 쳐다보지도 않는다. 그녀는 아이의 귀에 이어폰을 꽂아주고 휴대전화에 연결해 만화 영화를 틀어보지만, 아이는 거기에도 흥미를 보이지 않는다. 그녀는 아이를 추스르며 복도를 걸어 내려가면서 시간을 확인하고, 아이의 뺨에 쪽 입을 맞춘다. 한 손으로 전화해야 할 곳의 번호를 찾고 나서 그녀는 잠시 주춤한다. "그래, 조조, 우리 게임할까?" 이 말이 아이의 주의를 끈다. 게임을 하면 쿠키 몇 조각을 준다는 뜻임을 알고 있는 탓이다. 이런 거래처럼 비도덕적인 일은 '정말로 싫지만', 급한 일을 처리하려면 어쩔 수 없을 때가 있다. "엄마가 통화하는 동안 얌전히 있으면 동물 쿠키를 줄게." 아이의 눈이 휘둥그레진다. 아이는 이 말을 알아들었다. 장난꾸러기 같은 미소를 띠고, 뺨을 엄마의 어깨에 기댄다. 그녀는 이어폰을 끼고, 전화를 건다.

- 아이를 매우 점잖게 행동하는 꼬마 신사로 설정하고 이 이야기를 쓴다면, 어떻게 될까?
a 엄마의 진짜 성격이 더 잘 드러난다. 그녀가 정말로 좋은 사람임을 우리가 알게 된다.
b 엄마는 더 많은 일을 하게 되고, 이야기가 더욱 설득력 있어진다.
c 아이를 더욱 흥미로운 인물로 만들어준다. 예의 바르게 행동하는 아이들은 요즘에 극히 드물기 때문이다.
d 극적 질문이 없어지거나 엄마가 할 일이 없어짐으로써 이야기의 설득력이 감소하고, 엄마가 보다 덜 흥미로운 인물이 된다.
e 아이와 온갖 다른 일들을 하면서 버스에 탈 만큼 힘들지 않기 때문에 이야기가 흥미롭지 않게 된다.

보충수업

1993년 마거릿 애트우드의 소설 《도둑 신부》를 보자. 적대자는 지니아라는 여성이다. 그녀가 한 많은 거짓말, 그녀가 낸 상처들의 정도, 한때 그녀를 친구로 여겼던 여자들과의 애정 어린 관계들을 그녀가 파괴한 수준을 보면, 그녀는 얼마나 '강렬한 인물인가'? 작가 로리 무어는 〈뉴욕 타임스〉의 리뷰에서 '이 책을 끌고가는 건 지니아이다. 그녀는 그보다 더 할 수 없을 만큼 환상적으로 나쁜 년이다. 그녀는 그 자체로 극이고, 플롯이다. 그녀는 젖가슴이 달린 리처드 3세이다. 미니스커트를 입은 이아고이다'라고 썼다. 그 이유는 무엇일까?

정답은 d. 지문의 상황에서 아이는 무척 까다롭기 때문에 엄마의 일을 더욱 힘들게 한다. 엄마의 행동은 그녀가 임기응변을 잘하고, 결단력 있고, 따뜻하며, 감정적으로 영리하고, 도덕적이고, 기꺼이 타협할 줄도 아는 인물임을 알려준다.

19

악에 맞서라

훑어보기

이 묵직한 주제를 시작하기 전에 모든 이야기에서 악에 맞설 필요는 없다는 사실을 말하고 싶다. 지난 장에서 언급했듯이 적대자라고 해서 모두가 사악하진 않다. 그러니까 여러분이 가볍고 명랑한 이야기를 좋아한다거나, 특히 감수성이 풍부하다거나 하면, 이 원칙은 건너뛰고 싶을지도 모른다. 하지만 여러분이 어두운 측면에 관심이 있다거나, 인간의 가장 밑바닥을 보여주어야 한다는 사실을 받아들이는 게 두렵지 않다면, 존경심을 지니고 이 주제에 다가가야 할 것이다. 이 원칙은 쉽지 않다. 악에 관한 클리셰를 말하는 게 아니다. 양쪽으로 꼬아 올린 콧수염에 검은색 망토를 두른 악랄한 남자에 대한 게 아니라는 말이다. 우리는 현실에 대해 말하고 있다. 악이 유발하는 전쟁, 살인, 강간, 폭력, 테러, 학대, 배반, 고통을 말이다.

토니 모리슨의 《빌러비드》는 노예 제도에 맞서는 이야기이고, 주노 디아스의 《오스카 와오의 짧고 놀라운 삶》은 압제에 맞서는 이야기이다. 이 작품들을 읽을 때 우리는 작가들이 주제를 다루는 모습에 존경심을 느끼게 된다. 작가들은 집중

하여 세밀한 부분까지 묘사하고, 감정을 깊이 다루고, 주제를 명확히 하며, 독자에게 가슴 저미는 질문을 던진다. 《빌러비드》는 공동체가 주는 치유의 힘에 관한 것으로, 죄의 본성에 관한 질문을 던진다. 《오스카 와오의 짧고 놀라운 삶》은 압제의 유산에 관한 것으로, 남성성, 그리고 사랑에 내재된 위험에 관한 질문을 던진다. 여러분이 악에 맞서는 이야기를 쓴다면, 현실 세계에서 상처받고 고통받는 사람들이 그것을 찾게 될 것이다. 여러분은 사랑, 용기, 연민, 존엄성, 존중을 가지고 그들에게—그리고 피해자였던 적이 있다면, 여러분 본연의 모습과 작가로서 자신을 포함해서—다가갈 의무가 있다.

△ | 원칙

악은 고통받지 않아도 될 사람들에게 의식적으로 시련을 가한다. 공격자는 자기가 무슨 일을 하고 있는지 안다. 그들은 사람들에게 해를 끼치기로 '선택했다'. 학교에 총기 난사를 한 정신 질환자나 배반당한 것을 깨닫고 술에 취해 분노를 폭발시킨 애인, 둘 다 사악한 행동을 저질렀다고 말할 수 있지만 우리가 여기에서 다룰 사안은 아니다. 우리는 죄 없는 존재에게 의식적으로 극한의 고통을 가하는 일, 그 행동을 즐기거나 거기에서 힘을 끌어내는 일에 대해 이야기를 하고 있다. 신체를 갈기갈기 찢는다거나 신체적인 학대도 물론 끔찍하지만, 이런 상처는 물리적인 수준을 넘어선 것이다.

베스트셀러 《아직도 가야 할 길》을 쓴 하버드대학교 출신의 정신과 의사 M. 스콧 펙은 《거짓의 사람들》에서 이렇게 쓰고 있다.

악은 살인과 관계있다고 말할 때, 나는 물리적인 살인만을 지칭한 것이 아니다. 악은 영혼을 죽이는 것이다. 감각, 운동, 인지, 성장, 자율성, 의지 등 삶에 필수적인 속성은 다양하다. 인간의 삶에 있어서는 더욱 그러하다. 이런 속성들을 죽이는 것 혹은 죽이려는 시도는 신체를 파괴하지 않고도 가능하다. 우리는 털끝 하나 건드리지 않고 말을 길들이거나 아이를 파괴할 수 있다.

이야기에서 죽음은 대단히 파괴적일 수 있다. 영화 〈브로크백 마운틴〉이나 픽사의 〈업〉, 셰익스피어의 〈로미오와 줄리엣〉 혹은 동화 《샬롯의 거미줄》 등을 본 적이 있다면, 굳이 이 사실을 상기시킬 필요가 없으리라. 하지만 우리는 죽음이라는 게 뭘 의미하는지 헤아릴 수 없다. 그것은 '존재하지 않는다'는 말일 수 있다. 천국이나 더 높은 어떤 영역에 존재한다는 말일 수도 있다. 따라서 이야기에서 종종 등장인물이 생을 포기하거나 정신적, 심리적으로 무너지는 일은 죽음을 맞이하는 것보다 훨씬 더 고통스럽게 나타난다. 이런 고통이 사악한 존재로 인해 의도적으로 유발된 것일 때, 그것은 우리에게 감정 ― 분노, 비통함, 혼란스러움, 상처 ― 을 폭풍처럼 휘몰아치게 한다. 이런 극한의 감정은 두 가지인데, 바로 아리스토텔레스가 비극의 특징으로 규정한 '연민과 두려움'이다. 등장인물이 어마어마한 상처를 입고 고통스러워하는 것을 볼 때 우리는 그에게 연민을 느끼고, 그 일이 나 자신에게도 일어날 수 있다는 두려움을 느낀다.

이 모든 것들의 꼭대기에, 우리 모두가 사악한 짓을 저지를 수 있다는

사실이 존재한다. 누구나 어두운 측면으로 돌아설 수 있다. 악이 파는 것은 자유와 힘이다. 도스토옙스키가 《죄와 벌》에서 탐구했듯이, 우리는 윤리, 도덕성, 죄의식, 수치심으로부터 자유로워진다는 생각에 경도된다. 우리는 다른 이들에게 자신이 가할 고통, 혹은 자기 행동에 깃든 악함을 개의치 않고 욕망을 실행하는 일을 상상한다. 그리고 그 사실을 회피한다. 《죄와 벌》에서 라스콜니코프는 자신이 처벌을 모면하고 죄에 대한 압박을 다룰 수 있다면 그것이 자신을 우월하게 만들어줄 거라는 상상으로 살인에 고무된다.

이는 이야기꾼으로서 우리에게 책임을 지운다. 악에 맞서는 이야기를 한다면 우리는 그에 대해 뭔가를 말해야만 한다. 도스토옙스키는 강하고 자유로워지고 싶다는 라스콜니코프의 욕망을 자신이 이해하고 있다는 것—더 나아가 동정하고 있다는 것—을 보여주고자 했다. 하지만 라스콜니코프는 잘못을 했다. 그는 자기가 지은 죄로 인해 추락한다. 이는 악을 역겨워하고 선을 추구하는 인간의 타고난 추동력에 관한 것이다.

단언컨대 악에 대해 가장 잘 탐구한 작가는 스티븐 킹일 것이다. 그는 이렇게 말한다. "빈 종이를 가볍게 채워서는 안 된다." 우리가 지닌 어두운 측면과 관련된 원칙에서 이 말은 특히나 진실이다.

〈제비뽑기〉(1948)
셜리 잭슨

초여름의 아름답고 따뜻한 날이다. 꽃들도 활짝 피어 있다. 아이들은 주머니에 돌을 가득 채워넣고, 제비뽑기를 하러 마을 광장으로 향한다. 남자들이 도착하고, 묘목이니 트렉터에 대해 대화를 나누며 여자들 뒤를 따른다. 여자들이 아이들에게 이리로 오라고 부른다. 가족들은 함께 모여 서 있다.

다른 마을에서는 이제 제비뽑기를 하지 않는다는 말이 몇 마디 나온다. 하지만 노인들은 그건 어리석은 짓이라고 일축하고, 문화가 퇴보한 결과라고 확신에 차서 말한다. 그리고 모욕적인 일이라면서 비통해 한다. 이 마을에는 마을 사람들의 이름이 새겨진 나무쪽을 상자에 가득 채워 넣고 제비를 뽑는 풍습이 있다. 지금은 나무쪽이 아니라 종이쪽을 넣을 뿐이다. 노래를 부르고 구호도 외쳤지만, 이 전통도 희미해졌다.

제비뽑기는 엄격한 규칙 아래 시행된다. 얼굴이 둥글고 쾌활한 서머스 씨가 남자들의 이름을 소리 높여 외친다. 이 마을에 거주하는 300가구의 가장들의 이름이다. 이들이 상자에서 제비를 뽑으러 차례대로 나오고, 서머스 씨는 친절하게 맞이한다. 모두가 가깝게, 신경이 곤두서고, 흥분한 채로 이 모습을 주시한다. 남자들은 종이쪽을 손 안에 꽉 쥐고 주먹을 등 뒤로 진다. 마지막 남자가 제비를 뽑자, 모여선 사람들 위로 숨죽이는 소리가 떨어진다. 남자들이 저마다 자기 제비를 살펴보고, "허친

슨 씨가 뽑혔어!" 하는 소리가 빠르게 퍼져 나간다. 그의 아내 테시가 소리친다. "우리 그이가 바라는 제비를 뽑을 만큼 시간을 충분히 안 줬잖아요! 내가 봤어요. 이건 공평하지 않아요!"

들라크루아 부인이 그녀에게 말한다. "정정당당하게 해야죠, 테시." 그레이브스 부인도 말한다. "기회는 모두 똑같다고요." 허친슨 씨가 아내에게 입을 다물라고 말한다. 서머스 씨는 허친슨네 다른 가족이 있느냐고 물어본다. 테시가 소리친다. "돈과 에바가 있어요. '그들'에게도 기회를 줘야죠!" 하지만 에바와 돈은 결혼을 했기 때문에 더 이상 허친슨 일가가 아니다. 이제 허친슨 일가에 포함되는 사람들은 오직 허친슨 씨와 테시, 그들 사이에서 난 빌 주니어, 낸시, 꼬마 데이브뿐이다.

마을 원로인 그레이브스 씨는 다섯 개의 제비를 모으는 걸 돕는다. 거기에는 허친슨 씨가 뽑은 종이도 있다. 다섯 개의 제비가 검은 상자에 도로 들어간다. 제비가 하나씩 나올 때마다 가족의 이름이 하나씩 불린다. 그레이브스 씨는 꼬마 데이브가 한 장 뽑는 걸 도와주고, 빌 주니어와 낸시가 각각 하나씩 뽑고, 테시와 남편이 한 장씩 뽑는다. 그러고 나서 아이들이 자기 종이쪽을 펼쳐 보고는 아무것도 쓰여 있지 않자 즐거워한다. 다음으로 그들은 테시에게 열어보라고 하지만 그녀는 꼼짝도 하지 않는다. 그래서 남편이 먼저 자기 종이쪽을 연다. 빈 종이다. 모두들 그게 무슨 의미인지 알고 있다. 테시 허친슨이다! 이 사실을 확인하기 위해 허친슨 씨가 그녀의 손에서 종이쪽을 빼앗는다. 모두가 볼 수 있도록 종이를 높이 들어 올린다. 두꺼운 연필로 크게 검은 점이 찍혀 있다.

"좋아." 서머스 씨가 말한다. "빨리 끝냅시다."

사람들은 자기들이 가져온 돌을 모은다. 이웃들이 빠르게 몰려와서 행동에 가담한다. 한 여자가 돌 하나를 들어 올리는데, 너무 커서 양손으로 들어야 한다. 어린 아이들이 주머니에서 돌을 꺼낸다. 심지어 꼬마 데이브 허친슨마저도 조약돌 몇 개를 쥐고 있다.

테시는 자기를 세우기 위해 치워진 공간에 겁을 집어먹고 양손을 내밀고는 발악을 한다. 군중들이 그녀를 둘러싼다. 누군가가 돌을 던져 그녀의 머리를 맞춘다. 그녀가 외친다. "이건 공평하지 않아요, 이건 옳지 않아요." 그리고 군중들은 '그녀를 보고 있을' 뿐이다.

<div align="center">◇</div>

설리 잭슨은 〈제비뽑기〉에 대한 영감을 떠올렸을 때 아이를 유모차에 태우고 버몬트주 베닝턴의 한 언덕을 오르고 있었다고 한다. 그녀는 집으로 달려가 빠르게 이 아이디어를 휘갈겨 쓰고는 저작권 대리인에게 곧장 보냈다. 대리인은 잘 모르겠다고 했지만, 〈뉴요커〉에 보내는 데 동의했다. 한 편집자만 '억지스럽다'라고 느낀 것을 제외하면 모든 편집자들이 이 아이디어를 좋아했고 그녀의 작품을 빠르게 펴냈다. 즉시 어마어마한 반응이 돌아왔다.

잭슨의 전기를 쓴 루스 프랭클린에 따르면, 편지가 쏟아져 들어왔는데, 대부분 좌절하고 혼란에 빠진 독자들이 이 글이 의미하는 바가 무엇이냐며 따지고 드는 내용이었다고 말한다. 극도로 분노한 사람들도 있었다. 그 잡지를 다시는 읽지 못할 정도로 심리적 외상을 입었다는 사람들도 있었다. 또 어떤 여성은 욕조에서 글을 읽다가 하마터면 물에 빠져 죽

을 뻔했다고 썼다. 잭슨에게 직접 편지를 보내야겠다고 생각한 독자도 몇백 명이나 되었다. 이들은 그녀에게 '비정상적이고' '까닭 없이 불쾌한' 사람이라고 칭했다. 잭슨은 자신이 받은 300여 통 정도의 편지들에 대해 이야기했는데, 그중 13통만이 친절한 어투였고, 친구에게 받은 것 같은 편지도 있었다고 농담조로 말했다. 〈샌프란시스코 크로니클〉의 한 편집자가 '무슨 말을 해야 할지 모르겠다'고 썼을 때 잭슨은 이렇게 화답했다. '전 현재에, 그리고 제가 살고 있는 마을에 존재하는 특이나 야만적인 관습들을 배경으로 설정함으로써, 독자들의 삶에 존재하는 무의미한 폭력과 일반적으로 드러나는 비인간성을 생생하게 극화하여 충격을 주고 싶었습니다.'

제1차, 제2차 세계대전으로 인해 대략 1억 명의 사람들이 도륙당한 뒤, 분별없는 폭력에 관한 이야기에 의문을 제기할 사람이 있으리라고는 생각하긴 어렵다. 프랭클린은 이렇게 썼다. '1948년에 제2차 세계대전에 대한 순수한 공포가 간신히 사라지고 적색 공포♦가 막 시작될 무렵, 이 이야기의 첫 독자들이 이토록 격렬하게 반응한 것은 놀랍지 않다. 거울에 비친 자신의 추악한 모습을 흘낏 본 셈이기 때문이다. 자기가 본 게 무엇인지 정확하게 깨닫지 못했을지라도 말이다.'

유고슬라비아 속담에 이런 말이 있다. '진실을 말하라. 그리고 도망쳐라.' 어떤 실체를 똑바로 직시하기로 결심했다면, 여러분이 불장난을 하는 것임을 알아두라. 특히나 사악한 본성에 대항하는 것이라면 더욱 그러하다. 너무나 많은 사람들이 너무나 자주 지나치게 분노하는 이런 시

♦ 공산주의에 대한 반공 정서.

대에도 특히나 그러하다. 크게 성공하고 싶은 신인 작가라면, 악의 본질에 관한 무언가를 깊이 있게 쓰는 게 독자의 분노를 유발할 수 있다는 사실이 충격적일 것이다. 하지만 악에 대해 솔직하게 말하는 것은, 대부분의 사람들, 그러니까 정치, 종교적 형상, 혹은 자기 작업에 대해 지적받은 기분을 느끼거나 방어적인 태도를 지닌 기타 집단을 분노하게 만든다. 이는 진실이다. 잭슨은 단순하고 무해하게 악이 세상에 존재한다는 사실을 지적한 게 아니다. 그녀는 손턴 와일더의 〈우리 읍내〉에 등장하는 소박한 지역 사회의 악한 버전처럼 느껴지는 평범한 미국 마을을 배경으로 삼았다. 겉보기에 검소하고, 예의 바르고, 매주 교회에 나가는 시골 사람들, 이웃과 가족들을 모두 살인자로 등장시켰다. 어린 아이들은 열정적으로 자기 엄마를 죽이는 걸 돕는다. 작가는 아무리 깨끗해 보여도 모든 사회 밑바닥에 도사린 살인적인 분노를 보여주기 위해, 미국인의 상징 같은 이미지를 취하여 그 가면을 갈가리 찢었다. 그리고 이는 사람들을 분노하게 했다.

이런 사실을 미리 알아두면 장차 어떤 일이 벌어질지 마음의 준비를 하고, 자신이 택한 게임을 지배하고 있는지 확인할 수 있게 된다. 〈파리 리뷰〉와의 인터뷰에서 극작가 아서 밀러는 이렇게 말했다. "극이 사회적 약속에 대해 의문을 제기할 때, 더 나아가 그것을 위협할 때, 이는 우리의 내면 깊은 곳까지 위험하게 흔들어놓으며, 자신이 정말 위대한 인물, 좋은 사람이라는 것으로는 충분치 않아진다."

어두운 면에 완전히 맞서는 이야기를 쓴다는 건, 폭탄을 만들고 있는 셈이나 마찬가지이다.

• 여기에서 말하는 '악'이란 의식적, 의도적으로 인간 존재를 파괴하는 것을 말한다. 단순히 신체적 파괴만이 아니라, 영혼, 인간으로 온전히 남아 있을 능력에 대한 파괴까지를 이른다. 영구히 상처를 입히고, 사람을 못 쓰게 만드는 공포, 고문, 수모, 굴욕 행위를 말하는 것이다. 올바른 일을 하기 위해서는 얼굴을 두껍게 하고, 멈춰 서서 우리가 제시해야 할 최악을 응시해야 한다. 따라서 가장 먼저 할 일은, 존중하는 태도로 이 주제에 접근하는 것이다.

• 심리학자 조던 피터슨은 타인을 가해하는 인간의 능력에 정직하게 맞서고자 하는 욕구에 대해 자주 소리 높여 말한다. 성숙하고 올바른 인간이 되는 데 이 욕구는 필수적인 부분이다. 《시계태엽 오렌지》의 작가 앤서니 버지스의 말마따나, 선하지 않기로 택한 사람은 인간이기를 포기한 셈이다. 옳은 일을 하고, 선으로 나아가는 것은 의식적인 결심이며, 우리를 온전한 인간으로 만들어준다. 그것은 어둠에 대한 투쟁으로, 우리 자신에 대한 통찰력을 주고, 인생의 의미가 무엇인지를 알게 해준다. 우리는 왜 자신이 선한 인간이 되기로 했는지 안다. 하지만 우리를 상처 입히고, 죽이고, 대접받을 가치 없는 인간으로 만드는 건 무엇인가?

• 1972년 영화 평론가 진 시스켈과의 인터뷰에서 스탠리 큐브릭 감독은 폭력의 네 가지 요인, 즉 근본적으로 사악한 것과 관련된 문제를 제기했다. 첫째, 원죄(신학적 관점), 둘째, 불공평한 경제적 착취(마르크스적 관점), 셋째, 감정적 좌절과 압박(심리적 관점), 넷째, Y염색체 이론에 근거

한 유전적 요인(생물학적 관점)이다. 여러분은 어떤 관점에 끌리는가? 뭐가 맞는 것 같은가?

• 악을 지니고 있는 대상이 무엇인지 분명히 하라. 그것은 초자연적인 힘인가, 사회 집단, 혹은 단체 혹은 어떤 특정 인물인가? 누가, 어째서 악이 되었는가?

• 악을 지닌 대상을 분명히 했다면, 어째서 여러분의 인생에서 그 시기에, '그' 악에 반드시 맞서야 하는지 고려하라. 그것의 본질에 관해 반드시 이야기해야 할 건 무엇인가?

• 〈제비뽑기〉에서 돌에 맞아 죽는 여인을 보자. 테시 허친슨은 안타까운 인물이다. 그녀는 제비뽑기가 불공평하다고 말한다. 그녀의 말은 사실이다. 그녀는 가족들을 자기편으로 끌어들이려고 애쓴다. 하지만 미약하게나마도 아이들을 지키겠다는 충동을 표현하지 못한다. 제아무리 강렬해도 이야기는 현실이 아니다. 우리는 비교적 죄를 짓지 않는 선에서 자신이 지닌 가장 어두운 충동들을 실행하고자 한다. 파괴되는 것을 즐겁게 볼 수 있을 것 같은 여러분 자신 혹은 사회 집단에 대한 것들을 써보라.

• 주인공과 악당 사이의 관계를 살펴보라. 이 둘은 종종 서로를 반영하곤 한다. 그리고 둘 다 작가의 일부이다.

• 바보 같은 느낌이 들지 않으면, 살갗에 소름이 돋으면, 두렵거나 울고 싶은 기분이 들면 성공한 것이다. 주변 공기 자체가 무거워질 것이다. 그리고 그건 여러분의 대처 능력을 한계까지 몰아갈 것이다.

연습문제

다음의 지문을 읽고, 아래의 질문에 답하라.

에릭 올던은 법률 사무소를 운영한다. 그에게는 사랑스러운 아내와 어여쁜 두 어린 자녀, 아름다운 집이 있다. 일을 해서 돈도 많이 벌었다. 인생은 멋졌다. 하지만 힘든 시기가 찾아오고 그의 운도 급격하게 하강했다. 그의 구역으로 대형 법률회사가 공격적으로 밀고 들어왔고, 임원 변호사 하나는 큰 고객들을 데리고 회사를 떠났다. 어느 날 밤 부유한 벤처 투자자인 형과 형수, 아내와 함께 저녁을 먹는데 형이 400만 달러짜리 거래에 대해 이야기를 한다. 아내가 에릭도 벤처 투자자가 되었으면 좋았을 거라는 농담을 한다. 그는 웃어넘기지만, 그다음 며칠, 몇 주, 아니 몇 달 동안 그 생각이 머리에서 떠나지 않는다…. 그는 마음속으로 아내의 말을 거듭 곱씹는다. 그러고는 그녀의 말이 겸손하지만 악의에 찬 것이라고 결론 내린다. 그녀가 자신과 이혼을 하려 한다고, 자신의 존엄성을 뭉개고, 가족을 깨뜨리려고 한다고 확신한다. 그래서 어느 날 밤, 그는 스카치위스키 한 병을 들이붓고, 잠을 자는 아내에게 총을 쏜다.

- 악의 본성에 대해 탐구하고 이야기를 더 어둡게 만들기로 했다고 하자. 다음 중 무엇이 가장 효과적일까?

a 아내가 그를 존경하고 있다는 것을 분명히 보여주고, 그가 오래도록 아내를 심리적으로 파괴한 뒤 살해한다. 아이부터 시작해 온 가족을 죽인다.

b 희생자를 형으로 바꾸어 성경의 '카인과 아벨' 이야기를 암시하는 서사를 꾸려 나간다.

c 아내와 형을 불륜 관계로 설정하고, 그가 두 사람을 폭력적으로 죽이게 한다.

d 서사의 방향을 그의 죽음으로 바꾼다. 그는 점차 심리적으로 파괴되다가 자살에 이른다.

e 그가 맹렬한 연쇄살인자가 된다. 그를 조금도 의심하지 않는 누군가, 즉 아이들의
 유치원 교사에서부터 살인을 시작한다.

보충수업

1980년대 영화 〈조련사 모랜트Breaker Morant〉는 1902년을 배경으로 한 법정
드라마이다. 보어 전쟁에서 영국군 소속이던 세 사람의 호주인 중위가 전쟁
범죄를 저질렀다는 죄목으로 기소된 실화를 바탕으로 했다. 세 사람은 포로
들과 독일인 선교사를 살해했다는 죄목으로 기소되어 사형 선고를 받는다.
이 영화는 어떻게 악에 맞서는가? 등장인물 모두가 손에 피를 묻히고 있다면,
누가—가장 시선을 끄는 영국군 사령관 키슈너 경—다른 이보다 악하다고
느껴지게 하는 건 무엇인가? 오히려 해리 모랜트가 죄를 지었음에도 구원받
을 가치가 있는 사람으로 만드는 것은 무엇인가? 이야기가 전개되면서 각 인
물들이 지닌 악의 수준을 자신이 어떻게 평가하는지 주목하라. 어떤 인물이
다른 인물에 비해 싫다면, 왜 그런 것일까?

해답

이야기를 다시 쓰기 위해 제시된 플롯 다섯 가지는 모두 어둡다. 여기에서 중요한 점
은 악이 '의도적'으로 이루어져야 하며, 고통받지 말아야 할 사람들을 어떻게 괴롭히
는지이다. 따라서 정답은 a. 이 지문은 아내의 농담에는 그 어떤 나쁜 의도가 없었다
는 점을 분명히 하여 살인이 훨씬 더 사악하게 느껴지게 한다. 남편은 오랜 시간에
걸쳐 살해 계획을 세울 뿐 아니라 그보다 먼저 아내를 정신적으로 무너뜨리고자 했
으며, 무엇보다도 죄 없는 아이들을 살해했다.

"

좋은 소설은 마음 깊숙한 곳을 휘저어야 한다.
그리고 소설이 주는 만족감은
진정성과 형식적 일관성에서 기인한 것이어야 한다.
우리는 중대한 무언가가 거기 달려 있다고 느껴야만 한다.

데이나 스피오타, 작가

배경, 대화, 주제의 기본 원칙

이제 스토리텔링에 꼭 필요한 기술을 완성하게 될 것이다. 진짜 현실 같은 세상을 창조하는 법, 효율적인 대화를 쓰는 법, 작가 자신이 중요하게 여기는 개념들을 탐색하는 법 등을 배우게 될 것이다. '배경'이라는 말에는 이야기가 시작되는 장소라는 의미 이상으로 광범위하게 사용된다. 이야기의 형태와 분위기도 여기에 해당된다. 배경은 우리가 무엇에 대해 쓸지는 물론, 이야기의 장르와 매체를 결정하도록 도와줄 것이다.

파트1에서는 사건을 구조화하는 방법을 배웠다. 파트2에서는 설득력 있는 인물을 창조하는 법을 배웠다. 이제 파트3에서는 잘 벼려지고, 진정성 있는, 여러분 자신만의 글을 쓰기 위해 필요한 모든 사항을 알려줄 것이다.

20

배경은 필연성을 지녀야 한다

" 지나온 날들은 우리에게 들러붙어 있다.
우리가 난 곳이 지금의 우리를 만든 것이다. "
치마만다 응고치 아디치에, 소설가

훑어보기

이 원칙은 배경이 등장인물, 그들의 행동, 살아가는 방식, 의사소통하는 방법, 운명이 결정되는 방법 등 이야기의 다른 요소들에 어떻게 영향을 미치는지에 대한 것이다. '배경의 필연성'이란, 인물들이 다른 순간, 다른 장소가 아니라 바로 그 시간, 그 장소에 있어야 한다고 독자가 느끼게 하는 것이다. 식물이 지구에 뿌리내리고 있듯 등장인물은 배경에 매여 있다. 어떤 인물은 국소적이고, 또 어떤 인물은 물 밖에 나온 물고기 같다. 어떤 인물은 자기가 살아가는 세계를 수용하고, 또 어떤 인물은 그 세계에 반발한다. 하지만 누구도 세상으로부터의 영향에서 자유롭지 않다.

대가들이 쓴 주요 작품들의 배경은 그들의 정체성과 긴밀히 연결되어 있다. 스티븐 킹은 으스스한 메인주를, 제인 오스틴은 영국의 시골 마을을, 마틴 스코시즈 감독은 지저분한 뉴욕시를 계속 그린다. 이들은 등장인물들의 모습을 형성하는 일관적이고, 있음직하며, 뭔가를 연상시키는 세계를 설계하는 데 막대한 노력을 들인다. 〈비열한 거리〉의 조니 보이, 〈좋은 친구들〉의 헨리 힐, 〈성난 황소〉의 제이크 라모타 등 스코시즈 작품의 인물들을 살펴보라. 그들이 어떻게 생각하고, 입고,

358

걷고, 말하고, 먹고, 마시고, 싸우고, 성관계를 하고, 돈을 버는지 생각해보라. 모두 20세기 중반 뉴욕 '리틀 이탈리아'*의 노동 계급 이탈리아 이주민 세계를 바탕으로 고안되었음을 알 수 있다. 이들이 근본적으로 바뀌지 않는 한, 그 어떤 다른 세계 사람이라고는 생각하기 어렵다.

♤ 원칙

인간은 환경의 산물이다. 인생이라는 여정의 시작에서 우리는 나약하고, 생존을 위해 부모나 조부모 등 다른 사람을 의지하고 그들의 인도를 받아야 한다. 우리는 다른 사람이 말하는 법을 듣고 말을 배운다. 부모나 교사들이 지닌 옳고 그름의 기준에 따라 보상을 받거나 처벌을 받는다. 하지만 이들의 관념 역시 종교, 영화, 책이나 신문, 종사하는 직업, 그들에게 영향을 끼친 사건들에서 얻어진 것이다. 이들의 생각은 그들에게서, 주변의 모든 사물에서 아래로 내려간다. 이것들은 우리의 DNA에 서서히 스며들고, 우리가 세상을 어떤 색으로 경험할지 결정한다. 대공황 시대가 한창이던 시기에 성인이 된 사람들과, 인터넷이 발달하던 시대에 성인이 된 사람들은 서로 다른 특성을 지닌다.

스스로 생각하기에 충분히 나이가 들었을 때조차 사람들 대부분은—전부가 아니라 대부분이다—인생에서 저항이 적은 길을 선호한다. '순응'하며 살아간다는 말이다. 우리는 모방하는 존재이다. 우리는 다른 사람들이 입는 것을 입고, 믿는 것을 믿는다. 이는 스트레스를 피하고, 갈

♦ 차이나타운처럼 이탈리아 이민지들이 밀집해 사는 지역.

등을 줄이고, 다른 사람들과 잘 지낼 수 있게 해준다. 1960년대와 70년 대에는 머리칼이나 수염을 기르는 것이 유행이었다. 사람들은 길고 부스스하고 제멋대로 뻗친 머리를 하고 다녔다. 남자들은 구레나룻을 길렀다. 털이 부숭부숭한 가슴과 덥수룩한 콧수염이 매력 있다고 여겨졌다. 요즘 사람들은 머리, 등, 어깨, 가슴 털을 면도하고, 남녀를 불문하고 왁싱이나 레이저로 제모를 하는 데 많은 돈을 쓴다. 개념도 마찬가지다. 무신론, 보수주의, 대중 영합주의(포퓰리즘), 사회주의 등 온갖 개념들은 유명인사들, 정치가들, 베스트셀러, 유명한 사건 등으로 인해 유행이 되기도 하고 한물가기도 하며, 어떤 개념들이 급부상해 다른 개념들을 뒤로 밀어내기도 한다.

힘이 없는 이야기에 결여된 근본적인 요소 중 하나는 '구체성'이다. 두루뭉술한 인물들을 선택해서 어떤 세계든 풍덩 떨어뜨릴 수는 있지만, 이는 그 무엇도 변화시키지 않을 것이다. 다음의 지침은 상세하고 풍성하며, 고유의 분위기가 있는 '진짜' 같은 세계를 구축하도록 도울 것이다. 이는 역동적이고 독창적인 인물들을 만들어내는 밑바탕이기도 하다. 다음의 지침을 시행할 때, 여러분 자신의 감을 믿고, '자신'이 각기 다른 세계에 존재한다면 어떤 영향을 받게 될지 '느껴'보라.

• 지형 평지인가, 언덕인가, 산악 지대인가, 숲이 무성한가, 사막인가, 아니면 정글인가? 도시인가, 교외 지역인가, 시골인가? 대양인가, 호수인가, 강인가? 풍요로운가, 건조한가? 루이지애나의 늪지대와 뉴올리언스의 시내를 비교해보라. 지금 사는 세계에 있는 것과 유사한 구조물은

무엇인가? 그리고 그 구조물들은 사람들의 기질과 세계관을 어떻게 반영하고 있는가?

• 날씨 햇살이 좋은가, 구름이 있나, 비가 오는가, 눈이 오는가, 얼어붙을 듯이 추운가, 화창한가, 흐린가, 지진이나 화산 폭발 같은 극심한 사건이 잦은가? 계절이 구분되는가, 계절이 없는가? 안개 낀 런던과 일몰이 지는 하와이가 어떤 차이가 있는지 떠올려보라.

• 문화 사람들의 옷차림은 어떠한가? 무엇을 먹고, 무엇을 즐기는가? 종교, 정부, 대기업, 힘 있는 세력은 여기에 어떤 영향을 끼치는가? 로널드 레이건이 "미국의 앞날에는 밝은 아침만이 있을 것입니다"라고 주장한 이후인 1980년대 미국인들의 행동 방식은 베트남 전쟁과 워터게이트 사건으로 인해 국가에 대한 불신이 팽배하던 1970년대 초반과 같지 않을 것이다.

• 경제 호황기인가, 경기 침체기인가, 혹은 그 중간 시기인가? 사람들에게 돈이 있는가, 없는가, 그리고 그것이 시대와 산업에 어떤 영향을 끼치고 있는가? 기회가 많은 시기인가, 극히 적은 시기인가? 사람들이 조상 대대로 하던 일을 하고 사는가, 아니면 새로운 경제 활동을 하는가? 자본주의가 절정에 달한 사회인가, 정부가 경제를 통제하는 사회인가? 돈과 직업 생활이 그다지 중요하지 않은 사회인가?

• 정부 이 세상은 얼마나 공정하게 돌아가고 있는가? 리더들이 책임감 있고, 섬세하며, 국민들이 그 어떤 위협도 받지 않고 투표로 선출한 인물들인가? 아니면 부패한 독재 정부인가? 남아프리카공화국에서 인종차별법인 아파르트헤이트가 지배하던 시대와 아파르트헤이트가 종식된

1990년 초반이 얼마나 다른지 생각해보라. 사회가 더 나아지거나 더 나빠짐에 따라 변화하는 것들은 늘 존재한다. 그것들은 무엇인가?

• 역사　먼 과거에 무슨 일이 있었으며, 그 사건이 사회를 바라보는 사람들의 관점을 어떻게 형성했는가? 마을의 성격을 형성한 결정적인 사건은 무엇인가? 이를테면 이 마을에서 전투가 일어난 적이 있다거나, 어떤 역사적 사건에 대한 상흔이 남아 있다거나, 놀라운 발견이 이루어진 적이 있는가? 미국 남북 전쟁 시기 게티즈버그와 펜실베이니아에서 일어났던 사건들, 외계인이 착륙했다고 알려진 로스웰이나 뉴멕시코를 떠올려보라. 여러분의 세상에는 최근 무슨 일이 일어나고 있는가? 중요한 일은 무엇인가?

• 종교와 윤리　사회의 종교 구성 비율은 어떠한가? 예배소는 어떤 모습이고, 얼마나 많은 사람들이 예배에 참석하는가? 다양한 장소에서, 다양한 방식으로 예배를 드리는 사람들로 가득 차 있는가, 아니면 모든 사람들이 똑같은 곳에서 똑같은 시간에 예배를 드리고 있는가? 사람들 사이에 갈등이 존재하는가? 이를테면 웨스트 뱅크♦가 배경이라면, 이곳에서 이스라엘과 팔레스타인 사이의 갈등이 일어난 시기인가, 아닌가? 작은 미국 중서부 도시가 배경이라면 백인과 흑인 간의 갈등이 일어나는 곳인가, 아닌가? 보다 다양한 사회가 존재하는 곳보다 단 두 집단만이 있을 때 부족 간의 갈등이 촉발되기 더 쉬울 수 있다.

• 군사 및 정치　사람들이 안전하고 안정적이라고 느끼는가? 군사와 정

♦ 1967년 이스라엘이 점령한 이후 이스라엘과 팔레스타인 사이에서 끊임없이 분쟁이 벌어지고 있는 요르단강 서안 지구.

치가 공정하게 선출된 정부 관료에게 관리되고 있는가? 그것이 올바로 이루어질 것 같은가? 경찰과 무장 세력들이 정치를 주무르고 특권을 행사하는가? 인권을 무시하고 혹독한 법을 휘두르고 있는가? 오늘날 미국 사회와 나치 독일을 비교해보라. 혹은 부패한 보안관이 지배하는 마을과 친절하고 온당한 보안관이 있는 마을을 비교해보라.

이 지침들 중 몇 가지를 여러분의 이야기에 집어넣어야 한다는 원칙은 없다. 여러분이 특정한 시대와 장소를 떠올리게 할 만큼 상세하게 쓰고 싶을 수도 있고, 등장인물에 직접적인 영향을 미치거나 그들이 살아가는 방식에 대한 관점을 제시하지 않는 내용들까지 설정하느라 시간을 낭비하고 에너지를 소모하고 싶지 않을 수도 있다. 이에 대해 여러분은 두 가지 관점에서 접근할 수 있다. 한 가지는 2만 피트 상공에서 최근 몇 해 사이 혹은 오랜 시간에 걸쳐 형성된 역사, 지형, 문화를 내려다보는 것이다. 그러고 나면 이런 큰 틀 속에서 공원, 로비, 레스토랑, 호텔 방, 거실 등 완전히 알고 있는 장소를 보다 풍부하고 상세하게 그려내고 싶어질 것이다. 오감을 활짝 열어 이 장소들을 생동감 있게 만들어라. 음식을 만든다면, 먼지가 인다면, 연기가 난다면, 그게 어떻게 보이는지, 어떻게 느껴지는지, 어떤 냄새가 나는지, 어떤 소리가 들리는지, 어떤 맛이 나는지 말이다.

무엇보다, 이 일을 즐겁게 하라. 이건 여러분의 세상이다. 그 세상을 여러분만의 깊이로, 개성으로, 특별함으로 가득 채우면, 독자들은 그것을 감지하고 애정과 존중을 보낼 것이다.

배경은 필연성을 지녀야 한다

《오스카 와오의 짧고 놀라운 삶》 (2007)
주노 디아스

2013년 시카고 휴머니티 페스티벌에서 소설가 주노 디아스는 이렇게 말했다.

예술가로서 전 더 큰 사물에 접근하고자 국지적인 현상을 이용합니다. 제가 늘 드는 예인데, 그러니까 멜빌은…, 고래에 관해 이야기한 게 아닙니다. 그렇지 않은가요? 《모비딕》을 읽고 우리는 "와, 작가가 고래를 정말 싫어했나 봐"라거나 "고래들이 이렇게 행동하는구나"라고는 말하지 않습니다. 이 작품에서 고래는 그저 은유입니다. 아시죠? 저 역시 이런 은유를 유용하게 사용하는데, 그건 제가 도미니카 공동체에 관심이 있기 때문입니다.♦ 도미니카 공동체에 완전히 빠져 있어요…. 그리고 아무리 나 자신이 속한 공동체라 할지라도, 그것을 아주 짧게 다룰지라도, 속속들이 알고 있지 않다면 작품이 힘을 가지지 못한다는 점도 알고 있지요. 은유는 사람들이 그 대상에 관여되게 해줍니다.

여기서 디아스는 특정한 사물을 통해 보편성을 획득하는 일에 대해 말하고 있다. 특수성을 두려워하지 마라. 이것은 독자들을 소외시키는 게 아니라 오히려 그 세계 속으로 끌어들일 것이다.

♦ 주노 디아스는 도미니카 출신의 이민자이다.

《오스카 와오의 짧고 놀라운 삶》의 주요 배경은 두 곳이다. 하나는 도미니카 공화국이고, 다른 하나는 더 나은 삶을 찾아 미국으로 온 도미니카 이주민들이 거주하는 뉴저지주 패터슨이다. 이 소설은 도미니카로 가득 차 있다. 등장인물은 모두 도미니카인이고, 진짜 도미니카인, 반도미니카인, 산토도밍고 출신 도미니카인, 도미니카 전통주의자, 아이티-도미니카 혼혈, 즉 오스카식 표현으로 '도미니카노'투성이다. 오스카가 책을 쓰고 싶다고 말할 때, 그건 '도미니카의 제임스 조이스'가 되고 싶다는 의미이며, 판타지를 쓰고 싶다고 말할 때는 '도미니카의 톨킨'이 되고 싶다는 의미이다.

남성성의 본질, 과거가 현재의 발목을 붙잡고 있는 방식, 독재가 세대 간 갈등에 미치는 영향, 인종 차별이 문화 내·외적으로 서서히 침투되는 방식 등 이 작품이 다루는 주제들은 묵직하다. 하지만 인간에 대해 깊이 있게 탐구하는 이 소설의 중심에 실제로 들어앉아 있는 것은, 사랑은 고통을 불러온다는 비극적인 생각이다. 비록 진정한 사랑이라 할지라도 말이다. 그저 괴롭기만 한 것도 아니다. 누군가를 사랑하는 일은 우리를 파괴한다.

플롯을 이루는 가장 기본적인 사건들은 주인공 오스카, 오스카의 대학 시절 룸메이트이자 주요 화자인 유니오르, 오스카의 누나 롤라(잠시 화자로 등장한다), 엄마 벨리, 할아버지 아벨라르, 이 다섯 사람을 중심으로 일어난다. 이들은 모두 사랑을 찾으려는 갈망 혹은 사랑하는 누군가를 지키려는 마음으로 인해 다양한 정도의 괴로움을 겪는다. 여기서 우리가 다룰 인물은 오스카와 유니오르, 두 사람이다. 이들이 지닌 도미니카인

으로서의 유산 및 도미니카 공화국과 패터슨이라는 주요 배경이 이들의 성격에 어떤 영향을 미쳤는지, 작품의 주요 주제를 어떻게 발전시켜 나가는지 살펴볼 것이다.

오스카는 '게토의 찌질이'이다. 뚱뚱하고, 어두운 살결과 억센 곱슬머리를 지닌 그는 집 붙박이고, 온갖 판타지와 공상과학 작품의 광팬이다. 그는 지극히 별것 아닌 일로 여자에게 푹 빠진다. 그러니까 사소한 눈길, 친절한 말 한마디 같은, 그의 존재를 인지하고 있다는 그 어떤 행동만 있어도 사랑에 빠진다. 그는 나중에 도미니카에서 나이 든 전직 매춘부와 앞날이 보이지 않는 사랑에 빠져, 마침내 이야기의 종결부에서 총각 딱지를 뗀다. 이 일로 그는 매춘부의 애인과 무리들에게 끌려가 사탕수수밭에서 얻어터지고, 그래도 그녀를 포기하지 못해 결국 죽음에 이르게 된다.

유니오르는 잘생기고, 남성미가 넘치는 청년으로, 오스카의 누나 롤라와 진정한 사랑에 빠진다. 그런 한편으로 섹스 중독으로, 가능한 많은 여성과 잠자리를 하는 데 열중한다. 표면적으로 그는 이로 인해 남성성을 느끼지만, 자신이 왜 그런지 이해하지 못하며(혹은 그것을 즐기지 못하며), 이런 끊임없는 부정행위는 롤라가 그를 영원히 떠나게 만든다. 그녀는 떠나서, 다른 남자와 아이를 낳고, 유니오르 역시 덜 사랑하는 다른 여자와 결혼을 한다.

두 인물은 작가의 두 가지 모습을 반영하고 있다. 디아스는 어린 시절 뚱뚱하고, 두꺼운 안경을 끼고, 그의 인생을 구원해줄 소녀 따위는 없을 법한 그런 꼴통이었다. 그러다가 대학에 가서 완전히 새롭게 태어난다. 운동을 시작하고, 살사 춤을 배우고, 잘나가는 여자애들이 꼬이는 남자

가 된다. 하지만 이는 그가 사랑하는 여자애들을 반복적으로 상처 입히게 한다. 유니오르와 오스카는 도미니카인이라는 혈통과 문화에 깊은 영향을 받고 있다. 오스카는 반복적으로 자신은 '진짜 도미니카인'이 아니라고 조소하는데, 책을 읽고, 글을 쓰고, 괴짜처럼 행동하는 걸 좋아하기 때문이다. 대부분 그는 도미니카인답지 않다. 그러니까 도미니카 남자들은 사랑을 얻어내는 데 능숙하고, 사랑에 열정적이라는 말이다. 유니오르는 오스카와 정반대의 문제를 지니고 있다. 그는 여자를 낚는 데 능숙하다. 최소한 잠자리에 끌어들인다는 측면에서는 그렇다. 하지만 이는 그에게—그리고 그녀들에게—고통을 가져다줄 뿐이다.

두 남자에게 사랑은 저주이다. 사실 유니오르는 도미니카 사람들이 '푸쿠 아메리카누스_{fuku americanus}'◆ 라고 부르는 걸 두려워한다. 푸쿠는 도미니카인들에게 고통의 원인이 되는 '저주'이다. 특히나 그는 오스카의 가족들과의 긴밀한 관계로 인해 고통받으며, 나쁜 저주에 걸렸다고 확신한다.

이 소설은 '푸쿠 아메리카누스'의 참혹한 역사를 상세히 묘사하면서 시작한다. 첫 줄은 이러하다. '사람들은 '그것'이 처음 아프리카에서 왔다고 말한다. 노예가 된 사람들의 신음에 실려 왔다고 말이다. 타이노족*의 씨를 말린 근원이라고도 한다. 한 세계가 소멸하고 다른 세계가 시작되는 일은 으레 이렇게 벌어진다. 그러니까 그것은 서인도 제도 틈 사이로 난 악몽의 문을 비집고, 천지창조 사이로 스며들어간 악령이다.' 디아

◆ 작품 속에서 도미니카 사람들은 푸쿠라는 이름의 제독이 신세계(도미니카)를 발견하고 매독에 걸려 죽었으며, 그 이후 도미니카 사람들에게 푸쿠라는 저주가 내렸다고 믿는다.
✦ 서인도 제도의 아라와크 인디언족.

스는 스페인어 단어와 각종 공상과학 및 판타지에서 따온 재료들로 소설을 쓰는데, 그에 대해서 부연 설명하는 법은 거의 없다. 독자들에게 국외자, 이민자가 된 느낌이 어떤지 서서히 느끼게 하려는 의도에서다. 새로운 고향 땅의 풍속과 언어를 완전히 이해할 수 없다는 사실을 독자가 느끼게 하려는 것이다.

나치 독일을 배경으로 한 이야기에서 히틀러를 빼놓을 수 없듯이, 도미니카 공화국 역시 오늘날까지 독재자 라파엘 트루히요의 유산에서 벗어나지 못하고 있다. 많은 도미니카인들을 공포에 떨게 한 그의 치세는 '푸쿠 아메리카누스'와도 관계가 있다. 디아스는 이렇게 주석을 달았다.

> 2초짜리 도미니카 역사를 듣지 않은 독자들을 위해: 20세기 가장 악명 높은 독재자 중 한 사람인 트루히요는 1930년부터 1961년까지 인정사정없이 무자비하고 야만적으로 도미니카 공화국을 통치했다. 투실투실하고, 사디스트적이며, 눈이 작고 쑥 들어간 돼지 눈에 피부를 허옇게 표백한 이 물라토♦는 굽 높은 여자 구두를 신고 나폴레옹 시대의 양장을 좋아한다. 폭력, 위협, 은폐, 강간, 선거, 공포라는 독재자가 사용하는 온갖 강력하고도 친숙한 도구들로, 도미니카 공화국의 정치, 문화, 사회, 경제, 생활 전반을 거의 통제했다….

'푸쿠 아메리카누스'와 트루히요가 남긴 공포의 유산은 작품 전반에 스며들어 있다. 오스카의 폭력적인 죽음은, 외할아버지가 딸이 독재자

♦ 흑인과 백인 사이에서 태어난 혼혈.

트루히요의 어마어마한 성욕을 채워주는 것을 거부했다는 이유로 구금당했을 때 시작된 일련의 추악한 사건들과 직접적인 관계가 있음을 감지하는 독자도 있을 것이다.

이 소설의 한가운데에는 미국과 오스카를 비롯해 많은 도미니카 이민자들이 거주하는 패터슨 같은 마을과, 그들 조국 사이의 충돌이 자리하고 있다. 우리는 이러한 긴장을 '2초짜리 도미니카 역사를 듣지 않은 독자들을 위해'라는 주석에서 감지할 수 있다. 주석 뒷부분에는 트루히요의 뒤에 미국이 있었다는 언급이 나온다.

디아스가 묘사한 1980년대 미국과 뉴저지 교외 지역에 관해서는 문화보다는 문화의 결핍에 대해 더 주목해야 할 것이다. 레이건 대통령과 몇 가지 사건들이 잠시 언급되기는 하지만, 유대감이나 지역 사회, 혹은 더 상위의 목적이 결여되어 있다는 사실을 느끼는 독자도 있을 것이다. 이 장소들―노동자 계층의 이웃, 오스카가 다닌 고등학교, 번화가 상점가, 러트거스대학교, 심지어 애즈버리 파크의 바닷가 보도에조차―의 특징은 외견상 그 어떤 마법이나 흥분, 혹은 로맨스가 없어 보인다는 점이다. 사람들은 냉혹하고, 나약한 모습은 허용하지 않는다. 오스카는 대학을 졸업한 뒤 우울감에서 벗어나려고 한밤중에 차를 몰고 나간다. 유니오르는 이에 대해 이렇게 말한다. '집에서 나올 때마다 매번 그는 이것이 자신의 마지막이 될 거라고 생각했다. 어디든 갔다. 캠던에서 길을 잃기도 했다. 내가 자란 동네도 찾았다. 클럽에서 사람들이 빠져나오는 시간에 뉴브런즈윅을 지나면서 그들을 살펴보면서 죽을 만큼 배알 꼴려 했다. 심지어 와일드우드로도 내려갔다. 그가 가출한 롤라를 구했던 커피숍을 찾

아보지만 가게는 문을 닫았다.' 이 마을들에는 고유성, 영혼, 그 마을을 정의할 만한 특징이 결여되어 있다. 디아스의 뉴저지는 죽음과 적대감 사이를 오가는 장소이다.

오스카는 대학을 졸업한 뒤에 자기가 다녔던 고등학교에서 교편을 잡는다. '마지막으로 그가 방문했던 뒤로, 돈 보스코 고등학교가 그리스도의 형제애로 인해 기적적으로 변모했을까? …깜둥이, 그럴 리가…. 매일 그는 '쿨한 애들'이 뚱뚱하고, 못생기고, 영리하고, 가난하고, 피부색이 어둡고, 검둥이, 인기 없는 애들을 고문하는 모습을 지켜본다…. 그리고 이런 충돌들이 일어날 때마다 거기에서 그 자신의 모습을 본다.'

도미니카 이주민이 어째서 따뜻한 고향 섬으로 돌아가고자 갈망하는지는 알기 어렵지 않다. 당면한 문제가 뭐든, 어떤 곤경에 처하고 어떤 두려움을 지니고 있든, 많은 사람들이 진심으로 느끼는 것은 고향이다. 그리고 고향에 끌린다. 디아스는 이렇게 쓰고 있다.

매년 여름 산토도밍고는 실향민들의 귀향 엔진을 반대 방향으로 구동시켜 쫓아낸 실향민의 아이들을 최대한 불러들인다. 공항은 화려하게 차려입은 사람들로 터져나갈 것 같고, 수하물 컨베이어 벨트는 그해의 선물과 금목걸이의 무게로 신음하고, 비행기 기장들은—과적 상태인—비행기와 자신이 괜찮을지 걱정한다. 레스토랑, 바, 클럽, 극장, 말레콘 해안, 해변가, 리조트, 호텔, 모텔…, 모두가 전 세계에서 몰려온 도미니카인들로 득시글댄다. 마치 장군의 귀소 명령이라도 들은 것처럼 말이다. 모두 집으로 돌아가! 집으로 돌아가!

어느 해 여름, 교직에 몸담고 있던 오스카는 방학을 맞아 도미니카에 있는 엄마와 누나, 가족들을 만나러 간다. 고향 땅에서 지내는 동안 그는 잠시 활기를 되찾는다. 디아스는 세 장이나 할애하여(제2부 6장 중 '대학노트를 가지고 고향땅으로 귀환하다', '과거의 편린들', '오스카, 적응하다') 세상에서 가장 아름다운 배경 묘사를 한다. 이 아름다운 환경은 오스카를 도미니카 공화국에 묶어두고, 서사를 비극적 결말을 향해 가게 한다. 이런 강력한 끌림은 오스카가 그의 가장 큰 꿈─총각 딱지를 떼는 것─을 일깨우는 한 여인을 만나게 되고, 이 일이 죽음으로 이어진다는 결말을 맺는다.

이 세 장은 오스카를 공허한 인간에서 살아 숨 쉬는 인간으로 변모시킨다. '대학노트를 가지고 고향땅으로 귀환하다'는 어두운 장소에서 시작한다.

쨍쨍 내리쬐는 열기도, 그가 한 번도 잊어본 적 없는 풍요로운 열대 지방 특유의 냄새도 여전했다. 그것이 그를 일깨우는 마들렌 냄새였다. 그리고 오염된 대기의 냄새, 도로 위의 오토바이, 자동차, 다 썩은 트럭들, 신호등마다 있는 한무더기의 행상꾼들…, 그리고 태양으로부터 가려줄 만한 그 어떤 것도 없이 느른하게 걸어 다니는 사람들과 어디 먼 전장으로 여분의 팔다리를 싣고 지나가는 버스들….

그 뒤 오스카의 정신은 깨어나기 시작한다. '그는 도미니카에 대해 잊고 있던 게 어쩌나 많은지 정말 놀라웠다. 도처에 있는 작은 도마뱀들, 아

침의 수탉 소리, 그 뒤를 곧바로 따르는 야채 장수, 생선 스튜 장수의 외침을….' 디아스는 오감을 일깨운다. 그러니까 우리는 열기를 느끼고, 사람들이 창밖으로 팔을 달랑거리는 버스를 보고, 수탉의 울음소리를 듣고, 생선 스튜 냄새를 맡고 맛을 볼 수 있다.

'오스카, 적응하다'에서 디아스는 오스카가 집으로 (말 그대로) 끌려 돌아온 일을 여러 쪽에 걸쳐 반복해서 묘사한다.

> …버스, 경찰, 던킨 도너츠, 거지들, 교차로에서 볶은 땅콩을 파는 아이티인들, 아연실색할 만한 가난, 온 해변을 차지하고 있는 빌어먹을 여행객들—이런 머리가 핑핑 돌 만큼 초현실적인 라 카피톨에서 생활한 후…, 카리브해에서 수영을 한 후, 루돌포 삼촌이 마마후아나 데 마리스코 술로 그를 때려눕힌 후, 흑인들이 버스에서 '냄새 난다'면서 아이티인들을 내쫓는 걸 생애 처음으로 목격한 후…, 그의 방 에어컨을 너무 세게 틀어서 감기에 걸리고 난 후에, 그는 돌연 어떤 경고도 없이 남은 여름을 몽땅 그 섬에서 엄마와 삼촌과 함께 지내기로 결심했다.

회색빛의 죽은 뉴저지와 삶으로 가득한 도미니카, 이 두 가지 배경은 등장인물, 주제, 언어, 서사의 취지와 불가분적 관계로 엮여 있다. 디아스는 세상이 어떻게 돌아가고, 거기에 속한 사람들에게 어떻게 영향을 미치는지 속속들이 알고 있다. 날씨, 지형, 건조물, 경제, 정부, 역사, 종교, 안전 수준, 문화 등 마지막 한 조각까지 완전히 파악하고 있다. 배경을 역사적 맥락에 포함시키든, 어떤 순간이 발생하는 단순히 활기찬 공간을 만

들어 내든지 간에, 《오스카 와오의 짧고 놀라운 삶》은 글쓰기에서 배경에 관한 심도 깊은 수업을 제공한다.

자, 이제 이 원칙을 시험할 수 있도록 문제 하나를 내겠다. 여러분은 이 소설을 다시 써야 하는데, 이때 아주 작은 요소 하나만을 바꾼다. 이를테면 등장인물을 모두 노르웨이인으로 만드는 것이다.

연습해보자.

도전

• 배경은 우주처럼 거대한 것일 수도, 감방 한 칸이나 모텔 방처럼 작은 것일 수도 있다. 배경의 크기가 어느 정도나 되는지 결정하라. 제아무리 작은 공간이라 해도 그 안에 세계를 담을 수 있다. 단, 그 세상은 '구체적'이어야 한다. 구체성을 통해 보편성을 획득하라. 여러분이 만드는 세상이 구체적일수록 더욱 보편성을 띠게 될 것이다.

• 다음의 사항들을 한번 빠르게 떠올려보고, 개괄적으로 그려보라.

날씨	경제 상황	종교
육지 혹은 바다	정부	군사 및 정치
건물	역사(과거와 현재)	문화

• 그 세상에 존재하는 것들을 실제로 상상해보라. 그것이 여러분에게 어떤 영향을 미치는가? 여러분을 더 힘들게 하는가, 더 편안하게 하는가, 긍정적이 되게 하는가, 염세적이 되게 하는가, 신경을 날카롭게 만드는가, 무

신경하게 만드는가? 집, 거리, 교회, 식당에 이르기까지 본질적인 부분을 그려보아라. 여러분이 거기에 들어가 앉아 있다면, 무엇을 먹고, 보고, 듣고, 냄새 맡고, 맛보고, 만지겠는가? 그것들이 여러분에게 어떤 영향을 미치는가?

• 원칙은 양적인 것이 아니다. 질적인 것이다. 안톤 체호프는 언젠가 이런 유명한 말을 했다. "내게 달이 빛난다고 말로 하지 말라. 깨진 유리에서 나온 빛 한 조각을 보여달라." 세상을 창조해나갈 때 독자들의 마음속에 이미지를 확 떠올리게 할 만한 세세한 내용들을 찾아라.

• 시각, 청각, 후각, 촉각, 미각, 오감을 모두 생각하라. 악취가 풍기고 물이 똑똑 떨어지는 소리가 나고 천정 위로 삐걱대며 누가 지나가는 어두운 방에 있을 때와, 에메랄드색으로 빛나는 바다와 드넓게 펼쳐진 백사장 옆 햇살이 완연하게 내리쬐는 오두막에 있을 때를 생각해보자. 이때 각각 어떻게 느끼고 행동하게 될까? 여러분이 쓰고 있는 세계를 '느껴라'.

• 등장인물이 근본적으로 변화하지 않고는 배경을 바꿀 수 없다면, 제대로 한 것이다. 좋아하는 이야기 중 아무거나 골라 이 원칙을 시험해보라. 간달프, 비토 콜리오네, 쿠키 몬스터, 조 마치를 다른 시대, 다른 장소에 가져다 놓아라. 폭소가 나올 법한 가능성들을 생각해보라. 이를테면 텍사스를 배경으로 간달프가 활약하는 이야기랄지 말이다. 제대로 된 이야기가 안 될 것이다.

다음의 지문을 읽고, 아래의 질문에 답하라.

여러분은 지금 텔레비전 드라마 대본을 쓰고 있다. 〈스타 트렉〉의 별난 모험담과 성인용 코미디의 선정적인 농담을 버무린 공상과학 모험담이다. 배경은 USS 인듀어런스호로, 한때는 온 우주에서 감탄의 대상이었으나 이제는 성간 이동 연방으로부터 퇴역 선고를 받았다. 투자자 한 무리가 이 우주선을 싼값에 사들이고 전설적인 전투기 조종사 데크 블랙스타를 영입한다. 그는 제6차 목성 전쟁에서 알마시아 행성에 왼쪽 다리 아래쪽을 잃고 얼굴 왼편에 심각한 상해를 입었으며, 그 뒤 마약 중독자가 되어 범죄를 저지르는 인생으로 추락했다. 그는 4년간 화성에 있는 종교 단체 봉사 캠프에서 신의 은총을 구하는 척하며 집단 성행위를 미심쩍은 자기실현적 전략으로 포장하여 돈을 끌어모은다. 그는 인듀어런스호를 검은색과 핫핑크색으로 칠하고 '은하계 침입자'라는 이름을 붙여, 그 안에 마약 소굴, 피트니스 센터, 야구 경기장, 나이트클럽을 들이고, '태초의 만족'에 기반한 사회를 건설하는 100쪽짜리 강령을 작성한다. 그의 임무는 새로운 삶과 새로운 문명을 찾고, 그것으로 진탕 먹고 노는 것이다. 그는 괜찮은 남자지만, 먹고살기 위해 소소한 해적질을 넘어선 짓뿐만 아니라 이따금 살인도 저지른다. 특히나 살인은 압제받는 종족을 마주치게 됐을 때 저질러진다. 이 남자는 압제를 '증오'하기 때문이다.

- 블랙스타가 동료들을 모집한다고 상상해보자. '은하계 침입자'라고 불리는 우주선을 배경으로 한 누아르적 스페이스 코미디 장르에 꼭 필요하지 않은 인물은 누구인가?
a 도옥 면-문: 사이유니시아족(눈이 크고, 오렌지색 머리칼을 한 외계 종족). 우주적 법률회사의 전직 변호사로, 잦은 불법 행위를 저질러 계약의무 위반으로 쫓겨났

다. 그중에는 대형 범죄자에게 막대한 자금을 세탁해주는 일도 있었다. 레이저총 명사수.

b 크리스티 '얼음 태풍' 스트리츠: 빠르게 빙빙 도는 외설적인 춤으로 유명한 왕가 슴 스트리퍼. 블랙스타에서 가장 인기 있는 밴드 '블리스터링 스키드'를 발굴하고, 사무라이 문화 광팬인 남자의 전처.

c 위니 컬페퍼: 주근깨 많은 얼굴의 조숙한 열세 살 소녀. 유머 감각이 대단하고, 역 사에 대해 백과사전적 지식을 자랑하며, 미스터리를 푸는 데 열심이다. 극성맞은 환경론자이고, 첼로를 켤 줄 알며, 지리학 경연 대회에서 두 차례 우승을 했다.

d XT 제니스: 인간 형태의 양성 안드로이드로, 범죄선 선장이 섹스 노예를 목적으 로 만들었다가 데크가 포커 게임에서 땄다. XT 제니스는 숨막힐 듯 섹시하며, 제 아무리 목석같은 남자도 얼굴을 붉히게 만든다.

e 우라누스 조 머슬콕: 전직 장군. 군법회의에서 파면되었다. 장군 시절 다이아몬드 화이트를 관리했기 때문에 한때 은하계에서 가장 부유한 인물이라는 소문이 돌 았다. 다이아몬드 화이트는 한창 때 1온스당 1천만 쿠페까지 치솟았던 강력한 환 각제이다.

보충수업

미국의 라디오 프로그램 〈디스 아메리칸 라이프〉가 만든 2017년 팟캐스트 'S 타운'에서는 존 B라는 남자를 다루었다. 그는 고향인 앨라배마주 우드스 톡에 강한 유대감을 느끼는 인물이다. 온라인 매체 '복스Vox'의 한 기사에 따 르면 그는 이렇다. '인종주의자 이웃과 어울리는 자유주의자이자 음모론자인 게이, 국제적인 재난을 예측하며 우울하게 낄낄대는 걸 좋아하는 마니아, 길

잃은 개를 데려오는 자급자족주의적 동물 수집가, 어머니를 돌보는 데 평생을 바친 사람, 자기 집 뒤뜰에 거대하고 정교한 생울타리 미로를 설계해놓은 사진 같은 기억력을 보유한 천재, 전 세계에서 가장 뛰어난 골동품 시계 복원가 중 한 사람, 어쩌면 땅속에 묻힌 보물 위에 앉아 있을지도 모를 사람.'

이 팟캐스트는 프로듀서 브라이언 리드가 존 B라는 남자의 이메일에 답장을 보내면서 시작된다. 이메일에는 우드스톡에서 한 차례의 살인이 일어났는데, 지역 유지가 그 사실을 은폐했다는 주장이 담겨 있다. 하지만 프로그램이 진행될수록 존 B의 본성과 고향 마을과의 관계가 깊숙이 파헤쳐진다. 존 B는 어째서 우드스톡을 '빌어먹을 마을'이라고 칭하는 걸까? 그 지역 문화의 가치, 흥미, 교양이 존 B의 지성 및 열정과 어떻게 크게 충돌하는가? 존 B가 스스로 주장하듯 고향땅을 그토록 증오한다면, 어째서 그는 거기에 살고 있는 것일까? 인종 및 성적 지향성에 관한 존의 시각과 지역적 환경이 어떻게 불가분의 관계를 맺고 있는가? 존 B가 대도시나 부유한 교외 저택가에서 태어나고 자랐으리라고 상상할 수 있는가?

해답

정답은 c. 오케스트라의 불협화음처럼 이 배경에 이 인물을 놓는다는 것은 말이 안 되며, 경험에 손상을 가한다. 이런 프로그램에 채널을 맞춘 사람들은 블랙 코미디를 원한다. 조숙하고 행복한 어린아이를 이런 '은하계 침입자'호에 데려다놓는다면, 이는 불편하고 불쾌한 경험을 유발할 것이다.

독자가 기대하는 것
이상을 보여주라

훑어보기

이야기를 쓸 때 우리는 어떤 특정한 종류의 경험을 전달할 것이라고 약속해야 한다. 스릴러를 쓰는 건 로맨틱 코미디와는 완전히 다른 게임이다. 매체와 장르에 통달하라. 여러분은 독자의 기대를 충족시킬 뿐만 아니라 그것을 넘어서야 한다.

매체란 이야기의 형태이다. 소설이냐 영화냐는 말이다. 장르는 형식이다. 서부극이냐 로맨스냐는 말이다. 사람들은 이야기로 들어갈 때 매체와 장르에 기초해 일련의 기대감을 품는다. 이야기꾼으로서 우리는 자신이 택한 매체의 장점과 장르적 관습을 알아야만 한다. 그래서 독자를 공포에 떨게 할지, 웃길지, 교화시킬지, 고무시킬지 등 그들이 기대하는 바를 전달할 것을 약속해야만 한다. 단, 여러분 자신만의 고유한 방식으로 말이다.

파일럿이 되었다고 생각해보자. 조종석에 앉아서 비행기를 몰아야 한다면, 이

기체를 다루는 방식을 어렴풋이 알고 있는 편이 낫겠는가, 아니면 조종석에 있는 버튼 하나, 다이얼 하나, 레버 하나, 조종간 하나하나까지 모두 파악하고 있는 편이 낫겠는가? 당연히 모든 요소를 장악하는 게 좋지 않겠는가. 높은 고도에서 돌풍을 맞거나, 제대로 나아가지 않는 것 같을 때, 필요한 전략을 실행할 방법을 알고 있어야 한다. 비행기를 완전히 장악해야 한다. 그리고 승객을 도착지에 내려주어야 한다.

△ | **원칙**

스티븐 킹은 《유혹하는 글쓰기》에서 자기가 책 읽기를 얼마나 사랑했는지, 그 대단한 열정에 대해 이야기한 바 있다. 그는 늘 책을 읽었다. 매년 수백 권에 달하는 책을 읽었다. 글쓰기는 그가 공부해야 하는 기술이 아니었다. 그저 책 읽기의 부산물이었다. 오직 그가 읽는 걸 '사랑한' 덕분이었다. 그는 옛날 만화책과 SF 영화와 공포 영화에 푹 빠져 자랐다. 킹의 경이로운 결과물들을 보면—그는 90편 이상의 소설을 썼는데, 대부분이 SF와 공포 장르이다—그 매체와 장르에 대한 애정을 가늠할 수 있다.

애정의 힘을 절대로 과소평가하지 마라. 그게 전부니까. 자기가 사랑하는 매체와 장르의 글을 쓰면, 이점과 용기, 진정으로 위대한 작품으로 나아가는 데 필수적인 인내가 생겨난다. 여기에서 눈을 돌린다면 통탄할 만한 실수를 저지르고 있는 것이다. 오직 자신이 사랑하는 것에 대해서만 장인으로 거듭날 수 있다.

매체에 관해 말하자면, 여러분은 소설, 시나리오, 텔레비전 드라마, 연

극, 팟캐스트, 그래픽 노블, 만화, 비디오 게임은 물론, 기술이 빠르게 발전하면서 등장한 새로운 형태들(가상 현실과 혼합 매체) 등 뭐든 선택할 수 있다. 이런 매체들은 모두 자기만의 이점을 지니고 있다(혹은 지니게 될 것이다).

영화—그리고 점점 더 영화와 구분이 어려워지고 있는 텔레비전—에서는 장소와 시간을 바꾸기가 용이하다. 우리는 시간을 뒤틀고, 하나의 이미지를 각기 다른 앵글에서 보여줄 수 있으며, 고속으로 광활한 거리를 두루 담아낼 수도 있다. 감지하기 힘든 미묘한 표정을 포착할 수도 있고, 웜홀로 돌진할 수도, 인체 속으로 진입할 수도 있다. 음악과 이미지를 함께 사용해 감정을 고조시킬 수도 있다.

소설 역시 문장들을 엮어 이미지를 그려 보일 수 있지만, 무엇보다 다른 매체들이 따라잡을 수 없는 가장 큰 이점은 독자가 등장인물의 마음 깊숙이 들어가 그들이 무슨 생각을 하고, 어떻게 느끼는지를 직접 체험할 수 있다는 점이다.

연극에는 다른 매체에는 없는 즉시성과 강도를 지니고 있다. 무대는 마치 경기장처럼 우리 앞에 놓여 있다. 이는 가족, 친구, 동료, 술집 붙박이들, 호텔 손님들 등 긴밀한 관계를 맺은 집단에서 벌어지는 갈등이나 가까운 범주에서 벌어지는 싸움을 탐색하기에 적합하다. 연극은 어마어마한 인간 군상들과 함께하는 경험을 제공하고, 위대한 배우들은 뗏목을 움직일 연료를 제공한다.

그래픽 노블과 만화책에서는 작가의 스타일에 따라 한 컷에서 다음 컷으로 인물 혹은 시간이 이동하면서 마법이 펼쳐진다. 시간을 멈추고 독

자가 그 순간들을 탐색하게 하여, 생각을 세세하고 깊이 있게 들여다보게 할 수 있다.

팟캐스트와 라디오는 음향을 강조한다. 이 매체에는 소리는 들리지만 인물과 장소를 볼 수 없을 때 일어나는 무언가가 존재한다. 시각으로 인해 생겨나는 필연적인 판단과 그 근거에서 자유로워져서 인물이나 사건을 체험하는 순수한 커뮤니케이션이 존재한다. 은식기가 달그락거리는 소리, 열린 문틈으로 들어오는 바람 소리들을 듣고, 전체 장면을 상상하는 것이다.

여러분만이 지닌 고유한 기술은 무엇이며, 여러분이 이야기할 내용은 어떤 매체에 가장 이상적이고 적합한가? 오거스트 윌슨은 시인으로 작가 경력을 시작한 극작가로, 강렬한 성격을 표현하는 데 탁월하다. 그가 창조한 인물들은 강렬한 존재감을 지니고 있다. 〈펜스〉의 주인공 트로이 맥슨은 야만적으로 아동 학대를 한 전과자이며, 흑인 야구 리그에서 경기를 했었고, 한때 죽음과 사투를 벌이기도 했다. 윌슨은 트로이를 관객 앞에 실시간으로 보여줌으로써 그의 극악무도한 정서를 직접 느끼게 한다.

매체는 이야기가 취하는 형태이다. 자, 이제 장르에 대해 이야기해보자. 장르란 이야기의 종류에 관한 것이다. 장르에 대해 생각할 때 가장 좋은 방법은 그 장르가 독자에게 어떤 기대를 제공하느냐이다. 가족 드라마, 로맨스, 서부극, 공포, 판타지 등 어떤 장르를 보느냐에 따라서, 우리는 어떤 유형의 인물들과 배경을 보게 될지, 어떤 유형의 감정을 경험할지, 어떤 종류의 생각들을 어느 정도의 깊이와 강도로 탐구할지를 예상하게 된다. 로맨틱 코미디를 본다면, 우리는 가벼운 웃음과 서로에게 미

친 듯이 끌리는 사랑스러운 인물들을 보기를 기대하게 된다. 500쪽짜리 SF 소설을 읽는다면, 실체의 본질, 우주의 무한함에 대한 경이로움과 동요를 느끼기를 기대한다.

모든 장르는 각자 장르적 관습을 가지고 출발한다. 살인 미스터리에는 살인자, 피해자, 탐정(경찰 등)이 있다는 말이다. 이런 관습은 장르의 기본 구성 요소이다. 이것들은 클리셰가 아니다. 해산물 스파게티에 스파게티 면과 해산물이 들어가야 하는 것과 마찬가지로, 장르적 관습은 필수 요소이다. 머리를 다 짜내고 진정성 있게 이야기를 쓸 때는 관습이 나타난다. 반면 클리셰는 영혼 없이, 마음 없이, 머리를 쓰지 않고, 부주의하게 쓸 때 나타난다.

"원칙을 따르되, 거기에 구애받지 말라"는 이소룡의 말을 늘 떠올리자. 자신이 택한 장르의 관습을 알아두라는 이야기이다. 서부극을 쓴다면, 서부극에서 탐구되어야 할 등장인물, 배경, 상황, 주제에 속하는 유형들을 모조리 알고 있어야 한다. 독자들이 서부극에서 기대하는 게 무엇인지 이해해야 한다. 관습에 구속되지 않으려면, 자기 고유의 해석을 가지고 시작해야 한다. 코엔 형제의 서부극 〈카우보이의 노래〉를 보자. 여기에는 흰 모자를 쓴 카우보이와 검은 모자를 쓴 카우보이 두 사람 사이의 결투가 나온다. 먼지가 흩날리는 오래된 길을 배경으로, 두 남자는 각자 명예를 걸고 결투에 임한다. 서부극의 중심 장면이다. 하지만 이것을 어떻게 흔드느냐에 따라 완전히 독창적이고, 어둡고, 아주 재미있는 장면이 만들어진다. 버스터(흰 모자)는 상대방의 손가락을 하나하나 쏜 뒤, 어깨 너머로 총알이 스쳐 지나가는 바람에 주저앉아 자기에게 무슨 일이

일어났는지 조그마한 손거울로 들여다보는데, 그러는 사이 그의 생각이 유쾌한 내레이션으로 흐른다. 이것이 코엔 형제'표'이다.

장르를 선택할 때 반드시 고수해야 할 철칙 같은 건 없다. 여러분이 어떤 방식으로든 그것을 조합할 수 있기 때문이다. 고전 영화〈멋진 인생It's a Wonderful Life〉은 누아르 명절 영화이다. 내가 아는 한 이것이 이 장르의 유일한 작품이다. 가족이 즐기는 크리스마스 명절 영화인데 이야기는 점점 더 어두워진다. 하지만 이것이 효과적인 건, 주인공 조지 베일리가 악몽을 꾸어야만 하는 이유, 그 핵심을 제대로 짚고 있기 때문이다(우리는 모두 이 세상에 가치를 부여한다). 영화의 장르는 크리스마스 명절 영화였다가 누아르 영화로 바뀌었다가 다시 명절 영화로 돌아온다. 중심 아이디어를 표현하기 위해 장르를 이용한 것이다.

이는 비행기 조종석으로 걸어 들어가서, 계기판과 기계들을 응시하고, 모든 것을 어떻게 작동할지 지시하고, 조종사용 안경을 끼고, 승객들에게 그들이 '어떤 경험'을 하게 될 것이라고 알려주는 일이다. 여러분은 약속을 해야 하고, 활주로를 달려서, 날아오르고, 약속을 이행해야 한다.

♺ | **대가의 활용법**

〈30 록〉'잭-토르' 편(2006)
티나 페이, 로버트 칼록

〈30 록〉은 2006년부터 2013년까지 7시즌을 NBC 방송국의 황금

시간대에 방영된 시트콤이다. 이 프로그램은 코미디 작가이자 배우인 티나 페이가 만들었는데, 〈SNL〉의 첫 여성 수석 작가였던 자신의 실제 경험에서 영감을 얻은 것이다. 페이가 연기한 리즈 레몬이라는 여성에 관한 코미디로, 리즈는 스트레스가 심한 자신의 직업과 결혼한 아름답지만 외로운 인물이다. 그녀는 〈SNL〉 같은 코미디 쇼 〈트레이시 조던의 걸리 쇼〉(통칭 TGS)의 수석 작가로서, 스태프들을 관리하느라 좌충우돌하고, 다국적 기업이라는 틀 속에서 창조적인 직무를 수행하는 데 따른 복잡한 일들을 처리한다. 이 프로그램이 만들어지던 시기에 NBC는 GE사의 자회사였다.

단일 카메라로 촬영된 이 30분짜리 프로그램은 방음 스튜디오에서 촬영한 '다중 카메라' 시트콤보다는 영화에 가까워 보인다(《커브 유어 앤수시어즘 Curb Your Enthusiasm》은 단일 카메라이고, 〈사인펠드〉는 다중 카메라이다). 〈30 록〉이 단일 카메라를 채택한 이유는 그것이 다중적인 줄거리들을 진행하기가 더 수월하기 때문이며, 이에 따라 애니메이션에서 일반적으로 쓰이는 빠른 장소 전환 및 장면 전환이 이루어진다.

이 작품의 장르는 코미디이다. 더 자세히 말해 네트워크 텔레비전에서 황금 시간에 방영하는 직장 코미디이다. 풍자적인 요소가 있긴 하지만 신랄한 풍자라기보다는 조롱에 가깝다. 정치, 인종, 성별 문제를 건드리는 한편, 창조성과 상업성 사이에서 분투하는 모습도 그려진다.

이 작품을 예로 드는 이유는 모든 편이 '반드시' 충족시켜야 할 장르적 기대들에서 시작하기 때문이다. 이 원칙은 문학과 인간의 심오한 측면을 탐색하는 게 아니다(이 부분은 주제에 관한 마지막 네 가지 원칙에서 자세히

다룰 것이다). 이는 과소평가된 요인, 다시 말해 기본기의 중요성에 관한 것이다.

우리가 해부해볼 회차는 1시즌 5화 '잭-토르' 편으로, 베테랑 텔레비전 코미디 작가 로버트 칼록이 썼다. 여러분이 칼록이고, 이 임무를 맡았다고 생각해보자. 그의 작품 메모에는 다음과 같은 것들이 담겨 있었을 것이다.

- 레몬(티나 페이)은 보수적인 상사 잭 도나기와 갈등을 겪는다.
- 레몬은 TGS의 주연인 괴짜 아프리카계 미국인 트레이시 조던과 갈등을 겪는다.
- 레몬은 친구인 금발의 나르시시스트, TGS의 조연 제나 마로니와 갈등을 겪는다.
- 레몬은 사생활적인(혹은 사생활이 없어서 일어나는) 갈등을 겪는다.
- 다중 줄거리
- 장면 전환
- 정치, 인종, 성별, 예술성 대 상업성과 관계된 농담
- 모든 조연에게 최소한 한 비트는 할애한다. 지미 팰론을 떠올리게 하는 배우이자 작가인 조시, 엉성한 어린애 같은 작가 프랭크, 하버드 출신 흑인 작가 토퍼, 잭의 미치광이 조수 조너선, 레몬의 혼을 빼는 어여쁜 보조 작가 세리.
- 레몬이 잭에게서 뭔가를 배운다. 혹은 잭이 레몬에게서 뭔가를 배운다.
- 모든 줄거리는 긍정적인(혹은 긍정적으로 보이는) 분위기로 끝난다.

생각할 거리가 너무 많은 것 같은가? 맞다. 이에 더해 텔레비전 대본을 쓰고 싶다면, 이 사실을 마음에 새겨두어야 한다. 저 모든 일들을 빡빡한 마감 일정에 맞추어 모두 대본 속에 써 넣어야 하고, 동시에 프로듀서, 배우, 에이전트, 스폰서 등 온갖 종류의 스트레스를 처리해야 한다는 것을. 자, 이제 본편을 살펴보면서 정리해보겠다.

<p style="text-align:center">◇</p>

크레디트가 올라가기 전, 3분짜리 도입부가 붙는다.

수석 작가 레몬은 리허설에 빠지려고 시도하는 쇼 주인공 트레이시를 붙잡는다. 트레이시는 고된 생방송에 이를 갈곤 한다. 그는 리허설이 싫다. 금요일 밤에는 더욱 하기 싫다. 금요일에 진탕 먹고 마실 계획이기 때문이다. 레몬이 그에게 리허설을 해야 한다고, 대본 카드를 읽어보라고 말하지만, 그는 자신이 위대한 재즈 연주자처럼 즉흥 연기자라면서 거부한다. (주요 줄거리: 트레이시와의 갈등)

제나는 프로듀서 피트 혼버거에게 자신의 노래 〈머핀 톱〉이 이스라엘에서 인기를 끌고 있다면서 본 방송에서 그 곡을 공연하게 해달라고 간청한다. 피트는 방송 말미에 짧게 몇 분간 공연을 할 수 있을 거라고 말하지만, 그녀는 '그렇게 하라'는 말을 알아듣지 못하고 계속 부탁하다가, 마침내는 허락했다는 것을 깨닫고 놀란다.

부사장 잭 도나기는 TGS의 작가들에게 대본을 쓸 때 GE의 제품에 대한 긍정적인 대사를 포함시키라고 말한다. 그리고 자신이 찍은 GE 상품 광고 영상 스케치를 보게 한다. 이를테면 출연진 한 사람이 GE의 새 해

양 굴착 기기에 대한 긍정적인 언급을 한다. 그리고 나면 그가 그 회사에 대해 "수익 흐름을 상승시키는 새로운 기준을 마련한다"고 크게 칭찬을 한다는 식이다.(PPL에 관한 조롱)

작가들은 몹시 당황한다. 레몬은 상품 광고는 프로그램의 진정성을 떨어뜨린다는 이유로 반대한다.(예술과 상업성 사이의 대립) 하지만 갑자기 피트가 다이어트 스내플 음료가 얼마나 맛있는지 감탄하고, 여기에다 몇몇 다른 작가들이 스내플에 관한 열정을 표현한다.(작가들이 스스로 예술에 헌신하고 있는지 미심쩍다는 자기 지시적인 농담) 레몬은 계속 그 지시를 거부하며, 잭은 "하긴 제임스 조이스 같은 예술가들이시지"라며 비꼰다. 그들이 자동차 광고 사이에 대통령에 대한 시간 때우기용 싸구려 농담이나 쓰는 글쟁이들일 뿐이라는 말이다. 그녀는 조시가 '게이브래엄 링컨' 역으로 팬레터를 한 트럭 받지 않았느냐며 비웃는다. 조시는 미약하게 덧붙인다. "87니언 전에."♦(조시에 관한 비트) 레몬은 갑자기 네덜란드가 국견國犬이 있는 유일한 나라라는 사실을 알고 있냐며, 스내플의 병뚜껑에 이런 재미있는 문구를 써 넣은 게 너무 멋지다고 감탄한다.

오프닝 크레디트가 올라간다.

1막이 시작된다. 제나는 레몬에게 트레이시가 아직도 대본 카드를 읽고 있지 않다면서 어쩌면 그가 글씨를 못 읽는 건 아닐까 토로한다. 레몬은 "그건 욕이잖아!"라며 소리치면서도 트레이시에게 대본 카드를 한번 읽어달라고 말해본다. 트레이시는 화를 내고, 거절하고, 도망간다. '비상

♦ '87년 전'은 에이브러햄 링컨이 유명한 게티즈버그 연설을 행할 때 서두로 사용한 단어로, 조시는 이를 패러디하고 있다.

독자가 기대하는 것 이상을 보여주라

구'라고 쓰인 문으로. 어쩌면…, 그가 글씨를 못 읽는 것은 아닐까?(흑인이 문맹임을 제시하는, 예측을 넘어선 인종 차별적 농담)

제나의 신경을 건드리려고 프랭크와 토퍼가 자신들이 들은 이야기를 전한다. 잭이 제작비를 절감하고자 배우 하나를 해고할 거라는 그들의 말은 그녀를 크게 불안하게 만든다.(프랭크와 토퍼가 관여하는 보조 줄거리)

피트는 레몬에게 어떻게 거대한 스내플 병 복장을 입고 엘리베이터에서 내리는 남자에 대한 광고 스케치를 넣느냐고 불만을 토로한다. 그 순간 스내플 병 복장을 한 남자가 엘리베이터에서 내려 인사과가 어디냐고 묻고, 그들은 길을 가리킨다. 엘리베이터 안에서 레몬은 피트에게 트레이시가 문맹일 가능성이 있지 않을까 묻고, 피트는 그저 평소처럼 돌아이 트레이시라고 말한다. 이때 트레이시가 영화에서 연기하는 모습을 떠올리는 장면이 삽입된다. 그 장면에서 트레이시는 대사를 제대로 읊지 못한다.(장면 전환)

이들은 잭의 사무실로 가고, 잭이 〈프렌즈〉DVD를 공부하고 있는 것을 발견한다. 역사상 가장 인기 있는 이 시트콤은 10여 년이나 방영되었는데 잭은 한 번도 본 적이 없다. 그런데 NBC의 코미디 프로그램들이 회사에 무척이나 중요하다는 것을 깨닫고는, 어떤 코미디가 효과적인지 배우기로 한 것이다. 이들은 잭에게 자기들이 신상품 소개용으로 재미있는 스케치를 쓰고 있는데, 거기에 출연해달라고 말한다. 그는 주저하면서 생각나는 대로 주절거린다. 이는 잭과 관련된 '자기 지시적'인 비트로, 잭은 자신이 속한 대기업을 조롱하고 두 사람의 말을 받아들인다.(보조 줄거리 및 잭과의 갈등 배경 설정)

제나는 왜 잭 도나기가 스케치에 출연하느냐고 묻는다. 그러니까 그가 제작비 삭감 차원에서 배우 하나를 해고하려 한다는 소문을 믿고 있는 것이다. 레몬은 그럴 리가 없다고 말하지만, 제나는 레몬에게 비밀 무기가 있으니 해고되지 않으리라 확신한다고 대꾸한다. 레몬은 제발 '내 섹시미'라고 말하지 말라고 간청하지만, 제나는 자신만만하게 '내 섹시미'라고 말한다. 하지만 잭의 취향은 그녀 나이의 절반인 아시아 여성이다. (보조 줄거리, 제나와의 갈등)

레몬은 트레이시의 메일함에서 읽지 않음 표시가 된 수정 대본 한 무더기를 보고, 트레이시를 찾으러 간다. 그녀는 이제 그가 문맹임을 확신한다. 여기에서 레몬의 머리는 최대로 굴러간다. 그러니까 스스로 내린 결론을 뒷받침할 증거를 과하게 떠올렸다는 말이다. 그러고는 자유주의자로서 죄책감에 시달린다. 트레이시가 문맹인 것은 의심할 바 없이 사회의 잘못이기 때문이다. 그녀는 트레이시를 찾아가서 지나치게 감상적이고도 겸양적인 태도로 글을 읽을 줄 아느냐고 묻는다. 트레이시는 놀라고 상처 입지만, 글을 읽을 수 없다면서 자신이 과외를 받아야 할 것 같으며, 자기 스케줄에 따라 방송 스케줄을 잡아야 할 것이라고 말한다. 레몬은 그 말에 동의한다. 그리고 이 잘못을 바로잡을 일을 할 것이다. 그는 이제 자신의 부끄러운 비밀을 밝혔고, 무거운 짐을 내려놨다면서 소리를 지른다. 그는 문맹이다! 심지어 자신이 오바마에게 투표했는지조차 알지 못한다. 지친 레몬이 엘리베이터로 가는 트레이시를 뒤따르지만 미처 따라잡기 전에 엘리베이터 문이 닫힌다. 이때 맞은편에서 다른 사람이 나타나서 엘리베이터 버튼을 때리고, 문이 탁 열린다. 트레이시가 〈뉴

욕 포스트〉를 읽으며 고개를 절레절레 흔들면서, 보수 논객이 더욱 보수적이 되었다고 중얼거리고 있다. 레몬은 충격을 받는다. 트레이시는 그냥 그녀를 놀린 것이다.(자유주의자들에 대한 조롱)

잠시 후 레몬과 피트는 잭의 헌신적인 조수 조녀선의 방해를 받는다. 조녀선은 그들에게 뭔가를 보여주고자 한다. 잭을 보호하기 위해서이다. 조녀선은 잭이 세상에서 제일 연기를 못하는 사람이라면서 생방송 코미디쇼에 출연시킬 수 없다고 우긴다. 그러고는 레몬과 피트에게 앞서 잭이 보여준 상품 광고 비디오에서 편집 삭제된 장면을 보여준다. 그것은 재앙이다. NG가 무려 150컷 이상이나 된다. 우리는 30여 차례 그의 실수를 보게 된다. 아주 간단한 오프닝 단어, 즉 '제품 통합'을 '인종 통합'이라고 말하지 않나, 자기 전화가 울리자 다른 사람들에게 휴대전화를 안 꺼놓았느냐고 길길이 날뛰지를 않나, 그는 역사상 최악의 배우이다.(이는 조녀선에 대한 도입부이며, 잭이 망친 30컷 이상의 장면들은 단일 카메라 촬영의 장점이 잘 발휘되어 있다. 이 비트는 잭 역의 알렉 볼드윈이 실제로는 연기를 굉장히 잘하는 배우이기 때문에, 시청자들의 예측과 어긋나는 장면이다. 이토록 끔찍한 그의 모습은 설득력 있게 보이며, 무척이나 매력적이다.)

1막이 끝난다.

잠시 휴식 후에, 잭이 레몬에게 리허설 때문에 신경이 곤두서 있다고 말하자 레몬은 꼭 할 필요는 없다고 설득한다. 하지만 그는 거부한다. 그만두지 않을 것이다. 킬리만자로산도 정복하고, 폭스 뉴스의 진행자 그레타 반 서스터런♦과 함께 샤워도 해봤는데 무얼 못하겠는가.(정치적 유머)

♦ 이라크전을 옹호한 저널리스트.

잭이 회의 때문에 자리를 뜨고, 제나가 몸에 착 달라붙는 드레스를 입고 튀어나온다. 덮칠 준비를 한 것이다. 레몬은 그녀에게 잭이 사장과 회의를 하러 가는 길이니 방해하지 말라고 말한다. 제나는 모퉁이 즈음에서 잭을 따라잡고, 잭이 대머리에 따뜻해 보이는 노인(상사)과 이야기하는 모습을 주시한다. 제나는 시선을 '그에게'로 돌린다. 그는 심지어 고위층이다. 잭이 자리를 뜨자, 그녀는 꼬리칠 기회를 잡고, 그가 먹는 요거트를 외설스럽게 먹고, 놀란 그의 입에 플라스틱 스푼을 집어넣는다.(성을 무기로 삼는 여성에 대한 조롱. 티나 페이는 종종 힘 있는 자리에 있는 여성이 겪는 고충에 대해 쓰기 때문에, 우리는 그녀가 여성을 맹공격하리라고는 예상하지 않는다.)

리허설에서 잭은 재앙 그 이상이다. 그러면서 그는 대본이 정신 사나워서 연기가 그렇다고 핑계 댄다. 레몬은 모욕감을 느끼고, 쇼를 하라고 그에게 비꼰다. 아주 재미있을 거라고 말이다. 그는 자기가 연기하는 게 쇼에 있어 '참신한 변화'가 될 거라고 말하고는, 끔찍하게 부자연스러운 걸음걸이로 (연기를 하며) 나간다.(잭과의 갈등)

피트와 레몬은 트레이시에게 이야기한다. 그는 아직도 리허설을 하지 않고 문맹인 척하며 쇼에 큰 위해를 가하고 있다. 레몬이 그에게 새로 만든 프로그램 포스터를 보여주고 싶다고 말한다. 포스터에는 미소 짓는 트레이시의 얼굴 옆에 '연예계에서 물건이 제일 작은 남자'라는 문구가 쓰여 있다. 트레이시는 움찔하지만 여전히 자신은 글을 읽을 줄 모른다고 터무니없는 주장을 한다. 피트와 레몬이 발을 쿵쿵거리며 나간다.

새벽 3시 10분, 레몬은 무대로 부르는 잭의 전화를 받는다.(그녀가 일과 생활 사이의 갈등을 겪는다는 암시가 담겨 있다. 그녀는 혼자 잠을 자고 있다.) 그녀는

무대에 선 잭을 본다. 신경이 곤두서고 지친 잭은 대사를 기억하기 위해 필사적으로 애를 쓴다. 그녀가 그만두라고 애원하지만 이는 그를 무너뜨리는 딜레마이다. 그는 무대에 오른다는 생각을 견딜 수가 없다. 성공해 본 적이 없는 탓이다. 어린 시절 학교 연극에서 옥수수 연기를 한 적이 있는데 대사를 잊고 '개자식'이라고 소리를 쳤던 것이다.(장면 전환) 그는 두렵지 않고, 그냥 연기를 이해 못 하고 있을 뿐이라고 주장한다. 바닥에 털썩 주저앉아 그는 레몬에게 도와달라고 애원한다. 그녀는 고소해한다. '그'가 '그녀'의 도움을 필요로 하는 순간인 것이다. 그러자 그는 그녀에게 "남자처럼" 보이니 그렇게 고소해하지 말라고 공격한다. 그녀는 "낙오자"라는 말로 응수한다. 연기는 조시와 제나 같은 바보들도 할 수 있으니 해치워버리라면서 말이다. 그는 다른 여자가 그런 말을 했으면 흥분했을 거라고 대답한다. 그녀는 집에 가서 잠이나 자라면서 자리를 뜨고 헛구역질을 한다.(주요 인물 두 사람 관계의 핵심. 두 사람은 서로에 대해 알게 된다. 그녀는 관리직의 힘든 점을, 그는 예술가라는 존재에 대해 배운다. 레몬이 남성우월주의자인 잭에게 '낙오자'라고 말하리라는 것을 시청자들이 예상할 수 없다는 점에서 이 장면은 예상 밖의 장면이다.)

2막이 끝난다.

휴식 시간이 끝나고, 제나는 레몬에게 자신이 섹시미를 내세워 잭의 상사의 시선을 끌었으니 이제 해고되지 않을 거라고 떠벌린다. 레몬은 그가 잭의 상사가 아니라 프로그램 보조 출연자라고 말해준다. 회상 장면으로 제나가 본 장면—잭이 상사에게 이야기를 하고 있다—이 삽입된다. 사실 잭과 보조 출연자 론은 각자 통화를 하고 있었던 것인데, 멀리서

는 함께 대화를 나누는 모습으로 보였던 것이다. 론이 지나가면서 제나에게 시선을 맞추고, 제나가 '우웩' 하고 내뱉는다. (회상의 장면 전환, 제나의 나르시시트적인 여성성에 관한 추가적인 풍자)

촬영 날, 레몬과 피트는 트레이시가 '섹시한 레즈비언 오디션'이라고 쓰인 표지를 붙여둔 방으로 오게끔 속인다. 트레이시는 결국 글을 읽을 줄 안다고 인정한다. 그러다 피트와 트레이시가 레몬이 인종 차별주의자라면서 의기투합한다. 레몬은 움찔한다. 트레이시가 방송이 너무 힘들다고 설명한다. 피트는 동정한다. 레몬은 자신이 스스로는 물론 스태프들에게 직업 정신을 가지라고 말하고 있다면서 트레이시에게 대본 카드를 읽으라고 강하게 말한다. 그녀가 독백을 시작하자, 게이브러햄 링컨 복장을 갖춰 입은 조시가 갑자기 튀어나와서, 게이브러햄 링컨이 사타구니를 가격당할 때 사팔뜨기를 해도 되냐고 묻는다. 레몬은 그거 참 끝내주겠다고 말하고 어깨를 으쓱한다. (레몬과 트레이시 사이의 갈등이 긍정적인 분위기로 끝난다.)

제나는 잭이 배우 한 사람을 해고할 계획이라고 거짓말한 토퍼에게 복수하려고 한다. 제나가 지붕 위에서 섹스하자고 하자, 토퍼는 머리를 굴려서, 자기가 지붕 위에서 벌거벗고 있게 하려는 덫임을 간파한다. 하지만 제나는 포기하지 않고 이번에는 프랭크를 찾으러 간다.

그날 늦게, 잭은 DVD 플레이어로 자기 연기를 홀딱 빠져서 본다. 레몬이 그에게 잘했다고 말하려고 들어와서는 그 모습을 본다. 그녀를 쫓아낸 뒤 잭은 사무실 창 난간에 프랭크가 발가벗고 나타난 모습에 경악한다. 제나가 해냈다. (레몬과 잭 사이의 갈등이 긍정적인 분위기로 끝난다. 프랭크는 자

기가 한 나쁜 짓의 벌을 받는데, 이 벌칙은 재미있지만 비열하지는 않다.)

이야기는 제나가 〈머핀 톱〉을 공연하면서 끝난다. 피트와 레몬은 생방송 관객들 앞에서 리듬을 타면서, 방송이 2분 전에 끝났다는 사실을 제나가 알면 어떻게 될지 생각한다. (제나는 몇 안 되는 관객들 앞에서 자기 노래를 부른다.)

빠르게 진행되는 다중 줄거리를 구성하고, 등장인물 하나하나의 목소리를 포착하고, 인종 및 성별, 직장 내 위계 구조 문제를 탐구하고, 웃음을 터트리게 하는 등 작가 로버트 칼록이 이 편을 효과적으로 만들기 위해 해야 했던 온갖 일들을 보라. 우리는 그가 네트워크 텔레비전이라는 매체의 30분짜리 코미디 장르를 보려고 앉아 있는 시청자들이 기대하는 바를 정확히 내놓고 있음을 알게 될 것이다. 그리고 트레이시의 문맹 논란, 성적 무기를 과도하게 활용하는 제나, 동시에 잭이 일을 망치지 않도록 그를 가르쳐야 하는 사람은 레몬이라는 점 등 칼록은 선을 아슬아슬하게 넘나들며 시청자들의 기대를 능가한다.

⊘ | **도전** 다음은 여러분이 이 원칙을 숙고하고, 실행하도록 도와줄 사항들이다.

- 여러분의 성향과 스타일을 가져오라. 여러분의 성격과 매체의 이점이 어우러지는지 생각하라. 이미지에 집착하고, 시각적으로 생각하고, 그 무엇보다 영화를 보고 탐구하는 게 좋다면, 영화 각본을 쓰면 된다.
- 남은 일생 동안 딱 하나의 이야기만 들을 수 있다면, 자신이 어떤 매체의 이야

기를 들을지 생각해보라.

• 생활 양식을 고려하라. 텔레비전 드라마 작가의 삶과 소설가의 삶은 무척이나 다르다. 다른 사람과 협업하는 것이 좋은가, 혼자 일하는 게 좋은가?

• 매체에 상관없이 가장 좋아하는 이야기 다섯 편을 골라보라. 천천히 하라. 종교적 열정에 버금갈 만큼 '사랑하는' 이야기를 적어보라.

• 여러분의 인생에 가장 막대한 영향을 미친 결정적인 사건은 무엇인가? 그 일은 어떤 기분을 안겨주는가? 여러분이 어떤 이야기 속 등장인물이 된다면, 그 이야기의 장르는 무엇이 될까? 여러분의 인생은 코미디인가, 드라마인가, 비극인가, 아니면 다른 어떤 형태인가?

• 이 원칙은 단순히 '자신이 아는 것을 쓰는' 게 아니다. 작가가 힘든 삶을 살아왔다고 해서 비참한 인생 이야기를 써야만 하는 건 아니다. 여러분은 이야기의 근본적인 핵심이란 삶의 고통에서 잠시 벗어나게 해주는 것이라고 생각할 수도 있다. 그럼 그게 맞다. 자신이 한 개인적인 경험이 무엇을 쓰게 만들었는지 알아내라.

• 작가로서 자신이 어떤 사람인지 확인하라. 어떤 매체에서 일할지, 어떤 유형의 이야기를 하고 싶은지 결정하라. 여기서 중요한 건 그것이 자신에게 잘 맞게 느껴져야 한다는 점이다. 의식적으로, 지능적으로, 진정성 있게 결정하라. 그것이 여러분을 강하고 보다 자신감 있게 만들어주고, 앞으로 반드시 마주치게 될 폭풍을 무사히 헤쳐나가게 해줄 것이다.

• 이야기를 쓰기 시작했다면, 여러분이 택한 이야기의 장르적 관습 혹은 조합할 수 있는 장르들을 써보라. 반드시 일어나야만 할 일은 무엇이고, 어떤 클리셰들을 피해야 할까? 이를 알면 첫 단추를 잘 꿰게 될 것이다.

연습문제

다음의 지문을 읽고, 아래의 질문에 답하라.

스탠리 큐브릭은 앤서니 버지스의 소설 《시계태엽 오렌지》를 읽은 순간 이 작품을 영화로 만들어야겠다고 생각했다. 이 작품은 우리를 인간이게 하는 것은 선과 악을 선택하는 능력이라는 생각에서 착안되었다. 우리가 완벽한 세상에 살고, 온갖 유혹에서 자유롭다면, 우리는 악한 인간이 되기로 택할 수가 없다. 악이 존재하지 않기 때문이다. 하지만 그 반대급부로 무기력해지고, 영웅적 행위, 발명의 필요성, 독창성, 예술 창작 행위 등이 불필요해진다. 버지스는 악에서 자유롭지만 무기력한 세상보다는, 예술과 악 두 가지가 공존하는 세상에서 살아가는 게 더 낫다고 여겼다.

그래서 그는 근미래의 디스토피아를 배경으로, 영리하고 시적 감수성을 지녔으며 악한이 되기를 의식적으로 선택한 비행 청소년 알렉스 드라지를 만들어냈다. 이 이야기는 알렉스에게 폭력 충동을 거세하는 훈련을 시켜서 그를 '치료'하려는 사회에 관한 것이다. 이 치료는 그를 무해하고, 연민 많고, 심지어 자기 자신조차 방어하지 못하게 만든다.

이 영화의 예고편에는 충격적인 성적, 폭력적 이미지들이 쏜살같이 지나가고, 그 위로 '놀랍고' '짜릿하고' '기이한'이라는 문구가 뜬다. 큐브릭은 기대감을 설정했다. 위험한 블랙 코미디 영화라는 기대감 말이다.

- 1971년의 관객들이 놀랍고, 짜릿하고, 기이한 영화를 기대하고 있다면, 다음 중 관객의 기대를 뛰어넘는 장치는 무엇인가?

a 분장 및 의상: 알렉스는 한쪽 눈에 긴 인조 속눈썹을 붙이고, 비행 청소년 친구들은 겉옷으로 커다란 국부 보호대가 붙은 흰색 점프 슈트를 입고 있다.

b 언어: 이 비행 청소년들은 러시아어, 영어, 집시어, 셰익스피어풍의 운율감 있는
 비속어를 섞어서 사용한다.
c 극도의 폭력성: 알렉스와 비행 청소년 친구들은 노숙인을 폭행하고, 여성을 성폭
 행하면서 〈싱잉 인 더 레인〉 노래를 부른다. 또한 알렉스는 남성 성기 모양 조각
 상으로 노파의 머리를 으스러뜨린다.
d 생생한 성행위 장면: 이 영화에는 남성과 여성의 완전한 나신, 빠르게 편집된 세
 사람의 성행위가 등장하고, 〈윌리엄 텔 서곡〉이 배경 음악으로 깔리고, 소름끼치
 도록 무섭고 어두운 희극조의 복장을 한 비행 청소년의 강간 장면이 펼쳐진다.
e 모두 다

보충수업

1936년 영화인 찰리 채플린의 〈모던 타임즈〉는 주인공 리틀 트럼프의 로맨
틱 코미디이다. 작은 모자, 거대한 신발, 꼭 맞는 재킷, 통 넓은 바지를 착용하
고, 각진 콧수염을 하고, 빈곤하면서도 우스꽝스러운 모순적 상황을 그린다.
극도로 빈곤하게 자란 채플린은 쉬지 않고 일해도 가난한 사람들의 희망이
다. 그는 산업화 시대의 야만성을 떠올리게 하는 기업가의 탐욕, 기계화의 비
인간성에 관한 풍자에서 출발한다.
여러분이 1936년 〈모던 타임즈〉를 보러 갔다고 해보자. 영화를 보고 다음의
내용들이 과도한 산업화 시대를 풍자한다는 관객의 기대를 어떻게 충족시키
는지, 동시에 이런 기대를 어떻게 초월하고 있는지 생각해보자.

· 가혹한 노동 환경 · 기술의 침략 · 영화의 특수 효과
· 가난한 사람들의 고통 · 리틀 트럼프가 유발하는 수준의 혼돈

해답

정답은 **e.** 1971년 〈뉴욕 타임스〉 영화 비평가 빈센트 캔비는 〈시계태엽 오렌지〉에 관해 이렇게 평했다. '영리하고, 비범한 이미지들, 음악, 대사, 감정을 절묘하게 버무린 역작. 원작의 문학성을 뛰어넘는, 상업 영화로서의 독창성을 획득한 작품.' 음악, 촬영 장소, 의상, 언어, 그리고 가벼운 코미디와 음악, 극으로 치닫는 폭력의 강력한 결합, 이 모든 것들이 관객들의 예상을 훌쩍 뛰어넘는다. 하지만 이러한 예상 밖의 부분들이 더욱 심오한 것은, 버지스가 다루는 핵심 주제를 표현함으로써 극도로 감정을 동요시키고 복잡한 생각을 하게 만든다는 점이다. 악으로 인해 고통받는 세상 속에서 살아가는 것은 끔찍할지언정, 인간성이 거세된, 악이 존재하지 않는 세상에서 살아가는 것은 더욱 끔찍하다는 주제 말이다.

행동을 끌어내는 대화를 만들라

> " 말에는 힘이 있다.
> 말은 설득하고, 변화시키고, 반응을 끌어낸다. "
>
> 랠프 월도 에머슨, 에세이스트 · 시인

훑어보기

FBI 요원이 '행동하는 지성'이라는 말을 사용할 때, 이 말은 그들은 그 지성을 행동으로 옮길 수 있다는 의미이다. 목격자가 범죄 현장에서 한 여성을 보았고, 자신이 그녀가 어디에서 일하는지 알고 있다고 말한다. 이제 요원은 그녀의 직장으로 찾아갈 수 있게 된다.

멋진 대화는 목표를 달성하기 위한 전략적 싸움에서 촉발된다. 등장인물들이 서로에게 어떤 일을 시키려고 애쓰는 것이다. 이는 감정을 고조시키고, 서사를 앞으로 나아가게 하며, 무엇보다도 그들이 어떤 사람인지를 드러낸다. 두 어린 소년이 엄마에게 사탕을 달라고 조르는 통에 엄마의 의지를 꺾었다는 사실을 안다고 해보자. 한 아이는 뒤로 물러난다. "죄송해요, 엄마." 다른 아이는 "저 탄산음료도 먹을래요"라고 말한다. 이들의 대사는 분명하고, 구체적이며, 실행 가능하고, 살아 움직인다.

이 일을 잘 해냈다면 제대로 가고 있는 것이다. 하지만 토대를 더 깊이 놓아야

한다. 책장을 넘기게 하는 대사, 역동적이고, 암시적이며, 재치 있고, 독창적이고, 살아 있는 대사를 쓰려면, 등장인물과 그들이 처한 상황을 이해하는 몇 가지 작업이 필요하다.

�☗ | 원칙

15장 '등장인물은 최대한 머리를 굴려야 한다'에서 우리는 등장인물들이 이야기를 최고의 경기로 만들어야 한다고 이야기했다. 거듭 말하지만 등장인물들은 실수를 저지를 수 있다. 엄청나게 어리석은 실수를 저지르기도 한다. 이들은 자신의 숨겨진 욕망, 숨 막힐 듯한 압박으로 인해 실수를 저지를 수 있다. 하지만 평범한 수준의 어리석은 짓을 저질러서는 안 된다. 흥미롭지 않은, 반복적인, 별 볼 일 없는 실수를 저질러선 안 된다는 말이다. 인물들은 자신의 머리를 최대한 굴려야 하며, 서로가 진정한 본성을 보다 더 많이 드러내도록 상대를 몰아붙인다. 보다 재미있는 볼거리, 읽을거리, 들을 거리가 되는 대화를 나누어야 한다.

보다 효율적인 대화를 쓰려면, 다음을 고려하라.

- 등장인물이 지닌 배경, 세계관, 기질
- 등장인물의 감정 상태
- 등장인물이 다른 인물과의 관계를 바라보는 시각
- 등장인물이 다른 인물에게서 필요로 하는 것
- 등장인물이 다른 인물에게서 기대하는 반응

등장인물이 지닌 배경, 세계관, 기질

등장인물이 지닌 배경, 경험의 양을 결정하는 것은 작가의 고유한 스타일로 작가마다 다르다. 어떤 작가들은 등장인물들에 대해 할 수 있는 한 모든 요소를 낱낱이 다 아는 상태에서만 글에 착수할 수 있다. 글을 써 나가면서 인물들에 대해 보다 확실히 알게 되고, 이야기를 하는 데 필요한 세부 사항들을 덧붙여나가면 된다고 생각하는 작가들도 있다. 지금 시점에서 우리가 논의하는 것은 보다 기본적인 수준의 인물상이다. 어떻게 생겼고, 어떤 기분인가? 몇 살인가? 세계를 어떻게 바라보고 있는가? 순진한가, 신의 있는 사람인가? 시니컬한가, 딱딱한 사람인가? 일반적으로 인물들은 모두 고유한 기질을 지니고 있다. '반지의 제왕' 시리즈에서 간달프는 현명하고 수수께끼 같은 인물이다, 프로도는 상냥하고 신의 있는 인물이다, 아라곤은 강인하고 과묵하다, 김리는 떠들썩하고 호전적이다 등 말이다.

등장인물의 감정 상태

기분은 행동을 근본적으로 바꾸어놓을 수 있다. 아내가 불면증에 시달린 데다 아직 커피를 마시지 않은 상태라면, 그녀 가까이에 있는 건 그다지 좋지 않은 생각이다. 여러분은 어떤 장면(혹은 장)을 시작하기 전에 등장인물들이 무엇을 할지 생각할 것이다. 그들이 몇 시간째 끔찍한 로스앤젤레스의 교통 체증에 시달리고 있는 상태인가? 아니면 해변가에서 오래도록 조깅을 하다가 막 마쳤는가? 최근 나이 든 배우 친구들과 함께 포커를 쳤다. 내 오른쪽에 앉은 친구는 야단법석을 떨고 있었다. 그는 막

두 번째 암살자 역할을 제안 받고 뛸 듯이 기뻐하고 있었다. 멋지게 차려입고, 깔끔하게 면도를 하고 샤워를 하고, 값비싼 스카치위스키 병을 가지고 포커판에 앉았다. 그는 농담을 하고 모든 것에 연신 찬사를 터트린다. 내 왼쪽에 앉은 친구는 거의 일 년 가까이 일이 없었다. 옷차림은 흐트러지고, 신발 끈도 묶지 않았으며, 간신히 "안녕" 하고 중얼거렸다. 기분은 우리가 행동하는 방식과 무엇을 말하느냐에 막대한 영향을 미친다.

등장인물이 다른 인물과의 관계를 바라보는 시각

등장인물이 다른 인물들에 대해 개방적인지 폐쇄적인지, 좋은 감정을 품고 있는지 나쁜 감정을 품고 있는지, 편안해하는지 불편해하는지를 생각하라. 한 여성이 직장을 옮긴 지 얼마 되지 않았는데, 전 직장 동료가 그곳으로 왔다. 그녀는 그에 대해 경계심을 품고 있다. 그가 비열한 아첨쟁이임을 알기 때문이다. 한 남성은 알코올 중독에서 벗어난 동생이 미래에 대해 낙관적인 말을 하는 걸 보고 행복하다. 하지만 한편으로는 신경이 곤두선 상태다. 동생이 전에도 재활에 실패해 나약하고 불안해진 적이 있기 때문이다. 그는 어느 순간 갑자기 폭발할 수 있다.

등장인물이 다른 인물에게서 필요로 하는 것

인간은 사람들 속에서 시간을 보낼 때 서로에게 무언가를 필요로 하는 존재이다. 그 필요란 중요한 일에 대해 의논하는 것일 수도, 함께 즐겁게 지내는 것일 수도, 10달러를 빌리는 것일 수도 있다. 형편없는 시간을 보낸다면 감정이 폭발하거나 그저 각자의 길을 가고 싶어진다. 어느 쪽이

든 우리는 뭔가를 필요로 한다. 이야기 속 인물들은 더욱 그렇다. 대화는 '행동을 이끌어내야'만 하며, 인물들이 무슨 말을 하고, 어떻게 말할지 현명하게 결정하기 위해서는 반드시 등장인물들의 욕구를 알아야만 한다.

등장인물이 다른 인물에게서 기대하는 반응

오랜 농담이 하나 있다. 한 남자가 이웃집에서 잔디깎이를 빌리려고 한다. 그는 이웃집으로 걸어가면서, 이웃 남자가 기계를 빌려주지 않으면 어쩌나 걱정한다. 그러면 당황스러울 것이다. 그는 늘 이웃집 남자에게 물건을 빌려주었는데, 이웃집 남자는 그러지 않는다면 무척이나 무례한 짓이라고 생각한다. 하지만 이웃집에 가까워질수록 기계를 빌리지 못하리라는 예감이 비명을 질러오고, 점점 더 화가 치밀어 오른다. 마침내 그는 초인종을 누른다. 이웃 남자가 누구냐고 묻자, 그는 "당신네 빌어먹을 잔디깎이 기계 계속 가지고 있으쇼!" 하고 소리치고는, 쏜살같이 그자리를 떠난다. 우리가 대화 상대에게 기대하는 바는 말하는 내용에 영향을 미친다.

———◇———

인물들의 배경, 세계관, 기질, 감정, 다른 인물들과 함께하는 시점, 서로에게 필요로 하는 것, 기대하는 바를 아는 건 효과적인 대화의 기초이다. 전문 배우는 필수적으로 이런 작업을 한다. 이들은 자기가 맡은 배역이 상대에게 뭘 바라며 말을 하는지 정확히 파악하는 데 많은 시간을 들인다. 소설을 쓸 때도 이 점은 유념할 만하다. 배우가 대사를 말한다고

생각하고 대화문을 써라. 만일 여러분이 배우들과 함께 일하고 있다면, 배우들의 언어로 대사를 말하게 해보고, 등장인물을 더 잘 이해할 수 있도록 그들과 협력할 수도 있을 것이다.

핵심은 등장인물들이 그냥 말만 해서는 안 된다는 점이다. 이들은 행동을 하고 있는 것이다. 아이가 저녁을 먹기 전에 사탕을 먹을 수 있도록 엄마의 허락을 받으려고 한다면 이렇게 말할 것이다. "해도 돼요? 제발, 제발, 제발, 해도 돼요?" 아이의 행동은 엄마를 조르는 것이다. 안 된다는 대답을 듣고 아이가 "엄마는 제가 행복한 게 싫으신 거죠!" 하고 울고 불고 한다면, 아이는 엄마에게 죄책감을 유발하고 있는 것이다. 엄마가 "오늘 밤은 안 된단다. 그리고 엄마는 무척 피곤해"라고 말한다면, 아이에게 그만하라고 간청하고 있는 것이다. 엄마가 "한 번만 더 조르면, 알지?" 하고 화를 낸다면, 아이를 협박하고 있는 것이다. 물론 리듬, 지속성, 그럴듯함, 심리, 시적 재주 등 다른 요소들도 존재한다. 나는 이런 요소들이 그저 배우면 되는 거라고는 생각하지 않는다. 연습해야 한다. 대화가 분명하고, 날카롭고, 목적을 지니고, 필요하고, 행동을 유발시키는 데 초점을 맞추라.

한 장면에서 이야기를 하는 사람 수에 관한 규칙은 없지만, 대부분 이야기하는 사람은 두 사람이다. 이는 대화가 보기보다 훨씬 복잡하기 때문이다. 이야기는 종종 복잡한 감정들이 강도 높게 표출되고, 어려운 생각을 나누는 위험한 상황을 다룬다. 〈대부〉에서 돈 콜리오네가 버질 솔로조를 만나서 마약 거래를 논의하는 장면을 보자. 소니, 톰 하겐, 클레멘자, 테시오가 여기에 합류해서 거래 내용을 끝까지 듣는다. 소니의 대

사 몇 줄을 제외하고—결과에 큰 영향을 미치는 대사이다—대사는 '모두' 돈 콜리오네와 솔로조의 것이다. 오거스트 윌슨의 작품처럼 대규모의 집단이 등장하는 연극에서도 대화는 두 사람을 중심으로 이루어지고, 부분 부분 다른 인물들에게 할당되는 식으로 이루어진다.

신인 작가들이여, 등장인물 구성은 작게, 이야기는 단순하게 유지하라. 인간들 사이에 복잡한 역학을 만들려면, 열심히 쓰고 깊이 생각해야 한다. 한 명이 아니라 두 명의 친구와 외출을 할 때, 그 사회적 역학이 얼마나 어려워지는지 생각해보라. 세 사람은 완전히 다른 게임이다.

즐겁게 이 일을 하라. 그리고 배운 내용들을 융통성 있게 다루라. 이 작업을 할 때, 등장인물들이 서로를 힘겹게, 더욱 깊게 밀어붙이게 하고, 작가로서 그들의 인물상 속으로 더 깊이 파고들고, 그들이 어떤 사람이고 진실로 무엇을 추구하는지를 더욱 드러내도록 몰아붙여라. 등장인물의 의도를 이해하는 일은 죽여주는 대화를 쓰는 데 가장 중요한 요소이다. 더욱 집중하라. 작가로서 등장인물의 내면에 완전히 깃들어서 써라.

♻ | 대가의 활용법

〈세일즈맨의 죽음〉(1949)
아서 밀러

〈세일즈맨의 죽음〉은 아서 밀러의 희곡으로, 퓰리처상과 토니상을 수상한 작품이다. 나이 든 외판원 윌리 로먼이 출장을 갔다가 녹초가

되어 밤늦게 집으로 돌아오는 것으로 시작한다. 그는 집중력을 유지하지 못해 운전 중에 길 옆으로 벗어난 일로 충격을 받은 상태이다. 그의 정체성은 직업과 밀접한 관계가 있다. 판매를 하지 못하면 생활비를 벌 수가 없다. 생활비를 벌 수 없다는 건 무가치한 인간이 된 기분을 느끼게 한다. 나중에 그는 과거에 빠져 자기 자신과 대화를 한다. 그는 지난날들을 갈망한다. 아들 비프와 해피가 앞날이 창창한 십 대였던 시절을. 집에는 활기가 돌았다. 분위기는 생기가 넘쳤다. 돈도 잘 벌었다. 그는 가족을 부양했다. 집의 가장이었고, 아들들은 그를 우러러보았다.

이제 그의 집은 어둡고, 그와 아내 둘만 살기에는 지나치게 크다. 그의 인생은 무기력해졌다. 집 대출금을 갚느라 평생을 바쳤고, 이제 대출금도 거의 다 갚고 자유로워졌지만, 그 집을 채우는 사람은 아무도 없다. 그에게는 손자가 없다. 한때 앞날이 창창했던 아들 녀석들은 결혼도 안 하고 30대를 방황하며 아무 생각 없이 보내고 있다. 둘째 아들 해피는 구매 담당자의 조수로, 쾌활하지만 미숙하고 사기꾼이다. 그는 아주 조금의 승진 가능성을 붙들고 발전의 여지가 없는 직업에 매달려 있으며, 상습적으로 유부녀들을 꾀어 잠자리로 끌어들인다. 그에게는 가치관도, 큰 이상도 없다. 그가 이상으로 삼았던 아버지는 늘 형만 편애했다.

큰 아들 비프는 방황 중이다. 그는 한 직장을 오래 다니지 못하고, 아버지에게 쓸쓸함과 분개심을 지니고 있다. 비프의 인생에서 결정적인 경험은 출장을 간 아버지가 묵는 호텔에 연락 없이 찾아갔던 날이다. 윌리는 그곳에서 다른 여성과 함께 있는 모습을 들키고 만다. 그로 인해 아버지, 가족, 그리고 세상이 돌아가는 방식에 대한 비프의 신뢰가 산산이 깨

진다. 그는 길을 잃는다.

비프는 집에 잠깐 다니러 오고, 해피도 그와 함께 온다. 두 아들은 집에 며칠간 머문다. 윌리는 비프의 실패와, 비프가 그 원인을 자신에게 돌린 데 엄청난 충격을 받는다. 하지만 그는 여전히 희망을 놓지 않는다. 그럼에도 집에 있는 아들들은 과거에 대한 향수를 휘저어놓고, 미래에 대해 걱정하게 만듦으로써 그에게 엄청난 스트레스를 유발한다.

우리가 분석할 장면은 2막 도입부로, 윌리가 회사에서 다른 직무를 맡고 싶다고 청하고자 사장 하워드를 만나는 부분이다. 그는 본사에서 일하고, 방문 출장 일을 그만두고 싶다고 말한다. 윌리의 대사를 분석하기 전에 먼저 작품의 다른 몇 가지 주요 요소들을 살펴보자. 윌리는 외판원이고, 평생 외판원이었다. 이는 거절을 극복하는 어마어마한 낙관주의적 기질과 능력을 필요로 한다. 그의 계획은 일단 들어가서, 거래를 성사시키는 것이다. 자기가 늘 해왔던 것처럼. 그는 자기가 생각할 수 있는 선에서 머리를 굴리는데, 이런 방법밖에 모르기 때문이다. 그의 의도는 하워드와 친근한 관계였음을 일깨우고, 자기가 어떤 상황인지 그리게 하고, 새로운 직무에 안착하는 것이다. 주급은 다소 떨어질 것이지만, 기본급이 높아지므로 괜찮다.

이 계획을 실행하는 데 문제는 그가 온갖 수준의 갈등으로 인해 소진되어 있다는 점이다. 그의 집과 차는 망가지고 있다. 청구서는 쌓여간다. 아들들은 실패했고, 그는 죄책감으로 너덜너덜하다. 그의 마음은 과거를 끊임없이 배회한다. 늙어가고 있으며, 안전망이라곤 없다. 연금도 없다. 그리고 그는 기초 생활 수급자가 되어 살아가는 것을 허용할 수 있는 인

물이 아니다. 그가 가장 이상적으로 여기는 건 '독립성'이기 때문이다.

　장면은 윌리가 사장 하워드의 사무실로 고분고분하게 들어가면서 시작된다. 하워드는 새로 입수한 녹음기에 흠뻑 빠져 있다. 그는 자녀들이 각 나라의 수도를 암기한다거나 기타 다른 우스꽝스러운 말을 녹음한 음성을 윌리에게 들려준다. 하워드의 대사를 살펴보지 않고도, 우리는 무슨 일이 일어날지 정확히 알 수 있다. 자, 이제부터 윌리의 열다섯 개 대사와 그 기저에 깔린 행동을 살펴보자.

1.　대사　"이야기 좀 하고 싶은데요, 사장님."

　　　행동　뭔가 중요한 일에 대해 이야기 나눌 것을 청한다.

2.　대사　(대답: 녹음기) "전 해낼 거예요."

　　　행동　그에게는 녹음기 같은 최신 기계만큼의 가치도 없다.

3.　대사　"음, 사실대로 말씀드리자면, 사장님, 전 더 이상 외판 일을 하고 싶지가 않습니다."

　　　행동　주제에 대해 운을 떼운다.

4.　대사　"기억나세요? 지난 크리스마스 때, 사장님이 여기서 파티 할 때 하신 말씀요. 여기 시내에 제 자리를 마련해보시겠다고 하신 거요."

　　　행동　하워드가 '안 된다'고 대답한다면 약속을 깨는 일이라는 뉘앙스를 풍긴다.

5.　대사　"그러니까, 사장님, 아시겠지만, 저희 아이들이 다 자라서 제가 더 많이 벌지 않아도 되거든요. 집에 주급 65달러만 가져가면

괜찮습니다.”

행동　자기 노동에 대해 좋은 거래를 하려 한다. 그는 여러 번 낮춰서 제안을 하게 될 것이다.

6.　대사　“사장님, 제가 언제 다른 사람들처럼 부탁을 드린 적이 있던가요? 그리고 전 사장님 아버님께서 사장님을 팔에 안고 사무실에 들락거리실 때부터 이 회사에서 일했습니다.”

행동　사장에게 자신이 여기서 오랫동안 근무했음을 상기시키고, 감정에 호소한다.

7.　대사　“사장님, 이건 제가 물건을 팔 수 있느냐 없느냐의 문제가 아닙니다.”

행동　사장에게 바라는 일을 할 능력이 자신에게 있음을 확인시킨다.

8.　대사　(필사적으로) “사장님, 제 이야기 좀 들어보시면….” 윌리는 하워드에게 자신이 언젠가 만났던 데이브 싱글턴이라는, 자기 일에 열정적이고 애정을 지녔으며, 영광스러운 죽음을 맞은 외판원에 대한 이야기를 한다. 그의 장례식장에는 수백 명의 사람들이 참석했다. 그리고 나서 “그 시대는 외판에 인간미가 있던 시대였어요, 동료애와 감사가 있던 시대였지요”라고 덧붙인다.

행동　다정함과 존중을 갈구한다.

9.　대사　“전 사장님 아버님에 대해 이야기하고 있습니다! 바로 이 책상에서 약속을 하셨었어요!”

행동　자신이 받을 것이 있다고 주장한다. 회사 설립자인 하워드의

아버지 프랭크는 윌리를 끝까지 보살펴줄 거라고 약속했다는 것이다.

10. 대사 "전 이 회사에서 34년이나 근속했는데, 사장님, 이제는 보험금 도 못 낼 지경에 처했습니다! 사장님께서는 오렌지 속살만 쏙 빼 먹고 껍질만 내다 버리실 생각인 겁니까. 그런데 사람은 그 따위 오렌지 같은 게 아니지 않습니까!"

　　행동 자신의 일에 대한 인정과 존중을 요구한다.

11. 대사 "1928년에 저는 크게 성공을 거뒀습니다. 제 주당 성과급만 170달러나 되었으니까요."

　　행동 과거의 영광을 주장한다.

12. 대사 "프랭크 사장님, 그때 당신이 제게 하신 말씀 기억나십니까? 제 어깨에 손을 짚으시고는…."

　　행동 과거로 도피한다. 자존감을 느낄 수 있는 유일한 장소이다.

13. 대사 "하워드 사장님, 절 해고하실 작정입니까?"

　　행동 그가 들은 말, 하워드가 나가봐야겠다고 한 말을 확인한다.

14. 대사 "좋습니다, 내일 보스턴으로 외판을 가겠습니다."

　　행동 모든 것을 내려놓고 계속 외판 일을 하겠다고 제안한다.

15. 대사 "아이들에게 기댈 순 없습니다!"

　　행동 자신에게 남은 마지막 인간적인 품위를 포기하지 않는다.

　이 이야기에서는 무엇 하나 따로 움직이지 않는데, 대사는 특히나 그 러하다. 이 장면은 이 작품의 딱 중간 지점에 위치한다. 7장 '전개부를 최

고조로 끌어올려라'에서 논의했듯이, 여기가 감정이 가장 최고조에 달한 순간을 배치시켜야 하는 지점이다. 그리고 밀러는 정확히 그렇게 했다. 이 부분의 대사가 효과를 발휘하는 이유는 밀러가 구조, 등장인물, 주제 전반을 완전하게 통제하고 있기 때문이다. 그는 이 장면의 목적이 무엇인지(우리의 마음을 아프게 한다), 등장인물들이 어떤 사람들인지, 뭘 다루고 있는지(자본주의 체제가 개인의 인간성을 말살한다)를 정확히 알고 있으며, 행동을 끌어내는 대사를 만드는 능력도 있다. 그리하여 이 장면은 관객의 흥미를 사로잡는다. 이 장면을 이토록 비극적인 이유는 극이 시작할 때 윌리가 거의 죽은 사람이나 마찬가지인 상태였음에도 자신을 구원하기 위해 거듭거듭 행동을 시도한다는 점이다. 그가 할 수 있는 건 무척이나 불쾌하고, 짜증나고, 얄팍한 수뿐이기는 해도, 삶에 대한 그의 열정은 고결하다. 그는 자신이 얻은 모든 것을 거기에 쏟는다.

◎ | **도전** 다음은 여러분이 이 원칙을 숙고하고, 실행하도록 도와줄 사항들이다.

• 죽여주는 대사를 쓰는 건 고된 작업이다. 이제 이 사실을 받아들이고, 써보라.

• 세계관, 관점, 대사를 하는 모든 인물의 기본적인 배경을 분명히 하라.

• 그 장면 전에 인물들이 무슨 일을 하고 있는지, 어떻게 그들의 기분이 형성되었는지를 알아야 한다. 이들은 어떤 날을(낮 혹은 밤) 보냈나? 버스가 웅덩이를 치고 지나가 새 양복에 더러운 물이 튀었는가? 사랑하는 사람과 달

콤하고 즐거운 오후 한때를 보낸 직후인가?

• 등장인물이 상대에게 어떤 감정을 가지고 있는지를 결정하라. 상대를 사랑하고 신뢰하고 있는 경우와 사기꾼에 도둑이라고 생각하는 경우는 당연히 태도가 다를 것이다.

• 등장인물이 필요로 하는 것이 '구체적으로' 무엇인가? 그는 어째서 상대로부터 그것을 얻어낼 수 있으리라고 생각하는가?

• 등장인물이 기대하는 일을 알아두라. 상대가 그에게 필요한 일을 해줄 거라고 예상하는가 아니면 거절할 거라고 예상하는가? 그리고 이 점은 다음의 행동에 어떤 영향을 미치는가? 이는 특히나 15번째 원칙 '**등장인물은 최대한 머리를 굴려야 한다**'와 함께 잘 작동한다.

• 인물들이 행동이나 말 속에 어떤 태도를 지니고 어떤 기대를 품고 있는지 보여주라. 인물 기저에 깔린 태도가 대화에 어떤 영향을 미치는지 확인하라. 그리고 주인공에게 모든 일이 어렵도록 만들라. 인물들은 그 일을 위해 움직여야 한다. 〈대부〉에서 장의사 보나세라가 대부 비토 콜리오네에게 딸의 복수를 해달라고 간청할 때, 비토는 그에게 적절한 애정과 존경, 감사를 보이게 하고 그 소원을 들어준다. 이는 보나세라에게 깊이 생각하고, 결심을 하게 만들고, 행동을 취하도록 몰아간다. 그 결과 우리는 간단한 대화에서 두 인물에 관해 많은 정보를 알게 된다.

• 소설도 마찬가지이다. 대화가 행동을 유발하게끔 써라. 배우가 대사를 읽는 모습을 상상하라. 등장인물이 '어째서' 그 대사를 말하고 있는지 배우들이 이해할 수 있다면, 대화가 효과적인 것이다. 그렇지 않다면 그건 효과적이지 않은 대화이다. 대화는 필요한 것을 얻도록 도와주고자 존재한

다. 말 역시 물리적 움직임과 똑같이 '행동'이다.

• 대화가 생생하게 느껴진다면, 전기가 흐르듯 찌릿함이 느껴진다면, 등장인물들의 대사 모두가 그들의 인물상과 상황에 합당하다면, 그리고 그들이 그 말을 해야 할 필요성이 느껴진다면(모든 단어가 필수적으로 느껴져야 한다), 이 원칙을 잘 해낸 것이다.

• 거듭 말하지만, 우리는 반전을 좋아한다. 그 일이 어떤 식으로 일어나서는 안 되는지 생각하고 사건을 써라. 영리하지 않고, 클리셰가 들끓고, 지루한 대화를 쓰고 싶다면, 여러분이 관객들에게 알려주고 싶은 내용을 등장인물의 입으로 전달하라. 한 연인이 얼마나 오래 만났는지 알려주고 싶다면, 그냥 한 인물이 "이런, 우리 벌써 30년이나 만났잖아! 시간이 왜 이리 빨리 가는 거지?"라고 말하게 하면 된다. 그리고 이 인물이 누구인지, 어디 출신인지, 뭘 바라는지, 누구에게 이야기를 하는지 아무런 단서도 주지 않으면 된다. 만약 여러분이 쓴 대화가 거지같다면, 그건 적절한 동기가 없고, 그저 정보를 공유하는 정도로 쓰고 있기 때문이다. 언제나 그렇다. 이는 중요한 포인트다. 이 점을 고치고 싶다면, 대화를 행동을 유발하도록 써라. 여자가 남자에게 "30년 동안 나는 당신 잘못을 받아들였어"라고 말한다고 하자. 이 대사는 효과적일 수 있다. 그녀가 행동을 하고 있기 때문이다. 남자에게 뒤로 물러나라고 말하고 있다는 것이다.

연습문제

다음의 지문을 읽고, 아래의 질문에 답하라.

미 해군 특수부대 지휘자가 위험한 작전에 부대원들을 소집한다. 목표 대상은 폭탄을 제조하는 테러리스트이며, 완전 무장을 한 군인들이 그를 보호하고 있다. 그는 적군이 점거한 지역 한가운데에 있는 창고에 있다. 특수부대원들은 집중 포격을 기대하고 흥분한다. 지휘관은 여섯 명의 부대원들을 주변으로 모으고 그들에게 눈을 맞추며 지시한다.

"좋아, 갈 준비가 됐다. 장비를 모아라, 물은 최소한 6리터다. 더위에는 힘을 못 쓴다. 그리고 나는 제군들을 이송해야 할 상황이 벌어지는 걸 원치 않는다. 기본, 기본을 지켜라. 무기, 수류탄, 연막탄이 있나 보고, 무전기가 잘 작동하는지 확인하라. 두 번째 합류 지점에서 해병대원들과 만나, 도보로 이동한다.

두 부대로 나뉘어 움직인다. 모퉁이에 도달하면, 다음 모퉁이까지 죽을힘을 다해 뛰어가라. 부대별로 누가 어느 방향을 맡을지 알아두라. 가다 보면 예기치 못한 사건이 벌어질 수도 있다. 뒤처지는 사람도 나올 것이다. 적은 우리가 여기에 있다는 사실을 알고 있다. 꼭 그래야 하는 게 아니면 대응 사격 하지 마라. 최종 공격 지점에 안착하기 전에 적에게 대응 사격을 할 일이 일어난다면 우리는 문제에 처하게 된다. 그렇다, 누군가는 집으로 돌아가라고 말해야 할 필요가 생긴다면…. 다시 말하지만 이 자리에 있는 제군들과 함께 작전을 하게 된 것이 무척이나 자랑스럽다. 제군들의 서로에 대한, 국가에 대한, 세계에 대한 용기와 헌신에 필적할 수 있는 건 아무것도 없으며, 제군들에게 존경을 표한다. 20시에 이동할 것이다."

- 이 대사에 포함된 행동은 몇 가지인가?

a 17개. 17개의 문장이 있으며, 문장 모두가 행동을 이끌어낸다.

b 8개. 확인, 지시, 상기, 정보 전달, 추가 지시, 상기, 치하, 추가 정보 전달.

c 1개. 모든 문장이 '준비'라는 하나의 큰 행동을 지시하고 있기 때문이다.

d 없다. 직무와 직접 상관이 없는 말이기 때문이다.

e 없다. 오직 그 혼자만 지껄이고 있기 때문에 행동을 이끌어내는 말이라고 할 수 없다.

보충수업

제니퍼 이건의 퓰리처상 수상작 《깡패단의 방문》은 다중 줄거리를 취한 작품으로, 모든 줄거리는 시간의 복잡성과 잔인함에 초점을 맞추고 있다. 이 이야기들은 인물들이 세상 속에서 자기 자리를 찾기 위해 싸우고, 중독을 극복하고, 경력을 쌓아 나가는 과정을 따라간다. 또한 모든 사건은 로큰롤과 하위 청년 문화와 관계가 있다.[+] 이 소설은 독창적인 구조를 지니고 있다. 이야기에서 이야기로, 시간에서 시간으로 훌쩍 건너뛰면서 시간의 흐름이라는 주제를 발전시켜 나가고 있는 것이다. 많은 주제들을 탐구하고는 있지만, 실제 그 중심에 있는 것은 의미―행복―를 찾는 시도이다. 우리 모두가 인내해야 하며 끝없이 변화하는 시간이 우리를 지배함에도 불구하고.

'X의 것과 O의 것' 장에서 베니와 스코티라는 두 중년 남성은 함께 베니의 사

[+] 로큰롤과 하위 청년 문화는 시대로 인해 특성이 결정되는, 다시 말해 시대성을 띤 장르이다. 특정한 시대를 풍미한 문화라는 측면에서 볼 수도 있지만, 그런 한편 1970년대 반문화적인 청년 하위문화로서 출발했다가 최근에는 자본주의적 유행을 타고 주류 문화가 되기도 하는 등 시대에 따라 성격이 변화한 문화이다.

무실에 있다. 둘은 한때 '플레이밍 딜도스'라는 펑크 록밴드의 일원이었다. 하지만 인생은 기대한 대로 풀리지 않았다. 스코티는 밴드 리더였고, 젊고, 가난하고, 앞날이 창창한 청년이었다. 베니는 쓰레기였다. 몇 년이 흘러 지금, 베니는 성공한 음악 프로듀서가 되었다. 스코티는 길 잃은 영혼이 되었다. 이 장에서 스코티가 베니에게 필요로 하는 것은 무엇일까? 그는 어떤 일을 기대하고 있는가? 조심스럽게 그의 대사를 살펴보고, 그것을 통해 그가 어떤 행동을 하고 있는지 탐구하라. 그는 어떤 심정인가? 그는 베니에게 무슨 일을 하게 만들려고 애쓰는가?

<center>해답</center>

정답은 b. 의미에 따라 이 대사를 쪼개라. 정보와 지시를 구별하는 건 그다지 중요하지 않다. 중요한 것은 등장인물이 어째서 해당 대사를 전달하는지 작가가 알고, 등장인물이 최대한 머리를 굴리게끔 써야 한다는 점이다.

"좋아, 갈 준비가 됐다."

→ 행동: 확인

"장비를 모아라, 물은 최소한 6리터다. 더위에는 힘을 못 쓴다. 그리고 나는 제군들을 이송해야 할 상황이 벌어지는 걸 원치 않는다."

→ 행동: 지시 및 약간의 가벼운 추가

"기본, 기본을 지켜라. 무기, 수류탄, 연막탄이 있나 보고, 무전기가 잘 작동하는지 확인하라."

→ 행동: 장비 점검을 상기시킴

"두 번째 합류 지점에서 해병대원들과 만나, 도보로 이동하게 될 것이다."

→ 행동: 정보 전달

"두 부대로 나뉘어 움직인다. 모퉁이에 도달하면, 다음 모퉁이까지 죽을힘을 다해 뛰어가라. 부대별로 누가 어느 방향을 맡을지 알아두라. 가다 보면 예기치 못한 사건이 벌어질 수도 있다. 뒤처지는 사람도 나올 것이다. 적은 우리가 여기에 있다는 사실을 알고 있다. 꼭 그래야 하는 게 아니면 대응 사격 하지 마라. 최종 공격 지점에 안착하기 전에 적에게 대응 사격을 할 일이 일어난다면 우리는 문제에 처하게 된다."

→ 행동: 추가 지시 및 정보 전달

"그렇다, 누군가는 집으로 돌아가라고 말해야 할 필요가 생긴다면…."

→ 행동: (상황의 중대성에 대한)상기

"다시 말하지만 이 자리에 있는 제군들과 함께 작전을 하게 된 것이 무척이나 자랑스럽다. 제군들의 서로에 대한, 국가에 대한, 세계에 대한 용기와 헌신에 필적할 수 있는 건 아무것도 없으며, 제군들에게 존경을 표한다."

→ 행동: 치하

"20시에 이동할 것이다."

→ 행동: 추가 정보 전달

의미를 감춰라

" 관객들이 2와 2를 더하게 두라.
그러면 그들은 여러분을 사랑하게 될 것이다.◆ "

에른스트 루비치, 영화감독

훑어보기

◇

지난 장 '행동을 끌어내는 대화를 만들라'에서는 대화의 중요성을 살펴보았다. 특정한 의도에 따라 촉발된 대화는 서사를 앞으로 나아가게 하고, 갈등을 발생시키고, 등장인물들의 반응을 통해 그들의 본모습을 드러낸다. 이야기에서 등장인물은 아무 이유 없이 말하지 않는다. 특정한 뭔가를 얻어내려고 이야기를 한다. 즐기든, 상처 입히든, 일깨우든, 정보를 공유하든 말이다.

이번 장에서 다룰 '의미를 감춰라'는 그 원칙의 자매 원칙이다. 인물들이 활발하게 서로에게 영향을 미치려고 시도하지만, 말하는 의미가 숨겨져 있을 때 사건은 더욱 흥미로워진다. 의미를 숨기는 것은 서사와 인물들이 설득력 있는 방향으로 나아가는 극적 가능성을 열어준다. 인물들의 말과 실제 의미 사이의 간극은 흥미를 자아낸다. 어떤 인물이 "네 머리 스타일 멋진데! 얼굴형과 잘 어울려"라고 말하지만, 어조가 낮다면 궁금증이 일어날 것이다. 실제로는 머리 스타일에 대해 비꼬는 게 아닐까? 화가 난 건가? 이 어조로 말하는 게 맞나? 지금 무슨 일이 일어나고 있

───────────

◆ 4라는 결론을 먼저 주지 말고, 직접 관객들이 더하게 만들라는 말.

는 건가? 행동이 이루어졌지만, 우리는 그것이 의미하는 바를 알지 못한다. 여러분은 독자들이 숨겨진 의미를 찾을 거라고 믿어야 한다. 독자들이 각자의 방식으로 그것을 해석할지라도 말이다. 그리고 독자들에게 더욱 큰 보상을 경험하게 해야 한다.

♧ | 원칙

오랜 친구 둘이 술을 한잔하러 만났다고 해보자. 둘은 가볍게 포옹하고, 서로 신이 나 있다. 그리고 이렇게 말한다.

네드 이런, 너 엄청 멋져졌는데, 팻!

팻 똑같은 말을 돌려드리지, 네드, 그런데 너 좀 늙었다.

네드 이런, 상처받았어.

팻 상처 주려던 건 아냐. 다른 뜻 없이 한 말인 거 알지?

네드 알지. 너도 지난 10년 동안 먹고사느라 똥줄 타게 일했으면 나처럼 늙었을걸?

팻 고생? 하지만 네 페이스북을 보니 엄청 행복해 보이던데.

네드 누가 아니래? 그건 그냥 페이스북 모습인 거고. 눈알 빠지게 빚에 쪼들리고 있다고. 집이 담보로 넘어가기 직전이야. 넌 어떻게 지내?

팻 난 좋아. 아직 일도 즐겁고. 케이트와도 잘 지내고 행복해. 팻 주니어는 대학에 들어갔어. 애도 다 괜찮아, 조금 정신적으로 불안하긴 하지만 말야. 괜찮아 보이는데, 아직 눈은 못 떼. 술을 좀⋯, 과하게 마시거든. 뭐, 사실, 나도 그렇고.

따로 떼놓고 보면 이 대화 한 비트는 이상하다. 또 내가 생각한 것보다는 좀 더 흥미롭다. 사람들이 솔직하게 흉금을 털어놓고, 자신의 취약한 부분을 인정하는 일은 흔치 않기 때문이다. 이야기 전반에 걸쳐 이렇듯 솔직한 대화가 이어진다면, 그 이야기는 너무 지겹고 뻔해진다. 양파 껍질을 벗겼는데, 모든 것이 보이는 그대로이다. 인물들에게 모든 일이 쉽다. 모두가 진실을 말하고, 모두가 정확히 자기가 어디에 있는지 알고, 적절하게 행동한다. 등장인물들의 인생을 쉽게 만들어주면, 그들은 성장하기 위해 필요한 일을 할 이유가 없어진다. 온갖 문제에 대해 그냥 설명하고, 가장 확실한 결론에 도달하고, 그 방향으로 나아갈 것이다. 사장이 직원에게 "자네 성과 괜찮은가?"라고 말하고 직원이 "더 열심히 하겠습니다"라고 말한다. 사장이 "자넨 지금 하는 방식에서 못 벗어날 거야. 하지만 주말까지 자네가 하는 걸 보고 해고하겠네"라고 대답하면, 직원은 상처를 입고 분노하겠지만 최소한 자신이 어디에 서 있는지는 정확하게 알고, 다른 직업을 찾기 시작할 수 있다. 이런 이야기의 문제는 이게 정직한 것이 아니라는 점이다. 사람들이 늘 자신의 감정, 자신이 말하는 것의 뜻을 파악하고 있지는 않다. 우리는 모두 자신이 맺고 있는 관계를 조율하고자 노력해야만 한다.

부부가 큰 행사가 생겨 외출을 하려고 집을 나선다. 그러면서 배우자에게 "나 어때요?"라고 묻는다. 당신은 솔직하게 대답하고 싶지만, 그 차림새가 독특하고 멋진지 아니면 정말로 별로인지 확실히 모를 수도 있다. 아니면 정말 별로라고 생각하지만 배우자의 기분을 망치고 싶지 않을 수도 있다. 괜히 싸움을 만들고 싶지 않기도 하다. 앞서 사장과 직원

의 이야기에서라면 사장들은 대개 이런 식으로 말할 것이다. "좋아요, 주말이 지나고 다시 이야기합시다." 그리고 아무 소용없다는 걸 알면서도 넌지시 그 일이 잘될 거라고 내비칠 것이다. 또한 우리는 주변 사람들에게 짐을 지우거나 걱정시키지 않으려고 감정을 숨기기도 한다. 의사가 엑스레이에 이상한 부분이 보이니 추가 검사를 해보자고 권한다. 그 뒤 누군가가 잘 지내냐고 묻는다면 여러분은 "잘 지내"라고 말할 것이다. 하지만 그들은 여러분이 뭔가를 숨기고 있다고 의구심을 품는다. 어쩌면 걱정할 수도 있다. 그리고 다른 사람들에게 그 일에 대해 말할 수도 있다. 혹은 당신이 자기와 관련된 뭔가를 숨기고 있다고 생각할 수도 있다. 왜지? 내가 뭘 잘못했나? 내가 비밀을 못 지킬 거라고 생각하나?

등장인물이 자신의 본뜻을 숨길 때 이야기는 더욱 재미있고, 심리적으로 흥미로워진다. 우리는 드러낸 것만큼(그 이상은 아닐지라도) 숨기는 게 있어야 한다. 의미를 있는 그대로 전달하는 방법은 오직 한 가지뿐이다. 자신이 품고 있는 생각을 곧이곧대로 말하는 것이다. 하지만 의미를 숨기고 말하는 데는 수없이 많은 방식이 존재한다. 어떤 인물이 누군가에게 그가 불안정하다는 걸 느끼게 해주고 싶다면, 온갖 이야기로 변죽을 울리고 강하게 느껴지지 않는 어투와 표정으로 이야기할 것이다.

이 원칙이 꼭 갈등에 관한 것은 아니다. 사람들이 직접적으로 말하지 않는다고 해서, 그것이 언제나 뭔가에서 벗어나려고 한다거나, 누군가의 감정을 해치고 싶어서라는 말은 아니다. 한 남자가 약혼자에게 이런 문자를 보낸다. '당신을 위해 특별한 걸 만들었어. 냉장고 안에 있어. 내일 만나.' 이는 '사랑해'를 의미하는 것이다.

〈남아 있는 나날〉(1993)
루스 프라워 재브발라 · 가즈오 이시구로(원작)

스티븐스 씨는 광대한 영지 달링턴 홀의 수석 집사이다. 달링턴 경을 모시는 데 헌신한 그는 일 말고 사생활을 가져본 적이 없다. 그는 달링턴 홀의 하인들에게 완벽을 요구한다. 유리잔들은 모두 반짝반짝하게 닦이고, 포크들은 모두 정확히 제자리에 놓여야 한다. 그가 존경하는 아버지 역시 수석 집사였다. 그래서 그는 정말이지 집사로 일하기 위해 태어난 인물이다. 그는 스스로에게 감정 표현을 하거나 자기 직무를 넘어선 일에 의견을 내놓지 않으며, 고용인들에게 해가 될 만한 방식으로 일을 처리하는 법도 없다. 달링턴 홀의 모든 일에 헌신하며, 단 한 번도 한눈판 적이 없다. 아버지가 임종에 이른 순간에도 집사로서 직무에 충실했다. 아버지 역시 그랬을 것이니까.

조심스럽게 구축된 그의 세계는 켄턴 양이라는 형태로 도전을 받는다. 매력적이고, 매사에 분명한 젊은 여인은 가정부들을 관리하는 일을 맡고 있다. 그녀 역시 직무를 훌륭히 처리하고, 헌신적이다. 동류인 두 사람은 서로에게 강하게 끌리고, 서로를 존중하며, 진정한 사랑과 같아 보이는 감정을 나눈다. 문제는 스티븐스 씨가 사랑에 빠질 여력이 없다는 데 있다. 그는 스스로가 감정적이 되거나, 통제를 벗어나거나, 나약해지는 걸 허용하지 못하는 인물이다. 그것이 일에 막대한 지장을 주게 될 것이기 때문이다.

이야기는 두 가지 시간대에서 벌어진다. 히틀러가 유럽을 위협하던 1930년대와 1950년대이다. 전쟁 시기에 달링턴 경은 나치에 협력했다. 그가 반유대주의자인지, 그저 단순히 히틀러가 일으킬 위협을 보지 못한 것인지는 분명치 않다. 어쨌든 그는 독일의 유화 정책을 지지하고 나치의 동조자가 되었다. 그의 명성은 무너졌다. 스티븐스 씨에게 이는 비극적인 일이다. 그가 일생을 바쳐 헌신한 사람은 한심하고 어리석은 인물이었고, 이런 사실은 스티븐스 씨에게 스스로에 대한 의문을 품게 만들었다.

1950년대, 스티븐스 씨는 이제 나이 들었고, 외롭고, 단 한 번의 진정한 사랑이었던 켄턴 양이 다른 남자와 결혼하는 걸 두고 본 일에 대한 회한으로 가득하다. 그는 그녀와 몇 차례 서신을 교환한 끝에 그녀가 별거 중이라는 사실을 알게 되고, 그녀를 달링턴 홀로 다시 데려오고자 마음먹는다. 달링턴 홀은 이제 친절하고 부유한 미국인이 주인이다. 스티븐스 씨는 켄턴 양과 재결합하여 함께 달링턴 홀을 꾸려나가고 마음껏 사랑할 꿈을 꾼다. 그러나 그녀가 그를 사랑하고 있고, 그 역시 그 사실을 알게 되었지만, 슬프게도 이번에는 그녀의 딸이 임신 중인 상황이다. 그녀는 딸 곁에 머물면서 아이를 함께 돌보아야 할 것이라고 말한다. 가족의 안녕을 위해 남편과는 화해할 것이다. 그녀의 말에 따르면, 그녀 없이는 아무것도 하지 못할 남자이기 때문이다. 그녀가 스티븐스 씨와 함께 달링턴 홀로 돌아오고 싶어진다고 해도, 그녀에게는 가족에 대한 헌신이 우선이다. 비오는 밤, 두 사람은 작별을 하고, 그녀는 버스에 올라타 뒤창으로 그를 바라보며 한없이 눈물을 흘린다. 그는 일생 단 한 번의 사랑이 밤

속으로 사라지는 모습을 그저 무력하게 지켜볼 따름이다.

　1930년대에 일어난 다음의 장면에서, 스티븐스 씨는 어둠 속에 홀로 앉아 책을 읽고 있다. 낮 시간이지만 커튼이 쳐져 있다. 그녀가 꽃을 한 아름 안고 들어와 화병에 꽂는다. 그는 책을 내려놓고 그녀를 바라본다.

켄턴 양　　　무슨 책을 읽고 계신가요?

스티븐스 씨　그냥 책입니다.

켄턴 양　　　알아요. 근데 어떤 종류의 책인가 궁금해서요.

스티븐스 씨　그냥 책이에요, 켄턴 양. 그냥 책요.

켄턴 양이 책을 향해 손을 뻗는다. 그는 그녀의 손에서 벗어나 책을 끌어안는다. 자리에서 일어나서 구석으로 물러난다.

켄턴 양　　　책을 가지고 뭘 그리 부끄러워하세요?

스티븐스 씨　아뇨, 그럴 리가요.

켄턴 양　　　뭔데요? 야한 건가 보지요?

스티븐스 씨　야한 거라뇨?

켄턴 양　　　야한 책을 읽고 계신 건가요?

스티븐스 씨　정말로 나리의 서가에 야한 책이 있을 거라고 생각하세요?

켄턴 양　　　제가 어찌 알겠어요? 뭔데요? 좀 보여주세요. 뭘 읽으시
　　　　　　　는지 한번 좀 보자고요.

그녀가 책으로 손을 뻗자 그는 가슴팍에 책을 단단히 움켜쥔다.

스티븐스 씨 날 좀 내버려두시오, 켄턴 양.

켄턴 양 왜 안 보여주시는 건데요?

스티븐스 씨 전 지금 조용히 혼자 시간을 보내고 있다고요. 켄턴 양은 지금 그 시간을 침해하고 있소.

켄턴 양 그런가요?

스티븐스 씨 그렇소.

켄턴 양 제가 사생활을 침범하고 있다는 말이죠?

스티븐스 씨 그렇소.

켄턴 양 그 책이 대체 뭔데요, 자요, 좀 보여주세요.

잠시 정적이 흐른다. 그녀가 조심스럽게 한 발 한 발 다가온다.

켄턴 양 스티븐스 씨, 제게서 뭘 지키려는 건가요? 그러신 건가 요? 아니면 제가 충격받을까 봐 그러세요? 제 성격을 버 릴까 봐요?

잠시 정적이 흐른다. 그가 그녀에게 가까이 다가가며 조용히 허락한다.

켄턴 양 자, 줘보세요.

그녀가 책으로 손을 뻗어오자 그는 주춤하고는 책을 꽉 움켜쥔다. 그녀가 책에서 그의 손가락을 하나씩 떼어내고, 그는 그녀가 가까워지는 것을 바라보고만 있다. 그녀가 그의 손아귀에서 책을 빼내는 동안 두 사람의 눈이 마주친다. 그녀가 책을 살펴보고는, 숨을 멈춘다. 그리고 나서….

켄턴 양 전혀 남부끄러운 책이 아니네요. 그냥 감상적인 옛날식 연애 이야기네요.

스티븐스 씨 네. 전 이런 책도 읽고, 저런 책도 읽습니다. 영어라는 언어에 대한 지식을 쌓고 언어 구사력을 키우기 위해서죠. 공부를 더 하려고 읽는 거랍니다, 켄턴 양. 정말로 부탁드리는데, 저 좀 잠깐 내버려두시겠어요?

켄턴 양은 몸을 추스르고, 돌아서서, 방 밖으로 나간다.

표면상 이 장면은 스티븐스 씨가 들고 있는 책이 야한 책일 거라고 켄턴 양이 섣부르게 추측하고, 스티븐스 씨가 부정하는 장면이다. 그녀는 직접 확인을 하고, 그가 진실을 말하고 있음을 알게 된다. 그는 자신이 공부 목적으로 책을 읽고 있다고 설명하면서 자신을 방해하지 말아달라고 청한다. 이게 대화의 전부이다. 하지만 이 장면은 이 영화에서 가장 마음 아픈 장면 중 하나이다. 놓쳐 버린 기회, 삶에서 잘못된 길을 선택한 데 대한 비유이기 때문이다.

스티븐스 씨는 필사적으로 자신의 진실한 감정을 표현하길 원하지

만 그럴 수가 없다. 그 감정들은 가슴기에 너무 깊숙이 묻혀 있다. 그는 자신의 감정을 그녀에게 말하고 싶지만, 그건 그의 정체성을 파괴하는 일이 될 터이다. 이 장면은 책에 관한 대화가 아니다. 그녀는 그와 사랑을 하고 싶어 하고, 그 역시 그걸 바라지만 하지 못한다. 그는 의지가 강한 남성이다. 만일 그녀에게 관심이 없었더라면, 그는 그녀가 가까이 오지 못하도록 구석으로 달아나는 식으로 행동하지 않았을 것이다. 그녀가 물어왔을 때 그냥 책을 보여주었을 것이다. 그녀가 야한 책이냐고 물었을 때, 그는 "아니 그렇지 않소"라고 말하지 않고 대신 "나리의 서가에 그런 책이 있으리라고 생각하시오?"라고 되묻는다. 그는 이 만남을 보다 오래 지속하고, 친근하게 굴고 싶다. 그는 많은 고용인을 엄격하게 다루는 남자지만, 여기에서는 말 한 마디를 하는 것도 간신히 목구멍 밖으로 *끄집어낸다.* 그녀에게 자기 공간을 침범하지 말아달라고 힘없이 부탁한다. 영어 구사력을 높이려고 책을 읽는다고 말할 때, 그는 자신이 그녀처럼 로맨스를 좋아하는 게 아니며 자신을 유혹하지 말라고 말하고 있는 것이다.

자신을 방해하지 말아달라는 청은 사실 그녀가 다가오는 걸 거부하는 행동이다. 그녀는 아무 말도 하지 않지만, 창피하고, 상처 입었으며, 바보가 된 기분을 느낀다. 그녀 역시 직업적 자부심이 남다르며 절제력이 강하다. 그리고 그는 상사이다. 이 만남은 그녀에게 모든 면에서 큰 상처를 주었다. 자, 이제 그들이 의도한 바대로 말을 했다면, 이 장면이 어떻게 되었을지 살펴보자.

켄턴 양이 들어오고, 스티븐스 씨가 책을 읽고 있는 모습을 발견한다.

켄턴 양 　책에서 그만 눈을 들지 않으시겠어요? 드릴 말씀이 있어요.

그가 그녀를 올려다본다.

켄턴 양 　더는 제 감정을 숨길 수가 없어요. 당신을 사랑해요. 함께
　　　　하고 싶어요…. 친밀한 관계가 되고 싶어요.
스티븐스 씨 　그럴 수가 없소. 그건 내게 불편할 뿐이오. 내 인생에서
　　　　사랑이 비집고 올 자리는 없어요. 주인에게 충실한 것, 그
　　　　게 내 인생이라오.
켄턴 양 　제게 충실하실 수도 있잖아요. 저도 마찬가지고요.
스티븐스 씨 　그러고 싶소, 이런, 나 역시 당신을 사랑한다오. 정말로,
　　　　그러고 싶지만, 그럴 수가 없소. 당신은 무척 사랑스러운
　　　　사람이오. 지독하게도 당신에게 끌리고 있다오. 하지만
　　　　그러면 난 약해질 거요. 상처받을 수도 있겠지. 일을 하면
　　　　서 실수를 저지를 거고, 내 자존감은 무너질 거요.
켄턴 양 　정말로 당신을 사랑해요.
스티븐스 씨 　마음 한구석에서는 당신을 정말로 원하지만, 다른 한구석
　　　　에서는 그럴 수가 없다오. 날 화나게 하지 마시오. 난 그
　　　　럴 수가 없다오!
켄턴 양 　내게 다가와주세요, 바로 지금요.

스티븐스 씨 아니, 그럴 수 없소. 당신 바보요, 귀가 먹었소?

켄턴 양 정말로, 진심으로, '아니'라고 말하는 건가요?

스티븐스 씨 나가시오!

켄턴 양 창피하군요. 거절당하고 나니, 마음이 찢어질 듯 아파요.

스티븐스 씨 나 역시 그렇소.

켄턴 양이 뛰쳐나간다.

이야기가 무척이나 우스꽝스러워진 데다가 많은 측면에서 실패라고 할 수 있다. 먼저 두 사람이 늘 감정을 정확하게 표현하는 세상에 살고 있다면, 상황은 절대 끓는점에 도달할 수가 없다. 원작에서는 두 사람의 억눌린 성적 욕망이 도리어 열망을 부추기지만, 여기에서는 아무것도 억압되어 있지 않다. 또한 두 사람이 머리를 쓰지도 않는다. 두 사람 모두 함께하고 싶다는 열망을 분명하게 드러내고, 그가 자신이 약해질까 봐 두렵다고 설명하고, 그녀는 자신이 그에게 상처를 주지 않을 것이며, 자신의 사랑은 그가 일을 더 잘 하게 해줄 것이라고 확실하게 말한다면 어떨까. 〈남아 있는 나날〉은 드라마와 로맨스를 혼합한 장르이다. 때문에 여기에서 직접적인 대화는 효과가 없다. 이야기의 분위기에도 걸맞지 않다. 다만 처음 이야기를 구상할 때는 인물들이 실제로 의도한 것을 모두 직접적으로 말로 표현하는 것이 좋다. 겉으로 드러난 현상 아래 무엇을 숨겨야 할지 작가가 확실히 알고 있어야 하기 때문이다.

429

의미를 감춰라

• 대화를 쓸 때, 우리는 감히 인간 심리라는 복잡한 영역에 발을 들여놓게 된다. 작가로서 우리는 자기가 만들었음에도 등장인물들의 실제 의도를 알지 못할 수도 있다. 현실 세계의 시간 감각이 사라진 우리 정신 깊은 곳, 그 근원에서부터 많은 일들이 일어난다. 그리하여 등장인물이 하는 말의 실제 의미를 숨기고자 한다면, 인내심과 숙고가 필요하다. 등장인물과 플롯에 대해 여러분이 드러내는 정보의 양은 선택을 더욱 복잡하게 만든다. 따라서 여러분이 표면적으로 드러내고 있는 사항에 대해 늘 자기 자신과 대화를 나누어봐야 한다.

• 처음 대화문을 개괄할 때는 등장인물의 의도를 정확하게 써라. 그런 다음 원안을 되돌려서 진짜 의도를 숨기는 작업을 하라.

• 대사 한 줄 한 줄을 조심스럽게 생각해보라. 등장인물이 의도를 숨기는 정확한 이유는 무엇인가? 두려움 때문인가? 수치심 때문인가? 아니면 자신도 미처 다 깨닫지 못하고 있는가?

• 이 원칙은 '행동을 끌어내는 대화를 만들라'의 자매 원칙이다. 거기에서 다루었던 모든 것들이 여기에도 잘 적용된다. 인물이 어떤 사람인지, 어떤 감정을 품고 있는지, 서로 간의 관계는 어떠한지 알아야 한다는 말이다. 거듭 말하지만 모든 인물이 자기 의도를 숨기는 유형일 필요는 없다. 최소한 동일한 수준에서 숨길 필요는 없다. 모든 대사가 숨겨진 의미를 내포하고 있어서도 안 된다.

• 펜과 종이를 내려놓고 다음 대사에 숨은 의미를 주입해보라. "커피 한잔하

자." 이 대사는 사실 뭘 의미하고 있는 걸까? 말 그대로인가? 나는 "당신과 나눌 중요한 이야기가 있어요"라는 의미라고 가정하고 시작해보겠다. 이 말이 어떻게 극적 질문을 제기함으로써 긴장을 세우는지 느껴지는가? "커피 한잔하자"라는 말의 의미가 될 만한 것을 5개에서 10개 정도 적어보자.

• 여러분이 쓴 대화가 숨겨진 의미로 가득 차 있다고 느껴지면 잘 해낸 것이다. 하지만 무슨 난장판이 벌어지고 있는 건지 해독하기 불가능할 만큼 숨겨진 의미가 많아서도 안 된다. 멋진 대화는 등장인물들이 풍기는 미묘한 차이들, 겹겹이 감싸인 주제가 무엇인지 생각하게 만들고, 서사를 앞으로 밀고 나간다.

연습문제

다음의 지문을 읽고, 아래의 질문에 답하라.

몰인정하지만 '멍청이'로 불리는 편이 적합한 중년 남성이 비판적이고, 독설을 일삼는 엄마를 찾아간다. 그는 자신이 하는 말, 하는 행동, 입은 옷 모두 가차 없이 비판 받을 것이며, 자신의 모든 면이 늙은 엄마의 말문을 트게 하리라는 점을 알고 있다. 그는 적절하게 준비를 한다. 구두를 윤이 나게 닦고, 거기에 어울리는 멋진 벨트를 찾았는지 확인한다. 바짓단이 너무 껑충하진 않은지, 신발은 제대로 신었는지 확인하고 또 확인한다. 머리를 단정히 빗고, 젤을 적당량 손에 조심스럽게 묻힌다. 그러고 나서 거울을 보고 모습을 확인하고는 엄마가 흠잡지 못하게 하리라고 굳게 다짐한다. 엄마가 끔찍하다고 말할 만한 짓이 뭔지 떠올려보고는 차분하게 꼼꼼하게 대처할 방안을 생각한다.

버스에서 엄마 옆에 앉아서, 그는 두 사람이 즐겁게 지냈던 때를 떠올려보려고 한다. 농장 시장을 거닐던 일, 도서관에 나란히 앉아서 오래도록 고전 소설을 읽던 일, 스물세 번째 생일에 엄마와 함께 컵케이크 두 개를 만들던 일 등이 떠오른다. 두 사람은 엄마가 매주 일요 예배가 끝난 뒤에, 아니 화요일, 수요일, 금요일에도 가는, 가장 좋아하는 식당에 가서 브런치를 먹는다. 어쩌면 엄마는 기분이 좋아질 수도 있고, 너무 끔찍한 상황은 벌어지지 않을 것이다.

• 다음은 식사를 하는 동안 엄마가 하는 말이다. 아들에 대한 실망을 표현한 말을 모두 고르라.

a 셔츠가 썩 괜찮구나. 푸른색은 어떠니? 난 네가 푸른색 셔츠를 입은 게 좋던데.

b 그 신발, 내가 사준 건가?

c 마사 데이비슨 기억나니? 그 친구 아들이 얼마 전에 결혼했단다. 아, 그 애는 키가
 크지. 키가 크고 잘생겼지!
d 계란 흰자가 칼로리가 더 낮단다.
e 모두.

보충수업

코엔 형제의 2007년 영화 〈노인을 위한 나라는 없다〉를 보자. 연쇄 살인자이
자 청부업자인 안톤 시거는 차에 기름을 넣으려 텍사스의 한 시골 마을에 들
른다. 시거는 눈을 희번득거리는 미치광이로, 한 범죄 회사가 도둑맞은 돈을
회수하는 걸 돕고 있다. 그는 두꺼운 피부에, 시선은 찌르는 듯하며, 길고, 긴
머리를 우스꽝스럽게 옆으로 가르마를 타서 넘기고 있다. 이 장면은 시거가
기름을 넣으러 주유소로 가면서 시작된다. 흰 피부에 유쾌한 육십 대의 주유
소 사장은 그에게 오는 길에 비를 맞았느냐고 묻는다. 시거는 차갑게 대꾸한
다. "어느 길을 말하는 거죠?" 노인이 대답한다. "댈러스에서 온 것 같아 보이
는데." 시거는 대꾸한다. "내가 어디서 오건 무슨 상관이요?" 이 장면에서 쌓
이고 있는 내용은 무엇인가? 시거는 주유소 사장에서 어떤 감정을 느끼고 있
는가? 이 이야기는 몇 년대에 펼쳐지고 있는가? 시거는 남자에게 동전 던지
기에서 앞인지 뒤인지를 선택하게 하고, 남자는 자기가 이기거나 지면 어떻게
될지 몇 가지 질문을 한다. 시거는 이 남자에게 어떤 감정을 느끼고 있으며,
남자가 진다는 건 어떤 의미인가? 이 모든 것들이 어떻게 간접적으로 표현되
어 있는지 주목하라.

해답

정답은 **e**. 이 대화에 나오는 대사들은 모두 실망감을 표현하고 있다. 셔츠 색이 달랐으면 좋겠다는 말이고, 자기가 사준 신발을 신지 않았다고 타박하고, 아들이 결혼하지 못했고, 키가 크지 않고 잘생기지 않았다고 깔보고 있으며, 그가 과체중임을 지적한다고 읽을 수 있다.

큰 사냥감을 노려라

훑어보기

이 원칙은 무엇에 대해 쓸지를 결정하는 것이다. 여러분이 근본적으로 탐구하고 싶은 주제, 사건, 인물을 선택하는 일과 관계있다. 이는 지극히 개인적인 사안들이다.

우리가 말하는 이야기는 결국 우리 자신에 관한 것이다. 여기에서 빠져나갈 도리는 없다. 이야기 쓰기는 '폭로'의 예술이다. 이것이 글쓰기라는 작업을 두렵게 만들어서―'세상이 내가 쓴 가면을 찢어발기고 내게 무엇이 결핍되었는지 알게 되면 어쩐담?' 이에 대해 《전쟁의 기술》에서 스티븐 프레스필드는 '저항'이라는 용어를 사용했다― 우리가 이야기를 완성하지 못하게 한다. 중요한 작업을 할수록 저항은 거세진다. 그러니까 어떤 주제에 대해 강하게 저항감이 들수록, 그것이 중요하다는 말이다.

자기 존재의 가장 근원적인 부분을 목표로 하여 그려본다면, 가장 핵심을 치고 들어오는 것들, 그러니까 여러분을 밤늦은 시간까지 잠 못 이루게 하고, 집착에 불을 붙이고, 피를 돌게 하는 일에 대해 쓰고 싶어질 것이다. 무가에는 '수행승은 한밤중에 울부짖는 개에게 달려든다'✦는 격언이 있다. 우리는 자신의 공포를 직면한

✦ 주변 환경이 가로막아도 목표를 향해 나아간다는 의미.

다. 우리가 써야 할 주제는 울부짖는 개와 같다. 그 개는 우리가 자기에게 맞설 때까지 우리를 괴롭히고 고통스럽게 한다. 그것을 빨리 받아들일수록, 그 뒤를 더 빨리 쫓을 수 있게 된다. 용기를 내면, 자신감과 자기 존중감, 자기만의 관점을 얻게된다.

♤ | 원칙

때로 영감이 휘몰아치고, 그 즉시 무엇을 써야만 하는지 분명하게 알게 될 때가 있다. 나무 사이로 한 줄기 섬광이 비쳐들면 우리는 그것을 따라야만 한다. 이는 엄청난 일이다. 거기에 죽자 사자 달려들어라. 하지만 이 장에서는 하늘이 영감을 주시지 않을 때 무엇을 써야 할지 도와줄 지침들을 몇 가지 살펴볼 것이다. 여기에는 여러분의 개인사, 성격, 결정적인 경험들이 포함되어 있다. 이 원칙의 핵심은 '어울림'이다. 여러분 자신이라는 인간과, 자신에게 중요한 것, 그리고 자신이 쓰고 있는 것 사이에 분명하고, 직접적이고, 설득력 있는 상관관계가 있어야 한다.

어떤 이야기를 좋아하고 그 작가에 대해 알게 되면—혹은 그를 만나면—언제나 '그' 사람이 '그' 이야기를 썼다는 것을 납득하게 된다. 이 책을 쓰려고 온갖 자료들을 찾아보면서 나는 한 번도 "저 여자가 '이걸' 썼다고? 이런! 말이 돼?"라고 소리쳐본 적이 없다. 작가와 주제의 일치성이 언제나 선뜻 가시적으로 나타나는 건 아니다. 유진 오닐과 그의 자전적인 연극, 그러니까 알코올 중독자 아버지와 형제, 마약 중독자인 어머니에 대해 쓴 〈밤으로의 긴 여로〉처럼 말이다. 하지만 커튼을 약간만 걷

어내면 언제나 그 사실을 찾아낼 수가 있다.

 J. K. 롤링은 인권 단체인 국제앰네스티에서 일하던 시기에 호크와트 마법 학교와 마법 세계에 대한 아이디어를 떠올렸다. 그녀는 사악한 리더들이 무고한 사람들에게 얼마나 큰 고통을 가할 수 있는지를 직접 배웠다. 이 사실은 그녀에게 선과 악의 본질에 대해 쓰도록 영감을 주었다. 난데없이 이 주제를 택한 게 아니다. 선한 마법사 덤블도어는 겸손, 수용, 투명성, 자유, 포용력을 대표하며, 사악한 마법사 볼드모트 경은 거만함, 비밀, 군림, 배타성을 대표한다. 그녀가 이런 글을 쓴 것은 선량한 사람들이 사악한 정권의 폭압 아래 갇혔을 때 생겨나는 공포를 알고 있기 때문이다. 그리하여 원작 소설과 영화 모두에서는 진정성이 뿜어져 나온다.

 내가 이 책에서 심층 분석한 27편의 걸작들을 모두 살펴보라. 작가, 그들이 지닌 배경, 결정적 경험, 열정, 개성, 작가 생활을 하면서 계속 회귀하는 주제 사이에 일관성이 있음을 알게 될 것이다. 앨리슨 벡델은《펀홈》에서 아버지에 대해 꼼꼼하게 탐구하며 7년을 보냈다. 머릿속에서 아버지를 몰아내야 했기 때문이다. 아버지는 까다롭고 감정적 폭력을 구사했고, 자신의 경험에 비견해 그녀가 자신이 원하는 사람이 되도록 밀어붙였다. 아버지의 영향력을 다룰 수 있게 되기 전까지 그녀는 진정으로 자유롭다는 느낌을 받을 수가 없었다.

 주노 디아스는 도미니카계 미국 이민자로서, 독재 정권 치하에 산 부모를 둔 아이로서, 여성과의 관계로 고통받는 남자로서, 성적 학대를 받고 자란 남자로서,《오스카 와오의 짧고 놀라운 삶》—도미니카계 '게토

찌질이'로, 사랑을 좇지만 그것이 비극인 남자에 관한 이야기이다. 그는 자신의 개인사로 인해 이 작품을 써야만 했다―을 쓰는 데 11년을 바쳤다(20장). 자기 자신, 가족, 자기 문화에 대해 전체적으로 더 잘 이해하기 위해 이런 이야기를 하지 않을 수가 없었던 것이다.

벡델이나 디아스는 상을 받거나 유명해지려고 자기 이야기를 쓴 것이 아니다. 하지만 결과적으로는 상을 받았다. 두 사람은 천문학적인 성공을 거뒀다. 디아스는 퓰리처상과 맥아더 지니어스 그랜트상을 받았다. 벡델의 그래픽 에세이는 뮤지컬화되어서―그녀가 상상조차 해본 적 없는―토니상의 뮤지컬 작품상을 받았다. 10년 가까이를 바쳐 자기 이야기를 하라거나, 자신의 어두운 비밀에 반드시 직면해야만 하다는 말이 아니다. 아서 밀러는 〈세일즈맨의 죽음〉(22장)의 2막 중 1막을 하룻밤 사이에 썼다. 2막을 쓰는 데는 6주가 걸렸다. 그는 미국인들이 처한 비극적 본질, 자본주의 문화 속에서 고갈되어 자신이 무용지물이 되었음을 느끼는 평범한 사람들에 관해 매료되어 있었다.

♺ | **대가의 활용법**

《빌러비드》(1987)
토니 모리슨

토니 모리슨의 걸작 《빌러비드》는 퓰리처상 수상작이자 그녀에게 노벨 문학상을 안겨준 주요 작품이다. 이 작품은 2006년 〈뉴욕 타임

스 북리뷰〉에서 200명 이상의 비평가들에게 지난 25년간 최고의 미국 소설로 지목되었다.

이 소설은 미국 독립전쟁 직후인 1874년, 오하이오주 신시내티 외곽에 있는 어느 마을을 배경으로 한다. 노예 출신 흑인 여성 세서는 감정적으로 혼란스럽지만 활발하고 총명한 열여덟 살짜리 딸 덴버와 함께 살고 있다. 하워드와 뷰글러라는 아들도 둘 있지만 집을 나갔다. 그 이유 중 하나는 분노한 아기 유령이 집에 깃들어 있기 때문이다.

어느 날 폴 디라는 남자가 세서를 찾아온다. 폴 디는 세서와 그녀의 죽은 남편 핼리의 지인으로, 두 사람과 함께 '스위트홈'이라는 켄터키주의 한 노예 농장에 있었다. 농장 주인 가너 씨 부부는 비교적 친절한 주인이었지만, 가너 씨가 죽고 나서 농장은 교사인 강한 인종주의자 백인이 주인이 되어 자신과 똑같이 적의에 찬 조카들과 함께 운영하게 된다. 폴 디는 강하고 온건한 사람으로, 차마 표현하기 어려운 고통을 겪은 세서를 좋아한다. 세서의 등에는 반복적으로 채찍질을 당한 나무 같은 흉터가 깊이 자리하고 있다. 폴 디는 늘 강한 고통을 안고 사는데, 이런 그의 마음은 가장 힘든 기억을 숨겨둔 담배 통과 같다.

세서와 폴 디는 고통스러운 과거를 함께 했기 때문에 서로를 이해한다. 세서는 폴 디를 사랑한다. 그런 한편 그녀는 자기 과거의 공포로부터 딸 덴버를 보호하기로 결심했다. 그래서 스위트홈에서 온 사람은 위험하다는 사실을 잘 알고 있다. 과거를 이야기하지 않을 수가 없기 때문이다. 자신들이 보았던 것, 그리고 자신들에게 행해졌던 일들을 말이다. 이를테면 폴 디는 그녀에게 남편 핼리—친절하고 영리했던 남자—가 어째서

미쳤는지 안다고 털어놓는다. 세서가 교사의 조카들에게 겁탈을 당하고, 아이들에게 물릴 젖을 빼앗긴 것을 그와 함께 보았다고 말이다.

폴 디는 세서와 잠자리를 하고, 그 집으로 들어와 집에 깃든 유령을 추적한다. 딸 덴버는 처음에는 폴 디를 못마땅해 하지만, 그는 덴버의 마음을 얻어내기 시작한다. 세 사람은 마을 축제에서 즐거운 하루를 보내고 집으로 돌아오는데, 한 젊은 여인이 기다리고 있다. 그녀는 자신을 빌러비드라고 지칭한다. 그리고 이 설정은 이 소설의 중심 갈등이 된다.

빌러비드는 기이한 인물이다. 그녀에게는 과거가 없고, 자신에 대해 아는 게 거의 없다. 하지만 세서에게 집착하고, 세서에 대해서는 상당히 많은 것을 알고 있다(그녀가 절대 알 수 없을 일들까지도 말이다). 세서는 빌러비드를 받아들이고, 빌러비드와 덴버는 친구가 된다. 하지만 사실 이 집에는 빌러비드와 폴 디에게 내줄 공간이 없다. 기이한 빌러비드의 존재와 세서에 대한 그녀의 강렬한 집착은 폴 디를 불편하게 하고, 이 때문에 폴 디와 세서는 사이가 틀어진다. 그는 세서에게 감정적으로 멀어지고, 그녀와 떨어져서 잠을 자기 시작한다.

그리고 노예였던 또 다른 남자 스탬프 페이드가 든른다. 스탬프는 세서에 대한 비밀을 친구 폴 디와 공유해야 할 의무가 있다고 느낀다. 수년 전 세서가 하워드, 뷰글러, 딸 하나, 그리고 뱃속에 있던 덴버 네 아이와 함께 도망친 직후, 주인들은 노예제가 없는 주로 도망친 자기 '소유물'을 추적할 수 있다는 도망노예법에 따라 세서 가족을 되찾고자 네 명의 노예 사냥꾼들을 보낸다. 세서는 아이들이 굴욕적이고 학대받는 노예의 인생을 살게 하고 싶지 않다. 그리하여 아이들에게 폭력을 가한다. 아들들

을 때리고, 딸의 머리를 톱으로 가른다. 제지당하지 않았더라면 그녀가 아이들 모두를 죽였을지도 모른다. 노예 사냥꾼들은 그녀가 미쳐서 이제 가치가 없어졌다고 생각하고는 그들을 내버려두고 떠난다. 마을은 세서가 남은 세 아이들, 하워드, 뷰글러, 덴버를 돌볼 수 있게 허용해준다. 빌러비드 역시 도망 노예이고, 진짜 자기 과거를 모를 가능성이 있다. 그리고 그녀는 세서의 살해된 딸과 닮았다. 그리고 어느 정도는 세서의 젊은 시절과도.

폴 디는 집을 나가 추운 교회 지하실로 옮겨간다. 시간이 흐를수록 세서는 빌러비드와의 관계에서 지치기 시작한다. 집은 병들어가고 있는 느낌이 들고, 마침내 덴버는 도움을 구하러 나간다. 마을 여자들이 빌러비드와 세서에게 무슨 일이 벌어지고 있는지 알고 나서 함께 모여 세서의 집으로 가 찌렁찌렁 노래를 부른다. 이는 단순한 노래가 아니라 빌러비드를 몰아내는 주술이다. 그리고 폴 디가 현실감을 잃은 세서를 돌보기로 다짐하고 돌아온다.

《빌러비드》는 노예제와 관련된 심리적 영역을 탐색한다. 노예라는 것, 19세기 중반 미국에서 흑인으로 살아간다는 것이 어떤 기분인지를 포착한다. 날것의 감정이 지닌 힘은 폴 디의 묘사에서 드러난다. 그는 '비트'가 씌워졌다고 말하는데, 비트란 노예에게 씌우는 쇠 재갈로, 노예를 종속시키고, 입을 다물리고, 계속 일만 하게 만든다. 비트를 쓰고 있을 때 수탉 한 마리가 그 앞을 지나가는 모습을 보고 그는 수탉이 자신보다 자유로워 보이는 것 같다고 느낀다. 그는 동물보다 못한 존재이다.

한번은 폴 디가 친구 스탬프 페이드와 이야기를 나누고 거의 미쳐버릴

지경이 된다. 모리슨은 이렇게 쓰고 있다.

> "말해봐, 스탬프." 폴 디의 시선이
> 흐려진다. "하나만 말해봐. 검둥이들이 얼마나 많은 것을
> 감당해야 할까? 말해봐. 얼마나?"
> "모든 걸." 스탬프 페이드가 말했다. "할 수 있는 모든 걸."
> "어째서? 어째서? 어째서? 어째서?"

강렬하고도 시적인 후반부 3장에서 모리슨은 우리를 세서, 덴버, 빌러비드, 그리고 수많은 노예들이 지닌 각인된 고통과 굴욕감 속으로, 나아가 그들 영혼 깊은 곳으로 데려간다. 나는 최고의 작품 목록 따위는 있을 수 없다고 생각한다. 너무나 주관적인 것이기 때문이다. 글은 경연 대회가 아니지 않은가. 그리고 그 규준이란 것 역시 이해할 수 없다. 하지만 《빌러비드》가 많은 사람들에게 '최고의 작품'으로 느껴진다면, 그것은 모리슨이 그 기준을 무척이나 높게 설정한 덕분일 터이다. 작가로서 우리에게는 노예 제도라는 것, 절대 치유되지 않을 것 같은 상처를 치유하는 일을 다루는 것보다 더 큰 사냥감은 없다. 한 인터뷰에서 모리슨은 "아이를 죽인 엄마가 그 상흔에서 회복될 수 있을까요"라는 질문을 받은 적이 있다. 모리슨은 따뜻한 미소를 띠고 꾸밈없이 딱 잘라 말했다. "네, 그래요." "어떻게요?"라고 질문이 재차 이어지자 그녀는 대답했다. "은 총으로요." 세서가 느끼는 어마어마한 고통을 다 이해할 순 없겠지만, 우리는 그녀가 치유되거나 혹은 거듭날 수 있다면, 우리도 그렇게 될 수 있

고, 누구나 그렇게 될 수 있고, 세상도 그렇게 될 수 있을 것 같다고 느끼게 된다. 그 어떤 고난에서도.

<center>◇</center>

지금까지 가장 논쟁적이고도 존경받는 이야기 하나를 간략히 소개했다. 이제 토니 모리슨이 어떻게 이 글을 쓰게 되었는지 살펴보자. 위대한 작품은 절대 우연의 산물이 아니다.

1974년 모리슨은 흑인 역사에 대한 다양한 주제를 모은 《블랙 북The Black Book》이라는 책을 편집했다. 그때 '자기 아이를 죽인 노예와의 만남'이라는 1856년의 기사 하나를 접하게 된다. 남편과 네 아이와 함께 오하이오주로 도망친 마거릿 가너라는 노예 여성에 관한 기사였다. 가너는 삼촌의 농장에 도착했지만 안전하지 않았다. 노예 사냥꾼들이 그 농장으로 내려오고 있었던 것이다. 그에 따라 가너는 아이들을 폭행하고 어린 딸의 목을 도살장 칼로 그어 죽여버린다. 그녀는 다른 아이들을 죽이기 직전에 체포된다.

모리슨은 오래도록 가너를 머릿속에서 떨칠 수가 없었다. 기자와 이야기를 나눌 때 극도로 이성적이고, 심지어 차분했던 가너를. 그녀는 자신의 결정에 확신을 지니고 있었다. 1987년 PBS의 샤를린 헌터-골트와의 인터뷰에서 모리슨은 이렇게 말했다. "그 기사는 오래도록 제 머릿속에 달라붙어 있었습니다. 아주 오래도록요. 그리고 소설로서 가치가 있을 어떤 특별한 아이디어가 그 안에 있는 것처럼 보였지요…. 마거릿 가너가 선택할 수 있었던 일들은, 그게 뭐든 모두 재앙이었습니다. 그것도

완전한 재앙. 전 그녀를 어떻게 판단해야 할지 모르겠습니다. 그저 그녀에 대해 판단할 수 있을 사람은, 오직 그녀가 죽인 그 딸 하나일 거라고 전 생각합니다."

모리슨은 그 아이를 탐구해보고 싶어졌다. 그리고 '엄마에게 받을 사랑과 인생을 빼앗겼고, 또한 엄마를 비난하고자' 되돌아온 딸에 대한 이미지를 상상했다. '그 딸은 '죽음이 더 낫다고 엄마가 어찌 알아요?'라고 주장, 어쩌면 그렇지 않을 수도 있다고 말할 유일한 인물'이었다.

《빌러비드》와 관련된 모리슨의 인터뷰를 읽어보면, 그녀가 소설을 써야겠다고 각성하는 모습은 마치 태풍이 주변부에서부터(혹은 내부에서) 완전한 형태를 갖춰가는 모습과 같이 보인다. 그녀가 1970년대 중반에 가너에 대한 기사를 읽었을 때는 많은 친구들이 여성 해방 운동이라고 불리는 일에 휩쓸려 있었으며, 모성은 피할 수 없는 일종의 족쇄라고 믿기 시작하던 참이었다. 하지만 모리슨은 홀로 어린 아들 둘을 헌신적으로 기르던 엄마로서 그것은 정반대라고 느껴졌다. 그녀는 자기 아이들을 사랑하고 기르고 양육한다는 것은 자유, 그러니까 마거릿 가너에게 부정되었던 그런 종류의 자유에 가장 필수적인 요소로 보았다. 자기 아이들을 죽인다는 것도 상상할 수 없었지만, 아이들이 노예 사냥꾼에게 잡히게 놔둔다는 생각 역시 할 수가 없었다. 가너의 행동은 끔찍했지만, 그런 한편 세상에 대고 "그 아이들은 내 거예요"라고 말한 그녀에게서 강한 주인의식을 느꼈다.

가너의 자식 살해를 소설로 끌어온다는 생각은 모리슨에게 두 가지 다른 중요한 방식으로 말을 걸어왔다. 하워드대학교와 코넬대학교에서

공부하던 시기, 모리슨은 자신의 정신적 삶과 분리되기 시작했다. 미국 사회의 많은 흑인들처럼 그녀의 어머니도 영적인 것들을 믿었고, 선조들의 영혼이 삶 전반에 걸쳐 자신을 안내해준다고 여겼다. 그녀의 어머니는 어린 시절 숲속에서 유령을 본 적이 있다고 주장한 적이 있었다. 모리슨은 '영적 안내'라는 생각을 편안함의 근원이자 서사적 가능성의 밑바탕으로 보기 시작했다. 그리고 과거가 현재를 침범해오는 방식에 매료되었다.

《빌러비드》에서 유령은 사람들이 유령의 존재를 믿기 때문에만 존재하는 것이 아니다. 세서가 유령을 필요로 하기 때문만도 아니다. 기억은 우리가 식사를 할 때 입에 올려지고, 우리 옆에 다가앉는다. 우리가 기억하고 싶지 않을지라도 말이다. 그리고 기억하지 않으려 몸부림쳐도, 그것은 늘 거기에 있다. 그것은 늘 우리와 함께 있다. 때로 우리가 더 이상 견딜 수 없는 상황이 일어나기도 한다.

이 말에는 노예 제도를 대하는 모리슨의 감정이 담겨 있다. 그녀는 이 문제를 솔직하게 따지고 들고 싶지 않았다. 필연적인 고통을 다루고 싶지 않았다. 하지만 과거가 자신을 침범해오는 것을 느꼈으며, 6천만 명이 넘는 두렵고 괴로워하는 사람들에 대한 책임감을 느꼈다. 그녀는 이 주제를 직접 다루기 위해서는 자기만의 고유한 방식을 찾아야만 한다는 사실을 알았다. 그녀는 이렇게 말한다.

노예 제도는 무척이나 복잡한 것입니다. 오랜 기간에 걸쳐 방대한 규모로 이루어진 전례 없는 사건입니다. 이것을 이야기, 플롯으로 만든다면 그건 뻔해질 겁니다. 더 최악은 그 이야기의 중심에 있는 것이 관습이라는 겁니다. 사람이 아니라요. 따라서 여러분이 등장인물과 그들의 내면에 초점을 맞춘다면, 그것은 노예 주인이 아니라 노예에게로 그 권한을 되돌려주는 것과 같아지는 셈입니다.

작가로서의 경력에서 이 시점, 1980년대에 모리슨은 《뉴스위크》의 표지를 장식했다(1981년). 마거릿 가너에게 함몰된, 과거가 현재를 어떻게 침범해오는지에 사로잡힌, 제대로 서술된 노예에 관한 이야기가 없다고 느꼈던, 이제 그 기념비적인 주제를 다루는 데 필요한 경험과 재능을 갖춘, 어느 날 자기 집 뒤뜰에 앉아서 강을 내려다보고 있는 자신을 발견하게 될 흑인 여성이 미국의 주요 문학 권력, 추앙받는 지성이 된 것이다. 그녀는 밀짚모자를 쓰고 강을 걸어 나오는 한 젊은 흑인 여성의 이미지를 가지고 있었다. 그리고 '이것'이 마거릿 가너의 죽은 아이이고, 그 자신이 써야 할 바로 그 인물임을 알았다. 그녀가 빌러비드이다.

그녀는 이 이야기가 역사의 요구에 따라 쓰인 것 같다고 말했다. 그녀는 자기 안 깊은 곳에서 공명하는 그 여인, 단순히 흑인 공동체가 아니라 미국, 전 세계의 기억에 들러붙어 있는 유산들 중 하나인 마거릿 가너를 탐구하는 데 착수했다. 무엇보다 큰 사냥감이었다. 그리고 그녀는 빌어먹을 티라노사우루스를 쓰러뜨렸다.

• 이 원칙은 강도intensity에 관한 것이다. 그저 좋은 이야기를 쓰려고 어떤 주제에 안주하지 않는 것이다. '그 정도면 됐어'라고 느껴지는 건 좋은 이야기가 아니다. 자신에게 근본적으로 와닿는 주제를 써라.

• 지루한 칵테일파티에 혼자 갔다고 해보자. 여러분은 초대한 사람의 마음을 상하지 않게 할 정도만 자리를 지킬 것이다. 그때 피를 끓게 하는 무언가에 대해 두 사람이 이야기하는 소리가 들린다고 해보자. 그들이 이야기하는 무엇이 여러분의 전체적인 태도를 변화시키고, 여러분을 흥분시켜 그 대화에 끼어들게 할까?

• 가장 좋아하는 주제가 있는가? 아니면 여러분을 사로잡고 있는, 좋아하는 이야기들 속에 자주 등장하는 주제는 무엇인가? 내 경우 늘 감옥, 역사적인 시대, 장소 혹은 관습에 관심이 있었다. 자신이 어떤 특정한 대상에 어째서 그토록 끌리는지 생각해보라.

• 앞서 작가와 작품 사이에는 일관성이 있다고 이야기했다. 여러분 자신의 일대기를 간략히 써보라. 나이, 인종, 성별, 자란 환경에 대한 기초적인 정보 등을 써보라. 주요 등장인물은 누구이고, 분위기는 어떠한가? 여기서는 판단을 개입시키지 마라. 우리는 자신을 고양시키는 무언가에 대해 쓸 수 있다. 하지만 쓸 만한 가치가 있는 주제를 발견했을 때 그것이 자신과 얼마나 합치하는지를 생각해보라. 질문하고, 열린 자세로 생각하기만 하면 된다. '나처럼 살아온 누군가가 어째서 이 주제에 대해 쓰게 될 것인가?'

• 주제를 찾았다면, '만약에'라는 질문을 던져 이야기의 아이디어들을 창출

하라. '노령'이라는 주제에 흥미가 있다고 한다면, 여러분은 "80대가 되었을 때, 노인들을 위한 자살 단체가 있다면 어떨까?" 혹은 "스무 살 청년이 어느 날 아흔 살의 노인으로 깨어난다면?" 같은 질문을 제기할 수도 있을 것이다.

• 평범한 것에 안주하지 마라. 자신이 몇 살까지 살지 아는 사람은 아무도 없다. 여러분의 시간을 투자로 생각하라. 그리고 거기에 높은 가치를 부여하라. 백만장자인 투자자 워런 버핏은 투자자들에게 딱 20번만 구멍을 낼 수 있는 천공 카드를 받은 것처럼 심사숙고하여 결정하라고 권한다. 그러니까 평생 20곳의 회사에만 투자를 할 수 있다고 생각하라고 말이다. 기준을 높여라. 감흥이 일어나지 않는 것은 절대로 쓰지 마라.

연습문제

다음의 지문을 읽고, 아래의 질문에 답하라.

이 유명 작가가 그의 누이들과 함께 죽어가는 어머니의 침대맡으로 불려간 것은 고작 세 살 때였다. 스물네 살, 여배우 출신인 아름다운 어머니 엘리자는 폐결핵으로 신음하며, 피를 토하고, 숨을 헐떡거리다 죽었다. 소년은 누이들과 헤어져 존과 프랜시스 부부의 집에 수양아들로 보내졌다. 그는 양아버지와 가깝게 지내지 못했지만 양어머니는 그를 잘 보살펴주었다. 그녀는 어느모로 보나 애정이 풍부하고 상냥한 여인이었다. 스물여덟 살 때 그는 군대에 있었는데, 그곳에서 양어머니가 아프다는 소식을 듣게 된다. 아마도 폐결핵이었던 것으로 추정된다. 신문은 그녀의 질병에 대해 '오래 지속되는 고통스러운' 질병이라고 묘사하고 있다. 그녀는 그가 집에 도착할 때까지 기다리지 못하고 죽었다. 그 후 그는 어린 사촌 버지니아와 사랑에 빠져 결혼을 한다. 두 사람은 행복한 결혼 생활을 하지만, 어느 날 피아노를 연주하던 버지니아가 기침을 하며 피를 토한다. 그녀는 자리보전을 하게 되고, 어마어마한 고통을 겪다가 스물네 살의 나이에 그 병에 굴복한다. 그의 어머니와 양어머니를 데려갔던 바로 그 병이었다.

• 이 세 차례의 비극적인 죽음은 다음 작가들 중 누구의 결정적인 경험일까?

a 니콜라이 고골. 단편소설 〈광인 일기〉는 하급 관리가 미치광이로 추락하는 이야기이다.

b 프란츠 카프카. 단편소설 〈굴〉은 지하에 미로 같은 굴을 파고 침입자들로부터 자신의 물건을 지키고자 애쓰는 두더지처럼 생긴 생물에 관한 이야기이다.

c 마크 트웨인. 단편소설 〈캘러베라스군의 명물 뜀뛰는 개구리〉는 두 남자가 개구리에게 내기를 걸고, 한 사기꾼이 상대의 개구리에게 손을 대는 이야기이다.

d 허먼 멜빌. 단편소설 〈필경사 바틀비〉는 일 잘하는 필경사가 어느 날 상사의 요청
　에 "전 하지 않는 걸 택하겠습니다"라고 대답하고는, 마침내는 자기 삶을 완전히
　포기하고, 감옥에서 홀로 죽어가는 이야기이다.
e 에드거 앨런 포. 단편소설 〈적사병의 가면〉은 '적사병'이라는 치명적인 전염병으
　로부터 숨으려는 한 왕자에 대한 이야기로, 그가 연 가면무도회에 피가 흩뿌려진
　망토를 걸친 수수께끼의 손님이 찾아오고…, 모두를 죽음으로 이끈다.

보충수업

2003년 한국 영화 〈살인의 추억〉은 박 형사와 최 형사 두 경찰이 한국에서
벌어진 첫 번째 연쇄 살인에 직면하게 되는 실화에 바탕한 이야기이다. 영화
는 1986년 한 작은 시골 마을 농수로에서 한 여인의 시체가 발견되면서 시작
된다. 두 형사는 그 살인을 다룰 준비가 되어 있지 않다. 경찰서에는 과학 수
사를 뒷받침할 장비도 없다. 아니, 현대적인 분석 도구들이 전무하다고 하는
편이 맞다. 박 형사는 용의자의 눈을 들여다보면 죄가 있는지 없는지 자신이
안다고 믿는 인물이다. 최 형사는 전직 군 사관 출신으로, 용의자를 때려서 자
백을 받을 수 있다고 단순히 생각하는 인물이다. 시체가 점점 늘어나고, 이 경
찰서에 서 형사가 합류하게 된다. 서울의 경찰서에서 온 서 형사는 현대적 수
사 기법을 신봉하고, 증거를 토대로 결정을 내리는 인물이다. 두 형사는 처음
에 충돌하지만, 살인마를 추적하고 필사적으로 살인을 막으려고 애쓰면서 상
호 존중 관계로 발전한다.
서른네 살의 봉준호 감독은 어떻게 이 영화의 주제에서 '큰 사냥감'의 가능성

을 보았을까? 박 형사, 최 형사, 서 형사, 이 세 인물들의 면면을 들여다보라. 이들은 1980년대 군부독재 시절을 거쳐 민주주의로 이행하는 과도기적인 현대 한국 사회에 대해 어떤 설명을 하고 있는가? 이 젊은 감독의 입장이 되어 보자. 그는 어떻게 더 큰 사냥감을 잡을 수 있었을까?

해답

정답은 e. 포는 사랑하는 아내 버지니아가 병에 걸린 지 얼마 안 되었을 때 이 작품을 썼다. 그녀는 병상에 누웠고, 고통스러워했다. 이는 작가를 무척이나 분노하게 하고, 신경을 곤두서게 했으며, 끊었던 술을 다시 마시게 만들어 여생 동안 괴롭혔다.

작가와 그가 쓴 가장 힘 있는 이야기들의 주제가 얼마나 합치되는지 살펴보라. 자, 여기 사랑하는 아내가 질병으로 망가져가고―육체적으로 죽어가고 있다―있는 작가가 있다. 그는 그 일을 멈출 힘이 없다. 그리고 그는 세상이 전염병으로 파괴되고 있는 동안 무도회를 여는 한 왕자에 대한 이야기를 한다. 행복한 결혼 생활을 영위하는 여러분은 종종 배우자와 똑같이 세상을 느낀다. 그들이 극도로 고통을 받으면, 여러분은 다시는 행복하리라는 생각을 할 수 없게 된다.

25

주제를 증폭하라

> " 크게 노래하라, 자신 있게 노래하라. "
>
> 드롭킥 머피스, 켈틱 펑크 밴드

훑어보기

극적 중심 질문이 분명한 이야기를 할 때, 이야기를 해결하는 방법, 다시 말해 그 질문에 대한 답변은 의미가 있다. 이야기가 펼쳐질수록 우리는 그 의미를 다양한 수준에서 전달하고자 한다. 어떤 작가들은 자신의 아이디어에 강하게 끌려서 그것에 대해 자주 언급해야 한다고 느낀다. 또 어떤 작가들은 그 의미를 대화 몇 마디 사이에 끼워넣거나 배경의 이미지, 고속도로 표지판, 티셔츠 문구 등 시각적 단서를 이용하여 보다 은근히 보여준다.

'증폭하다'라는 단어는 대개 '더욱 크게 만들다'라는 의미이기도 하지만, '확장하다'라는 의미이기도 하다. 여러분이 다루는 주제에 다른 참조 자료들을 끼워넣어서 미묘한 차이를 드러내고 결을 더할 수도 있고, 그것을 다른 느낌으로 표현할 수도 있다. 글을 다 썼을 때, 그 이야기가 다양한 방식으로 해석될 수도 있겠다는 느낌이 들 수도 있다. 그때 그중 어느 하나가 특히 마음에 든다면, 참조 자료나 단서들을 통해 그것을 증폭함으로써 여러분이 이상적으로 생각하는 해석으로 독자를 기울게 할 수도 있다.

주제를 증폭하려면, 사건들을 통해 표현되는 가장 중요한 아이디어에 초점을 맞추고, 그것을 이미지, 대화, 암시, 음향 효과 등으로 강화한다.

어쩌면 여러분은 부차적인 줄거리, 설득력 있는 인물, 장면, 작은 순간들, 혹은 죽여주는 대사 한 줄 등을 통해 표현할 다른 아이디어들을 더 가지고 있을지 모른다. 하지만 이야기는 하나의 주요 아이디어를 표현해야 한다. 1982년 영화 〈E.T.〉에서 주인공 엘리엇은 외계인 친구와 무척이나 긴밀한 유대를 느끼기 때문에 친구를 구하려고 목숨 건 모험을 한다. 그리고 그 과정에서 보다 충만한 인간이 되어간다. 그는 이혼한 엄마에게 태연하게 아빠에게 새 여자 친구가 생겼다고 말할 만큼 연민이 결여된 사람이지만, 이야기가 전개되어 가면서 무척이나 정이 많은 어린 청년으로 거듭난다. 그리하여 이 영화의 주제는 연민이 우리를 보다 충만한 인간으로 만들어주리라는 것이 된다.

'동물의 모든 부위를 이용하라'는 말을 들어본 적이 있을 것이다. 미국 원주민들은 사냥한 동물들의 모든 부위를 이용함으로써─고기는 먹고, 가죽은 입고, 뼈는 도구로 사용하는 등─동물들에 대한 존경심을 표한다. 이야기에서 등장인물들은 상점 진열창 속에서 신호를 보내고, 방 안으로 들어가고, 서로의 이야기에 귀 기울이고, 흘러나오는 음악을 듣는다. 이 모든 것들을 계산에 넣어라. 〈대부 Ⅱ〉의 결말로 향하면서 패밀리의 대부인 마이클 콜리오네는 극한의 정신적 위기를 겪는다. 그는 자신

이 아내를, 그러니까 자신의 영혼을 잃어가고 있다는 사실을 감지한다. 그는 홀로 가족의 영지인 타호 호수를 거닌다. 땅은 얼음과 눈으로 덮여 있다. 까마귀들이 머리 위에서 미친 듯이 까악거린다. 까마귀들이 울부짖고, 그의 발아래에서 얼음이 부서진다. 이는 마치 죽음의 징조 같다.

위대한 작품들에서 드러나는 것은 사고가 조밀하게 짜여 있다는 점이다. 잘 쓰는 작가들은 어느 것 하나 낭비하지 않는다. 장소, 의상, 소리, 색깔, 모든 것이 중심 주제에 뉘앙스와 결을 부가하고자 특별히 선택된 것들이다. 13장 '갈등을 층층이 쌓아라'에서 우리는 뉴저지주에 사는 십 대 소녀 카말라 칸이 한밤중에 파티에 가려고 집을 몰래 빠져나오는 장면을 보았다. 그녀는 액면 그대로, 그리고 비유적으로 길을 잃는다. 초록 안개가 그녀를 감싼다. 황량한 거리에서 정신을 잃는 순간 그녀의 손은 전신주를 붙들고 있는데, 거기에는 미아 찾기 전단이 붙어 있다. 이렇게 세세한 그림들은 공공연하게 주목을 끌지 못할지라도 주목해야 하는 부분이다. 도심지 전신주에 실종 아동 전단이 붙어 있는 것은 현실적으로도 말이 되는 일이며, 이 시점에서 카말라가 완전히 길을 잃었다는 메시지를 증폭한다.

〈소프라노스〉 중 '칼리지' 편(1시즌 5화)에서 마피아 보스인 토니 소프라노는 딸을 데리고 뉴잉글랜드에 있는 대학들을 찾아간다. 이때 순전히 우연히도 조직에 불리한 증언을 하고 중인 보호 프로그램의 보호를 받으며 숨어 있던 '쥐새끼'를 발견한다. 토니는 살금살금 빠져나가 그 남자를 목 졸라 죽이고, 딸과 함께 대학 캠퍼스를 방문한다. 딸을 기다리는 동안 그는 벽을 올려다보는데, 거기에는 너새니얼 호손의 경구가 쓰여 있다.

'자기 자신과 사람들에게 보여주는 얼굴이 서로 다른 자는 종국에는 진짜 자기 얼굴을 알지 못하게 되어버린다.'

이 원칙은 글쓰기의 하나의 양식일 뿐임을 염두에 두라. 작가에게 중요한 아이디어를 표현하는 일을 연습하는 것일 뿐이다. 그냥 '쓰고', '절대' 주제에 초점을 맞추지 않는 닐 사이먼 같은 극작가도 있으니까. 사이먼은 자기 작품에 대한 리뷰를 읽고 나서야 자기가 무엇에 대해 썼는지 알게 된다고 말하기도 했다. 27장 '이성적 사고에서 벗어나라'에서는 순수하게 감정을 표현하는 글쓰기를 살펴볼 것이다. 하지만 지금은 일단 여러분이 믿고 있는 아이디어를 분명하고 당당하게 표현하는 법에 관한 원칙을 설명하겠다.

♺ | 대가의 활용법

〈이중 배상〉(1944)
빌리 와일더, 레이먼드 챈들러 · 제임스 M. 케인(원작)

30대 중반의 보험 회사 영업 사원 월터 네프는 보험 갱신 일로 디트리히슨이라는 고객을 찾아간다. 디트리히슨 씨는 나가고 없고, 대신 디트리히슨 부인인 필리스가 그를 맞이한다. 30대 중반의 여인은 타월을 두르고 수영장에서 나와 그의 앞에 선다. 두 사람은 성적 분위기를 강하게 풍기며 서로에게 은밀한 유혹을 건네고, 서로에게 빠진다. 월터는 욕망으로 달아오른 데다 필리스가 남편에게 학대받고 있다고 확신하고 남

편을 죽이는 일을 돕기로 결심한다. 하지만 그는 단순히 남편을 죽이는 것만이 아니라, 그녀가 이중 배상 조항을 이용해 보험금을 두 배로 지급받도록 계획까지 세운다. 그러고 나서 두 사람은 돈을 가지고 떠나 행복하게 살 계획이다.

이 계획은 쉽지 않다. 두 사람은 디트리히슨 씨가 새로운 생명 보험 조항에 서명하게끔 속이고, 복잡한 살인 계획을 성사시켜야 한다. 디트리히슨 씨는 LA 지역에서 모교인 캘리포니아 북부 스탠퍼드대학교로 가는 기차를 탈 예정인데, 여기가 이야기의 배경이 된다. 그는 대학에서 미식축구를 했던 덩치 큰 남성이다. 그리고 월터 역시 그렇다. 계획은 필리스가 남편을 기차역에 태워줄 때 차 안 뒷좌석에 월터가 숨어 있다가, 가는 길에 디트리히슨을 목 졸라 죽이고, 기차 선로에 시체를 버리는 것이다. 오버코트 깃을 바짝 세우고 모자를 꾹 눌러 쓰고서 그가 디트리히슨인 체하면서 기차에 탑승한다. 돌아오는 길에 천천히 움직여서 기차에서 뛰어내리고 필리스를 만나 차를 몰고 달아날 예정이다.

디트리히슨 씨의 다리가 부러지는 바람에 잠시 이들의 계획은 좌절되는 듯이 보인다. 하지만 남자다운 디트리히슨 씨는 어쨌든 떠나겠다고 주장한다. 완벽하다. 월터는 그의 다리를 깁스를 한 것처럼 보이게 하려고 붕대를 감고 목발 두 개를 짚는다. 이 일은 오히려 디트리히슨 씨가 '갑작스럽게' 기차에서 낙상한다는 이야기에 보다 더 설득력을 실어줄 것이다.

하지만 누군가를 죽이고, 누군가로 가장하고, 기차에서 누구의 눈에 띄지 않고 뛰어내린다는 일이 그다지 어렵지 않다고 해도, 또 다른 강도

높은 복잡한 일이 존재한다. 필리스가 이중 배상 조항을 신청하면—다시 말해 무척이나 보상액이 크다면—보험 회사는 그 일에 대해 최고의 조사관을 파견할 것이다. 여기에서 전설적인 조사관 바튼 키스가 등장한다. 키스는 일과 결혼한 인물로, 일을 하면서 먹고 자고 일을 하면서 살아 있음을 느낀다. 그는 보험 사기를 증오하는데, 보험 사기는 실제로 그에게 병증을 유발하기까지 한다. 그러니까 사기 행각을 발견하면 아주 작은 난쟁이 하나가 뱃속을 갉아먹는 것 같은 통증을 느끼는 것이다. 그는 사건을 꼼꼼히 조사할 것이고, 필리스에게 아무것도 할 수 없다는 것을 확신시키고자 주저 없이 그녀를 들들 볶을 것이다.

이 인물의 등장이 월터에게 더욱 복잡한 일이 되는 건, 키스가 그를 진정으로 사랑하는 진짜 친구이자 멘토이고, 그를 이해해주는 아버지와 같은 인물이라는 사실이다. 머리를 최대한 짜내야만 하는 등장인물이 있다면 그건 월터와 필리스이다.

극적 중심 질문은 "월터와 필리스가 살인(보험 사기)을 하고 무사히 빠져나갈 것인가?"이다. 주제는 사악한 행위는 악인들을 죽을 때까지 서로에게 묶어둔다는 것이다. 여러분이 누군가와 함께 살인을 저지른다면, 영원히 서로 벗어날 수 없으며, 여러분의 운명은 그의 손아귀에 있게 된다. 이 영화에는 '거의 모든 걸'이라는 말은 한 번, '철저하게'는 다섯 번, '마지막까지'는 세 번 나온다. 작가들이 주제를 증폭하기 위해 이 문구들을 어떻게 사용하는지 살펴보자. (영화에는 또한 주제를 강조하는 이미지들이 등장한다. 대표적으로 기차 선로는 주제를 형상화한 것이다.)

◇

'거의 모든 걸_right down the line_'은 월터와 필리스가 처음 마주쳤을 때 나오는 대사로, 그녀가 그에게 자동차 보험만 파는지 아니면 다른 보험도 파는지 물어본 뒤이다.

월터 다 팝니다. 화재, 지진, 강도, 일반 손해 배상 책임 보험, 단체 생명 보험, 고용 보험, 거의 모든 걸 다 팔죠.

이 말은 아무 해로운 구석이 없어 보인다. 하지만 필리스는 오랜 시간 남편을 살해할 생각을 지니고 있는 상태이다. 월터가 그 그림 안에 들어왔을 때, 그녀는 곧장 남편을 죽이는 데 더해 돈을 가지고 달아날 가능성을 가늠한다. 월터의 회사에서 생명 보험을 팔지 않았다면, 이들의 관계는 여기에서 끝났을 수도 있다. 하지만 월터의 회사는 생명 보험을 취급한다. 그녀의 의도는 잘못된 것이다. 그리고 그는 재빨리 그녀의 말에 담긴 취지를 파악한다. 그는 무척이나 영리하지만, 또한 욕망에 몸이 달아 있으며, 그로 인해 판단력이 흐려진다.

'철저하게_straight down the line_'라는 말이 처음, 그리고 두 번째로 등장하는 것은 제1막 끄트머리로, 월터가 필리스의 살인을 돕기로 하는 장면이다.

월터 …조심해요. 매분 매초 조심해요. 완벽해야 하오. 알겠소? 철저하게요.
필리스 철저하게.

여기서 '철저하게'라는 말은 세세한 일들을 철저히 살펴보라는 말이다. 이에 더해 서로에게 이 말을 반복함으로써, 결혼 서약처럼 서로를 묶어주는 약속으로서 기능한다. 'straight down the line'이란 관용어에서 'down'은 이중적인 의미를 지니고 있다. 살인은 밑바닥으로 내려가는 것이며, 이들은 영적으로 추락 중이다. 'straight down'이라는 말은 우리에게 빠르게 아래로 내려가는 것을 떠올리게 한다. 비행기가 추락하는 장면 같은 것 말이다. 'straight'라는 단어에는—특히나 이 작품이 누아르 영화라는 것을 생각하면—정직함, 직접성이 내포되어 있는데, 이들이 진정 의미하는 바, 즉 '사기' 행각을 감추어야 하는 상황과는 정반대이다. '똑바로 간다go straight'는 건 법의 테두리 안에서 살아간다는 의미다. 이 관계는 퇴보이다. 이는 악이다. 네 단어로 이루어진 이 관용구에 담긴 온갖 의미에도 불구하고, 이 대화는 완벽히 자연스럽다. 누구도 이 대사를 듣고 "여기가 주제야!"라고 소리치지도 않고 말이다.

'철저하게'라는 말이 세 번째로 등장하는 순간은 살인이 이루어지기 직전에 필리스가 남편이 뭘 입었는지 월터에게 알려주려고 전화하는 장면에서다. 이로 인해 월터는 디트리히슨 씨가 어떤 모습일지 추측할 수 있게 된다.

> 필리스 때가 됐어요, 월터. 몸이 사시나무처럼 떨리네요. 하지만 우리 둘 다 **철저하게** 해야죠. 사랑해요, 월터, 안녕.

여기에서 그녀는 서로를 더욱더 결속시키는 데 이 말을 사용한다. 이

는 도망을 꿈꾸는 두 연인 사이의 선언이다. 그리고 이제 더는 다른 선택지가 없음을, 살인이라는 하나의 방향으로 향하고 있음을 암시한다.

'철저하게'라는 말이 네 번째로 등장하는 것은 살인 이후이다. 키스가 필리스를 매의 눈으로 지켜보고 있음을 알고는, 그녀가 남편의 사망 보험금을 수령하기 전에는 두 사람은 만나지 않기로 한다.

필리스 무슨 문제죠? 월터, 키스도 안 하고 갈 거예요?
월터 당연히 해야지. 키스하겠소.
필리스 우린 **철저했죠**, 안 그래요?

필리스가 그에게 키스한다. 그는 수동적으로 반응한다.

월터는 자신이 저지른 행동으로 인해 흔들리고 있다. 그는 필리스가 디트리히슨 씨를 기차역으로 바래다주는 차 뒷좌석에 숨어 살인할 기회를 엿보고 있었다. 그녀가 철로에 도착했다는 신호로 경적을 울리자, 월터가 뒤에서 튀어나와서 가엾은 남자의 목을 졸라 죽이고, 목을 꺾는다. 이 살인 행위는 끔찍하고, 은밀하고, 비열하다.

필리스는 월터에게서 거리감을 느끼고, 이 말을 묵직한 의문으로 전환시킨다. 그녀는 두 사람이 했던 맹세를 그에게 다시 상기시킬 필요가 있다. 이들은 연인 사이인 한편으로 이제 죄의 무게를 나눈 범죄 공모자가 되었다. 그녀는 그를 잃을까 두렵다. 그가 무르게 행동한다면 얼마나 위험해질지 너무나 잘 알기 때문이다. 그가 그녀에게서 꽁지를 빼고 달아

날 수 있다. 그는 '철저하게'라는 말을 처음 사용한 인물이며 모든 일을 크게 만들었다. 그녀는 자신들의 계획에 그가 어떤 중요한 역할을 했는지를 그에게 상기시켜서 그의 남자다움에 대해 질문을 하고 있다.

계획은 초기에는 순조롭게 진행된다. 키스는 디트리히슨 씨가 기차에서 떨어졌다고 믿는다. 그는 사고를 분석하고, 모든 사항을 점검한다. 그는 회사에서 상사에게 우려스러운 일이 벌어졌다고 알린다. 보험금을 지불해야 할 것 같다는 말이다. 이들에게는 선택의 여지가 없다. 하지만 시간이 흐르면서 키스의 마음속에 사건이 계속 떠오른다. 그의 배 속에 있는 '난쟁이'가 사기를 감지한 것이다. 늘 머리를 최대한 굴리는 키스는 디트리히슨이 기차에서 떨어져 죽기에는 기차 속도가 느렸다는 사실을 알게 된다. 디트리히슨은 다른 곳에서 살해당해서 선로 위에 내던져진 것이다. 키스가 월터에게 자신이 알게 된 사실, 즉 살인에 대해 말하자, 월터는 자신들이 큰 곤경에 빠졌음을 깨닫는다. 보험금을 수령하려고 애쓰면 필리스는 살인죄로 체포될 것이고, 그러면 그를 함께 물고 늘어질 것이다.

두 사람은 식료품점에서 장을 보는 척하며 만난다. 그는 모자를 꾹 눌러쓰고, 그녀는 짙은 색 선글라스를 끼고 있다. 월터는 계획을 중단해야 한다고 설명한다. 그의 논리는 나무랄 데가 없다. 하지만 그녀는 거부한다. 두 사람은 헤어지고, 그녀는 다른 쪽 복도로 내려간다. 키가 큰 월터는 진열 선반 너머로 그녀를 본다. 그녀가 차갑게 말한다.

필리스 난 당신을 사랑해요, 월터. 그리고 그 사람은 증오했죠. 하지

만 난 거기에 대해서 아무 일도 할 수가 없었어요. 당신을 만나기 전까지는요. 당신이 모든 계획을 세웠어요. 나는 그냥 그가 죽기를 바랐을 뿐인데….

월터　그가 죽은 게 순전히 나 때문이란 말이오, 그 말이 하고 싶은 거요?

필리스는 선글라스를 벗고는 그를 차갑고, 단호한 시선으로 바라본다.

필리스　네. 우리 둘 다 포기해선 안 돼요. 우리는 같은 배를 탔고, 함께 끝장을 봐야 해요, 철저하게요.

필리스가 서서히 선글라스를 내리고 그를 응시할 때, 누아르 영화 역사에서 최고의 팜 파탈 중 한 사람이 탄생한다. 그녀는 이제 얼음처럼 차갑게 위협으로서 그 말을 사용한다. 그녀가 "함께 끝장을 봐야 해요"라고 말했을 때, 그녀는 여전히 두 사람이 도주하게 될 기회가 있으리라고 생각하고 있다. 그렇지 못해도 상관없고. 월터가 분명히 계속 한 배를 타고 있지 않으리라는 것을 그녀가 깨닫고, 그는 그녀가 계속 그 배에 있으리라는 것을 깨달은 순간, 이들은 서로를 죽이는 것 외에 다른 길이 없다고 결정한다.

제2막 *끄트머리*로 향하면서, 이 말은 '마지막까지end of the line'로 바뀐다. 키스는 필리스가 죄를 저질렀다는 사실, 그리고 그녀에게 공범이 있다는 사실을 깨닫게 된다. 하지만 그 사람이 월터이리라고는 짐작조차

못 한다. 그는 후배에게 말한다.

키스 그들은 두 사람이니 두 배로 안전하다고 생각하겠지. 하지만
 어림없는 소리. 오히려 열 배로 위험하지. 그들은 살인을 저질
 렀고, 그건 전차를 타고 가다 각자 다른 역에서 내릴 수 있는 일
 이 아니야. 그들은 떨어질 수가 없지. 그들은 마지막까지 함께
 타고 가게 될 거야. 그건 편도 열차고, 그 종착역은 묘지지.

영화 중 월터는 한밤중에 걸어가면서 자기 발소리가 들리지 않는다는
상상을 한다. 그는 사형대로 걸어가고 있다. 여전히 마음 깊은 곳에서는
시도할 게 남아 있다고 스스로를 속이고 있지만, 키스가 옳다는 사실을
안다. 우리는 작가가 칼을 비틀고 있음을 느낄 수 있다. 이 문장은 보험
에 관한 언급에서 시작되었지만, 결혼 서약과 동일하게 취급되며, 이제
는 그의 죽음을 언급하는 말이 되었다.
 이 대사는 월터가 필리스와 최종 결전을 치르는 동안 두 번 반복해 나
온다.

월터 한 친구가 재미있는 이론을 말해주더군. 그가 말하기를, 두
 사람이 같이 살인을 저지르는 건, 마치 전차에 탄 것이나 마
 찬가지라고. 둘이 함께가 아니면 그 전차에서 내릴 수가 없
 고, 그들은 서로에게서 떨어질 수 없는 운명이라고. 마지막
 까지 타고 가야만 하는 거지. 그 종착역은 묘지고.

필리스 맞는 것 같군요.

월터 맞아. 두 사람 다 마지막까지 가겠지, 맞아. 하지만 나는 내
 릴 거야. 그리고 다른 사람이 그 자리에 있을 거야.

월터는 필리스가 자신에게 총을 쏘자, 그녀가 자신을 죽이기 전에 총을 쏘아 그녀를 쓰러뜨린다. 그는 다른 남자에게♦ 죄를 뒤집어씌우고 빠져나갈 계획을 세우고 있다. 하지만 종막, 구원의 장에서, 그는 그 남자에게 필리스에게서 달아나라고 경고하고, 그의 목숨을 구한다. 이 영화의 주제는 누군가와 함께 죄를 저지른다면 그 인생은 상대의 손아귀에 들어가게 된다는 것이다. 작가들은 아홉 차례나 반복해 이 아이디어로 돌아갔다. 매번 이 주제가 표현되고, 그때마다 분명하고 강력하게 동기가 부여된다. 그리고 맥락이 변화했기 때문에 이 아이디어는 훌륭하게 발전된다. 작가들은 보여주기와 말하기 두 가지를 모두 달성하는 극히 드문 위업을 달성해냈다. 이는 경배할 만한 일이다. 최고 수준의 스토리텔링이다.

Ⓖ | **도전** 다음은 여러분이 이 원칙을 숙고하고, 실행하도록 도와줄 사항들이다.

* 주제를 증폭하기 위해서는, 당연히, 그 주제를 확실히 정의해야 한다. 어떤

♦ 필리스는 남편과 전처 사이에서 난 딸 롤라의 남자 친구 니노 사케티와도 불륜 관계를 맺고 있다. 월터는 이 장면이 나오기 전에 이러한 사실을 알게 되고, 자신은 이 범죄에서 빠져나오기로 결심한다.

주제를 쓸지 정하고 나면, 그것을 가급적 적은 수의 단어를 사용해 간단한 문장으로 써보라. 예를 들면 '사람은 모두 배신을 한다', '동물을 죽이는 것도 살인이다', '사랑은 삶을 살 만한 가치가 있는 것으로 만든다', '일부일처제는 늘 실패했다' 같이 말이다. 어떤 주제를 택했든, 그 화두를 대담하게 표현하라. '결혼'. 이것은 주제가 아니다. 그것은 화두이다. 우리는 화두를 가지고 있고, 주제는 그 화두에 대한 견해이다.

• 초고를 작성하는데 아직 주제가 무엇인지 확실하지 않다면, 기본 사건을 조심스럽게 분석하라. 개미 한 마리가 큰 기대를 가지고 고무나무로 움직여 가는 장면이 있다고 하자. 이는 큰 기대가 위업을 달성하는 불씨가 된다는 주제를 표현한 것이다. 주제를 가급적 적은 수의 단어로 표현하라. 셰익스피어의 〈맥베스〉는 네 단어로 표현할 수 있다. '맹목적인 야망이 파멸을 부른다.'

• 매 장면 혹은 매 장에서, 문장, 주제어, 배경 음악, 음향 효과, 시각적 이미지(베개 속에서 튀어나온 바늘, 문신의 글귀) 등을 통해 주제를 강조할 기회를 찾아라. 그것을 알아차릴 수 있게끔 두드러지게 만들어라. 하지만 관객들의 머리를 후려칠 만큼 두드러져선 안 된다.

• 이야기의 장르(혹은 장르적 분위기)를 고려하라. 어떤 유형의 이야기—코미디 혹은 멜로드라마—는 전달할 내용을 노골적으로 표현해도 괜찮다. 텔레비전 애니메이션 〈사우스 파크〉는 종종 메인 캐릭터 중 한 사람이 "나는 오늘 뭔가를 배웠어"라고 선언하면서 주제를 선언한다. 하지만 이야기에서 치러야 할 대가가 진지할수록(이를 테면 가족 드라마처럼), 주제는 더욱 알 듯 말 듯 표현되어야 한다.

• 주제를 증폭하는 대상은 주제가 표현된 맥락 안에서 설득력이 있어야 한다. 주인공이 매일 버스를 타고 출근한다면, 길가에 서 있는 거대한 광고 전광판을 보기가 쉬워진다. 주제에 색채와 뉘앙스를 부가할 때 이런 점들을 활용해보라.

• 초안을 다 작성했다면, 음향, 발화된 단어, 시각적 이미지 등 거기에 포함된 모든 참조 자료들을 정리해보라. 그리고 그것들이 잘 어우러지는지, 함께 작동하는지, 주제를 증폭하는지, 단순한 표현이 아니라 각기 다른 어조와 결을 지니고 완전히 표현되었는지를 확인하라.

다음의 지문을 읽고 아래의 질문에 답하라.

결혼에 관한 장편 영화가 있다고 하자. 거기에는 다음과 같은 대화 비트가 등장한다. 연인이 결혼에 대해 의논하는데 남자가 신경질적으로 묻는다. "이게 얼마나 갈까?" 그녀가 웃음을 터트리고, 자신도 안다고 말한다. 결혼을 하고 몇 달이 지나, 두 사람은 경기 악화의 직격탄을 맞고, 열정적이던 성관계도 시들해져간다. 남자가 말한다. "좋아. 장거리 운전을 하는데 길이 좀 울퉁불퉁해져서 차가 덜컹한 것뿐이야."

몇 년이 흐르고, 부부는 서로 사이가 멀어졌음을 느낀다. 어느 날 밤 그들은 저녁을 먹으러 나가지만, 서로 한마디도 하지 않는다. 긴 침묵이 이어진 후에, 아내가 한숨을 내쉬며 농담을 뱉는다. "이 침묵 사이를 이을 고리가 필요한 것 같아." 두 사람은 나이가 들어간다. 남자의 건강이 나빠진다. 그녀는 그를 보살피고, 그는 자신이 짐이 되어 가고 있다며 사과한다. 그녀는 부드럽게 그의 이마에 키스한다. 창밖으로 커다란 트럭이 지나가는 바람에 유리창이 덜컹거린다. 두 사람은 함께 웃음을 터트린다. 그는 그녀에게 멋진 아내가 되어주어서 고맙다고 인사한다. 그녀는 그에게 힘든 시기에도 자신이 필요할 때 늘 곁에 있어주어서 고맙다고 말한다.

- 이 이야기의 주제로 가장 적절한 것은?

a 결혼이란 어려운 책무이지만 궁극적으로 보상이 따른다.

b 결혼이란 삼키기에 쓴 약이며 늘 비극으로 마무리된다.

c 이야기의 주제가 분명하지 않다.

d 결혼이란 신성한 관습이다.

e 결혼이란 현대 사회에서는 더 이상 합리적이지 않다.

보충수업

셰익스피어의 1606년 비극 〈맥베스〉에서 주인공 맥베스는 같은 부대의 전우인 방코와 함께 전쟁을 치르고 귀환한다. 황야에서 세 명의 마녀가 나타나서 한 사람씩 예언을 한다. 마녀들이 왕이 될 것이라고 예언하자 맥베스의 안에서 뭔가가 뚝 하고 끊어진다. 그는 그녀들의 예언으로 인해 고통스러워하고, 방코는 뭔가 잘못되었음을 알아차린다. 어쨌든 이 소식은 좋은 일이 되어야 한다. 이 예언은 맥베스와 맥베스 부인이 어두운 길로 내려가게 하고, 맥베스가 존경하던 던컨 왕을 죽이도록 부추긴다.

이 비극은 야망의 어두운 측면을 탐색하는 것으로, 노골적인 공포를 보여주는 아슬아슬한 지점에 있다. 셰익스피어는 어떻게 주제를 증폭하고 있는가? 기이하고 초자연적인 존재들이 얼마나 언급되고 있는가? 장면 대부분이 어느 시간대에 일어나는가? 날씨는 어떠한가? 이 세계에서 동물은 어떠한가? 얼마나 자주 피가 흐르고, 무기가 등장하는가? 셰익스피어가 한계를 넘어 어디까지 갔는지 보고 싶다면, 어두운 소재들을 모조리 적어보고, 그것들이 얼마나 일관적인지, 얼마나 극한까지 나아갔는지를 분석해보라.

해답

정답은 a. 결혼이 오랜 여정이라는 개념은 네 번에 걸쳐 각기 미묘하게 다른 방식으로 표현된다. 이들은 이 이야기가 전달하는, 반박할 여지없는 주제를 증폭하고자 조합되어 있다.

주제를 공격하라

"
사고thinking는
자신이 추측하는 것과 반대편에 있는 것을 받아들이고,
가급적 그에 대해 강하게 따져보는 것이다.
그러고 나서 자신의 관점을 반대 관점으로 반박해보고,
그것과 씨름하면 된다.
"

조던 피터슨, 심리학자

훑어보기

자신이 무엇을 말하고 싶은지를 알면 — 삶의 본질에 관한 근본적인 진실을 발견했다면 — 그 진실뿐만 아니라 그 진실에 반대되는 경우까지 다룸으로써 주장을 강화할 수 있다. 주인공이 얻어낸 일에 사사건건 덤벼드는 강력한 적대자를 만들어내듯이, 주요 개념이나 주제와 반대되는 생각들을 가급적 영리하게 제시하라. 이는 주제를 보다 완전히 탐구할 수 있게 하고, 그 생각을 벼리고, 궁극적으로 그 주제를 더욱 탄탄하게 해준다.

사람에 대해서도 마찬가지이다. 그러니까 누군가가 강하게 의견을 제시할 때, 반대 관점을 고려하고 있는 모습을 보여주면 더욱 확신을 줄 수 있다. 그것을 생각하는 시간도 훨씬 더 즐거워진다. 자기 의견만 고집하는 목소리 큰 사람과 반대로 영리한 사람, 잘 들어주는 사람, 상대의 관점에 무게를 실어주는 사람에게 우리가

얼마나 남다른 감정을 갖게 되는지 생각해보라. 이야기의 주제와 반대되는 관점을 표현할 때—그것을 지나치게 단순화하지 않고—독자는 이야기에 더욱 끌리고, 그 주제는 더욱더 설득력을 갖추게 된다. 반대의 경우까지 정직하게 고려하고 있음을 보여주었기 때문이다.

⟳ | 원칙

주인공은 욕망의 대상을 얻어내고자 있는 힘을 다해 싸우면서 목표에 더 가까이, 한 발 더 나아가게 된다. 사건들이 종결되는 방식이 이야기의 의미를 결정한다. 사랑에 빠진 사람이 데이지 꽃잎을 한 장씩 뜯으면서 "그녀는 나를 사랑한다", "나를 사랑하지 않는다"라고 중얼거리는 행동처럼 보면 된다. 그러니까 마지막 꽃잎을 뜯으면서 "사랑한다"로 끝나면 그녀는 그를 사랑하는 것이다. "사랑하지 않는다"로 끝나면 그녀는 그를 사랑하지 않는 것이다. 이 행동은 꽃잎 하나를 뜯을 때마다 의미가 변화하는 짧은 이야기라고 할 수 있다. 마지막 꽃잎이 뜯길 때 이야기의 결론이 발생하기 때문이다.

조니 클레그Johnny Clegg의 노래 〈바르샤바 1943〉에서 두 레지스탕스 소년은 나치에 대항해 싸운다. 어느 날 밤, 군인들이 그들 중 한 집으로 몰려오고 소년을 데려간다. 그의 심장 속에는 '강철'이 있지만, 그는 동료의 이름을 대라는 압력을 받으면서 육체적 고통을 겪고 심리 조작을 당한다. 그는 완강히 버티지만, 자신이 죽기 직전임을 느끼게 되자 가장 친한 친구의 이름을 속삭인다. 친구는 연행되고, 두 사람은 처형을 기다리며

감옥에 갇힌다. 두 소년의 이름은 나타나 있지 않으며, 동료의 이름을 댄 쪽은 '키드', 배신당한 쪽의 이름은 '가장 친한 친구'로 나온다. 여기서 극적 중심 질문은 "친구가 키드를 용서할까?"이다. 후렴구에서 키드는 자신이 친구를 배반하지 않았노라고 맹세한다. 그는 단지 너무 공포에 질려 홀로 죽어갈 수 없었을 뿐이다. 이는 무척이나 영리하고 복잡한 개념이다. 키드가 친구를 배신한 것은 사실이다. 하지만 정말로 그가 배신한 걸까? 그는 고문으로 고통받는 어린 소년이었다. 공포에 질리고 지친 채 상상할 수 없는 압박을 받으면서, 정말이지 마지막까지 버티다가 서약을 깼는데, 그에 대한 책임이 과연 그에게 있을까? 물론 그렇지 않다. 그리고 친구 역시 그 사실을 알고 있다. 기관총 분대가 그들을 쓰러뜨리기 직전 친구는 죄책감으로 괴로워하는 키드를 용서한다.

이 이야기의 주제는 용서란 희생이고 아름답다는 것이다. 배신한 친구에게는 용서하지 않을 수 없는 가장 강력한 이유가 주어져 있다. 때문에 이 이야기는 마음을 울린다. 그들의 세상에서 가장 큰 죄는 친구를 밀고하는 것이다. 그리하여 극적 중심 질문에 대한 답이 내려지고, 친구는 죽어가면서 키드를 용서하고 편안하게 해준다. 이 장면은 엄청나게 강렬하다. 여기, 그들을 죽인 자들이 가늠할 수조차 없는 용기와 연민, 영예를 지닌 두 소년이 있다. 그리고 그들이 쓰러졌을지라도, 우리는 그들이 인간성을 잃지 않겠다는, 더욱 중차대한 전투에서 승리했음을 느끼게 된다.

주제를 '공격한다'는 건 꼭 인물을 연단에 세워 반대론을 주장하게 만들라는 말이 아니다. 록 음악 작사가는 소설가나 시나리오 작가보다는 경제적으로 써야 한다. 클레그는 이 원칙을 비범하게 실행한다. 그는 소

년의 침묵을 통해 '공격'한다. 이 침묵은 "난 절대 네 죄를 용서하지 않을 거야. 용서할 수 없는 일이야"라는 무언의 외침이다. '배신자'가 비통해하며 자신의 배반을 부정할 때 초점은 이야기가 지닌 순수한 마법을 통해 친구가 듣는 것에 맞춰져 있다. 그리고 그가 마침내 용서한다고 말할 때, 이는 이야기의 주제를 폭발시킨다.

클레그의 이야기가 효과적인 것은 용서가 얼마나 어려운 것인지 그가 이해하고 있기 때문이다. '주제를 공격하라'는 12장 '딜레마를 유발하라'와 18장 '적대자에게 강력한 동기를 부여하라'의 자매 원칙이다. 주제가 너무 단순화된다거나, 그 답이 너무 명확하다면, 이 원칙을 실행하는 데 근본이 되는 역동적이고 지적인 전투를 펼치기가 불가능해진다. 이를테면 주제가 '고결한 할머니들을 지키자'라면, 합법적인 반발을 만들어낼 수가 없다. 미치광이나 고결한 할머니들에게 해를 끼치라는 주장을 할 것이다. 그리하여 이야기는 어디로도 가지 못하게 된다. 우리가 이미 결론에 동의하고 있기 때문이다. 따라서 여러분은 반드시 스스로에게 당혹스러운 질문을 해보아야 한다. 토니 모리슨의 걸작 《빌러비드》는 딸이 노예가 되는 것을 막으려고 스스로 딸의 목을 가른 도망 노예의 이야기에서 영감을 받았다. 이 소설의 한가운데 있는 질문은 "자기 아이를 죽인 엄마가 용서를 받을 수 있을까?"이다.

이런 선택들은 창작 과정 초기에 근본적으로 이루어져야만 하며, 종종 이야기가 효과적으로 전달되느냐 아니냐에 결정적인 영향을 미치곤 한다. 잠시 여기에 대해 생각해보자. 여러분의 이야기가 반박하기 불가능한, 공격할 수가 없는 주제를 기초로 세워진 것이라면, 이야기는 시작부

터 운이 다한 것이다. 이야기에서 깊게 탐색되고 강렬하게 논쟁할 거리가 되는 복잡한 개념들을 탐구하라. 그래야만 성공이라는 도로를 달리게 될 것이다. 여러분은 이야기를 쓰고 있는 것이지, 자동차 범퍼에 광고 스티커를 붙이고 있는 게 아니다. 꼭 기억하자.

☾ | 대가의 활용법

《카라마조프가의 형제들》(1879)
표도르 도스토옙스키

1878년 러시아의 대문호 표도르 도스토옙스키는 마지막 소설 《카라마조프가의 형제들》에 착수한다. 이때는 러시아 황제 알렉산더 2세가 농노해방령으로 2300만 명의 농노를 해방시킨 지 17년째 되는 해이다. 러시아의 농노들은 본질적으로 노예와 같고 권리가 거의 없었다. 고려할 점은, 농노들이 황제의 명으로, 즉 위로부터의 개혁으로 자유를 얻지 않았더라면 혁명이라는 아래로부터의 개혁으로 자유를 얻었을 거라는 점이다. 6200만 명의 인구 중 3분 1이상의 사람들이 자유를 얻은 사회가 어떤 심리적 영향을 받았을지 생각해보라. 농노들은 무척이나 오랜 시간을 억압받고, 교육도 거의 받지 못하고, 존엄성을 부정당하며 살았다. 이들은 행복하게 왈츠를 추지도, 치료를 받지도 못했으며, 삶을 즐길 준비도 되어 있지도 않았다. 부유층은 이 사실을 두 팔 벌려 환영하지 않았다. 이로 인해 어려운 시기가 도래한다. 《카라마조프가의 형제들》

이 완성되고 26년 후에 볼셰비키, 혹은 노동자 혁명이 러시아 제정을 전복시키고, 내전이 일어나 마침내는 소비에트 연방이 형성되기에 이른다.

바야흐로 혁명 분위기가 무르익어 가는 역사적 전환기에, 도스토옙스키는 〈러시아 일보〉에 소설을 연재하기 시작했다. 도스토옙스키는 러시아 가정의 해체를 깊이 탐구하고는 그것을 사람들이 교회로부터 멀어져 가는 징후로 보았다. 무신론이 유행처럼 러시아를 휩쓸고 정치적 열망이 일어나고 있었는데, 특히나 젊은 사람들 사이에서 그러했다. 그런 한편 그는 교회의 흠결과 노골적인 부패에도 마찬가지로 관심을 가졌다. 그는 광신을 경멸하고, 겸허함과 윤리를 신뢰하고, 판단을 삼갔다. 도스토옙스키는 근본적으로 예수 그리스도를 초자연적 힘으로 믿었으며, 추상적인 개념이나 이상으로 여기지는 않았다. 완전한 인간이 되기 위해, 이번 생에서의 만족을 찾기 위해, 더욱더 정의롭고 애정 어린 사회를 건설하기 위해, 우리는 신에 대한 굳건한 믿음을 지녀야만 한다.

그가 이 소설을 쓴 것은 그리스도에 대한 신앙심이 행복과 인류의 진화에 근본적임을 입증하기 위해서였다. 그것이 정의롭고, 친절하고, 연민을 나누는 사회를 건설하는 유일한 희망이라고 믿었다. 자신의 주장을 관철하고자 그는 그리스도에 대한 신앙과 이성 사이의 대립을 중심 갈등으로 설정했다. 여기에서 우리가 탐구할 것은 자신이 지닌 근원적인 믿음에 대한 그의 공격이다. 그 공격은 놀라울 정도로 강력하고 무자비하다. 우리가 살펴볼 부분이 발표되었을 때, 그와 같은 신앙심을 지니고 있던 친구들은 무척이나 놀라면서 이 책의 핵심 주제를 해칠 거라고 우려했다. 하지만 그렇지 않았다. 오히려 정반대였다. 신앙에 대한 공격은 그가

궁극적으로 신앙을 깊이 포용하고, '확신하게' 만들어주었다.

---◇---

이 이야기는 다섯 사람을 중심으로 이루어진다. 50대 중반의 표도르 카라마조프와 그의 네 아들이다. 세 아들은 정식 자녀들이다. 첫째 아들 드미트리 카라마조프는 이십 대 중후반, 둘째 이반 카라마조프는 이십 대 초반, 막내아들 알료샤 카라마조프는 이 소설이 진행되는 동안 스무 살이 된다. 드미트리, 이반, 알료샤는 표도르의 합법적인 자식들로, 드미트리는 첫째 부인 소생, 이반과 알료샤는 둘째 부인 소생이다. 표도르의 네 번째 아들로 추정되는 인물은 스메르쟈코프로, 표도르가 '더러운 리자베타'라고 불리는 부랑아인 백치 여인을 겁탈하여 태어난 자식으로 보인다.

잽싸게 등장인물들과 플롯의 골자만을 추려 소개하고 나서 핵심 내용을 살펴보도록 하자. 도스토옙스키가 자신이 택한 주제를 어떻게 공격하고 있는지에 대해 말이다.

표도르는 호색한으로, 이기적이고, 혐오스럽고, 자기 이익만 챙기고, 탐욕스러운 사내다. 그는 그 자신 외에, 자신의 욕구를 충족시키는 일 외에는 그 누구, 그 무엇에도 신경 쓰지 않는다. 그 일이 얼마나 부도덕하고, 추문을 일으키며, 비열한지도 관심이 없다. 그는 아버지로서 끔찍한 인간이고, 아내들에게 역시 지독한 남편이었다. 지적이고, 외견상 박식해 보이지만, 그는 극도로 혐오스러운 인물이다.

장남 드미트리는 군인이며, 걸핏하면 충동적으로 싸움을 하고 다니는 난봉꾼에, 불같고 극단적인 성격을 지녔다. 그는 주저 않아 엉엉 울곤 하

며, 아주 사소한 이유로도 사람을 두드려 팬다. 상대방의 자식들이 벌벌 떠는 앞에서도 그럴 수 있는 인물이다. 그의 욕망과 취향에는 거의 제약이 없다. 그는 아버지의 불같은 성미를 물려받았지만, 한편으로는 훨씬 더 상냥하고, 솔직하며, 개방적이고, 꼴사나운 혹은 폭력적인 행동을 저지른 뒤에 죄책감과 죄를 고백하고 싶은 욕망으로 몸부림친다.

둘째 아들 이반은 진정한 지성인이다. 이 영리한 젊은이는 자신을 작가이자 정치 사상가로 여긴다. 그는 사회에서 기독교 혹은 기독교인의 판단과 역할에 대해 쓴 기고문들로 사회의 주목을 받았다. 그 뒤 교회가 사회를 통치해야 하는지, 국가가 사회를 통치해야 하는지에 대한 논쟁이 일어난다. 그의 기고문들은 강력하고 설득력 있는 주장을 펴며, 양 진영 모두가 자신들의 입장을 지지한다고 느끼게 한다. 이반은 무신론자이지만 교회의 가르침에는 수많은 긍정적인 측면이 있다는 것을 알고, 최대한 지력을 발휘해 그 사실을 분명히 표현한다.

막내 아들 알료샤는 인간에 대한 애정을 마음 깊이 지닌 채 살아가는 인물이다. 절대로 사람들을 엄격하게 판단하지도 않을뿐더러 누군가의 흉을 보지도 않는다. 자신을 방치하고, 형들을 굶기며 즐거워하는 역겨운 아버지에게조차 그러하다. 알료샤는 신을 믿는다. 신앙심을 타고난 인물로 보인다. 그에게 신은 공기나 물과 같이 실제로 존재하는 것이다. 그는 수도원에서 조시마 장로의 지도 아래 살고 있다. 마음씨 고운 조시마 장로는 인기 있는 종교계의 인물로, 어떤 사람들은 그에게 치유의 힘을 지니고 있다고 믿는다. 알료샤는 수도사가 될 예정이지만, 조시마 장로는 그가 결정을 내리기 전에 현실 세상에서 인생이 무엇인지 경험해보

아야 한다고 느낀다.

표도르의 사생아 스메르쟈코프는 표도르의 하인 그리고리와 아내 마르타의 손에 자랐다. 부부는 그를 생부의 집 하인 혹은 '종'으로 길렀다. 스메르쟈코프는 자신을 험하게 대하는 자들에게 당연히 적개심을 지니고 있다. 또한 그의 안에는 어둡고 추악한 무언가가 있는데, 그가 단지 끔찍한 환경에서 자랐기 때문만이 아니라, 영혼 자체가 그러한 듯이 느껴진다. 어린 시절 그는 핀을 숨겨둔 빵 한 덩이를 개들에게 먹이고는, 고통에 몸부림치고 공포로 그르렁거리는 모습을 지켜보며 즐거워하기도 했다.

이야기는 표도르가 살해되고, 장남 드미트리가 그 죄로 기소되는 일을 중심으로 진행된다. 드미트리는 아버지를 증오하고, 자신이 상속받았어야 마땅한 어머니의 유산을 아버지가 가로챘다고 여긴다. 또한 두 부자는 동시에 아름다운 그루센카를 사랑하고 있다. 그녀는 아버지와 아들의 욕망을 부추기면서 즐거워한다. 표도르가 살해되던 밤, 그루센카는 표도르를 만날 예정이었다. 스메르쟈코프는 드미트리의 화를 돋우리라는 것을 알면서 드미트리에게 그 사실에 대해 말해준다. 드미트리는 그날 밤 표도르의 정원에 나타나 아버지를 절굿공이로 치고, 피투성이가 된 아버지를 버려두고 떠난다.

다음 날 표도르의 시신이 발견되고, 드미트리는 살인죄로 체포된다. 이제 소설은 드미트리의 재판을 중심으로 한 법정 드라마가 된다. 그는 시베리아 형무소로 보내져 남은 생을 고된 유형 생활을 하며 보낼 지경에 처한다. 드미트리는 노친네를 때리기만 했을 뿐 죽이지는 않았다고 주장한다. 알료샤는 그의 옆에서 있으면서, 주저하지도 의심하지도 않고 그

를 믿어준다. 드미트리는 욱하는 성미에 폭력적이지만 거짓말쟁이는 아니다. 하지만 그에게 불리한 증거들이 너무나 많다. 그루센카는 드미트리의 몰락을 초래한 데 대한 죄책감으로 괴로워하고, 자신의 죄를 뉘우치며, 드미트리를 따라 시베리아로 가겠다고 약속한다. 거기에서 두 사람은 고통 속에서 구원을 찾게 될 것이다. 하지만 드미트리가 구원을 추구하고, 죄를 저지르긴 했지만, 살인자는 아니다. 그는 아버지를 살해하지 않았다.

그날 밤 늦게 상처 입은 표도르를 발견하고 숨통을 끊은 것은 스메르쟈코프이다. 살인이 일어나기 전에 그는 이반과 친구가 되고, 이반을 무척이나 존경하게 된다. 두 사람은 무신론에 대해 이야기를 나눈 적이 있는데, 이때 이반은 신은 존재하지 않으며, 그리하여 인간이 하는 그 어떤 일도 허용된다는 취지의 말을 했다. 스메르쟈코프는 이반의 생각을 신봉한다. 그래서 그는 이반에게 인정받고자 표도르를 살해하지만, 이반은 끔찍해하며 그의 얼굴을 친다. 이반이 진짜 살인자를 대심문관 앞에 데려가기 전에 스메르쟈코프는 자결한다. 이반은 죄책감으로 크게 충격을 받고, 치명적인 신경 쇠약(혹은 '뇌일혈')에 시달린다.

결국은 표도르는 맞아 죽었고, 드미트리는 자신이 저지르지도 않은 죄로 여생을 교도소에게 보내게 될 것이며, 이반은 치명적인 신경 쇠약으로 고통받고, 스메르쟈코프는 자살로 생을 마감하게 된다. 신앙심이 강렬한 알료샤만이 살아남는다. 육체적으로, 그리고 정신적으로. 마지막으로 우리에게 보이는 그의 모습은 죽어가는 친구 곁에 서 있는 소년들을 위로하고 있다. 알료샤는 신앙과 선량함에 대한 아름다운 연설을 한다. 소년들

은 무척이나 감동받고, 그의 이름을 소리 높여 부른다. 그리고 모두 죽은 아이의 생을 기리며 저녁 식사를 하러 자리를 뜬다.

———————◇———————

이 책이 다루는 주제는 신앙의 도덕적 정의만이 아니라, 그에 관한 '지성'이다. 알료샤는 단순히 홀로 살아남은 사람이 아니라, 신앙을 올바로 취한 유일한 사람이다. 드미트리에게 불리한 증거들이 산처럼 쌓여 있음에도, 알료샤에게 형의 무죄를 알기 위해 필요한 건 그저 형의 눈을 들여다보는 것뿐이다. 그의 믿음에는 지혜가 있으며, 그는 타인을 판단하는 행위를 거부한다. 그는 논리와 이성으로는 찾지 못할 진실을 볼 수 있는 사람이다.

이 부분 역시 '**주제를 공격하라**'는 원칙으로 회귀한다. 이런 결말을 그렇게 강렬하게 만드는 것, 도스토옙스키의 신앙에 대한 헌신을 이토록 비범하게 만드는 것은 '반역'이라는 장이다. 이반은 식당에서 사랑하는 동생 알료샤를 만나 자신이 왜 신앙을 거부했는지 설명한다. 무척이나 맹렬한 공격이다. 이반은 잘생기고, 다정하고, 폭넓은 존경을 받는 인물이다. 도스토옙스키가 그저 그런 작가였다거나 혹은 자기 입장에 조금이라도 자신이 없었더라면, 그는 표도르의 고약한 입을 통해 신앙을 공격하고, 독자들에게 반발심을 느끼게 했을 것이다. 하지만 열린 마음과 정신의 소유자로 경청할 줄 아는 알료샤처럼, 도스토옙스키의 확신은 반대자가 할 수 있는 최고의 공격을 받아낼 만큼 강하다. 최대한 물 속 깊이 공하나를 던진다고 생각해보라. 공을 깊이 쳐낼수록 공은 더 높이 되튀어

오른다.

　이반은 알료샤를 무척이나 존중하고 사랑하며, 알료샤가 형으로서 자신을 존경한다는 사실도 알고 있다. 또한 알료샤가 수도자가 되기로 공부 중이라는 사실도 안다. "나는 네게서 신앙심을 빼앗으려는 것도 아니고, 네 확고한 기반을 무너뜨리려는 것도 아니다. 어쩌면 너로 인해 내가 치유되고 싶은 건지도 모르지." 알료샤는 형이 겪는 고통의 깊이를 감지하고, 형의 생각에 귀를 기울이고 싶어 한다. 형이 그 짐을 감내하도록 돕고 싶기 때문이다.

　이반은 검사처럼 자신이 어째서 '세상을 받아들이지 않는지'에 관한 사례들을 늘어놓는다. 그의 말의 요지는 다음과 같다.

　성자들은 자신들이 어떤 종류의 의무 혹은 벌 혹은 힘이 요구하기 때문에 고통을 겪는다. 그리고 '자비로운 요한'의 예를 든다. 요한은 썩어 문드러지고 악취가 진동하는 병자가 몸을 데워달라고 애원하자 함께 누워 병자의 입 속에 숨을 불어 넣어준다. 평범한 사람은 그런 일을 할 수가 없다. 인간들은 서로를 참아낼 수 없기 때문이다. 우리는 다른 누군가의 얼굴, 그들이 풍기는 냄새를 좋아하지 않으며, 자신의 발을 밟은 사람에 대한 적대감을 참을 수가 없다. 우리는 서로를 사랑하기는커녕 서로를 참아낼 수 없다.

　그리고 아이들 이야기로 넘어간다. 이반은 아이들을 사랑하지만, 일곱 살 이하의 아이들만이 순진무구하고 자유로우며, 우리와는 거의 다른 존재라고 여긴다. 아이들이 고통받는 것은 견딜 수가 없다. 그리고 이번에는 신문에서 본 이야기들을 해준다. (이 사례들은 '극도로 불쾌'하지만 진

실이다. 도스토옙스키는 실제로 이런 이야기들을 모았다. 이 원칙이 얼마나 잘 실행되었는지 적절히 설명하고자 여기에서 낱낱이 다루겠다.) 불가리아 전쟁 당시 터키인과 체르케스인 사이에서 저질러진 잔혹 행위들에 대한 언급이 이어진다. 그들은 살아 있는 여성의 자궁에서 태아를 끄집어내고, 공중에 아기들을 던졌다가 총검으로 받았다. 또한 아기들 머리에 총구를 겨누고는, 아이들이 깔깔거리면서 총구를 만지고 놀면 그 얼굴에 발포를 했다. 그는 인간을 짐승에 비유하는 건 짐승에 대한 모독이라고 말한다. 호랑이가 인간에게 해를 가할 순 있지만, 그들은 '인간처럼 잔혹한' 행위를 하진 않는다.

이반은 이런 이야기들을 늘어놓으면서 비통함과 광적인 울분 사이를 오간다. 이번에는 스위스의 한 아이에 대해 이야기한다. 아이는 사생아로 태어나 양치기에게 맡겨져 산 속에서 자랐다. 옷도 거의 걸치지 못하고, 며칠 동안 굶는 등 짐승과 같은 취급을 받는다. 때로는 너무 배가 고파 돼지들을 먹일 꿀꿀이죽이라도 조금 훔칠 기회가 생기기를 기도한다. 아이는 자라서 도둑질을 하다 어느 날 사람을 죽인다. 그는 사형 선고를 받는다. 감옥에 들어가자 교인들이 아이를 에워싸고 읽고 쓰기, 복음서를 가르친다. 이들은 '그에게 열심히 권하고, 그를 설득하고, 강요하고, 괴롭히고, 촉구하고, 마침내 그는 스스로 죄를 저질렀음을 실토하게 된다.' 오, 독실한 제네바인 전체가 그가 구원받았다는 사실을 축하하며 그의 곁으로 달려온다. 그리고 신을 모르고 짐승처럼 길러졌지만—이건 그의 죄가 아니다—그는 저지른 죄로 교수대에 서고, 군중들이 그가 신께 가는 여정을 기뻐하는 와중에 '그의 머리가 싹둑 잘린다'.

이반은 그러고 나서 부유하고, 교양 있는 한 부부에 대해 이야기한다. 부부는 어린 딸을 사납게 때린다. 무척이나 '영리하게도' 잔가지가 수없이 돋은 회초리로 때린다. 고통을 가하는 게 좋아서이다. "매질을 할 때마다 더욱 흥분하는 그런 폭행꾼들을 내 잘 알지. 그런 자들은 한 대 한 대 내리칠 때마다 점점 더 쾌감을 느끼고, 점점 더 가학적으로 내리치지." 요행히 부부는 법정에 서게 됐지만, 그들이 고용한 말 잘하는 변호사가 가족 문제에 법원이 간섭해선 안 된다고 목청을 높여, 그들은 처벌받지 않고 풀려난다. 군중들은 무죄 선고에 환호한다. 이반은 씁쓸하게 이렇게 덧붙인다. "아, 내가 거기 있었더라면, 고문자의 이름을 기리는 장학금이라도 제정하지 그러냐고 소리쳤을 텐데 말야."

그러고 나서 그는 더욱 끔찍한 이야기 두 가지를 더 한다. 한 가지는 다섯 살배기 딸이 자면서 오줌을 쌌다고 학대한 부모에 관한 이야기이다. 부모는 아이가 온몸이 멍투성이가 되도록 혹독하게 때리고, 얼굴에 똥을 처바르고, 엄동설한에 밤새 아이를 헛간에 가둔다. 이반은 아이가 가엾어서 굉장히 분노한다. 자기에게 무슨 일이, 어째서 일어나고 있는지도 모르고, 신께 도와달라고 간절히 비는 어린아이 때문에, 그리고 아이의 답변 받지 못한 기도에 대해. 아직 부족하다면 장군 출신인 부유한 지주에 대한 이야기 하나가 더 남아 있다. 그에게는 개가 수백 마리나 있는데, 여덟 살 난 농노 아이 하나가 놀다가 우연히 돌로 개 한 마리를 맞추게 된다. 그 말을 들은 장군은 아이를 가둔다. 그러고는 다음 날 아침 사냥 갈 채비를 마친 사람들과 함께 말을 타고 나타난다. 장군은 아이 엄마에게 아이를 데려오게 시키고, 아이를 벌거벗겨 뛰게 한다. 그리고 한

무리의 사냥개를 풀어서 아이를 뒤쫓게 하고, 아이는 어미의 앞에서 갈가리 찢긴다.

이반은 알료사를 지그시 바라본다. "그 자식을 어떻게 해야 할까? 우리의 도덕적 만족감을 위해 총살시켜야 하나?" 알료사는 말한다. "총살시켜요!" 이반이 "브라보!" 환성을 내지른다. 알료사는 자신이 말도 안 되는 소리를 했다면서 이 말을 번복하려고 한다. 이반은 말한다. "세계는 말도 안 되는 소리 위에 세워져 있지." 알료샤가 더는 참을 수 없어 하면서 왜 자신에게 이런 소릴 하느냐고 묻는다. 이반은 말한다. "넌 내게 소중한 사람이야. 나는 너를 놓치고 싶지 않아. 네가 경애하는 그 조시마 장로에게 양보하지도 않겠어."(조시마는 알료샤를 가르치는 존경받는 수도자이다.) 이반은 언젠가 자신이 모두를 이해하고 용서할 수 있을 거라고 주장한다. 언젠가 살해된 사람들이 살인자를 포용하고, 모두가 신을 소리쳐 부르게 될 것이라고 말한다. "주여, 당신이 옳습니다!" 하지만 그는 이를 받아들일 수가 없다. 아무것도 말이다. 야만적으로 어린 소녀를 때리고, 오물을 처바르고, 헛간에 가두는 걸 정당화할 수 있는 사람들 사이에는 내적 평화조차 허용될 수 없다. 그는 누구도, 심지어 신이라 할지라도, 이런 가학 행위를 용서할 권리가 없다고 말한다. 그리고 이런 고통의 결과로 조화가 찾아온다면, 그 조화를 이유로 정당화될 수 있는 짓은 없다.

"난 조화 따윈 바라지 않는다. 나는 보복하지 못한 데서 오는 고통과, 해소하지 못한 분노를 지니고 살아가는 걸 택할 거다. '비록 내가 틀릴지라도' 할 수 없다. 그 조화의 대가는, 우리가 그 입장료를 치르지 못할 정도로 너

무 크다. 그러니 나는 주저 없이 내 입장권을 되돌려줄 거란다. 그리고 그게 내 의무다. 정직한 인간이라면, 가급적 빨리 그걸 돌려줘야 하지. 그게 내가 하고 있는 일이다. 나는 신을 받아들지 않는 게 아니란다, 알료샤. 난 그저 신께 그 입장권을 정중하게 돌려드린 것뿐이란다."

그 후 그는 알료샤에게 어린애를 고문하는 것으로써 모든 인간의 고통을 줄일 수 있다면 그 일에 그럴 만한 가치가 있다는 사람들에게 동의할 수 있느냐고 도전적으로 묻는다. 알료샤는 그렇지 않다고 말한다. 이 논쟁은 신앙에 대한 이반의 공격으로 끝이 난다.

자, 이제 도스토옙스키가 되어보자. 여러분은 유명한 소설가이고, 신앙심이 투철한 사람이다. 사회가 재앙이 일어나기 일보직전으로 위태위태하다고 느낀다(20세기는 러시아에 상상조차 할 수 없는 유혈 사태를 가져왔다). 그리고 신앙의 가치를 옹호하고 싶다. 이 상황에서 소설을 연재하고 있다. 이 장을 풀어 놓기 위해, 자신이 열렬히 믿고 있는 대상을 이런 종류로 난타하기 위해 용기를 끌어올려야 한다. 자, 신앙심이 깊은 도스토옙스키가 가졌던 자신감, 작가로서 자신의 논거를 관철시킬 수 있다는 믿음에 대해 생각해보자. 정말이지 경이롭지 않은가?

◎ | **도전** 다음은 여러분이 이 원칙을 숙고하고, 실행하도록 도와줄 사항들이다.

• 지난 장에서 했던 것처럼 주제를 분명히 정의하는 것부터 시작하라. 가급

적 최소의 단어를 사용하여 간단한 문장으로 만들어라. '지옥으로 들어가는 길은 선의로 포장되어 있다' 같은 식으로 말이다.

• 지금 쓰고 있는 이야기의 주제를 모르겠다면, 가장 최근 작성한 초안에 담긴 주요 장면들을 분석해보라. 마약 중독자 하나가 배수로 안에서 홀로 죽었다면, 이 말인즉, 마약은 죽음의 행위라는 의미다. 마약이 사용자에게 현실 인식을 넓혀준다면, 이 말인즉, 마약도 책임감 있게 사용하면 정신 확장의 도구가 될 수 있다는 것이다.

• 지금 어떤 이야기를 하고 있는지 확실하게 모르겠다면, 관심 있거나 믿고 있는 개념을 간단히 적어보라. 다소 강하게 표현하는 건 결코 나쁜 생각이 아니다. 예를 들어, 환경을 보호하기 위해 사람을 죽인다는 아이디어 같은 것도 괜찮다.

• 이 원칙을 연습해볼까? 여러분의 아이디어를 전적으로 방어해보자. 왜 자신이 그 개념을 믿고 있는지, 진정으로 확신이 있는지, 그것이 절대적 진리인지 적어보라. 이를테면 '분노는 분노한 사람을 파괴한다'는 관념을 생각해보자. 분노가 분노한 사람을 파괴한다는 것은 진실이다. 격분한 상태에서 누군가, 혹은 누구든, 비난할 만한 사람을 찾는 사람은 명확하게 사고할 수 없기 때문이다. 화는 수면, 식이 습관, 약물이나 알코올 사용, 인간관계 등 물리적으로도 부정적인 영향을 미치며, 그것이 닿는 모든 것을 파괴한다.

• 자, 이제 분노가 죄악이라는 개념을 공격한다고 생각해보자. 여기에서 관건은, 정반대 관점에 대해서도 똑같이 진심으로 확신을 가져야 한다는 점이다. 이는 어렵다. 두 아들이 유년 시절 내내 가학적인 아버지에게

야만적으로 얻어맞으며 자랐다. 이들은 성인이 되어서도 그 일로 인해 고통을 받는다. 형이 아버지를 살해하도록 동생을 설득하고자 한다. 그는 가장 강력한 국가가 약한 국가를 어떻게 지배하는지, 독재자들이 어떻게 반대자를 짓밟는지, 다국적 기업들이 환경을 파괴하고, 동물 종들을 전부 쓸어버리는지에 대해 비난한다. 세계는 분노를 원동력 삼아 돌아간다. 분노가 파괴를 부른다. 분노가 비록 죄악이라 해도, 최종적으로 체제 밖에서 목표한 바를 얻어내는, 그 안에 속한 인간에게서 그것을 촉발시키는 유일한 방식이다. 여기에서의 목표는 진심으로—농담이 아니라, '실제로'—자신이 지닌 확신들을 뒤흔들어 보는 것이다.

• 머릿속에서 논쟁이 일어나면, 이 원칙을 제대로 해낸 것이다. 이야기를 하려면 우리는 대가를 치러야 한다. 그 대가는 자신이 가장 소중히 여기는 생각들, 자신이 지니고 살아가는 생각들을 불편하게 여기고, 완전히 시험에 들게 하는 것이다.

연습문제

다음의 지문을 읽고, 아래의 질문에 답하라.

어떤 작가가 현실의 본질에 관한 소설을 쓰고 싶어 한다. 그녀가 선택한 주제는 현실이란 부조리하고, 나쁜 농담이고, 환상과도 같다는 것이다. 그리고 행복은 수학에서 발견되는, 몇 안 되는 객관적인 진실로 도피하는 데서 발견할 수 있다.

작가는 등장인물을 만든다. 수학 교수이고, 이름은 매기 맥루인이며, 복잡한 수학 공식들과 계산에서만 아름다움을 발견한다. 이것들만이 객관적인 진실로 이어지기 때문이다. 매기는 매력적이지만, 자신을 훑어보는 '돼지 같고 짐승 같은' 남자들을 생각만으로도 소름끼쳐 한다. 특히나 그네들이 학생이라면 더욱 그렇다. 따라서 그녀는 가급적 매력적으로 보이지 않으려 한다. 똑같은 모양새의 칙칙한 드레스 일곱 벌을 매일 돌려 입고, 추울 때는 그 위에 풍성한 라임색 재킷을 걸쳐 입고, 노란 스키 모자를 쓴다. 그녀는 지역 전문대학의 종신 교수이고, 혼자 산다. 때문에 학생들이 기초 수학을 통과할 수 있도록 해주는 동안에는 누구도 그녀의 외모에 신경 쓰지 않는다.

이야기는 반낭만주의적이며, 짝사랑의 혹독함에 관한 것이다. 매기는 만성질환 진단을 받고, 일주일 동안 뉴멕시코의 온천으로 요양을 떠난다. 거기에서 그녀는 전쟁 참전 용사 출신으로 온천 프론트 데스크에서 야간 근무자로 일하는 에두아르드를 만나게 된다. 새벽 2시 45분, 매기가 로비를 홀로 걸어다니는 모습을 그가 보면서 두 사람의 대화가 시작된다. 그는 그녀에게 첫눈에 반하고, 그녀가 상처받은 영혼을 숨기고자 억지로 '못생기게' 치장하고 다닌다는 사실을 간파한다. 그는 그녀에게 삶을 사랑하는 법을 가르쳐주고 싶

다. 두 사람은 낭만적인 하룻밤을 보낸다. 그녀는 그의 친절함에 끌리지만, 궁극적으로 로맨스란 부조리 외에 아무것도 가져다주지 않으리라고 판단하고는, 그의 차 앞 유리 와이퍼 아래 '고맙지만 난 됐어요'라고 쓴 쪽지를 끼워 넣어 그의 마음을 산산조각 낸다.

- 이 작가가 택한 주제를 공격하는 가장 적절한 뒷이야기는 무엇인가?

a 어느 늦은 밤, 잠에 취한 몽롱한 상태에서 매기는 놀라운 수학 법칙의 단서가 되는 일련의 숫자를 본다.

b 에두아르드는 두 번째 파병 당시에 만났던 아이들에 대한 이야기를 해준다. 그 아이들은 그녀가 상상할 수조차 없는 일들을 보았다. 그리고 그녀에게 그 아이들의 고통이 사실이 아니라거나 부조리하다고 말하는 것은 죄악이라고 경고한다.

c 에두아르드는 그녀에게 전쟁에서 목격한 공포스러운 일들에 대해 이야기해주고, 의미 있는 일은 아무것도 없다는 그녀의 확신을 무너뜨린다.

d 에두아르드는 그녀에게 시 한 편을 낭송해준다. 자신이 7학년 때 아버지가 돌아가신 뒤에 쓴 시이다. 그는 우리 인간 모두는 불운한 운명을 지고 있으며, 거기에 대해 우리가 할 수 있는 일은 아무것도 없다는 사실을 깨달은 날이었다.

e 에두아르드가 그녀에게 데이트를 신청한 뒤, 매기는 가장 비싼 스파 서비스를 받고 넋이 나갈 만큼 멋진 모습으로 데이트를 간다.

보충수업

1891년 체호프가 쓴 단편소설 〈결투〉를 보자. 흑해 연안 크림반도의 한 작은 마을을 배경으로, 젊은 연인 라예프스키와 나타샤가 등장한다. 두 사람은 자유분방한 관계를 맺고 있으며 소문이 무성한 인물들이다. 라예프스키는 신경질적이고, 미숙하며, 작가가 되길 염원하지만 이루지 못한 인물로, 나타샤와

사랑에 빠져 그녀를 남편으로부터 데리고 도망쳤다. 나타샤는 어리고, 아름다우며, 성적 욕구로 가득 찬 여자이다. 그녀는 자신이 남자들에게 욕망과 분노를 불러일으킨다는 사실을 완전히 인지하지 못하고 있거나, 혹은 그 사실을 알고 즐기는 듯 보인다. 어느 쪽이든, 그녀는 경찰서장과 또 다른 청년 하나와 애정 관계를 맺으며, 그녀를 사이에 두고 다투게 하여 문제를 만든다. 라예프스키는 우울증과 불안증에 사로잡혀 방황하고 있으며, 가급적 그녀에게서 벗어나고 싶어 한다. 두 사람은, 그러니까, 엉망인 상태이다. 이들의 분방한 생활은 같은 마을에 사는 독일인 동물학자 폰 코렌의 분노를 불러일으킨다. 코렌은 라예프스키를 죽이고 싶을 만큼 깊이 혐오한다.

궁극적으로 이 이야기의 주제는 '우리가 진실을 알지 못한다'는 것이다. 그리하여 우리는 겸손하고, 동정심을 가져야 하며, 너무 확신을 해선 안 된다. 이는 결투 후에 폰 코렌이 깨닫게 되는 점이다. 하지만 그 전에 그는 자신이 진실을 알고 있다고 확신한다. 그가 라예프스키를 죽이고, 지구상에서 그 같은 인종들을 쓸어낸다면 세상이 더 나은 곳이 되리라고 말이다. 라예프스키에 대한 반발심 어린 그의 말은 얼마나 대담한가, 또한 얼마나 확신에 차 있는가? 극 초반 폰 코렌의 태도에 담긴 호소력은 무엇인가? 그리고 여기에서 체호프가 '주제를 공격한다'는 이 원칙을 어떻게 실행하고 있는가?

해답

정답은 b. 이것이 현실이 부조리하고, 나쁜 농담이며, 환영에 지나지 않는다는 이야기의 주제에 강력히 도전하는 유일한 보기이다. 아이들의 고통은 모두 실제 현실이기 때문이다.

27

이성적 사고에서 벗어나라

> " 사물의 진실은
> 그것에 대한 생각이 아니라 느낌에 있다. "
> 스탠리 큐브릭, 영화감독

훑어보기

바이런 경은 시를 '상상력의 용암'이라고 표현하면서 "이 용암의 분출로 인해 지진이 방지된다"라고 말했다. 아이작 뉴턴은 시를 '교묘한 난센스'라고, 이디스 시트웰은 '현실에 대한 신성화'라고 했다. 현실 세계에는 사물들이 이해 가능하며 진실로 느껴지는 장소가 있다. 하지만 우리는 어째서 그런지 완전히 설명하지 못한다. 귀가 들리지 않는 사람에게 모차르트나 마일스 데이비스의 음악을 설명할 수 없는 것만큼이나, 누군가는 '현실에 대한 신성화'를 설명할 수 없다. 그럼에도 이는 시에 대한 아주 좋은 정의이다.

요지는 우리가 이야기를 쓸 때 이성적인 사고에만 의존해서는 안 된다는 것이다. 우리는 퍼즐 조각을 맞추어 그림을 만들어내고 있는 게 아니다. 이야기의 구조, 패턴, 시각적 이미지, 사건, 순간들은 모두 알고리즘 같은 것으로 분석되거나, 어떤 이론으로 증명(혹은 비증명)될 수 있는 게 아니다. 어떤 것들은 그게 그저 효과적이기 때문에, 우리에게 강하게 와닿기 때문에 효과가 있다. 그런 것들은 경외감을 불

러일으키고 말문을 잃게 한다.

모든 사물이 작동하는 방식, 사람들에게 동기를 부여하는 일들, 모든 일들의 의미를 100퍼센트 확실하게 알고 있다면, 신비와 경이가 들어설 자리가 남지 않게 된다. 이야기가 오로지 합리적이기만 하다는 건, 생명력, 정신이 없다는 말이다. 말하자면 영혼이 없다는 의미이다. 이 원칙은 우리에게서 이성적 사고라는 사슬을 끊어주고, 상상력을 불러일으키고, 우리가 미처 이해하지 못하는 곳으로 모험을 하게 해준다.

♲ | 원칙

앞서 우리는 이야기의 '수식', 즉 A+B=C가 되는 방식에 대해 이야기한 바 있다. 메리가 열심히 공부하고, 과학 시험에서 최고 점수를 받는다면, 이는 노력이 보답을 받은 것이다. 이는 논리적이다. 하지만 논리에만 과하게 집중하지 않는 게 중요하다. 이야기는 지력과 '감정'의 조합이다. A+B=C는 수조 개나 되는 은하계의 존재나 세포들이 재생산되는 방식, 혹은 암흑 물질의 구성 등 과학이 주는 경이로움에 대해 아무것도 말하지 못한다. 거듭 말하지만 나는 이소룡의 "원칙을 따르되, 거기에 구애받지 말라"는 말로 이 책을 시작했다. 이야기의 마지막 한 조각까지 낱낱이 통제하여 그에 따라 모든 것이 완벽하게 들어맞고, 반론의 여지없는 결론을 이끌어내려고 애쓰면, 이야기에 종속된 기분이 느껴질 것이다. 논리를 지나치게 강조하면, 작품이 단순하고 예측 가능하며 설교적이 된다. 가장 최악은 무엇보다 이야기가 지루해지는 위험이 생긴다는 점이다.

앞서 설명한 스물여섯 가지 원칙들은 근본적으로 여러분에게 가능한

모든 선택지들을 생각했는지 묻는 것이었다. 이것들은 이야기에서 생명력을 빼앗아갈 위험을 내포하고 있다. 스물일곱 번째 원칙은 앞서의 원칙들과 모순되지 않으면서도 필수적이고 근본적으로 이들을 보완한다. 여기에서는 말로 표현할 수 없는, 깔끔하게 정의할 수 없는, '시적poetic'인 것을 옹호할 것이다. 이 원칙이 중요한 이유는, 이야기꾼들이란 자기가 진실을 안다는 지나친 확신을 가질 수 있다는 점에 있다. 그로 인해 인간이 객관적 진실이란 것을 알 수 없다는 사실을 존중하지 않는 잘못을 저지를 수 있다.

2500년도 훨씬 전에 부처는 세계가 우리의 심상에 따라 만들어진다고 설파했다. 이마누엘 칸트나 데이비드 흄 같은 철학자들 역시 이와 유사한 결론에 도달했다. 신경과학자 에릭 칸델은 우리가 뇌의 각기 다른 영역들과 체계들을 배치하는 법을 이용하여 예술을 분해하고 재조립한다고 썼다. 즉, 예술과 이야기는 사람마다 다른 방식으로 인지한다는 의미이다. 양자물리학과 아인슈타인의 상대성 이론은 하나의 고정된 현실이 존재하지 않는다고 말한다. 그러므로 지나친 확신이란 기껏해야 미심쩍은 일일 뿐이다. 이 원칙은 더욱 진정성 있는 이야기를 만들기 위해서는 말로 표현할 수 없는 현실의 복잡성을 존중해야 한다는 것이다.

어떤 이야기들에서는 논리적이고 점진적인 인과 과정을 따르는 사건들이나 현실 세계에서처럼 이성적으로 생각하고 행동하는 인물들, 우리가 현재 이해하고 있는 물리 법칙을 준수하는 세상이 필요하지 않다. 이성적 사고를 초월하면 전면적으로 자유로워질 수 있다. 누군가는 어떤 이유로 어떤 행동을 할 수도 있고, 또 누군가는 아무 이유 없이 어떤 행동

을 할 수도 있다. 하지만 어떤 일이든 진정한 감정에서 촉발되어야 한다. 1977년에 발표된 데이비드 린치의 초현실주의적인 작품 〈이레이저 헤드〉는 산업화된 음울하고 황폐한 도시를 배경으로, 가정을 이루고, 성관계를 하고, 새로 태어난 인간을 기르는 것에 대한 감정적 외상을 다룬다. 주제적 일관성도 충분하고, 영화로부터 의미를 끌어내기 위해 내러티브상 행위들은 시간순으로 전개된다. 정말 기괴한 내용이긴 해도―심지어 점점 더 '기괴해'진다―그러하다.

이 원칙은 정보의 부재에 관한 것이다. 감정을 건드리고자 의도적으로 '이유'를 배제한다는 말이다. 〈펄프 픽션〉에는 살인청부업자 줄스와 빈센트가 두목의 서류 가방을 되찾아오는 장면이 있다. 빈센트가 가방을 열자 거기에서 광채가 뿜어져 나오고 줄스가 묻는다. "좋아?" 빈센트는 서류 가방 안에 담긴 것 때문에 겁을 집어먹고 대답하지 않는다. 줄스가 "빈센트!" 하고 소리치자 빈센트가 정신을 차리고 대답한다. "어, 좋지." 타란티노 감독은 그 서류 가방 안에 든 것이 뭔지 우리에게 말해주지 않음으로써 궁금증을 일깨운다. 분명한 설명이 없어서 서류 가방 안의 내용물은 '감정'을 일깨운다. 우리가 거기에서 돈이나 귀중한 보석을 보았다면, 이는 온갖 논리적인 질문과 생각을 불러일으켰을 것이다. '우리는 저걸 가지고 뭘 할 수 있을까?' '저들이 저걸 가지고 뭘 할까?'처럼 말이다. 하지만 우리는 그 안에 든 게 뭔지 모르고, 우리의 마음속에는 그저 그게 '중요하다'는 '느낌'을 받을 자리가 생겨난다. 거기에 무엇이 있는지 추측하는 것은 오락거리가 된다. 이 영화의 많은 팬들은 그 서류 가방에 초자연적인 것이 들어 있다고 확신하는데, 그 이유 중 하나는 빈센트가

서류 가방을 잠글 때 그 비밀번호가 666이라는 점 때문이다.

이성적 사고를 초월하면, 그렇게 된다. 논리적 사고로는 표현해야 하는 내용을 다 표현할 수가 없다. 논리적 사고는 그게 뭐든 방해물이고, 꿰뚫어 봐야 할 베일이다. 실제로 '초월한' 것이든 아니든, 미의 기준처럼 제 눈의 안경이라 할지라도, 우리는 그것을 받아들여야만 한다. 가장 중요한 점은 우리가 그것을 강렬하게 느낀다는 것, 그것이 신경을 건드린다는 사실이다. 최소한 그것은 여러분이 만든 서사와 주제에 직관적으로 연결되어 있다고 느껴지며, '여러분'에게 놀라움과 궁금증을 불러일으킨다. 이성적 사고를 초월할 수 있다면, 좋은 일이다.

♻ | 대가의 활용법

《구조 거리》(2014)
사만타 슈웨블린

사만타 슈웨블린은 아르헨티나의 단편소설 작가로, 살충제의 해악을 다룬 프랑스 다큐멘터리를 보고 나서 첫 소설 《구조 거리Distancia de rescate》를 쓰게 되었다. 농업 규제가 열악한 라틴 아메리카 출신이어서인지 그녀는 특히 이 주제에 관심이 많다. 이 작품은 분명하고 특정한 목적에서 시작되지만—유독성 화학 물질의 위험성을 경고하기 위해—슈웨블린은 소설이란 이성적인 사고를 뛰어넘을 때 가장 잘 작동한다고 여긴다. 2017년 문학 잡지 〈풀 스톱Full Stop〉과의 인터뷰에서 그녀는 공공연하

게 정치색을 드러내는 글을 쓰지 않으려고 애쓰기로 했다고 말했다. "사람들은 숫자나 이름, 온갖 정보들은 잘 잊지만, 강렬한 감정은 절대 잊지 않거든요."

마음속에 분명한 대상을 지니고—우리와 자연 환경 사이의 위태로운 관계에 대한 불안, 공포감을 서서히 불어넣겠다는 목적을 지니고—슈웨블린은 현실, 꿈, 기억, 정체성을 모호하게 표현한 몹시 비판적인 글을 썼다. 이 작품에는 '쉬어가는' 부분이 없다. 장 구분은 물론 아주 잠깐의 여백도 없다. 전적으로 의지할 수 있는 '말'이란 없다. 무엇도 말이다. 초자연적으로 보이는 것, 진실처럼 들리는 것조차 말이다.

이 중편 소설은 전체적으로 젊은 엄마 아만다와 이상한 소년 다비드 사이의 긴 대화로 이루어져 있다. 아만다는 휴가를 떠났다가 부에노스아이레스 외곽의 작은 시골 마을에서 카를라라는 여성과 아홉 살짜리 아들 다비드를 만난다. 이야기는 아만다가 응급실 침상에 누워 있는 장면에서 시작된다. 그녀는 보이지도 않고, 움직일 수도 없다. 등 밑 침대 시트는 헐겁다. 다비드는 그녀 곁에 무릎을 꿇고서, 언제 몸속으로 벌레가 들어오는 듯한 감각이 느껴지느냐고 그녀를 다그친다. 언제 아프다고 '느끼는지' 정확히 파악하는 게 '우리 모두에게 무척이나 중요하다'고 말이다. 그는 무엇이 그녀를 아프게 하는지 알아내려고 아주 사소한 내용들까지 확인하려고 한다. 낭비할 시간은 없다. 그녀가 생사의 기로에 서 있기 때문이다. 그녀는 자신이 처한 혼란을 이해하고, 그것을 다루는 자신의 능력에 놀란다. 그는 그녀의 감정이나 욕구에는 신경 쓰지 않고 공격적으로 질문을 해대고, 자신이 중요하다고(혹은 중요하지 않다고) 생각하는 것에

대해 판단한다. 이로 보아 냉혹한 성격으로 보인다.

이들의 대화가 진행됨에 따라 우리는 아만다가 주초에 집 한 채를 빌렸고, 서너 살쯤 먹었지만 나이에 비해 조숙하고 마음씨 착한 딸 니나를 데려왔다는 사실을 알게 된다. 남편의 이름은 알 수 없으며, 그는 주말에 차를 몰고 올 예정이다. 그 마을에 있는 동안 아만다는 카를라와 친해지며, 두 사람은 며칠 동안 함께 일광욕도 하고 대화를 나눈다. 아만다보다 열 살 정도 나이가 많은 카를라는 친절하고 매력적인 여성이지만, 아만다는 그녀에게서 꺼림칙한 뭔가를 발견한다. 카를라는 운전을 배우고 싶어 하고, 아만다는 기꺼이 운전을 가르쳐준다. 어느 날 카를라가 수영장 옆에 차를 대고 운전대에 머리를 떨구고는 이야기 하나를 해도 되느냐고 묻는다. 이 이야기 때문에 아만다가 자신을 보러 오지 않고, 니나가 다비드와 놀지 못하게 하는 건 아닐까 걱정된다면서 말이다. 아만다는 그럴 일은 없다고 안심시킨다.

카를라는 긴 이야기를 들려준다. 우리는 그 이야기를 마음 깊은 곳에서 카를라에게 이입한 아만다의 대화를 통해 접하게 된다. 6년 전에 일어난 일이다. 카를라의 남편 오마르는 경주마를 기르며 거기에 많은 돈을 퍼붓고 있다. 아만다는 오마르가 트럭을 몰고 곁을 지나갈 때 자기가 손인사를 했지만 아무 반응을 하지 않았던 일을 언급한다. 카를라는 "그 사람이 오마르예요"라고 말한다. 그는 더 이상 미소 짓지 않는다.

어느 날, 오마르가 외출한 사이 카를라는 세 살이던 다비드와 함께 있다가 종마 한 마리가 사라진 사실을 알아차린다. 그녀는 다비드를 들쳐 안고 뛰어다니다가 개울에서 물이 흘러 들어가는 인근 숲에서 말을 발견

한다. 그녀는 다비드를 내려놓고 말을 부드럽게 토닥이며 고삐를 낚아챈다. 안심한 그녀가 농장으로 말을 데리고 돌아가려는데, 다비드가 개울물 속에 쭈그리고 앉아서 손으로 물을 떠먹고 있다. 말이 도망간 일에 다소 책임을 느끼고, 다비드를 죽은 새 옆에 놔두었다는 데 죄책감이 들어서 그녀는 오마르에게 그 일을 이야기하지 않는다. 다음 날 아침 오마르가 눈이 툭 튀어나온 채 죽어 나자빠진 말을 발견한다. 카를라는 다비드가 그 말과 같은 물을 먹었다는 사실을 곧바로 깨닫고는 아기 침대로 달려간다. 그녀는 아이를 들어 안고, 급히 자기 침대로 데려가서 미친 듯이 아이를 위해 기도를 올린다. 아이는 땀에 흠뻑 젖고 몸이 불덩이 같다.

그녀는 쓰러진 말들을 묶고 있는 오마르에게는 말하지 않고, 아이를 안고 집 밖으로 황급히 나가서 '초록 집 여인'에게 달려간다. 이 마을에서는 응급실까지 가는 데는 몇 시간이 걸리는 데다 의사들 실력도 형편이 없기 때문이다. 사람들은 어떤 병이든 초록 집으로 가는데, 특히나 그 집에서는 낙태 행위가 많이 이루어진다. 민간요법 치료사라고 할 만한 여인은 사람들의 기를 읽고 신체 어디에 문제가 있는지를 감지한다.

카를라가 이야기를 하는 동안 아만다는 풀장 옆 차 근처에서 놀고 있는 니나에게서 눈을 떼지 않고 있다. 아만다는 소위 '구조 거리', 그러니까 병원까지 가는 데 아이의 상태가 악화될 수 있는 거리가 어느 정도인지에 대해 이야기하고 있다. 그녀는 자신과 니나 사이에 밧줄 하나를 상상한다. 상황이 나빠지는 것처럼 보일수록 그녀는 밧줄을 더욱 세게 당기고, 아이에게 더욱 가까이 다가가야 한다고 느낀다. 그녀는 그렇게 할 것이다. 엄마와 할머니가 늘 그녀에게 결국 끔찍한 일이 일어나게 될 거

이성적 사고에서 벗어나라

라고 가르쳤기 때문이다.

초록 집 여인은 카를라에게 그 말이 죽었다고 말한다. 카를라는 깜짝 놀라고, 그 말에 대해 아무 말도 할 수가 없다. 여인은 독이 다비드의 심장을 침투해 들어갔고, 아이를 살릴 유일한 희망은 '영혼 전이'밖에 없다고 이야기한다. 아이의 영혼을 다른 사람의 신체로 옮겨야 한다고 말이다. 영혼이 떠날 때 다비드의 육신과 아이가 새로 깃들 육신 양쪽에 해가 없는 수준의 독만이 남게 될 것이다. 그러면서 다른 영혼, 혹은 그 영혼의 일부가 다비드의 신체로 옮겨온다. 그 일은 돌이킬 수 없으며, 카를라는 그 뒤로도 계속 다비드의 껍데기를 돌봐야 할 것이다. 카를라는 다비드의 영혼이 어디로 가게 되는 건지 알려고 발악하지만, 여인은 모르는 게 나을 거라고 주장한다. 다비드의 눈이 튀어나오고 몸이 불덩이같이 달아오르자, 카를라는 공황 상태에 빠져서 아이가 죽는 것보다 그게 낫겠다고 동의해버린다.

완전히 언 카를라는 영겁 같은 두 시간을 견딘다. 마침내 문이 열리고, 여인이 나온다. 잘되었다고, 기대보다 잘되었다고 그녀가 말한다. 그리고 계속 하품을 해댄다. 그러고 나서 소년은 멍한 상태로, 손목에는 밧줄 자국이 남은 채로 비틀거리며 나온다. 아이의 살결에는 점들이 생겨나 있다. 아이는 겉모습은 똑같지만 걸음걸이도 다르고 시선도 이상하다. 전처럼 엄마에게 들러붙지도 않는다. 그 뒤로도 계속. 소년 역시 길게 하품을 하고, 여인은 "나가봐요"고 말한다. 카를라는 공포에 질리고, 오직 그 '괴물'에게서 도망치고 싶은 마음뿐이다.

아만다는 영혼 전이를 믿지 못하고 당혹스러워하며 엄마가 아프고 충

격에 빠진 어린 아들을 제대로 돌보지 않아서 그런 거라고 치부한다. 현재 시점에서, 아만다와 다비드는 다음과 같은 대화를 나눈다. 소년의 말은 다른 서체로 표시되어 있다.

지금 네가 어떤 존재이든지 간에 그건 무척이나 슬픈 일이지, 무엇보다도 네 엄마가 너를 괴물이라고 부른다는 사실이 말야.

아주머니는 혼란스러우신 거예요. 이 얘기는 좋을 게 없어요. 전 평범한 애라고요.

이건 평범한 일이 아니란다, 다비드. 사악하기만 한 이야기라고. 넌 내 귀에 대고 이야기를 하고 있지. 난 그게 실제로 일어난 일인지조차 모르는데.

그건 일어난 일이에요, 아줌마.

이 기이한 대화는 이 책 전체에 대한 상징이다. 아만다는 영혼 전이를 믿지 못하지만, 그에게 '지금 네가 어떤 존재이든'이라고 언급한다. 소년은 자신이 '평범한 소년'이라고 주장하는데, 그 어투는 성인처럼 신중하고, 지도자처럼 명령조이다. 이는 죽음의 칼날 끝에서 춤춰본 자, 혹은 실제로 영혼 전이가 이루어져서 생겨난 지혜에서 기인한 특성일 수 있다. 우리가 알고 있는 건 오직 그가 성인의 영혼을 지니고 있다는 점이다. 아만다는 그 일이 일어났는지조차 모른다고 주장하지만, 우리에게는 그 일이 실제로 일어난 것임을 믿을 온갖 근거가 있다. 이 세계에서는 무엇도 안전하지 않다. 그저 흐르고만 있는 개울물조차도 그러하다. 그녀는 돌연 니나가 지금 어디 있는지 모른다는 사실을 떠올린다. 다비드는

그게 중요한 게 아니라고 차갑게 말한다. 그녀는 그게 중요하지 뭐가 중요하냐며 울부짖고, 소년은 그녀가 무엇 때문에 아프게 되었는지 정확히 이야기를 하지 않으면 혼자 두고 나가버릴 거라고 으름장을 놓는다. 홀로 가망 없이 죽어갈까 봐 두려워서 그녀는 이야기를 계속한다.

슈웨블린은 해결이 되리라는, 이 고통스러운 현실에서 빠져나갈 길이 있다고 희망을 품을 만큼만의 서사를 풀어내고 설명한다. "아만다가 무엇 때문에 아픈지 다비드가 알아내게 될까?"라는 극적 중심 질문이 공기를 계속 떠돈다. 아만다가 해주는 이야기는 빠르게 진행되고 수없이 많은 감정들을 불러일으키지만, 이들의 대화는 논리적인 생각을 불가능하게 만든다. 여기서 진행되고 있는 일들을 모조리 생각해보자. 카를라와 아만다는 둘 다 자기 아이들로부터 분리되어 있다. 아만다는 불편하고, 거의 치료를 받지 못한 채 맹목적이고, 겁에 질려 있다. 딸이 움직일 때마다 '구조 거리'를 계산하면서 아이를 보호해야 한다는 생각에 완전히 사로잡혀 있는 어머니이다. 그리고 이제, 그녀는 여기에 누워, 한 발 한 발 죽음에 다가가면서, 니나가 어디에 있는지, 괜찮은지조차 모르는 신세이다. 그 위에, 그녀는 아이를 잃은 데 대한 자책감과 그 일에 대한 트라우마와 공포에 시달리는 또 다른 엄마 카를라에 대한 무척이나 끔찍한 이야기를 해야 할 뿐이다. 그리고 소년, 그 '괴물'은, 그녀 곁에 무릎을 꿇고 앉아 정보를 얻어내려고 그녀를 협박하고 있다.

어떤 수준에서 이 서사는 고결한 의사가 빠르게 번지는 전염병을 잡으려고 불가능한 일들을 해내려고 애쓰는 옛날 스릴러 같은 느낌이다. 전염병이 시작되는 정확한 순간을 알아낼 수만 있다면 그는 사람들에게

서 병을 예방할 수 있을 것이다! 그런 한편, 다른 수준에서 이 상황은 무척이나 왜곡되어 있으며, 악몽으로밖에 납득되지 않는다. 다비드, 이 '영혼 전이자' 혹은 다소 깨우침을 얻은 '아이'는 아만다가 언제 어떻게 중독이 되었는지 자신이 알아낼 수 있다는 듯한 행위를 하고 있다. 왜 독극물 학자들, 의학 전문가들, 군인들이 그 지역을 봉쇄하러 달려가지 않는 걸까? 다비드는 병원에 고용된 것인가? 이 이상한 아이가 죽어가는 여자를 괴롭히는 것에 신경 쓰는 사람은 없는가? 이 상황에 대한 이성적인 반응들은 존재하지 않는다. 사람들은 그저 유독한 세상에서 생명의 대학살을 받아들이고 있다. 마치 구름에서 비가 떨어지는 걸 당연하게 받아들이는 세상처럼 말이다.

슈웨블린의 말로 돌아가보자. "사람들은 숫자나 이름, 온갖 정보들은 잘 잊지만, 강렬한 감정은 절대 잊지 않거든요." 그녀가 하고 있는 말은, 쉽게 잊힐 만한 사소한 일, 현상과 형태들을 잘라내면 이야기가 전달하는 느낌이 증폭된다는 의미이다. '온갖 정보들'에는 수식어구와 과도한 설명도 포함되어 있는데, 이 점은 중요하다. 스탠리 큐브릭 감독은 언젠가 "나는 뼈대에 붙어 있는 모든 걸 도려낸다"고 말한 적이 있다. 슈웨블린의 글쓰기 역시 이와 같다. 영혼 전이 후 여인이 다비드를 되돌려주던 순간을 카를라가 어떻게 묘사하고 있는지 살펴보자.

그러고는 그 아이의 발소리를 들었어요, 나무 위를 무척이나 부드럽게 걸어오는 소리를요. 짧고, 희미하고, 다비드가 걷던 방식과는 무척이나 다른 소리를요. 그들은 네다섯 걸음마다 한 번 멈춰 섰어요. 그녀가 아이를 기

다려주려고 한 번씩 멈춰 선 거지요. 그들은 주방에 거의 도착했어요. 진흙이 말라붙어 더러운, 아이의 작은 손이, 기대 있는 벽을 더듬었어요. 우리의 시선이 마주쳤지만, 나는 즉시 시선을 돌렸어요. 그녀는 아이를 내쪽으로 밀었고, 아이는 비틀비틀 몇 발자국을 떼다가, 이제는 테이블에 기대고 있었지요. 그러는 내내 전 숨이 멎은 것만 같았지요.

소년의 반응은 묘사되어 있지 않기 때문에 우리는 아이가 완전한 이방인이 되어 가는 방식을 '느낄' 수가 있다. 카를라가 숨을 쉴 수 없는 순간, 공포와 죄책감, 슬픔, 연민, 그리고 분노가 휘몰아치는 그녀의 감정에 다가가기 쉬워진다. 다비드의 손이 더러운 이유는 드러나 있지 않지만, 우리는 마음속으로 그 여백을 채울 프로그램을 짜고, 존재하지 않는 이야기를 덧붙이고, 이유를 공급하려고 시도한다. 어쩌면 여자가 아이의 손을 흙으로 문지른 것일 수도 있고, 영혼 전이가 먼지를 일으킨 것일 수도 있다. 또한 우리는 아이가 손목이 묶여 아파하고 몸을 뒤틀며 테이블에 작은 손을 버티고 있는 모습을 그릴 수도 있다. 슈웨블린이 '아이 손바닥에 남대서양의 영양가가 풍부한 진흙을 문질러서 영혼이 흩어지지 않게 영양을 줄 거요…'라는 식으로 초록 집 여인의 입을 통해 이 과정에 정보를 살짝 더했더라면, 우리의 정신은 그녀의 이야기에서 등을 돌렸을 것이다. "말도 안 돼! 진흙 영양분들은 영혼 전이에서 아무 역할도 못 해! 전혀 쓸모가 없다고. 그만 읽을래." 그러면서 비판적인 정신이 활동을 시작하고, 우리는 무엇도 느끼지 못하게 될 것이다. 다가오는 정보를 믿을지 믿지 않을지를 생각하게 되기 때문이다.

PART 3 배경, 대화, 주제의 기본 원칙

이 소설은 아만다가 마지막 장면을 마음 속에 그리도록 다비드가 '강요하면서' 끝난다. 다비드는 그녀가 죽기 전에 "딱 몇 초간 정신이 돌아올 거예요"라고 말한다. 이 마지막 장면에서 아만다의 남편이 오마르와 다비드를 찾아 도시에서 마을로 온다. 카를라는 그들을 떠난다. 그리고 아만다는 죽는다. 정오가 되어도 하늘은 어둡다. 아만다의 이름 없는 남편은 니나에게 무슨 일이 일어났는지 알 수 있게 오마르가 도와주기를 바란다. 오마르는 그에게 말해줄 게 아무것도 없다. 그에게는 그 자신의 문제들이 있다. 그들의 단절된 소통은 악몽 같은 성격을 띠고 있다. 어떤 관점이나 우정은 나타날 수가 없다.

아만다의 남편은 시간을 낭비했다는 생각에 분노하여 차로 돌아간다. 다비드는 뒷자리에 앉는다. 아만다는 그 순간을 이렇게 묘사한다.

> 그(남편)는 당장 떠나고 싶다. 의자에 꼿꼿이 앉아서, 너(다비드)는 마치 간청하듯이 남편을 응시한다. 나는 내 남편을 꿰뚫어 보고, 네 안에 있는 다른 시선들을 본다. 안전벨트가 채워지고, 의자에 다리를 꼬고 앉는다. 니나의 볼록한 배를 향해 가볍게 뻗어 있는 손, 더러운 손가락들은, 은밀하게, 통통한 다리 위에, 제지하듯이, 놓여 있다.

다비드는 여기에서 니나가 앉았던 모습과 정확히 똑같이 앉아 있다. 아만다의 남편은 역겨움을 느끼고 아이에게 나가라고 말한다. 다비드의 '눈이 필사적으로 남편의 시선을 따라가고', 오마르가 아이를 차 밖으로

획 잡아당긴다. 오마르는 다비드를 데리고 집으로 돌아가고, 아만다의 남편은 도시로 차를 몰고 돌아간다. 이야기의 마지막은 종말론적인 문장으로 쓰여 있다.

돌아가는 여정이 무척이나 느릿느릿하다는 것을 그는 알아채지 못한다. 뻗어나간 아스팔트 도로를 무척이나 많은 차가 뒤덮고 있는데, 차는 계속 계속 늘어난다. 아니 교통이 완전히 꽉 막혀 있다고 할 수 있다. 몇 시간 동안 마비된 듯이, 매연과 열기가 이글이글 끓어오른다. 그는 중요한 것을 보지 못한다. 어딘가에서, 마치 도화선 같은 밧줄이 마침내 아래로 늘어진다. 분출되기 직전의, 아직 터지지 않은 재앙이.

이 참혹한 결론은 니나의 영혼이 이미 다비드의 육신으로 이동했다는 사실을 암시한다. 하지만 이 시간 변화와 화자 변화 모두를 논리적으로 추적하려는 시도는 궁극적으로 요점에서 벗어난 것이다. 우리는 여기에서 무슨 일이 벌어졌는지 논리적이고 이성적인 사고로는 판단하기가 불가능하다. 경고라는 관점, 세상에 경보음을 울려 깨운다는 점에서 이 이야기의 논리는 무척이나 분명하다. 하지만 단절 수준은 견디기 어려울 만큼 어마어마해진다.

'이성적 사고에서 벗어나라'는 말은 그것을 무시하라는 의미가 아니다. 슈웨블린은 놀랍도록 지적이고, 세부 사항에 집중하고, 장인의 솜씨를 지니고 있다. 논리적 사고는 감정의 순수한 표출이라는 더 높은 영역으로 가기 위한 디딤돌이다. 궁극적으로 《구조 거리》는 감정을 깊이 있게

표현하여 우리의 마음에 공명하며 이야기로서 무척이나 잘 기능한다. 무력함, 사랑하는 사람, 특히나 어린아이를 보호할 능력이 없다는 기분을 느껴본 적이 있는 사람이라면, 이 이야기가 지극히 자기 일처럼 느껴질 것이다. 나아가 이 이야기는 부모와 자녀 간의 관계를 뛰어넘어서, 사람과 환경, 정부와 인간, 기업과 인간, 배우자간, 친구 간 등 모든 유형의 '단절'을 다루고 있다. 이 소설이 그리는 끔직한 세상 속에서, 우리는 그 무엇에도 의존할 수 없다. 자신의 정체성마저도. 그리고 누군가에게는 우리의 존재가, 머리칼 한 올까지도, 풍전등화의 위기에 처했다는 역겨운 감정이 강하고 진득하게 달라붙어 있을 것이다.

ⓖ | **도전** 다음은 여러분이 이 원칙을 숙고하고, 실행하도록 도와줄 사항들이다.

- 도스토옙스키가 《카라마조프가의 형제들》에서 그랬듯이 아이디어를 분명하고 정확하게 표현하는데 초점을 맞추면, 이야기 속 사건들이 필연적인 결론으로 나아가도록 구축할 수 있다. 알료샤는 신의 겸허함을 실천하고 진정한 신앙심을 가졌기에 인생의 트라우마들을 위엄 있게 감내할 수 있었다. 여기에서 우리가 추구할 것은 이것이 아니다. 진정성 있고, 강렬하게 '감정'을 표현하는 게 목표이다. 완전히 이해되진 않지만 가장 강렬하게 느껴지는 감정은 무엇인가? 그런 감정들은 쓸 만한 가치가 있다.

- 우리는 시를 쓰는 게 아니고 서사, 이야기를 쓰고 있다. 따라서 이야기를 나아가게 할 선로를 깔아야만 한다. 선로는 극적 중심 질문을 기반

으로 놓인다. 우리는 이 일을 어떻게 하는지 안다. 주인공과 그가 욕망하는 대상을 명확히 하고, 질문의 형태로 만들어보라. (주인공)이 (욕망의 대상)을 얻어내게 될까?

• 극적 중심 질문을 여러분이 표현하고 탐구해야 할 감정과 연계시켜라. 분노라는 감정이라면, 중심 질문은 "술집에서 싸움이 나서 한 남자가 어떤 남자를 죽인 뒤에, 형벌을 면할 수 있을까?" 같은 것도 될 수 있다.

• 표현하려는 감정의 강도를 계속 높여가면서 스스로에게 도전하라. 여러분이 어떻게 대포의 총신에 화약을 단단하게 채워넣을 수 있을지를 보라. 이를테면, 술집에서 싸움 끝에 사람을 죽인 주인공이 어째서 싫지 않은 걸까? 이 상황에서 여러분이 그 주인공이었다면, 무엇이 여러분을 극한으로 몰고갈 것 같은가? 작가로서 그 상황과 인물을 진정성 있게 만들기 위해 필요한 게 무엇인지 느껴질 때까지 계속 생각하라.

• 현실 세계와 인과 관계의 논리에서 해방되라. 술집에서 사람을 죽인 남자의 죽은 어머니, 사탄, 외계인, 그의 제2의 자아, 역사적 형상…. 누구든 상상할 수 있는 인물을 그의 세계 속에 들여놓을 수 있다. 그가 목욕탕에서 술집으로 가는 길에 지옥으로 통하는 계단을 밟을 수도 있다. 등장인물들과 세계가 기대하지 못한 반응을 하게 두라.

• 정보와 설명을 제거한 빈 공간들을 찾아라. 이야기가 발전해나갈수록 세계, 인물의 과거, 동기, 상황 등 제거할 수 있는 것들을 끊임없이 탐색하라. 독자들이 그 여백을 채우리라는 사실을 기억하라. 정보 제거가 감정을 얼마나 증폭하는지 탐구하라. 하지만 서사 구조와 관계된 것을 제거할 만큼 과해선 안 된다. 이건 이야기이다.

• 영감은 전염된다. 우리는 보다 상위의 상태를 지향해야 한다. 여러분의 마음을 열리게 하고, 분노하게 하고, 더욱 살아 있는 듯이 느끼게 만드는 사람, 장소, 사물, 활동 들을 계속 찾아라. 목록을 구축하고, 실행에 옮겨라. 영감은 상자에 잘 포장되어 오는 게 아니다. 그것을 집요하게 쫓아다녀라. 명상하고, 기도하고, 산에 오르고, 시를 읽고, 영감을 주는 사람들 주변을 어슬렁거려라. 무엇보다도, 자신을 믿어라. 용감해져라. 이런 감정들을 느끼게 된다면, 여러분만 그 감정을 느끼는 게 아님을 기억하라.

이성적 사고에서 벗어나라

다음의 지문을 읽고, 아래의 질문에 답하라.

들고양이 같은 색과 무늬를 지닌 새끼 고양이 한 마리가—다리에는 직선 무늬가 있고 몸통은 갈색과 검은색 바탕에 구불구불한 밝은색 줄무늬가 있다—빠른 걸음으로 방 안으로 들어가, 자기 눈동자를 응시한다. 눈동자는 시간이 조금 지나면서 더욱더 커져가는 것처럼 보인다. 그는 주머니 속에서 작은 유리병을 확인한다. 안에 든 액체는 사라지고 없다. 혓바닥에 약간의 액체를 부어보려 하지만, 아무것도 나오지 않는다. 모퉁이에서 검은 정장을 입고 두꺼운 테 안경을 쓴 한 여인이 앞쪽을 응시하고는, 안경이 없는 편이 더 잘 보일 것 같다고 말한다.

그는 창밖에서 누군가가 신음하는 소리를 듣는다. 아파서인지 아니면…, 그는 알 수가 없다. 그는 창문 아래쪽에 달린 작은 손잡이 아래로 손가락을 집어넣고 들어 올리려 하지만, 꿈쩍도 하지 않는다. 신음 소리가 점점 더 커지고, 점점 더 애절해진다. 그는 세게 위로 올리고, 창문이 산산조각이 나서 흩어진다. 창문 조각들이 무척이나 나긋하게, 마치 눈처럼 살랑살랑 떨어져내리고, 빛이 그 위로 부서져 오색찬란하게 방 안을 수놓는다. 신음 소리가 바람을 타고 들어온다. 바깥에는 얼음 위로 잔디가 깔려 있다. 흰색 스케이트를 신은 소녀 하나가 건너와, 우아하게 한 바퀴 돌고 얼음 아래로 사라진다. 그는 목이 마르다. 얼음을 핥아먹고 싶다. 모퉁이에 있는 남자가 "난 당신 엄마를 알아"라고 말한다. 그의 심장이 두근거린다. 그 말을 들으면 늘 신경이 곤두섰다. 그래서 그는 자리에 앉아서 머리를 숙이고, 천천히 눈을 감는다.

- 다음 중 어떤 장면을 잘라내야 인과 관계와 이성적 사고에서 더 멀어지게 될까?

a 들고양이 같은 색과 무늬를 지닌 새끼 고양이 한 마리가 —다리에는 직선 무늬가 있고 몸통은 갈색과 검은색 바탕에 구불구불한 밝은색 줄무늬가 있는— 빠른 걸음으로 방 안으로 들어가, 자기 눈동자를 응시한다. 눈동자는 시간이 조금 지나면서 더욱더 커져가는 것처럼 보인다.

b 그는 창문 아래쪽에 달린 작은 손잡이 아래로 손가락을 집어넣고 들어 올리려 하지만, 꿈쩍도 하지 않는다.

c 그는 주머니 속에서 작은 유리병을 확인한다. 안에 든 액체는 사라지고 없다. 혓바닥에 약간의 액체를 부어 보려 하지만, 아무것도 나오지 않는다.

d 모퉁이에서 검은 정장을 입고 두꺼운 테 안경을 쓴 한 여인이 앞쪽을 응시하고는, 안경이 없는 편이 더 잘 보일 것 같다고 말한다.

e 그래서 그는 자리에 앉아서 머리를 숙이고, 천천히 눈을 감는다.

보충수업

1963년 발표된 고노 다에코의 단편소설 〈밤을 거닐다夜を往く〉를 살펴보자. 후쿠코와 무라오는 부부이며, 어느 여름 토요일 밤에 집에서 친구 우타코와 사에키를 기다리고 있다. 남편 무라오는 이 부부가 약속했던 저녁 식사 시간에 맞춰 오지 않아서 화가 나 있다. 약속을 잊고 있는 것이리라. 우타코는 후쿠코의 어린 시절 친구이고, 무라오는 후쿠코와 잘 지내고 있는 그녀에게 드러내놓고 끌리고 있다. 사실 후쿠코는 무라오가 우타코와 불륜 관계를 가지게 되어서 자신이 친구와 남편과 함께 행복하게 살 수 있기를 바라고 있다. 사에키가 그 그림 속에 들어오기 전에, 우타코는 술에 취해 친구 부부를 위해 춤을

추곤 했었다. 무라오와 후쿠코는 기차를 타고 우타코와 사에키를 찾아가는 짧은 여행을 하기로 한다.

궁극적으로, 일어나는 일이라고는 한 부부가 친구들을 찾아가고, 한밤중에 묘지를 지나 걸어가는 것으로 마무리된다. 이야기는 이런 문장으로 끝난다. '후쿠코는 자신이 지금 어느 시점 동안 특별한 분위기 속에 있다는 것을 깨닫는다. 그 분위기로 인해 그녀는 무라오 곁에서 밤 속으로 계속 걸어 들어간다. 그들이 예상치 못한 어떤 범죄의 가해자—혹은 피해자—가 될 때까지 걷고 또 걷는다.'

작가는 우타코와 사에키가 왜 약속 장소에 나타나지 않았는지 혹은 그들이 어디로 가고 있는지 설명해주지 않는다. 후쿠코가 느끼는 '특별한' 분위기가 무엇인지, 그들이 어떤 범죄를 저지르게(혹은 처하게) 될지조차 말해주지 않는다. 이렇게 빠진 정보가 이 이야기가 말하고자 하는 바가 뭔지 파악하기 어렵게 만들고 있는가, 그리고 이성적인 사고보다 느낌을 더욱 강조하고 있는가? 기차, 거리, 묘지 근처의 분위기는 이 부부의 고립감을 얼마나 고조시키는가? 이 이야기는 성과 공격성 사이의 관계를 다루고 있다. 여러분은 지적인 아이디어와 감정 중 무엇이 더욱 중요한가? 여기에는 옳은 것도, 그른 것도 없다. 다만 작가로서 이런 식의 모호함에 끌리는지 아닌지 생각해보라.

해답

장면이 논리적으로 좌초되지 않기 위해 잘라내야 할 가장 적당한 부분은 c. 이 문장은 환각적인 경험이 약물로 인한 것이라고 강력하게 암시하는 서사를 깔아준다. 이

장에서 우리가 중심적으로 다룬 것은 감정적 강도, 이야기에 강렬한 메타포를 불어넣는 것, 음향과 이미지를 이용해 몽환적인 상태를 창조하는 것이다. 논리, 인과 관계, 이성을 뛰어넘어 독자에게 독특한 경험을 주는 것이다. 이야기의 기반인 근거가 되는 정보 몇 조각을 잘라내면, 미스터리와 경이로움을 담을 공간이 만들어진다. 기억하라, 사람들은 자기만의 서사를 형성할 것이고, 심지어 작가 본인이 생각지도 못한 숨겨진, 밝혀지지 않은 진실을 다양한 방식으로 조합시킬 것이다. 이야기가 여러분의 손을 떠나면, 그건 더 이상 여러분의 이야기가 아니다. 칼자루는 세상으로 넘어갔다.

우리는 왜 이야기를 하는가

여러분이 이 책을 집어들 때 생각했던 것보다 훨씬 더 많은 것을 배웠기를 바란다. 그리고 여러분 자신에게 보다 근본적인 대상에 관해 쓰고 싶어졌길 바란다. 하지만 훨씬 더 바라건대, 여러분이 이야기의 주제를 더욱더 깊이 탐구했으면 좋겠다. 이 책을 쓰면서 나 자신 역시 크게 변화했다. 이야기가 중요하다는 사실은 늘 알고 있었지만, 얼마나 중요한지는 알지 못했기 때문이다.

2002년 생물학자 E. O. 윌슨은 '이야기의 힘'이라는 기고문에서 이렇게 쓰고 있다. '인지심리학 분야는 이야기를 만들어내는 인간의 '의식'을 이해하는 데 한 발 더 다가가고 있으며, 신경과학자들이 새로운 도구들과 이론 모형들을 가지고 여기에 합류했다. 신경과학자, 인지심리학자, 심지어 진화생물학자 들은 똑같은 질문에 대해 각기 다른 관점에서 작업하면서 마침내 뇌에 관한 공통의 이론을 수렴했다. 우리가 매일 노출되는 수많은 정보를 이해하고 걸러내기 위해 이야기를 만든다는 사실 말이다.' 그러니까 이야기를 만드는 능력이 없었더라면 우리가 세계를 이해할 수도, 제정신을 유지하고 있을 수도 없다는 말이다.

유발 하라리는《사피엔스》에서 이야기가 문명을 건설하는 데 필수 요소라고 주장한다. '사피엔스라는 종의 정말로 고유한 특질은 허구의 이야기를 창조하고 믿는 능력이다. 우리는 의사소통 체계를 사용해 새로운 현실을 만들어낸다.' 그가 말한 '새로운 현실'이란, 종교, 국가, 법, 기업 등과 같은 것들은 우리 감각에 단단히 자리잡고 있으며, 또한 우리가 함께 공유하는 이야기이다. 아내와 내가 '결혼했다'는 것은 우리가 말하는 하나의 이야기이다. 내가 집에 돌아왔는데 아내가 더 이상 그 이야기를 구매하지 않겠다고 말하면, 우리가 결혼이라고 부르는 이것은 소멸하게 된다.

또한 이 책에서 다룬 이야기들이 내 신념들에 얼마나 깊은 영향을 미쳤는지 되돌아보게 되었다. 나는 특정한 종교를 믿지 않지만, 표도르 도스토옙스키가《카라마조프가의 형제들》의 서사를 통해 쌓아 올린 사례들을 내 신앙심을 뒷받침하는 근거로 삼았음을 알게 되었다. 그리고 이야기가 지닌 치유의 힘에 감동받았다. 《오스카 와오의 짧고 놀라운 삶》의 화자인 유니오르는 자신이 두려워하는 도미니카 사람들에게 가해진 저주에 대한 '자파zafa' 혹은 반박 주문으로서 오스카의 이야기를 하고 있다고 말했다. 몇 년 전 이 소설을 처음 읽었을 때 이야기가 누군가를 구원할 수 있다는 생각은 내게 합리적으로 보이지 않았다. 하지만 그 이후 디아스는 어린 시절 강간당했던 경험, 그것이 그의 자아 정체성에 얼마나 큰 상처를 입혔는지에 대해 웅변조로 썼다. 이 사건을 생각하며 소설을 다시 읽는 건 그 전과는 다른 경험이었다. 소설의 중심 인물인 오스카와 유니오르 두 남자는 디아스

가 지닌 두 가지 측면이다. 한 사람은 필사적으로 사랑받고자 하지만 늘 거부당하고, 다른 한 사람은 계속 자신의 남성성을 가늠한다. 반박 주문으로서 그의 이야기를 한다는 유니오르의 생각은 '사실'이다. 악은 억압적인 이야기에 의존한다. 디아스가 자신의 이야기에 조명을 비춤으로써 우리는 디아스 자신만이 아닌 다른 학대 피해자들까지 치유하는 이야기의 힘을 느낄 수 있게 된다.

지금 나는 곳곳에서 이야기의 힘이 펼쳐지고 있는 모습을 본다. 주식 투자를 하는 사람으로서 나는 조심스럽게 CEO들의 인터뷰를 찾아보고 기업의 마케팅 전략을 살펴본다. 설득력 있는 이야기를 하기 위해서는 근본적으로 노동자를 고무시키고, 고객들에게 가치 제안을 하고, 거래를 마무리해야 한다. 나는 잘 만들어진 이야기가 기업의 시가 총액에 어떻게 수십억 달러를 더해주는지—혹은 그런 이야기가 없을 때 그만큼의 시가 총액을 추락시키는지—를 봐왔다. 넷플릭스의 CEO 리드 헤이스팅스는 처음부터 자신이 어떻게 전 세계에 영화 및 드라마 등을 다양한 장치로 스트리밍해서 볼 수 있게 할 것인지에 관해 이야기했고, 그 점에서 한 번도 흔들려본 적이 없다. 그리하여 아무것도 아니던 넷플릭스를 역사상 가장 가치 있고, 힘 있는 미디어 기업으로 우뚝 세웠다.

나는 또한 이야기가 우리의 개인적인 삶에 얼마나 깊은 영향을 미치는지 깨닫게 되었다. 어떤 부부가 힘든 시기를 겪고 있는데, 한 사람이 상대방을 비난하는 이야기만 한다면, 이는 심각한 문제가 된다. 여러분이 견디

고 있는 방해물들을 생각해보라. 자신이 실패자에 관한 이야기를 한다면, 그건 힘을 다시 조정하고 앞으로 나아가는 걸 기념하기 위한 이야기와는 완전히 다를 것이다.

메리엄 웹스터 사전은 '이야기'에 대해 '사건들의 경위'라고 정의하고 있다. 이야기를 잘 반영한 설명은 아니다. 내가 보다 완벽하고, 희망적이고, 영감을 불러일으키는 정의를 한번 내려보고 싶다.

"일련의 사건들을 신중하게 구축한 것. 특별히 고안된 세계 속에서, 의지 있고 설득력 있는 인물이 깊은 변화를 겪는 것을 특징으로 함. 인물의 이런 변화는 어떤 여정을 통해 이루어지고, 그 여정은 감정을 충족시키고, 놀랍지만 믿을 만하고 유의미한 방식으로 해소된다. 그 결과 이야기꾼, 독자—종종 등장인물—는 거기에 뿌리 깊이 자리한 진실을 발견한다. 이런 초월적이고, 공유된 경험을 이야기라고 부른다."

포부를 원대하게 가져라. 여러분은 이런 이야기를 쓸 수 있다.

◆ REFERENCES INDEX ◆

본문에서 스토리텔링과 관련해 언급된 작품들만 따로 모았다.

스토리텔링 바이블

2020년 12월 17일 초판 01쇄 발행
2024년 10월 01일 초판 04쇄 발행

지은이 대니얼 조슈아 루빈 옮긴이 이한이

발행인 이규상 편집인 임현숙
편집장 김은영
콘텐츠사업팀 문지연 강정민 정윤정 원혜윤 이채영
디자인팀 최희민 두형주
채널 및 제작 관리 이순복 회계팀 김하나

펴낸곳 ㈜백도씨
출판등록 제2012-000170호(2007년 6월 22일)
주소 03044 서울시 종로구 효자로7길 23, 3층(통의동 7-33)
전화 02 3443 0311(편집) 02 3012 0117(마케팅) 팩스 02 3012 3010
이메일 book@100doci.com(편집·원고 투고) valva@100doci.com(유통·사업 제휴)
포스트 https://post.naver.com/black-fish 블로그 https://blog.naver.com/black-fish
인스타그램 @blackfish_book

ISBN 978-89-6833-288-3 03600
한국어판 출판권 ©㈜백도씨, 2020, Printed in Korea